GIANDOMENICO TIEPOLO

GIANDOMENICO TIEPOLO

MAESTRIA E GIOCO

Disegni dal mondo

a cura di
Adelheid M. Gealt
George Knox

Electa

La mostra è posta sotto
l'alto patronato del Presidente
della Repubblica Italiana
Oscar Luigi Scalfaro

Comune di Udine
Civici Musei e Gallerie
di Storia ed Arte di Udine

**Giandomenico Tiepolo:
Maestria e gioco**
Disegni dal mondo

Castello di Udine
14 settembre - 31 dicembre 1996

Indiana University Art Museum,
Bloomington, Indiana, U.S.A.
15 gennaio - 9 marzo 1997

Comitato scientifico
Giuseppe Bergamini, *Direttore dei
Civici Musei e Gallerie di Storia ed Arte
di Udine*
Adelheid M. Gealt, *Direttore
dell'Indiana University Art Museum*
George Knox, *Professore emerito della
University of British Columbia*
Adriano Mariuz, *Docente di Storia
dell'Arte presso l'Università di Venezia*

Catalogo e mostra a cura di
Adelheid M. Gealt
George Knox

Mostra a cura di
Giuseppe Bergamini
Adelheid M. Gealt
George Knox
in collaborazione con
Villaggio Globale International Srl

Saggi di
Giuseppe Bergamini
Adelheid M. Gealt
George Knox
Adriano Mariuz

Schede di
Adelheid M. Gealt
George Knox

Direttore della mostra
Giuseppe Bergamini

Assistente
Margherita Zandigiacomo

Coordinamento e amministrazione
Giovanna Bonafé, Sonja Morassi

Segreteria
Nicoletta Baldassarre, Karen D'Olif

*Progetto di allestimento e grafica della
mostra*
Renza Pitton, Renzo Vallebuona,
Polystudio

Assistenza tecnica
Giorgio Denis De Tina, Mariangela
Buligatto

Laboratorio di restauro in mostra
Giampaolo Rampini

Ufficio stampa
Antonella Lacchin
Electa Milano

Promozione
Villaggio Globale International srl

Trasporti
Interlinea, Venezia

Assicurazioni
Assicurazioni Generali S.p.A.

Organizzazione
Civici Musei e Gallerie di Storia ed
Arte di Udine, Indiana University Art
Museum di Bloomington con la
collaborazione di Villaggio Globale
International srl

Sponsor

CAMERA DI COMMERCIO INDUSTRIA
ARTIGIANATO E AGRICOLTURA
UDINE

GENERALI
Assicurazioni Generali S.p.A.

Fondazione
Cassa di Risparmio
di Udine e Pordenone

CRUP CASSA DI RISPARMIO
DI UDINE E PORDENONE spa

DESPAR
Friuli-Venezia Giulia

TELECOM
ITALIA

Lufthansa

Ringraziamenti
Domenico Tiepolo è stato per molti
anni al centro degli interessi dei
curatori della mostra i quali, in
occasione del terzo centenario
dell'artista, sono lieti di poterne
presentare gli straordinari disegni.
I curatori desiderano ricordare e
ringraziare tutte le persone la cui
assistenza e collaborazione sono state
preziose per la buona riuscita
dell'iniziativa.

Innanzi tutto, i prestatori, sia
istituzionali sia privati, che hanno
condiviso i propri tesori con i curatori
e che sono citati nell'elenco dei
prestatori. Oltre a questi
ringraziamenti formali, i curatori
desiderano ringraziare:
James Cuno e William Robinson, Fogg
Art Museum, Cambridge; Kenneth
Reedie, Royal Museum, Canterbury;
Robert Bergman e Diane de Grazia,
Cleveland Museum of Art; Samuel
Sachs e Michelle Peplin, Detroit
Institute of Arts; Timothy Clifford,
Michael Clark e Mungo Campbell,
National Gallery of Scotland,
Edimburgo; Annamaria Petrioli Tofani,
Galleria degli Uffizi, Firenze; Leila
Krogh, Willumsens Museum,
Frederikssund; Townsend Wolfe,
Arkansas Art Center; John Murdoch e
Helen Braham, Courtauld Institute,
Londra; Crispian Riley Smith,
Christie's, Londra; J.L. Baroni e
Stephen Ongpin, Colnaghi's;
Alexandra Chaldecott, Sotheby's,
Londra; Mercedes Garberi e Maria
Teresa Fiorio, Civiche Raccolte d'Arte,
Castello Sforzesco, Milano; Evan
Maurer e Peggy Tolbert, Minneapolis
Institute of Art; Aleth Jourdain, Musée
Fabre, Montpellier; Susan Vogel e
Patricia Barratt, Yale University Art
Gallery; Charles E. Pierce Jr. e William
Griswold, The Pierpont Morgan
Library, New York; Philippe de
Montebello e George R. Goldner, The
Metropolitan Museum of Art, New
York; Dean Porter e Stephen Spiro,
Snite Museum of Notre Dame;
Catherine H. Jordan e Jefferson
Harrison, The Chrysler Museum,

Norfolk; Susan Hapgood, Woodner Collection, New York; Neil Walker, Nottingham Castle Museum; Anne Moore e Marjorie Wieseman, Allen Memorial Art Museum; Shirley Thompson, Mimi Cazort e Carole Lapointe, National Gallery of Canada, Ottawa; Christopher White, Colin Harrison e Vera Magyar, Ashmolean Museum, Oxford; Y. Michaud e Annie Jacques, Ecole Nationale Supérieure des Beaux-Arts, Parigi; Pierre Rosenberg e Françoise Viatte, Musée du Louvre, Parigi; Anne d'Annencourt e Anne Percy, The Philadelphia Museum of Art; Allan Rosenbaum e Maureen McCormick, The Princeton Museum of Art; Doreen Bolger e Maureen O'Brien, Rhode Island School of Design Museum; Marie-Françoise Rose, Bibliothèque Municipale, Rouen; Harry S. Parker III, Robert Johnson e Christa Brugnara, The Achenbach Foundation, San Francisco; Mikhail Piotrovsky e Irina Grigorieva, Museo di Stato dell'Ermitage, San Pietroburgo; Per Bjurström e Lillie Johansson, National Museum, Stoccolma; Corinna Hoper e Christian von Holst, Staatsgalerie, Stoccarda; Muriel B. Christison e Anna Madonia, Muscarelle Museum of Art, College of William and Mary, Williamsburg (Virginia); Michael Conforti, Beverly Hamilton e Martha Asher, The Sterling and Francine Clark Art Institute, Williamstown (Massachusetts); Adriano Dugulin e Grazia Bravar, Civici Musei di Storia ed Arte, Trieste; Alessandro Bettagno, Fondazione Cini, Venezia; Giandomenico Romanelli e Attilia Dorigato, Museo Correr, Venezia; Ferdynand B. Ruszczyc e Justyna Guze, Museum Narodowe w Warsawie, Varsavia; Earl A. Powell III, Andrew Robison, Julie Lattin e Barbara Chabrowe, National Gallery of Art, Washington, D.C.; Diane L. Keshner, segretaria di Judith Taubman; Pat Whitesides, Toledo Museum of Art; Wladyslaw Filipowiak, Museum Nardowe, Stettino.

Lo staff dell'Indiana University Art Museum ha dedicato tempo e sforzi alla realizzazione di questo progetto, i curatori desiderano quindi ringraziare soprattutto: Linda Baden, John Vernier, Sigrid Danielson, Fran Huber, Jerry Dorsey, Mary Forrest, Kathy Henline, Michael Cavanaugh, Kevin Montague, Diane Pelrine, Jerry Bastin e Dennis Deckard. La mostra a Bloomington è resa possibile grazie alla generosità di Stephen ed Elaine Fess, Harry e Priscilla Sebel, l'Annenberg Endowment e numerosi benefattori anonimi. Un sentito ringraziamento anche al cancelliere dell'Indiana University e all'onorevole John Fernandez, sindaco di Bloomington, per il loro sostegno.

Il progetto è stato possibile grazie alla professionalità e al generoso apporto dello staff dei Civici Musei e Gallerie di Storia ed Arte di Udine, in particolare Margherita Zandigiacomo che ha tenuto i contatti con tutti i prestatori europei e americani, Sonja Morassi e Giovanna Bonafé, cha hanno brillantemente coordinato il lavoro. Inoltre Mario Esposito di "Villaggio Globale International srl" che ha "inventato" la mostra redigendo un primo progetto, Bianca Marini Solari che ha donato al Museo indispensabili attrezzature per il lavoro e Fiorella Benco. I curatori della rassegna sentono infine il dovere di ringraziare il Sindaco di Udine Enzo Barazza e l'Assessore alle Attività culturali Maria Santa de Carvalho de Moraes per il cordiale sostegno offerto in ogni momento, nonché il Dirigente di settore Carlo Morandini per aver favorito il complesso *iter* amministrativo.

Prestatori
Indiana University Art Museum, Bloomington
Allen Memorial Art Museum, Oberlin College, Oberlin
Arkansas Arts Center, Little Rock
Ashmolean Museum of Art and Archaeology, Oxford
BNP Art Collection, Parigi
Musée des Beaux-Arts et d'Archeologie, Besançon
Civiche Raccolte d'Arte, Castello Sforzesco, Milano
Galerie Siegfried Billesberger, Moonsinning-Monaco di Baviera
The Chrysler Museum of Art, Norfolk, Virginia
The Cleveland Museum of Art, Cleveland
Courtauld Institute Galleries, Londra
The Detroit Institute of Arts, Detroit
Ecole Nationale Supérieure des Beaux-Arts, Parigi
Fine Arts Museums of San Francisco, Achenbach Foundation for Graphic Arts, San Francisco
Fondazione Giorgio Cini, Venezia
Albert Fuss, Londra
Galleria degli Uffizi, Firenze
Conte Michel de Ganay, Parigi
John O'Brien, Charles Town, West Virginia
George Knox, Vancouver
National Academy of Design, New York
Woodner Estate, New York
Kate Ganz, Londra
Museo di Stato dell'Ermitage, San Pietroburgo
The J.F. Willumsens Museum, Frederikssund
Martin Kline, Rhinebeck
Peter Marino, New York
Metropolitan Museum of Art, New York
The Minneapolis Institute of Arts, Minneapolis
Muscarelle Museum of Art, The College of William and Mary, Williamsburg
Musée du Louvre, Parigi
Musée Fabre, Montpellier
Museo Correr, Venezia
Muzeum Narodowe w Warszawie, Varsavia
Muzeum Narodowe Szczecin, Stettino
Galleria Minerva, Napoli
National Gallery of Canada, Ottawa
National Gallery of Art, Washington, D.C.
National Gallery of Scotland, Edimburgo
Nationalmuseum, Stoccolma
Castle Museum and Art Gallery, Nottingham
The Pierpont Morgan Library, New York
The Art Museum, Princeton University, Princeton
Artemis Group, Londra
Bibliothèque Municipale, Rouen
The Royal Museum and Art Gallery, Canterbury
Antichità Pietro Scarpa, Venezia
The Snite Museum of Art, University of Notre Dame, Notre Dame
Thomas T. Solley, Toledo
Mr. e Mrs. A. Stein, Svizzera
Staatsgalerie Stuttgart, Graphische Sammlung, Stoccarda
Civici Musei di Storia ed Arte, Trieste
Civici Musei e Gallerie di Storia ed Arte, Udine
Mia Weiner, Norfolk, Connecticut
Fogg Art Museum, Harvard University Art Museums, Cambridge
Sterling and Francine Clark Institute, Williamstown
Jeffrey E. Horvitz
Yale University Art Gallery, New Haven
Mr. e Mrs. Gilbert Butler, New York
Philadelphia Museum of Art, Philadelphia
Rhode Island School of Design, Providence
Collezionisti privati che desiderano mantenere l'anonimato

Referenze fotografiche
Le fotografie delle immagini riprodotte in catalogo provengono dai musei, dagli enti e dai collezionisti privati citati nelle relative schede o didascalie.

Traduzioni
Marzia Branca
Emy Canale
Lucia Dina
Donatella Lumina
Marina Rotondo

Udine si riconferma grande città d'arte e di cultura e soprattutto "Città dei Tiepolo".
Il ricco patrimonio storico, artistico e museale che questa città conserva e in particolare
le numerose testimonianze di quello straordinario artista che fu Giambattista Tiepolo,
fanno infatti di Udine uno dei principali centri di cultura del Nord Italia.
Proprio la consapevolezza che questa ricchezza va preservata e valorizzata ci ha motivati
a ricordare il terzo centenario della nascita di Giambattista Tiepolo e la presenza sua
e del figlio Giandomenico in Udine con due mostre di elevato interesse scientifico e di alta
spettacolarità: Giambattista Tiepolo. Forme e colori. La pittura del Settecento in Friuli,
che vede insieme i dipinti che i Tiepolo e i grandi maestri del Settecento eseguirono
per il Friuli, e Giandomenico Tiepolo. Maestria e gioco. Disegni dal mondo
che testimonia la particolare abilità grafica del figlio più famoso, e stretto collaboratore
del Tiepolo.
Insieme con le mostre viene riproposta la lettura degli eccezionali cicli d'affreschi del Palazzo
Patriarcale e dell'Oratorio della Purità, appena restaurati, e della Cappella del Santissimo
Sacramento nel duomo di cui, per l'occasione, con ammirevole sensibilità la Soprintendenza
ai B.A.A.A.A.S. ha predisposto il restauro.
Abbiamo voluto in questo modo differenziare la nostra da altre proposte e nello stesso tempo
assicurare alla città un momento espositivo di ampio respiro e di straordinaria novità
che la farà ulteriormente apprezzare, in Italia e all'estero, e le permetterà di consolidare
i rapporti con numerose realtà museali e culturali internazionali.
A conferma di ciò, la mostra dedicata ai disegni di Giandomenico si trasferirà in seconda sede
a Bloomington, presso l'Indiana University Art Museum, nostro apprezzato partner
dell'iniziativa.
Udine, che lo scorso anno ha visto la riapertura al pubblico dello splendido Palazzo
Patriarcale adibito a Museo Diocesano, che sarà una delle sedi del Convegno Internazionale
sull'artista, organizzato dall'Università di Venezia con la collaborazione dell'Università
di Udine, che offrirà ai cittadini e ai turisti, accanto alle mostre, una serie di altre
manifestazioni celebrative dell'anno del Tiepolo, rafforzerà quindi – ne siamo convinti –
la sua immagine, ottenendo un importante ritorno in termini di crescita culturale e anche
turistica.
Un doveroso e sentito ringraziamento a quanti hanno reso possibile questi importanti risultati,
in particolare gli illustri studiosi stranieri e italiani del Comitato scientifico, i prestatori
pubblici e privati che hanno generosamente messo a disposizione le opere di loro proprietà,
i direttori e le segreterie dell'Indiana University Art Museum di Bloomington e dei Civici
Musei di Udine che hanno reso possibili mostre di tanta complessità sul piano organizzativo
(si pensi che i 50 dipinti e i 145 disegni provengono da ben 66 prestatori italiani, europei
e americani!) e di così vasto respiro culturale.

Enzo Barazza
Sindaco di Udine

SOMMARIO

*Il catalogo è dedicato alla memoria
di James Byam Shaw*

Tra segno e colore. Giandomenico a Udine

Giuseppe Bergamini

Nell'anno in cui ricorre il terzo centenario della nascita di Giambattista Tiepolo, la città di Udine, oltre a ricordare l'opera del grande artista e la sua incidenza sulla pittura dell'intero Settecento in Friuli, dedica una grande mostra, la maggiore e la più importante tra quelle che fino a oggi si sono viste, alla produzione grafica del figlio Giandomenico. Non sembri fuori luogo: sono ben noti infatti i rapporti d'affetto e di lavoro che i Tiepolo (padre e figlio) intrattennero con il capoluogo di una delle terre soggette alla Serenissima Repubblica, la "Patria del Friuli", dimora prestigiosa – da più secoli – del Patriarca di Aquileia. Il quale, dal 1699, era Dionisio Delfino, o Dolfin, nipote del precedente patriarca Giovanni Delfino appartenente alla nobile famiglia veneziana con cui i Tiepolo erano in amicizia: fu proprio Dionisio che, intorno al 1726, chiamò a Udine il giovane Giambattista offrendogli di decorare a fresco sia alcuni ambienti della sua bella residenza, da poco ristrutturata su progetto dell'architetto Domenico Rossi, sia la cappella del Santissimo Sacramento nel duomo cittadino. Ciò che Giambattista fece con i risultati eccellenti che si conoscono.

E mentre era impegnato nell'impresa udinese, che si protrasse verosimilmente fino al 1730, interrotta da momenti di pausa forzata (gli inverni, ad esempio, nei quali non era possibile lavorare a fresco perché le malte ghiacciavano) o dalla realizzazione di opere altrove commissionategli, nacque Giandomenico il 30 agosto 1727.

Giambattista, che nell'affresco centrale della Galleria degli ospiti del Palazzo Patriarcale raffigurante *Labano incontra Rachele e Giacobbe* aveva ritratto se stesso nella figura di Giacobbe e la moglie Cecilia nella Rachele "bella di forme e bella di sembianze" come recita il passo biblico (Gn. 29, 17), non mancò di lasciare anche il ritratto del piccolo Giandomenico (ill. p. 12) nell'episodio della *Giustizia di Salomone* affrescato nella Sala Rossa: è il bel bambino biondo che in veste di paggetto accanto al re si volge con sguardo dolce, ma penetrante e sicuro, verso lo spettatore. Un quarto di secolo più tardi, nella Residenza di Würzburg, il pittore avrebbe figurato se stesso in abito di lavoro accanto a Giandomenico dai capelli incipriati e dall'espressione intensa.

Alla città di Udine sono legati almeno due momenti significativi dell'attività artistica di Giandomenico: il primo è rappresentato dal controverso dipinto raffigurante il *Consilium in Arena* che ragioni storiche e anche stilistiche portano a considerare come opera di collaborazione tra padre e figlio, realizzato dopo il 1750, ma che la critica più recente – soprattutto dopo gli studi, contemporanei, ma indipendenti, degli inizi degli anni Settanta di Italo Furlan e Adriano Mariuz – è orientata ad assegnare interamente a Giandomenico. Il secondo dal ciclo di affreschi dell'Oratorio della Purità, pressoché ignorato dalla critica, che vide Giambattista ritornare a Udine dopo trent'anni, accompagnato però questa volta dal figlio, come già a Würzburg, per decorare con affreschi raffiguranti l'*Assunzione della Vergine* nel soffitto e otto episodi dell'Antico e del Nuovo Testamento alle pareti, oltre a una *Immacolata* a olio come pala d'altare, il piccolo ambiente, trasformato da sala teatrale quel era in luogo di culto, destinato soprattutto all'educazione religiosa di fanciulli per volontà del cardinale Daniele Delfino, che come Patriarca di Aquileia era subentrato allo zio Dionisio, morto nel 1734, e dopo la soppressione del Patriarcato nel 1753 era diventato primo arcivescovo di Udine.

Nel *Libro dei verbali della Dottrina Cristiana* conservato nell'Archivio capitolare di Udine si legge che, compiuti i lavori di ristrutturazione dell'edificio ed eretto l'altare, il Patriar-

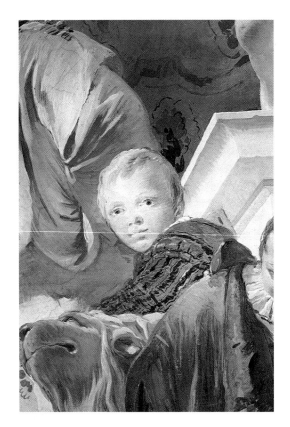

Giambattista Tiepolo,
Ritratto di Giandomenico,
Udine, Palazzo Patriarcale

ca "fece venire da Venezia il celebre Pittore Giambattista Tiepolo il quale dipinse la Palla dell'altare, e la immagine del soffitto rappresentante la resurrezione e assunzione di Maria. Le pitture laterali furono dipinte dal Figlio Domenico e il sig. Cardinale diede tutta l'idea, e contengono e rappresentano fatti storici nei quali vi concorsero fanciulli e fanciulle e tutto ciò adattando all'oggetto per cui era da esso Lui eretta la scuola"[1].

Il cardinale annota diligentemente le spese nel suo libro dei conti: L. 5500, il 16 settembre 1759, "alli SS. Gio.Batta, e Domenico, Padre e Figlio Tiepoli. Pittori eccelenti, e de più accreditati di Venezia per le Pitture… Soffitto, Laterali, e Palla", oltre a 482,8 lire "per farli venir, e ricondur a Venezia, Oro e Colori, oltre la spesa di 50, giorni impiegati tra i viaggi, Feste e lavori"[2].

Agli studiosi che per primi tra Sette e Ottocento si interessarono a questi lavori non apparve ben chiara la distinzione tra l'opera del padre e quella del figlio, tanto che sia il Faccioli che il de Rubeis e il de Renaldis ritennero gli affreschi laterali frutto di collaborazione[3]; il Rota assegnò a Giandomenico addirittura l'*Assunta* del soffitto[4]. Ma prima il di Maniago, per il quale Giandomenico "seguì le orme paterne, ma non *passibus aequis*"[5] e poi il Cavalcaselle[6] distinsero l'operato dei due artisti: di Giambattista la pala con l'*Immacolata* e gli affreschi del soffitto con l'*Assunta e angeli*, di Giandomenico gli otto scomparti laterali con episodi biblici e neotestamentari. A monocromo, questi, con parti in doratura eseguite da un artigiano locale, Pietro Lavariano, cui toccò anche di indorare il fondo della pala d'altare. In sostanza, dunque, a Giambattista spettò la parte "colorata" del lavoro; al figlio quella che, all'apparenza almeno, si presenta più che altro disegnata. Quasi che l'Oratorio della Purità costituisse il momento di presa di coscienza dei reciprocii campi di eccellenza: Giambattista nel colore, sempre emozionante, vivo e costruttivo, capace di piegarsi alle diverse esigenze delle opere per assumere ora toni delicati e suadenti, ora intensi e accattivanti e di dar vita a forme piene, cariche di tensione e di sentimento. Giandomenico, invece, nel disegno, per quella sua capacità di fissare il pensiero con pochi tratti riassuntivi, di dare un senso concluso agli episodi trattati e definiti con linea leggera, ma decisa, serpentinata, corsiva e narrativa, anticipatrice spesso del fare neoclassico.

Il cardinale Daniele Dolfino dettò i temi da svolgere, forse su suggerimento di monsignor Francesco Florio, erudito e letterato appartenente a una ben nota famiglia nobiliare udinese, cui aveva nel 1747 affidato la direzione della ricostituita Accademia eretta nel 1731 dal patriarca Dionisio Delfino, mentre è probabile che la divisione del lavoro sia stata frutto di un comune accordo tra padre e figlio, i quali firmarono anche la parte di propria competenza: Giambattista due volte in corsivo nel margine inferiore dell'affresco con l'*Assunta*, vicino alla cornice ("Gio. Batta Tiepolo"; "G.B. Tie.lo"); Giandomenico in lettere maiuscole entro una sorta di targa ben visibile in basso a destra, nell'episodio di Gesù che chiama a sé i bambini, primo a destra per chi entra in chiesa e dunque ultimo nella corretta lettura dell'insieme: "DOMI. TIEPOLO FILIUS/ANNO 1759".

"Filius": una puntualizzazione forse voluta da Giandomenico a evitare che la bontà e la bellezza del lavoro potessero trarre in inganno il visitatore e far pensare a un'opera del padre. Ma nello stesso tempo anche l'amara constatazione di poter essere sottovalutato, di essere, a trentadue anni, in definitiva considerato non tanto per la sua autonoma personalità di pittore, già con un importante curriculum alle spalle – la *Via Crucis* della chie-

Giandomenico Tiepolo, Il profeta Eliseo
e i fanciulli aggrediti dagli orsi,
Udine, Oratorio della Purità

Giandomenico Tiepolo, Giacobbe
morente benedice i figli di Giuseppe,
Udine, Oratorio della Purità

sa di San Polo a Venezia, la decorazione, peraltro "infelice" come scrive il Pallucchini, del presbiterio della chiesa dei Santi Faustino e Giovita di Brescia, soprattutto quella della foresteria della Villa Valmarana ai Nani di Vicenza nella quale aveva trattato quelle tematiche gioiose e ironiche che avrebbe in seguito prediletto – quanto per il cognome illustre che portava e per il fatto di collaborare con tanto padre.

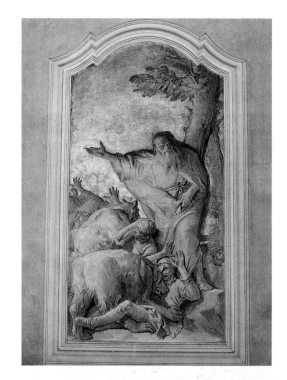

Quindi un'affermazione della propria credibilità artistica che sembra sottintendere una netta distinzione delle parti affrescate nell'Oratorio, anche se poi le cose nella realtà andarono forse diversamente e non è impossibile che i due artisti, usi a lavorare insieme, si siano vicendevolmente aiutati nell'esecuzione. Del resto costituivano pur sempre un'affiatata e affermata bottega artistica e per il committente erano entrambi "Gio. Batta, e Domenico, Padre e Figlio Tiepoli. Pittori eccelenti".

Non avendo dubbi sulle loro capacità artistiche, il cardinale Delfino si interessò soprattutto al contenuto degli affreschi, tesi da una parte a esaltare la purezza della Vergine, *Immacolata* (pala d'altare) e *Assunta* (soffitto), dall'altra a educare alla dottrina le fanciulle, per il quale scopo era stato costruito l'oratorio, come si legge sia nell'iscrizione in facciata (THEATRVM/IN SCHOLAM/PVELLIS/DOCTRINA CHRISTIANA/IMBVENDIS/AC PVRITATI/SANCTISSIMAE VIRGINIS/MARIAE/DICATVM ANNO MDCCLX) che nella lapide collocata nel 1793 a ricordo del trasporto dal vicino duomo del quattrocentesco fonte battesimale di Biagio da Zuglio: "Sacello hoc puellis ad informandis erecto…"[7].

Di qui il tono discorsivo e didascalico dei dipinti, privi di elaborate ed elucubrate allusioni, tipiche della cultura laica ed ecclesiastica del Settecento, e invece facilmente comprensibili, ché chiaro è il messaggio religioso in essi contenuto, a partire proprio dall'*Assunzione*, in cui la Vergine è appunto "assunta", cioè portata in cielo dagli angeli (contrariamente a Cristo che vi salì da solo) tre giorni dopo la morte; rimane, in terra, l'avello vuoto sul quale si appuntano gli sguardi meravigliati degli apostoli…

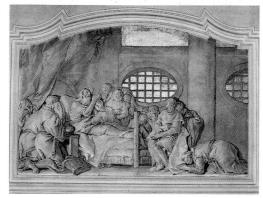

"Il sig. Cardinale diede tutta l'idea" per una serie di episodi che trovano nella presenza, attiva o passiva, di fanciulli e fanciulle il motivo unificatore. Esempi di punizioni terribili, di eroici martiri, insieme a momenti di affettuosa domestica intimità: per Giandomenico, che veniva dall'esperienza della decorazione della foresteria della Villa Valmarana, dove aveva ritratto con il suo pennello un mondo talvolta civettuolo e pettegolo, talaltra falsamente agreste e idealizzato, privo di fatica e di dolore, con colori tenuti su toni teneri e leggeri, e con quella sua vena narrativa dolce e piana che non lasciava spazio al dramma e non approfondiva i contenuti, si trattava di cambiare codice ed entrare in quella nuova dimensione pittorica, cui già l'avevano indirizzato i monocromi eseguiti nella chiesetta della villa paterna di Zianigo, qualche mese prima di giungere a Udine (dove, risulta da documenti, i due Tiepolo operarono tra l'agosto e il settembre del 1759).

Nelle due sovrapporte con *Mosé disprezza le tavole* e il *Sacrificio di Melchisedech* e nei riquadri con *Episodi della vita del Beato Gerolamo Miani* cui la chiesetta è dedicata, si assiste tuttavia a una blanda narrazione dei fatti senza alcuna originalità di invenzione, forse perché – suggerisce Mariuz – "eseguiti senza il diretto controllo del padre"[8].

Allo stesso modo fredda è la narrazione negli otto finti rilievi del salone della Villa Pisani di Strà raffiguranti allegorie dell'*Agricoltura*, della *Pace*, della *Guerra* ecc. e databili tra la fine del 1761 e l'inizio del 1762, vicini a quelli di Udine nell'impostazione che vede le figure stagliarsi su fondo oro.

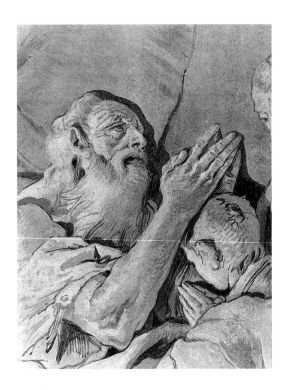

Giandomenico Tiepolo, Giacobbe
morente benedice i figli di Giuseppe,
particolare, Udine, Oratorio della Purità

A Udine Giandomenico si trova a dar vita a otto diversi episodi da adattare entro riquadri a stucco di cui quattro sviluppati in altezza e quattro in larghezza: impegnato sia a interpretare le richieste del committente, che a rimanere sullo stesso livello qualitativo del padre, che offre un saggio della sua mirabile arte nella vaporosa figura dell'*Assunta* in cielo, dà corpo a una pittura senza colore, ricca di pathos, robusta, che pur rifacendosi a esempi paterni da questi si discosta nell'uso attento e controllato del chiaroscuro e nell'esasperazione del dato lineare che in qualche momento suggerisce l'idea di un grande disegno condotto su muro.

Una serie di episodi non sempre di facile traduzione visiva che nella magniloquente impaginazione e nell'enfasi teatrale degli atteggiamenti, a favorire l'immediata comprensione dei contenuti, trovano la loro motivazione didattica e costituiscono uno degli esiti di maggior prestigio dell'arte di Giandomenico.

Lo si vede fin dalla prima scena, che ammonisce a rispettare gli anziani attraverso il terribile episodio biblico in cui si narra che Eliseo profeta, schernito per la sue calvizie dai ragazzetti mentre camminava per le strade di Betel, "si voltò, li guardò e li maledisse nel nome del Signore. Allora uscirono dalla foresta due orse che sbranarono quarantadue di quei fanciulli " (2 Re, II, 23-24). La plastica figura del profeta, che trova puntuali analogie con molti personaggi di Giambattista, si erge possente a dominare la scena, stagliandosi contro gli alberi e il fondo oro ove viene proiettata la sua ombra.

È evidente il richiamo ai due dipinti monocromi di Giambattista nella Galleria degli ospiti nel Palazzo Patriarcale raffiguranti *Giacobbe lotta con l'angelo* e *Giacobbe ed Esaù si abbracciano*: lo stesso modo di costruire le figure e di collocarle entro un fondo oro, non tuttavia uniforme, ma inframmezzato da nubi così da dare il senso di una credibile spazialità che manca invece in Giandomenico.

La vicina scena con l'*Ingresso di Cristo in Gerusalemme*[9], sviluppandosi in orizzontale offre al pittore la possibilità di dilatare lo spazio e di aggredirlo con primi e secondi piani ottenuti attraverso sapienti scorci prospettici (le mura di Gerusalemme che slontanano e che ripetono l'invenzione presente nel dipinto della collezione Carandini di Roma e raffigurante l'*Arrivo di Abramo e di Lot e delle loro genti nella terra di Betel* che Mariuz data al 1753 circa[10], l'orientale di spalle in primo piano sulla destra, personaggio caratteristico nella produzione di Giandomenico), un attento gioco di masse e un lontano accenno di folla. Nella scena seguente con *Giacobbe morente benedice i figli di Giuseppe* (Gn. 48), pensata come vero e proprio disegno anche se di necessità risolta in pittura, la varietà dei pietistici atteggiamenti pare quasi voler nascondere l'incapacità di dar vita ai personaggi: tra essi il più convincente è proprio Giacobbe che si erge dal letto in atteggiamento orante e che è risolto, sul piano pittorico, con un insieme di segni mossi e articolati, che costruiscono la forma e contengono il colore.

Qualche tocco di realismo (la sporta o le ciabatte buttate a terra) non basta a vivacizzare la scena. Nel vicino episodio, invece, raffigurante la *Disputa di Gesù nel tempio*, il gruppo serrato dei personaggi, tra i quali ben risolto è quello di sinistra visto di profilo, si sublima nella figura misteriosa della Vergine di spalle e in quella del Cristo ragazzino che dall'alto del pulpito con gesto imperioso addita ai Dottori la Verità.

Sulla parete di fronte *Nabucodonosor condanna i tre giovani alla fornace ardente*: figure

Giandomenico Tiepolo, Il trionfo
di Davide, *Udine*, Oratorio della Purità

Giandomenico Tiepolo, Antioco
condanna i fratelli Maccabei,
particolare, Udine, Oratorio della Purità

Giandomenico Tiepolo, Antioco
condanna i fratelli Maccabei,
particolare, Udine, Oratorio della Purità

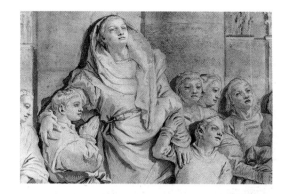

smarrite tra elementi architettonici incombenti, colonne, gradini, archi e la fornace di mattoni da cui si alzano lingue di fuoco, a indicare ancora una volta la scarsa propensione del pittore a trattare il tema biblico; più avanti, invece, la più bella scena dell'Oratorio, quella raffigurante il *Trionfo di Davide* che Giandomenico abilmente trasforma quasi in un momento di gioiosa festa profana, relegando il gruppo di guerrieri in secondo piano (ma con una serie di finissime caratterizzazioni), sollevando in alto, quasi a isolarla, la testa di Golia infilzata sullo spadone retto da Davide per smorzare i toni truci e violenti del passo biblico, spezzando in due la composizione con la presenza di uno dei suoi caratteristici pini e ponendo in primo piano le festose figure delle danzatrici (che per vitalità, eleganza di movimento, correttezza scenica si avvicinano alle opere di Giambattista), una delle quali, quella di destra, sarà ripresa pari pari in uno dei disegni di Pulcinella, esattamente quello nel quale si balla *la furlana*, una danza – come dice il nome – d'origine friulana, di gran moda a Venezia (ma anche in Francia) nel Sei e Settecento.

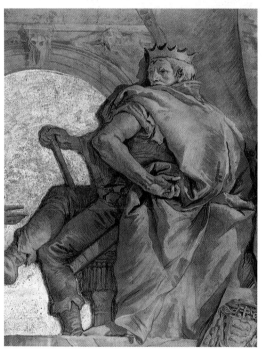

È la composizione meglio risolta sul piano dinamico e inventivo e segna il momento di massima vicinanza all'arte di Giambattista[11]. Debole e spento appare il successivo riquadro con *I sette fratelli Maccabei di fronte al tiranno Antioco* (sul trono, lo stemma del committente cardinale Delfino), mentre ha di molto sofferto ed è in cattivo stato di conservazione la scena con Cristo e i fanciulli (*Sinite parvulos venire ad me*) che chiude il ciclo che Giandomenico ha personalizzato con nome e data.

Voluti probabilmente dal cardinale Daniele Delfino desideroso di riprendere – anche sul piano visivo – il discorso che Tiepolo padre aveva sviluppato nel Palazzo Patriarcale (con

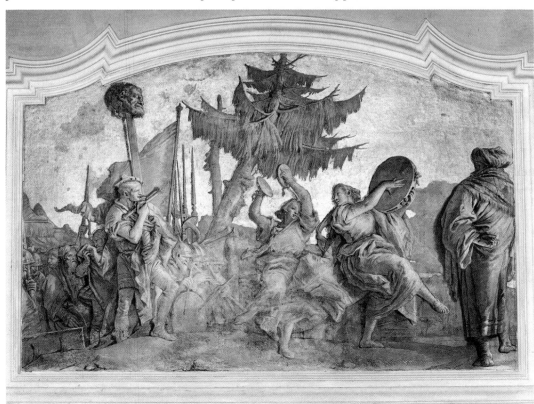

Giandomenico Tiepolo, Il trionfo
di Davide, *Udine*, Oratorio della Purità

sei profetesse dipinte come finte statue, oltre ai due monocromi con storie di Giacobbe), gli affreschi in "bianco e nero" di Giandomenico alla Purità evidenziano luci e ombre della poetica dell'ancor giovane artista, che non sempre riesce a dominare lo spazio e che risulta talvolta carente nell'invenzione e nelle tipologie, soprattutto dei ragazzi (si pensi invece alla splendida serie di fanciulletti che Giambattista, alla stessa età, dipinse in Palazzo Patriarcale); si pongono tuttavia come ciclo pittorico tra i più organici tra quelli da lui eseguiti, esaltante nei particolari che riflettono la sua abilità di disegnatore, anticipatore senz'altro di quel gusto per la decorazione a monocromo che costituirà una delle forme più utilizzate dell'arte neoclassica.

[1] G. Vale, U. Masotti, *La chiesa della Purità. Notizie storiche*, Udine 1932, p. 27.

[2] G. Biasutti, *I libri "De scossi, e spesi" del card. Daniele Delfino ultimo Patriarca d'Aquileia (1734-1762)*, Udine 1957, pp. 23-24.

[3] G.T. Faccioli, *La città di Udine vieppiù illustrata*, con interpolazioni e aggiunte di A. e V. Joppi, Udine, Biblioteca Comunale, ms. Joppi 682; G.B. de Rubeis, *Memoria delle pitture in Udine ed altri luoghi del Friuli*, Udine, Biblioteca Comunale, ms. Joppi 272, pubblicato in G.B. Corgnali, *Il pittore Gio. Battista de Rubeis e il suo catalogo di pregevoli quadri udinesi*, in "Udine. Rassegna del Comune", 1937, 2, p. 15; 1938, 5, p. 7; G. de Renaldis, *Appendice che può servire di 2a parte dell'opera della Pittura Friulana. Saggio Storico*, Udine, Biblioteca Comunale, ms. Joppi 397, ca. 1800, c.T.

[4] L. Rota, *Cenni su alcuni oggetti di belle arti ed utili istituzioni esistenti nella R. Città di Udine*, Udine 1847, p. 3.

[5] F. di Maniago, *Guida di Udine e di Cividale*, Udine 1839, p. 35.

[6] G.B. Cavalcaselle, *La pittura friulana del Rinascimento* (1876), a cura di G. Bergamini, Vicenza 1973, p. 229.

[7] C. Someda de Marco, *La Chiesa della Purità di Udine*, Udine 1965, p. 11 (estratto dagli "Atti dell'Accademia di Scienze, Lettere e Arti di Udine", s. VII, vol. V, 1963-1966, pp. 197-219.

[8] A. Mariuz, *Giandomenico Tiepolo*, Venezia 1971.

[9] Ne esiste un veloce disegno preparatorio pubblicato da G. Knox, *Giambattista and Domenico Tiepolo. A Study and Catalogue Raisonnée of the Chalk Drawings*, Oxford 1980, p. 238 e fig. 236.

[10] Mariuz, *op. cit.*, p. 135 e fig. 58.

[11] Non così evidente nel disegno preparatorio, pubblicato da Knox, *op. cit.*, p. 264 e fig. 235.

GIANDOMENICO TIEPOLO (1727-1804)

Adriano Mariuz

"…s'è pur vero che gli uomini sian sempre un po' fanciulli più che non credono, correranno ognora in folla alla lanterna magica ed al teatro de' fantaccini"
S. Bettinelli, *Dell'entusiasmo delle belle arti*, 1769

"Diligentissimo imitatore d'un tanto Padre"
In un angolo della volta dello scalone della Residenz di Würzburg, dove Giambattista Tiepolo ha dipinto l'universo irradiato da Apollo, dio del sole e della civiltà, due personaggi in abiti moderni, poco discosti dal trono su cui siede la personificazione dell'Europa, richiamano la nostra attenzione (ill. p. 18). Sono i ritratti di Giambattista e, come generalmente si ritiene, del figlio Giandomenico, che è stato validissimo aiuto nell'impresa. In semplice tenuta da lavoro, con un berretto in capo e la sciarpa al collo, Giambattista si qualifica di primo acchito come l'autore di quell'opera smisurata che segna l'apice della sua carriera. Il suo volto aquilino è come risucchiato dallo sguardo: egli sembra non avere occhi che per il mondo fantastico cui ha dato vita, dove ancora dimorano gli dei. Alle sue spalle, il giovane in elegante giacca azzurra, i capelli incipriati, guarda invece nella nostra direzione, come mosso da curiosità per ciò che sta fuori di quello spazio e quasi a stabilire con noi un'intesa confidenziale. Da quel volto mite e intelligente emana un flusso di simpatia, che aggira il personaggio in primo piano, isolandolo anche più nella sua tensione di visionario. Padre e figlio si sono voluti vicini quanto più possibile; ma i loro ritratti, mentre evidenziano uno stretto legame, lasciano trasparire anche una differenza, che non è dovuta solo a uno scarto generazionale. Quella differenza emerge nell'opera di Giandomenico, se pure con andamento intermittente, con la stessa vivezza con cui egli si volge verso di noi dall'affresco di Würzburg, contrassegnandola, almeno negli episodi più creativi, con un suggello d'inconfondibile originalità.
C'è voluto tuttavia del tempo perché quei caratteri originali, che lo fanno diverso dal padre, venissero riconosciuti sul piano storico-critico: Giandomenico è nato come figura autonoma di pittore, si può ben dirlo, nel nostro secolo. Anzi, solo in epoca recente (quanto meno a partire dal 1941, allorché Antonio Morassi gli restituiva gli affreschi della Foresteria della Villa Valmarana)[1] egli ha ricevuto un'attenzione adeguata al suo valore. Ne è emersa una personalità artistica complessa, sfaccettata, che se da un lato si mostra deferente al modello paterno, partecipa, dall'altro, a una cultura nutrita di pensiero critico, rivolta all'osservazione del reale, curiosa del comportamento dell'uomo comune: una personalità cui è consona la commedia più che il dramma eroico, che inclina al 'naturale' e magari al grottesco invece che tendere al 'sublime'. Essa si manifesta nei suoi tratti più singolari e seducenti soprattutto in quelle opere – tele, affreschi, disegni – in cui è di scena l'umanità contemporanea, con la sua lieve follia, con la sua smania d'evasione che la incalza verso qualsivoglia forma di spettacolo: spettacolo essa stessa allo sguardo divertito e partecipe dell'artista. Giandomenico coglie nei suoi 'simili' soprattutto l'irriducibile disposizione ludica, la sostanziale componente infantile che li rende vulnerabili, derisori, e che al tempo stesso li riscatta; quella componente che è anche in lui, vivissima, e che lo indurrà negli anni della vecchiaia, mentre il suo mondo va in rovina, a raffigurare l'epopea dei Pulcinella, come un'estrema forma d'esorcismo.
Per noi, per il nostro gusto, egli è, in primo luogo, l'incomparabile frescante della Foresteria della Villa Valmarana e della sua Villa di Zianigo, l'autore dei disegni con scene di

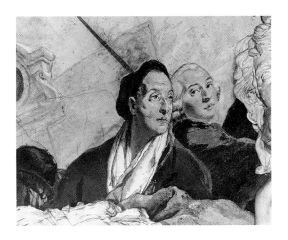

Giambattista Tiepolo, Autoritratto
con il figlio Giandomenico,
Würzburg, Residenz

vita contemporanea e del *Divertimento per li Regazzi*: il capolavoro creato nella solitudine, in cui l'antica maschera della commedia 'all'improvviso' – l'immortale Pulcinella, moltiplicato in un popolo – è evocato a mimare la vita di ogni uomo: al solo scopo, si direbbe, di svelarne tutta la comica assurdità.

Se Giandomenico, dunque, è per noi soprattutto questo: un testimone disincantato e insieme fanciullesco dell'autunno del Settecento veneziano, nelle cui opere più originali, pervase d'umorismo, risuona tuttavia anche la nota malinconica degli addii, per i suoi contemporanei è essenzialmente un "diligentissimo imitatore" del padre. Così lo giudica, ad esempio, l'autore del *Compendio delle vite de' pittori veneziani istorici più rinomati al presente secolo…* , edito nel 1762 (i Tiepolo erano allora in procinto di partire per la Spagna), accennando a lui in conclusione del profilo biografico-critico di Giambattista Tiepolo: e in quel luogo, e a quel punto, sembra ridondare a merito del caposcuola di essersi allevato un figliolo tanto abile nell'imitarlo.

Nato a Venezia il 30 agosto 1727, Giandomenico era ancora un adolescente quando il celebre letterato e intenditore d'arte Francesco Algarotti – che aveva stretto amicizia con Giambattista e al quale il giovane dedicherà, in segno d'ossequio, l'incisione che egli aveva tratto dalla pala paterna per la chiesa padovana di San Giovanni di Verdara[2] – gli pronosticava un brillante avvenire "sur les traces du Père"[3]. E il principe vescovo di Würzburg, alla cui corte Giandomenico aveva pur dato prove di autonomia sul piano artistico, gli scriverà, a titolo di encomio e di incoraggiamento, di non aver dubbi che "il suo bel talento" lo avrebbe portato a diventare un giorno, "nella bella arte di pittura una vera copia dell'originale, cio é, del virtuoso Suo Signor Padre"[4].

Diventare una copia dell'originale: il compito e la meta erano stati questi, fin dall'inizio, dal momento che egli sembrava fosse nato proprio per fare da aiuto all'illustre genitore. Né si può dire che avvertisse questo ruolo subalterno come una limitazione: piuttosto egli doveva sentirsi compartecipe dei successi dell'Impresa' di famiglia, di cui il capo indiscusso non poteva essere che Giambattista: padre e maestro a un tempo, secondo la tradizione della bottega artigianale che, a Venezia, valeva anche per l'attività artistica. Seguendo la prassi consueta, e come ha ben chiarito George Knox[5], Giandomenico si era preparato al lavoro che lo aspettava per l'appunto copiando i disegni del padre e incidendo all'acquaforte le opere che vedeva nascere sotto i suoi occhi. È soprattutto attraverso il vaglio grafico, dunque, che egli si appropriava del suo modello, riversandolo, per così dire, sulla superficie, come ne aspirasse d'intorno l'aria. Astraendo dal colore, Giandomenico lavora prevalentemente sulla linea di contorno, la 'carica', convogliandovi la maggior energia espressiva. Ne deriva una specie di scrittura animatissima, divagante, che imprime alle immagini, sforbiciandole l'una sull'altra, una marcatura realistica e infonde in esse una specie di eccitazione vitalistica. Per quanto sia in grado di misurarsi con qualsiasi superficie e sappia avvalersi di ogni tecnica, Giandomenico si rivela fin dai suoi inizi essenzialmente portato al disegno; non per caso è nel campo della grafica – come disegnatore e incisore – che egli ha creato alcune delle sue opere più straordinarie. Lo stesso Giambattista, consapevole delle peculiarità dello stile che il figlio si era formato, gli affiderà nei grandi cicli decorativi, secondo un'oculata divisione dei compiti, soprattutto l'esecuzione delle figure e delle scene a monocromo, in cui prevale appunto la componente grafica: finte statue, ma soprattutto finti rilievi che vengono assumendo nel

Giandomenico Tiepolo, Minerva
e le Arti, *Strà, Villa Pisani*

*Pietro Monaco su disegno
di Giandomenico Tiepolo
(da G.B. Castiglione)*, Uno dei figli di Noè
va a popolare una parte della Terra,
incisione

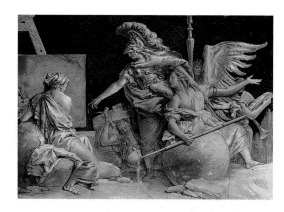

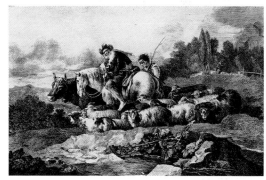

piano decorativo un'importanza sempre maggiore, come, ad esempio, nell'Oratorio del-
la Purità di Udine o nel salone della Villa Pisani di Strà (ill. a lato). Se si considera nel-
l'insieme la sua produzione di frescante, Giandomenico può essere considerato un vero
e proprio specialista di *grisailles*; e anzi, per questo aspetto, egli emerge come un inter-
prete di spicco di quel filone di gusto orientato in senso classicistico, che anche nell'am-
biente veneziano si viene via via affermando nella seconda metà del secolo. È significati-
vo, al riguardo, che la sola commissione assegnatagli dalla Repubblica Serenissima sia di
due scene a monocromo per la sala dei Pregadi di Palazzo Ducale (1775), raffiguranti la
Disputa di Cicerone e *Demostene incoronato*.

Ma per tornare sulla sua formazione, va osservato che, mentre si esercita sui grandi testi
di Giambattista, a suggestionarlo intimamente, o piuttosto, verrebbe da dire, a insemi-
narlo, sembrano essere state le opere più segrete, libere e imprevedibili del padre: le ac-
queforti – *Capricci* e *Scherzi di Fantasia* –, che Giambattista incideva proprio allora, nei
primi anni quaranta. Quegli assembramenti di personaggi strani – orientali, zingari, con-
tadini, soldati, efebi - per lo più occupati a guardare qualcosa di insolito e che, slegati da
ogni referente tematico, hanno senso e risalto per se stessi, sono all'origine dell'interesse
di Giandomenico per la rappresentazione di folle bizzarre, pronte ad accalcarsi intorno a
chiunque richiami la loro attenzione, sia egli un predicatore o un ciarlatano; così come è
in queste visioni stregate che fanno la loro comparsa alcuni dei personaggi che, riaffac-
ciandosi a distanza di tempo nella sua fantasia, prolifereranno in flussi narrativi quasi in-
contenibili: il satiro con la sua famiglia, Pulcinella.

Ma non vanno trascurati altri stimoli. Occorre tener conto, in particolare, delle incisioni
dei più inventivi *peintres-graveurs* del Seicento, ammiratissimi nell'ambiente dei collezio-
nisti e degli *amateurs* veneziani e dallo stesso Giambattista: in primo luogo quelle di Be-
nedetto Castiglione, dalle quali è trasmigrato il gufo che compare negli *Scherzi di Fanta-
sia*. Lo stile incisorio di Giandomenico ne è stato profondamente influenzato; e la *Rac-
colta di teste* che egli inciderà da invenzioni paterne è nata nello spirito di un omaggio e
insieme di un confronto con l'ammiratissima duplice serie di *Teste all'orientale* dell'artista
genovese. Ancor giovanissimo, prima del 1743 (si tratta pertanto del suo primo lavoro
documentato), egli disegnò per una stampa della *Raccolta* di Pietro Monaco una tela di
Castiglione raffigurante *Uno dei figli di Noè va a popolare una parte della Terra*[6] (ill. a lato),
recependone quella poetica del viaggio e del trasloco, quella commistione di motivi di
genere e di tematica sacra, che darà i suoi frutti nelle acqueforti della *Fuga in Egitto* e nel-
le tele con *L'arrivo di Abramo e di Lot e delle loro genti nella terra di Betel* e *La separazione
di Abramo e di Lot* (Roma, collezione Carandini-Albertini): due capolavori dell'epoca di
Würzburg.

Fino alla morte del padre Giandomemico è stato il suo più fedele e abile collaboratore; e
molte sue opere si mimetizzano con quelle di Giambattista al punto che può riuscire tal-
volta difficile distinguere le due mani. Ma il suo non è stato solo un rapporto di dipen-
denza: come si è già detto, egli non è semplicemente la spalla del caposcuola o un suo
"alter ego" un po' sbiadito. Dal patrimonio visivo del maestro egli ha enucleato, assieme
ai fondamenti dello stile, forme, figure, motivi, ma per svilupparli in modo autonomo.
D'altra parte l'intelligenza di Giambattista, finché egli visse, fu di aver capito che il figlio
aveva qualcosa di suo da esprimere; e lo lasciò libero di farlo, ogni qualvolta si rese pos-

Giandomenico Tiepolo, Gesù spogliato, *Venezia, Chiesa di San Polo, Oratorio del Crocifisso*

Giandomenico Tiepolo, Gesù consola le donne piangenti, *particolare, Venezia, Chiesa di San Polo, Oratorio del Crocifisso*

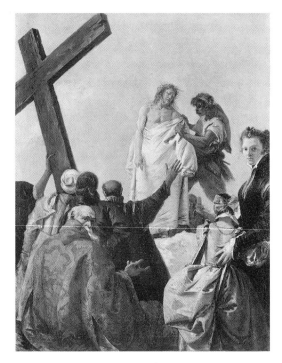

sibile. Egli poteva compiacersi allora di aver allevato non un semplice imitatore, ma un artista che, partendo da certi aspetti che appaiono marginali nella sua opera, ne dava un'interpretazione imprevedibile. È su questi lavori, nei quali si rivela una personalità veramente originale, che converrà soffermarci.

"Figure… che meglio comodono al suo caratro"

L'esordio di Giandomenico come pittore indipendente è un vero *tour de force*: 24 tele di soggetto sacro per l'Oratorio del Crocifisso annesso alla chiesa veneziana di San Polo, dipinte entro il 1747 e il 1749. Fra esse la *Via Crucis*, che s'impone come impresa del tutto nuova; nuova anche perché solo da poco l'autorità ecclesiastica era intervenuta per stabilire il numero definitivo delle 'stazioni' e l'episodio ricordato in ognuna[7]. Pur disponendo di uno sterminato patrimonio iconografico, antico e recente, che Giandomenico, del resto, utilizza con grande disinvoltura (e proprio la combinazione di motivi desunti dalle fonti più disparate rimarrà peculiare del suo metodo 'narrativo'), non era certo compito facile illustrare quella nota vicenda drammatica in una sequenza di quattordici scene distinte. E, fra l'altro, come evitare la monotonia dovendo rappresentare per ben tre volte l'episodio di *Cristo che cade sotto la croce*? Forse anche in considerazione di quanto stabiliva il decreto pontificio, e cioè che per lucrare le indulgenze era necessario spostarsi di 'stazione' in 'stazione' – "come se accompagnaste personalmente Gesù al Calvario", recita un libretto di devozioni, pubblicato a Venezia e illustrato per l'appunto con la *Via Crucis* di Giandomenico incisa da Giacomo Leonardis[8] –, il giovane Tiepolo ha svolto il suo compito in chiave, si direbbe, di *reportage*, con varietà d'inquadrature, come egli stesso si fosse unito alla folla che accompagna il condannato. E proprio sulla folla, non meno che sul divino protagonista, s'appunta la sua attenzione. Orientali annoiati e ciabattoni, mercanti levantini, dame eleganti e immalinconite, fanciulli compunti, vecchi in roboni damascati: un'umanità variata e pittoresca trasmigra di episodio in episodio, fa ressa intorno alla figura smagrita e intensamente patetica di Cristo, oppresso dalla grande croce (ill. a lato). Ne risulta un contrasto insieme emozionante e bizzarro, in cui l'appello a una religiosità intima, profondamente partecipe, si mescola con il diversivo offerto da quelle singolari figure di contorno. Certo, sono pur sempre le comparse del gran teatro paterno; ma, portate fuori di scena, messe per via, rese in modi abbreviati e corsivi, hanno acquisito una caratura più realistica e, si direbbe, un sovrappiù di stravaganza. Nella Stazione IX, ad esempio – una delle più suggestive, con quel paesaggio di rupi squadrate, in anticipo di un ventennio su quelli paterni dell'ultimo periodo spagnolo – le figure che premono dal fondo hanno già un adunco risalto di maschere.

Le reazioni contrastanti che la *Via Crucis* suscita, appena scoperta al pubblico, sono di per sé indicative della sua originalità. Se lo storico della chiesa veneta, Flaminio Corner, nel secondo volume della sua opera edito nel 1749[9] ne accenna in termini elogiativi, certo perché colpito dalla componente devozionale, il quadraturista Pietro Visconti riferisce in una lettera, citatissima, del dicembre di quello stesso anno che essa è stata criticata proprio a causa di tutte quelle "figure straniere parte vestiti alla spanola, schiavoni, et altre caricature che dicono che in quel tempo non si ritrovava tal sorta di gente"; ma Giandomenico – egli aggiunge – le ha dipinte "perché meglio comodono al suo caratro"[10]. È una precisazione importante: il riconoscimento dell'umoralità e della radice soggettivi-

Giandomenico Tiepolo,
La separazione di Abramo
e di Lot e delle loro genti, Roma,
collezione Carandini-Albertini

stica della visione del giovane Tiepolo, estranea ai valori del decoro e della verosimi-
glianza storica, la presa d'atto della sua inclinazione al 'caratteristico', cioè a un'arte che
privilegia, invece che il bello e la perfezione, tutto ciò che, nell'ambito della realtà empi-
rica, si mostra come singolare, insolito, 'caricato' e che trova la sua espressione in forme
libere e vivaci. È in questa serie di dipinti, comunque, che la disposizione narrativa di
Giandomenico si manifesta per la prima volta, anche nella forma della 'variazione' su un
tema (si pensi alla triplice versione del *Cristo che cade sotto la croce*). Così come vi si evi-
denzia il suo interesse per la folla, con la varietà dei costumi e dei suoi comportamenti,
che in tante opere egli promuoverà a protagonista: una folla prevalentemente occupata a
guardare, ignara di essere guardata a sua volta; e se in questo caso è Cristo lungo la via
del Calvario l'oggetto della sua curiosità, domani potrà esserlo un ciarlatano o uno spet-
tacolo di burattini[11]. Se Giandomenico ha deciso di riprodurre all'acquaforte, con dedica
al patrizio Alvise Cornaro, quei "primos immaturosque fructus" del suo pennello, pub-
blicando la silloge nel 1749, è certo perché egli era consapevole della validità del suo la-
voro. Era quello il mezzo più adeguato per pubblicizzarlo, oltre che per assicurarsi la pro-
tezione di un membro dell'artistocrazia veneziana: il largo pubblico avrebbe così saputo
che esisteva, accanto al celebre 'virtuoso', un altro Tiepolo.

Un'"immaginazione… fecondissima di concetti"
A Würzburg, dove soggiorna dalla fine del 1750 a tutto il 1753, lavorando in stretto rap-
porto con il padre, Giandomenico perviene alla piena padronanza dei suoi mezzi espres-
sivi. A riprova del riconoscimento del suo valore, gli viene affidato il compito, davvero
impegnativo, di dipingere le sopraporte del Kaisersaal. Con una punta di compiacimen-
to, in quella raffigurante l'*Imperatore Giustiniano*, segna, accanto alle iniziali e alla data, la
propria età: 23 anni. Così giovane e così bravo! La produzione di dipinti autonomi, con

Giandomenico Tiepolo, Maria sostenuta
da due angeli segue Giuseppe, *incisione*

Giandomenico Tiepolo, L'accampamento
degli zingari, *Magonza, Landesmuseum*

un loro proprio 'sapore', per lo più di soggetto sacro, è rilevante. E vanno ricordate almeno le due tele bibliche, ora nella collezione Carandini-Albertini di Roma, cui già si è fatto cenno (ill. p. 21). Il tema è nulla più che un pretesto per creare scene di 'genere' di carattere rustico, ambientate in Franconia piuttosto che in Palestina, con spaesanti presenze di orientali. L'andamento 'paratattico' con cui sono strutturate, a nuclei figurali distinti, unificati solo dall'ambientazione paesaggistica, rimarrà peculiare del comporre di Giandomenico, che lo adotterà soprattutto nei disegni tardi con scene di vita contemporanea. Ma il capolavoro di questa stagione – ed è uno degli esiti più alti di tutta la sua carriera – è un'opera grafica, una raccolta d'acqueforti che egli dedica al principe vescovo di Würzburg: le *Idèe pittoresche / Sopra/ La Fugga in Egitto/ di/ Giesu, Maria e Gioseppe.* E subito sotto, a scanso di ogni equivoco, e non senza giustificato orgoglio: *Opera inventata, ed incisa/ da me/ Gio: Domenico Tiepolo.*

Lo spunto tematico, anche in questo caso, viene dal padre, da alcuni suoi meravigliosi disegni; ma Giandomenico lo ha sviluppato in un modo che non ha precedenti, creando una 'suite' di 24 incisioni, ciascuna delle quali fissa un momento diverso dell'avventuroso viaggio della Sacra Famiglia, fra i due episodi estremi della partenza da Betlemme e dell'arrivo in una città dell'Egitto. Come già aveva sperimentato nella *Via Crucis*, ma ora in forma ben più esplicita e significativa, egli dispiega una vicenda registrandola nel suo divenire. Allo spazio dell'infinita contemplazione che il padre aveva popolato di olimpi pagani e cristiani, Giandomenico sostituisce una visione risolta in 'battute' temporali: è il tempo empirico dell'esperienza, che si dispone in momenti successivi, legati tra loro dal filo della memoria. Basti considerare l'episodio del traghetto della Sacra Famiglia. Sono ben cinque 'fotogrammi' (proprio questo mi sembra il temine più appropriato): dal momento in cui l'angelo traghettatore si accosta alla riva a quello in cui la Sacra Famiglia, assieme all'asino (che è l'altro protagonista della storia), si accinge a imbarcarsi, a quello in cui si sistema a bordo e quindi attraversa il fiume, fino all'ultima istantanea che fissa lo sbarco sull'altra sponda.

Come seguisse a poca distanza i fuggiaschi che s'allontanano (per ben sei volte la sacra coppia è ripresa di spalle) Giandomenico, con ottica da testimone, va scoprendo sul loro percorso paesi nuovi, registra ogni fase del viaggio assieme alla varietà della vegetazione e alla vicenda mutevole del cielo, curioso di presenze e di dettagli a un tempo realistici e pittoreschi: un interno con la finestra a vetri piombati ma con l'intonaco malandato, villaggi montani dominati dal campanile aguzzo, oggetti d'uso comune, come le gerle e le sporte, i pastori con le loro greggi, una donna nana. Ancorata ai dati dell'esperienza comune, la favola sacra, senza perdere nulla del suo incanto, si dimensiona a cronaca domestica così da suscitare nell'osservatore il sentimento della 'simpatia', cioè una partecipazione affettiva alla sorte dei personaggi in quanto ci vengono presentati, piuttosto che come eroi, come nostri 'simili' (ill. in alto). Secondo l'abate Moschini, che scrive all'inizio dell'Ottocento, Giandomenico avrebbe realizzato la raccolta per sfida, a dimostrare, contro chi lo aveva rimproverato di povertà di fantasia avendo presentato due modelli della *Fuga* che sembravano pressoché la stessa cosa, "che la immaginazione gli era fecondissima di concetti"[12]. L'aneddoto non ha fondamento, ma esso mette in evidenza un'altra delle doti peculiari dell'artista: un'inventiva inesauribile che si esplica nella forma della variazione sopra un tema dominante (e non è da escludersi, come scrive Mo-

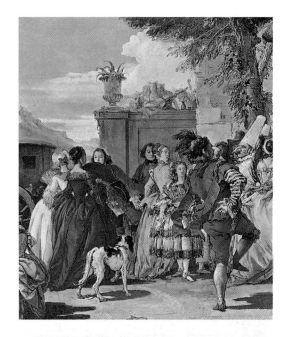

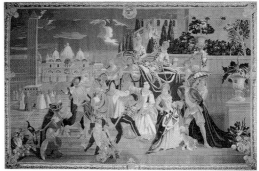

Giandomenico Tiepolo, Minuetto
con Arlecchino che scala un albero,
particolare, New York, collezione Wrightsman

Manifattura di Würzburg, L'arrivo
di Arlecchino a Venezia, *arazzo*,
Würzburg, Residenz

rassi in relazione alla serie incisoria, che l'idea gli sia stata suggerita dalla pratica musicale dell'epoca)[13]. Egli ha trovato, con le variazioni su un tema, la struttura consentanea a una immaginazione come la sua, fervida, addirittura irrequieta, che rincorre le invenzioni nel flusso del tempo: è la struttura su cui baserà la produzione 'a serie' dei disegni negli anni della maturità, successivi alla morte del padre.

"Vario è il vestir…"
Data la sua sensibilità empiristica e il carattere peculiare del suo stile, sostanzialmente estraneo a una metrica aulica, era conseguente che Giandomenico, volgendo le spalle alla Storia e al Mito, tentasse la pittura di 'genere', puntasse cioè lo sguardo in maniera diretta, senza più il velo della favola, sul costume contemporaneo. Con ogni probabilità risalgono proprio alla fase tarda del soggiorno a Würzburg le sue prime opere di 'genere', come l'*Accampamento di zingari* del Landesmuseum di Magonza (ill. p. 22), in cui egli recupera al gusto moderno un tema 'pittoresco' di tradizione seicentesca. Compare qui per la prima volta, messa a confronto con il rustico e animatissimo assembramento, la coppia galante, di sofisticata eleganza, ripresa di spalle mentre si allontana. Essa diverrà uno dei *leitmotiv* preferiti da Giandomenico, che la riproporrà con varianti, anche ampliata in terzetto: come se, una volta captata dallo sguardo, gliene fosse rimasta un'impressione indelebile e avesse continuato a sognarci sopra.
Verosimilmente nello stesso periodo egli è pervenuto all'individuazione di una tematica specificamente sua – quella delle *Scene di carnevale* –, alla quale oggi sono soprattutto associati il suo nome e la sua rinomanza. Potrebbe darsi che egli sia stato suggestionato dalla serie di arazzi, destinati a un ambiente della Residenz, raffiguranti episodi del carnevale veneziano: le cosiddette *Burlesche*, tessute nella manifattura locale fra il 1740 e il 1745 e tratte da disegni del pittore di corte Johann Rudolph Byss. Uno degli arazzi, che rappresenta l'*Arrivo di Arlecchino a Venezia* (ill. a lato in basso) ambientato sullo sfondo di Piazza San Marco e di una prospettiva di palazzi e giardini, mostra in primo piano una coppia che danza fra suonatori e maschere. È una scena piena di brio, che certo ha richiamato l'attenzione di un artista come Giandomenico, anche se lo stile alquanto goffo non consente di apprezzarla appieno. Proprio questo scarto fra contenuto e resa figurativa potrebbe averlo provocato a creare una sua versione artisticamente qualificata di un soggetto tanto affascinante e che si riconnetteva, per di più, alla sua diretta esperienza di veneziano. Da qui, forse, gli è venuto lo spunto per la sua prima scena di carnevale: il *Minuetto con Arlecchino che scala un albero*, ora nella collezione Wrightsman di New York, appartenuto in origine a un amico di Goethe (ill. a lato in alto).
Il tema del ciarlatano, sia egli un cavadenti, un venditore di elisiri o un indovino che imbonisce una folla di maschere (un tema che Giandomenico dipinge in *pendant* con quello della festa mascherata, come nella coppia di tele ora al Louvre, del 1754, appartenute ad Algarotti, o quella, del 1756, ora al Museu Nacional d'Art de Catalunya a Barcellona), gli è stato probabilmente suggerito, al suo rientro in patria, da qualche opera di Pietro Longhi di soggetto analogo. E non c'è da meravigliarsene, visto che Longhi era diventato uno dei pittori di maggior successo a Venezia, tanto che perfino Francesco Guardi, zio materno di Giandomenico, ne aveva imitato alcune 'mascherate'. Ma l'interpretazione pittorica del giovane Tiepolo (ed è perfino superfluo sottolinearlo) nulla ha da spartire

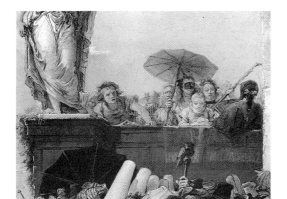

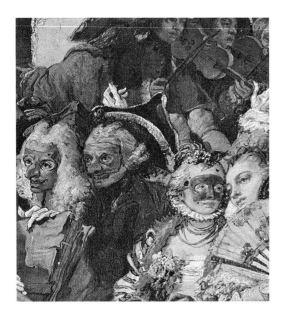

con la pittura di Longhi, con il suo allentato 'tempo di posa' che imbozzola le immagini, quasi le ipnotizza entro gli spazi ombrosi del suo teatrino. In rapporto ai nuovi soggetti, il linguaggio pittorico di Giandomenico esibisce tutta la sua verve: il segno vi scatta come una molla e propaga la sua vitalità in una moltiplicazione di figure e di particolari estrosissimi. È un segno cui è connaturata la tendenza all'irregolarità, alle asimmetrie, alla deformazione caricaturale; e questi, d'altronde, sono i caratteri formali propri della maschera.

"Vario è il vestir ma il desiderio è un solo / Cercan tutti fuggir tristezza e duolo", recita la didascalia in calce all'incisione di Giacomo Leonardis che riproduce il *Minuetto* ora al Louvre (ill. a lato). Giandomenico si diverte a documentare lo spettacolo di una società che si smemora nella festa e gode del piacere dell'equivoco e della finzione legittimato dal carnevale: è un caleidoscopio di identità fittizie e intercambiabili, un gioco di maschere, come se il teatro si fosse riversato sulle strade. Proprio nella rappresentazione di quell'estroso microcosmo sociale vengono a coincidere l'osservazione arguta e lo spirito del 'capriccio': le due componenti essenziali della sua visione artistica.

Può stupire che Giandomenico non abbia insistito in questa direzione. A scorrere il suo catalogo, le tele con scene di carnevale, comprese le repliche, sono meno di una ventina; e s'includono nel numero *Il Burchiello* del Kunsthistorisches Museum di Vienna e *La partenza della gondola* della collezione Wrightsman di New York (ill. in basso): due istantanee di vita veneziana, precise e trasognate. Evidentemente gli impegni di collaborazione e, dopo la morte del padre, l'onere di continuare sulle sue orme gli impedirono di coltivare questo genere. Ma è significativo che fra tutte le scene dipinte nella Foresteria della Villa Valmarana egli abbia apposto la sua firma (e in uno anche la data: 1757) proprio su due quadretti di questo tipo, eseguiti ad affresco (ill. a lato in basso): un modo per rivendicare a sé la paternità di codeste 'invenzioni'[14].

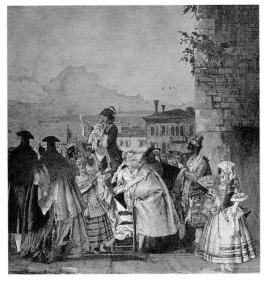

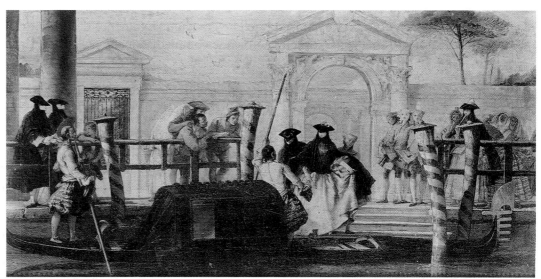

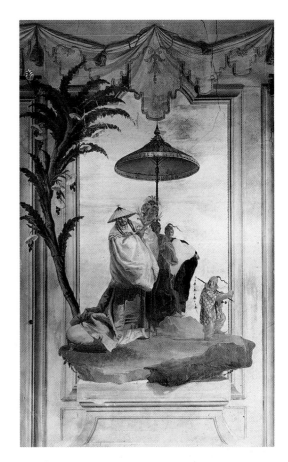

Giandomenico Tiepolo, La passeggiata del mandarino, *Vicenza, Villa Valmarana*

"Stile naturale"

È in due dimore di campagna – nella Foresteria della Villa Valmarana ai Nani presso Vicenza e nella villa di famiglia, a Zianigo – che Giandomenico si è espresso compiutamente come pittore. Si tratta, in entrambi i casi, di ambienti tutt'altro che aulici, anzi di modeste dimensioni: spazi di vacanza, di rifugio, di evasione. Nel primo caso, un committente di grande gusto e intelligenza, intuendo l'autentica personalità del giovane, quale si era rivelata nei dipinti di tema carnevalesco, gli ha lasciato carta bianca o, più probabilmente, ha concordato con lui e con Giambattista un programma decorativo che gli consentisse di sfogare in libertà il suo estro. Mentre Giambattista sceneggiava nell'edificio principale della villa, traendoli dai grandi poemi della letteratura occidentale, episodi d'amore o di conflitto fra amore e dovere, così da offrire un'immagine degli antichi eroi più intima e commossa, nello spirito del melodramma contemporaneo, Giandomenico ha dispiegato sulle pareti dell'edificio riservato agli ospiti la sua incantevole commedia. È lo "stile naturale" (e il termine stile va qui inteso in stretto rapporto con i soggetti raffigurati), che Goethe, in visita alla villa nel 1786, tanto apprezzò, preferendolo addirittura allo "stile sublime" delle scene dipinte da Giambattista: una visione nuova, che persegue i piaceri dell'osservazione invece di quelli dell'immaginazione[15]. Protagonisti, invece che gli eroi della favola, i nostri contemporanei, il cui comportamento può essere valutato con simpatia o con ironia, quindi da un'angolazione personale, soggettiva. Motivi specifici della pittura di 'genere', proiettati ora su vaste superfici, con figure a grandezza naturale, si accampano con un'evidenza fino ad allora riservata alla tematica di storia.

Non c'è un precedente diretto a questo accostamento di "sublime" e di "naturale", a meno che non si risalga fino agli affreschi di Veronese nella Villa Barbaro di Maser o non si prenda in considerazione, per venire a tempi più prossimi ma spostandosi nel campo della scultura, il complesso di statue del giardino della Villa Widmann a Bagnoli, scolpite da Antonio Bonazza nel 1742, in cui le figure degli dei si confrontano con i personaggi della commedia di carattere. Del resto, nel recinto della stessa Villa Valmarana, le statue delle divinità e delle personificazioni allegoriche si contrappuntano a quelle grottesche dei nani, che hanno dato il nome alla villa. Tenendo conto che il committente s'interessava di teatro[16], merita inoltre considerare che era allora argomento di vivace dibattito la comparazione di tragedia, o dramma eroico, e commedia, anche nello loro versioni in musica, al fine di precisarne i caratteri distintivi. Basti citare, al riguardo, il saggio di Gianmaria Ortes, *Riflessione sopra i drammi per musica*, edito a Venezia proprio nel 1757, che può gettare qualche luce sulle ragioni della scelta del doppio registro tematico e stilistico per la decorazione della Valmarana.

Gli affreschi della Foresteria sono troppo noti per soffermarvisi a lungo; ma ancora una volta occorre sottolineare l'originalità della concezione decorativa. Il principio ispiratore è quello, tipicamente rococò, della 'varietà': ogni ambiente si presenta diverso dall'altro in modo da rinnovare, di stanza in stanza, il piacere della sorpresa. Un piacere che è ben testimoniato da un versseggiatore settecentesco, il quale parla, a proposito della stanza delle Scene Cinesi (ill. in alto), di "novello, magico incanto" che "rapisce i sensi" dell'osservatore e lo trasporta lontano, "al popoloso regno... dove risuona di Confucio il nome"[17]. Ma l'incanto si produce anche e soprattutto quando lo specchio dell'arte ci rinvia l'immagine della realtà quotidiana. L'esotico, sembra voler dimostrare Giandomenico, è

Giandomenico Tiepolo, La passeggiata
invernale, *particolare, Vicenza,
Villa Valmarana*

Giandomenico Tiepolo, La passeggiata
estiva, *Vicenza, Villa Valmarana*

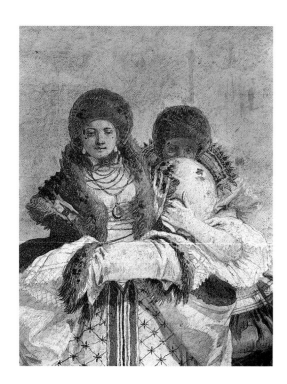

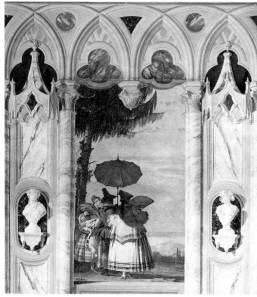

qui, alla porta di casa: basta saperlo vedere. Il tono generale, lo spirito che pervade gli affreschi è quello di una 'ricreazione' della fantasia, di uno svago pittorico, in sintonia perfetta con i contenuti: nessuno dei personaggi raffigurati, infatti, è occupato in qualcosa di serio o di impegnativo.

Giambattista, come è noto, è intervenuto in un solo ambiente, dipingendovi, né poteva essere altrimenti, le divinità dell'Olimpo, sorprese su sofà di nuvole, in una pausa delle loro esibizioni. Spostando lo sguardo dal cielo alla terra – e spetta al figlio operare questo passaggio – lo spettacolo che si offre è non meno attraente. Tematiche consuete nella decorazione di villa, come quella delle *Stagioni* o del paesaggio arcadico, vengono riproposte in una interpretazione del tutto inedita. Così, il tema delle *Stagioni* è svolto da Giandomenico riprendendo in primo piano, attraverso le aperture di un padiglione da giardino in stile gotico, dame e cavalieri in passeggiata nei diversi periodi dell'anno, quasi fossero gli ospiti stessi della villa a far da modelli. È l'occasione per lo sfoggio di abiti di un'eleganza eccentrica, fra l'esotico e il volutamente *demodé*: uno scialo di passamanerie, di sete trapunte, di mantelline, di manicotti, di turbanti, di cappellini, di gorgiere (ill. a lato). L'artificio e la moda trionfano sul ritmo delle stagioni e sulla semplicità naturale. Per quanto risulti ovvio, è inevitabile l'accostamento alle *Smanie per la villeggiatura* di Carlo Goldoni, peraltro di alcuni anni posteriori (1761), le cui protagoniste, Giacinta e Vittoria, sperperano le rendite in nuovi abiti e acconciature da esibire in villa. La coppia con il parasole, ripresa di spalle, che abbiamo incontrato la prima volta in visita all'accampamento di zingari, è diventata un terzetto: un cavaliere fra due fanciulle, in costumi vagamente picareschi (ill. a lato). E, come avviandoci dietro a loro, passiamo nell'altra stanza, dove ci accoglie l'aperta campagna: è un contrappunto, in ogni senso, all'ambiente che abbiamo appena lasciato. Avevamo incontrato i signori in villeggiatura; ora ci appare l'altra parte dell'umanità, i contadini, quali verosimilmente i signori stessi potrebbero vedere nel corso della loro passeggiata. In sostanza, l'artista ha sviluppato in questi due ambienti contigui un motivo ch'era *in nuce* nell'*Accampamento di zingari*, mettendolo a fuoco sull'esperienza del mondo circostante.

L'Arcadia, per Giandomenico, non è un poetico luogo d'utopia; essa s'identifica bensì con la stessa campagna veneta, dove la vita che vi si svolge può talvolta richiamare i tempi felici dell'età dell'oro[18]. Come avviene per l'appunto in questi momenti di pausa, fissati per sempre, con i contadini che all'ombra di grandi alberi si riposano dal lavoro (ill. p. 27), consumano un pasto frugale, s'avviano al mercato con l'abito da festa (ill. p. 27). C'incanta la maniera con cui Giandomenico sa rendere al contempo il particolare di un abito alla moda e un attrezzo rustico, il volto disseminato di finti nei di una giovane dama e il duro profilo di una vecchia seminascosto da un fazzuolo (ill. p. 27). Soprattutto le scene di questi due ambienti trasmettono un senso di realtà in presa diretta: come il pittore avesse visto quei personaggi girovagando nei pressi della villa, e li avesse poi evocati all'interno, ricreando l'atmosfera di un giorno di vacanza, nella trasparenza di una luce inconfondibilmente 'tiepolesca'.

L'interesse di Giandomenico per i suoi simili, quale si manifesta in taluni di questi affreschi, quella curiosità sorridente e innamorata con cui li osserva, non lasciandosi sfuggire nulla (e verrebbe da dire che il sentimento che egli prova per il suo prossimo è di gratitudine per tutto il piacere visivo che involontariamente gli procura), non hanno con-

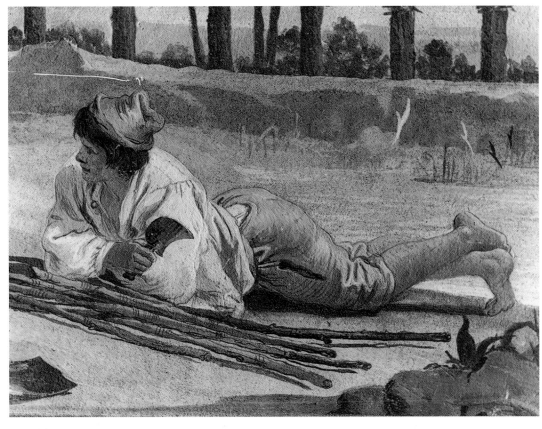

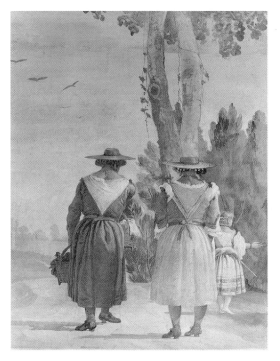

fronto possibile: è qualcosa che gli è proprio, anche se quella sua disposizione ben si comprende nel clima culturale di quegli anni, segnato dal successo del teatro di Goldoni e che favorirà, più tardi, le prove giornalistiche di Gaspare Gozzi. Di quest'ultimo, Giandomenico ben avrebbe potuto sottoscrivere l'esortazione contenuta nel manifesto del giornale da lui fondato nel 1760, *La Gazzetta Veneta*: "Due soli oggetti vorrei che avessero in mente gli autori: l'uno, la società di quel paese in cui vivono; l'altro, quella naturale curiosità che hanno gli uomini di sapere".

La decorazione della Valmarana costituisce un *unicum* nella carriera del pittore: è la sua stagione felice, in cui egli ha dato forma a quella che si potrebbe definire una visione favolosa del quotidiano. Sfortunatamente nessuno gli commissionerà qualcosa di simile. Solo più di trent'anni dopo, in una situazione storica e anche artistica del tutto mutata, egli riprenderà alcuni di questi temi e motivi, come in una rivisitazione della giovinezza. Avverrà ancora in una casa di campagna: la propria; ma il tono umorale sarà allora ben diverso.

"Tenue …di talento"

Una data vale uno spartiacque nella sua vita e nella sua attività artistica: il 1770, l'anno della morte del padre. Nel 1762 Giandomenico, assieme all'altro fratello pittore, Lorenzo, aveva seguito il caposcuola in Spagna, dove li attendeva la grande impresa dell'affrescatura della volta della sala del trono nel nuovo Palazzo Reale di Madrid. Come già era

avvenuto a Würzburg, aveva lavorato anche autonomamente, dipingendo opere impegnative, quali alcuni soffitti nello stesso Palazzo Reale. Morto improvvisamente il padre, mentre Lorenzo sceglieva di rimanere in Spagna, Giandomenico, in quello stesso anno, rimpatriava a Venezia, portando con sé la gravosa eredità di un nome troppo illustre, associato a uno spettacolare stile decorativo. Se ci si rivolgerà a lui, ormai unico titolare dell''Impresa Tiepolo', sarà soprattutto per avere opere in quello stile. Per il resto della sua vita egli continuerà a proiettare su volte di chiese e palazzi, a Venezia e altrove, il collaudato repertorio di allegorie e di personaggi in gloria, secondo il modello familiare, ma in una traduzione pittorica via via meno brillante. Egli non solo doveva sentirsi inadeguato a quel compito, che lo costringeva a misurarsi con l'opera paterna: forse anche avvertiva che quella forma d'arte, su cui i propugnatori del nuovo indirizzo artistico – il Neoclassicismo – avevano espresso un verdetto di condanna, era definitivamente morta con colui che l'aveva portata a vertici insuperabili.

Rivelatrice è la lettera che egli scrive nel 1780 all'Accademia Clementina di Bologna, che lo aveva eletto a suo membro: egli vi si dichiara – e non sembra essere solo per complimentosa modestia – "tenue …di talento, e poco esperto nella quanto nobile, altrettanto difficile liberal arte della pittura"[19]. Quale contrasto con l'orgogliosa dichiarazione di Giambattista riportata nella *Nuova Veneta Gazzetta* nel 1762, alla vigilia della partenza per la Spagna: "…li Pittori devono procurare di riuscire nelle opere grandi, cioè in quelle che possono piacere alli Signori Nobili e ricchi, perchè questi fanno la fortuna de' Professori… Quindi è che la mente del Pittore deve sempre tendere al Sublime, all'Eroico, alla Perfezione"!

Il suo primo e maggior impegno al ritorno della Spagna è stato, peraltro, quello di rilanciare con una grande operazione pubblicitaria il nome già tanto celebrato. Fra il 1774 e il 1778 Giandomenico pubblica ben quattro edizioni della produzione incisoria di famiglia, riunendo in sontuosi volumi gli *Scherzi di Fantasia* di Giambattista e le acqueforti sue e del fratello Lorenzo, che in gran parte riproducono capolavori del caposcuola. La raccolta è dedicata al papa Pio VI: evidentemente Giandomenico riconosceva che Roma – dove Winckelmann, il principale teorico del Neoclassicismo, aveva scritto le sue opere maggiori e dove sarebbero convenuti gli artisti più aggiornati, come Antonio Canova, per apprendere i principi dell''imitazione ideale' – era la nuova capitale dell'arte. Si può affermare che proprio con la pubblicazione di questa raccolta si chiude ufficialmente la grande stagione dell'arte veneziana settecentesca.

Per quanto il gusto stesse mutando, non mancarono certo a Giandomenico commissioni di opere nel 'grande stile' di famiglia. A buon conto, egli era nel campo della decorazione monumentale e nel genere 'storico' il migliore dei pittori operanti a Venezia. E ne è riprova il fatto che risulti vincitore nel concorso bandito nel 1772 dall'Accademia veneziana (di cui era stato nominato insegnante in quello stesso anno e di cui verrà eletto Presidente nel 1783) per un dipinto avente per tema "Il ritorno del Figliuol prodigo à piedi del Padre"; un concorso la cui giuria era formata da professori dell'Accademia romana, fra cui Anton Raphael Mengs, proprio l'antagonista del padre alla corte di Madrid. Mengs ritrovò nel modelletto di Giandomenico (identificabile con il dipinto ora al Museo Pushkin di Mosca; ill. in alto) "una certa somiglianza dello stile delli nostri Antichi Uomini grandi dando il fare del Sig. Tiepolo un'Idea di quello di Paolo Veronese misto con lo stil

Giandomenico Tiepolo, La Sacra
Famiglia con il Beato Gerolamo Miani,
già a Zianigo, Villa Tiepolo,
ora a Venezia, Ca' Rezzonico

Giambattista Tiepolo, Sacra Famiglia,
Oxford, Ashmolean Museum

moderno, e la natural vivacità della Scuola Veneziana"[20]. Erano, in sostanza, i caratteri distintivi della pittura paterna. Facile vittoria del resto, quella di Giandomenico, visto che gli altri concorrenti erano della statura di Giambattista Canal, Giovanni Scajario, Pier Antonio Novelli, Giacomo Leonardis.

Fra i suoi lavori di maggior impegno nel campo dell'affresco monumentale, basterà ricordare il soffitto della chiesa veneziana di San Lio (entro il 1783) e, in ambito profano, la decorazione (attualmente non più nella sua sede originaria) del salone di Palazzo Valmarana a Vicenza (1773), eseguita per il figlio del committente degli affreschi della celebre villa, il soffitto di Palazzo Contarini dal Zaffo a Venezia (1784), o quello, distrutto nel secolo scorso ma di cui esiste il modelletto al Metropolitan Museum di New York, del Palazzo Ducale di Genova (1785). Pur echeggiando lo stile paterno, Giandomenico non manca di inserire, magari al margine, alcuni elementi estrosi, che lasciano intravedere il risvolto originale della sua personalità; e talvolta li combina con motivi aggiornati sul nuovo gusto classicistico. Il clero, in particolare quello di campagna, è un committente affezionato. Fra le sue ultime opere pubbliche si annoverano i soffitti di due chiese in villaggi di Terraferma: a Cartura (1793) e a Zianigo (1799). Un confronto fra il soffitto affrescato nella parrocchiale di Casale sul Sile (1781) e quello di Cartura che raffigura lo stesso soggetto – l'*Assunzione della Vergine* – rende evidente l'affievolirsi dell'energia creativa e dell'interesse di Giandomenico per tali lavori. Attento alla realtà dei tempi che stavano mutando, egli doveva essere ben consapevole di quanto quel genere di rappresentazioni fosse ormai sorpassato.

Gli si farebbe torto, tuttavia, se non si ricordasse, se pure di sfuggita, fra la sua produzione pittorica degli anni posteriori al rientro dalla Spagna, una serie di piccole tele di soggetto sacro, animate dal personalissimo stile 'scarabocchiato' che caratterizza i disegni che egli veniva frattanto eseguendo. Oppure, nel campo della tematica profana, un dipinto come *I Greci costruiscono il cavallo di legno*, (Hartford, Wadsworth Atheneum), databile intorno al 1773, cromaticamente fulgido: unica tela superstite di un ciclo documentato da vivacissimi modelletti, dove l'episodio antico è l'occasione per inscenare il frenetico lavoro di una schiera di carpentieri[21].

La casa del pittore

Ma accanto all'artista che dipinge per il pubblico, c'è un altro Giandomenico, praticamente sconosciuto ai suoi contemporanei: il pittore che, facendosi committente di se stesso, affresca via via la propria casa di campagna, secondo il suo estro. E c'è il disegnatore inesauribile che, foglio dopo foglio, viene improvvisando sui soggetti più diversi un racconto fluente, vario come le ore della vita e il diagramma degli umori: disegni tracciati certo più per se stesso che per il piacere dei collezionisti, sulla maggior parte dei quali appone la firma, quasi per l'esigenza nevrotica di attestare la propria identità. È soprattutto per queste opere che Giandomenico si rende inconfondibile e indimenticabile.

La villa di Zianigo – un edificio di modeste dimensioni ma non privo di una sua dignità architettonica – era stata acquistata da Giambattista alla fine del 1757, l'anno stesso della decorazione della Valmarana[22]. In un'epoca di 'smanie' per la villeggiatura, il possesso di una casa di campagna era un titolo di prestigio che attestava, assieme al benessere economico, la promozione della famiglia a un elevato rango sociale; nel caso di Tiepolo era

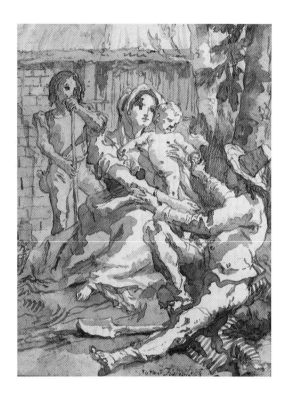

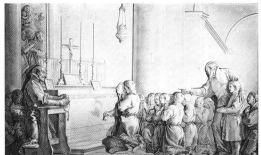

il segno tangibile di una carriera coronata dal successo. Se Giambattista, oberato di lavoro, la godette ben poco, per Giandomenico, nonostante ne condividesse la proprietà con gli altri familiari, assunse un'importanza straordinaria. Anche se egli aveva la sua residenza a Venezia, dove si era sposato nel 1774 (per farsi una famiglia, dunque, aveva aspettato di rendersi libero dal rapporto di lavoro con il padre), quella fu la casa della sua vita. Solo in quella casa appartata, come già era avvenuto nella Foresteria della Valmarana, egli ha trovato uno spazio a sua misura, da popolare via via d'immagini, per il piacere del suo sguardo e di quello dei suoi congiunti. Ne risultò, almeno per gli affreschi dell'ultimo decennio, un capolavoro, la creazione pittorica più originale, assieme alle *vedute* e ai *capricci* di Francesco Guardi, della civiltà pittorica veneziana del tardo Settecento. La villa di Zianigo rientra nella categoria delle case d'artista, di cui un celebre precedente è la dimora aretina di Giorgio Vasari e, in tempi recenti, la *Quinta del sordo* che Goya, fra il 1820 e il 1821, popolò di visioni segrete e atroci. Se Vasari, che illustrò un elaborato programma iconografico, era mosso da un intento di autocelebrazione, e Goya dall'urgenza di confrontarsi con i propri incubi, per Giandomenico, come per il disincantato Candide del romanzo filosofico di Voltaire, si è trattato piuttosto di ritirarsi a coltivare il proprio giardino.

1759, 1771, 1791, 1797: sono le date segnate negli affreschi, che danno la sequenza cronologica delle 'stagioni' pittoriche di Giandomenico in villa. Aveva iniziato con la cappella, dedicata a Gerolamo Miani: il beato di casa, per così dire, da quando Giuseppe Maria, un altro figlio di Giambattista, si era fatto prete dell'Ordine somasco, fondato per l'appunto da Miani. Può essere interessante soffermarvisi, visto che Giandomenico ricorre a differenti registri stilistici, indicativi della varietà dei suoi interessi all'altezza di questa data. L'affresco sopra l'altare, il solo policromo, raffigurante *La Sacra Famiglia con il Beato Gerolamo Miani* (ill. p. 29), è un esempio della sua produzione 'alla maniera' del padre. L'impianto compositivo deriva da un disegno di Giambattista della serie della *Sacra Famiglia*, allora fresca d'inchiostro (ill. p. 29). Il confronto con un foglio di Giandomenico di circa una trentina d'anni dopo, raffigurante una *Famiglia di contadini* (ill. a lato), bene evidenzia quale metamorfosi radicale in una chiave realistica, ormai del tutto estranea allo stile del maestro, abbia subito la composizione originaria.

Per la *Crocifissione*, purtroppo danneggiatissima, affrescata nella piccola sagrestia, egli ha preso invece a modello l'incisione di Rembrandt con *Cristo in croce fra i due ladroni* (B.79, II). Ecco, dunque, un altro dei suoi maestri ideali, che gli ha trasmesso fin dagli anni giovanili, attraverso incisioni e disegni, il gusto sia per un "tocco franco, sommamente urtato, scorretto, ma espressivo"[23], sia per l'interpretazione anticonformista e coinvolgente di soggetti tradizionali, soprattutto sacri, in cui ha gran parte la folla, mista di orientali e di popolani. È soltanto lui, invece, nelle due scene monocrome con episodi della vita del Beato, dove frotte di ragazzi, come nei contemporanei affreschi dell'Oratorio della Purità di Udine, si raccolgono intorno al protagonista. È una spia di quell'interesse per il mondo della fanciullezza, che gli ispirerà il suo testamento artistico: la 'suite' di disegni con le peripezie di Pulcinella. Si veda con quanta affettuosa attenzione egli osservi i fanciulli che, controllati da un anziano precettore, recitano il rosario assieme al Beato, raccolti in una disadorna cappellina da collegio; e ai piedi dell'altare spicca la sporta rustica di cannucce: un suo oggetto-firma (ill. a lato).

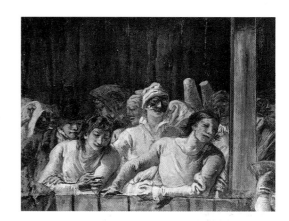

Giandomenico Tiepolo, Pulcinella
e i saltimbanchi, *particolare,*
già a Zianigo, Villa Tiepolo, ora a Venezia,
Ca' Rezzonico

Uno dei primi lavori che Giandomenico esegue al ritorno dalla Spagna è proprio l'affrescatura di un ambiente della villa, come per l'urgenza di ritrovare se stesso nel raccoglimento di quel rifugio campestre. È una decorazione a finti rilievi, nella prediletta tecnica a monocromo, uno dei quali datato 1771. Nello stesso periodo egli è impegnato nell'ultima commissione spagnola: gli otto episodi della *Passione di Cristo* per il convento madrileno di San Felipe Neri; e quasi in contrapposizione a quelle opere grevi, di una sottolineatura drammatica che rasenta il grottesco, egli scatena la fantasia evocando sulle pareti domestiche riti agresti, giochi e danze di satiri, un centauro che rapisce una satiressa ignuda. Si direbbe una celebrazione della libertà degli istinti; e a goderne sono quegli esseri irsuti, semiferini, che appartengono a un mondo anteriore alla storia. La convenzione classicistica del finto rilievo sembra esaltare, per contrasto, l'irruenza e il carattere un po' asprigno di queste scene. Giandomenico si mostra evidentemente attratto da una sfera di realtà ritenuta inferiore, 'tutta natura'; ed è un'attrazione che si sfoga di pari passo nella folta serie di disegni raffiguranti animali di ogni specie, talvolta ripresi da stampe, ma sempre osservati con attenzione e inesausta meraviglia.

Come per tanti suoi personaggi e invenzioni, anche in questo caso c'è alla base una suggestione paterna: per gli episodi satireschi, soprattutto le acqueforti con *Famiglie di satiri* incluse negli *Scherzi di Fantasia*, i cui rami egli si accingeva a riprendere in mano proprio allora, in vista della pubblicazione del grande volume delle incisioni di famiglia. L'idea per il tema del centauro rapitore potrebbe invece essergli venuta dalle riproduzioni di pitture antiche raffiguranti centauri e ninfe contenute nel primo tomo delle *Antichità di Ercolano esposte* (1757). Ma Giandomenico toglie ogni patina d'archeologia, disperde l'aura di sogno che circonfonde le visioni paterne. Il gusto, che gli è proprio, di mescolare fantasia e realtà lo porta a interpretare la vita dei satiri come un travestimento fiabesco di quella dei contadini: egli sembra aver preso a modello i ragazzetti che fanno le capriole sull'aia o giuocano all'altalena o festeggiano la vendemmia; e per evitare ogni fraintendimento in senso classicistico, ecco spuntare all'orizzonte un casolare o un villaggio di terraferma con il suo campanile. Si evidenzia esemplarmente in questi affreschi la posizione anticonformistica del pittore nel momento del suo ritorno dalla Spagna, all'incrocio di due fondamentali coordinate del gusto: quella del Rococò declinante e quella del Classicismo accademico, alla vigilia del trionfo dell'avanguardia neoclassica. Giandomenico combina con disinvoltura elementi dell'una e dell'altra, ma rispetto a entrambe rivendica la propria indipendenza, nello spirito di un gioco insaporito d'ironia.

Si rammenti che in quello stesso anno Anton Maria Zanetti il Giovane pubblicava *Della pittura veneziana e delle opere pubbliche de' veneziani maestri*, in cui invitava i giovani pittori allo studio dei calchi delle sculture antiche, raccolti da Filippo Farsetti, al fine di apprendere "da quelle erudite forme come rendasi col buon disegno la natura istessa bella compiutamente e perfetta"[24]. Giandomenico, con il suo 'divertimento' mitologico, non andava certo in quella direzione; se mai egli avrebbe potuto guardare con interesse le prove del giovane Goya, che stava accingendosi a dipingere i cartoni per gli arazzi con scene di vita popolare (per i quali, fra l'altro, egli s'ispirerà anche ai pastelli di Lorenzo Tiepolo).

Intorno a satiri e centauri, probabilmente negli stessi anni, Giandomenico ha composto una serie di disegni che costituisce uno dei nuclei fondamentali della sua attività grafica.

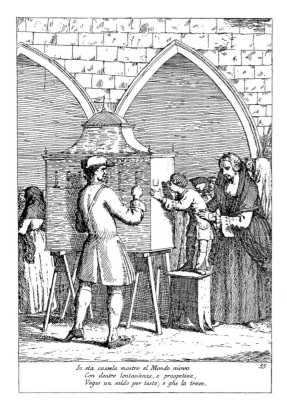

Gaetano Zompini, Il mondo nuovo, incisione

*In sta cassela mostro el Mondo niovo
Con dentro lontananze, e prospetive;
Vogio un soldo per testa; e ghe la trovo.*

55

Anche in questo caso, egli ci restituisce sotto le bardature mitologiche il mondo della campagna veneta; ma possiamo affermare, altrettanto a ragione, che egli traspone in una dimensione favolosa gli spunti tratti dalla sua esperienza del reale, rendendo il tutto insolito e più sapido. Giandomenico gioca sul crinale fra osservazione e fantasia, come uno che sogni a occhi aperti. In sostanza, la peculiarità e il fascino della sua arte dipendono dal fatto che egli non punta mai a una visione supposta oggettiva della realtà, bensì ci comunica la 'sensazione' di essa, assieme all'alone emozionale con cui la percepisce.

Anche in questo caso, come avviene per la maggior parte delle serie di disegni eseguiti dopo il ritorno dalla Spagna, l'opera grafica non precede quella pittorica, ma piuttosto ne costituisce il seguito. Attraverso il disegno l'immagine perde quel senso di fissità che la pittura le conferisce; essa si sviluppa invece in una sequenza di riprese, come fosse percepita nel tempo. Il carattere fenomenico dell'immagine si coglie fin nella corsività del segno, in quel suo andamento tremulo, nervoso, addirittura approssimativo, in quel macchiare veloce, talvolta casuale dell'acquerello (ma è un argomento, questo, di cui altri parlano autorevolmente in catalogo).

Occorre fare il salto di un ventennio, che corrisponde al periodo in cui Giandomenico è impegnato in vasti lavori d'affresco, per trovare un'altra data nella casa dell'artista: 1791. È un anno particolarmente creativo; l'anno degli affreschi parietali del 'portego' della villa e di gran parte dei disegni con scene di vita contemporanea. Forse non sapremo mai cosa lo ha sbloccato, facendo rifluire una vena d'ispirazione che sembrava inaridita, portandolo di nuovo a puntare il suo sguardo sulla realtà circostante, come era avvenuto nella Foresteria della Villa Valmarana.

Mentre la decorazione del soffitto presenta una convenzionale *Allegoria delle Arti*, gli affreschi parietali del 'portego' ripropongono, infatti, temi già svolti allora, rivisitati tuttavia con lo spirito di chi nel frattempo è invecchiato e comprenda che è invecchiato con lui anche il mondo che amava. Colpisce, in particolare, l'eccezionale sviluppo che egli ha conferito al soggetto di uno dei finti quadretti carnevaleschi, *Il Mondo Novo*, raffigurante una folla che, richiamata da un ciarlatano, s'accalca intorno al casotto della lanterna magica (detta appunto il "Mondo Nuovo" per le immagini di città e terre lontane che venivano mostrate). Proprio su questo affresco, che occupa la parete maggiore, Giandomenico ha segnato firma e data. Per valutarne appieno il significato, occorre tener presente che tutti gli artisti che hanno raffigurato lo stesso tema – da Stefano della Bella a Magnasco, Pietro Longhi, Gaetano Zompini, Pier Antonio Novelli – mostrano la lanterna magica come uno spettacolo per bambini e fanciulli (ill. in alto). Già nel finto quadretto della Valmarana compaiono grandi e piccini, ma a Zianigo sfila addirittura un campionario di tutti i ceti sociali: popolani, contadini, borghesi. Le figure a grandezza naturale, scontornate da un segno marcato, bloccate in gesti elementari, sono per la maggior parte riprese di spalle (ill. p. 33). Ne risulta una visione in 'spaccato' della società contemporanea, un'impressionante sequenza di anti-ritratti. Certo, il motivo della figura di spalle ha la sua fonte nelle caricature di Giambattista; anzi, è da una di esse che Giandomenico ha ripreso l'allampanato personaggio sulla sinistra, con il cappello in mano e la strana acconciatura a corna. Si potrebbe addirittura ipotizzare che la spinta a dipingere quest'opera gli sia venuta dall'aver ripescato dai fondi accumulati nello studio, per ordinarle in volumi come aveva fatto per altri disegni, le caricature paterne. Ma Giandomenico – ed

Giandomenico Tiepolo, Il mondo novo, *particolare, già a Zianigo, Villa Tiepolo, ora a Venezia, Ca' Rezzonico*

Giandomenico Tiepolo, La passeggiata a tre, *già a Zianigo, Villa Tiepolo, ora a Venezia, Ca' Rezzonico*

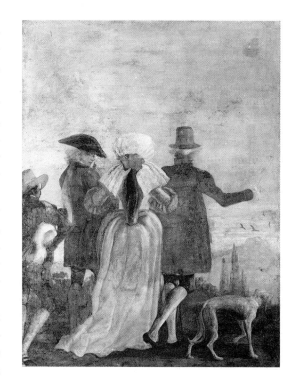

è una differenza basilare – trasferisce quelle immagini, che nei fogli di Giambattista si presentano isolate, in un contesto ambientale, le cala, come aveva fatto per altri prototipi, in uno spazio empirico: bersaglio comico non è tanto la natura umana degradata, quanto la società nel suo insieme.

Impostando una composizione così estesa sul motivo della figura ripresa da dietro, il pittore opera un capovolgimemto di quella che era stata la visione del padre e, in generale, della concezione classica della rappresentazione. Lo spazio pittorico non accoglie attori consapevoli della nostra presenza, bensì un'umanità del tutto ignara che stiamo propriamente divertendoci 'alle sue spalle'. Giandomenico si è negato e ci ha negato lo spettacolo che richiama la folla, come avesse rinunciato a ogni forma d'evasione e d'illusione. Ma ciò gli ha consentito di aprire gli occhi sugli spettatori e di scoprire che il vero spettacolo sono essi stessi a offrirlo, del tutto inconsapevolmente. Si tratta, ancora una volta, dei suoi 'simili': rimbambiniti nella paziente attesa della propria razion di sogni, essi si rivelano agli occhi del pittore solitario, che pure è uno di loro, come sagome di marionette, di cui non resta che ridere. Solo il ragazzo vestito di bianco, al centro, come ha osservato Harry Mathews, introduce nella scena "una promessa di vita"[25].

Nei due affreschi minori Giandomenico riprende il motivo della passeggiata che aveva svolto nella stanza del "Padiglione gotico" alla Valmarana. Ecco di nuovo la coppia galante e il terzetto di spalle (questa volta è la dama fra marito e cicisbeo, seguiti dal servo che porta il cagnetto di razza); ma al tono quasi fiabesco di un tempo è subentrata una visione intrisa d'ironia (ill. a lato). È come se il pittore ora guardasse il mondo con "l'occhialino della comicità", per dirla con Gozzi (non già Gaspare, questa volta, ma Carlo,

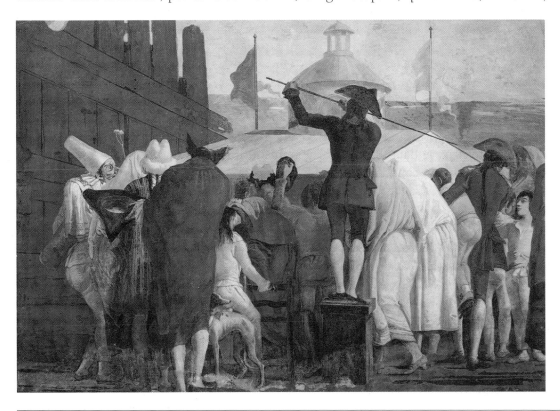

Giandomenico Tiepolo, Il mondo novo, *particolare, già a Zianigo, Villa Tiepolo, ora a Venezia, Ca' Rezzonico*

Giandomenico Tiepolo, Il cavalier servente, *collezione privata*

Giandomenico Tiepolo, Il cavalier servente, *collezione privata*

Calcografia Teodoro Viero, da Giandomenico Tiepolo, Il cavalier servente, *incisione*

 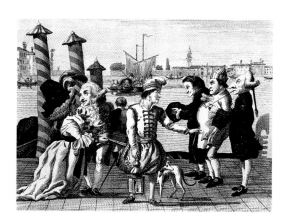

l'autore delle *Memorie inutili*). Quelle che ora si presentano sono creature e situazioni ridicole, catturate dallo sguardo dell'artista un momento prima che scompaiano dal campo visivo o si allontanino verso l'orizzonte. Eppure in queste istantanee della 'dolce vita' di fine secolo si percepisce, mescolata al sorriso, una vena d'indicibile malinconia. Come ha scritto Michael Levey, commentando il terzetto in passeggiata, "I tre personaggi, eleganti eppure vagamente assurdi, che vanno incontro all'eterno paesaggio tiepolesco seguiti dal servitore e dai cani, sono forse l'ultima immagine che il Settecento veneziano ci lascia del proprio mondo e della propria gente. La fievole luce sopra le colline di sfondo è la luce di un altro secolo e, come nella scena finale di un film, i personaggi avanzano verso quel chiarore. È impossibile resistere all'amore di Domenico per il suo mondo; un amore pieno di nostalgia, che guarda indietro, come l'uomo a sinistra nell'affresco, pieno del senso di un passato che non sarà mai recuperato"[26].

Umorismo e malinconia, combinati con una inesauribile capacità di osservazione, sono gli ingredienti dei disegni con Scene di vita contemporanea, creati in parallelo a questi affreschi: certo il più avvincente documentario sui costumi e sul comportamento della società veneziana nel suo crepuscolo, che non ci si stancherebbe mai di guardare. Come per le altre serie, non sappiamo chi richiedesse questi fogli, quale fosse la loro circolazione: vien quasi da pensare che Giandomenico li abbia disegnati per se stesso. Solo sei di essi vennero incisi e quindi potrebbero essere stati eseguiti su commissione. Si tratta, in questo caso, di composizioni improntate a un gusto decisamente caricaturale, che trasforma gli uomini in mostruosità, come in un Gillray, in un Rolawdson; per restare in ambito italiano, il confronto può essere fatto con la serie di incisioni intitolata *Caricatura Matrimonia* di Carlo Lasinio, pubblicata nel 1790[27]. Occorre sottolinearlo: è un'eccezione. Non è questo davvero lo spirito autentico dell'artista veneziano, e il confronto fra le due versioni del *Cavalier servente* risulta, al riguardo, rivelatore (ill. in alto). Per Giandomenico ben potrebbe valere questa considerazione di Italo Calvino: "Come la melanconia è la tristezza diventata leggera, così lo humour è il comico che ha perso la pesantezza corporea... e mette in dubbio l'io e il mondo e tutta la rete di relazioni che li costituiscono"[28]. Mi pare la migliore epigrafe per i suoi disegni di vita contemporanea.

Ma ritorniamo nella casa del pittore. All'estrema sinistra dell'affresco con il *Mondo Nuovo* compare un Pulcinella che inalbera la sua insegna: unica maschera in evidenza (altre due sono seminascoste) fra un popolo di caricature (ill. p. 35). Il suo sguardo, attraverso i fo-

ri del volto provvisorio (ma che tale non sembra, avendo lo stesso colore della pelle), ha una intensità che inquieta. Proprio lui, Pulcinella, diventa il protagonista dell'ultimo ambiente affrescato a Zianigo. Non c'è più traccia della data sul soffitto che Sack aveva letto come un 1793; un'altra ne è affiorata in uno degli affreschi parietali: 1797, che può valere per la decorazione complessiva[29]. È un piccolo ambiente, un camerino, ma contiene addirittura una moltitudine. Allo spettacolo 'negato' del *Mondo Nuovo*, si contrappone un 'tutto spettacolo': quello offerto dal popolo dei Pulcinella.

Anche Giambattista aveva amato il personaggio, raffigurandolo, già in gruppo con i suoi simili, in alcuni bellissimi disegni e lo aveva evocato in due incisioni degli *Scherzi di Fantasia*. E se ne può segnalare la presenza nelle giovanili scene di carnevale di Giandomenico; addirittura egli ne ha rappresentato il trionfo in un quadretto. Ma nulla lascia presagire l'invasione cui ora assistiamo. Vien da chiedersi quale ne sia la causa scatenante; ma è una domanda destinata a non avere una risposta precisa: più che un problema, è un enigma. Occorre in ogni caso tener presente quella data: 1797. Lo si sa bene: è l'anno fatale della caduta della Repubblica di Venezia per opera dei francesi, della breve e convulsa esperienza del governo democratico provvisorio, della cessione dello Stato Veneto all'Austria. Forse non si tratta di una mera coincidenza se proprio in quell'anno Giandomenico ha dipinto gli affreschi pulcinelleschi: può ben essere che la catastrofe storica si sia ripercossa sulla sua sensibilità, liberando per reazione un tumulto di fantasie ludiche, le cui radici diramavano fin nell'infanzia, catalizzate dalla maschera di Pulcinella.

Comunque sia, l'antico personaggio della commedia all'improvviso, il più vitale di tutti, capace di adattarsi a ogni ruolo e a ogni situazione, rimanendo nella sostanza se stesso, cioè un'irriducibile quintessenza di energia che gli permette di rinascere anche dalle proprie ceneri, irrompe in folla nella fantasia di Giandomenico e la occupa definitivamente.

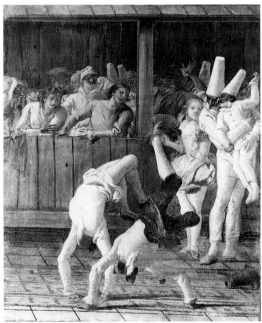

Giandomenico Tiepolo, Pulcinella sull'altalena, già a Zianigo, Villa Tiepolo, ora a Venezia, Ca' Rezzonico

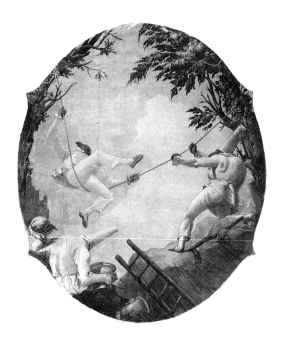

A Zianigo, i Pulcinella amoreggiano, gozzovigliano, assistono a spettacoli di saltimbanchi e di cani ammaestrati, si riposano in attesa della prossima avventura, passeggiano, cavalcano un asino… (ill. p. 35).
Nel soffitto – il luogo tradizionalmente riservato all'apparizione delle divinità o delle allegorie – un Pulcinella, circondato dai compagni, gioca all' altalena (ill. a lato). Se si osserva attentamente, si nota nella parte inferiore della composizione una specie di scavo, come se ai piedi dei personaggi si aprisse una fossa, da cui essi siano appena emersi servendosi della scala, quasi creature ctonie risalite alla luce. Pulcinella sull'altalena: non sarà la parodia di una resurrezione o di un'assunzione? In ogni caso, il cielo sembra aver perso per Giandomenico la sua valenza metafisica. Dondolandosi sull'altalena che gli permette di sollevarsi un istante da terra, in una posa che può ricordare quella degli angeli sgambettanti nei soffitti 'tiepoleschi', Pulcinella si riserva l'ultima battuta per annunciare che gli dei sono morti.

"Divertimento per li Regazzi"
Pulcinella gli tiene compagnia fino alla fine. Probabilmente in quello stesso anno il pittore settantenne iniziava a creare un'altra serie di disegni, per un totale di 104, incentrata sul personaggio comico-grottesco che con la schiera dei suoi doppi aveva fatto irruzione nella sua fantasia. *Divertimento per li Regazzi* è il titolo che egli stesso ha dato a quell'opera definitiva, eseguita per il suo solo piacere negli anni della vecchiaia; anni probabilmente malinconici, non allietati da eredi (le sue due uniche figlie, nate nel 1777 e nel 1789, erano morte a pochi giorni dalla nascita). In un'epoca in cui gli artisti cercavano soprattutto l'approvazione dei critici-filosofi e dei professori intendenti, può apparire insieme patetico e canzonatorio che egli abbia creato il suo testamento artistico per i "regazzi". Egli dichiara così la sua posizione marginale; ma è proprio questa che gli consente la massima libertà creativa, "la libertà quasi infinita di un'arte che affronta la propria fine"[30].
È sufficiente uno sguardo per riconoscere che quest'opera si colloca fra gli esiti supremi della civiltà artistica europea del Settecento. Creazione di una fantasia mercuriale che gioca a combinare i motivi più diversi confrontandoli con l'irriducibile ambiguità della maschera, il *Divertimento* (un termine preso a prestito dal linguaggio musicale, come già quelli di *Capricci* e *Scherzi* assegnati alle incisioni paterne) si presenta al tempo stesso limpido e inafferrabile, immediato come un racconto popolare e tuttavia percorso dalla vertigine labirintica che si produce per lo sdoppiamento e la moltiplicazione dell'identico personaggio.
Un'opera, in ogni caso, anomala, radicalmente 'diversa' nel panorama artistico e culturale dell'epoca. Basti pensare che, proprio quando Giandomenico porta sulla scena Pulcinella, la commedia dell'arte, interpretata dalle maschere, è oggetto di una condanna senza appello da parte degli intellettuali progressisti, filo-francesi: come quell'Antonio Piazza che, dalle pagine della *Gazzetta urbana veneta* del 28 giugno 1797, richiedeva la severa proscrizione delle "insulse commedie all'improvviso… che stordiscono gli ignoranti senza illuminarli e correggerli". Rappresentando l'epopea di Pulcinella, Giandomenico si pone intenzionalmente dalla parte del "volgo", degli "ignoranti": per l'appunto i "regazzi" cui dedica il capolavoro.

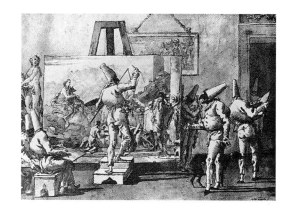

Giandomenico Tiepolo, Pulcinella pittore di storia, *collezione privata*

Esclusi dall'ordine della ragione, larve di una cultura sorpassata, i Pulcinella sono evocati da Giandomenico a rappresentare per il solo pubblico che ancora è in grado di capirli e di amarli, i fanciulli e i servi (il termine 'ragazzo' ha anche questa seconda accezione), l'eterna avventura della condizione umana, inestricabilmente tragica e farsesca. Come ha osservato Adelheid Gealt[31], non esiste una trama precisa che leghi fra loro questi disegni, nessun copione teatrale o testo letterario è alla loro base; ma sfogliando la raccolta si ha davvero l'impressione di vedere la vita, con i suoi eventi fondamentali: nascita amore morte; e fra essi si svolge e trapassa il tempo dell'infanzia e della giovinezza, della maturità e della vecchiaia, con i momenti lieti e drammatici, i passatempi e i lavori, i viaggi e le malattie. Ovunque presente, protagonista e insieme spettatore, Pulcinella imprime su tutto il suggello della sua maschera contratta in una smorfia indecifrabile, fra il riso e il pianto. Neppure è chiaro a quale ceto Pulcinella appartenga, visto che si muove in ambienti talvolta agresti, talaltra cittadini, in poveri interni o in eleganti stanze borghesi, quando anche un Pulcinella vittima e un Pulcinella carnefice non si confrontano nello stesso foglio. Pulcinella, in sostanza, è insieme uno e molti, ed è ognuno di noi.

Nel 1775 un anonimo riformatore, deprecando che molti bambini veneziani imitassero perfettamente la parlata del loro burattino preferito, per l'appunto Pulcinella, aveva pronosticato che Venezia sarebbe potuta diventare "col tempo un teatro di burattini"[32]. Per Giandomenico la predizione si è pienamente avverata; e si è avverata anche per lui, che come pittore di storia e imitatore del padre si vede ormai nell'aspetto di Pulcinella (ill. in alto): la sua professione, in quegli anni di declino, gli appare piuttosto assimilabile a quella dileggiata di un attore comico, anzi di un personaggio di quella commedia dell'arte invisa, come si è detto, agli spiriti illuminati.

Ma ciò cui assistiamo non si riduce a un travestimento burlesco dell'umanità contemporanea. Attraverso la maschera di Pulcinella, via via che componeva i disegni, Giandomenico non solo osservava il presente e rivedeva le diverse età della vita, ma si confrontava anche con la sua stessa arte e con quella del padre, per recuperarne motivi e invenzioni nella dimensione di un gioco nuovo e conclusivo: Pulcinella gli forniva un'originale chiave d'interpretazione dell'esistenza e la cifra unificatrice della sua vicenda artistica. Come già ho avuto modo di scrivere, il *Divertimento* fu, in sostanza, "la sua 'ricerca del tempo perduto' e il suo 'tempo ritrovato', un'avventura creativa avviata dalla consapevolezza che tutto un mondo era finito per sempre"[33].

Uno dei disegni più belli (cat. 155) è quello che funge da frontespizio alla raccolta. In un paesaggio dilavato, un Pulcinella solitario con una bambola in braccio contempla quello che potrebbe essere un sarcofago, su cui è tracciato il titolo. Come ha osservato per primo Byam Shaw[34], il frontespizio richiama nella sua impostazione quello della raccolta di incisioni riproducenti la giovanile *Via Crucis*; solo che le insegne di Pulcinella hanno sostituito i simboli della passione. In un rapporto ambiguo di specularità, il *Divertimento per li Regazzi* si ricollega e si contrappunta alla *Via Crucis*, la maschera di Pulcinella al volto di Cristo.

Il popolo aveva articolato la propria esistenza in relazione a queste due figure, nell'alternanza di carnevali e quaresime. Ma ora emergeva un nuovo soggetto storico: l'individuo che si presume guidato dalla sola ragione, lungo la traiettoria di un tempo progressivo. Giandomenico rimane estraneo a questa nuova realtà. Consapevole che tutte le divinità

sono morte, interprete dello spirito dei suoi concittadini che alla vigilia della caduta della Repubblica, nel febbraio di quel fatale 1797, riempiono le strade e i teatri "quasi non vi fosse alcuna disgrazia, e tutto andasse felicemente", come scrive il patrizio Gaspare Lippomano all'ultimo rappresentante della Serenissima a Parigi, l'artista ferma il tempo a quell'ultimo carnevale e celebra l'invasione burlesca dei Pulcinella. Egli affida il suo messaggio estremo, che è lo stesso della civiltà veneziana del Settecento alla sua fine, all'insolubile enigma della maschera.

Il testo che qui si pubblica riprende osservazioni e ripropone alcune parti di miei precedenti scritti sull'artista.

[1] Morassi 1941, pp. 251-262; Morassi 1941a, pp. 265-282.
[2] La pala venne dipinta fra il 1745 e l'inizio del 1746 (cfr. Whistler 1993, p. 395). Giandomenico, che secondo Levey (1986, p. 137) sarebbe intervenuto nell'esecuzione delle due 'realistiche' figure di sinistra, deve aver eseguito l'acquaforte (per cui si veda Rizzi 1971, n. 106, p. 238) pressoché contemporaneamente, in considerazione anche del fatto che Algarotti, cui la stampa è dedicata, lasciò Venezia all'inizio del 1746.
[3] Cfr. Posse 1931, p. 64.
[4] Cfr. Precerutti Garberi 1960, p. 268.
[5] Per i numerosi e fondamentali contributi di Knox sull'argomento, si rinvia al suo saggio in questo stesso catalogo e alla bibliografia relativa. Si veda inoltre Whistler 1993.
[6] La stampa è già presente nella *Raccolta di Cinquanta Cinque Storie Sacre* edita a Venezia nel 1743.
[7] Il decreto di Clemente XII che fissava il culto della *Via Crucis* fu emanato nel 1731. Per il numero originario delle tele dipinte da Giandomenico, si veda Pedrocco 1989-1990, p. 110.
[8] *Via Crucis novellamente eretta nell'atrio del Santissimo Crocifisso della chiesa parrocchiale, e collegiata di S. Polo, ove esiste nella Santa Cappella l'antica miracolosa immagine di Gesù Crocifisso a spirituale vantaggio de' suoi divoti. Con una formula facile di meditare li Misterj sacrosanti di Sua Passione*, Venezia, s.d., 9.
[9] Corner 1749, II, p. 134. Corner precisa a proposito della *Via Crucis* che, "...Johannes Dominicus Theupulus Joannis Baptistae pictoriis eximii filius, et discipulus mira arte confecit".
[10] Cfr. Arslan 1952, p. 69.
[11] Fra i dipinti in cui la folla è protagonista, va annoverato quel capolavoro che è il *Consilium in Arena* dei Musei Civici di Udine, per il quale va ribadita, a mio avviso, la paternità di Giandomenico con una datazione intorno al 1759 (cfr. Mariuz 1972, pp. 230-233).
12 Moschini 1924, p. 162.
[13] Morassi 1960, p. 8.
[14] In una stanza dell'ex convento di San faustino a Brescia sono emerse le tracce di quattro affreschi di un metro per un metro e mezzo assegnabili a Giandomenico, che soggiornò in città fra il 1754 e il 1755 per affrescarvi il presbiterio della chiesa dei Santi Faustino e Giovita e una saletta dell'annessa

canonica. Tre di essi raffigurano scene carnevalesche (cfr. L. Corvi, Quel che resta del Tiepolo, in "Corriere della Sera", 4 febbraio 1995). Sarebbero pertanto le sue prime composizioni del genere dipinte ad affresco. Purtroppo non mi è stato ancora possibile prenderne visione.
[15] Goethe ed.1908, p. 106.
[16] Puppi 1968, pp. 211-250.
[17] Brocchi 1785.
[18] Ho già rilevato (in *Gli affreschi...*, 1978, p. 262) l'affinità fra la visione della vita dei contadini in queste scene e un passo de *La Gazzetta Veneta* di Gaspare Gozzi, sul quale ha richiamato l'attenzione Pietro Zampetti (1969, p. XXX) : "L'età d'oro... non solo vi fu, ma in qualche luogo è anche al presente. Per tutto, dov'è semplicità di costumi, rustichezza, capannelle in cambio di case, farina di grano turchesco cotta in acqua, latte e futta in cambio di altre vivande, quivi è l'età dell'oro".
[19] Cfr. Lorenzetti 1935, p. 395.
[20] Cfr. Moschini 1967, pp. 153 segg.
[21] Per le riproduzioni di questi ultimi dipinti si veda Mariuz 1971, figg. 268-271, 304-310. Per gli affreschi del palazzo Valmarana di Vicenza, anche Mariuz 1990, scheda I.15, pp. 75,76; per l'affresco della parrocchiale di Cartura, Mariuz 1993. Per nuove aggiunte al catalogo di affreschi profani di Giandomenico successivi al ritorno dalla Spagna, si veda Martini 1982, pp. 110, 111, 557, figg. 323, 910-912.
[22] Per le vicende esterne della villa di Zianigo, cfr. Guiotto 1976, pp. 7-26; Montecuccoli degli Erri 1994, pp. 7-42. Come è noto, gli affreschi, strappati all'inizio del Novecento per essere venduti, sono stati ricoverati a Ca' Rezzonico. Una descrizione degli affreschi subito dopo lo strappo è in Molmenti, 1907. Per i brani rimasti *in situ*, cfr. Byam Shaw 1959b e Pedrocco 1988.
[23] Lacombe 1768, p. 320.
[24] Zanetti 1771, p. 488.
[25] Mathews 1993, p. 70.
[26] Levey 1959 (ed. it. cit., Milano 1996).
[27] Per le caricature di Lasinio, cfr. Scrase 1983, pp. 32-36; Cassinelli Lazzeri 1990, pp. 66-73.
[28] Calvino 1988, p. 21.
[29] Sack 1910, p. 315.
[30] Starobinski 1973 (ed. it. 1981, p. 17)
[31] Gealt 1986.
[32] Anonimo 1775, pp. 23-24.
[33] Mariuz 1986, p. 270.
[34] Byam Shaw 1959b, p. 91.

GIANDOMENICO TIEPOLO: DISEGNI

George Knox

Studi sui dipinti e sulle incisioni

Gli anni giovanili

Quest'anno si celebra il trecentesimo anniversario della nascita di Giambattista Tiepolo (1696-1770); appare opportuno, proprio in questa occasione, ricordare il figlio Giandomenico (1727-1804), troppo spesso lasciato nell'ombra dallo straordinario talento paterno. Questa mostra vuole presentare Giandomenico Tiepolo come figura artistica autonoma, con capacità e successi propri. Non è facile, tuttavia, determinare l'esatta natura della sua personalità. Nel XVIII secolo Venezia ospitava numerosi letterati, ma nessuno di essi si preoccupò di lasciare notizie esaustive sui molti, valenti pittori che formavano la scuola veneziana del tempo. D'altronde, anche per quanto riguarda Giambattista, non esistono testi contemporanei sulla sua carriera oltre alla *Vita di Gregorio Lazzarini*, scritta da Vincenzo da Canal nel 1732, ma pubblicata solo nel 1809. Quanto ai cognati Gianantonio e Francesco Guardi, e ai figli Giandomenico e Lorenzo, non si possiede alcuno scritto che guidi nella ricerca: pressoché inesistenti sono le informazioni circa la loro formazione, i committenti e le opere più importanti, il metodo di lavoro, le loro opinioni sui dipinti propri e altrui.

È evidente che per parlare della carriera di Giambattista Tiepolo è necessario tenere presente anche l'opera di coloro che lo circondavano, tra i quali si distingueva per talento il figlio Giandomenico. Già nel 1898, Henri de Chennevières dedicava un capitolo di un breve compendio a Giandomenico, pubblicando le riproduzioni dei suoi ultimi disegni. Allo stesso modo, nel 1910, Eduard Sack intitolava il suo lungimirante lavoro *Giambattista und Giandomenico Tiepolo. Ihr Leben und ihre Werke*, e forniva un regesto dei dipinti e dei disegni di Giandomenico, dando anche notizia degli altri membri della cerchia dei Tiepolo. Si deve tuttavia attendere il 1962 perché Jim Byam Shaw pubblichi *The Drawings of Giandomenico Tiepolo*, primo studio vero e proprio sull'artista, seguito nel 1971 dalla monografia di Mariuz, *Giandomenico Tiepolo*. Da allora il nome di Giandomenico è stato spesso al centro di esposizioni e articoli, e l'obiettivo della presente mostra, la prima a essergli interamente dedicata, è offrire un panorama esaustivo di tutte le ricerche su Giandomenico disegnatore posteriori allo studio di Byam Shaw del 1962.

Oggi si ha un quadro abbastanza chiaro della formazione del giovane artista nella bottega del Tiepolo: il suo compito principale era copiare i disegni del maestro. Francesco Guardi e Giovanni Raggi realizzarono infatti, nei primi anni 1730, un grande numero di copie dei disegni a penna di Giambattista[1], mentre analoghe opere di Giandomenico risalgono a dieci anni più tardi; esistono due esempi di copie di un disegno a penna di Giambattista realizzate da Giandomenico (cat. 1, ill. p. 40)[2]. Quando si passa ai disegni a gessetto, tuttavia, la situazione si fa molto più complessa. Esistono circa duecento disegni a gessetto nero su carta azzurra (molti sono conservati a San Pietroburgo e a Varsavia) risalenti alla metà degli anni 1740, legati agli affreschi eseguiti da Giambattista a Palazzo Labia e nella chiesa degli Scalzi; fino al 1970 si era concordi nel ritenere che Giandomenico li avesse realizzati copiando gli affreschi[3]. Se così fosse, ne risulterebbe un dato molto importante sul suo lavoro al tempo in cui aveva circa vent'anni, un aspetto da non trascurare nello studio dei suoi anni giovanili. Comunque, durante la preparazione della mostra di Stoccarda del 1970, mi è apparso evidente che quei disegni, come

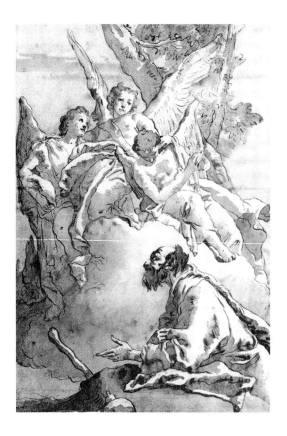

Giandomenico Tiepolo, Abramo e gli angeli, *penna e acquerello su gessetto nero, 400 x 276 mm, New York, The Metropolitan Museum of Art, Rogers Fund*

quelli analogamente legati agli affreschi di Würzburg a Stoccarda e altrove, non erano copie degli affreschi, ma studi per essi, quindi, presumibilmente, eseguiti da Giambattista[4]. Queste ipotesi sono sviluppate in modo esauriente nel mio libro del 1980 sui disegni a gessetto[5]. Per quanto riguarda i disegni legati a Palazzo Labia, si disse che questi sembravano precedenti ai disegni simili per il soffitto della chiesa degli Scalzi, e dato che quest'ultimo era stato realizzato nell'estate del 1745[6], gli affreschi di Palazzo Labia potevano benissimo risalire all'estate del 1744. Inoltre, è stata avanzata l'ipotesi che il considerevole numero di copie dei disegni per Palazzo Labia, conservati a San Pietroburgo e altrove, contenute nell'album di schizzi di Francesco Lorenzi, fossero disegni eseguiti dall'apprendista Giandomenico all'età di diciassette anni[7].

Terisio Pignatti, nel suo libro su Palazzo Labia del 1982, ha presentato un quadro molto diverso[8]. Anzitutto ha affermato che il Tiepolo ricevette un incarico per gli Scalzi sia nel 1744 sia nel 1745, quindi ebbe tempo di dedicarsi a Palazzo Labia solo verso il 1746-47. L'autore non ha affrontato la questione della precedenza dei disegni per Palazzo Labia rispetto a quelli per gli Scalzi, o alle copie dell'album di Francesco Lorenzi, ma ha convenuto che i disegni per Palazzo Labia conservati a San Pietroburgo e altrove non erano copiati dagli affreschi, ma erano "disegni operativi", e li ha attribuiti in parte a Giambattista e in parte "a Giandomenico (?)", sostenendo che quest'ultimo, all'età di vent'anni, rivestisse già un ruolo significativo, per quanto indefinito, nella creazione degli affreschi di Palazzo Labia[9]. Questa teoria implica una tarda datazione per Palazzo Labia, dato che non sembra credibile che Giandomenico abbia svolto una funzione tanto importante a soli diciassette anni. Il pensiero di Pignatti è ripreso e sviluppato da Catherine Whistler, che accetta ugualmente la tarda datazione per Palazzo Labia, e preferisce attribuire tutti i disegni dell'album di schizzi di Francesco Lorenzi al suo proprietario[10]. Tutto questo però mi pare poco convincente: propendo per l'ipotesi che i lavori per Palazzo Labia siano antecedenti a quelli per la chiesa degli Scalzi, e che siano stati eseguiti nel 1744, come indicato per i disegni; credo inoltre che la maggior parte dei disegni sia stata realizzata da Giambattista, mentre le copie dell'album di schizzi di Francesco Lorenzi siano da attribuire a Giandomenico[11].

Più tardi, quando Lorenzo faceva il suo apprendistato nella bottega, troviamo una grande quantità di sue copie di disegni a gessetto eseguiti da Giambattista e da suo fratello[12], ma ancora una volta soltanto due disegni possono essere identificati come copie realizzate da Lorenzo di disegni a penna del padre[13]. Questo aspetto dell'apprendistato di Giandomenico e Lorenzo spiega come spesso sia difficile distinguere i disegni a gessetto del padre da quelli dei figli, e come tale distinzione sia costantemente oggetto di controversie, mentre i disegni a inchiostro non creano in genere problemi di attribuzione, anche quando sono privi di firma. L'attività di copiatura dei disegni paterni nella bottega è solo uno degli aspetti dell'apprendistato di Giandomenico. Il primo elemento che permette di identificarlo come studente d'arte è la somma di sei zecchini ricevuta in pagamento da Francesco Algarotti[14] nell'agosto 1743 per le copie di opere di Palma il Vecchio e Tiziano, donate dal committente alla corte di Dresda. Evidentemente Giandomenico era già allora, sedicenne, in grado di realizzare ottime copie. In realtà quelle opere non ci sono mai pervenute, ma è provato che lo stesso anno Giandomenico eseguì un'altra copia, di un dipinto di Giambattista, appartenente alla collezione di Algarotti, preparatorio per

un'incisione di Pietro Monaco. Caratteristiche analoghe presenta la copia del dipinto di Giovanni Bellini conservato al Victoria and Albert Museum (cat. 4), anche se esistono elementi che ci permettono di datare quest'opera intorno al 1746. Inoltre, siamo in possesso di due ulteriori documenti, ancora copie di due dipinti di Giambattista – *Rinaldo incantato da Armida* (cat. 2) di Chicago e l'affresco per il soffitto di Ca' Manin (cat. 3) conservato a Pasadena, chiaramente utilizzate da Giandomenico per le sue incisioni aventi lo stesso soggetto: anche queste opere vanno fatte risalire al 1743[15].

Nel corso del secondo decennio della vita di Giandomenico, si sviluppò a Venezia la produzione di stampe. Artisti affermati quali Piazzetta, Tiepolo e Canaletto si cimentarono nell'illustrazione di libri e nell'incisione, e i migliori spiriti della generazione successiva – Bartolozzi, Bellotto, Piranesi – ne fecero un'espressione fondamentale della loro produzione artistica. L'attività editoriale di Albrizzi e Pasquali, quella di mercante di stampe di Wagner, hanno forse dimostrato a questi giovani di Venezia, come a Hogart a Londra, che le stampe offrivano la possibilità di una carriera aperta a un più ampio mercato, riducendo in qualche modo la dipendenza degli artisti dai ricchi mecenati, laici ed ecclesiastici. Giambattista può aver realizzato la sua prima incisione all'età di quarantacinque anni, Giandomenico era già incisore a diciannove. A quel tempo infatti riproduceva con le sue incisioni l'opera eseguita dal padre a Ca' Manin nel 1742 (ill. p. 111)[16], nella Capella Sagredo a San Francesco della Vigna nel 1743[17], e sul soffitto della Scuola dei Carmini nel 1743-1749[18]. Per Giambattista, la realizzazione degli *Scherzi di Fantasia* e dei *Capricci*, che per conto mio risalgono al 1743 – gli *Scherzi* precedenti i *Capricci*[19], era una sorta di libera sperimentazione creativa, sviluppata attraverso tratti rapidi e in seguito trasferiti con uno stilo sulla lastra. Per Giandomenico, gli anni di apprendistato furono un serio esercizio di disciplina, teso a perfezionare un disegno accurato ed esatto. Di questo ci parla il puntuale studio di San Pietro Regalati (cat. 5), canonizzato nel 1746, eseguito probabilmente in previsione di un'incisione. Solo intorno al 1750 i suoi studi per le incisioni mostrano la libertà dei lavori paterni (catt. 16, 21). Ritengo che la precoce formazione come incisore abbia fatto di lui un artista dal carattere fondamentalmente diverso da quello di Giambattista, anche se la sua posizione in famiglia e in bottega lo costrinse a seguire fedelmente il *modus operandi* familiare per la maggior parte della carriera, e ciò determinò le sue scelte artistiche per tutta la vita. L'interesse per l'incisione ebbe un'altra importante conseguenza, poiché stimolò in Giandomenico, come in molti altri artisti dell'epoca, un'attenzione particolare per le incisioni del XVII secolo. Era quella l'età d'oro delle collezioni di stampe, in cui Bartsch e Heineken scoprivano le favolose raccolte di Vienna e Dresda, la collezione Sagredo di Venezia era celebre per l'abbondante presenza di stampe e disegni, cosa di cui Tiepolo e Piazzetta erano perfettamente a conoscenza[20]. Ogni artista ambizioso sognava di costituire una collezione, ed è possibile che ci rimangano tracce delle risorse delle collezioni di Tiepolo nel catalogo della *vente Tiepolo* tenuta a Parigi nel novembre 1845[21]. Nello studio di Tiepolo, restano chiare tracce di disegni di Guercino, Giuseppe Maria Crespi e Cignaroli[22]. Risulta con certezza che Giambattista si interessò molto alle stampe di Castiglione e di Salvator Rosa, e, tra i suoi contemporanei, di Johann Elias Riedinger. Ma concentriamoci sulle immagini, e compiamo uno sforzo per figurarci il fascino che la bottega di un mercante di stampe esercitava a quel tempo su ogni giovane artista intraprendente. Non sorprende scoprire Gian-

domenico alle prese con lo studio delle incisioni di Castiglione e Stefano della Bella tra gli italiani (cat. 116), di Nicholaes Berchem e Cornelius Bloemart tra i nordici: molti elementi delle loro opere si ritrovano infatti nei suoi disegni. Oggi si tende a disprezzare questo copiare, ma la citazione degli artisti del XVII secolo rappresenta un'indicazione di gusto e di sensibilità non inferiore alla citazione degli antichi maestri. Il lettore di questo catalogo troverà forse tediose le nostre puntualizzazioni, ma l'appassionato dell'epoca apprezzerà di certo la segnalazione di tutte le citazioni, e saprà condividere l'entusiasmo dell'artista che le introduceva nella sua opera.

Mettiamo ora a fuoco la prima importante commissione affidata a Giandomenico pittore. Doveva avere circa vent'anni quando Alvise Cornaro prese accordi perché dipingesse la *Via Crucis* per l'Oratorio del Crocifisso di San Polo, insieme a due soffitti e sei piccole tele per l'altare della cappella[23]. I disegni a inchiostro preparatori al progetto sono una pietra miliare di questo periodo della carriera di Giandomenico. Il primo è un pezzo curioso (cat. 6), che si riferisce alla *Stazione I* della serie (ill. p. 113) e sembra prefigurare l'insieme della composizione, completa di stuccatura, ma all'inverso. Eseguito a penna, senza acquerello, si tratta del primo esempio del tipo di disegno che caratterizzerà l'artista per tutta la sua carriera. Gli atri due pezzi (catt. 7 e 9) che si riferiscono alla *Stazione II* (ill. p. 114) e alla *Stazione V* (ill. p. 116) della serie sono vigorosi "primi pensieri", così arditi e liberi da venir "sottratti" a Giandomenico e attribuiti al giovane più brillante del momento, Giambattista Piranesi. L'ipotesi è qui rifiutata, ma si può effettivamente credere che Giandomenico sia stato profondamente colpito, e in qualche modo anche influenzato, da quell'astro nascente, anch'esso appassionato d'incisione. Comunque sia, i disegni in questione sono il primo esempio degli studi preparatori che saranno tipici di Giandomenico negli anni successivi. Della *Via Crucis* rimangono un certo numero di disegni a gessetto riguardanti alcuni particolari del dipinto[24]; questo procedimento sarà sempre seguito da Giandomenico, che prende a esempio il padre (cat. 8). La *Stazione VIII* (ill. p. 117) diventa addirittura una galleria di ritratti di famiglia, tra cui quello della sorella Anna Maria, del quale esiste uno studio conservato a Varsavia (cat. 11). Dei dipinti successivi realizzati a San Polo esiste una serie incredibilmente ricca di studi a gessetto nel Quaderno Gatteri, che mostra inequivocabilmente la tecnica impiegata dal giovane artista per eseguire gli studi preparatori ai particolari dei suoi dipinti, con gessetto rosso o nero su carta azzurra[25]. Così per *Il miracolo della vera Croce* (ill. p. 117), un disegno che appoggia sulla pala d'altare di Pietro Liberi a San Moisé, restano studi per tutti i personaggi importanti, e due fogli dedicati in particolare alla figura dell'uomo resuscitato dalla morte (catt. 12 e 13)[26]. È opinione diffusa che il dipinto udinese *Consilium in Arena* (ill. p. 121) sia da attribuire a Giandomenico, ma esistono ancora dubbi circa la datazione: 1749 circa o 1759 circa[27]? L'episodio narrato ebbe luogo nel settembre 1748, ma non ci sono notizie riguardanti l'anno della commissione del dipinto. Personalmente, privilegio la prima data menzionata. Nello stesso periodo si ricorda un'altra opera proveniente dall'Hermitage, eseguita nel 1750 circa, proposta come disegno per una delle due immagini che illustrano i successi di Antonio di Montegnacco per conto della nobiltà udinese (cat. 20). Così, prima di partire per Würzburg con il padre alla fine del 1750, Giandomenico ha completato la propria formazione artistica: ha ottenuto successi personali come incisore, possiede una tecnica pittorica consolidata, naturalmente influenzata da

quella paterna, ma dotata di tratti indipendenti e autonomi, e con un approccio innovativo ai temi religiosi.

Giandomenico a Würzburg

Nel corso degli anni trascorsi a Würzburg, ma in realtà nel resto della sua carriera, non troviamo considerevoli mutamenti nei metodi di lavoro di Giandomenico, né per quanto riguarda le incisioni, né a proposito dei dipinti; si riscontra tuttavia nella sua opera un importante percorso evolutivo. Gli anni tedeschi videro infatti la pubblicazione del suo maggior successo personale come incisore, ossia le ventidue tavole della *Fuga in Egitto*. Byam Shaw ripete a proposito la vecchia storia, originaria di Moschini, secondo la quale questa serie era stata disegnata per dimostrare il "potere d'invenzione" di Giandomenico. Può darsi, ma proprio come gli *Scherzi di Fantasia* e i *Capricci* di Giambattista sono fondamentalmente rivisitazioni fantasiose delle stampe secentesche di Salvator Rosa e Castiglione[28], così si suppone che la *Fuga in Egitto* faccia parte del profondo interesse di Giandomenico per Stefano della Bella e per le sue incisioni sul tema[29]. In ogni caso, il soggetto aveva già attirato l'attenzione di Giambattista. Sei dei grandi disegni dell'Album Orloff sono variazioni sul tema[30] (anche Giambattista dimostrava il suo "potere d'invenzione"?) e tra questi, Giandomenico aveva realizzato due incisioni, ma, eccezion fatta per il capolavoro di Diziani a Santo Stefano, il tema non compare spesso nella pittura veneziana. Soltanto un disegno (cat. 21), firmato e datato 1750, può essere riconosciuto come uno studio diretto per una di queste incisioni (ill. p. 122). Il frontespizio, che presenta le incisioni a Carl Phillip von Greiffenklau, è datato 1753, e a quell'epoca a Giandomenico erano stati affidati almeno tre incarichi dal principe vescovo: tre sovrapporte per il Kaisersaal nel 1751 (cat. 28)[31]; due dipinti per la sala da pranzo del principe vescovo nella Residenz nel 1752[32]; quattro sovrapporte per la sala centrale del Lustschlösslein di Veitshöchheim nel 1753[33]. Il raffinato studio per *La Maddalena unge i piedi di Cristo* (cat. 23) fu probabilmente realizzato per uno di questi lavori.

Sembra che Giandomenico, durante il soggiorno a Würzburg, fosse coinvolto anche in altri progetti. Uno di questi, documentato in una serie di eccellenti studi preparatori (catt. 26 e 27), raffigurava *San Gregorio Magno impartisce la benedizione*. Nessun'altra opera di Giandomenico è stata tanto meditata; i disegni ci ricordano le serie di studi di Giambattista per *Apollo e Giacinto* di Bückeburg[34]. Un altro piccolo progetto a cui Giandomenico lavorò durante gli anni di Würzburg è ricordato in due disegni conservati a Trieste (catt. 24 e 25): si tratta di accurati e minuziosi studi preparatori per la porta di un tabernacolo, dipinta su un sottile foglio di ferro, tuttora conservati al Mainfränkisches Museum di Würzburg (ill. p. 123). L'opera è stata attribuita a Urlaub, probabile autore di una pala d'altare a grandezza naturale con lo stesso disegno, la cui fattura oltrepassa abbondantemente le capacità del pittore della Franconia. In ogni caso, è possibile che dopo la partenza di Giandomenico, questi fosse stato incaricato di dipingere la grande tela, tenendo come modello la porta del tabernacolo realizzata dall'artista veneziano[35].

Nel 1970 si festeggiò il bicentenario della morte di Giambattista con mostre a Stoccarda e a Cambridge. Per quanto riguarda i disegni a gessetto del periodo di Würzburg, la mostra di Stoccarda fu particolarmente significativa, poiché offrì l'occasione di osservare uno accanto all'altro un grande numero di bellissimi studi preliminari per i dipinti sia di

Giandomenico Tiepolo, Il ciarlatano, *penna, Morassi 1958, p. 39*

Giandomenico Tiepolo, Sacra Famiglia con san Giovanni, *penna e acquerello, Christie's, 6 dicembre 1988, lotto 106*

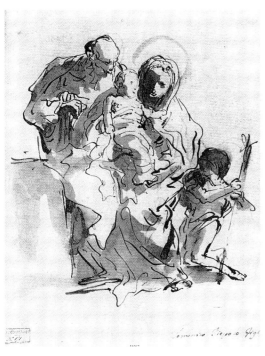

Giambattista sia di Giandomenico, e inoltre permise di affrontare il problema dei numerosi fogli associati agli affreschi di Würzburg e di altri lavori di Giambattista, la natura dei quali è stata sempre largamente dibattuta fin dal tempo di Sack e Molmenti[36]. Molte autorità in materia avevano considerato questi disegni come copie, eseguite da Giandomenico, di dipinti, come nel caso dei disegni per Palazzo Labia; se così fosse, si otterrebbe un nuovo importante dato sull'attività di Giandomenico a Würzburg[37]. Il catalogo di Stoccarda ha sviluppato le tesi di Eduard Sack e Detlev von Hadeln, affermando che questi disegni erano una parte essenziale del processo creativo di Giambattista Tiepolo, e quindi da attribuire a lui senza perplessità.

Una presentazione esaustiva del complesso problema dei disegni a gessetto è apparsa nel 1980[38]. La pubblicazione conteneva 329 studi di Giandomenico per i propri dipinti, incluse alcune copie di tali studi eseguite da Lorenzo; purtroppo, solo alcune di queste opere sono giunte a noi. Il volume catalogava inoltre 584 disegni a gessetto riferiti a opere di Giambattista, comprendenti inoltre alcune copie di Giandomenico e Lorenzo, anche questi in parte tuttora esistenti[39]. La critica meglio strutturata a quest'ipotesi, secondo la quale si devono attribuire a Giandomenico molti dei disegni di Stoccarda, è stata mossa dalla Whistler nella recente mostra "Tiepolo a Würzburg", Würzburg 1996[40]. La studiosa segue fondamentalmente l'argomentazione di Pignatti a proposito di Palazzo Labia (cfr. p. 40), secondo la quale Giandomenico partecipò largamente alla pianificazione e all'esecuzione di parti importanti del soffitto dello scalone d'onore di Würzburg, e i disegni non sono semplici copie degli affreschi (come indicato in passato) ma studi preparatori eseguiti per gli affreschi. "Immaginiamo padre e figlio al lavoro uno accanto all'altro, per esempio nella sezione dell'*Africa*, in cui Giandomenico dipingeva la figura dell'Africa,... e Giambattista la figura del paggio."[41] Pignatti e Whistler, esponendo la loro tesi, passano dai disegni, dove la distinzione tra quelli assegnati a Giambattista e a Giandomenico balza subito agli occhi dell'osservatore, agli affreschi, dove tale distinzione è impercettibile. Parlando di distinzioni si dovrebbe tenere presente che l'errata attribuzione di un dipinto o di un disegno sottintende l'errata identificazione di due artisti, colui al quale l'opera viene "sottratta" e colui al quale viene ascritta. Posso tranquillamente affermare che la mia ammirazione per Giandomenico è sconfinata, ma non riesco a credere che egli sia stato responsabile, almeno in parte, sia degli affreschi di Palazzo Labia sia di quelli dello scalone di Würzburg. Di conseguenza, a mio parere, i disegni in questione restano di Giambattista, e non possono essere esposti in questa occasione.

Il periodo veneziano, 1754-1762

Giandomenico, rientrato a Venezia da Würzburg, affrontò per la prima volta vari progetti alla maniera del padre. Il primo era una commissione dalla Franconia, la pala d'altare del *Martirio di santo Stefano*, per Musterschwarzach: si tratta di una composizione deludente, che utilizza molti elementi della *Via Crucis* di San Polo, rappresentata tra i disegni in modo piuttosto modesto[42]. Nell'*Assedio di Brescia*, che fa parte delle decorazioni ad affresco del coro di San Faustino Maggiore a Brescia, Giandomenico fa uso di numerosi motivi mutuati dai dipinti di Giambattista a Ca' Dolfin, datati in genere 1729[43]. È parso possibile, per un certo periodo, che questo non fosse un caso di ritorno di Giandomenico alle composizioni paterne di venticinque anni prima, ma piuttosto che le due tele per

Giandomenico Tiepolo, Panorama di
Brescia, *1754-55, gessetto rosso e bianco
su carta azzurra, Knox 1980, p. 222*

Giandomenico Tiepolo, San Pietro Orseolo,
*1754-1757, gessetto rosso e bianco su carta
azzurra, ubicazione ignota*

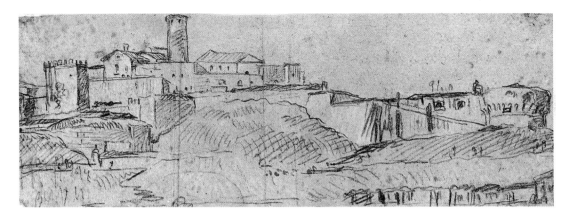

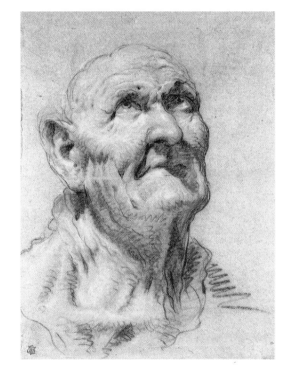

Ca' Dolfin fossero in realtà state dipinte molti anni dopo le altre, successivamente al rientro di Giambattista da Würzburg, e immediatamente prima degli affreschi bresciani di Giandomenico. Di questi ultimi, abbiamo un ricco materiale documentario: innanzitutto tre schizzi a olio, i primi nel loro genere, sempre molto rari[44], dell'affresco del soffitto e degli affreschi delle pareti[45]. Dei padri della Chiesa nei pennacchi della volta (ill. p. 126) abbiamo un'importante serie di studi (catt. 29-31) e significativi disegni a gessetto (cat. 33), comprendenti una raffinata veduta di Brescia (ill. in alto) ancora per *L'assedio di Brescia* (ill. p. 129). Infine, degli affreschi del coro della chiesa di San Giovanni Battista a Meolo del 1758 resta una splendida serie di studi a gessetto rosso (cat. 38). Negli stessi anni, troviamo Giandomenico impegnato in progetti in cui il padre conduce il gioco. Così gli affreschi della Villa Valmarana nel 1757, le *grisailles* sulle pareti della Purità a Udine nel 1759 (cat. 39), le analoghe *grisailles* per la sala da ballo di Strà nel 1762 (cat. 46). Un aspetto più indipendente dell'attività svolta da Giandomenico in quegli anni è rappresentato dai dipinti raffiguranti le scene di vita contemporanea, che recano in genere il titolo di *Il mondo novo* (ancora un riferimento a Stefano della Bella) e che sono qui rappresentati da un raffinato, ambizioso studio, *Il ciarlatano* (ill. p. 44). Esistono numerosi dipinti di Giandomenico sull'argomento[46], ma nessuno si avvicina a questo disegno, dalle dimensioni così monumentali (cat. 142). Le capacità dei questo ciarlatano erano molteplici: era un medico, e sapeva guarire gli ammalati; un dentista, ed estraeva i denti senza alcun dolore. Quando queste doti perdevano il loro fascino, l'intero gruppo si trasformava in una compagnia di danzatori, acrobati, cantanti e attori della tradizione della commedia dell'arte. Uno dei più celebri era Bonafide Vitale, che conobbe il giovane Carlo Goldoni a Milano nel 1732: un accademico della prima ora dalla memoria sorprendente, che sbalordiva il pubblico parlando di qualsiasi argomento. Era anche in grado di curare con una pozione di vino di Cipro e mele[47].

Per quanto riguarda i dipinti a soggetto religioso eseguiti da Giandomenico in questi anni, si ricordano i *Quattro santi camaldolesi* per San Michele di Murano e una parte del soffitto della Scuola di San Giovanni Evangelista, commissionata nel 1760 (ill. p. 135).

Alcuni dei disegni di questo periodo denotano interessanti collegamenti tra Giandomenico e il padre. Così, *La Sacra Famiglia con san Giovanni* (ill. p. 44) presenta molti elementi tipici di Giambattista, ma non pare una copia, e reca l'elaborata firma Domenico Tiepolo figlio. L'interesse di Giandomenico per i disegni del padre è attestato da nume-

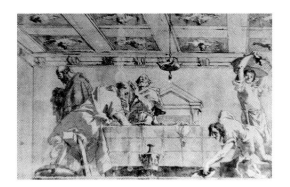

Giandomenico Tiepolo, Tre apostoli in una stanza, *copia da Sebastiano Ricci, penna e acquerello, Berlino-Dahlem, Staatliche Museen*

rosi fogli con copie abbozzate delle *Sole figure per soffitti* (cat. 47) di Giambattista. Tra i disegni di paesaggio, *La fattoria* (cat. 40), anche se potrebbe non essere una copia, rivela evidenti analogie con un disegno di Giambattista conservato al Fitzwilliam Museum[48], mentre la *Veduta di una città* (ill. p. 52) è stata da tempo riconosciuta da Byam Shaw come studio di un'incisione di Marco Ricci, nella cui realizzazione era coinvolto anche Giambattista. D'altra parte, la *Veduta della chiesa di San Felice a Venezia* (cat. 35) è in genere considerata di Giambattista, ma io credo abbastanza fermamente che sia di suo figlio. Ancora più interessante è il notevole studio (cat. 32) per il soffitto della chiesa della Pietà a Venezia (ill. p. 128), venuto alla luce nella fase di preparazione di questa mostra. Il disegno è sempre stato attribuito a Giandomenico, ma è inequivocabilmente uno splendido studio del padre, unico nel suo genere. La libertà dell'opera solleva inoltre la questione sull'importante studio per Palazzo Porto di Vicenza (cat. 36), che denota a sua volta tanta libertà da far ritenere più appropriata un'attribuzione a Giambattista.

Un dato significativo, infine, sul lavoro di Giandomenico in questi anni è costituito dall'interesse per altri pittori, dimostrato in modo completo in un unico caso: lo studio, conservato a Berlino, del dipinto perduto di Sebastiano Ricci per la chiesa del Corpus Domini (ill. a lato) fu realizzato insieme a Fragonard, che eseguì uno studio simile durante la sua visita a Venezia nel 1761. Questo mi pare sia l'unico esempio conosciuto di studio diretto di Giandomenico da un dipinto di un artista diverso dal padre. Vale tuttavia la pena evidenziare che le due importanti tele del Louvre, *La piscina probatica* e *L'adultera davanti a Cristo*, realizzate sempre in questi anni, ricordano molto due tele *pendant* di Ricci, dipinte per la sala grande di Ca' Smith verso la metà degli anni 1720 e conservate oggi a Osterley[49]. Non si può infine trascurare, a proposito di questo periodo, il soffitto realizzato da Giandomenico per il principe Mikhail Worontzoff a San Pietroburgo. Anche in questa occasione, il giovane artista gioca un ruolo di secondo piano rispetto al padre. Purtroppo, tutti e tre i soffitti per il palazzo Worontzoff sono andati perduti, ma si sa che arrivarono a Lubecca nel giugno 1759, e sono ricordati in tre incisioni celebrative, forse le migliori opere di Giandomenico e Lorenzo nel campo delle stampe[50]. I due soffitti di Giambattista sono ricordati anche in schizzi a olio e in un disegno[51], e così anche il soffitto di Giandomenico, *Il trionfo di Ercole*[52]. Sfortunatamente non restano disegni preparatori a questo importante progetto.

Giandomenico a Madrid, 1762-1771

La scoperta più significativa fatta recentemente a proposito dell'attività di Giandomenico in Spagna è probabilmente il materiale documentario riguardante la serie di decorazioni delle sale del Palazzo Reale (Palacio de Oriente) a Madrid[53]. Purtroppo questi lavori sono andati perduti, ma restano alcuni elementi che possono rivelarsi molto significativi. Sembra possibile che i disegni relativi al soffitto dedicato a *Virtù e Nobiltà* (ill. p. 47, catt. 52 e 53) siano legati all'attività di Giandomenico in Spagna.

Esistono inoltre numerosi soffitti successivi che trattano il tema, anche se in modo poco convincente, ma nessuno mostra analoghe dimensioni e confidenza. Allo stesso modo, i disegni della collezione Heinemann (ill. p. 47), con studi sul verso per il soffitto che oggi si trova a Saint-Jean-Cap-Ferrat (ill. p. 137), possono essere considerati, insieme allo stesso soffitto, lavori realizzati negli anni di Madrid[54].

Giandomenico Tiepolo, Due putti con uno scudo ovale, *1764, penna, New York, collezione Mrs. Rudolph J. Heineman*

Giandomenico Tiepolo, disegno per soffitto con Virtù e Nobiltà, *1764, penna e acquerello, Milano, Pinacoteca Ambrosiana*

L'unico disegno certo di Giandomenico in questi anni sembra essere lo straordinario "disegno operativo" della collezione de Mestral de Saint-Saphorin (cat. 54), preziosa dimostrazione di come la grandiosa pala d'altare venne progettata da Giambattista, e di come Giandomenico assistette il padre nell'ultima grande impresa della sua vita.

Il periodo veneziano, 1771-1784

È possibile ritenere che la carriera di Giandomenico pittore si aprì con la *Via Crucis* di San Polo nel 1747, all'età di vent'anni, e continuò con discreto successo per quasi quarant'anni. Dopo la morte del padre a Madrid, Giandomenico tornò a Venezia con un'importante commissione, le *Scene della Passione* per la chiesa di San Felipe Neri a Madrid, esposte al pubblico in piazza San Marco nel 1772. Di questo progetto non ci restano disegni a penna, ma abbiamo una notevole serie di disegni a gessetto rosso a Venezia e a San Pietroburgo[55], che testimoniano la confidenza e l'inventiva di quel periodo. L'ultima

opera della serie, *La sepoltura*, invita addirittura a un parallelo con le celebri tele di Madrid sul tema realizzate da Tiziano, in ricordo dei suoi anni spagnoli. Immediatamente dopo, Giandomenico registrò un importante successo personale vincendo il primo concorso pubblico di cui ci sia giunta notizia, per *Abramo e gli angeli* per la Scuola della Carità nel 1772, con il sostegno entusiasta di Anton Raphael Mengs (ill. p. 140; cat. 55); sembra inoltre che nello stesso periodo ottenne anche l'incarico per il suo capolavoro assoluto, le tele sulla guerra di Troia[56]. Seguì una serie di importanti opere: *L'Ultima Cena* per la chiesa della Maddalena nel 1775 (ill. p. 141; catt. 56 e 57); una pala d'altare per Sant'Agnese a Padova nel 1777 (catt. 58-60); una pala d'altare a Zianigo nel 1778 circa (ill. p. 144; catt. 61-63). Nello stesso anno presentò inoltre il suo *morceau de réception* all'Accademia veneziana (ill. p. 146; catt. 64 e 65). Nel 1781 dipinse il soffitto della chiesa parrocchiale di Casale sul Sile (cat. 68, ill. p. 148). A quel tempo Giandomenico era riconosciuto dai colleghi dal punto di vista professionale, e nel 1780 diventò presidente dell'Accademia veneziana. Nel 1783, infine, coronò la sua carriera vincendo un secondo concorso, per il soffitto del Palazzo Ducale di Genova del 1784, con lo schizzo ora al Me-

Giandomenico Tiepolo, La glorificazione *di* Jacopo Giustiniani, *1784, penna e acquerello, Ad. "Burlington Magazine", settembre 1965, segnalato come perduto*

tropolitan Museum of Art di New York. Quel soffitto purtroppo è andato perduto, come anche il più interessante studio preparatorio a esso (ill. a lato).

Si è sempre pensato che Giandomenico abbandonò per lo più i dipinti di grandi dimensioni dopo l'affresco del soffitto di Genova del 1784; invero, la scarsa produzione successiva a quell'anno appare stanca e poco fantasiosa. Per questo motivo, si è inclini ad attribuire i vibranti studi di composizione (ill. p. 50, catt. 66 e 67) non datati alla prima metà degli anni 1780.

Le grandi opere erano molto apprezzate all'epoca, e oggi ci chiediamo quale fosse la coscienza artistica del tempo, dato che ci sembra ovvio che, in lavori di quelle dimensioni, Giandomenico non poteva eguagliare i virtuosismi pittorici del padre.

D'altra parte abbiamo la certezza che Giandomenico ne avesse coscienza. Non ci sorprende che dopo l'affresco genovese, terminato il periodo di presidenza dell'Accademia veneziana, Giandomenico si fece da parte nel 1784, per consacrare il resto della sua vita – vent'anni – al disegno. E questa fu di certo una decisione presa in tutta libertà, poiché l'ultimo decennio di vita della Repubblica Veneziana registra una grandissima quantità di lavori di decorazione di ville e palazzi, che impegnarono pittori come Guarana, Novelli e Bison. Dunque Giandomenico avrebbe potuto avere moltissime commissioni, se solo avesse voluto.

Egli, invece, rinunciò all'ardua impresa di perpetuare la tradizione paterna, e si dedicò alla creazione di lunghe serie di disegni – la Grande serie biblica, le Scene di vita contemporanea, il *Divertimento per li Regazzi* –, che costituiscono la testimonianza del suo genio e il coronamento glorioso della sua carriera artistica.

Giandomenico Tiepolo, Testa di un apostolo, 1775, gessetto rosso e bianco, Knox e Martin 1987, p. 19

Giandomenico e i disegni a penna "indipendenti"

Byam Shaw, nel suo studio del 1962, ha dedicato grande attenzione alla lunga serie di disegni indipendenti dagli studi preparatori ai dipinti e alle incisioni, che sono al centro della seconda parte di questa mostra. Egli ha avuto occasione di presentare le sue riflessioni, dopo venticinque anni, nel catalogo *The Lehman Collection VI* del 1987[57]. Di conseguenza, si può affermare che questo aspetto della sua attività di disegnatore appare oggi relativamente consolidato e lascia spazio a poche controversie. La vasta quantità di disegni a penna di Giandomenico tende a oscurare la notevole disciplina che impose alle sue opere grafiche, che conviene dividere in temi religiosi e laici. Si noti che i piccoli disegni sacri culminano nella Grande serie biblica, come i piccoli disegni profani convergono nelle Scene di vita contemporanea. Nessuno dei piccoli soggetti sacri (cfr. cat. 80-87) è posteriore alla Grande serie biblica (cfr. cat. 88-113); nessuno dei piccoli soggetti profani (cfr. cat. 114-134) pare successivo alle Scene di vita contemporanea (cfr. cat. 135-154). La carriera di Giandomenico disegnatore si conclude con il grande *Divertimento per li Regazzi* (cfr. cat. 155-176), che lo tenne impegnato negli ultimi anni di vita. La questione del formato è fondamentale per comprendere i disegni di Giandomenico. Per le opere "monumentali", egli usava il foglio a dimensione intera, che in genere misurava circa 30 x 50 cm circa. Si tratta del formato delle pagine dei grossi album di bozzetti utilizzati nella bottega di Tiepolo alla fine degli anni 1740 e all'inizio degli anni 1750 – il Quaderno Gatteri del Civico Museo Correr e l'Album Beurdeley dell'Ermitage[58]. Per quanto riguarda i disegni a penna e acquerello, questo formato era riservato alle grandi opere che occuparono gli ultimi due decenni della carriera dell'artista, dal 1784 al 1804 (la Grande serie biblica, le Scene di vita contemporanea e il *Divertimento per li Regazzi*), ma occasionalmente anche ai disegni importanti dei suoi esordi, quando usava la sola penna. Per opere meno grandiose, Giandomenico usava piegare in due il foglio, utilizzando una superficie di 25 x 30 cm circa – il cosiddetto "quarto", indicato per composizioni piuttosto complesse, con vari personaggi. La serie di disegni di centauri è realizzata su questi fogli. Il "quarto", infine, poteva essere ulteriormente ripiegato per formare l'"ottavo", dalle dimensioni di 25 x 15 cm circa, indicato per figure singole. L'Album Beauchamp, scoperto nel 1965 e formato interamente da ottavi, solleva la questione della vendita di questi disegni da parte di Giandomenico. Pare che Giandomenico, negli ultimi anni di vita, decise di vendere singolarmente i disegni a gessetto su carta azzurra, e alcuni disegni a penna su carta bianca, tanto che li numerò e ne indicò il prezzo in fiorini e kreuzer. In seguito, quasi tutti quei disegni passarono a Bossi, e furono venduti più tardi a Stoccarda nel 1882[59]. L'unico gruppo di disegni che fu venduto con certezza quando Giandomenico era in vita è l'Album Beauchamp, con l'ex-libris di Horace Walpole, morto nel 1797[60]. Byam Shaw, che ha curato il catalogo di vendita dell'Album Beauchamp, ha affermato che uno dei disegni può benissimo essere riferito all'affresco del soffitto di Genova del 1783. L'album contiene disegni sia sacri sia profani e, a mio parere, fu probabilmente venduto nel 1783 circa, appena prima che Giandomenico intraprendesse la Grande serie biblica. Non ci sono prove che l'artista volesse vendere le ultime tre serie di disegni monumentali; esse restano più o meno intatte fino al XX secolo inoltrato, e nel caso del *Divertimento* fino a dopo la vendita, avvenuta nel 1920.

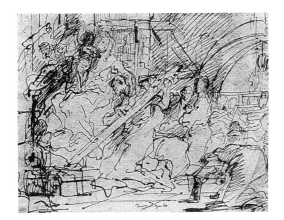

Giandomenico Tiepolo, Apparizione della Vergine con il Bambino a san Pietro di Alcantara, *1778, penna, Milano, collezione privata*

I disegni a penna

Vale la pena di aprire la trattazione dell'argomento con i disegni eseguiti da Giandomenico usando solo la penna, dato che sono generalmente attribuiti ai primi anni della sua carriera. Alcuni di essi sono eseguiti su una carta piuttosto pesante, ruvida, detta anche carta-paglia, che compare spesso negli anni di Würzburg (cat. 73). In genere non sono firmati, e anche questo dato li esclude in qualche modo dal *corpus* principale dei disegni "indipendenti" di Giandomenico, benché sia tipico degli studi preparatori ai dipinti. Circa dodici sono eseguiti su fogli a formato intero, quasi tutte scene di folla (cat. 74). Un esempio nella collezione Heinemann sembra rappresentare *Orazio difende il ponte*[61], ma in genere è difficile dire se illustrino scene dell'Antico o del Nuovo Testamento.

Altri trenta disegni a penna sono eseguiti su "quarti", anch'essi con vari soggetti, spesso scene di folla. Un bell'esempio di soggetto sacro è *L'adorazione dei Magi* (cat. 72); per quanto riguarda il profano, abbiamo uno *Scherzo di fantasia* dell'Ermitage (cat. 75). Anche queste opere non sono firmate, ma recano semplicemente un'iscrizione con il nome di Tiepolo. Un pezzo curioso e davvero unico è il bel disegno *Due capre e cinque orsi*, che sembra essere una pagina tratta da un quaderno con dimensioni 22,5 x 33 cm (cat. 76). Infine, abbiamo una serie di ventiquattro "ottavi" con scene della Passione, generalmente firmate; un esemplare dell'Ermitage (cat. 78) rappresenta l'eccezione che conferma la regola. La parte più cospicua di questi disegni è a Stoccarda[62], e all'epoca della mostra allestita in quella città si disse che potevano essere collegati alla *Via Crucis* di San Polo e datati anteriormente rispetto al soggiorno a Würzburg.

Byam Shaw, parlando di un esemplare della collezione Lehman, non concordò con una datazione così precoce, ma affermò che "erano molto antecedenti alla serie della Passione terminata da Giandomenico nel 1772"[63].

Sembra appropriato citare una serie di sette disegni che illustrano la storia di sant'Antonio da Padova (cat. 77). Queste opere sono firmate e la tecnica d'esecuzione comprende un leggero acquerello, ma almeno una di esse – a Stoccarda – è eseguita solo a penna[64]. Sembrano opere di transizione tra quelle eseguite con la sola penna e quelle a penna e acquerello, usata in maniera particolarmente libera e fluida.

Si tenga presente che Giandomenico usò la sola penna per molti studi di composizione (catt. 6, 16, 17, 22, 29-31, 37, 44, 51 e 54; ill. pp. 44, 47 e a lato), e che in alcuni degli ultimi disegni usò l'acquerello in modo molto leggero (catt. 66 e 67). In generale, comunque, l'uso della sola penna sembra essere una tecnica caratteristica degli anni giovanili di Giandomenico, mai dimenticata del tutto.

I piccoli soggetti sacri

Ho già citato in precedenza, parlando dei disegni a penna, la breve serie dei soggetti religiosi: *La Passione di Cristo* (cat. 78) e *I miracoli di sant'Antonio da Padova* (cat. 77). Queste opere sono seguite da quelle rappresentanti *L'Onnipotente* (cat. 82), *La Trinità* (cat. 84) e *Sant'Antonio da Padova* (cat. 80). Più interessante, forse perché rivela un trattamento più pittorico, è la serie delle quaranta variazioni sul tema del *Battesimo di Cristo* (cat. 87). La data di queste opere è molto incerta, ma si può supporre che siano state realizzate negli anni 1770, e siano molto vicine alla grande serie di variazioni sul tema della *Sacra Famiglia* di Giambattista eseguita alla fine degli anni 1760.

La Grande serie biblica

Verso la metà degli anni 1780, a mio parere, Giandomenico diede avvio alla sua più ampia e notevole impresa di disegnatore. La serie di grandi disegni a soggetto biblico ci è giunta in due parti. L'album di 138 disegni conservato al Louvre e conosciuto come Recueil Fayet venne acquistato in un negozio di piazza San Marco nel 1833 da Fayet, un uomo d'affari appassionato di arte, su consiglio dell'amico Camille Rogier. Secondo la fonte che ci riferisce queste notizie, Henri de Chennevières, egli lo lasciò poi in eredità al Louvre, sempre consigliato da Rogier, nel 1893. Un secondo nutrito gruppo di questi disegni si dice sia stato acquistato "in Italia", probabilmente negli stessi anni, da Luzarches, cittadino, e per un certo periodo sindaco, di Tours. Non fece parte dell'asta dei suoi beni del 1868, ma alla sua morte passò a un suo parente che a sua volta lo lasciò a Camille Rogier, che, secondo Henri Guerlain, che pubblicò cinquanta di questi disegni in uno splendido volume del 1921 (catt. 103-105), era l'"heureux possesseur" della raccolta. Resta un problema: se Rogier era ancora in vita nel 1921, doveva avere più di cent'anni[65]. Sempre nel 1921, un gruppo di 82 disegni, compresi gran parte di quelli pubblicati da Guerlain, furono messi all'asta a Parigi come proprietà di Roger Cormier di Tours (catt. 89, 91, 105). Si ritiene che da questa stessa fonte, o da un'altra a essa vicina, provengono anche i diciassette disegni appartenenti a Jean-François Gigoux (1806-1894), che vendette otto esemplari all'asta dei suoi beni nel 1882 (catt. 110 e 112), lasciandone in eredità nove al museo di Besançon nel 1896 (catt. 93 e 101). Infine, resta la questione degli otto disegni acquistati nel 1905 da Charles Fairfax Murray e venduti a J. Pierpont Morgan nel 1910 (catt. 88, 92, 96, 107). Arriviamo così a un totale di circa 250 disegni, forse addirittura 270, dato che ne esistono molti altri venuti alla luce via via, in genere in Francia.

La divisione dei disegni tra Recueil Fayet e quello che potremmo chiamare Recueil Luzarches sembra piuttosto arbitraria, ma esistono indicazioni secondo le quali gran parte del materiale databile ai primi anni resta nel Recueil Fayet, mentre esemplari che sembrano posteriori si trovano nel Recueil Luzarches. Così i due esempi tratti dall'Antico Testamento, tra cui quello derivante da Tiziano e uno direttamente ispirato a un'incisione di Pietro Monaco raffigurante un'opera del Castiglione[66]; la serie della *Via Crucis* (ill. p. 76), con un frontespizio simile a quello della *Via Crucis* di San Polo[67]; alcuni disegni ispirati direttamente ai dipinti di Giandomenico, molti degli anni 1770: si trovano tutti nel Recueil Fayet[68]. D'altra parte, alcuni curiosi soggetti "postbiblici", come *I supplicanti davanti a papa Paolo IV* (cat. 113), sembrano privilegiare il Recueil Luzarches.

La maggior parte dei soggetti dei disegni provengono dai quattro Vangeli e dagli Atti degli Apostoli, ma Giandomenico, come era capitato a Giotto cinquecento anni prima con gli affreschi della cappella Arena, era affascinato anche dai racconti apocrifi riguardanti la nascita e l'educazione della Vergine o la storia della fuga in Egitto, tratta dal Protovangelo di Giacomo e dallo Pseudo-Matteo. Queste fonti sembrano oggi avvolte da un alone di mistero, ma qualsiasi biblioteca veneziana del Settecento, in particolare quella dei padri Somaschi di Santa Maria della Salute, legata alla famiglia Tiepolo attraverso il fratello di Giandomenico, Giuseppe Maria, era abbondantemente fornita di opere simili. Almeno in un caso, *La separazione dei santi Pietro e Paolo* (cat. 110), Giandomenico trae spunto da *La leggenda aurea* di Jacopo da Varagine, un'opera estremamente popolare nel

Giandomenico Tiepolo, Veduta di una città, *copia da Marco Ricci, penna e acquerello, Knox 1974, p. 57*

tardo Medioevo, spesso pubblicata all'inizio del Cinquecento, quasi scomparsa nel Seicento e Settecento. L'ultima edizione veneziana in latino risale al 1519. Non ci furono edizioni in inglese tra il 1527 e il 1878, né in francese tra il 1511 e il 1843, né in italiano tra il 1613 e il 1849.

Ci si chiede come mai Giandomenico sia stato coinvolto in un simile progetto. La serie di grandi disegni sacri eseguiti da Giambattista e appartenenti all'Album Orloff poteva offuscare l'impresa[69], e un esempio precedente poteva essere riconosciuto nella celebre opera di Pietro Monaco *Centododici stampe di storia sacra*, incisa tra il 1739 e il 1745, ispirandosi a maestri della scuola veneziana tra cui Giambattista Tiepolo[70]. Abbiamo già visto come Giandomenico potesse essere in qualche modo coinvolto in questo progetto all'età di sedici anni. Il lavoro venne riproposto nel 1762 in due volumi, con un'incisione che ritraeva Tommaso Querini, copia di un'opera del giovane Lorenzo Tiepolo. L'opera di Monaco spazia dall'Antico al Nuovo Testamento, e Giandomenico può aver pensato che un'opera simile, dedicata al Nuovo Testamento, trovasse un buon mercato. D'altra parte, poteva benissimo trattarsi di un'opera realizzata come personale atto di devozione, e rappresenta la summa di quarant'anni di valido lavoro come pittore di soggetti sacri. Sono convinto che Giandomenico cominciò a lavorare all'opera subito dopo aver abbandonato l'incarico di presidente dell'Accademia, nel 1784, ma naturalmente gli ci volle un po' prima di tornare a orientarsi e fissare definitivamente il carattere del lavoro. Quest'ultimo potrebbe essere stato completato in cinque anni, ma ci sono notizie secondo le quali sarebbe andato per le lunghe, sovrapponendosi al secondo grande progetto, a carattere profano, di Giandomenico, le Scene di vita contemporanea . Si può osservare che la metà sinistra di una di queste scene (cat. 138) appare sullo sfondo del Recueil Fayet 128, ma potrebbero entrambe derivare da una comune fonte sconosciuta. Alcuni disegni mostrano una pesante, rozza traccia a gessetto nero, elemento caratteristico di molte opere dell'ultima grande impresa della carriera dell'artista, il *Divertimento per li Regazzi*: *Sant'Antonio con Gesù Bambino* è un ottimo esempio[71].

La Grande serie biblica è una summa in tutti i sensi. Per la prima volta, Giandomenico disegna facendo appello a tutte le risorse della bottega di Tiepolo, alla propria memoria visiva, ai disegni da lui eseguiti in precedenza, all'enorme quantità di disegni paterni, molti dei quali erano stati depositati alla Biblioteca della Salute quando Giambattista aveva programmato il viaggio a Madrid, da cui non fece più ritorno. Giandomenico, dunque, comincia con i disegni di paesaggio, anche se non con la libertà che lo caratterizzerà più tardi, con le Scene di vita contemporanea, come si desume dai fogli del Recueil Fayet. Così, il disegno di un fienile conservato all'Ashmolean Museum (cat. 40), copia a sua volta di uno studio di Giambattista, è utilizzato come scenario per un apostolo in preghiera, e ancora per due santi che cuciono, oggi al Louvre[72]; la copia dell'incisione di Marco Ricci eseguita da Giandomenico (ill. in alto) fa da sfondo per Recueil Fayet 87; infine, l'ultimo disegno del Recueil Fayet, *La Sacra Famiglia con san Giovannino e gli angeli*, opera che richiama molti dei disegni di Giambattista sull'argomento[73], ha come scenario il piccolo disegno del fienile eseguito da Giambattista, venuto alla luce di recente (ill. p. 219)[74]. Soltanto uno dei fogli del Recueil Fayet si basa su uno studio di figura di Giambattista: *San Pietro in prigione* prende spunto, per il gruppo principale, dal disegno dell'Album Orloff sullo stesso argomento, oggi conservato a Williamstown[75].

Tuttavia, la maggior parte di queste composizioni sono invenzioni del tutto originali. In questo catalogo sono divise secondo il soggetto rappresentato, in un ordine che segue la sequenza narrativa: innanzitutto le scene che precedono la *Natività di Cristo* (catt. 88-91); poi quelle che illustrano la *Fuga in Egitto* (catt. 92-97); seguono il ministero e le parabole di Cristo (catt. 100 e 101); le scene della Passione (catt. 102-104); quelle, numerose, degli Atti degli Apostoli (catt. 105-108); infine le scene non bibliche (catt. 110-113). Stando all'ordine in cui queste opere furono eseguite, sembrerebbe che le due parabole, *I lavoratori nella vigna* (cat. 100) e *Lazzaro alla porta del ricco Epulone* (cat. 101) siano da considerare precedenti. Entrambe, ancora una volta, utilizzano come sfondo disegni di paesaggi eseguiti da Giambattista, ed entrambe appaiono piuttosto semplici. Lo stadio successivo può essere costituito da *La lapidazione di santo Stefano* (cat. 105), che riprende numerosi particolari dalle incisioni dello stesso Giandomenico ispirate ai propri dipinti del 1754. Lo stadio ancora successivo è rappresentato dalle scene della *Fuga in Egitto*, con frequenti riferimenti alla serie di incisioni di Giandomenico su questo argomento (catt. 21 e 22) e ai disegni di paesaggio. Le Scene della Passione e gli Atti degli Apostoli rappresentano d'altra parte una fase posteriore, più fantasiosa, che culmina nei soggetti postbiblici, *La separazione dei santi Pietro e Paolo* (cat. 110) e *Il Credo degli apostoli* (cat. 112). Questo percorso evolutivo, se compreso correttamente, suggerisce che la Grande serie biblica fu realizzata nel corso di diversi anni, a partire dal 1785 circa, anno successivo al virtuale abbandono della pittura da parte di Giandomenico.

I piccoli soggetti profani
Anche i disegni profani di Giandomenico sono suddivisi per soggetto. Dapprima troviamo una lunga serie di studi di animali: se ne contano circa quaranta, eseguiti sempre su "ottavi". Molte di queste opere sono evidentemente studi originali, e servivano a Giandomenico per la costruzione delle più complesse composizioni che avrebbe creato più tardi. Così, i *Cani danzanti* (ill. p. 54), ritratti probabilmente dal vero, compaiono anche nel gruppo di sinistra di *I cani sapienti* (ill. p. 73)[76].
Altre figure sono tratte da fonti probabilmente molto conosciute dagli artisti veneziani dell'epoca; così, *Lo struzzo* (ill. p. 235) della Fondation Custodia, tratto da una stampa di Stefano della Bella[77], è un'immagine già utilizzata con entusiasmo da Piazzetta[78], e poi ripresa anche da Giandomenico in *Gli struzzi* di Oberlin (cat. 174).
Disegni di grandi dimensioni sono quelli di dei, dee ed eroi, di cui si contano più di cento esemplari (catt. 130-134). Queste opere sono in genere numerate progressivamente, e i "buchi" che si riscontrano nella sequenza indicano che in origine ne esistevano molte di più. Ora, possono essere suddivise in dei e dee, numerate fino a 98, e si nota come derivino da una serie di disegni di Giambattista: così, l'*Atalanta* di Princeton (cat. 131) deriva in modo abbastanza casuale dal *Narciso* di Giambattista conservato a Berlino. Entrambe le serie sono chiaramente legate alle sculture dei giardini veneti, e in alcuni casi alle incisioni degli antiquari, nel caso di Giambattista di Scipione Maffei e *Verona Illustrata*[79]. Anche i disegni di eroi possono essere suddivisi tra quelli appartenenti alla lunga serie di *Ercole e Anteo* (cat. 133), di origine essenzialmente scultorea, e le serie più brevi di circa venti esemplari che illustrano personaggi tratti da opere di Tasso e Ariosto, per esempio *Rinaldo abbandona Armida* (cat. 134), di impianto marcatamente pittorico.

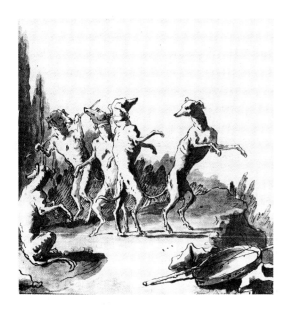

*Giandomenico Tiepolo, Cani danzanti,
penna e acquerello, Christie's, 4 luglio
1984, lotto 60*

Segue un nutrito gruppo di disegni eseguiti su "quarti", divisibili per tema in quattro sezioni: Vita rurale e animali domestici (dodici elementi, catt. 41 e 43); Cani (ventisei elementi); Animali e uccelli selvaggi (quaranta elementi, catt. 114-118; ill. p. 55); infine, Cavalli e cavalieri (trenta elementi, catt. 119-121). Questo grande complesso di disegni, dunque, appare piuttosto omogeneo, e conta oltre cento elementi complessivi. Alcuni di essi sono di certo studi dal vero, per esempio il disegno di Udine (cat. 114) è uno studio articolato di una sola tarma; sulla serie di studi di testa d'aquila a Napoli (cat. 115) è addirittura riportato *Testa d'Aquila dal vero*. Alcuni animali sono molto convincenti, soprattutto i cani, osservati attentamente e ritratti da numerosi pittori veneziani; altri, come i cervi, derivano, come ha dimostrato Byam Shaw, dalle stampe di Ridinger, mentre *Il coccodrillo* (cat. 117), qui molto più vivace dell'inerte creatura dell'affresco di Würzburg *America*, è mutuato da Rubens. Giandomenico sembra avere problemi con gli elefanti, anche se li ha spesso rappresentati: per esempio, due dei suoi "quarti" (cat. 118; ill. p. 55) furono usati per un disegno a formato intero della collezione Ratjen (ill. p. 55). Evidentemente non aveva mai visto un elefante vivo, e la sua memoria visiva lo tradiva quando si trovava a disegnarne uno. Eppure, erano stati animali ben conosciuti da Stefano della Bella, che ne aveva studiato uno a Firenze, e gli aveva dedicato un ritratto di commiato quando era morto, il 9 novembre 1655[80]. Anche i molti dromedari (cat. 172) pare discendano da una celebre stampa di Stefano della Bella, una delle sei raffiguranti l'entrata di George Ossilinsky a Roma il 27 novembre 1633[81]. Da questa stampa deriva chiaramente un disegno della collezione Heinemann (ill. p. 233).

I disegni di cavalli, accompagnati o meno dai cavalieri, sono spesso ambientati in paesaggi o architetture. La fonte d'ispirazione è spesso evidente, e i cavalli rappresentati sono delle varietà più diverse (catt. 119-123).

Esattamente uguali in dimensione e numero alla serie che chiamiamo "Vita contemporanea – quarti" è la serie di centauri e satiri (catt. 124-129), cento dei quali sono stati catalogati da Jean Cailleux[82]. Altri quindici, da allora, sono stati pubblicati da Annalisa Delnieri[83], e se ne contano ancora quindici. La fonte d'ispirazione qui sembra essere essenzialmente letteraria, forse dalle pagine di Filostrato.

Le Scene di vita contemporanea

Byam Shaw dedica un capitolo alla serie di disegni a formato intero descritti come "Le Scene contemporanee"[84]. Eccezion fatta per questa occasione, le opere non sono mai state oggetto di uno studio sistematico.

Diversamente dall'analogo, ma posteriore, *Divertimento per li Regazzi*, rimasto unito fino alla vendita di Sotheby's del 6 luglio 1920, lotto 41, le Scene di vita contemporanea sembrano essere state smembrate molto prima. Il gruppo più nutrito, il primo di cui abbiamo avuto notizia, comprende ventidue elementi, catalogati nella collezione di Alfred Beurdeley (1847-1919)[85]. Byam Shaw informa che molti altri facevano parte della collezione di Adrien Fauchier-Magnan. Beurdeley cominciò a collezionare nel 1893, e molti disegni furono catalogati da Chennevières nel 1898. Beurdeley vendette gran parte della propria raccolta ad Alfred Stieglitz prima del 1905, compresi gli importanti volumi di disegni a gessetto e incisioni di Tiepolo, oggi all'Ermitage di San Pietroburgo[86]. Dato che soltanto per alcuni dei restanti disegni è possibile andare così indietro nel tempo, si cre-

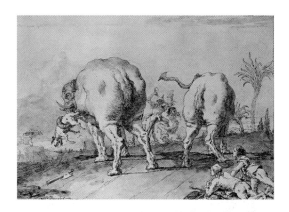

Giandomenico Tiepolo, Due ragazzi osservano due elefanti, *penna e acquerello, Monaco, Staatliche Graphische Sammlung (collezione Ratjen),* Scene vita contemporanea, n. 19

Giandomenico Tiepolo, Elefante con un cane, *penna e acquerello, Sotheby's, 9 dicembre 1979*

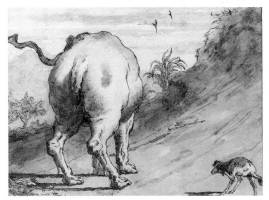

de che Beurdeley, intorno al 1890, fosse in possesso della maggior parte della serie, la quale sia stata smembrata a partire dal 1905 circa. Comunque, un disegno figura tra quelli presenti alla vendita del barone de Schwiter nel 1883[87], un altro fu donato al Nottingham Castle Museum nel 1891 (cat. 138). Byam Shaw segnala che 21 disegni della serie recano la data 1791, ed è ragionevole credere che l'intera serie sia stata realizzata intorno al 1790, seguita poco dopo dal *Divertimento*, alla fine degli anni 1790. Attualmente si possono citare circa 80 disegni, ed è probabile che un tempo ne esistessero un centinaio. Li divideremo, forse un po' arbitrariamente, in otto gruppi: Vita rurale e animali domestici (tredici elementi, catt. 135-138); Animali selvaggi (cinque elementi, catt. 139 e 140); Cavalli e cavalieri (sette elementi, cat. 141); Svaghi nella campagna (dieci elementi, catt. 142-144); la Villeggiatura (tredici elementi, catt. 145-148); Commerci e mestieri di Venezia (dieci elementi, catt. 149 e 150); Svaghi a Venezia (diciannove elementi, catt. 151-153); Scene monastiche (due elementi, cat. 154); va inoltre aggiunto un insieme di cinque scene di dimensioni inferiori[88]. Un regesto completo di questi disegni si trova a pagina 240.

Nella realizzazione di alcune delle composizioni relative alla vita rurale, come anche in altre categorie di disegni, Giandomenico fece uso di disegni di paesaggio realizzati dal padre: così, nel caso del disegno *Contadini con carretto* (cat. 136), conservato a Cleveland, lo scenario è tratto dallo studio dell'esterno di una fattoria oggi alla Fondation Custodia a Parigi[89]. Altri disegni sono basati su opere a loro volta raffiguranti edifici simili, che evidentemente esistevano davvero: per esempio, *La stalla degli asini* di Varsavia[90] utilizza un disegno un tempo di proprietà di Blumenreich a Berlino[91], ripreso anche per lo sfondo della *Parabola dei lavoratori nella vigna* (cat. 100). Attraverso quello stesso passaggio a volta, visto da un'altra prospettiva (cat. 136), si intravede un particolare di un pozzo e di un muro, già visto in un altro disegno di Rotterdam (ill. p. 232)[92] e utilizzato da Giandomenico per il disegno di un centauro oggi a Princeton (cat. 124). L'interno dello stesso edificio è mostrato nel disegno *Tacchini sull'aia* (cat. 135): in ogni caso, il disegno di Giambattista è andato perduto.

Tengo a sottolineare che le Scene di vita contemporanea denotano, nell'esecuzione, un impegno molto più consistente rispetto alla Grande serie biblica. Qui, più che là, moltissimi disegni sono assemblaggi di materiale preesistente, inoltre si possono ancora riconoscere metodi esclusi dalle suddivisioni di cui sopra. I primi disegni sembrano quelli che mutuano lo sfondo dai disegni di paesaggio di Giambattista: *Contadini con carretto* (cat. 136) e *Famiglia di contadini in cammino verso la chiesa* (cat. 137). Seguono quelli che utilizzano più o meno massicciamente i disegni di animali di Giandomenico stesso: *I cani sapienti* (ill. p. 73)[93], *Uomini osservano un branco di leoni* (cat. 140), *Due ragazzi osservano due elefanti* (ill. a lato) e *Un uomo osserva un branco di cervi attraverso uno steccato* (cat. 139). I disegni successivi sono più fantasiosi, ma utilizzano spesso in maniera estensiva caricature di Giambattista (catt. 142 e 143). I disegni datati 1791 sono in genere piuttosto liberi da citazioni (catt. 148 e 151), e molti altri, a giudicare dal costume, sembrano realizzati ancora più tardi. Ancora una volta, dunque, pare che l'esecuzione di questi disegni abbia impegnato l'artista per diversi anni, intorno al 1791.

Giandomenico, naturalmente, non fu il primo a introdurre la vita moderna nell'arte veneziana del XVIII secolo, anche se da giovane ebbe un ruolo molto importante nello svi-

luppo della pittura di genere[94]. Nel 1743 Giovanni Cattini pubblicò, su richiesta del Console Smith, una serie di stampe tratte dai disegni del Piazzetta, intitolate *Icones ad vivum expressae*[95]. Venti o trent'anni dopo, Giovanni Volpato pubblicò una serie di dieci incisioni tratte da opere di Francesco Maggiotto, raffiguranti scene di vita rurale[96]. Da questi lavori sono assenti elementi caricaturali, e la serie si apre in maniera apprezzabile, ma si chiude con delle lotte femminili, un tema purtroppo molto amato da Francesco Maggiotto. Più di un elemento ci fa supporre che Giandomenico avesse progettato le Scene di vita contemporanea come una serie di incisioni; ci sono voci – diffuse inizialmente da Urbani de Gheltof, ma mai realmente provate – secondo le quali sarebbero state registrate sei incisioni di scene di vita rurale ispirate alle opere di Giandomenico[97]. In tempi recenti, le Scene di vita contemporanea sono state un po' trascurate in favore del *Divertimento per li Regazzi*, eseguito una decina di anni dopo. A differenza della serie di Pulcinella, non hanno protagonista, sviluppo narrativo, tensione drammatica, e la loro modesta varietà non va oltre la vita all'aria aperta in campagna (catt. 135-138), persone che osservano animali esotici (catt. 139 e 140), il tiepido entusiasmo di una visita allo zoo (cat. 143) o al parlatorio di un convento di suore (cat. 151), contadini che si recano in chiesa (cat. 137), benestanti che si godono la villeggiatura (catt. 145-147), interni di case veneziane (cat. 152). Il 1791, anno della fuga a Varennes, proietta sulla storia europea un'ombra inquietante, che tuttavia ancora non offusca il limpido cielo del Veneto.

Divertimento per li Regazzi, carte n. 104
Dal momento della loro comparsa da Sotheby's nel 1920, questi disegni non hanno mai smesso di affascinare gli appassionati del Settecento veneziano. A essi sono dedicati un importante capitolo dell'opera di Byam Shaw *The Drawings of Giandomenico Tiepolo* e sedici delle 96 tavole complessive. Nella grande mostra di New York sui disegni italiani del Settecento, nel 1971, tra le trecento opere presentate, non soltanto 96 erano di Giambattista, e 42 di Giandomenico, ma Jacob Bean e Felice Stampfle fecero evidentemente un grosso sforzo per ospitare il maggior numero possibile di disegni del *Divertimento*, e riuscirono a ottenerne 16. Philipp P. Fehl scrisse un intelligente saggio su questi disegni, pubblicato nel 1978, e nell'inverno 1979-80 fu allestita presso l'Indiana University Art Museum di Bloomington la prima mostra completa; nel catalogo a cura di Marcia Vetrocq sono stati pubblicati tutti i disegni con relativi dati raccolti con estrema cura. Finalmente, nel 1986, venne pubblicato in inglese e in italiano lo splendido volume di Adelheid Gealt, con riproduzioni in facsimile di tutti i disegni a cui si era potuti accedere.
Quando il 20 luglio 1920 fu presentato all'asta di Sotheby's il *Divertimento*, il lotto fu descritto come "Centodue scene carnevalesche, con molti personaggi". I disegni venivano proposti sciolti, secondo Sacheverell Sitwell, che come li vide desiderò ardentemente entrarne in possesso, quindi sembra chiaro che essi non sono mai stati riuniti con un criterio specifico. Tuttavia, ogni foglio reca – o recava – un numero scritto a inchiostro nell'angolo in alto a sinistra, difficilmente percettibile una volta che i disegni sono stati mescolati. Questi numeri, come è indicato in frontespizio (cat. 155), arrivano a 104. Due, evidentemente, andarono perduti prima dell'asta[98]. Quando i 103 disegni, compreso il frontespizio, furono tutti in mano a Richard Owen, nel 1921, vennero fotografati, e almeno tre serie delle relative stampe sono ancora esistenti: una appartiene a Sir Brinsley

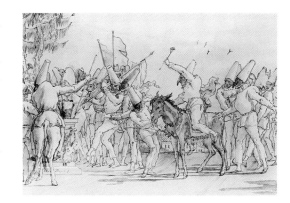

Ford (Londra), una a Henry Sayle Francis (Kansas City), una alla sezione fotografica del Fogg Art Museum. Le immagini di Owen non mostrano il numero a inchiostro, ma sono numerate a matita, anche se ogni serie è soggetta a qualche variazione. La sequenza numerica più fedele è quella della serie di Brinsley Ford, e una collazione tra i numeri a inchiostro attribuiti a Giandomenico e i numeri Brinsley Ford formano un ordine perfettamente credibile[99]. Una regesto dei disegni si trova a pagina 244.

Il frontespizio di questa ultima grande serie di disegni di Giandomenico (cat. 155) ospita alcune puntualizzazioni che purtroppo mancano nelle due serie precedenti di disegni su folio. Oltre al titolo, e alle dimensioni della serie (104 elementi), viene anticipato il tema principale delle opere, il legame con la festa veronese del "Venerdì Gnoccolare", simboleggiata dalle pentole di gnocchi poste sull'altare, o sulla tomba, e dal piatto di gnocchi in primo piano.

Per il suo "Pulcinella" Giandomenico segue l'esempio paterno, che inventò il personaggio come lo vediamo qui; i disegni di Giambattista sul tema di Pulcinella sono quasi tutti collegati al tema veronese[100]. L'allusione di Giandomenico alla popolare tradizione di mangiare gnocchi l'ultimo venerdì di Carnevale, come scrive Alessandro Torri, è meno costante, ma si nota che nella scena *Il piccolo Pulcinella con i genitori* (cat. 161) la pentola di gnocchi è considerata evidentemente il nutrimento più appropriato per Pulcinella neonato. Nel *Trionfo di Pulcinella in campagna* (ill. a lato)[101], Pulcinella cavalca un asino e brandisce una forchetta che infilza uno gnocco, mentre sull'altare a sinistra è posta una pentola di gnocchi. Nel *Trionfo di Pulcinella* (ill p. 58)[102], processione un po' più decorosa, Pulcinella agita ancora una forchetta con uno gnocco. Si potrebbe quasi pensare che il titolo *Divertimento per li Regazzi* faccia allusione ai ragazzi delle zone intorno a San Zeno e ai loro svaghi dell'ultimo venerdì di Carnevale.

Naturalmente non sappiamo come Giandomenico abbia sviluppato questa serie di disegni: concepì dapprima l'intero progetto o questo prese forma man mano che il lavoro procedeva? Seguendo le indicazioni precedenti relative alle Scene di vita contemporanea, possiamo supporre che i primi disegni eseguiti furono quelli che si servivano in misura più vasta di materiale preesistente e fonti consolidate. Per esempio, *La danza campestre* (cat. 158) utilizza un piccolo disegno di Giambattista per il fienile che domina la parte superiore del disegno (ill. p. 219)[103], come anche l'ultimo disegno del Recueil Fayet. Allo stesso modo, *La festa di compleanno alla fattoria* di San Francisco (cat. 162) ha come sfondo un disegno di Giambattista appartenente alla Fondation Custodia[104], già utilizzato per i *Contadini con carretto* di Cleveland (cat. 136). *Il centauro gioca con Pulcinella* di Horvitz (cat. 171), inoltre, non soltanto ambienta la scena in un paesaggio di Giambattista oggi a Rotterdam (ill. p. 232)[105], ma prende l'intero gruppo di personaggi da un disegno della serie dei centauri[106].

Se disegni di questo tipo vengono giustamente considerati i primi a essere stati eseguiti, ne consegue che la maggior parte dei disegni sono in realtà nuovi e "originali". Se alcune delle prime scene della serie, quelle che descrivono la vita del padre di Pulcinella, sono pervase dalla *grandeur* degli affreschi di Giambattista a Würzburg (cat. 156), del *Banchetto di Cleopatra* russo (cat. 157), si tratta soltanto di una fase, e molte delle ultime scene celebrano la semplice vita quotidiana di Venezia (cat. 161).

Qualcuno ha osservato che il *Divertimento* di Giandomenico non segue alcun modello

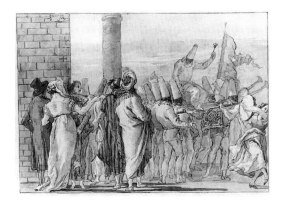

Giandomenico Tiepolo, Il trionfo di Pulcinella, *penna e acquerello,* Divertimenti, *n. 37*

letterario, e si rifà piuttosto alle tradizioni della commedia dell'arte, in cui la storia è una semplice traccia sulla quale gli attori inventano di volta in volta nuove trovate. È tuttavia possibile desumere che esista alcuna forma di sviluppo o continuità, anzi, forse l'ordine di Giandomenico, indipendentemente da problemi e inconsistenze, è un'evidenza storica, in particolare se si considera il *Divertimento* come una sorta di testamento artistico: un piccolo ricordo della vita e dell'opera propria e paterna, oltre che un tributo alla città e alla società a cui appartenevano.

Il Pulcinella di Giandomenico rappresenta l'uomo comune. Abbiamo visto come nel tempo abbia interpretato i ruoli più diversi: da Alessandro Magno o Federico Barbarossa (cat. 156) al più umile dei commercianti o dei contadini. In alcune delle scene più drammatiche è il fustigatore e il fustigato, il boia e l'impiccato, il plotone d'esecuzione e il povero corpo crivellato di proiettili. Il più delle volte, tuttavia, Pulcinella è un gaio veneziano, che si gode la propria ricca e tranquilla eredità.

Il fatto che numerosi disegni, nella prima parte di questo catalogo, siano collegabili con certezza a dipinti datati consente di azzardare una datazione anche per le altre opere, che non sono legate a dipinti. Devo confessare, tuttavia, che trovo questo modo di procedere poco affidabile. In ogni caso, per quanto concerne gli ultimi vent'anni della vita di Giandomenico, si può fare questo discorso soltanto per uno studio preparatorio, cioè lo studio incompleto dell'Ashmolean (cat. 70) per l'incisione di Colombo *L'elezione del primo doge di Venezia a Eraclea nel 697*, eseguito verso la metà degli anni 1790 (ill. p. 149). L'opera risale al periodo compreso tra le Scene di vita contemporanea, per lo più datata 1791, e il *Divertimento per li Regazzi* della fine degli anni 1790.

Si è indotti a credere, nonostante qui non si voglia in alcun modo sminuire l'immagine del pittore, che Giandomenico sia da apprezzare soprattutto per i disegni. Molti di essi sono opere accurate, sentite non come prodotti collaterali di una fantasia creativa dalle immense risorse – è il caso di Giambattista –, ma come meta di un percorso artistico autonomo. Per Giandomenico, il disegno fu sempre un'attività rigorosa: de Chennevières una volta lo definì un "bavard du dessin", frase a effetto che a parer mio evoca un'immagine totalmente errata del personaggio. Giandomenico non era l'artista ottocentesco con l'album da disegno sottobraccio, che annotava scrupoloso pettegolezzi su quanto lo circondava, e se così era, quell'album è andato perduto. Eccezion fatta per un paio paesaggi (cat. 35) e un paio di studi di natura (catt. 114 e 115), pochissime opere esposte in questa mostra si possono dire eseguite dal vero. A differenza dei voli di fantasia del padre, i soggetti e lo stile di Giandomenico privilegiano un intreccio che descrive un repertorio di idee indipendenti e di visioni assolutamente personali.

[1] Knox 1976, pp. 29-39; Knox novembre 1993 (in corso di pubblicazione).

[2] Cambridge 1970, tav. 24: l'opera è una copia del disegno di Giambattista conservato alle Gallerie dell'Accademia di Venezia; Cambridge 1970, fig. 7.

[3] Dobroklonsky 1961 li attribuisce tutti a Giandomenico, e complica la questione ascrivendo altri disegni, dimostrati essere di Giandomenico, a Giambattista. Byam Shaw 1962, pp. 21-28, tav. 2: non si era compreso a quel tempo che molti disegni del Quaderno Gatteri erano studi di Giandomenico per San Polo. Knox 1968, tavv. 49-62, seguendo l'opinione comune attribuisce i disegni a gessetto per gli Scalzi a Giandomenico.

[4] Stoccarda 1970, tavv. 169-172, 181, 182.

[5] Knox 1980, pp. 14-18, tavv. 34-45.

[6] Knox 1968, p. 397, mette in discussione i documenti che provano che Tiepolo lavorò al soffitto degli Scalzi dall'aprile al novembre del 1745, restando libero di dedicarsi a Palazzo Labia nell'estate del 1744. Quest'ipotesi è condivisa da Barcham 1989, p. 137, e da Gemin, Pedrocco 1993, p. 379.

[7] Knox 1980, sezione J, pp. 182-190, tavv. 37, 38.

[8] Pignatti 1982, p. 79, nota 30.

[9] Pignatti 1982, tav. 60 attribuisce i disegni di Varsavia (ibid., tav. 60) a Giambattista e li considera "disegni operativi", altri (ibid., tavv. 124, 125, 127) a "Giandomenico (?)", sempre come "disegni operativi". In questo modo ritiene che i disegni siano studi per gli affreschi e non copie di essi. Tuttavia l'ipotesi che Giandomenico svolgesse, a vent'anni, un ruolo significativo nello sviluppo degli affreschi di Palazzo Labia appare poco attendibile, e non è accettata qui. Sembra francamente impossibile che potesse avere una funzione importante nel 1744, all'età di diciassette anni. Non viene affrontato il problema delle numerose copie di questi disegni contenute nell'album di schizzi di Francesco Lorenzi, Knox 1980, pp. 182-190, dove vengono ascritti a Giandomenico all'età di circa diciassette anni. La datazione di Pignatti per Palazzo Labia (1746-47, dopo i lavori per gli Scalzi) viene accettata dai Gemin, Pedrocco 1993, tavv. 470-476, e da Beverly Louise Brown 1993, p. 253, i quali producono così una grande confusione nella cronologia delle grandi opere di Giambattista realizzate verso la metà degli anni 1740.

[10] Whistler 1993, pp. 393-394: la sua tesi, secondo la quale Knox 1980, J89 tav. 38 non è una copia di Knox 1980, A25 tav. 37, sembra ignorare il fatto che tutti quei disegni, J. 17-102 passim, sono copie dei disegni conservati a San Pietroburgo e altrove.

[11] L'unico punto in cui ritengo di dover modificare la mia posizione del 1980 riguarda il Giudizio Universale di Intra, ora alla Cassa di Risparmio di Venezia (Knox 1980, 35, p. 77, tavv. 124-127). Come ha scritto Kuen nel 1746-47 (Weissenhorn 1992, A.6, 16v), difficilmente può essere opera di Giandomenico del 1750 circa, come si è ipotizzato, ma deve essere attribuito a Giambattista, come i disegni a esso legati. Si tratta di una delle opere più peculiari della sua produzione artistica, forse perché è il progetto della semicupola di un'abside, ma se ci si attiene ai disegni, l'opera risale alla metà degli anni 1740 e non al 1731-32, cfr. Gemin, Pedrocco 1993, tav. 117.

[12] Knox 1980, pp. 55-58. La questione degli anni giovanili di Lorenzo a Würzburg è trattata da Christel Thiem, Würzburg 1996, pp. 162-171, che sostiene l'attribuzione dell'album di schizzi 132 (Knox 1980, pp. 174-178) a Lorenzo, ma rifiuta l'attribuzione dell'Album 134 (Knox 1980, pp. 165-173) alla stessa mano. Propone inoltre l'attribuzione dell'Album 135 (Knox 1980, pp. 162-164) a Giandomenico. Si veda anche Thiem 1996.

[13] Knox 1960, fig. X.

[14] Posse 1931, p. 32, nota 2; riportato in Knox 1980, p. 337, sotto 28 agosto 1743. Si veda anche il riferimento nella lettera dell'Algarotti del 9 gennaio 1744, Knox 1980, sotto 1744.

[15] Per una trattazione esaustiva di questo argomento si veda Knox 1978.

[16] Succi, in Mirano 1988, tav. 33, fa risalire le incisioni che riproducono il soffitto al 1749-50 e l'opera (a mio parere di certo antecedente) Rinaldo incantato da Armida al 1773-74. I due pezzi laterali (ibid., tavv. 77 e 78) risalgono al 1757, come il terzo pezzo di Lorenzo (ibid., p. 268, tav. 2) al 1757-58. Allo stesso modo, l'incisione di Lorenzo Rinaldo e Armida nel giardino (ibid., p. 269, tav. 3) risale al 1758. Succi ipotizza spesso, per ragioni non evidenti, che la prima registrazione di un'incisione deve indicare l'anno in cui essa è stata eseguita. Ciò lo porta a rifiutare molte delle mie conclusioni, in nome di un ragionamento che a parer mio non convince.

[17] Succi fa risalire i due lavori al 1746-47 (Mirano 1988, tav. 4 e 5) ma, credo erroneamente, afferma che altri lavori della stessa serie (ibid., tavv. 160-163) risalgono a circa trent'anni più tardi, cioè al 1773-74.

[18] Succi, in Mirano 1988, tav. 34, è costretto ad accettare la data del 1749 per il grande pezzo centrale del soffitto, La Vergine del Carmelo appare al Beato Simone Stock, ma dato che i pezzi laterali non sono registrati prima degli inventari degli anni '70 del Settecento, si crede che risalgano a circa venticinque anni più tardi, cioè al 1774-75 (Mirano 1988, tavv. 171-174). Ancora una volta dissento.

[19] Knox 1972, pp. 837-842; Knox in Ottawa 1976. Questa affermazione, suggerita dalle note sulla notevole serie di studi per le incisioni conservate al Victoria and Albert Museum (Knox 1960, pp. 22-23, tavv. 104-128), è stata accettata da Rizzi (Udine 1970) e messa in discussione da Russell 1972, pp. 16-17, e Succi (Gorizia 1985). Per conto mio, resta valida.

[20] Binion 1983.

[21] "Catalogue d'une collection... provenant de la succession de Dominique Tiepolo... 12 novembre 1845 Hotel des Ventes ... 1845", 295 lotti, molti contenenti più pezzi. Lugt, Répertoire, 17909.

[22] Vancouver 1989, tav. 79; Knox in Sharp 1992, tavv. 45, 47 e 48; cfr. p. 14 n. 33.

[23] Mariuz 1971, tavv. 1-24.

[24] Venezia 1979b, tavv. 16-20; Knox 1980, pp. 321-322, tavv. 76-98.

[25] Lorenzetti 1946, passim; Venezia 1979b, tavv. 21-37; Knox 1980, tavv. 100-121.

[26] Knox 1980 tavv. 110-116. Per quanto riguarda i disegni a gessetto, esiste una grande quantità di nuovo materiale. Già nel 1946, Giulio Lorenzetti aveva curato la pubblicazione del facsimile del Quaderno Gatteri, Il Quaderno di Tiepolo al Museo Correr di Venezia, con brevi appunti sugli stessi disegni. Nel 1961, Dobroklonsky pubblicava un elenco dell'Album Beurdeley di disegni a gessetto conservato all'Ermitage, sempre con brevi note su alcune riproduzioni; nel 1966, trent'anni fa, l'autore pubblicava un breve testo, The Supplementary Drawings of the Quaderno Gatteri, sugli ulteriori disegni conservati al Civico Museo Correr, corredato da una serie di piccole riproduzioni e note che mostravano che molte di quelle opere erano evidentemente studi di Giandomenico per i propri dipinti.

[27] Rizzi 1969, tav. 36 propende per la data del 1749, con attribuzione a Giambattista; Mariuz 1971, tav. 169 preferisce la data del 1760 e sostiene l'attribuzione a Giandomenico.

[28] Russell in Washington 1972, pp. 22-27; Santifaller 1973.

[29] Baudi de Vesme 1906, nn. 11-17; Massar 1971, tavv. 11-

17. La coscienza dell'interesse profondo di Giandomenico per Stefano della Bella è emersa durante la fase preparatoria di questa mostra. Il tempo e le circostanze hanno ostacolato un'indagine approfondita di questa intrigante questione, che spero di poter presto studiare più accuratamente in futuro.

30 Vendita Orloff, 1921, tavv. 85-90; Knox 1961, nn. 24-29.

31 Würzburg 1996, tavv. 22-29.

32 Würzburg 1996, tavv. 145 e 146.

33 Vancouver 1989, tav. 10 per una trattazione esauriente della questione, che viene chiusa in una nota a pié di pagina di Würzburg 1996, ii, p. 82, nota 20.

34 Würzburg 1996, i, pp. 138-148.

35 Knott 1978, tav. 7.

36 Discussione riportata da Byam Shaw 1962, pp. 25-29.

37 Per una trattazione dettagliata di questo punto, cfr. Catharine Whistler in Londra 1994, p. 341, tavv. 234 e 235.

38 Knox 1980. Da allora, sono stati ritrovati circa settanta nuovi esempi, che sostanzialmente non modificano il quadro complessivo. Si può dire lo stesso dei due articoli pubblicati: uno sui disegni di Giambattista e Giandomenico collegati al busto di Giulio Contarini realizzato da Alessandro Vittoria (Knox, Martin 1987); l'altro sui disegni a gessetto di Lorenzo Tiepolo, che riproduce semplicemente quelli già presentati nel volume del 1980 (Thiem 1994).

39 Cfr. nota 11.

40 Whistler in Würzburg1996, ii, pp. 100-108, ma soprattutto p. 105 e Würzburg 1996, i, tavv. 15-21.

41 Whistler, op. cit., p. 105. Si veda anche Whistler 1993, pp. 385-398; rispondere adeguatamente a ciò che è affermato nell'articolo comporterebbe troppe ripetizioni della mia argomentazione presentata nel 1980: questo catalogo riprenderà a volte solo alcuni di quei punti. Si veda anche Catharine Whistler in Londra 1993, p. 341, tavv. 234 e 235.

42 Würzburg 1996, tav. 65, mostra chiaramente la distanza che separa Giandomenico dalla grandiosa maniera paterna. Il foglio di studi conservato a Copenhagen (Würzburg 1996, tav. 67) merita una menzione speciale.

43 Knox 1980, tavv. 215-224; Knox 1991, tavv. 5-9.

44 Oltre a questi, gli unici esistenti sono gli schizzi per il soffitto Worontzoff (Mariuz 1971, tav. 186) e quelli per tre tele della Guerra di Troia (Mariuz 1971, tavv. 268-271).

45 Mariuz 1971, p. 114, nota lo schizzo per il soffitto alla Kunsthalle di Brema e per i due affreschi delle pareti con Weisbach, Berlino e Brera (Milano). Si veda anche Morassi 1962, pp. 5, 7, 24.

46 Mariuz 1971, tavv. 195-198.

47 Notizie riguardanti Bonafede Vitale e il ciarlatano in Italia nel XVIII secolo in Knox 1983b, pp. 142-143.

48 Knox 1974, tav. 3.

49 Knox 1994, pp. 17-25, tavv. 6, 7 e 14-19.

50 Due di Lorenzo da Giambattista (Mirano 1988, tavv. 7 e 8); una di Giandomenico dal soffitto da lui stesso realizzato (Mirano 1988, tavv. 90).

51 Per una trattazione più completa si veda Brown in Fort Worth 1993, tavv. 52 e 53.

52 Mariuz 1971, tav. 186, e anche Whistler 1994, pp. 107-121.

53 Urrea 1988, p. 242; Whistler 1994.

54 Knox 1973, pp. 387-389.

55 Knox 1980, pp. 267-297.

56 Knox 1980, tavv. 300-308. Lo schizzo a lungo dato per disperso, I Greci entrano a Troia (ibid., p. 191, tav. 306) è stato acquistato di recente dal Sinebrychoff Museum di Helsinki.

57 Byam Shaw, Knox 1987, pp. 135-215, tavv. 112-177.

58 Per una descrizione esaustiva, cfr. Knox 1980, sezioni A-D.

59 Per maggiori particolari, cfr. George Knox in Stoccarda 1970, pp. 7-10.

60 Vendita Christie's, 15 giugno 1965, 167 lotti. Hal Opperman ha gentilmente richiamato la mia attenzione su quanto segue, che può essere riferito all'Album Beauchamp: Vendita Alexander Paillet, Parigi, 2 giugno 1814 e giornate successive, lotto 67: "Tiepolo: un volume contenant 166 dessins à la plume et lavés"; Lugt, Répertoire, 8531.

61 New York 1973, tav. 83.

62 Stoccarda 1970, tavv. 22-28.

63 Byam Shaw, Knox 1987, n. 120.

64 Byam Shaw 1962, p. 16, come 1755-1760; Stoccarda 1970, p. 21, come 1747-1750.

65 Gli oggetti di proprietà di Camille Rogier furono dispersi in una vendita a Parigi nel 1896. Per maggiori particolari riguardo "Rogier l'Egyptien, l'ami de Gaultier et de Gavarni père" e voci sulla famiglia Tiepolo, si veda Knox 1960, pp. 8-9; Lugt, Répertoire, 28 maggio 1896, 54481.

66 Recueil Fayet 8, 124. Per il primo, Il sacrificio di Isacco, cfr. Byam Shaw 1962, tav. 28; Pedrocco 1990, tav. 22. Per il secondo, Il miracolo delle acque amare mutate in dolci, cfr. Byam Shaw, Knox 1987, p. 186, fig. 30. Alpago, Novello 1939-1940, p. 545 lo riporta come n. 78 della serie, ma come n. 26 dell'edizione 1743. Quindi la nota di Byam Shaw, secondo la quale i disegni di Giandomenico relativi a questa stampa devono essere datati post 1770, non va necessariamente seguita.

67 Recueil Fayet 20-34, cfr. ill. p. 76.

68 Recueil Fayet 50, 62 (cfr. ill. p. 75), 75, 76, 88, 110, 136.

69 Knox 1961.

70 Knox 1965.

71 Udine 1971, fig. 77.

72 Recueil Fayet, 67 e 128. L'apostolo in preghiera è ispirato alla figura di Abramo in Abramo e gli angeli dell'Accademia, ill. p. 140.

73 Recueil Fayet 67 e 128. La Madonna con Bambino deriva da un disegno facente parte della collezione Talleyrand (Morassi 1958, tav. 10).

74 Londra 1991, p. 20. Si veda anche La danza campestre (cat. 158).

75 Recueil Fayet 42: vendita Orloff 1921, tav. 140; Hadeln 1927, tav. 75; Knox 1961, n. 38. Il giovane addormentato disteso a terra è ispirato a un disegno della vendita Heygate Lambert, Sotheby's, 21 aprile 1926, tav. 31c: la stessa figura appare anche in Recueil Fayet 118 e in Divertimento 92.

76 Scene di vita contemporanea, n. 8; usato, con alcune modifiche, anche nel Divertimento, n. 22, cat. 164.

77 Baudi de Vesme 1906, n. 732; Massar 1971, tav. 732.

78 White and Sewter 1969, tav. 62b e fig. VIII.

79 Un disegno dell'Album Beauchamp, 1965, tav. 142, n. 37 della serie indica che avevano familiarità con il Nettuno di Bernini.

80 Torino, Biblioteca Reale, cat. 545; gessetto nero, penna e acquerello, 210 x 150 mm.

81 Baudi de Vesme 1906, n. 44; Massar 1971, tav. 44.

82 Cailleux 1974: illustra 77 esempi.

83 Delnieri in Mirano 1988, pp. 81-94. Si può notare che in tre di questi disegni Giandomenico utilizza di nuovo i disegni di paesaggio di Giambattista. Knox 1974, tav. 52 nel caso di tav. 67; Knox 1974, tav. 38 nel caso di tav. 76; Knox 1974, tav. 66 nel caso di tav. 77.

84 Byam Shaw 1962, pp. 46-51, tavv. 63-77; per le ultime osservazioni, si veda Byam Shaw, Knox 1987, pp. 198-202, tavv. 163-166.

85 Vendita Alfred Beurdeley, Rahir, Parigi, 31 maggio 1920. È stato forse da questo catalogo che Byam Shaw ha ricavato l'idea di 22 disegni, 18 dei quali sono stati venduti da

Sotheby's, 6 luglio 1967, tavv. 41-58.

[86] Knox 1980, pp. 89 segg.

[87] *Il guardiano di maiali*, n. 2 della serie, Bayonne, Musée Bonnat 1307: barone de Schwiter, sua asta, Parigi, Hôtel Drouot, 20 aprile 1883, n. 141.

[88] Si aggiunge poi un gruppo di cinque piccole scene. Inoltre, Byam Shaw segnala quattro esempi di scene di vita contemporanea di Giandomenico delle dimensioni di 254 x 355 mm, quindi più ridotte delle serie principali, eseguite in maniera più rozza. Una di queste, *Sul molo*, oggi al Boymans Museum, è firmata in modo un po' insolito, "Dom.o Tiepolo inv. f.", che indica che il disegno era stato preparato per l'incisore (si veda Appendice A, n. 82).

[89] Knox 1974, tav. 45.

[90] Venezia 1958b, tav. 63.

[91] Knox 1974, tav. 43.

[92] Knox 1974, tav. 41.

[93] N. 8 della serie: Succi in Mirano 1988, tav. 39.

[94] Mariuz 1971, tavv. 81-119.

[95] Si veda la mostra sul Piazzetta, Venezia 1983, tavv. 40, 56, 110-113, 165. Washington 1983, tavv. 24, 25, 45, 46.

[96] Queste incisioni, di cui buona parte si trova nella Print Room del British Museum, sono inedite.

[97] Una serie di incisioni nella vendita Geiger del 1920 viene descritta come "serie di nove bozzetti satirici sulla vita sociale veneziana, preparati per incisione, gessetto bianco e acquerello, 10 x 14 pollici, lotto 338". I titoli sono i seguenti: *Il pranzo*, *Il regalo*, *Gli sposi che vanno a spasso*, *Accademia*, *Il primo abboccamento*, *Il ballo*, *L'anello*, *I rinfreschi*, *La buona notte*. Le fotografie di queste opere sono conservate alla Witt Library: non hanno nulla a che vedere con Giandomenico Tiepolo.

[98] Uno di questi (n. 94 della serie) è stato riconosciuto da Byam Shaw 1962, p. 56, n. 2, nel disegno della Morgan Library; l'altro (n. 91 della serie) è andato perduto.

[99] L'elenco di cui sopra è preso da Knox 1983. Comprende un regesto completo dei disegni che, per errore del pittore, è incompleto.

[100] Knox 1984.

[101] N. 28 della serie, New York 1984, tav. 3; Gealt 1986, tav. 2.

[102] N. 37 della serie. Knox 1984, tav. 3; Gealt 1996, tav. 41; Knox in Sharp 1992, tav. 65.

[103] Londra 1991, tav. 20.

[104] Knox 1974, tav. 45.

[105] Knox 1974, tav. 42.

[106] Cailleux 1974, tav. 58.

La linea rivelatrice:
Giandomenico Tiepolo disegnatore/narratore

Adelheid M. Gealt

Giandomenico Tiepolo, come risaputo, ebbe due carriere. La prima fu quella di assistente all'illustre padre, Giambattista, mentre la seconda lo vide lavorare alle proprie commissioni. Queste due attività procedettero parallelamente, sovrapponendosi di tanto in tanto, fino alla morte di Giambattista nel 1770, dopo di che per il quarantatreenne Giandomenico l'indipendenza fu una scelta forzata, sebbene le abitudini e le inclinazioni che caratterizzarono la prima parte della sua carriera continuarono a influenzare la seconda. È questo il motivo per cui Giandomenico è spesso considerato come un satellite che ruota permanentemente, per sua volontà, nell'orbita paterna e per cui l'opera di Giandomenico viene giustamente celebrata in occasione del trecentesimo anniversario della nascita del padre[1]. Tuttavia, lavorando indipendentemente, Giandomenico si costruì una propria identità fin dall'inizio, quella di narratore. A dire il vero anche Giambattista era un narratore, a quell'epoca ogni artista lo era a suo modo e Giambattista era particolarmente dotato. Evocava sofisticate allegorie visive in cui intrecciava molteplici significati, era inoltre capace di un'intensa drammaticità religiosa e nelle sue immagini raggiunse una sorta di opulenta ostentazione che non trovò pari in nessun altro artista[2].

Avendo trascorso il suo apprendistato e lavorando presso questo affascinante inventore di racconti, Giandomenico rimase, come è naturale, profondamente influenzato dal padre, pur avendo una visione diversa. Mentre il padre faceva intravedere il paradiso, Giandomenico rimaneva con i piedi per terra; mentre il padre inseguiva e otteneva risultati di immensa grazia e bellezza in modo del tutto naturale, le opere di Giandomenico apparivano in confronto molto più tormentate, goffe e spesso volutamente brutte. La sua era una natura estremamente prosaica, orientata da sempre verso l'elemento umano. Tuttavia, proprio queste limitazioni si trasformarono negli strumenti che consentirono a Giandomenico di creare storie dallo stile inconfondibile e di raggiungere infine la fama.

L'interesse di Giandomenico per il narrare si rivelò ben presto e lo accompagnò per tutta la vita. Aveva poco più di vent'anni quando gli fu commissionata la prima opera indipendente, le quattordici Stazioni della *Via Crucis* per la chiesa di San Polo. Quando morì, all'età di 77 anni, il suo studio conteneva centinaia di disegni narrativi. Aveva cominciato a realizzare questi disegni di grandi dimensioni circa quindici anni prima, principalmente per suo diletto, e deve aver continuato a lavorarci fino alla fine. Raccolti in ampie serie, i disegni rappresentavano la vita di Cristo, descrivevano i tormenti dei santi, narravano le avventure di satiri e centauri, tracciavano una vasta epopea sul personaggio di Pulcinella e documentavano le abitudini della società contemporanea. Pochissimi artisti, compreso suo padre, hanno affrontato un numero così ampio di soggetti e nessuno ha lasciato in eredità qualcosa di paragonabile agli elaborati disegni di Giandomenico, in cui egli poté dare libero sfogo al suo amore per il narrare.

Per questo motivo vale la pena considerare Giandomenico come un narratore e analizzare come questo suo interesse si sviluppò durante gli anni in cui collaborò con il padre, ci sarà più facile comprendere come la narrativa visiva lo assorbì quando, durante gli ultimi quindici anni della sua vita, poté liberarsi da tutti gli altri impegni.

I suoi primi dipinti raffiguranti le quattordici stazioni della *Via Crucis* (ill. pp. 112, 113, 114, 116 e 117), eseguiti nel 1747 per San Polo a Venezia, furono seguiti da incisioni della serie completate l'anno seguente. Già in queste opere giovanili, l'inesperto artista manifestò molte delle qualità narrative che lo avrebbero accompagnato fino alla maturità

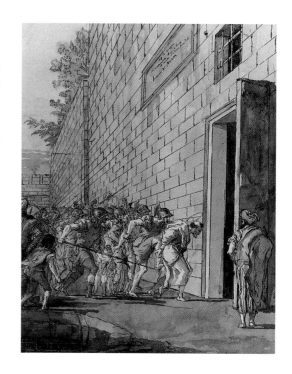

Giandomenico Tiepolo, San Paolo condotto in carcere, *Grande serie biblica, penna e acquerello, Parigi, Louvre, Recueil Fayet 40*

e alla vecchiaia. Sebbene in questo caso il soggetto religioso gli fosse stato sicuramente imposto, nel portare a termine la commissione sviluppò molto probabilmente una propensione per il dramma sacro. Questa passione, come vedremo, durerà per il resto della sua vita. Il suo cast di personaggi – tipi comuni sviluppati emulando il padre (anch'egli ricorreva a tipi comuni) – era quasi completamente definito e anche l'abitudine di usarli e riusarli in continuazione era ormai consolidata; lo stesso vale per il suo repertorio di ambientazioni, che riusciva ad adattare a ogni situazione. Il suo orientamento verso la quotidianità era già palese: imperniava il dramma religioso sull'aspetto umano, introducendo aneddotici dettagli terreni che alzavano il tono del dramma sacro e allo stesso tempo gli conferivano una dimensione secolare. L'interazione tra il mondo della storia e quello dell'osservatore fu ulteriormente rafforzata dall'introduzione in alcune scene di spettatori che interpretano un duplice ruolo: assistere alla scena e fungere da rappresentanti per chi osserva il dipinto (ill. p. 117), espediente utilizzato molto spesso[3]. Altrettanto importante per l'evoluzione di Giandomenico come narratore fu l'opportunità di sviluppare un singolo racconto in una serie di immagini. Il tema tradizionale delle quattordici stazioni della *Via Crucis* era sequenziale per natura e la propensione di Giandomenico per la narrativa a episodi potrebbe aver preso forma proprio mentre affrontava questo soggetto. Indubbiamente, la possibilità di narrare le storie in più "fotogrammi" lo interesserà per il resto della carriera. Passando dalla tela alla carta, come fece quando realizzò le incisioni, mostrò inoltre un precoce interesse, che lo accompagnò per tutta la vita, per la carta come importante e indipendente strumento narrativo.

Molti elementi chiave della narrativa di Giandomenico vennero sviluppati con la *Via Crucis*: l'uso di fonti letterarie o visive tradizionali per delineare la trama essenziale e trasformarsi nel tema attorno al quale è possibile inventare qualcosa di nuovo e personale; la capacità di mantenere un equilibrio tra continuità e cambiamento via via che un racconto si snoda; l'interesse per un rapporto dinamico tra specificità e generalità; la sensibilità nei confronti del problema della collocazione nel tempo, nonché il continuo gioco tra chiarezza e ambiguità. Tutti questi elementi continuarono a essere punti di riferimento fondamentali per Giandomenico nell'evoluzione della sua carriera e nell'esplorazione di nuovi generi di racconto.

Nel 1753 Giandomenico completò un altro racconto a episodi su carta, ancora più ambizioso, la serie di 24 incisioni che illustrava la *Fuga in Egitto*, dedicata al nuovo protettore del padre, il principe-vescovo di Würzburg[4]. Con questa serie dimostrò la sua abilità nell'inventare un intero ciclo di composizioni e avventure per la Sacra Famiglia, seguendo passo passo il suo viaggio verso l'Egitto (ill. p. 69).

Nel decennio che seguì al trionfo di suo padre a Würzburg, Giandomenico ampliò il suo repertorio narrativo includendo molti nuovi soggetti. Nel 1754 decorò probabilmente una sala di Palazzo Panigai a Nervesa ricorrendo al tema dei satiri[5], tema da lui in seguito trattato più volte[6]. Nel 1757 introdusse un'ulteriore dimensione nel suo repertorio pittorico, dipingendo le vivaci e assolate scene di vita campestre di Villa Valmarana, per completare le più nobili immagini del padre[7] (ill. p. 64).

Giandomenico, inoltre, era diventato, per così dire, uno specialista delle illustrazioni monocromatiche, come quelle dell'Oratorio della Purità di Udine realizzate nel 1759[8]; intese a educare i bambini del Seminario Arcivescovile, le scene ruotavano attorno alle sto-

Giandomenico Tiepolo, Pranzo di contadini, *affresco, Villa Valmarana*

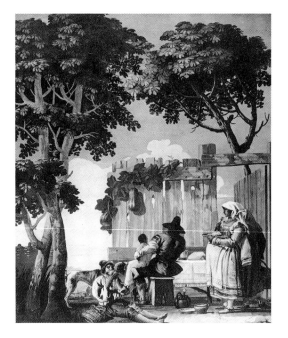

rie di santi e bambini. Un esempio li raffigura mentre si raccolgono serenamente attorno alla protettiva presenza di Cristo. Un episodio più drammatico rappresenta il momento in cui il profeta Eliseo salva i bambini attaccati dagli orsi.

Un anno più tardi, mentre lavorava con il padre in Spagna, Giandomenico trovò nuovamente il tempo per ideare un altro racconto a episodi, le otto scene della Passione di Cristo per la chiesa di San Felipe Neri a Madrid, un progetto che lo tenne occupato dal suo ritorno a Venezia nel novembre del 1770 fino al 1772[9]. Ormai lavorava da solo, poiché il padre era morto a Madrid il 27 marzo 1770.

Fu molto probabilmente dopo il ritorno a Venezia che Giandomenico cominciò a studiare un nuovo soggetto: il personaggio teatrale di Pulcinella che divenne il soggetto di dipinti da cavalletto indipendenti, tra cui va ricordato *Il trionfo di Pulcinella*[10] (ill. p. 65), dopo aver fatto la sua comparsa come personaggio secondario in dipinti di genere giovanili quale *La danza campestre* (Parigi, Louvre), realizzato prima del 1760[11]. Sul personaggio di Pulcinella, una delle più famose maschere della commedia dell'arte veneziana, Giandomenico meditò a lungo in seguito[12].

Nei quindici anni successivi (dal 1770 al 1785 circa) Giandomenico fu impegnato nella realizzazione per diversi committenti di dipinti che raccontavano varie storie. Nel 1773, per i Confratelli della Scuola della Carità, dipinse la versione del dipinto del padre a Madrid, *Abramo e gli angeli* (ill. p. 140), ora alle Gallerie dell'Accademia di Venezia[13], forse un tributo al compianto padre, suo mentore e collaboratore. Nello stesso anno, il 1773, dipinse probabilmente i drammatici episodi raffiguranti *I Greci costruiscono il cavallo di legno* (ill. p. 66)[14]. Qui viene descritto con arguzia e vivacità il prosaico trambusto provocato dalla costruzione del gigantesco stratagemma equino che avrebbe portato alla distruzione della mitica città di Troia. Combinando sapientemente il mondano e l'epico, come aveva già fatto più volte, Giandomenico raggiunse risultati particolarmente brillanti. La sua opera di presentazione per l'Accademia veneziana del 1778 riscosse meno successo. Tornando al tema religioso tradizionale, sembra trovare minore ispirazione nella rappresentazione dell'*Istituzione dell'eucarestia* (ill. p. 146).

In seguito, attorno al 1779, come ha indicato George Knox, la produzione di Giandomenico di dipinti da cavalletto subì una brusca riduzione, forse a causa di improvvisi problemi economici o di salute oppure per il subentrare di nuovi interessi[15]. Qualunque fosse il motivo, la diminuzione nella produzione di dipinti non subì inversioni. A partire dal 1785 fino alla sua morte (1804), Giandomenico condusse vita ritirata nella villa di famiglia a Zianigo, dove trascorse gran parte del tempo lavorando per puro diletto. Continuò a decorare le pareti della villa con storie tratte dai suoi temi preferiti: religione, vita quotidiana, animali, satiri e centauri e, naturalmente, Pulcinella. Quando non dipingeva storie sulle pareti, le narrava sulla carta con penna e inchiostro; così facendo, ciò che perdeva in termini di dimensioni e colori, andava ad aumentare il numero di episodi che poteva inventare. I suoi unici limiti reali erano rappresentati dal tempo e dalla sua immaginazione, che non si esaurì mai; sembra che abbia aggiunto sempre nuove storie fino agli ultimi giorni di vita.

Quando Giandomenico si ritirò, il suo interesse per i racconti e la sua abitudine a narrarli tramite illustrazioni erano ormai radicati. Disponeva di un repertorio piuttosto ampio di modelli su cui poteva foggiare i personaggi principali e di secondo piano; era un

Giandomenico Tiepolo, Il trionfo di
Pulcinella, *olio su tela, Copenhagen,
Statens Museum for Kunst*

esperto nella scelta degli elementi scenici e delle ambientazioni più appropriati; era assolutamente consapevole dell'importanza dell'ambientazione e della composizione per l'effetto finale e ora aveva tempo a sufficienza per provare la stessa storia in diverse versioni oppure per assegnare nuove parti, in racconti diversi, ai suoi personaggi preferiti. Giandomenico continuò inoltre a sperimentare la sequenza, chiarendo e confondendo alternativamente la questione come era stata sempre sua abitudine. Il risultato fu la vasta serie di disegni, impressionante in termini sia di quantità sia di varietà, che ne decretò la fama: la Grande serie biblica probabilmente superava i 250 fogli. Riepilogava, senza ripetere, molte delle sue prime sequenze bibliche, incluse la *Via Crucis* e la *Fuga in Egitto*, e approfondiva la vita di Cristo, gli Atti degli Apostoli e altre storie.

Nelle cosiddette Piccole serie bibliche Giandomenico sfidò se stesso a creare il maggior numero possibile di composizioni diverse sullo stesso soggetto, variando non solo la disposizione delle figure, ma modificando anche leggermente il contenuto narrativo. Le sue storie di centauri e satiri vennero descritte in oltre cento fogli. Le Scene di vita contemporanea a Venezia e nel Veneto vennero descritte in oltre 80 pagine, mentre *Divertimento per li Regazzi*, che raffigura la vita e le avventure di Pulcinella, era costituito da 104 fogli, il che ne fa la più ampia biografia visiva conosciuta del famoso personaggio[16].

Questi prodigiosi risultati furono ottenuti con materiali relativamente modesti. Inchiostri e acquerelli dai toni tenui venivano stesi su schizzi tracciati con penna e inchiostro. Questi venivano scarabocchiati, foglio dopo foglio, con caratteristici tratti tremuli su una traccia iniziale realizzata con gessetti. Riflettendo sulla vita, la morte, la giovinezza e la vecchiaia, il sacro e il profano, il reale e l'immaginario, Giandomenico diveniva ora osservatore, ora interprete, ora critico, ora comprensivo cronista della condizione umana. Nel complesso, questi disegni dimostrano come egli fosse un narratore di apertura mentale, intenzioni, acume e inventiva insuperati. Naturalmente non sapremo mai come fe-

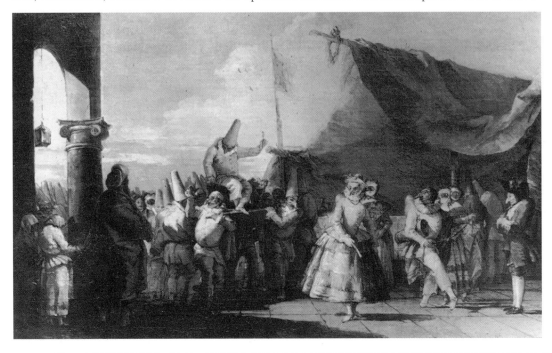

*Giandomenico Tiepolo, I Greci
costruiscono il cavallo di legno,
ca. 1773, olio su tela, Londra, National
Gallery*

ce. I disegni di Pulcinella vennero realizzati tutti in un periodo di vari mesi e, una volta terminata la serie di 104 disegni, Giandomenico si dedicò ad altri progetti? Oppure fece alcuni disegni su un soggetto, si annoiò, li mise da parte e poi si dedicò brevemente a un secondo, o forse un terzo o addirittura a un quarto gruppo? Le sovrapposizioni tra le Serie di vita contemporanea e di Pulcinella suggeriscono che egli passasse da una all'altra. Determinare l'esatta cronologia di queste serie è un problema difficile e forse insolubile[17]. Sembra invece più proficuo tentare di giungere a una migliore comprensione di Giandomenico come narratore tramite i suoi disegni. Le sue vaste serie di disegni, dopo tutto, non erano solo una semplice ripresa delle sue prime immagini, ma divennero estensioni e approfondimenti di queste ultime in termini sia di soggetto sia di interpretazione; non solo rappresentò i suoi soggetti preferiti in più immagini, ma trovò anche nuovi temi e scavò a fondo in quelli a lui familiari. Arricchì inoltre il tono e la diversa enfasi delle sue interpretazioni più recenti. La variazione su un tema rimase una sfida irresistibile, attraverso la quale poteva immaginare un'ampia gamma di situazioni e relazioni.

Con una lunga carriera indipendente e con un padre di tale levatura, egli ampliò l'adattamento e l'interpretazione delle sue fonti, indulgendo ora alla parodia, ora all'omaggio e, sempre, a vari tipi di ripetizione. La varietà di stati d'animo e le inflessioni delle sue storie divennero sempre più sottili. Sia la sua sensibilità drammatica sia la sua comprensione dell'umorismo maturarono, per cui i racconti spaziarono dalla commedia leggera e frivola, alla garbata ironia, alla tragedia profondamente commovente, effetti ottenuti grazie al ruolo più attivo interpretato in queste ultime storie dagli attori di Giandomenico, soprattutto da quelli di secondo piano. Questi attori secondari, ora più vari, più numerosi e più attivi, gareggiarono con i personaggi principali in modi complessi e acuti, arricchendo sia l'impatto visivo sia quello narrativo.

Il cast di personaggi di Giandomenico

Indipendentemente dal tema sacro o secolare e dal contenuto drammatico o umoristico delle sue storie, Giandomenico aveva sviluppato già agli inizi della carriera una serie di modelli, sulla base dei quali poteva creare i personaggi per ciascuna delle scene. Oltre che con i personaggi principali di ciascun racconto, Giandomenico popolava le sue storie con quella che egli riteneva essere l'esatta miscela di attori secondari.

Questo suo fare assegnamento su di loro e le tipologie nelle quali rientravano derivano in gran parte da Giambattista che, come il figlio, aveva sviluppato una serie di personaggi per arricchire i suoi splendidi insiemi. L'opera più complessa e meglio sviluppata di Giambattista è rappresentata dalla serie di soffitti dipinti nella Residenz di Würzburg tra il 1750 e il 1754, alla cui realizzazione Giandomenico aveva collaborato con grande abilità. Qui Giambattista creò un vero e proprio spettacolo di umanità, mischiando personaggi reali e immaginari, sacri e mitologici, nonché facendo incontrare persone di varie nazionalità ed età. Molti di questi personaggi vennero ripresi da Giambattista nelle serie di disegni conosciute con il titolo di *Sole figure vestite* e *Sole figure per soffitti*, ora disperse, ma che rimasero in possesso di Giandomenico per tutta la vita (ill. p. 67)[18]. Da questo ricco serbatoio di modelli, che Giandomenico aveva a portata di mano a Zianigo, continuò a sviluppare i suoi attori sia grazie all'acquisita capacità di inventare personaggi simili, sia ricordando o copiando dal taccuino del padre. Scelti, naturalmente, sulla ba-

Giambattista Tiepolo, Personaggio in piedi, "Sole figure vestite", penna e acquerello, IUAM

Giandomenico Tiepolo, Orientale in piedi, penna, inchiostro e acquerello, Udine, Museo Civico

se della loro adeguatezza a una determinata storia, i personaggi di Giandomenico rientravano in tipologie standard suddivise per età, genere, classe sociale e, occasionalmente, nazionalità. Entro queste tipologie Giandomenico sviluppò ben presto l'abitudine di ripetere alcune rappresentazioni preferite di questi modelli. L'uso di modelli standardizzati e la ripetizione dei personaggi preferiti sono un sintomo della sua predilezione per il tema e la variazione che pervade così profondamente la sua visione artistica. Inoltre, la comoda analogia tra l'opera dell'artista e le produzioni teatrali, con le loro compagnie di attori che interpretano ruoli diversi indossando vari costumi, è radicata non solo nelle sue abitudini di narratore, ma anche nel suo legame vitale e sfaccettato con il teatro e, più in generale, con la natura teatrale dell'arte del XVIII secolo[19].

Ironicamente, per un artista la cui identità è così saldamente legata al Rococò con le sue qualità altamente femminili e giovanili, una costante del repertorio di attori di Giandomenico era rappresentata da uomini anziani di diverse età, utilizzati in vari modi. Interpretavano innumerevoli ruoli patriarcali nei suoi drammi sacri e comparivano regolarmente anche nelle storie secolari. Con mitra e piviale o tiara papale, diventavano papi o grandi padri della Chiesa. A seconda dell'abbigliamento, dell'acconciatura e della presenza o assenza della barba potevano trasformarsi in un qualsiasi santo o rappresentare diversi ordini religiosi (catt. 17, 18, 28, 30 e 31). Potevano interpretare il ruolo di profeti che ammonivano i seguaci oppure, indossando un turbante, quello di uno spettatore turco, levantino o semita per aggiungere una nota esotica a un numero illimitato di

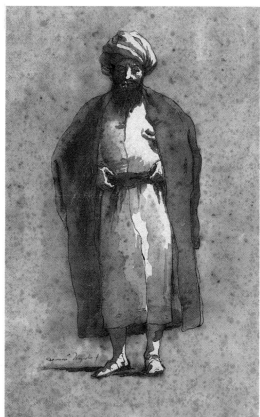

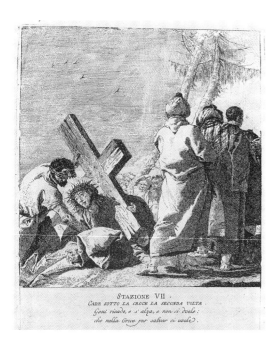

Giandomenico Tiepolo, Via Crucis,
Stazione VII, Cristo cade per la seconda
volta, *1749, incisione, IUAM*

scene (ill. p. 67, cat. 18). Senza barba e abbigliati in modo vario con cappelli e abiti sfarzosi questi vecchi fecero il loro debutto nella *Via Crucis* di Giandomenico e rappresentarono la colonna portante della sua troupe per il resto della sua vita, recitando frequentemente in tutte le serie di disegni, fatta eccezione per alcune variazioni su una singola composizione e per le scene di centauri e satiri. Contraddistinti da qualità che vanno dalla dignità all'infermità, dalla saggezza alla senilità, gli attori veterani di Giandomenico possono presentare una vaga somiglianza, ma la loro età è diversa, così come la loro caratterizzazione, mentre le vere ripetizioni di una figura specifica sono estremamente rare. L'orientale con turbante che, sulla destra, guarda con disprezzo Cristo nell'incisione della Stazione VII della *Via Crucis* (a lato), ad esempio, ricompare eccezionalmente nella *Visita in prigione* (cat. 168). Un personaggio ripetuto con maggiore frequenza e che interpreta il ruolo dello spettatore in molti episodi è l'uomo calvo con la barba visto di spalle, con le braccia incrociate dietro la schiena, che considera varie vicende con assorta solennità. Oltre a numerosi altri avvenimenti, è testimone, all'estrema destra, del rifiuto dell'offerta di Gioacchino (cat. 88) e assiste al ritorno del figliol prodigo (ill. p. 69)[20]. Un orientale con barba e turbante, apparso per la prima volta nella tavola 7 della *Fuga in Egitto* (ill. p. 69), assume una posizione e un ruolo simili in diverse scene: vede san Paolo condotto in prigione nell'illustrazione a p. 63 (la sua immagine è riflessa nello specchio all'estrema sinistra), osserva Pietro e Cristo mentre benedicono le folle (ill. p. 70) e continua a svolgere questi compiti in numerosi altri fogli[21].

Mentre Giandomenico trovò molti ruoli per uomini anziani nelle sue storie, le opportunità da lui offerte alle donne anziane furono più limitate, a volte comparivano in un dramma sacro, ma raramente recitavano parti principali. Sant'Anna, ormai in età avanzata, rappresenta un'eccezione e su di lei Giandomenico riflette ampiamente e con affetto nella Grande serie biblica[22]. Tuttavia, la sua non era una figura in grado di arricchire la diversa rappresentazione dell'umanità presente nei suoi racconti; era piuttosto un personaggio specifico la cui storia aveva attirato l'interesse di Giandomenico, che si era quindi dedicato con passione alla sua caratterizzazione, anche se semplice e tipologica. Egli basò la sua identità su quella della Vergine Maria, il che era piuttosto naturale, dal momento che sant'Anna era la madre di Maria. Analogamente a Maria, Anna indossava un abito semplice e ampio con uno scialle o un cappuccio sul capo e, a volte, cavalcava un asino. In più Giandomenico le diede i tratti scarni e sciupati che tradiscono il passare degli anni (cat. 90). Nelle immagini secolari, le donne anziane ebbero qualche opportunità in più di recitare il ruolo di nonne nelle numerose scene familiari che illustrano le esperienze di Pulcinella o descrivono le vicende della Venezia dell'epoca, aggiungendo in questo modo l'elemento generazionale che così spesso percorre le sue storie.

Giandomenico trovò vari modi per utilizzare i giovani uomini, li divise in base alla classe sociale e attribuì loro qualità fisiche distintive per identificarne i ruoli nelle storie. Bruti robusti e muscolosi delle classi sociali più basse, ad esempio, interpretavano spesso il ruolo di carnefici, mentre figure maschili più raffinate e più delicate fisicamente si prestavano per la parte di Cristo, di martiri e di gentiluomini, come risulta evidente nella *Lapidazione di santo Stefano* (cat. 105).

Anche le belle giovani per cui Giambattista aveva preso a modello quelle del Veronese fecero la loro comparsa nell'opera di Giandomenico, inserite nelle stazioni più adatte del-

Giandomenico Tiepolo, Il ritorno del figliol prodigo, *Grande serie biblica*, penna e acquerello, Parigi, Louvre, Recueil Fayet 9

Giandomenico Tiepolo, La fuga in Egitto, tav. 7: La Sacra Famiglia lascia Betlemme, 1753, incisione, New York, The Metropolitan Museum of Art, acquisto, lascito Florence Waterbury

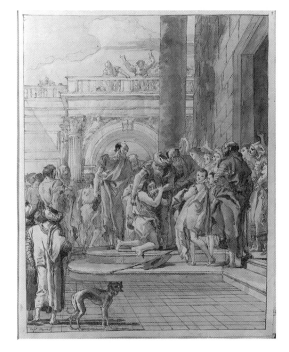

la *Via Crucis*, come *Cristo consola le donne piangenti* (ill. p. 117). Il suo interesse per la vita quotidiana crebbe parallelamente al vocabolario relativo alle donne, concentrò l'attenzione principalmente su quelle giovani, i cui abiti, cappelli e accessori esercitavano su di lui un fascino analogo a quello dell'abbigliamento degli uomini anziani (cat. 145). Le donne comparvero frequentemente nelle ultime serie di disegni di Giandomenico, generalmente in ruoli secondari nelle storie sacre, ma nei racconti secolari risultavano spesso al centro dell'attenzione. Analogamente alle loro controparti maschili, anch'esse si differenziavano per la classe sociale; con tipologie che andavano dalla signora alla moda alla schiva giovane matrona, dominavano la scena domestica ed erano oggetto di innumerevoli galanterie in entrambe le serie delle Scene di vita contemporanea e di Pulcinella. Alcune delle donne del considerevole repertorio che l'artista sviluppò nell'ampia serie di disegni divennero le sue preferite. La donna seduta con un cappellino e il capo girato di lato era particolarmente popolare (cat. 147) e compare di frequente nelle Scene di vita contemporanea e di Pulcinella.

Già prima del 1753 Giandomenico aveva sviluppato parecchie delle figure di contadine preferite: la ragazzina grassottella vista di schiena, la donna anziana con lo scialle vista di profilo e la donna che porta il cesto, che appaiono contemporaneamente nella tavola 7 delle incisioni della *Fuga in Egitto* (ill. a lato) e che, in seguito, compariranno regolarmente nelle sue storie. Oltre a unirsi ad altri contadini nelle scene campestri quali quelle realizzate per Villa Valmarana, ad esempio, sono presenti anche nei dipinti a tema biblico[23]. La contadina con lo scialle appare frequentemente anche nei successivi disegni di Giandomenico: in cat. 41 è in compagnia di alcuni dei suoi ben noti compagni; è testimone del *Ritorno del figliol prodigo* (ill. in alto) e assiste con un misto di imparzialità e profonda attenzione in *Gioacchino scacciato dal tempio* (ill. p. 81); è in testa ai contadini riuniti per dare il benvenuto alla Sacra Famiglia di ritorno da Betlemme (ill. p. 80) e osserva *Il ricongiungimento della Sacra Famiglia con Gioacchino e Anna* (ill. p. 80). Alcune di queste figure erano senza dubbio tratte, a memoria o direttamente, dalla vita reale, come nel caso della *Ragazza vista di spalle* (ill. p. 70), mentre altre erano verosimilmente fertili e utili invenzioni. Anche le due contadine viste di schiena e avvolte nei loro ampi scialli (catt. 137 e 149) parteciparono frequentemente alle sue storie, dopo essere state introdotte per la prima volta a Villa Valmarana nel 1757[24].

Spesso nei racconti di Giandomenico vennero ritratti bambini di ogni età: confusi tra la folla che osserva le Stazioni della *Via Crucis* nel 1747 e in seguito nel ruolo di osservatori o di protagonisti nei racconti, differenziandosi sempre più in termini di età e caratterizzazione con il passare del tempo. Così come adattava altri personaggi, Giandomenico non disdegnava di prendere in prestito un bambino dall'opera del padre. Un esempio calzante è rappresentato dal bambino che volta il viso verso lo spettatore nel *Ritorno del figliol prodigo* (ill. a lato), evidentemente ripreso dal giovane paggio che partecipa all'incontro solenne tra il vescovo Aroldo e l'imperatore Federico Barbarossa a Würzburg.

Oltre a questi personaggi, Giandomenico aveva accesso al fornito serbatoio delle caricature di suo padre (nonché alle sue): Giambattista ne lasciò ben oltre 200[25], Giandomenico le copiò e probabilmente ne creò alcune nuove[26]. Con la loro trascrizione intenzionalmente umoristica e immediata della realtà, queste caricature si rivelarono particolarmente utili a Giandomenico per popolare le sue immagini di vita veneziana contempo-

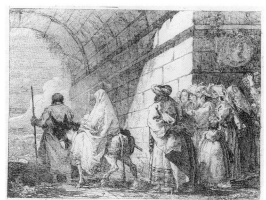

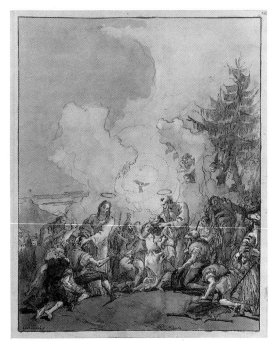

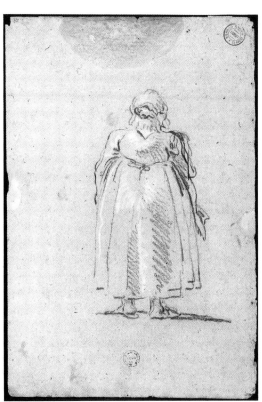

ranea (ill. p. 71) e si unirono spesso ai personaggi della serie di Pulcinella.

Con il passare degli anni, indipendentemente dalla loro fonte o dalla loro funzione, gli attori di Giandomenico divennero sempre più prolifici e aggressivi. Mentre nella *Via Crucis* i personaggi secondari si comportavano generalmente come spettatori passivi riuniti in gruppi che non attiravano l'attenzione, questi divennero in seguito più audaci e numerosi; verso il settimo decennio del secolo erano ormai diventati particolarmente vivaci, come risulta evidente negli episodi del cavallo di Troia.

Questi personaggi narravano la loro parte di storia attraverso i costumi, i gesti, l'atteggiamento, la posizione e, a volte, l'espressione del viso. Dal momento che si trattava essenzialmente di attori fisici, il movimento e la posizione del corpo comunicavano un'ampia gamma di messaggi, soprattutto se visti di spalle. Probabilmente nessun artista ha mai apprezzato tanto il potenziale narrativo degli attori rivolti in direzione opposta all'osservatore quanto fece Giandomenico che, immagine dopo immagine, sfruttò la loro capacità di trasmettere significati attraverso il silenzioso ma efficace linguaggio del corpo. Nel contesto dei gesti e dei movimenti, Giandomenico elaborò ancora una volta il principio del tema e della variazione, trovando apparentemente una flessibilità e un'adattabilità infinite per un vocabolario limitato di gesti usuali, e raffinando la sua capacità di inventare pose e azioni specifiche per le scene individuali. Giandomenico utilizzava la gestualità e altri stratagemmi visivi per molteplici scopi: i gesti dirigevano l'azione, attiravano l'attenzione su singole figure, plasmavano la composizione ed erano testimoni di ogni genere di espressioni ed emozioni.

Dal padre Giandomenico riprese l'uso del braccio teso che, come aveva notato James Byam Shaw, nelle sue mani divenne più sottile, più incerto e meno corretto anatomicamente[27]. Questo braccio, che ora si agita, ora indica, ora cerca di afferrare, ora regge qualcosa, divenne uno degli espedienti favoriti per comunicare un'ampia gamma di significati, tutti diversi a seconda del contesto. Nel *Rifiuto del sacrificio di Gioacchino* (cat. 88) tre diversi personaggi stendono il braccio per comunicare significati completamente differenti: un osservatore indica Gioacchino; il suo gesto viene ripetuto da Gioacchino, che lo usa per esprimere la propria disperazione; il terzo braccio è quello del prete che è rivolto in direzione opposta rispetto al reietto e indica invece l'accettazione dell'offerta di un membro eletto della congregazione. Per Tabita (cat. 106) il braccio teso diventa un mezzo per manifestare la gioia per la vita rinnovata, mentre lo stesso gesto fatto da coloro che la circondano esprime lo stupore di chi ha assistito al miracolo. Pietro diventa invece sempre più autorevole e controllato in virtù del riserbo con il quale il suo braccio teso impartisce con calma l'ordine che dà vita al miracolo. La ricerca di questo gesto e delle sue numerose varianti ci porterebbe ad affrontare innumerevoli soggetti sacri ed episodi della vita di Pulcinella, mentre questo elemento si ritrova meno spesso nella più tranquilla realtà quotidiana della vita veneziana.

Nella molteplicità di gesti diversi a sua disposizione, Giandomenico ne preferiva alcuni, che adattava a una serie infinita di usi. Ad esempio, un gesto caratteristico era rappresentato dalle due braccia tese con le mani giunte o che tengono un oggetto. Se le mani reggevano un martello il gesto stava a indicare l'energia e l'azione espresse in *I Greci costruiscono il cavallo di legno* (ill. p. 66), ma più frequentemente, quando le mani erano vuote, questo gesto indicava una preghiera reverenziale, come mostra *Il compianto per*

Giandomenico Tiepolo, Il cantastorie, Scene di vita contemporanea, *penna e acquerello, firmato e datato 1791, New York, Eugene Victor Thaw*

Giambattista Tiepolo, Caricatura di un uomo di spalle, *penna e inchiostro marrone, acquerello marrone su matita, Trieste, Museo Civico*

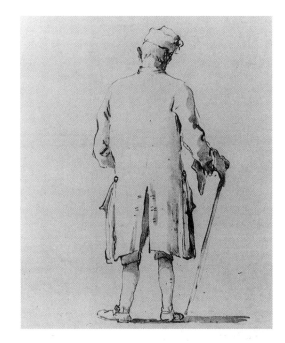

sant'Anna. Con anni di esercizio, analisi, osservazione e riflessione, Giandomenico studiò i suoi attori fino a trovare per loro i gesti universali necessari a comunicare ciò che voleva dire nel modo più efficace. Un principio simile viene applicato alla caratterizzazione generale dei suoi attori: divisi per tipo e a volte sviluppati in modelli che si ripetono, i suoi personaggi conservano una credibilità che smentisce le loro origini generiche. Questa credibilità, derivante da un'attenta osservazione dell'umanità, è associata a una comprensione innata del modo con cui comunicare le sfumature più sottili delle emozioni umane attraverso il mezzo astratto della penna sulla carta.

Gli animali di Giandomenico

I personaggi principali di Giandomenico erano esseri umani, ma disponeva anche di una numerosa troupe di attori provenienti dal mondo animale. Tra i suoi preferiti c'erano i cani; Giandomenico realizzò una grande quantità di disegni indipendenti su questo soggetto[28] e lo introdusse in molti dei suoi disegni di grandi dimensioni, allo scopo di ampliare e abbellire la narrazione. Giandomenico mostrò una predilezione per tre razze o specie che appaiono frequentemente nei suoi racconti: uno era il cane da caccia di grossa taglia, magro e dignitoso, forse un discendente dei levrieri che resero il peana di Piero della Francesca per Sigismondo Malatesta a Rimini tanto solenne[29]; il secondo era un cane da caccia di taglia più piccola e il terzo uno spaniel.

I cani da caccia di grossa taglia erano il soggetto di fogli indipendenti, come il ritratto di cinque cani ora all'Ashmolean Museum di Oxford (ill. p. 72) dove indulgono in passio-

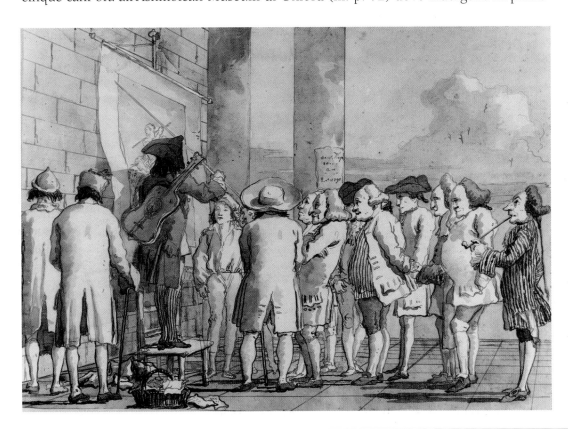

*Giandomenico Tiepolo, Studio per cani,
penna, inchiostro e acquerello su carta,
Oxford, Ashmoleon Museum*

ni canine, saltando e abbaiando e difendendo il loro territorio dall'incursione di un cane bastardo peloso. Affiancati agli esseri umani, i cani aggiungono una dimensione narrativa ai grandi drammi di Giandomenico. Ad esempio, il cane da caccia eccitato raffigurato nell'*Educazione dell'Infante di Spagna* (cat. 154), sottolinea chiaramente lo stato di agitazione che l'esortazione o la ripetizione della lezione sembra provocare in questo episodio. Non sorprende che Giandomenico abbia sviluppato una particolare predilezione per un singolo rappresentante dei cani da caccia di grossa taglia: un cane visto di profilo, ritto in modo passivo sulle quattro zampe, ritratto per intero o solo in parte, la cui raffigurazione poteva comunicare innumerevoli significati. In *Il piccolo Pulcinella con i genitori* (cat. 161) il cane mostra letteralmente un atteggiamento da "cane bastonato", introducendo un senso di depressione in una scena familiare altrimenti ottimistica; il cane, praticamente ignorato, si sentiva indubbiamente messo in disparte a causa del nuovo arrivato. Il "contestualista" Giandomenico sapeva dove e come collocare lo stesso cane, visto di profilo, e attribuirgli significati diversi a seconda della situazione, ad esempio in *Una giovane coppia e una coppia anziana* (cat. 147) la sua presenza distrae un altro cane e mostra che i veneziani possiedono cani socialmente accettabili, mentre in *La visita alle scuderie* (cat. 144) lo stesso cane, in posizione rovesciata, indica che non tutti i partecipanti trovano il cavallo interessante quanto gli esseri umani.

I cani da caccia erano anche occasionali partecipanti, silenziosi e misteriosi, ai drammi sacri, particolarmente nei disegni della Grande serie biblica. Non erano comparsi nelle prime stazioni della *Via Crucis*, dipinte o incise, ma entrarono a far parte della vasta troupe di personaggi secondari che Giandomenico andò via via aggiungendo. Sono presenti in quattro esempi della serie di disegni ora conservata al Louvre (Stazione III, Stazione VII, Stazione XIII e Stazione XIIII)[30]. In ciascun caso i cani sembrano ignari e indifferenti agli eventi che si svolgono attorno a loro e l'effetto della loro presenza è complesso: sono in un certo senso gli unici spettatori innocenti in questo dramma umano, per cui la loro indifferenza è al tempo stesso giustificata e ironica, suggerisce il concetto di ignoranza, nonché di mancanza di colpevolezza. In altri disegni biblici Giandomenico ha assegnato al cane un ruolo più centrale. Nell'interpretazione della storia di Zaccaria, il padre di Giovanni Battista possiede un cane da caccia che in silenzio (e forse con maggiore consapevolezza del padrone) assiste all'annunciazione dell'angelo dell'imminente nascita di suo figlio (ill. p. 73). Per la sua mancanza di fede, come è noto, Zaccaria venne reso muto e si trovò relegato nella stessa condizione del suo cane e non sorprende quindi che il cane sia nuovamente presente al momento della realizzazione dell'annuncio dell'angelo, quando il figlio appena nato di Zaccaria, Giovanni, viene circonciso.

Una specie simile, ma leggermente più piccola, di cani da caccia compare con frequenza nelle creazioni di Giandomenico. La sua rappresentazione di questi piccoli cani da caccia che ballano (ill. p. 54) è allo stesso tempo divertente e triste, poiché mostra dei cani che imitano in modo goffo le azioni degli esseri umani. Quest'evocativa immagine fu ripresa più volte: in un affresco raffigurante Pulcinella e i cani ballerini a Zianigo (Museo Civico Correr, inv. n. 1755), probabilmente realizzato negli anni 1790; in un disegno praticamente identico di Pulcinella (cat. 164) e in una versione delle Scene di vita contemporanea (ill. p. 73). Tutti sfruttano la bizzarria delle acrobazie canine, contrapponendole ad altri goffi personaggi per introdurre una nota di ironia. Evidentemente Giando-

Giandomenico Tiepolo, I cani sapienti,
Scene di vita contemporanea, penna e
acquerello, New York, Eugene Victor
Thaw

Giandomenico Tiepolo, L'annunciazione
a Zaccaria, Grande serie biblica, penna
e acquerello, New York, collezione
Heinemann

menico trovava divertente lo spettacolo dei cani che si grattano, attività che aveva attira-
to l'attenzione anche del padre, che la rappresentò in un'incisione degli *Scherzi di Fanta-*
sia, che raffigura *Due filosofi e un ragazzo* (ill. p. 74)[31]: Giandomenico inserì giudiziosa-
mente questo comportamento nei suoi racconti. È interessante notare che usò solo rara-
mente (forse mai) l'immagine del cane che si gratta nei suoi dipinti (per il momento non
ne ho trovato traccia), ma lo trovò utile per ampliare il significato dei disegni narrativi.
Probabilmente considerata troppo profana per rivelare un proprio potenziale nelle storie
bibliche, questa posa venne utilizzata di tanto in tanto proprio per aggiungere questa no-
ta; si veda, ad esempio, *San Filippo e l'eunuco etiope* (ill. p. 75).
La rappresentazione di un cane che si gratta avrebbe potuto rivelarsi più utile nelle sce-
ne di vita comune o nelle cronache di Pulcinella, ma Giandomenico la utilizza con par-
simonia anche in queste serie. Nell'opera di Giandomenico *La visita alle scuderie* (cat.
144), il cane che si gratta aggiunge semplicemente un tocco di spontanea distrazione in
contrasto con il profondo interesse per il magnifico cavallo manifestato dal resto della
compagnia. La sua unica comparsa nella serie di Pulcinella aggiunge un altrettanto ade-
guato significato nascosto: mentre Pulcinella, nel corso di un viaggio, si stende per ripo-
sare, il suo compagno canino si ferma per darsi una grattatina[32].
Oltre che per il cane da caccia di grossa taglia, Giandomenico aveva una predilezione per
i piccoli spaniel – senza dubbio il cane da grembo preferito dalle gentildonne veneziane
per le sue dimensioni minuscole, la relativa facilità di trasporto e di mantenimento. Que-
sto piccolo personaggio compare spesso saltellando nelle storie di Giandomenico[33] e ap-
pare anche occasionalmente nei disegni biblici. Ad esempio abbaia eccitato mentre la sua
padrona, Anna (madre di Maria), ascolta l'angelo che le annuncia il suo concepimento

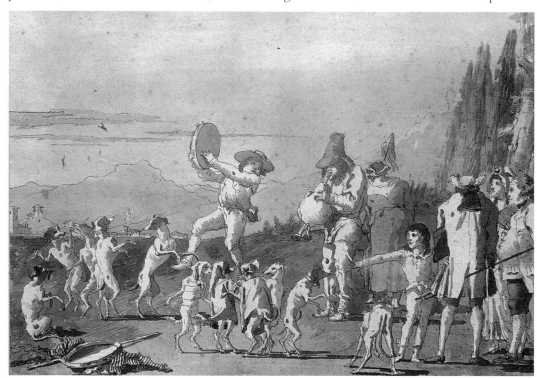

Giambattista Tiepolo, Due filosofi e un ragazzo, *"Scherzi di Fantasia", incisione, Washington, National Gallery of Art, collezione Rosenwald*

miracoloso, in un affascinante riadattamento dell'affresco di suo padre di Udine, ora al Louvre (ill. p. 75), e si unisce nuovamente ad Anna nel porgere il benvenuto alla Sacra Famiglia di ritorno dall'Egitto (ill. p. 80). Lo spaniel compare con maggiore frequenza nelle rappresentazioni di Giandomenico della vita che lo circonda a Venezia e in Veneto, nonché nelle cronache della vita e delle avventure di Pulcinella. Nelle Scene di vita contemporanea veneziana il nostro spaniel si unisce a numerose spedizioni: *Dalla modista* (ill. p. 91), *Il parlatorio* (cat. 151) e *Il mercato* (cat. 149). In tutte le scene il suo comportamento – accucciato, mentre agita la coda e abbaia con entusiasmo a ogni incontro – è nella stessa misura vivace e divertente. Ma Giandomenico gli assegna anche altri ruoli, la sua presenza sottolinea la prosperità di una fattoria in cui distrae la padrona con affettuosi baci canini, mentre lei si riposa dalle fatiche nel cortile (cat. 135); fa un salto avanti per l'eccitazione quando la comitiva si fa strada in modo solenne verso la chiesa (cat. 137). Nella serie di Pulcinella il piccolo spaniel appartiene a una donna della cerchia di Pulcinella; assiste al corteo nuziale e partecipa in seguito a molte scene domestiche; saltella attorno a un piccolo Pulcinella che viene allattato; partecipa a una festa di compleanno e a una partita di volano; assiste alla visita del sarto; fa una passeggiata in campagna e fa compagnia alla padrona in posa per il ritratto nello studio di Pulcinella ritrattista. Oltre a questi Giandomenico anima i suoi racconti aggiungendo di tanto in tanto anche cani di altre razze, alcuni simili ai collie, altri simili ai terrier. E se i cani erano i suoi animali preferiti, Giandomenico aveva nel suo repertorio un vero e proprio serraglio di altri animali. Nelle scene all'aperto il cielo è spesso animato da rondoni e rondini; gli uccelli vennero raffigurati in numerose scene della vita veneziana e Pulcinella ebbe numerosi incontri con loro. Tra gli animali selvatici compaiono aquile, cervi, leopardi, leoni e cinghiali, oltre ad alcune specie esotiche come gli struzzi e le scimmie. Tra gli animali domestici quello preferito da Giandomenico era l'asino, il cui potenziale tragicomico è ben sfruttato nei disegni. Si potrebbe scrivere un libro sugli animali che compaiono nei racconti di Giandomenico, basti dire che gli incontri con questi animali forniscono un significato nascosto molto forte sia per le Scene di vita contemporanea a Venezia e nel Veneto, sia per la serie di Pulcinella.

L'allestimento della scena: le ambientazioni e gli elementi scenici di Giandomenico
Come per i personaggi, anche le ambientazioni e gli elementi scenici potevano interpretare un numero infinito di ruoli nei racconti. Anche a questo proposito Giandomenico sviluppò un repertorio di preferenze. Una torre merlata con un tratto di muro poteva essere la porta di Gerusalemme in un'immagine[34] e trasformarsi facilmente nelle mura di Troia in un'altra[35] (ill. p. 66) o nelle pareti di una prigione non identificata nella *Partita a bocce* di Pulcinella (cat. 163). L'ampia gamma delle ambientazioni di Giandomenico, solo occasionalmente identiche, più spesso variazioni di un modello standard, gli permetteva di evocare storie quasi senza sforzo e sembrava sfidarlo a scoprire quanti racconti diversi queste potessero narrare.
Come per le ambientazioni, gli elementi scenici di Giandomenico non erano illimitati, ma venivano riutilizzati in continuazione. Naturalmente venivano inventati alcuni motivi specifici se necessari a una determinata storia, ma gli elementi chiave quali una scala, un mucchio di rami, un ceppo posizionato ad arte, dei vestiti alla rinfusa, una zucca e al-

Giandomenico Tiepolo, San Filippo e
l'eunuco etiope, *Grande serie biblica*,
*penna e acquerello, New York, collezione
Heinemann*

Giandomenico Tiepolo, L'annunciazione
a sant'Anna, *Grande serie biblica, penna
e acquerello, Parigi, Louvre, Recueil Fayet
62*

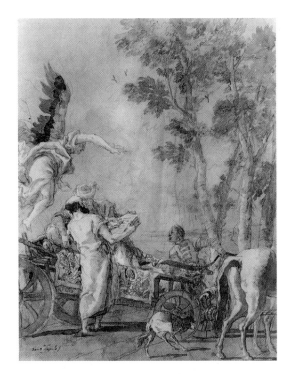

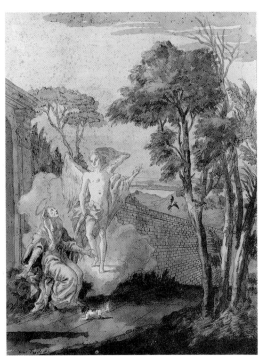

cuni cestini compaiono ripetutamente nelle sue opere. La sua predilezione per questi elementi viene introdotta e resa nota nei frontespizi di *Divertimento per li Regazzi* (cat. 155) e della *Via Crucis* (ill. p. 76). Come l'ouverture di un'opera, questi frontespizi consentono al narratore di introdurre la storia con gli elementi scenici principali che animeranno il racconto, bilanciando l'artificio delle fonti con la spontaneità della loro combinazione e ricombinazione nella realizzazione di ciascun capitolo della storia.

Il continuo riutilizzo da parte di Giandomenico di motivi, personaggi ed elementi scenici soddisfaceva numerose esigenze: si trattava di una sorta di stenografia narrativa che gli consentiva di creare velocemente una scena per poi concentrarsi sul vero significato della storia. Come accade per i moderni cartonisti, questo espediente garantiva un'economia visiva ed esprimeva il suo amore per il tema e la variazione. La sua elaborazione dei motivi non era dovuta a scarsità di immaginazione, ma derivava piuttosto dall'impeto inventivo, dal tentativo di sfruttare tutte le potenziali variazioni di ogni singolo tema: era una manifestazione dello stesso impulso che lo spingeva a disegnare lo stesso soggetto (ad esempio il Battesimo o la Trinità) in centinaia di versioni.

I piccoli soggetti religiosi

Le variazioni su temi sacri sono state generalmente raggruppate in questo catalogo, per motivi di praticità, sotto la definizione di Piccoli soggetti religiosi. Occupandosi dei numerosi fogli giunti fino a noi che riflettono su uno specifico tema sacro, quali il Battesimo o la Trinità, James Byam Shaw, dimostrando grande intuito, introdusse l'argomento raccontando la storia narrata da V. Moschini secondo la quale Giandomenico, per rivendicare la sua originalità, sulla quale un protettore aveva espresso dei dubbi, realizzò le ventidue incisioni della *Fuga in Egitto* tra il 1750 e il 1753[36]. L'obiettivo consisteva natu-

Giandomenico Tiepolo, Frontespizio della Via Crucis, *Grande serie biblica, penna e acquerello, Parigi, Louvre, Recueil Fayet 20*

ralmente nel ricordare al lettore che la capacità di inventare composizioni era considerata la virtù principale dagli artisti del XVIII secolo.

Per esercitarsi e allo stesso tempo mettere alla prova se stesso, Giandomenico rifletté a lungo su temi individuali, producendo spesso centinaia di variazioni ed è significativo il fatto che per tali esercitazioni scegliesse prevalentemente soggetti religiosi. La motivazione era probabilmente duplice, ciò consentiva innanzi tutto a Giandomenico di soddisfare il proprio interesse per la narrativa religiosa; inoltre, trattando soggetti iconografici classici come la Trinità, l'Onnipotente e il Battesimo, Giandomenico utilizzava un formato compositivo tradizionale come punto di partenza per la variazione. *Dio Padre tra le nuvole*, intitolato anche *L'Onnipotente* (catt. 82, 83, 85 e 86), comprendeva probabilmente ben 102 fogli diversi[37], tutti raffiguranti Dio in cielo, circondato dagli angeli, concepito come il supremo patriarca dell'universo. E mentre l'enfasi era posta sulla variazione delle composizioni, questi cambiamenti si ripercuotevano inevitabilmente sul contenuto narrativo. Ad esempio, nell'*Onnipotente* del Museo Civico Correr, il braccio teso di Dio e l'intensa espressione del suo volto e di quello degli angeli servitori indica che Dio ha appena impartito un ordine (cat. 82); forse i pianeti, il sole, le stelle o alcuni aspetti della creazione sono appena stati definiti da questa imponente e immobile divinità. L'*Onnipotente* conservato a Detroit (cat. 85), invece, fluttua nei cieli, crea al suo passaggio, in una sorta di frenesia del moto divino. Un'impressione simile si ha con *L'Onnipotente* di Napoli (cat. 83), ma qui Dio, con il corpo irrigidito e un atteggiamento più autoritario, sembra più carico di energia. *L'Onnipotente* (cat. 86) è altrettanto autoritario, al confronto, l'immagine di Detroit, ha un aspetto sciolto e rilassato e sembra fluttuare lievemente nei cieli. Simili sottili variazioni di significato si ritrovano nei disegni di Giandomenico della *Trinità*, che secondo Byam Shaw includeva non meno di 144 fogli[38]. Nella versione di Notre Dame (cat. 84) Cristo giace morto in posizione quasi parallela alla croce, mentre Dio Padre si libra sopra di lui a braccia tese. La composizione, costituita da strati successivi di movimenti diagonali attraverso la superficie del dipinto, crea la sensazione che Dio giunga dal Figlio ormai morto e lo pianga, le braccia spalancate a indicare disperazione. Nonostante la santità del soggetto, Giandomenico lo interpreta su un piano umano, esprimendo l'amore di un padre per il figlio. Le esercitazioni sul tema e sulla variazione, che includono anche scene del *Battesimo di Cristo* (cat. 87), nonché immagini di santi come ad esempio *Sant'Antonio da Padova* (catt. 80 e 81), dimostrano molto chiaramente come Giandomenico fosse un narratore sensibile in grado di utilizzare la disposizione dei singoli personaggi e il loro reciproco rapporto per creare molteplici sfumature di significato e interpretazione come pure dimostrano la sua passione per la continua invenzione di diverse composizioni formali di un dato soggetto.

Nelle sue variazioni su *Sant'Antonio da Padova* le differenze nella composizione e nell'interpretazione narrativa sono piuttosto pronunciate. L'esempio di Ottawa (cat. 80) mostra il santo in un ambiente domestico, mentre adora Gesù Bambino che gli appare su una nuvola in atto di cingere il collo del santo con un braccio; Gesù Bambino sembra essere distratto per un istante dall'abbraccio, forse dal cesto che egli e l'assemblea celeste hanno rovesciato mentre entravano nella stanza di Antonio. L'effetto è quello di un fervore religioso molto intenso associato a una comoda vita domestica. Il sant'Antonio che porta Cristo tra le nuvole (cat. 81), invece, ne è diventato anche il protettore. Mentre una

schiera di grandi angeli porta i due in cielo, Antonio sembra completamente assorbito in una conversazione estatica con il suo divino compagno, si viene a creare un momento tenero e intimo, collocato in un contesto di celeste splendore.

La Grande serie biblica

In contrasto con i limiti autoimposti dalla variazione di un singolo tema, negli oltre 250 fogli che costituiscono quella che Byam Shaw definì la Grande serie biblica Giandomenico si concesse molta più libertà[39]. Qui l'intera Bibbia, i racconti sacri ad essa collegati e le storie apocrife divennero il punto di partenza della ricerca visiva. Non ancora suddivisa, studiata e identificata in modo esauriente per quanto riguarda il soggetto, questa serie contiene vari racconti consecutivi, inclusa la vita di Cristo nell'ambito della quale vengono ricreate in parte le due serie di incisioni giovanili di Giandomenico, *La fuga in Egitto* e le quattordici stazioni della *Via Crucis*. Rilegati non in sequenza nel Recueil Fayet conservato al Louvre, e dispersi in varie collezioni pubbliche e private, i disegni includono anche un racconto dettagliato degli Atti degli Apostoli. I racconti apocrifi e sacri fornirono inoltre l'ispirazione per ampi resoconti, come quello relativo alla vita di sant'Anna. Tutti in formato verticale, spesso con sontuose ambientazioni paesaggistiche o architettoniche, questi disegni rappresentano il più esauriente studio di soggetti religiosi effettuato da un singolo artista del XVIII secolo. Anche nel contesto italiano, dove la tradizione della pittura religiosa rimase viva nonostante l'impato dell'Illuminismo, la prolungata passione di Giandomenico per i soggetti biblici risulta straordinaria, soprattutto perché si pensa che li abbia illustrati per piacere personale e non su ordine di un committente ecclesiastico. Dal momento che le prime importanti creazioni indipendenti della sua carriera di artista furono soggetti biblici (*Via Crucis*) e che continuò a lavorare a commissioni su soggetti biblici per gran parte della sua vita, Giandomenico riprese probabilmente i temi biblici negli ultimi anni di vita proprio perché li conosceva così bene. Come abbiamo visto, la familiarità rappresentò uno stimolo creativo fondamentale per tutta la vita dell'artista, che continuò a mettere alla prova la sua capacità di invenzione. Ma il prolungato sforzo che risulta evidente nella Grande serie biblica indica che Giandomenico deve aver cominciato a illustrare la Bibbia in modo sistematico e allo stesso tempo sperimentale, sulla base della sua conoscenza dei Vangeli riconosciuti, della *Leggenda aurea*, dei racconti apocrifi e forse, in certi casi, attingendo alla sua immaginazione. Il risultato è un'analisi piuttosto esauriente della figura della Vergine e dei suoi genitori, Gioacchino e Anna, seguita dalle storie della vita di Cristo e dagli Atti degli Apostoli. Piuttosto che analizzare i disegni della Grande serie biblica seguendo l'ordine sopra menzionato, risulta più indicato cominciare a esaminare i soggetti con cui Giandomenico aveva già dimestichezza, sebbene non sia certo che egli abbia iniziato ripetendo proprio questi argomenti.

La fuga in Egitto

Come era prevedibile, Giandomenico prese nuovamente in considerazione *La fuga in Egitto*, soggetto della serie di incisioni del 1753. Ma qui non si tratta di una semplice ripetizione della prima serie; la storia raccontata nei ventiquattro episodi delle incisioni viene ora riesaminata in ventotto o più fogli[40]. Alcuni episodi sono rimaneggiamenti del-

Giandomenico Tiepolo, La fuga in Egitto:
La caduta dell'idolo, *Grande serie
biblica, penna e acquerello, Parigi,
Louvre, Recueil Fayet 56*

Giandomenico Tiepolo, La fuga in Egitto,
tav. 22: La caduta dell'idolo, *incisione,
New York, The Metropolitan Museum of
Art, Acquisto, lascito Florence Waterbury*

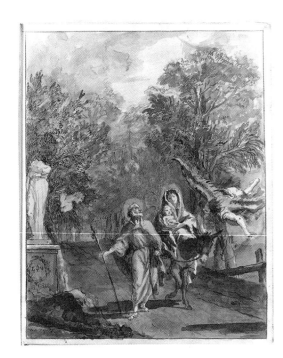

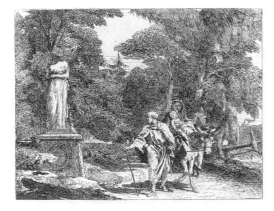

le incisioni con variazioni minime, altri sono stati riconsiderati e sono state aggiunte alcune nuove avventure. Nel Recueil Fayet del Louvre, ad esempio, è ora conservata una sottile ma significativa variazione dell'incisione del 1753 dell'episodio della *Fuga in Egitto* che raffigura la caduta del dio pagano[41] (ill. a lato): nel disegno del Louvre Giuseppe presta attenzione alle indicazioni dell'angelo e non osserva la caduta dell'idoloo, come fa invece nell'incisione (ill. a lato). Giandomenico si concesse inoltre la libertà di descrivere un'altra versione della storia della caduta del dio sulla base di una fonte testuale diversa. Il disegno sopra menzionato e la precedente incisione sono tratti dal cosiddetto Vangelo dell'infanzia arabo siriaca, capitolo XI, nel quale si narra che subito dopo l'arrivo in Egitto un idolo annuncia la presenza di un Dio e quindi cade[42]. In un secondo disegno Giandomenico prende come spunto i capitoli XXII e XXIII dello Pseudo-Matteo per una diversa descrizione della storia degli idoli caduti. "…Entrarono in una città dell'Egitto che si chiama Sotine. …entrarono nel tempio. …In quel tempio erano collocate trecentosessantacinque statue di idoli… appena la beatissima Maria fu entrata nel tempio con il fanciullino, tutti gli idoli crollarono a terra…"[43] Nel Recueil Fayet 115 (ill. p. 79) la storia della caduta degli idoli viene rimaneggiata in modo da adattarla a questo testo: la Sacra Famiglia visita un tempio abbandonato costruito con pietre e mattoni i cui idoli cadono dalle nicchie e giacciono a terra a pezzi. Uno va in pezzi nel momento in cui la Vergine reagisce ai versi di un corvo che vola alto nel cielo, mentre Giuseppe indica un altro dio che sta cadendo. Evidentemente Giandomenico, quando prese nuovamente in considerazione *La fuga in Egitto*, ampliò le fonti testuali. Al Louvre (cat. 94) è conservato un episodio successivo della *Fuga in Egitto* tratto dallo Pseudo-Matteo: Afrodisio, governatore della città di Sotine, si inginocchia davanti alla Sacra Famiglia in segno di riconoscimento della sua superiorità spirituale.

Nei disegni della *Fuga in Egitto* Giandomenico spostò l'enfasi: mentre la serie di incisioni del 1753 era incentrata sul viaggio della Sacra Famiglia (il che forse non deve sorprendere dal momento che Giandomenico e suo padre avevano appena concluso il loro primo lungo viaggio a Würzburg), i disegni realizzati in una fase più avanzata della sua vita si soffermano maggiormente sulle partenze e sui tristi commiati, sui ritorni e sui gioiosi ricongiungimenti. Se le incisioni mostrano la Sacra Famiglia mentre lascia Betlemme e, infine, nell'ultima tavola, all'arrivo in Egitto, i disegni di Giandomenico raffiguranti queste scene non insistono sugli aspetti emotivi degli avvenimenti.

Nella serie di disegni, tuttavia, Giandomenico accompagna la Sacra Famiglia fuori da Betlemme fino in Egitto, dopo di che la riporta nella casa di Betlemme. Almeno sei fogli sono dedicati all'approfondimento di queste partenze e di questi ritorni: un disegno (ill. p. 79) mostra la Sacra Famiglia mentre abbandona la sua accogliente abitazione, analogamente alla serie di incisioni, ma qui l'enfasi è posta non tanto sull'incontro di Simeone con Cristo (come succedeva nell'incisione), quanto sugli spettatori, presumibilmente membri della famiglia tristi per l'imminente partenza. Nel foglio di Besançon, *La Sacra Famiglia lascia la casa* (cat. 93), la famiglia viene accompagnata alla porta da un gruppo di affettuosi contadini che sembrano restii a lasciarla partire. Un contadino dai tratti particolarmente virili si è assunto l'incarico di condurre l'asino di Maria, mentre un altro tiene aperta la porta per fare passare la Sacra Famiglia. Molto probabilmente faranno un tratto di strada con loro, rimandando così il momento della separazione. Se non fosse per

Giandomenico Tiepolo, La fuga in Egitto:
La caduta degli idoli di Sotine,
*Grande serie biblica, penna e acquerello,
Parigi, Louvre, Recueil Fayet 115*

Giandomenico Tiepolo, La fuga in Egitto:
La Sacra Famiglia abbandona
la casa, *Grande serie biblica, penna e
acquerello, ubicazione ignota*

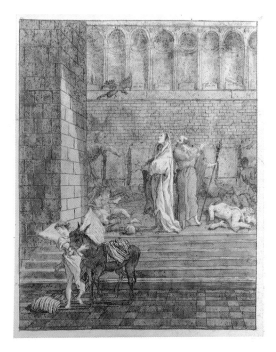

l'aureola e per il mantello e l'asino ormai familiari, Maria potrebbe essere il personaggio di una scena campestre della Venezia del XVIII secolo.
Recueil Fayet 64 ripete l'ultima immagine della serie di incisioni mostrando la Sacra Famiglia mentre attraversa la porta di una città egizia (ill. p. 80). Ma per Giandomenico, evidentemente, le vicende della Sacra Famiglia in Egitto erano meno interessanti del suo ritorno a casa. Molti altri fogli raffigurano questo evento: la Morgan Library conserva lo splendido riepilogo del foglio di Besançon citato in precedenza, nel quale la Sacra Famiglia rientra dalle porte da cui era partita con tanta riluttanza (cat. 96). La porta è più stretta e noi ci uniamo al gruppetto di spettatori che attende impazientemente il suo arrivo. Giandomenico si soffermò su questa idea in Recueil Fayet 63, che mostra la Sacra Famiglia mentre viene accolta sulla porta di casa da un gruppo di rispettosi e riservati contadini (ill. p. 80). Un altro disegno, Recueil Fayet 45, è ancora più interessante, poiché ora ogni formalità è venuta meno e Maria e Giuseppe si gettano tra le braccia di Gioacchino e Anna in un ricongiungimento commovente e gioioso al tempo stesso (ill. p. 80). Fino ad ora la fonte letteraria o leggendaria di questa immagine, ammesso che esista, non è ancora stata individuata. Esistono due possibilità: dal momento che la scena è piuttosto rara se non unica in campo pittorico, o Giandomenico si diede un gran da fare per scoprire e illustrare testi che descrivevano questi episodi per il loro interesse umano, oppure, stimolato dalla sua passione per simili drammi umani, abbellì gli eventi noti della fuga in Egitto e inventò nuovi episodi che riflettevano le sue inclinazioni personali[44].

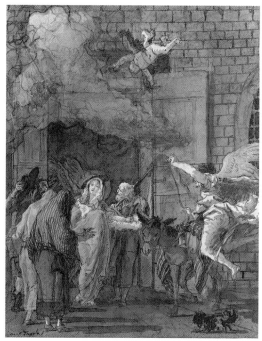

Questo ritorno a casa, in cui si ritrovano numerosi personaggi ormai noti (inclusi il nostro spettatore con il turbante e la contadina con le chiavi avvolta nello scialle), risulta nondimeno molto convincente. Senza dubbio Giandomenico, mentre disegnava queste varianti estremamente personali di una storia amata, riandava con il pensiero ai suoi viaggi, ai frequenti addii, alla perdita dell'amato padre e del fratello Lorenzo a Madrid, al successivo ritorno dalla madre rimasta vedova. Le esperienze e i ricordi personali, così come l'immaginazione contribuiscono ora alla creazione delle sue storie, in quanto le esperienze di vita danno significato e credibilità ai suoi soggetti sacri. La sensazione di intimità con lo spettatore viene sottolineata dall'uso di ambientazioni contemporanee all'epoca in cui Giandomenico visse, dall'introduzione di personaggi modellati sulle persone che egli vedeva attorno a sé e dall'evocazione di emozioni così intimamente umane.
Profondi legami familiari pervadono questi disegni anche in altri modi: Giuseppe e Maria vengono molto spesso collocati uno accanto all'altra – Giuseppe bada continuamente a Maria, standole accanto oppure tenendo in braccio Gesù Bambino. In gran parte dei fogli Giuseppe la guarda e viene distratto solo di tanto in tanto da qualcosa, come ad esempio il testo che legge mentre Maria e Gesù accolgono san Giovanni Battista[45].
Giandomenico prende nuovamente in considerazione il viaggio in sé e ne rivede alcune fasi. In un esempio (cat. 97) mostra la Sacra Famiglia nel mezzo del Giordano, lontano dalla riva, rannicchiata nella barca. Egli aveva già affrontato questo tema nella serie di incisioni, ma nel disegno la riva del fiume è molto più distante; la solitudine e la vulnerabilità della Sacra Famiglia, e di conseguenza la sua interdipendenza, vengono sottolineate nel disegno, una sensazione mitigata solo dalla presenza degli angeli e della flottiglia di cigni che accompagna la barca. In numerosi episodi Giandomenico li conduce sulle montagne, lasciando intravedere villaggi in lontananza per enfatizzare l'esilio.

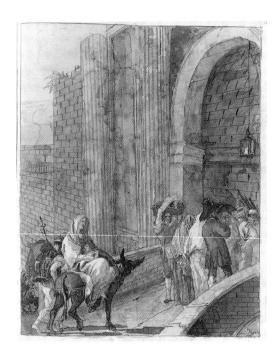

La vita della Vergine

Non possiamo dare per scontato che Giandomenico abbia innanzi tutto cominciato a realizzare disegni tratti dalla serie della *Fuga in Egitto* perché questo era un soggetto a lui familiare, ma sappiamo che i suoi disegni su questo tema fanno parte di un programma più ampio in cui si prefiggeva di illustrare la vita della Vergine. Un numero piuttosto consistente di fogli, sparsi in collezioni pubbliche e private, conferma questa sua intenzione[46]: la Morgan Library conserva una rappresentazione di grande efficacia del *Rifiuto del sacrificio di Gioacchino* (cat. 88), mentre la collezione Lehman contiene un *Fidanzamento della Vergine*; entrambe le opere rappresentano momenti importanti di questo racconto. Sebbene non sia stato rintracciato un numero sufficiente di fogli per ricostruire un racconto completo della vita di Maria, da quelli a nostra disposizione risulta evidente che alcuni episodi hanno catturato l'immaginazione di Giandomenico, in modo particolare la storia del sacrificio di Gioacchino. Giandomenico era interessato al potenziale drammatico e umano di questa storia al punto tale da dedicarle parecchi episodi, il Louvre conserva il foglio in cui si vede Gioacchino che sale i gradini del Tempio per fare il sacrificio rituale, quando il sommo sacerdote interrompe la sua salita con un gesto e un grido e lo dichiara un peccatore, la cui sterilità è vista come una punizione divina (ill. p. 81). Il foglio della Morgan Library (cat. 88) mostra un desolato Gioacchino che scende le scale e i suoi ubbidienti servitori che conducono via la pecora, mentre il sacerdote gli volta le spalle e si occupa di un membro più degno della congregazione[47].

Giandomenico sembra avere avuto una particolare predilezione per Anna e molti degli episodi che la riguardano sono conservati nel Recueil Fayet: descrive l'apparizione dell'angelo ad Anna fuori dal muro di un giardino (Recueil Fayet 62; ill. p. 75), e come essa venga scortata da un angelo per andare a incontrare Gioacchino (cat. 90). Il suo viag-

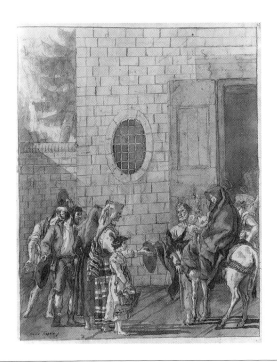

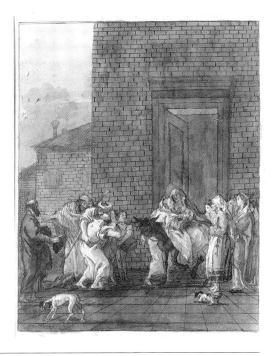

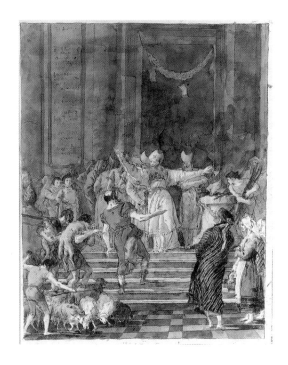

Giandomenico Tiepolo, Gioacchino scacciato dal tempio, Grande serie biblica, *penna e acquerello, Parigi, Louvre, Recueil Fayet 135*

gio continua a dorso d'asino. Il disegno è stato solitamente considerato come una scena del ritorno a casa della Vergine, ma anche questo in realtà descrive Anna sulla via del ritorno oppure in viaggio per incontrare Gioacchino. Una volta riunita, la coppia torna nuovamente al Tempio (Recueil Fayet 114). Almeno tre fogli descrivono la loro rivendicazione, mentre offrono i doni all'altare accompagnati dagli angeli. Una scena particolarmente toccante è Recueil Fayet 113 (ill. p. 82) che raffigura gli anziani genitori della Vergine mentre salgono a fatica i gradini del Tempio, i movimenti resi lenti dall'età e dalla malattia. In Recueil Fayet 132 essi presentano la loro offerta all'altare, mentre un foglio della collezione Heinemann mostra Gioacchino e Anna che lodano Dio perché la loro offerta viene accettata. Giandomenico continua a narrare la storia di Anna in molti altri fogli: Recueil Fayet 43 ritrae Anna sul letto di morte, circondata dagli angeli che le volano intorno, mentre cherubini e serafini li osservano da una nuvola celeste (ill. p. 82). Per evitare qualsiasi confusione sull'identità della moribonda, Giandomenico scrisse al centro della nuvola le parole: "MORTE DI S.ANNA"[48]. Recueil Fayet 16 mostra il corpo di Anna sul fianco di una montagna sorvegliato da san Giovanni Battista (che, secondo la leggenda, era suo nipote) e da numerosi angeli. Un foglio successivo raffigura il funerale di Anna nei pressi della montagna, mentre san Giovanni sta a guardare (cat. 91). Anche qui un'iscrizione ha lo scopo di chiarire il significato della storia: "SEPOLTURA DI SANTA ANNA". È una forzatura supporre che Giandomenico pensasse alla morte di sua madre, avvenuta nel 1779, mentre lasciava che la sua immaginazione desse forma alla morte della madre della Vergine? E collocando Giovanni Battista accanto a lei non stava forse immaginando che l'omonimo di suo padre fosse presente?[49] È possibile che uno degli splendidi ma disorientanti disegni della serie (cat. 111) rappresenti un'altra invenzione di Giandomenico: immagina forse che un messaggero divino annunci a Giovanni Battista l'imminente morte di sant'Anna e lo esorti ad assisterla? In questo caso l'opera potrebbe basarsi su una fonte apocrifa non ancora identificata oppure essere frutto della sua immaginazione. Comunque sia, il disegno, come molti altri della Grande serie biblica, è estremamente insolito e chiaramente molto personale.

Un'immagine che è sempre stata tradizionalmente inclusa nella serie della vita della Vergine è il delizioso disegno che raffigura una fanciulla (cat. 89). In questa scena il reale contenuto biblico, verosimilmente tratto da racconti apocrifi sulla Vita della Vergine, si perde quasi completamente nella presentazione della storia in una combinazione di elementi moderni – cioè del XVIII secolo – e rinascimentali. Si pensa che Giandomenico volesse illustrare una scena descritta nel Protovangelo di Giacomo, XI: "...tornò a casa, posò la brocca, e presa la porpora si mise a sedere sul suo sgabello e la filava" – un avvenimento che indica la posizione di eletta di Maria tra le vergini del Tempio[50].

La vita di Cristo

Giandomenico disegnò una grande quantità di fogli sulla vita di Cristo. Non deve sorprendere, data l'enorme importanza della familiarità con il soggetto, che egli abbia dedicato particolare attenzione alla *Via Crucis*. Oltre alla serie numerata, il Recueil Fayet ne contiene una seconda non numerata e incompleta[51]. Le due serie presentano variazioni significative per ogni episodio ed entrambe le versioni si allontanano dai primi dipinti e dalle prime incisioni di Giandomenico non solo in termini di composizione, ma anche

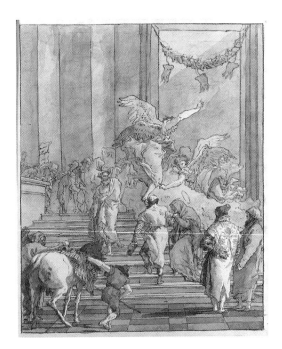

Giandomenico Tiepolo, Gioacchino e Anna salgono i gradini del tempio, *Grande serie biblica, penna e acquerello, Parigi, Louvre, Recueil Fayet 113*

Giandomenico Tiepolo, Morte di sant'Anna, *Grande serie biblica, penna e acquerello, Parigi, Louvre, Recueil Fayet 43*

in virtù dei ruoli più complessi assegnati ai personaggi secondari. Come già notato in precedenza, tra i personaggi sono ora inclusi anche i cani e forse l'esempio più pertinente è rappresentato dal cane che nella Stazione VII beve l'acqua da una pozza, indifferente alla sofferenza di Cristo, caduto sotto il peso della croce per la seconda volta (ill. p. 83). Nel contesto dei suoi disegni a tema biblico, Giandomenico dedicò tempo allo studio di molti degli episodi della vita di Cristo. Presso il Louvre sono conservate numerose rappresentazioni delle tentazioni di Cristo, dei suoi miracoli, dei sermoni, della sua vita e delle sue opere tra gli Apostoli. Altri avvenimenti vengono narrati in disegni dispersi, la nascita e l'infanzia di Cristo vengono descritte dettagliatamente in numerosi disegni. Uno di questi ritrae molto probabilmente *La purificazione della Vergine* (cat. 99), menzionata nel Vangelo di Luca, 2, 22, in cui la Vergine celebrava i rituali "secondo la legge di Mosè" dopo la nascita di Cristo. Un altro disegno (cat. 98) descrive il complesso rituale della *Circoncisione di Cristo*: fra alti candelabri decorati la scena si svolge mentre il fumo dell'incenso si diffonde tra i presenti e un gruppo di persone si concentra sulle operazioni. Miscelando abilmente sacro e profano, Giandomenico osserva le difficoltà pratiche del rituale, mentre il rabbino stringe il grande coltello con una mano e sostiene il bambino con l'altra.

Giandomenico trattò due volte la *Via Crucis* nella Grande serie biblica, una volta in una serie numerata e un'altra in una serie senza numeri. Ritrasse quindi il momento in cui Cristo viene svestito prima di essere crocifisso nella Stazione X (ill. p. 84) e prese quindi in mano il soggetto una seconda volta (cat. 104). Poiché la variazione su un tema era un'importante motivazione, in questa versione Giandomenico rielaborò l'episodio con attenzione, lo spettatore è stato portato più indietro rispetto alla versione del Louvre; il momento dell'esecuzione è imminente, ma la rappresentazione è più ironica e quindi più efficace. Qui un soldato romano aspetta accanto alla croce con il martello in mano, pronto a inchiodare Cristo allo strumento del sacrificio. Scegliendo questa posa in contrapposizione a Cristo, Giandomenico ha creato un'efficace ironia visiva, poiché il carnefice di Cristo si inginocchia di fronte alla sua vittima, comunicando in termini visivi la vera e significativa natura della relazione tra questi due personaggi e, per enfatizzare questa figura, Giandomenico diede alla sua armatura un'accesa sfumatura arancio-marrone. Sebbene non faccia parte del ciclo della *Via Crucis*, *La flagellazione di Cristo* era un soggetto tradizionale comune della passione di Cristo. La trattazione di Giandomenico del tema in questa serie è straordinaria per l'originalità della composizione e per la spietata violenza della rappresentazione (cat. 103). Giandomenico pone sullo sfondo un portico a doppio colonnato, lungo il quale sono disposti in fila i personaggi. Coloro i quali percuotono Cristo con bastoni sfogano la propria rabbia su di lui, mentre la figura vista da dietro che poggia il piede contro la gamba di Cristo è un'invenzione di grande efficacia[52]. L'architettura, il raggruppamento e la disposizione delle figure, così come i loro gesti, sono concepiti ad arte in questa avvincente versione del noto evento.

Le parabole

Sebbene in misura inferiore, Giandomenico illustrò anche molte delle parabole riportate nel Nuovo Testamento. A Besançon è conservata una magnifica rappresentazione della parabola di Epulone e Lazzaro (Luca 16, 19-31), in cui Lazzaro, affamato e ricoperto di

Giandomenico Tiepolo, Via Crucis: *stazione VII*, Cristo cade sotto la croce per la seconda volta, *Grande serie biblica, penna, inchiostro e acquerello su carta, Parigi, Louvre, Recueil Fayet 27*

piaghe, giace ai piedi della scala che conduce alla sontuosa villa di Epulone (cat. 101). Mentre alcuni cani leccano le ferite sul corpo di Lazzaro, i servitori ignorano la sua fame, passando accanto a lui con vassoi carichi di cibo, seguendo degli ospiti che stanno arrivando in quel momento e si accingono a salire le scale. Raffigurata come una villa della campagna veneta, la casa di Epulone sovrasta Lazzaro, forse a creare un'ironica allusione al futuro, quando il defunto Epulone sarà costretto a rivolgere verso l'alto il suo sguardo dall'inferno per vedere Lazzaro in paradiso, mentre riposa in grembo ad Abramo. Sebbene la storia lo richieda Lazzaro non viene ritratto come un mendicante magro ed emaciato, bensì come una figura eroica ritratta senza abiti che riprende i nudi che adornano l'allegoria delle *Quattro parti del mondo*, dipinta nello scalone della Residenz di Würzburg, sebbene non sia stato individuato nessun modello esatto di questa figura[53]. Tre cani da caccia particolarmente espressivi interpretano ruoli contrastanti nella storia. I due cani che leccano delicatamente le piaghe di Lazzaro contribuiscono a trasmettere un profondo senso di immedesimazione canina contrapposto con ironia agli esseri umani, che non badano alla sofferenza di Lazzaro. Il terzo cane, sulla destra, che si accuccia spaventato e abbaia (agli altri due cani? A Lazzaro? A un personaggio nascosto?) rappresenta invece uno di quegli elementi ambigui che spesso arricchiscono e allo stesso tempo rendono deliberatamente oscure le storie di Giandomenico. Anche *La parabola dei lavoratori nella vigna* (Matteo 20, 1-16) venne trattata da Giandomenico (cat. 100). Intesa a insegnare che "gli ultimi saranno i primi e i primi gli ultimi" nel regno dei cieli, la parabola racconta del padrone che ingaggiò dei lavoratori in momenti diversi della giornata per lavorare nella sua vigna, pagando a tutti la stessa cifra senza badare alle ore di lavoro prestato e pagando per primi coloro che avevano cominciato a lavorare per ultimi. Un giovane proprietario terriero vestito con cura si trova davanti all'ingresso di uno degli edifici di sua proprietà e cerca di fare allontanare i lavoratori che protestano, descritti da Giandomenico con accuratezza nei diversi atteggiamenti e costumi. Un contadino ormai calvo con in mano una pala sta ancora facendo domande, mentre altri due giovani lavoratori se ne stanno in disparte a discutere, uno si appoggia alla pala, mentre l'altro porta sulla spalla un rastrello, in una conversazione animata con il padrone. All'estrema destra alcuni lavoratori che hanno già ricevuto il denaro si allontanano con passo lento.
Entrambe le parabole sono raccontate in veste moderna, utilizzando ambientazioni e personaggi contemporanei. In entrambe il tono è emotivamente neutro al fine di consentire all'osservatore di trarre le proprie conclusioni sulla natura ironica della scena descritta.

Gli Atti degli Apostoli

Probabilmente circa un terzo dei disegni della Grande serie biblica rappresenta gli Atti degli Apostoli e particolare attenzione è dedicata all'illustrazione della vita di san Pietro e san Paolo. *San Pietro guarisce lo storpio alla "Porta Bella"* (cat. 107) ritrae uno dei primi miracoli di Pietro, la guarigione dello storpio che era stato portato alla porta del Tempio, detta la "Porta Bella" (Atti 3, 1-7). Decorando la porta con la scritta "Porta Spetiosa", Giandomenico scelse il momento immediatamente successivo al miracolo, quando "tutto il popolo, stupefatto, corse verso di loro". Più interessato alla drammaticità del momento che alla novità della caratterizzazione, Giandomenico riprende gli spettatori da un assortimento di attori familiari, inclusi numerosi uomini con la barba, alcune contadine

Giandomenico Tiepolo, Via Crucis:
stazione X, La spoliazione di Cristo,
Grande serie biblica, penna e acquerello,
Parigi, Louvre, Recueil Fayet 30

veneziane e la ragazza che porta il cesto che spesso si intravede tra la folla nei suoi disegni, ai quali ha aggiunto un soldato romano seminascosto tra le persone riunite in assemblea. Per fare in modo che il miracolo non passi inosservato, solo il braccio di Pietro è sollevato nel gesto tipico con cui Giandomenico ama sottolineare tali occasioni, mentre l'altra mano tocca l'uomo sofferente.

Un episodio simile alla guarigione dello storpio da parte di Pietro è la *Resurrezione di Tabita* (cat. 106). L'ambientazione è una variante di quella dello storpio; in questo caso, però, la porta si profila scura e misteriosa, mentre le imponenti mura sembrano soffocare l'immagine, rendendola più densa e claustrofobica. Descritta negli Atti 9, 36-42, la scena mostra san Pietro a Ioppe nel momento in cui ordina a Tabita (una donna pia) di risorgere dai morti ed ella "aprì gli occhi, vide Pietro e si mise seduta". I presenti reagiscono con stupore quando Tabita si alza al comando di Pietro. Nel contesto del grande momento di questo miracolo, Giandomenico ha moltiplicato il numero delle braccia in movimento: gli arti si muovono in tutte le direzioni, quando gli apostoli e le vedove in egual misura esprimono sorpresa, paura e sbalordimento. Le mura sembrano echeggiare delle grida, quando Tabita tende le braccia in attesa che Pietro la faccia alzare.

Molti, se non addirittura tutti gli accorgimenti utilizzati qui da Giandomenico sono familiari: gli orientali con il turbante sullo sfondo, la figura di Pietro vista da dietro, il santo con la barba seminginocchiato alla sua destra, la donna con le braccia tese sopra di lui. Tutti questi personaggi sono combinati in modo nuovo per narrare una storia unica.

Un miracolo meno conosciuto di san Paolo è raccontato nel disegno che raffigura *La storia di Eutico*, il giovane nominato negli Atti 20, 8 -12. Mentre Paolo teneva un lungo discorso, Eutico, seduto a una finestra ad ascoltarlo, si addormentò e cadde dalla finestra, morendo. Nel disegno conservato al Louvre (cat. 108) Paolo osserva il corpo del giovane, mentre alcune persone della sua congregazione stanno a guardare. Particolare attenzione viene dedicata alla descrizione di come la congregazione reagisce all'improvvisa tragedia: il giovane che sembra lasciarsi sfuggire un grido di costernazione mentre leva le braccia al cielo e la fanciulla che incrocia le braccia in un gesto di devozione, accettazione e sgomento vengono ritratti con grande intuizione. Il loro atteggiamento è notevolmente diverso dalla cupa rassegnazione o dalla paziente osservazione del cadavere che caratterizzano le reazioni dei membri più anziani del gruppo.

Nelle rappresentazioni degli Atti degli Apostoli, come nei disegni della *Fuga in Egitto*, Giandomenico fu ispirato da alcune scene di separazione e ottenne risultati particolarmente commoventi nel collegare tali avvenimenti. *La separazione dei santi Pietro e Paolo* (cat. 110) è un esempio ispirato. Basata su un racconto riportato nella *Leggenda aurea*, quest'opera illustra il momento precedente a quello in cui i due grandi apostoli e amici vennero separati e quindi martirizzati. Pagani ed ebrei si erano radunati attorno ai due che erano stati arrestati su ordine di Nerone. Quando giunse l'ordine di separarli, Paolo disse a Pietro: "La pace sia con te, pietra angolare della Chiesa, pastore degli agnelli di Cristo!" e Pietro disse a Paolo: "Vai in pace, predicatore di verità e di bene, mediatore della salvezza dei giusti!"[54]. In mezzo alla vasta folla di soldati e spettatori, Giandomenico libera la strada visivamente a questi due pii amici che si stanno accomiatando per l'ultima volta. Sebbene il testo non fornisca questo dettaglio, Giandomenico li mostra abbracciati, con i volti che si toccano per darsi un ultimo bacio e per scambiarsi le loro parole di

addio in privato. La loro amicizia e la tenerezza del loro ultimo istante insieme prima della separazione rappresentano il soggetto principale dell'opera e alla contemplazione di quel momento dobbiamo una delle immagini più evocative e personali di Giandomenico. È evidente che la dimensione umana dei racconti biblici stimolasse l'immaginazione di Giandomenico, ma la sua attenzione fu attratta a volte anche da resoconti più consueti di avvenimenti quali i martirii. Sebbene vivesse in un'epoca successiva alla Controriforma, Giandomenico fu chiamato in parecchie occasioni a ritrarre dei martirii, inclusa l'esecuzione tramite lapidazione del primo martire della Bibbia, santo Stefano, che dipinse per l'abbazia di Munsterschwarzach nel 1754 (ill. p. 86)[55]. Nei disegni di soggetto biblico Giandomenico rappresentò lapidazioni o loro conseguenze almeno tre volte: due fogli sono conservati al Louvre e uno a Frederikssund (cat. 105)[56].

La lapidazione di santo Stefano di Frederikssund è un esempio particolarmente prezioso della trasformazione a cui andarono incontro le idee giovanili di Giandomenico. Gran parte degli elementi essenziali del disegno sono tratti dai suoi primi dipinti, ma i cambiamenti sono molto significativi, non solo in termini di dimensioni, mezzo e funzione delle due immagini, ma anche per il riesame narrativo effettuato da Giandomenico tra il 1754 e gli anni ottanta e novanta, quando il disegno venne realizzato. Nel dipinto, l'artista si concentrò sul primo piano, riducendo lo spazio in modo tale che tutti gli elementi essenziali – il santo, i suoi carnefici e i rappresentanti del paradiso in attesa di accoglierlo – fossero leggibili su tutta la superficie del quadro. L'espressione allo stesso tempo estatica e spaventata di Stefano dà al dipinto una specificità e una letteralità che rendono quasi insopportabile osservare il volto per un periodo di tempo troppo prolungato, mentre la brutale e oscura presenza dei suoi carnefici sottolinea la sua radiosità e santità.

Il disegno, al contrario, ci pone a una maggiore distanza emotiva e fisica dalla scena. Anche la scelta dell'attimo descritto è cambiata. Mentre il dipinto tiene tutti – il santo, gli spettatori dentro l'immagine e gli spettatori che osservano il quadro – con il fiato sospeso in attesa del lancio della prima pietra, il disegno mostra il santo proprio nel momento dell'esecuzione. Molte pietre sono già state scagliate e molte stanno per colpire santo Stefano, quando questo cade a terra, con le braccia tese e il volto rivolto al cielo. In modo conciso, senza dubbio ereditato dagli ultimi eloquenti dipinti religiosi del padre[57], Giandomenico contrappone ora in maniera garbatamente ironica la fine e la continuazione della vita – il santo che muore e guadagna quindi la vita eterna e il carnefice che vive e, a causa della sua azione malvagia, è in definitiva mortale.

Morti e funerali compaiono spesso nei disegni biblici di Giandomenico e probabilmente riflettono le sue esperienze e le sue perdite, nonché la tendenza, diffusasi nella seconda metà del XVIII secolo, a dilungarsi sulla morte[58]. Giandomenico descrive la morte e/o il funerale di vari santi: Giuseppe, che muore assistito da Maria e dagli angeli nella loro modesta casa di campagna (ora nella collezione di proprietà della signora Heinemann); Pietro, il cui corpo viene trasportato dagli amici oltre il Colosseo (Recueil Fayet 134; ill. p. 87); Anna, distesa sul letto di morte circondata da un turbine di angeli servitori (Recueil Fayet 43; ill. p. 82) e quindi giace morta sul fianco di una montagna con Giovanni Battista che ne piange la morte (Recueil Fayet 16). Esiste infine una scena che raffigura l'impartizione dell'Estrema Unzione (Recueil Fayet 133)[59]. Il disegno potrebbe illustrare la morte di un santo non ancora identificato, l'atto dell'Estrema Unzione come parte di

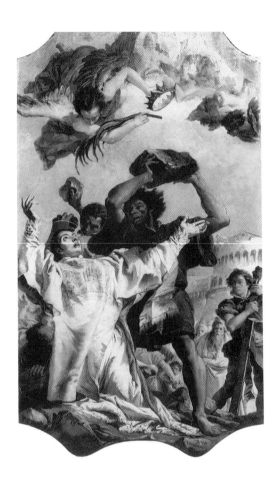

Giandomenico Tiepolo, La lapidazione di santo Stefano, 1754, pala d'altare per l'abbazia di Munsterschwarzach, olio su tela, Berlino, Staatliche Museen

un'illustrazione dei Sette Atti di Pietà (qui la cura dei moribondi) oppure potrebbe rappresentare uno dei Sacramenti. Oltre a mostrare interesse per la morte e i funerali, Giandomenico raffigurò spesso l'atto del battesimo. Accanto al battesimo di Cristo impartito da san Giovanni, esistono numerose raffigurazioni di battesimi, nel solo Recueil Fayet sono raccolti nove fogli che ritraggono san Pietro e san Paolo mentre impartiscono numerosi battesimi o danno benedizioni[60].

Oltre a utilizzare ritratti di personaggi biblici e di santi di tutti i tipi, per questa serie Giandomenico fece spaziare la propria immaginazione in altre direzioni. Un esempio ritrae un gruppo di supplicanti che si rivolgono a papa Paolo IV Carafa, che visse nel XVI secolo (cat. 113). Non sappiamo che cosa stiano implorando e quale sia stato il risultato, ma le azioni dei personaggi sono nondimeno piuttosto chiare. Altrettanto affascinante è un disegno conservato al Louvre (cat. 109), il cui soggetto non è ancora stato identificato. Che si tratti del Beato Gerolamo Emiliani che Giandomenico ritrasse in diverse occasioni (cat. 16)? In questo caso (sicuramente una certa analogia tra le sue abitudini e la presenza di bambini favorisce un tentativo di identificazione) resta ancora da determinare il soggetto di questa immagine, che è al tempo stesso chiaro in modo allettante e inafferrabile. Che cosa sta facendo il personaggio vestito di scuro con quelle casse? Una possibile interpretazione riguarda le nozze di Cana. Potrebbe trattarsi dell'oste che fa provviste di vino? Oppure sta per scoprire che la botte è vuota? Qualunque sia la risposta, una cosa è certa: Giandomenico trovava affascinanti le cantine e le utilizzò come ambientazioni in tutte le serie più importanti.

Nella Grande serie biblica la struttura dei testi familiari o tradizionali viene sviluppata con scene meno note e a volte completamente inventate e, indipendentemente dalla fonte e dal soggetto specifici, Giandomenico si accostò ai suoi racconti con scrupolosità e umiltà. Proseguendo con la strategia che aveva inaugurato da giovane con i dipinti della *Via Crucis*, Giandomenico desiderava che le sue immagini fossero accessibili, per questo motivo vengono introdotti aneddotici dettagli terreni per dare alla storia specificità e senso di immediatezza.

Contemporaneamente egli conserva un tono sobrio, spesso ossessivamente drammatico che viene sottolineato dall'uso delle sfumature. Tra tutti i suoi disegni, la Grande serie biblica presenta l'uso più elaborato e più approfondito degli acquerello sovrapposte per ottenere varie tonalità ed effetti cromatici ed emotivi diversi. Anche la scelta del formato operata da Giandomenico contribuì all'efficacia dei disegni. Ruotando i suoi grandi fogli rettangolari in posizione verticale (riprendendo così il formato verticale di gran parte delle pale d'altare) Giandomenico poté avvicinare i suoi personaggi, lasciando parecchio spazio al di sopra e al di sotto delle figure in cui creare un vuoto inquietante, da riempire con nuvole minacciose o da abbellire con dettagli architettonici.

Spesso lo spazio di molti dei racconti biblici di Giandomenico pare echeggiare di suoni e i disegni sembrano dei grandi palcoscenici operistici sui quali vengono messi in scena drammi sacri con la massima convinzione. Tabita sembra destarsi al comando penetrante della voce di Pietro e alle grida emesse dalla folla nel momento in cui si muove. Tra il rumore metallico delle armature, il battito dei tamburi e lo squillo di una tromba, Pietro e Paolo si dicono addio sussurrando, mentre un grosso spaniel li saluta abbaiando; mentre l'asino della Sacra Famiglia attraversa rumorosamente il cortile lastricato di ritorno

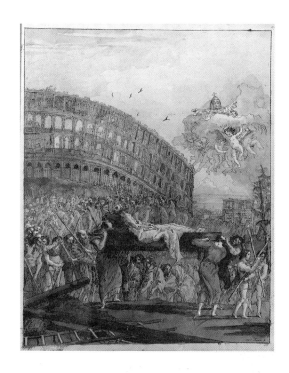

Giandomenico Tiepolo, Il funerale di san Pietro, *Grande serie biblica, penna e acquerello, Parigi, Louvre, Recueil Fayet 134*

dall'Egitto soffia una leggera brezza estiva. In molte delle sue storie i legami affettivi che uniscono alcuni personaggi (Giuseppe e Maria; Maria e Cristo; due apostoli) vengono sottolineati e, come abbiamo visto, le relazioni familiari tra personaggi biblici come Maria e Giuseppe erano elementi essenziali delle storie e molto probabilmente si sviluppavano oltre le fonti testuali. I legami familiari e affettivi furono importanti per tutta la carriera di Giandomenico come narratore e lo divennero sempre più, apparentemente, con il passare degli anni.

Per concludere, nella Grande serie biblica Giandomenico poté soddisfare i propri interessi raffigurando le fasi della vita dalla nascita alla morte, ricostruendo alberi genealogici e stabilendo legami familiari. Poté inoltre studiare in un numero illimitato di fogli le varie fasi attraverso le quali una determinata storia può svilupparsi. Molti di questi aspetti, come vedremo, si ritroveranno anche nelle altre serie narrative.

Satiri e centauri

Rimasti a lungo dispersi, i disegni di Giandomenico di satiri, centauri e ninfe aggiungono una dimensione magica e un elemento assolutamente nuovo ai suoi interessi narrativi. Costituita probabilmente da oltre 100 disegni, questa serie è stata studiata da James Byam Shaw e, in modo ancora più approfondito, da Jean Cailleux[61].

In questa serie i mezzi utilizzati da Giandomenico per costruire una storia cambiano. Invece di adattare i soliti personaggi per abbellire o ampliare testi conosciuti, sembra aver riflettuto sul potenziale visivo e narrativo offerto da un numero limitato di personaggi mitici. In un gruppo di disegni, Giandomenico considera il centauro – l'essere metà uomo e metà cavallo della mitologia greca – come un'entità. Chi è il centauro, quali sono i suoi interessi? Giandomenico dà una risposta a queste domande fornendolo di vari tipi di armi (scudo e lancia, Uffizi; arco e freccia, Metropolitan). Mostrandolo interessato al proprio equipaggiamento, Giandomenico traccia una storia diversa – una storia ricca di implicazioni e potenziale – che ci fa immaginare avvenimenti che avranno luogo più avanti o considerare possibili azioni verificatesi in precedenza.

In un altro gruppo Giandomenico prende in esame la natura della sua creatura, una natura combattiva, mostra quindi il centauro mentre lotta contro varie creature (leone, Princeton; l'Idra di Lerna, Uffizi). In un altro insieme Giandomenico immagina che cosa succede introducendo una trama specifica, trasformando il centauro nel leggendario Nesso, il centauro che traghettava i viaggiatori al di là di un fiume e che, cedendo al desiderio, rapì Deianira, moglie di Ercole. Giandomenico si immagina quindi alcune variazioni compositive e narrative sul rapimento. Ad esempio, una Deianira che oppone resistenza alla violenza oscena (New York, The Metropolitan Museum of Art) viene contrapposta a una Deianira pragmatica che accetta il passaggio offertole dal centauro (sempre The Metropolitan Museum of Art). In un disegno (cat. 129) il centauro sembra particolarmente concupiscente e tiene Deianira stretta in un vigoroso abbraccio, mentre lei cede forse a una passione travolgente oppure si getta all'indietro in una vana lotta.

Giandomenico variò ulteriormente il suo soggetto, facendo incontrare a volte mitiche creature dei boschi – fauni, satiri e ninfe – con il centauro. In questo modo scoprì un lato più allegro del carattere del centauro. Due fogli in mostra ritraggono questo aspetto della vita del centauro: in cat. 128 un centauro sdraiato si prepara a far salire un satiro

femmina, mentre un altro giovane satiro sta a guardare. Stanno partendo per una cavalcata? Oppure stanno per esibirsi nelle acrobazie che vediamo nel disegno di Princeton (cat. 125)? Anche in questo caso le armi vengono messe da parte, mentre la parte umana del centauro afferra la sua compagna a mezz'aria e la lancia in alto con le robuste braccia. Il giovane satiro si accinge a scappare, evidentemente intimidito, ma sicuramente affascinato dalle esuberanti acrobazie dei suoi compagni.

Giandomenico tentò anche di immaginarsi come avrebbe potuto essere la femmina del centauro e decise che, sebbene anche nelle sue vene scorresse sangue guerriero, in lei prevalesse a volte l'istinto materno. Per questo la ritrasse mentre teneva stretto al petto, in modo piuttosto aggressivo e protettivo, un piccolo satiro, ignorando per qualche istante la faretra, le frecce e lo scudo (ill. p. 89). In questo disegno la femmina di centauro accompagna, o forse viene guidata da un satiro più anziano, per cui l'opera assume le caratteristiche di una scena familiare, sebbene di una specie selvaggia e violenta.

Quando non si mischiavano ai centauri, i satiri stavano in compagnia di rappresentanti della loro specie oppure di fauni, divinità dei boschi simili a loro, riconoscibili da corna, zoccoli, orecchie e coda simili a quelle delle capre. Evidentemente Giandomenico era affascinato dall'idea di una vita familiare tra queste creature esotiche, poiché trattò questa situazione in vari fogli, mostrando ancora una volta la sua forte propensione per le scene che raffiguravano relazioni familiari. I disegni in cui ritrae le famiglie di satiri sono tra i più teneri della serie. Qui Giandomenico ha attribuito a personaggi mitici autentiche qualità umane. Così come immaginava Giuseppe e Maria come parte di una famiglia più grande, ora egli voleva immaginare come potevano essere le famiglie di satiri. Malinconiche e delicate, queste bizzarre rappresentazioni di come i satiri e le loro famiglie giocano e lavorano insieme non hanno una trama, ma sono comunque ricche di significato. In una di queste le femmine di satiro pregustano languidamente il piacere di un picnic, per il quale i loro maschi stanno portando il necessario in alcuni cesti (ill. p. 90); in un'altra si esibiscono in esuberanti acrobazie al suono della musica[62].

In un disegno ancor più incantevole i satiri hanno lasciato la loro abituale dimora nei boschi e si sono trasferiti in una fattoria in piena campagna con tanto di cane. Qui sono seduti in cucina per la cena (cat. 127) e, come spesso succede in queste riunioni, attorno al tavolo si discute animatamente. La signora Satiro gesticola in direzione del fuoco, probabilmente riferendosi alla qualità di una portata della cena, mentre la figlia assaggia del cibo e un figlio piccolo sta a guardare. Nascosto dietro la porta un altro figlio, poco più vecchio, origlia la conversazione. La famiglia sta discutendo di una malefatta di questo bricconcello? È come al solito in ritardo per la cena o ha combinato qualcosa in cucina, di cui ora la signora Satiro sta parlando? Oppure semplicemente non si fida delle capacità culinarie della madre e spera di evitare la sorte del resto della famiglia? Da una scena così semplice molto può essere immaginato, molto può essere dedotto e molte storie possono essere inventate. L'atmosfera è idilliaca, nostalgica, domestica e conviviale. Il racconto viene creato essenzialmente dalle ambientazioni e dai gesti dei protagonisti. Riunendo in sé caratteristiche umane e animali, queste creature risultano particolarmente attraenti e sembrano non avere nulla della bestialità e della licenziosità che la tradizione antica attribuiva a questa unione tra capra ed essere umano. Queste figure appaiono invece vulnerabili, tenere e gentili e Giandomenico mostra un particolare interesse per le

Giandomenico Tiepolo, *Centauressa e satiro*, *Serie dei centauri e dei satiri*, *penna e acquerello*, New York, The Metropolitan Musem of Art

attenzioni che il *pater familias* satiro dedica alla sua famiglia. Contrapponendo il riposo all'azione, le relazioni alla solitudine, l'umorismo al dramma, questa serie amplia la nostra esperienza, se non la nostra comprensione dei personaggi ritratti. Ricorrendo all'espediente della vignetta, ripreso dalla pittura di genere, Giandomenico ci trasforma in *voyeur* della vita privata di queste leggendarie creature. Inoltre, non ritraendo intrusi e lasciando i satiri tra i loro simili, Giandomenico ci porta nel loro mondo, piuttosto che portare il loro mondo nel nostro. Totalmente assorti nelle loro attività le creature mitiche di Giandomenico sono disinvolte, convincenti e affascinanti. Il suo tocco, come sottolinea Jean Cailleux, era leggero e acritico; il suo rifarsi all'antichità non ha nessuna delle finalità moraleggianti gravose o serie dei neoclassici. Siamo piuttosto tornati al mondo gioioso del Rococò, in cui regnavano la sensualità e l'immaginazione.

Ciò significa che questo gruppo risale a una fase precedente della carriera di Giandomenico – forse al quinto e al sesto decennio del 1700 – quando la severità neoclassica non aveva ancora conquistato gli artisti europei? Questo è stato suggerito più volte. Tuttavia, la tesi secondo la quale lo sviluppo delle scene mitologiche, fino a includere scene familiari, anticiperebbe piuttosto che essere contemporaneo alle creazioni delle Scene di vita quotidiana a Venezia e nel Veneto non risulta del tutto convincente. Dopo tutto Giandomenico aveva trattato scene di genere indipendentemente già prima degli anni cinquanta. Inoltre, sia nelle Scene di vita contemporanea che nella serie di Pulcinella, Giandomenico ripeté alcune delle scene incluse nelle rappresentazioni di centauri e satiri, il che potrebbe indicare che queste furono concepite quasi contemporaneamente e che potrebbe trattarsi di variazioni che riflettono cambiamenti di stile.

La serie dei satiri e dei centauri suggerisce invece che la netta separazione stilistica e narrativa tra Rococò e Neoclassicismo non può essere applicata a Giandomenico. Le vecchie idee non dovevano necessariamente essere abbandonate nel momento in cui ne nascevano delle nuove, ma potevano coesistere e interagire. Ciò che è realmente distintivo in questi disegni, oltre al soggetto, è la predilezione di Giandomenico per una limitata varietà di ambientazioni, la creazione di prospettive che ci portano a guardare verso l'alto e la collocazione dei protagonisti in diagonale all'interno o all'esterno del piano di proiezione. Questo conferisce ai disegni una coesione di gruppo e una straordinaria vivacità. I disegni sono inoltre contraddistinti da una miscela ineffabile di fantasia spruzzata delicatamente con accenni di realtà che ci trasmettono una sensazione di sogno, allegria e desiderio malinconici. Il drammaturgo della Grande serie biblica si trasforma qui, nei ritratti di creature leggendarie, in un lirico poeta visivo.

Scene di vita contemporanea a Venezia e nel Veneto

Quando Giandomenico era ancora un giovane artista sui trent'anni dimostrò già di avere interessi piuttosto diversi da quelli del padre. Mentre Giambattista attribuiva al mondo fantastico della mitologia e dell'allegoria una convinzione che era frutto di un'osservazione acuta del mondo reale, Giandomenico eliminava laboriosamente dal mondo comune tutte le realtà più dure e lo colmava dell'incanto fantastico di un sogno. Ne sono un esempio gli incantevoli affreschi realizzati nel 1757 per Villa Valmarana raffiguranti la vita quotidiana in campagna, con i contadini sereni e ben nutriti e i loro figli vivaci e pieni di salute, che vivono in un mondo generoso su cui splende sempre il sole.

Giandomenico Tiepolo, Picnic di satiri, *Serie dei centauri e dei satiri, penna e acquerello, New York, The Metropolitan Musem of Art*

L'occhio acuto di Giandomenico per la realtà ordinaria, che aveva dato ai suoi racconti religiosi una certa accessibilità, ebbe libero sfogo a Villa Valmarana. Non sorprende quindi che Giandomenico, quando il tempo glielo permetteva e quindi molto spesso dopo il suo ritiro nella villa di famiglia a Zianigo, tornasse ad affrontare il tema della vita che si svolgeva attorno a lui. Il risultato è rappresentato dai circa ottanta disegni che raffigurano quella che Byam Shaw ha definito la sua rappresentazione della vita dell'alta società e delle classi meno agiate in città e in campagna. Ancora una volta realizzata sui grandi fogli di carta amati da Giandomenico, ora orientati in senso orizzontale, la serie è costituita da vignette, rapide occhiate nelle vite pubbliche e private dei suoi contemporanei veneziani. Questi disegni, che in alcuni casi riportano la data 1791, sono generalmente in linea con le convenzioni della pittura di genere di quell'epoca, interessata sia ai divertimenti, agli spettacoli e alla vita privata delle classi più elevate, sia alle attività dei ceti bassi. Questi temi vennero trattati anche da Crespi, Piazzetta, Pietro Longhi e Guardi[63]. Giandomenico non si limitò a copiare o semplicemente a ripetere i suoi predecessori o contemporanei.

In questa serie Giandomenico non illustrò testi letterari preesistenti, come quelli che aveva preso come spunto per molti dei suoi soggetti biblici. Come per le scene di satiri e centauri egli inventò invece dei racconti, descrivendo i personaggi mentre conducevano la vita di tutti i giorni. Ma questa volta si trattava di una vita che conosceva, quella che si svolgeva attorno a lui. Il suo approccio oscilla tra un'osservazione assolutamente imparziale – una sorta di reportage visivo – e un commento sorridente della società, di cui vengono satireggiati con garbo le maniere, le consuetudini, le mode e le convenzioni. Nella realizzazione della serie Giandomenico sembra aver trovato un'ispirazione autentica in diverse fonti, in particolar modo nei suoi disegni e in quelli del padre, soprattutto nelle caricature, e nell'osservazione diretta della vita che lo circonda.

Come nelle altre grandi serie, anche in questa ci sono temi familiari, ripresi per intero o in parte da dipinti precedenti. *La lanterna magica* o *Mondo Novo*, già vista a Villa Valmarana, ricompare come parte di un'intera serie che raffigura i divertimenti disponibili per le strade di Venezia, che includono lo spettacolo di burattini, i cantastorie e i ciarlatani che mettevano le loro capacità a disposizione dei clienti. Una delle più incantevoli scene di svago è quella in cui Giandomenico raffigurò un gruppo di ragazzi chiassosi che si rinfrescano con un rapido tuffo in un canale (cat. 153).

Vita in città
Circa una decina di disegni verte sulla vita delle classi sociali più elevate entro i confini dei palazzi veneziani o di altri intimi ambienti interni. I divertimenti privati raffigurati includono uno spuntino, un gioco a carte e un banchetto. Vengono inoltre descritte attività più mondane, quale la consueta visita dal sarto e dalla modista (ill. p. 91). Mentre i disegni biblici, in virtù del loro contenuto, si concentravano più su personaggi di sesso maschile, in questi e in altri fogli Giandomenico sembra aver apprezzato l'opportunità di curiosare nel mondo domestico femminile. Attraverso le andature, i gesti e le espressioni Giandomenico ha creato l'universo lento e ciarliero delle gentildonne veneziane e dei loro accompagnatori. Sviluppate dal suo repertorio di caricature e figure e/o gruppi ripetuti, i suoi ritratti hanno un effetto reale e convincente grazie alla loro struttura, al lo-

Giandomenico Tiepolo, Dalla modista, Scene di vita contemporanea, penna e acquerello, Boston, Museum of Fine Arts, per gentile concessione del William E. Nickerson Fund

ro ordine e alla loro collocazione. Raggruppate a seconda del tema, le scene dei ritrovi mondani nei palazzi veneziani accennano a sequenze narrative quali il corteggiamento, il matrimonio e la conseguente maternità di una donna veneziana; in un episodio questa donna e le sue amiche prendono il tè insieme (cat. 152). Poiché queste opere sono senza titolo, il loro significato deve tuttavia essere dedotto dai disegni stessi, e questa è notoriamente un'operazione difficile. La collezione Heinemann di New York contiene, ad esempio, un foglio a cui sono stati dati i titoli *La presentazione della fidanzata – II* (ill. p. 93) e *Una visita alla suocera*, il che sta a indicare che lo stesso foglio può essere interpretato come se la scena si svolgesse prima o dopo un matrimonio.

Il Boston Museum of Fine Arts è in possesso di un disegno intitolato *Banchetto veneziano*, che potrebbe essere interpretato come una festa di fidanzamento o come un matrimonio, soprattutto per il giovane che, con entusiasmo, propone un brindisi per l'elegante signora seduta sulla sinistra. Ma ancora una volta, nonostante il tentativo di Giandomenico di essere piuttosto specifico per quanto riguarda le azioni e i suoi personaggi, resta ancora da chiarire come e se il disegno può adattarsi a qualsiasi sequenza narrativa.

È interessante notare che la giovane o la sposa ritratta nella scena del sontuoso banchetto potrebbe essere uscita di recente dal convento più vicino, il luogo in cui le ragazze veneziane venivano mandate, affinché ricevessero un'istruzione, fino al momento del loro fidanzamento. Giandomenico realizzò almeno due rappresentazioni di famiglie in visita alle loro congiunte in questi conventi e una di queste viene esposta in mostra (cat. 151)[64]. Le sedie avvicinate alla grata che le separa, le famiglie veneziane vengono rappresentate nel corso di intense conversazioni con la giovane che vive in convento. Tazze di cioccolata calda sono posate su una mensola posta tra di loro, pronte per essere sorseggiate dai vari membri della famiglia mentre si aggiornano sulle ultime novità. Un anziano monaco, che forse funge da *chaperon*, siede assorto nella lettura del giornale, su cui Giandomenico, con un leggero tocco di ironia, ha apposto la firma. L'atmosfera è neutra, l'attività prosaica e i protagonisti della scena sono completamente assorti dalla loro abituale visita. Tuttavia, vengono inserite due note contrastanti: il monaco dà un tocco umoristico alla scena, mentre il ragazzo storpio, che si regge in piedi appoggiandosi alla colonna con l'aiuto di una stampella, conferisce una nota di pathos. In apparenza buffo, è talmente convincente da sembrare ritratto dal vivo. È interessante notare che questo personaggio è una rielaborazione e una riconsiderazione della posa utilizzata da Giandomenico per il giovane che si appresta a fare un brindisi ai suoi ospiti intervenuti alla cena veneziana, il che ci ricorda ancora una volta che Giandomenico otteneva una grande varietà di effetti con la massima economia di mezzi.

Almeno venti disegni descrivono la vita nelle strade di Venezia, alcuni luoghi – i caffè, i mercati e i vari tipi di barche (gondole e burchielli) utilizzati per spostarsi – vennero descritti accuratamente in parecchi fogli.

Forse, però, la rappresentazione più inconsueta di Venezia e i suoi canali è quella di un gruppo di ragazzi che ha deciso di rinfrescarsi durante una giornata afosa facendo una nuotata in un canale (cat. 153). La prospettiva aggiunge una dimensione insolita alla narrazione, trasformandoci in uno dei ragazzi, già nel canale, mentre lancia grida di incoraggiamento ai due ragazzi che stanno per tuffarsi. In quest'opera non ci limitiamo a guardare, ma partecipiamo alla scena, condividendo il piacere della spontanea decisione

dei giovani. Inoltre, guardandoci intorno, vediamo un giovane, le cui braccia conserte e il cui atteggiamento stanno a indicare forti riserve nei confronti di quello che sta succedendo, e, dietro di lui, numerosi veneziani che si dedicano alle proprie attività. I personaggi su cui è puntata l'attenzione, i due ragazzi – uno che sta per tuffarsi, l'altro che sta forse uscendo dall'acqua – sono ancora una volta adattati, come il ragazzo storpio e il giovane convitato, da un'unica posa.

Una posa simile viene utilizzata per descrivere il ragazzo che vende polli vivi nella rappresentazione di Giandomenico del mercato (cat. 149). Con un piede appoggiato su una delle stie, chiacchiera con entusiasmo con i clienti a proposito della qualità del suo pollame. Un pollo è già stato venduto alla nostra robusta domestica. Con una tenda gonfiata dal vento per delimitare la bancarella, il venditore di pollame è solo uno dei tanti personaggi che affollano le strade di Venezia. A sinistra sullo sfondo alcuni gentiluomini fumano la pipa e bevono seduti in un caffè, mentre più avanti lungo la strada, sulla destra, sono sorti mercatini di ogni genere. Ricco di particolari, suoni e movimenti, il disegno cattura con vivacità l'attività frenetica ma monotona che caratterizza le giornate di mercato a Venezia.

Giandomenico era affascinato anche dai ciarlatani e dagli imbonitori che offrivano con insistenza i loro servigi lungo i moli veneziani. I ciarlatani, che dichiaravano tra l'altro di saper estrarre i denti in modo indolore, colpirono la sua fantasia almeno due volte in questa serie. In un esempio (cat. 142) il ciarlatano indica i suoi attrezzi e le sue pozioni, mentre numerose vittime del mal di denti sono sedute in attesa; nel secondo (cat. 150) Giandomenico mostra il momento dell'estrazione. Mentre il paziente è seduto, bloccato dalle ginocchia del ciarlatano, e agita le braccia, il dentista si concentra con estrema serietà sul suo lavoro, con un secondo strumento stretto in bocca. Varie persone (tutti abitanti dal volto familiare della Venezia di Giandomenico) assistono impassibilmente alla scena. In contrasto con il senso di conversazione evocato nelle visite in parlatorio, oltre che in altre scene in cui sono in corso dei dialoghi, qui regna il silenzio, fatta eccezione forse per le grida del paziente.

Guidandoci tra spettacoli di burattini, lanterne magiche, cantastorie e altri divertimenti, Giandomenico ci conduce infine a un serraglio dove si trovano anche leopardi (The Metropolitan Museum of Art) e leoni (cat. 143). Preti e gentiluomini di varie età si sono radunati per ascoltare che cosa ha da dire il padrone a proposito del simbolo di san Marco, patrono della città. Mentre tre grandi e goffi uccelli sono legati alla parte superiore delle gabbie, i leoni osservano annoiati l'ultimo gruppo di visitatori che si sta avvicinando. Anche qui, come nel caso del dentista imbroglione, l'assemblea di visitatori leggermente caricaturati dà un tono umoristico alla scena.

Vita in campagna

Giandomenico, che nel corso degli ultimi anni della sua vita trascorse gran parte del suo tempo nella villa di campagna di Zianigo, conosceva senza dubbio, e molto probabilmente amava, la vita campestre. Sicuramente in molti fogli rappresentò il passatempo preferito degli italiani: il dolce far niente, l'errare senza meta attraverso la campagna, non meno di otto disegni raffigurano gruppi o coppie che passeggiano all'aria aperta[65].

Molti di questi disegni mostrano cenni di galanteria e allusioni a relazioni sentimentali.

Giandomenico Tiepolo, La presentazione
della fidanzata - II, *Scene di vita
contemporanea, penna e acquerello, New
York, collezione Heinemann*

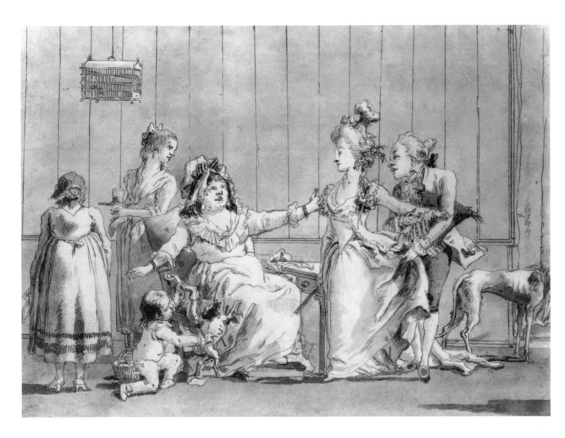

Il più incantevole (cat. 145) ritrae un gentiluomo che si inchina in modo complicato davanti a un trio di signore con i cappelli più incredibili. Giandomenico si prendeva gioco delle acconciature e dei cappelli femminili già ai tempi di Villa Valmarana, ma qui evoca una profusione particolarmente abbondante di copricapi carichi di nastri, piume, merletti e fiocchi. Si tratta di un momento di autentico disegno virtuoso, con un umorismo velato quanto la posa del gentiluomo è esagerata.

Un altro ciclo di disegni si concentra su divertimenti più specifici del semplice camminare e incontrarsi in campagna. Uno di questi, *Gli uccelli prigionieri* (cat. 148), ritrae il piacere che la gente provava in passato nel liberare gli uccelli tenuti in gabbia e farli volare legati a delle cordicelle; gridolini di piacere sembrano accompagnare questi "aquiloni viventi" mentre si librano nel cielo. L'uomo più anziano sembra averli appena liberati oppure essere sul punto di ricatturarli, mentre i bambini gridano e fanno cenni, e il cagnolino preferito di Giandomenico abbaia eccitato. Solo l'impassibile domestica vista di schiena è indifferente a tutto ciò (o forse si identifica con gli uccelli), mentre la donna con il cappello a cono che sta distesa nell'angolo ci guarda sorridendo. Il suo sorriso, come molti degli espedienti narrativi di Giandomenico, dà adito a diverse interpretazioni. Potrebbe esprimere una gioiosa indulgenza nei confronti del divertimento dei suoi familiari; potrebbe sorridere agli spettatori in segno di benvenuto o di riconoscimento; o forse stiamo assistendo a un momento di privato autocompiacimento, in cui la donna si volta in direzione opposta al gruppo per sorridere, sapendo di essere troppo adulta o sofisticata per questi divertimenti infantili. Sicuramente Giandomenico ha affidato al suo

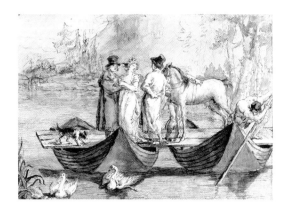

personaggio un ruolo non solo di spettatore, ma anche di critico e, di conseguenza, ha assegnato a noi un compito ancora più complesso: osservare e giudicare l'azione e allo stesso tempo osservare e giudicare l'osservatore.

Numerosi disegni ritraggono famiglie e/o amici che si riuniscono o già radunati nel giardino di una villa. Il disegno conservato al Museo Civico Correr (cat. 147) raffigura uno dei personaggi preferiti di Giandomenico, una giovane donna con un piccolo cappellino e il suo cane (che in questo episodio tiene in grembo), in compagnia del figlio o di un giovane gentiluomo, mentre una coppia più anziana sta per raggiungerli. Una donna molto vecchia si avvicina zoppicando appoggiandosi a un bastone, aiutata da un anziano gentiluomo con un portamento insolitamente eretto. Questa scena piuttosto comune viene ravvivata e rafforzata dall'abile contrapposizione di personaggi di sesso ed età diversi, tutti descritti per mezzo del loro atteggiamento e dei loro gesti.

I cavalli non erano necessari e si vedevano quindi di rado nella città di Venezia, ma erano numerosi nei luoghi di villeggiatura e Giandomenico sembra essere stato un appassionato di questi animali. I cavalli rappresentano infatti il soggetto di molti disegni di questa serie. In almeno due esempi, un giovanotto dall'aria aristocratica mostra un cavallo da primo premio a un gruppo di spettatori; in un disegno (cat. 144), un gruppo di donne e uomini (in gran parte derivati da caricature) ammira un focoso cavallo bruno entro i confini coperti da volte della scuderia di una villa, mentre in un altro (cat. 141) un gruppo di orientali con turbante è rapito nella contemplazione di un grande stallone bianco. In un altro disegno l'interesse di Giandomenico per i cavalli si unisce a quello per le barche (ill. in alto): mostra un trio di personaggi alla moda impegnati in una conversazione, mentre vengono traghettati assieme al loro elegante cavallo attraverso un fiume o un canale con un metodo ingegnoso: due barche su cui è stata poggiata una piattaforma in legno sono diventate un improvvisato traghetto, uno spettacolo insolito da ogni punto di vista.

Naturalmente il tema dello spettacolo è uno dei fili conduttori della serie, in particolar modo nelle rappresentazioni di Giandomenico dei divertimenti e degli svaghi cittadini, compare inoltre nella descrizione degli svaghi campestri, che includono anche immagini di persone che osservano alcuni animali. In un foglio tre gentiluomini osservano un branco di cervi su una roccia e sembrano discutere tra loro di quello che vedono (cfr. *Un uomo osserva un branco di cervi attraverso uno steccato,* cat. 139). La nostra prospettiva è insolita, dirige il nostro sguardo in alto verso la sporgenza di roccia dove stanno i cervi, impedendoci così di vedere la strada su cui si trovano i gentiluomini, gran parte dei loro corpi e il sentiero che abbiamo percorso per raggiungere questo punto. Per trovare una prospettiva altrettanto arbitraria e insolita, che rafforza l'elemento del testimone oculare di questi disegni, dobbiamo tornare almeno all'epoca di Canaletto, ma qui viene interpretata in modo molto più enfatico, audace e moderno.

Vita contadina in campagna

Questa serie contiene naturalmente parecchie scene relative alla vita dei contadini nelle fattorie. Una scena simile a quella in cui i gentiluomini osservano il branco di cervi è raffigurata in *Uomini osservano un branco di leoni* (cat. 140), dove un uomo anziano tiene ferma una scala, sulla quale un giovane si arrampica per vedere oltre il muro di pietra che

delimita la fossa dei leoni. Ignari della presenza dell'osservatore, alcuni leoni stanno sdraiati annoiati e indolenti, mentre altri si guardano attorno con curiosità. Ancora una volta vediamo sia gli osservatori che gli osservati e possiamo quindi trarre più conclusioni a proposito della situazione di quanto non possano fare i personaggi della storia. Anche per i personaggi di questi disegni il ruolo più frequente consiste nell'essere il soggetto dell'osservazione, nel presentarsi come soggetti per lo spettatore. Alcuni pastori di capre dormono, alcuni guardiani di maiali osservano gli animali oppure, in un foglio particolarmente incantevole, dei bambini vengono ritratti in mezzo ai tacchini nel cortile della fattoria di famiglia (cat. 135). In questa prospera fattoria la padrona di casa si rilassa, scalza, su una sedia, mentre il cane strofina il muso contro di lei e la figlia maggiore osserva i tacchini. Invece di dar loro da mangiare, come spesso succede nelle rappresentazioni di questa scena, sembra contarli oppure sceglierne uno per il prossimo pasto o per la vendita al mercato (cat. 149); i tacchini sembrano non accorgersi del suo interesse: girano impettiti con le code spiegate e paiono più interessati alla tacchina accovacciata per terra. Forse si è appena accoppiata con un maschio che, dopo aver compiuto il proprio dovere coniugale, si sta allontanando dalla scena ed è proprio in direzione di questo conquistatore che sta indicando la giovane padrona. Anche qui Giandomenico ha inserito la robusta domestica, vista da dietro, ignara o indifferente a tutta questa agitazione, mentre porta un fascio di rami verso un mucchio di legna nascosto da qualche parte oltre le porte ad arco. Sullo sfondo, sotto una frondosa pergola di vite, alcuni pavoni beccano il grano sparso attorno a loro. La vita nella fattoria è tranquilla, prospera e felice, come simboleggia il gallo che sta ritto sul tetto a sinistra.

Lasciando l'aia, Giandomenico descrive la vita placida del bestiame (cat. 138). Mentre alcune mucche stanno ruminando, una piccola mandria attraversa una passerella in legno sopraelevata per raggiungerle, nel punto in cui termina il sentiero in legno, una mucca viene munta. Tuttavia, questa sembra una decisione piuttosto improvvisata. Pare che il vaccaro abbia bisogno di un po' di latte per il pranzo e ne raccoglie giusto la quantità sufficiente a riempire la brocca, mentre la mucca attende con impazienza che finisca, con lo sguardo rivolto verso un punto lontano. La monotona routine della vita della fattoria viene inoltre descritta nella scena in cui la famiglia si dirige verso la chiesa parrocchiale del paese (cat. 137). Qui una ragazzina corre avanti con impazienza per raggiungere altri agricoltori che sono già vicino alla scala della chiesa, mentre le donne coperte per pudore con uno scialle e sempre scalze, camminano più lentamente con gli uomini per andare ad assistere alla funzione. Essi vengono notati da una giovane donna nella loggia, per cui ancora una volta ci vengono proposti i vari strati di osservatori e osservati in un'unica immagine.

Nel ritratto dei contadini con il carretto Giandomenico dà invece una nota di minore prosperità (cat. 136), i personaggi, con gli abiti laceri, vengono a volte chiamati zingari. Sicuramente potrebbe trattarsi di contadini sfollati nomadi, simili a quelli che si incontravano spesso nelle campagne venete. La loro presenza richiama alla mente i ritratti impietosamente realistici di Ceruti di oltre mezzo secolo prima[66]. Senza dubbio il carro coperto, i cappelli e i mantelli suggeriscono che fossero in viaggio, e certamente la scena non ha nulla della tranquilla prosperità dell'episodio ambientato nel cortile della fattoria. Il significato della scena, tuttavia, non è affatto chiaro. La donna anziana che sta filando

in compagnia di un giovane è una contadina che si sta riposando dalle fatiche? Il ragazzo che le sta accanto e guarda gli altri con curiosità è suo figlio? Oppure questi due personaggi fanno parte del gruppo di vagabondi e stanno aspettando che gli altri, sulla destra, decidano dove andare? La figura all'estrema destra sta portando il covone di grano nel granaio o lo vuole mettere sul carro già carico per andare al mercato? Oppure questi sono contadini itineranti che hanno chiesto del grano e stanno per partire? E che dire del ragazzo con il berretto di pelliccia e il mantello? Sta parlando con il gentiluomo con cappello e mantello, ma il tenore della conversazione non è chiaro. Qualsiasi siano le risposte a queste domande, l'immagine ci affascina per i diversi gradi di distrazione, narcisismo e consapevolezza critica dei personaggi di Giandomenico.

Nell'insieme, la rappresentazione di Giandomenico della vita contemporanea a Venezia unisce gli aspetti ordinari a quelli straordinari; non solo è affascinato dai momenti monotoni della vita, ma è anche attratto dagli spettacoli che allietano i suoi contemporanei. Giandomenico amava osservare coloro che lo circondavano ed era affascinato dal loro profondo interesse agli svaghi occasionali in cui si imbattevano, difatti la descrizione pittorica tratta dalle sue osservazioni è densa di significati.

Pulcinella

Sebbene non rappresenti necessariamente l'ultima fatica di Giandomenico, la serie di Pulcinella, inaugurata con il titolo di *Divertimento per li Regazzi*[67] (cat. 155), viene affrontata per ultima nella discussione sulla sua narrativa, poiché è il suo racconto più ampio, più complesso e con il maggior numero di associazioni.

Giandomenico descrisse la vita e le avventure di un personaggio che conosceva attraverso le tradizioni della commedia dell'arte, dell'annuale carnevale, del teatro di strada e del festival degli gnocchi della vicina Verona. Pulcinella era già comparso di frequente nei disegni e nelle incisioni di Giambattista, così come nei dipinti giovanili e nelle opere realizzate da Giandomenico nella villa di famiglia. Considerando nuovamente il personaggio di Pulcinella, Giandomenico riprese l'ormai consolidata abitudine di tornare su sentieri ben battuti al fine di cercare e trovare qualcosa di nuovo. Per sviluppare il suo *Divertimento*, egli riflette sul carattere di Pulcinella, così come le sue riflessioni sulla natura dei centauri e dei satiri lo aiutarono a creare situazioni attorno alle quali costruire poi una storia. Ma in Pulcinella, tratto da fonti così stratificate e diverse, trovò il suo personaggio più ricco di associazioni e quindi più flessibile, un personaggio che, come i suoi esseri leggendari, poteva vivere tra i suoi simili. Diversamente dai centauri e dai satiri, che solitamente restavano appartati, poteva anche unirsi alle altre specie. Così Giandomenico presentò addirittura Pulcinella alle sue creature mitiche per vedere che cosa sarebbe successo, ma allo stesso tempo ampliò i suoi rapporti anche in molte altre direzioni.

Giandomenico creò spesso universi paralleli in cui si riflettevano le sue rappresentazioni della vita quotidiana e scene simili che ritraevano Pulcinella ed esistono inoltre vari riferimenti a temi biblici familiari, parodie delle opere di Giambattista. La troupe ormai ben nota degli attori secondari di Giandomenico interpretava episodi individuali. La storia di Pulcinella è allo stesso tempo biografica, generazionale ed episodica, un racconto scomposto, il più vario e il più flessibile del maestro veneziano. Include – ma in definitiva fa scomparire – le fasi della vita, la morte e la rigenerazione, e per tutto il tempo offre un

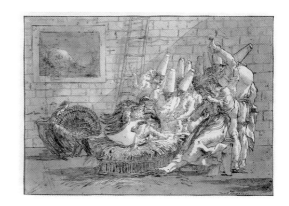

caleidoscopio scintillante di stati d'animo, mischiando commedia, tragedia, pathos, volgarità, stupidità e serietà.

Sappiamo che Giandomenico forgiò il suo personaggio sulla base di molte fonti al fine di creare una personalità unica, con caratteristiche fisiche, psicologiche e sociali proprie. Alto, magro e più allampanato di tutti i suoi predecessori, Pulcinella era diventato una specie ibrida convincente, metà umana e metà fantastica. Con una fisionomia costante e tipicamente goffo e impacciato, Pulcinella, grazie alla sua duplice natura, interpretò ruoli molteplici in questo racconto. Come una sorta di essere umano primitivo, o *Urmensch*, poteva diventare un'affascinante copia oppure un sostituto, le cui parodie del ridicolo comportamento umano resero ancor più affascinanti un gran numero di attività terrene, in quanto svolte da un personaggio che non apparteneva alla razza umana. Spesso, in compagnia di esseri umani a pieno titolo, la sua diversità viene amplificata ed egli assume quindi qualità esotiche. In altri momenti, invece, quando è tra i membri della sua stessa specie, comprendiamo meglio la sua umanità e, di conseguenza, la nostra. Rimanendo sempre se stesso in situazioni tanto diverse, Pulcinella era in grado di suscitare in noi alternativamente allegria, immedesimazione, simpatia, scherno, disapprovazione, ammirazione, rispetto o compassione.

I vecchi interessi di Giandomenico come narratore vengono ancora una volta ricapitolati con nuovi risultati. Nella Grande serie biblica, ad esempio, il testo diventava il trampolino per un'invenzione narrativa. Nella serie di Pulcinella, il racconto inventato acquista l'autorità di un testo visivo e gran parte di questa natura testuale deriva dal suo complesso utilizzo della collocazione temporale.

Nella Grande serie biblica Giandomenico creò singoli episodi pittorici che chiarivano un momento in una sequenza narrativa testuale specifica oppure illustravano una sequenza di momenti collegati in una serie di fogli. Nei suoi disegni a tema mitico inventò situazioni momentanee costruite attorno alle caratteristiche dei personaggi immaginari. Le scene di vita quotidiana vennero sviluppate sulla base di osservazioni mescolate con abilità per creare ulteriori esperienze che potessero alludere alla sequenza ma anche descrivere un momento isolato nel tempo. Questa dualità, in sospeso tra la sequenza implicita e la situazione individuale, è espressa con grande complessità nella serie di Pulcinella.

Le allusioni alla narrativa sequenziale includono le implicazioni biografiche di numerosi fogli, i riferimenti alla nascita, alla crescita, alla maturità e alla morte, nonché gli occasionali nessi tra le azioni di un foglio e quelle di un altro. Giandomenico gioca inoltre deliberatamente con i contorni e i bordi dei suoi fogli, tagliando alcuni personaggi sulla destra o sulla sinistra, implicando così un'azione passata o futura raffigurata in un'altra immagine. Le complesse questioni della trama, della sequenza narrativa e i problemi dei numeri a margine da utilizzare come una possibile guida per questi disegni sono stati il soggetto di numerose discussioni[68]. Per comprendere appieno la loro complessità, è necessario sapere che la serie tratta determinati temi: la nascita e l'infanzia; la fanciullezza; il corteggiamento e il matrimonio; i divertimenti e le feste; il lavoro e le professioni; i viaggi; gli incontri con creature leggendarie; i guai con la giustizia, la malattia e la vecchiaia; la morte e i funerali.

Come era prevedibile per un narratore che aveva dimostrato più volte simpatia per i bambini e che creò la serie di Pulcinella proprio per il loro divertimento, circa un quar-

Giandomenico Tiepolo, Lo scheletro di Pulcinella esce dalla tomba, Divertimento per li Regazzi, n. 104, penna e acquerello, New York, Mrs. Jacob Kaplan

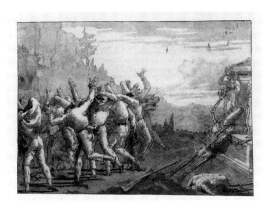

to dei disegni mostra scene relative alla nascita, all'infanzia e alla fanciullezza del personaggio e, a questo proposito, si pone il problema della sequenza narrativa.

Dai numeri ancora conservati si presume che Giandomenico abbia numerato tutti i 104 fogli con numeri dall'1 al 104 e che questi numeri servissero a chiarire la sequenza di un racconto e a delimitare le dimensioni della serie. Questa tesi è confermata da numerosi esempi. Il numero 1 mostra, ad esempio, *La nascita del padre di Pulcinella* (ill. p. 97) e il numero 104 raffigura lo scheletro di Pulcinella che esce dalla tomba (ill. a lato): viene così completato il grande ciclo della vita, dalla nascita alla morte.

La nascita del padre di Pulcinella dall'uovo di un tacchino può sicuramente essere interpretata come un punto di partenza, poiché mostra un piccolo mascherato che esce da un enorme uovo di tacchino, con grande gioia di un nutrito gruppo di parenti che comprende anche una nonna, che giunge le mani con gioia per la nascita del nuovo nipote. Ma si tratta realmente di un inizio o la scena potrebbe essere vista come una continuazione? Dopotutto il nuovo nato va ad aggiungersi a una famiglia costituita da almeno nove Pulcinella adulti (con la stessa origine?). E che cosa gli succede dopo?

Viene allattato e accudito in un ambiente rustico, come nel caso di *Il piccolo Pulcinella con i genitori* (cat. 161). Qui una famiglia imparentata, ma più piccola, si è riunita attorno a un piccolo Pulcinella, ammirato da tutti i lati dai suoi genitori Pulcinella e, naturalmente, dai nonni almeno in parte umani. Sono talmente assorbiti dal nuovo arrivato, di cui i due Pulcinella adulti sembrano discutere le virtù, che la pentola di gnocchi, il piatto preferito di Pulcinella, si raffredda e il cane, che se ne sta in disparte triste e passivo, sembra diventare sempre più infelice mentre lo osserviamo.

Se utilizziamo i numeri di Giandomenico come guida, dobbiamo supporre che il bambino che vediamo qui sia un altro bambino, perché questo foglio è il numero 10, il che significa che il tempo è passato, ma ci troviamo sempre nella prima parte della storia. Se il foglio 10 ritrae lo stesso piccolo della prima pagina, ci si aspetterebbe di vederlo crescere nei fogli successivi, ma questo non accade. I numeri intermedi (2-9) mostrano una successione di scene di matrimoni e corteggiamenti, seguite da altre scene di un piccolo Pulcinella con i genitori in una lussuosa ambientazione urbana (cat. 160)[69]. Poiché a questa sequenza segue la scena del bambino in un ambiente rustico citata in precedenza, contraddistinta dal numero 10, vengono a crearsi varie trame possibili e non una singola trama chiara. Forse abbiamo fatto un balzo in avanti nel tempo fino all'età adulta del piccolo, al periodo del corteggiamento, al matrimonio e alla procreazione di una sua discendenza in una maniera più convenzionale. O forse nella scena della nascita vediamo Pulcinella adulto che si procura una moglie che accudisca il piccolo che è uscito inaspettatamente dall'uovo del tacchino. Quindi, se seguiamo la sequenza numerata, possiamo inventare varie storie per spiegare come le immagini sono legate tra di loro. Se non utilizziamo i numeri come guida narrativa, la quantità di storie che possiamo creare diventa praticamente illimitata. Forse un'infanzia in città e una in campagna procedono parallelamente[70], oppure un unico Pulcinella bambino trascorre parte della sua vita in città e parte in campagna (come fece probabilmente anche Giandomenico). Ogni scena di infanzia potrebbe rappresentare un nuovo arrivo nel clan di Pulcinella. Il numero infinito di possibilità fa parte del divertimento.

La potenziale interrelazione narrativa tra un foglio e l'altro, a prescindere dalla numera-

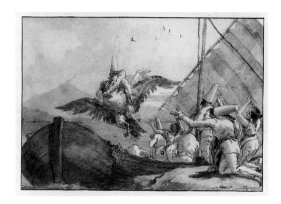

Giandomenico Tiepolo, Pulcinella come Ganimede, Divertimento per li Regazzi, *n. 47, penna e acquerello, Londra, Sir Brinsley Ford*

zione, venne ampliata dalla tendenza di Giandomenico ad accumulare e variare le immagini per temi collegati e dalla sua abitudine di dare nuovi significati a modelli standard collocandoli in contesti diversi. Inoltre, la sua intenzionale ambiguità in termini di collocazione nel tempo in numerose immagini conferisce al loro ruolo nell'ambito della cronologia del racconto un potenziale ancora maggiore. Ogni momento che egli ritrae è specifico, ma allo stesso tempo spesso incredibilmente ambiguo. Ad esempio, in *Pulcinella come Ganimede* (ill. a lato) l'aquila rapisce o libera Pulcinella? I problemi relativi alla collocazione nel tempo cominciano già con il titolo (cat. 155): l'azione è terminata o sta per cominciare? Come per magia, nelle mani di Giandomenico sono continuamente possibili sia un inizio che una fine e quindi questi disegni sono collegati tra di loro come in un gioco. Forse questo fa parte del divertimento, dello svago che Giandomenico intendeva offrire con questo affascinante gioco dell'"e poi"[71].

Nella serie di Pulcinella Giandomenico ci permette di essere allo stesso tempo attivi e passivi. Possiamo osservare passivamente e creare una storia guardando i singoli fogli o seguendo l'ordine impreciso che egli ha definito con la sua numerazione, oppure possiamo partecipare più attivamente giocando con i disegni e dando loro nuovi significati a seconda del contesto degli altri disegni della serie in cui decidiamo di collocarli.

Qualsiasi siano le nostre preferenze, la tendenza di Giandomenico a utilizzare l'espressione "e se" come motivazione per le sue storie, unita alla sua passione per l'esplorazione del potenziale narrativo di temi quali i neonati, i bambini e le famiglie e alla sua abitudine di creare variazioni su vari temi predispongono i disegni di Pulcinella a una suddivisione in gruppi attinenti. E dal momento che Giandomenico tendeva in molti dei suoi disegni a esaminare più di un tema contemporaneamente, un foglio può rientrare in più di un gruppo, e si registra quindi una flessibilità che consente di giocare collocando ciascuna immagine in contesti diversi, così come Pulcinella stesso viene inteso e interpretato nei contesti ampliati nei quali lui e i suoi compagni vengono posti.

Nell'ambito del tema dell'infanzia e della famiglia una buona parte dei disegni ha a che fare con il cibo. La scena dell'infanzia citata in precedenza ha introdotto il piatto preferito di Pulcinella: gli gnocchi. Come tutti i bambini normali anche i bambini Pulcinella amano i dolci. Questo è il soggetto di una delle scene con bambini più tenere di Giandomenico (cat. 162), intitolata *La festa di compleanno alla fattoria* oppure *I bambini Pulcinella chiedono dei dolci*. In una fattoria si sta svolgendo una festa, la padrona di casa che sta portando un cestino pieno di dolci ha gettato lo scompiglio tra i bambini Pulcinella che si sono ritrovati probabilmente per una festa di compleanno. Nella foga di raggiungere il cestino, un piccolo Pulcinella ha perso il cappello, mentre i suoi amici formano un groviglio di braccia e gambe. Tenendo i dolci fuori dalla portata dei bambini, la donna si unisce al vecchio Pulcinella, che indossa un mantello rattoppato, nel ripetere gli ordini impartiti dalle signore sullo sfondo, che invitano i bambini a prendere posto attorno al tavolo. Solo un Pulcinella leggermente più grande ha ubbidito agli ordini e si è seduto, mentre una ragazzina aspetta con ansia l'aiuto dei suoi compagni. In altri cinque disegni, oltre che in questo, vengono descritti la preparazione o il consumo di cibo, il che indica che l'appetito di Pulcinella era molto interessante per Giandomenico e molto probabilmente anche per il suo giovane pubblico.

Circa trentacinque disegni hanno come soggetto lo svago, le feste, i divertimenti e temi

simili quali gli incontri con gli animali, che evidentemente affascinavano l'irrefrenabile Pulcinella. Sei di questi rappresentano la visita di Pulcinella a un circo, dove i Pulcinella non solo si divertono, ma a loro volta divertono con le loro esibizioni. In una scena Pulcinella cammina sulla fune, mentre in un'altra esegue un'acrobazia al trapezio.

L'attrazione principale del circo era rappresentata dagli animali: vediamo i Pulcinella rimanere affascinati da molti di loro, tra cui un elefante, alcuni leoni e un leopardo (ill. p. 101). Qui un Pulcinella sta in piedi accanto alla gabbia e indica vari aspetti interessanti ai suoi cinque simili che reagiscono a quello che vedono e sentono. Uno fa un balzo indietro per lo spavento quando il leopardo emette un ringhio, e gli altri stanno stretti stretti, con le braccia conserte, mentre si concentrano su quello che vedono. Definiti con le linee esitanti che contraddistinguono lo stile di Giandomenico, questi Pulcinella sembrano vibrare in un continuo movimento, nonostante la momentanea sosta davanti alla gabbia, mentre Giandomenico riflette ancora una volta su uno dei suoi temi preferiti, quello del vedere e dell'essere visto, degli incontri e delle conseguenti reazioni.

L'interesse di Pulcinella per gli animali non si limita agli episodi del circo, ma viene descritto anche in numerose scene raffiguranti incontri con gli animali. In virtù delle sue origini, Pulcinella era, come prevedibile, particolarmente attratto dagli uccelli, per cui un incontro con una famiglia di struzzi (cat. 174) era inevitabile. Qui Giandomenico crea però una scena dal potenziale esplosivo, perché un Pulcinella si è avvicinato a un grande struzzo e gli ha afferrato un'ala. Con la testa rovesciata all'indietro e trattenuto con forza, contraccambierà immediatamente questa violazione alla sua persona e si prevede che il risultato sarà violento e divertente. Qui la nostra immaginazione è affascinata non solo dal divertente contrasto tra vari gradi di raffinatezza e goffaggine, ma anche dal prevedibile esito di questo incontro.

Tutti questi disegni mostrano Pulcinella come un partecipante entusiasta, sempre pronto a provare qualsiasi cosa nonostante la sua innata goffaggine, e assolutamente disinvolto. Così Pulcinella poté dimostrare di essere un musicista e un ballerino vigoroso, infatti in un'immagine particolarmente deliziosa si esibisce con dei cani danzanti (cat. 164). Evidentemente divertito dal potenziale umoristico della contrapposizione dei cani che ballano in modo goffo (alcuni dei quali indossano cappellini e abiti in miniatura) e degli sgraziati Pulcinella, Giandomenico lo sfruttò al meglio. L'energico suonatore di cornamusa, che soffia nel suo strumento, rappresenta un contrasto estremamente comico con i ballerini in miniatura che saltellano qua e là al suono della cornamusa.

Giandomenico provò inoltre l'abilità di Pulcinella e dei suoi compagni in vari sport. Si prova solo un gioco: l'antico gioco delle bocce (cat. 163), in cui i Pulcinella competono tra di loro e contro i comuni mortali. Qui Giandomenico dà libero sfogo alla sua padronanza della pantomima utilizzata per raccontare una storia e il linguaggio del corpo di Pulcinella ci dice molto sulle varie fasi della partita. Anche l'attenta disposizione dei personaggi in un ampio cerchio attorno al campo da gioco contribuisce a creare un'elegante analogia visiva con l'ordine con cui i giocatori partecipano al gioco. Sebbene inesorabili nella loro determinazione a sconfiggere gli altri compagni e i rivali umani, i Pulcinella non sembrano assolutamente in difficoltà.

Come cacciatori i Pulcinella sembrano invece meno abili. I colpi mancano il bersaglio e regna il caos più assoluto quando i Pulcinella si cimentano con la *Caccia all'anatra* (cat.

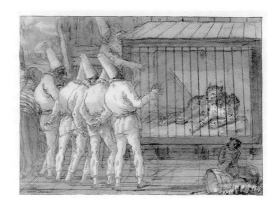

Giandomenico Tiepolo, Pulcinella e il leopardo in gabbia, *Divertimento per li Regazzi, n. 38, penna e acquerello, Ottawa, National Gallery of Canada*

166); Giandomenico non chiarisce se l'uccello in alto a sinistra è appena stato colpito o se si sta mettendo in salvo.

Oltre che sulla violenza delle scene di caccia, Giandomenico rifletté in varie scene di questa serie anche sui problemi legali, sull'incarcerazione, sulle esecuzioni capitali, sulla malattia e sulla morte. In una scena ambientata a Venezia (cat. 167) un Pulcinella viene arrestato con il coltello alla gola per un crimine non identificato e in un'altra trascorre del tempo in carcere (cat. 168). In entrambi i casi la scena viene osservata da una strada di Venezia, popolata da personaggi familiari, orientali con il turbante, gentiluomini e ufficiali con tricorno e mantello, ragazze che portano dei cesti e altri Pulcinella. Le difficoltà di un individuo vengono raffigurate ironicamente in contrapposizione all'indifferenza della vita nel suo complesso. Nella scena della prigione Giandomenico lascia indefinita la relazione tra i gruppi di Pulcinella in strada e il Pulcinella in prigione. Forse stanno aspettando che il loro amico venga rilasciato oppure fanno parte della normale ambientazione cittadina. Come al solito Giandomenico immaginò diverse versioni relative alle conseguenze dei guai di Pulcinella con la giustizia. In una scena egli viene frustato, in un'altra impiccato e in un'altra ancora fucilato. In tutti gli episodi Pulcinella è sia la vittima che il carnefice. In un modo o nell'altro i Pulcinella mettono in risalto la crudeltà con cui l'umanità spesso tratta i membri della sua stessa specie.

Giandomenico era affascinato dalle difficoltà giudiziarie di Pulcinella al punto di creare una scena in cui egli compare davanti ai magistrati (cat. 169) e viene rimesso in libertà; i festeggiamenti per il rilascio vengono descritti in un altro episodio, generalmente intitolato *La felice liberazione* (cat. 170). Ricordandoci ancora una volta quanto fossero importanti per lui i rapporti umani, Giandomenico descrive un commovente abbraccio tra due Pulcinella che risente dell'emozione suscitata nella sua rappresentazione della separazione dei santi Pietro e Paolo. C'è una certa tristezza nel separarsi nel corso di questi gioiosi festeggiamenti, mentre un gruppo di Pulcinella gesticola animatamente alle spalle dei compagni.

Da questo punto la storia può proseguire in molte direzioni, inclusi i viaggi di Pulcinella verso luoghi lontani. Ma alla fine Giandomenico affronta la malattia, la morte e il funerale di Pulcinella. Almeno sette episodi sono dedicati alla descrizione di queste scene e il funerale di un membro del clan di Pulcinella diventa il soggetto di una lunga riflessione tragicomica. Come sua abitudine, Giandomenico immaginò gli aspetti sia pratici sia rituali di questa scena che si svolge nel cimitero di famiglia – *Il funerale* (cat. 176). Particolare attenzione è dedicata alla descrizione dei portatori di bara e delle loro difficoltà a calare la bara dalla piattaforma nella tomba aperta, mentre un altro Pulcinella dà loro istruzioni e un gruppo di personaggi, prevalentemente Pulcinella, piange lì accanto. Sebbene l'operazione, per quanto macabra, sembri procedere, la situazione non manca di aspetti e potenziale umoristici. Come succede in tutta la serie, sebbene Giandomenico stabilisca una sequenza nelle varie scene raffiguranti la morte, l'estrema unzione e la sepoltura, né i personaggi, né le ambientazioni e neppure le azioni sono esattamente identiche da una sequenza all'altra, cosicché quando la storia finisce (e preannuncia, per così dire, un altro inizio ancora più macabro, ill. p. 98) si vede lo scheletro di Pulcinella che si leva da una tomba nei campi, in cui giace un altro cadavere dissotterrato ormai decomposto, e fa fuggire i compagni per lo spavento.

Un tale interesse per la morte non deve stupire in un artista che si sta avvicinando agli ultimi anni della sua vita. Ma una visione così macabra e in definitiva umoristica della resurrezione è eccezionale, come è eccezionale l'intero contesto della sua presentazione. Quindi, sebbene la morte fosse senza dubbio un pensiero costante, Giandomenico continuò negli ultimi anni a interessarsi più alla vita e ai divertimenti, incoraggiando il suo amato Pulcinella ad andare avanti e a godersi i piaceri della vita. Con la sua eredità unica, profondamente radicata negli assolati anni dell'inizio del XVIII secolo e la sua collocazione, all'inizio di un'epoca molto più cupa, Giandomenico guardava sia al passato che al futuro; ricordava con affetto e sosteneva il valore del gioco, sebbene una cultura neoclassica in via di cambiamento e l'avanzata di Napoleone contribuissero a porre fine alla frivolezza e alla puerilità del Rococò. In questo modo la nostra fantasia, il nostro senso del bizzarro e la nostra immaginazione restano impegnati, proprio mentre Giandomenico ci chiede di giudicare e valutare ciò che vediamo. Le sue composizioni, dalla disposizione che ricorda i fregi e dallo spazio poco profondo, esprimono, in modo piuttosto ironico, la gaiezza del passato, in un idioma saldamente collocato in un contesto visivo classicheggiante e che in definitiva anticipava il futuro. Con i tagli apparentemente arbitrari, le azioni al di fuori della cornice e i contenuti morbosi ed emotivamente carichi che caratterizzarono gran parte della sua opera, Giandomenico partecipò all'emergente stato d'animo romantico e anticipò i temi che ancora occupano gli autori di satire e i cartonisti del XX secolo. Giandomenico realizzò tutto questo come figlio dell'Illuminismo. Intelligente, educato e arguto, capì l'epoca in cui visse e la sua condizione con un certo distacco. Grazie a un vecchio e intimo amico, Pulcinella, poté adottare il concetto di svago e parlare con una voce senza età. Era in grado di parlare ai giovani di argomenti seri senza condiscendenza, e allo stesso tempo di insegnare agli adulti, che lo avevano dimenticato, come si fa a giocare. Raggiunse qualcosa di molto più raro e inafferrabile della grande tragedia, trovò un umorismo senza tempo e universale e riuscì a intrecciarli in un arazzo ricco e sfaccettato, che dà una profonda e duratura lezione sul senso della vita.

Fin dall'inizio della sua carriera, quando ancora lavorava principalmente come assistente del padre, Giandomenico Tiepolo cominciò a dedicarsi al racconto di storie, un interesse che mantenne vivo fino agli ultimi giorni di vita. Divenne così un narratore visivo di prim'ordine. Per riprendere la metafora teatrale introdotta all'inizio di questo saggio, egli non fu solo il regista e il produttore delle sue "opere" visive, ma ne fu anche, in numerose occasioni, l'autore. Rifletté spesso in modo approfondito sia sulla natura dei suoi personaggi sia sulle situazioni in cui li calava, e in questo modo creò gran parte dei suoi racconti. "E se" ed "e poi" erano gli stimoli della sua narrazione e a noi non resta che chiederci a chi fossero rivolte, oltre che a se stesso, queste domande.

È facile immaginare che egli discutesse dei temi sacri con suo fratello, Giuseppe Maria, che era un prete e che verosimilmente condivise con lui il desiderio di dipanare la complessità dei legami genealogici della Sacra Famiglia oppure gli indicò fonti scritte poco conosciute in modo tale che potesse ampliare i soggetti religiosi in direzioni inconsuete se non addirittura uniche[72].

E mentre le fonti letterarie hanno probabilmente fornito i principali personaggi di Giandomenico, in particolar modo quelli religiosi, i suoi punti di riferimento, come abbiamo

visto, erano molto numerosi. L'opera di suo padre, il teatro, il lavoro di altri artisti, le proprie esperienze vennero gettati nel grande calderone della sua immaginazione e da lì riemersero, a volte riconoscibili e a volte no, di una nuova forma narrativa.

Con il passare del tempo, inoltre, Giandomenico si interessò sempre più ai gruppi di personaggi, cioè ai rappresentanti collettivi di una classe o di un tipo. Nei suoi ultimi anni di vita i personaggi secondari interpretarono così ruoli sempre più aggressivi nei drammi sacri. Mentre le descrizioni di centauri e di satiri, della vita quotidiana a Venezia e di Pulcinella tendevano a coinvolgere gruppi interi di questi personaggi, in molte "storie" non è possibile individuare con sicurezza un personaggio principale e il racconto si sviluppa invece con l'osservazione del comportamento dei membri di un determinato gruppo in diverse situazioni. Pur essendo ben definito in termini di tipologia, ciascun membro di un gruppo era un individuo. Il gruppo fungeva da contrasto, identità, protettore o antagonista per ogni membro, a seconda della situazione. E mentre ampliava la sua visione, Giandomenico dilatava immensamente anche il contenuto narrativo e il messaggio relativo alla società, all'umanità e agli individui. In questo senso Giandomenico fu evidentemente un prodotto della sua epoca. Sensibile alle distinzioni di classe, genere ed età, egli fu, in virtù dell'importanza attribuita a tutti i suoi personaggi indipendentemente dalla loro condizione sociale, un rappresentante dello spirito democratico che stava dando una nuova forma alla struttura politica e sociale di tutta Europa.

Le capacità necessarie per narrare storie si formarono quando Giandomenico era ancora giovane ma, come abbiamo visto, si raffinarono e arricchirono con l'età. Inoltre, le esperienze di vita contribuirono a dare forma al suo interesse per i temi che lo affascinavano, a prescindere dal soggetto. La sua comprensione della natura umana si approfondì e maturò con l'avanzare degli anni e si rifletté nella sua passione per i temi dei rapporti umani, dei legami familiari e dei divertimenti collettivi.

Sebbene egli abbia realizzato opere importanti anche per quanto riguarda gli affreschi e la pittura a olio, Giandomenico ottenne i risultati più duraturi e significativi con penna e carta, grazie ai quali fu libero di inventare, frenato solo alla fine, pare, dal tempo stesso. Come abbiamo visto, i risultati di Giandomenico si devono al fatto che egli si pose dei limiti. Limitandosi all'uso della penna e dell'inchiostro sulla carta, ad alcune storie familiari e al suo amato cast di personaggi, Giandomenico ebbe assoluta libertà di creare nuove configurazioni, nuove composizioni, nuove combinazioni che, a lungo andare, creavano nuove storie.

Egli fu limitato – ma non ostacolato – dalla sua eredità. Giandomenico era dopotutto figlio di suo padre e assorbì lo spettacolo mitico che rappresentò la grande conquista del genitore, a cui aggiunse la sua visione più quotidiana. Il risultato, una curiosa miscela di epico e prosaico, diede vita a storie bibliche e mitologiche che attraversano i secoli e ci parlano direttamente con un tono ora serio, ora umoristico. E con il passare degli anni, quando lo stile di Giandomenico si sviluppò nel suo tipico scarabocchio tremulo, egli produsse, piuttosto paradossalmente, una narrativa accessibile per mezzo di archetipi che sembrano prendere vita quasi a dispetto del groviglio di linee e degli schemi ripetitivi da cui sono composti.

Qualsiasi storia evocasse la sua penna tremante, certi temi erano propri di Giandomenico. Tutti i suoi disegni sacri e profani sono pervasi da un interesse per i rapporti umani

che quasi ignora la sensualità civettuola che caratterizzò gran parte del XVIII secolo. Nelle storie di Giandomenico il legame tra padre e figlio, l'amore tra madre e figlio, marito e moglie, la complicità tra amici, i piaceri della compagnia e il dolore della separazione vennero ripetutamente esplorati ed espressi in modo approfondito. Giandomenico evidenziò la qualità migliore e più importante della natura umana, la capacità di provare identificazione, impegno e affetto. E questa capacità di immedesimazione andava oltre i limiti umani, fino ad abbracciare tutte le creature di Dio.

Il suo ottimismo nei confronti della natura umana e il fatto di aver vissuto nel XVIII secolo trasmisero a Giandomenico un senso ben sviluppato per i piaceri della vita – le gioie della vita di famiglia, il cibo, la musica, i giochi, lo svago e gli spettacoli di ogni tipo. Questa sensibilità per la gioia e il divertimento caratterizzò gran parte della serie di Pulcinella e delle sue rappresentazioni della vita quotidiana e introdusse una qualità particolarmente seducente nelle sue raffigurazioni di satiri e centauri.

Tuttavia, la comprensione di Giandomenico delle realtà più dure della vita, senza dubbio rafforzata dalla lettura dei testi religiosi e dalla propria esperienza, lo portarono ad affrontare temi più seri, quali la perdita, la sofferenza e la morte. I santi vengono martirizzati, Cristo viene tradito e, mentre la morte non viola le vite incantate dei suoi concittadini, questa colpisce duramente i membri del clan di Pulcinella. Qui, entro i confini dell'artificio, Giandomenico sembra essere riuscito a rielaborare il dolore della perdita e a rivivere le gioie della vita.

Oltre ai suoi temi preferiti che davano forma a gran parte della sua narrativa, Giandomenico ricorreva spesso a un espediente grazie al quale sviluppare la storia. In molte, anche se non in tutte le sue immagini il concetto dell'osservatore e dell'osservato viene ripetuto all'infinito, sia che narri le leggende sacre mostrando spettatori di un determinato avvenimento sacro, sia che ritragga un episodio delle avventure di Pulcinella tra i suoi simili, ciò che Giandomenico descrive include non solo il punto cruciale dell'azione, ma anche l'effetto di questa azione sui testimoni. Fa sì che l'impatto dell'azione si mostri increspando i volti di chi assiste alla scena oppure venga ironicamente ignorato.

Il fatto che una data situazione venga o meno notata è uno dei punti chiave del metodo narrativo di Giandomenico. Vedere o non vedere, comprensione o dimenticanza, reazione o passività, diventano accorgimenti necessari che contribuiscono in modo essenziale, e al tempo stesso marginale, al contenuto generale di una storia[73]. L'effetto di questo espediente sui singoli episodi contribuisce alla creazione dei vari stati d'animo delle storie di Giandomenico e dà quel tocco di ironia che contraddistingue molti di essi[74].

Ad esempio, mostrando i satiri completamente assorbiti uno dall'altro e lasciandoli vivere tra i propri simili, Giandomenico ci concede il vantaggio di un'intimità disinvolta con una razza fragile di creature che, come un branco di cervi selvatici, fuggirebbe alla minima intrusione. Per contro, l'idea del vedere e dell'essere visto pervade una parte importante del dramma religioso di Giandomenico e della sua descrizione della vita quotidiana di Venezia e ne mette in risalto il contenuto drammatico o umoristico. Infine, è la reazione di Pulcinella (o di chi lo guarda) di fronte a vari avvenimenti o incontri a fornire il significato primario o il significato nascosto di numerosi episodi.

Ironiche, tragiche, insensate, brutali, sciocche, bizzarre, misteriose, drammatiche, satiriche o serie, le storie di Giandomenico non sono mai ciniche o senza speranza. I suoi sog-

getti religiosi rimangono vitali in virtù della loro sincera convinzione, i suoi miti restano teneri grazie alla malinconica ricreazione di un mondo irreale. Le sue scene di vita quotidiana sono a volte beffarde, ma restano essenzialmente neutre o leggermente comiche. Con Pulcinella Giandomenico dà libero sfogo al suo senso dell'umorismo, che va dalla volgare scatologia alla farsa grossolana, e che è spesso modulato da una vena di malinconia. Qui, ancora più che nei disegni biblici, Giandomenico era inoltre libero di esaminare i lati più oscuri della vita, poiché la sofferenza e la morte potevano così essere esorcizzate dall'umorismo e dall'irrealtà.

Quando possibile, Giandomenico guardava all'insieme, raggiungendo così una sorta di equilibrio che ora impegna ora riconcilia l'osservatore con quello che vede. Fu il suo amore per l'equilibrio e la totalità che contribuì ad ampliare i suoi racconti sacri fino a includere una genealogia così intricata e a introdurre ritorni e partenze nelle grandi storie religiose. E queste stesse tendenze trasmisero alle altre serie le qualità generazionali e cicliche che abbracciano un così ampio spettro di vita nelle pagine successive. Il senso dell'equilibrio di Giandomenico contribuì anche al suo diverso atteggiamento nei confronti dei suoi soggetti, passava dall'appassionata immedesimazione nei temi biblici al distaccato interesse per le vite dei suoi contemporanei, fino a un misto di simpatia, identificazione e distacco per quanto riguarda Pulcinella.

In tutti questi modi Giandomenico trasformò quelle che avrebbero potuto essere le sue debolezze nel suo maggior punto di forza. Non essendo dotato del virtuosismo fluido e spontaneo del padre, Giandomenico aveva uno stile più metodico e in definitiva più impacciato, che diede vita a personaggi divenuti teneri proprio grazie alla loro impacciata sincerità o divertenti per la loro goffaggine. Mentre Giambattista era un visionario, Giandomenico era un esploratore che sostituì l'esperienza all'intelletto. Radicato in questo mondo, rese accessibili tutte le esperienze descritte a coloro che vennero dopo di lui. Giambattista fu una vera e propria meteora artistica, la cui luce abbagliava, ma il cui percorso non poteva essere seguito. Lavorando nella sua gloria riflessa, Giandomenico fu invece un cartografo che tracciò il proprio percorso diligentemente per mezzo di tangibili esperienze o qualità umane. E in questo senso le storie di Giandomenico sono preziose guide non solo per il nostro passato ma anche per il nostro futuro.

[1] Per la monografia fondamentale su Giandomenico, cfr. Mariuz 1971.

[2] Su Giambattista esiste un'ampia bibliografia: Morassi 1962; Barcham 1989; Gemin, Pedrocco 1993.

[3] L'uso di questo espediente da parte di Giandomenico fu notato da Knox 1980, vol. 1, pp. 76-77. A p. 37, n. 11, egli osserva che gli spettatori di *Cristo consola le donne piangenti* sono le sorelle e i fratelli di Giandomenico.

[4] Russell 1972; Ives 1972; Rizzi 1971.

[5] Gli affreschi vennero trasferiti agli Staatliche Museen di Berlino nel 1902 e andarono distrutti nel 1945. Vedi Mariuz 1971, p. 154, che contesta l'attribuzione. Vedi anche Cailleux 1974, pp. i-xxviii. Nel n. 19 Jean Cailleux cita questi affreschi come la prima esplorazione del tema da parte di Giandomenico.

[6] Rappresentazioni in *grisaille* di satiri e satiresse decorano la Foresteria di Villa Valmarana, vedi n. 7 e, similmente, Palazzo Correr a Santa Fosca, vedi Mariuz 1971, figg. 148-150. Gli affreschi staccati dalla villa di Zianigo includono il *Baccanale di satiri e satiresse*, datato 1771, *ibid.*, p. 141 e Byam Shaw 1962.

[7] Mariuz 1971; anche Chiarelli 1980.

[8] Mariuz, 1971, pp. 138 sgg.

[9] *Ibid.*, pp. 123 sgg., tavv. 232-239.

[10] Vedi Roma, collezione privata e Copenhagen, Statens Museum for Kunst, *ibid.*, tavv. 203-204.

[11] *La danza campestre*, sebbene non datato, era di proprietà di Francesco Algarotti, che morì nel 1764, stabilendo così un preciso *terminus ante quem*. Cfr. Fahy 1973, p. 265.

[12] Cfr. i suoi affreschi a Zianigo e i suoi disegni raffiguranti

Pulcinella. Per i disegni di Pulcinella cfr. Gealt 1986. Cfr. anche Vetrocq 1979.

[13] Mariuz 1971, tav. 265.

[14] Anche Hartford, Wadsworth Atheneum. *Ibid.*, tavv. 270, 269 e 268 rispettivamente.

[15] Knox 1980, vol. 1, p. 76.

[16] Per la discussione di questi disegni nella monografia sull'opera di Giandomenico come disegnatore cfr. Byam Shaw 1962.

[17] Solo alcuni degli ultimi disegni di Giandomenico sono datati. Circa una ventina di Scene della vita contemporanea a Venezia porta la data 1791. Cfr. Byam Shaw, *op. cit.*, 47. *Ibid.*, p. 57; egli sostiene che la serie di Pulcinella risale a un periodo successivo alla Serie della vita contemporanea, ma questo non è sicuro. La datazione delle scene dei centauri e dei satiri è più complessa, ma probabilmente abbraccia il periodo che va circa dal 1771 al 1791. Cfr. Cailleux 1974, V.

[18] Cfr. Knox 1987, n. 83; Knox 1975, nn. 131 sgg.

[19] La natura teatrale dell'arte del XVIII secolo è stata spesso evidenziata in studi sulla pittura francese del periodo. Cfr. Levey 1993. Byam Shaw 1962, p. 46 suggerisce che Giandomenico potrebbe aver conosciuto personalmente i due maggiori commediografi veneziani, Carlo Gozzi e Carlo Goldoni.

[20] Cfr. Recueil Fayet 94 *Cristo e l'emorroissa*; *ibid.* 95 *Cristo guarisce il cieco*; *ibid.* 138 *Scena di apostoli riuniti.*

[21] Cfr. Recueil Fayet 6 *Cristo guarisce lo storpio*; *ibid.* 101 *Pietro e Paolo in prigione*; *ibid.* 116 *San Paolo predica ad Atene.*

[22] Almeno dodici disegni di questa serie fanno riferimento ad Anna: *L'angelo appare ad Anna*, Recueil Fayet 62; *Gli angeli conducono Anna fuori di casa*, Jean Luc Baroni; *Anna cavalca un asino in campagna*, Recueil Fayet 125; *Anna e Gioacchino arrivano al Tempio*, *ibid.* 114; *Gioacchino e Anna salgono i gradini del Tempio*, *ibid.* 113; *Gioacchino e Anna osservano il loro sacrificio nel Tempio*, *ibid.* 132; *Gioacchino e Anna osservano il loro sacrificio nel Tempio*, collezione Heinemann; *Presentazione della Vergine nel Tempio*, Thomas Le Claire; *La Sacra Famiglia riunita attorno a Gesù Bambino*, Recueil Fayet 52; *La morte di sant'Anna*, *ibid.* 43; *San Giovanni Battista piange sant'Anna*, *ibid.* 16; *Il funerale di sant'Anna*, Williamstown, Sterling and Francine Clark Institute.

[23] *Cristo e l'adultera*, *La piscina probatica*, Louvre, 1759 circa, cfr. Mariuz 1971, tavv. 167-168; cfr. anche Knox 1980, tavv. 243-244.

[24] Queste figure compaiono regolarmente sia nei suoi dipinti che nei disegni, in particolar modo nelle Serie della vita contemporanea e di Pulcinella. Per la Vita contemporanea cfr. *Il mercato* (cat. 149); *Famiglia di contadini in cammino verso la chiesa* (cat. 137); *Mondo Novo*, New York, Thaw. Per la serie di Pulcinella cfr. *Pulcinella sulla fune*, Gealt, 1986, n. 85; *La bottega del falegname*, DV 56, Gealt, 1986, n. 51; *La bancarella del fruttivendolo*, DV 51, Londra, Sir Brinsley Ford, Gealt, 1986, n. 48; *Il processo*, DV 35 (cat. 169).

[25] Byam Shaw e Knox 1987, nn. 97 sgg.

[26] *Ibid.*, n. 162.

[27] Byam Shaw 1962, p. 17.

[28] *Ibid.*, pp. 42-46.

[29] Cani da caccia di grossa taglia comparivano regolarmente nelle rappresentazioni della vita di corte del Rinascimento: Mantegna li incluse nei suoi ritratti dei Gonzaga di Mantova; Benozzo Gozzoli li inserì nel corteo dei Medici che viaggiavano come i Magi negli affreschi di Palazzo Medici; mentre Francesco del Cossa ed Ercole dei Roberti li ritrassero nel seguito della famiglia d'Este a Palazzo Schifanoia di Ferrara.

[30] Stazione III, Recueil Fayet 23; Stazione VI, *ibid.* 26; Stazione XIII, *ibid.* 33; Stazione XIV, *ibid.* 34.

[31] Russell, n. 38; DV 34, Rizzi 1971, p. 25; coll. Rosenwald,

inv. n. B-19-898.

[32] Gealt 1986, n. 89.

[33] Il piccolo spaniel si ritrova anche nell'opera di Giambattista. Cfr. Tavola 10 di *Vari Capricci* di Giambattista, Russel.

[34] Mariuz, 1971, tav. 157.

[35] *Ibid.*, tavv. 270 e 269.

[36] Byam Shaw 1962, p. 31.

[37] *Ibid.*, p. 32.

[38] *Ibid.*, p. 32.

[39] *Ibid.*, pp. 31 sgg.

[40] La serie comprende i seguenti fogli, non necessariamente in questo ordine: 1. *L'angelo appare a Giuseppe*, Recueil Fayet 98; 2. *La Sacra Famiglia lascia la casa*, ubicazione ignota; 3. *La Sacra Famiglia lascia Betlemme*, New York, Pierpont Morgan Library; 4. *La Sacra Famiglia accompagnata dagli angeli*, Recueil Fayet 53; 5. *La Sacra Famiglia percorre una strada su un dirupo*, *ibid.* 55; 6. *Maria accompagnata da un angelo, Giuseppe accanto all'asino anch'egli con un angelo*, *ibid.* 54; 7. *La Sacra Famiglia si riposa*, *ibid.* 57; 8. *La Sacra Famiglia fugge durante la strage degli innocenti*, New York, collezione Heinemann; 9. *La Sacra Famiglia si riposa*, New York, The Metropolitan Museum of Art, collezione Lehman; 10. *La Sacra Famiglia incontra un gregge di pecore*, New York, Pierpont Morgan Library; 11. *La palma piegata*, Guerlain, 1921, p. 45; 12. *La Sacra Famiglia scende una china osservata dall'Onnipotente*, New York, Morgan Library; 13. *La Sacra Famiglia in vista della città*, Guerlain 1921, p. 44b; 14. *La caduta dell'idolo*, Recueil Fayet 56; 15. *La caduta degli idoli*, *ibid.* 115; 16. *Attraversamento del Giordano* (cat. 97); 17. *La Sacra Famiglia cambia le fasce a Cristo*, Recueil Fayet 47; 18. *La Sacra Famiglia aiutata da passanti su una strada di montagna*, *ibid.* 59; 19. *La Sacra Famiglia osserva alcuni braccianti*, *ibid.* 58; 20. *L'arrivo in Egitto*, *ibid.* 64; 21. *La partenza dall'Egitto*, Guerlain, 1921, p. 44a; 22. *Cristo conduce i genitori fuori dall'Egitto*, Parigi, Hôtel Drouot, 1987, cat. 22; 23. *Gesù Bambino incontra Giovanni Battista sulla via del ritorno*, Recueil Fayet 12; 24. *La Sacra Famiglia con un orientale*, *ibid.* 44; 25. *La Sacra Famiglia arriva a Betlemme*, New York, The Metropolitan Museum of Art, collezione Lehman; 26. *La Sacra Famiglia rientra a Betlemme*, Besançon, Musée des Beaux-Arts; 27. *La Sacra Famiglia giunge a casa*, Recueil Fayet 63; 28. *La Sacra Famiglia saluta Gioacchino e Anna*, *ibid.* 45. Gli ultimi due episodi potrebbero essere collocati anche all'inizio della sequenza come scene raffiguranti la partenza e il commiato. Altri due fogli vengono a volte inclusi nella *Fuga in Egitto*, ma probabilmente descrivono altre scene della vita di Cristo. *Gesù Bambino conduce i genitori a Gerusalemme*, Guerlain 1921, p. 49. *Maria e Giuseppe cercano Cristo*, Recueil Fayet 44. I miei ringraziamenti vanno a George Knox per avermi messo a disposizione la sua collezione di fotografie.

[41] Cfr. Russell 1972, tav. IV.

[42] Questo episodio sembra riferirsi al Vangelo dell'infanzia arabo siriaco, cap. XI, nel quale dopo l'arrivo in Egitto un idolo annuncia la presenza di un Dio e cade (cfr. James 1953, p. 80).

[43] *Ibid.*, p. 75.

[44] Sicuramente, come hanno indicato tra gli altri Byam Shaw e Russell, le fonti letterarie di Giandomenico includono la Bibbia, la letteratura apocrifa e le storie sacre. Ives ha inoltre richiamato l'attenzione sull'influenza delle leggende e dei canti religiosi popolari sulla creazione delle incisioni della *Fuga in Egitto*. Questi studiosi hanno sottolineato l'importanza dell'immaginazione e dell'invenzione nella creazione dei suoi racconti, che intenzionalmente andavano oltre i limiti di una trama definita. Ciò significa che l'abitudine di ampliare le sue storie si sviluppò relativamente presto nella carriera di

Giandomenico e rappresentò molto probabilmente lo strumento con cui venne creato il resto dei suoi racconti.

[45] Recueil Fayet 44.

[46] Nel racconto della vita della Vergine Giandomenico si attenne alla tradizione, inserendo anche capitoli della vita dei suoi genitori, Gioacchino e Anna: 1. *Il rifiuto del sacrificio di Gioacchino*, Recueil Fayet 135; 2. *Gioacchino lascia il Tempio*, New York, Pierpont Morgan Library; 3. *L'angelo appare ad Anna*, Recueil Fayet 62; 4. *Gli angeli conducono Anna fuori casa*, Londra, Colnaghi, 1995; 5. *Anna attraversa la campagna per incontrare Gioacchino*, Recueil Fayet 125; 6. *Gioacchino e Anna arrivano al Tempio*, ibid. 114; 7. *Gioacchino e Anna salgono i gradini del Tempio*, ibid. 113; 8. *Gioacchino e Anna presentano la loro offerta all'altare*, ibid. 132; 9. *Gioacchino e Anna osservano la loro offerta nel Tempio*, New York, collezione Heinemann; 10. *La presentazione della Vergine nel Tempio*, Parigi, Thomas Le Claire, 1987; 11. *Un miracolo della giovane Vergine*, oppure *Un'anziana signora offre una ciotola a una donna*, Inghilterra, collezione privata; 12. *La Vergine giovinetta riceve lo scarlatto e la vera porpora* (cat. 89); 13. *La presentazione delle stirpi*, Recueil Fayet 127; 14. *Lo sposalizio della Vergine*, New York, collezione Heinemann; 15. *Lo sposalizio della Vergine*, New York, The Metropolitan Museum of Art, collezione Lehman; 16. *La Vergine comunica la notizia a Giuseppe nella bottega del falegname*, Guerlain 1921, p. 93b; 17. *Giuseppe sconvolto dall'annuncio di Gabriele*, New York, collezione Heinemann; 18. *La natività*, Recueil Fayet 148; 19. *L'annunciazione ai pastori*, ibid. 118; 20. *L'annunciazione ai pastori*, Guerlain 1921, p. 41; 21. *L'adorazione dei pastori*, Recueil Fayet 49; 22. *L'adorazione dei Magi*, ibid. 51; 23. *La circoncisione di Cristo* (cat. 98); 24. *La purificazione della Vergine*, Guerlain 1921, p. 95; 25. *La morte di san Giuseppe*, New York, collezione Heinemann; 26. *La Sacra Famiglia con Anna e san Giovanni Battista assiste alla benedizione di Cristo da parte dello Spirito Santo*, Recueil Fayet 52; 27. *L'assunzione della Vergine*, ibid. 65; 28. *L'assunzione della Vergine*, Guerlain 1921, p. 97. Per la discussione delle altre scene della vita di Anna cfr. p. 80.

[47] La tendenza ad apportare leggere variazioni a coppie di scene, quali le due scene del rifiuto dell'offerta di Gioacchino, le due scene del fidanzamento della Vergine, le due raffigurazioni dell'assunzione della Vergine e la duplicazione delle Stazioni della *Via Crucis* di cui si parla più avanti, potrebbe indicare che Giandomenico stesse lavorando su una doppia serie di immagini sacre. Forse egli indulgeva semplicemente nel suo amore per il tema e per la variazione oppure, in alcuni casi, si divertiva a sviluppare una storia in più di un'immagine.

[48] Forse Giandomenico prese spunto per l'uso delle lettere anche dalle leggende su sant'Anna, in cui il suo nome appariva in lettere d'oro. Cfr. Keyes 1955, pp. 20-21.

[49] Cfr. Mirano 1992, p. 13.

[50] Cfr. James 1953, p. 43.

[51] Una delle due versioni della Crocifissione, Recueil Fayet 81, è incompiuta: contiene gouache e figure, ma mancano i dettagli finali.

[52] Giandomenico utilizzò per la prima volta questa figura nella *Flagellazione* ora al Prado. Cfr. Mariuz 1971, tav. 223.

[53] Stranamente la posa ricorda moltissimo *Goethe nella campagna romana* di Tischbein del 1787, Francoforte sul Meno, Städelsches Kunstinstitut. Entrambe le pose potrebbero essere state tratte da una fonte comune non ancora identificata.

[54] Ryand e Ripperger 1969, p. 337.

[55] Cfr. Würzburg 1996, n. 65.

[56] I due fogli del Louvre probabilmente raffigurano *La lapidazione di Paolo a Listri*: Recueil Fayet 70 e 69.

[57] Cfr. *Fuga in Egitto* e *Sepoltura* di Giambattista, rispettivamente a Lisbona e Stoccarda. Levey, tavv. 226 e 227.

[58] Questo argomento necessita un'analisi più approfondita, ma un esame del tema religioso nel XVIII secolo indica una crescente predilezione in Europa per le scene in punto di morte, che anticipa l'ossessione romantica per questo soggetto.

[59] Cfr. Recueil Fayet 133.

[60] Cfr. Recueil Fayet 119, 102, 35, 36, 38, 39, 41, 71 e 103. Cfr. anche Parigi, Fondation Custodia, che conserva *Paolo e Sila battezzano il carceriere e la sua famiglia*.

[61] Cfr. Byam Shaw 1962, pp. 41 sgg.; Cailleux, *op. cit.*

[62] Cfr. Byam Shaw 1962, fig. 41.

[63] Per un'interessante discussione sulle immagini di genere nel XVIII secolo, cfr. Spike 1986.

[64] L'altra versione è stata venduta da Sotheby's nel giugno 1987.

[65] Cfr. Regesto Scene di vita contemporanea.

[66] Cfr. Spike, pp. 110 sgg.

[67] Cfr. Gealt 1986.

[68] Cfr. Vetrocq, p. 36, che dimostra che i numeri a margine concordano con le fotografie della serie conservate da Sir Brinsley Ford e dal defunto Henry Sayles Francis.

[69] Il n. 2 è intitolato *Il corteo nuziale* (collezione privata) Gealt, *op. cit.*, n. 80; Vetrocq, *op. cit.*, cat. n. 7; il n. 3 raffigura *Il matrimonio del padre di Pulcinella* (Chicago Art Institute) Gealt, n. 10; Vetrocq n. S18; il n. 4 è intitolato *Il padre di Pulcinella porta a casa la sua sposa*, Gealt, n. 12, Vetrocq S18; il n. 5 descrive un *Banchetto nuziale*, New York, E.V. Thaw, Gealt, n. 11, Vetrocq cat. 8; il n. 6 ritrae un *Ballo in campagna*, Providence, Rhode Island School of Design, Gealt n. 24, Vetrocq cat. 19; il n. 7 rappresenta una *Scena di corteggiamento o di viaggio di nozze*, New York, Regina Slatkin (cat. 159), Gealt n. 9, Vetrocq, cat. 6; il n. 8 mostra un piccolo *Pulcinella a letto con i suoi genitori*, New York, The Metropolitan Museum of Art, Gealt, n. 15, Vetrocq, n. S2 e il n. 9 raffigura l'allattamento di Pulcinella, Gealt n. 81 e Vetrocq n. S3. Il n. 11 rappresenta un bambino Pulcinella leggermente più grande che impara a camminare, Londra, Sir Brinsley Ford, Gealt, n. 16.

[70] Vetrocq 1979, p. 22.

[71] Cfr. Gealt 1986, pp. 16-17.

[72] Cfr. Urbani de Ghelthof 1879, per la documentazione fondamentale sulla famiglia Tiepolo.

[73] Sebbene anche Giambattista ricorresse all'espediente degli incontri tra individui o tra gruppi, non esaminò il suo potenziale narrativo in modo altrettanto approfondito quanto Giandomenico.

[74] L'abilità di Giandomenico nell'uso dell'ironia visiva è stata brillantemente esaminata nel catalo della mostra "I Tiepolo Virtuosismo e ironia", cfr. Succi in Mirano1988, pp. 11-24.

1

Madonna con il Bambino

ca. 1743
Penna e acquerello su carta bianca,
215 x 165 mm
Ubicazione ignota
Provenienza: New York, H. Shickman
Gallery
Esposizioni: Cambridge 1970, tav.
34; Birmingham 1978, tav. 101

Il disegno è una copia, eseguita da
Giandomenico, di uno studio a penna e acquerello di Giambattista (ill. a
lato). È di notevole interesse in quanto rappresenta il secondo esempio di
copia del genere effettuata da Giandomenico a penna e acquerello; il
primo è uno studio conservato al Metropolitan Museum of Art (ill. p. 40)
(Byam Shaw 1962, tav. 12; Bean and
Griswold 1990, tav. 242 da un disegno di Giambattista a Bassano; Knox
1985, tav. 31; Udine 1965, n. 14).
Entrambi i disegni presentano uno
stile molto simile e risalgono al 1743
circa. È interessante notare che il Secondo Album, conservato al Martin
von Wagner Museum di Würzburg
(che sembra composto interamente
da copie eseguite dal giovane Lorenzo
di disegni a gessetto di Giandomeni-

co), presenta due ulteriori variazioni
sul tema della *Vergine con Bambino* in
un ovale (Knox 1968, nn. 39 e 44;
Knox 1980, nn. G.39 e G.44). Un altro studio di Giambattista a gessetto
nero su carta azzurra tagliato a ovale
si trova nell'Album Orloff e si tratta di
uno studio per un particolare del soffito degli Scalzi (Knox 1961, n. 93;
Knox 1968, fig. 51 attribuito a Giandomenico; Knox 1980, n. M.221 attribuito a Giambattista).

Giambattista Tiepolo, Madonna con il
Bambino, *penna e acquerello, 275 x 185 mm,
ovale squadrato, Venezia, Gallerie
dell'Accademia*

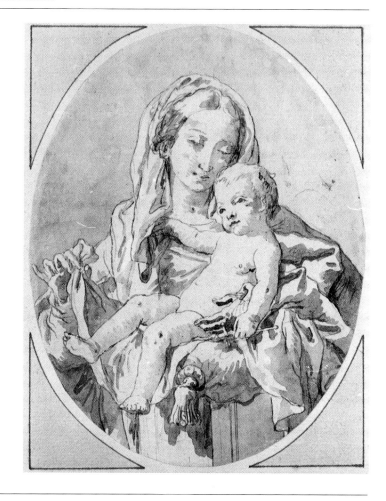

2

Rinaldo incantato da Armida

1742-43
Gessetto nero su carta bianca,
268 x 311 mm
Trieste, Civici Musei di Storia ed Arte
Non firmato
Provenienza: Sartorio
Esposizioni: Mirano 1988, p. 294,
tav. 295
Bibliografia: Vigni 1942, tav. 254;
Vigni 1972, tav. 254; Knox 1978,
tav. 16; Knox 1980, M.456, tav. 15c

Il disegno è stato identificato da Giorgio Vigni come studio preparatorio
per l'incisione eseguita da Giandomenico su modello del dipinto di Giambattista conservato a Chicago (ill. a
lato). In uno studio sul ciclo del Tasso (Knox 1978) ho suggerito si trattasse di un disegno dello stesso
Giambattista, ma nello studio sui disegni a gessetto (Knox 1980) ho nuovamente sposato la tesi di Vigni, sebbene la didascalia della tavola attribuisca comunque il disegno a Giambattista. Lo studio sul ciclo del Tasso,
dipinto probabilmente per Ca' Manin
a Venezia, dimostra che il dipinto è
databile attorno al 1742 e si può sup-

porre che Giandomenico si sia dedicato alle incisioni poco dopo, all'età
di diciassette anni. In quel periodo lo
stesso Giambattista si dedicava con
entusiasmo alla tecnica dell'incisione.
Appare evidente che il disegno fu realizzato quando la tela si trovava ancora presso lo studio, e sia che lo si attribuisca al Tiepolo padre o al figlio,
rimane comunque una preziosissima
testimonianza della prima fase della
carriera artistica di Domenico, e punto di partenza quanto mai appropriato per quest'analisi del suo lavoro di
disegnatore.

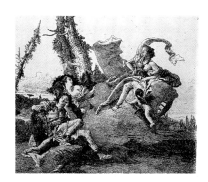

Giandomenico Tiepolo, Rinaldo incantato
da Armida, *da Giambattista Tiepolo,
incisione, 269 x 303 mm*

3

Virtù, Nobiltà, Ignoranza e Fama
1742-43
Gessetto rosso su carta bianca,
280 x 395 mm
Ubicazione ignota
Non firmato: danneggiato a causa
del trasferimento
Provenienza: Contini-Bonacossi,
Firenze; Sotheby's, New York, 13
gennaio 1988, tav. 150, attribuito
a Giandomenico
Bibliografia: Knox 1978, tav. 25,
attribuita a Giambattista; Knox
1980, M.77
Non esposta in mostra

Non v'è dubbio che il disegno sia sta-
to utilizzato come preparazione per
l'incisione di Giandomenico (ill. a la-
to) del soffitto della Sala del Tasso di
Ca' Manin sul ponte di Rialto, ora se-
de della Banca d'Italia. Lo schema
della decorazione è databile attorno
al 1742, e si deve supporre che il di-
segno sia stato realizzato quando la
tela si trovava ancora presso lo stu-
dio: diventa così uno dei primi lavori
di Giandomenico, anche se forse di
epoca leggermente più tarda rispetto
al disegno sopraccitato.

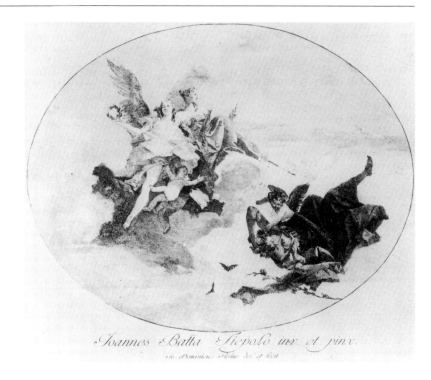

Giandomenico Tiepolo, Virtù, Nobiltà,
Ignoranza e Fama, *da Giambattista Tiepolo,
incisione, 392 x 478 mm*

4

La circoncisione
(copia da Giovanni Bellini)
ca. 1746
Gessetto rosso su carta bianca,
232 x 330 mm
Londra, Victoria and Albert
Museum, inv. n. C.A.I. 1044
Iscrizione: Tiepolo f… dopo
Giambelino
Provenienza: Constantine Alexander
Ionides
Bibliografia: Byam Shaw 1959a,
p. 340; Knox 1960/1975, n. 329;
Byam Shaw 1962, p. 61, nota 5;
Levey 1963, tav. 42; Knox 1980,
M.161, tav. 71, Pedrocco 1990,
tav. 1
Non esposta in mostra

Sir Michael Levey richiama l'attenzio-
ne sui documenti pubblicati da Posse
nel 1931, che registrano il pagamen-
to di Algarotti a Giandomenico Tie-
polo nell'agosto 1743 di due disegni,
copie dei dipinti di Palma il Vecchio
e Tiziano. Sottolineando che si po-
trebbe trattare di un disegno dello
stesso tipo e periodo, vuole dimostra-
re che un dipinto del Bellini, identifi-
cabile con quello riprodotto nel dise-

gno, fu offerto da Algarotti alla corte
sassone nel 1746 come parte della
sua collezione (Posse 1931, p. 52,
nota 2). Il dipinto di Bellini, che a
giudicare dal disegno è probabilmen-
te l'originale, sembra essere andato
perso. Heinemann elenca almeno
trenta copie e varianti, le migliori del-
le quali sono conservate al Kunsthi-
storisches Museum (Heinemann
1962, p. 42, n. 144y). Il disegno in
questione riveste un'importanza par-
ticolare in quanto testimonia la com-
posizione di un disegno originale di
Giovanni Bellini, da far risalire al
1746, quando Giandomenico aveva
diciannove anni.

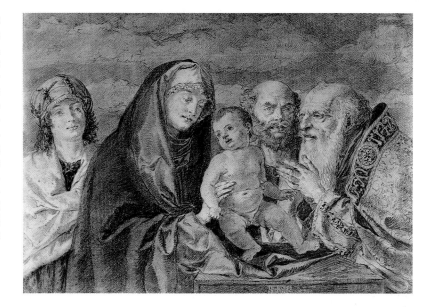

5
San Pietro Regalato
1746
Gessetto rosso su carta bianca,
310 x 217 mm
San Pietroburgo, Museo di Stato
dell'Ermitage, inv. n. 20539
Iscrizione: Carlo Maratta
Provenienza: Yousoupoff
Bibliografia: Dobroklonsky 1961,
n. 1622; Rizzi 1971, tav. XLIV; Knox
1980, M.162, tav. 72

San Pietro Regalato fu canonizzato da
Benedetto XIV nel 1746, e questo di-
segno e l'incisione che ne derivarono
(ill. in basso) furono probabilmente
realizzati a celebrazione dell'evento.
Lo stile del minuzioso disegno è ov-
viamente simile alla copia da Giovan-
ni Bellini (cat. 4) e in effetti non si è a
conoscenza di disegni paragonabili
realizzati in seguito da Giandomeni-
co. Ciò costituisce ulteriore indica-
zione della data precedente.
Catherine Whistler nota che l'incisio-
ne non compare nel catalogo delle in-
cisioni di Giandomenico, e suggeri-
sce che l'artista abbia nutrito "senti-
menti contrastanti" nei confronti di
quest'opera; la Whistler inoltre con-
corda con Succi nel proporre la data
del 1747-48. L'incisione è in sé estre-
mamente rara, benché ve ne sia una
stampa nella collezione delle incisio-
ni di Giandomenico oggi conservata
al Cooper-Hewitt Museum di New
York.

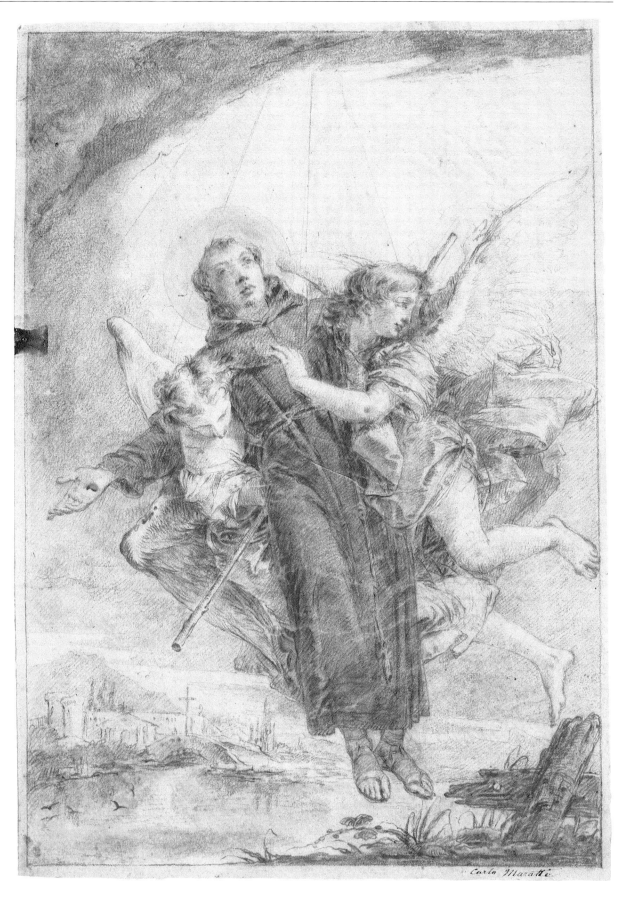

Giandomenico Tiepolo, San Pietro Regalato,
incisione, 319 x 216 mm;
disegno 294 x 208 mm

6
Cristo mostrato alla folla
1747
Penna, 182 x 137 mm
Collezione privata
Marchio del collezionista: Miotti
Provenienza: Udine, Tito Miotti;
Piero Scarpa
Esposizioni: Venezia, alle Zitelle,
Mostra d'antiquariato 1994
Bibliografia: Knox 1980, tav. 77

Il disegno ricorda la composizione
del dipinto di Giandomenico per la I
Stazione della *Via Crucis* di San Polo
(ill. in basso) e accenna addirittura
alla cornice in gesso che la circonda-
va, sebbene il disegno sia in contro-
parte, così come per le incisioni. Cu-
riosamente, il disegno è anche note-
volmente più piccolo delle incisioni,
pubblicate con un frontespizio nel
1749. Risulta perciò difficile classifi-
carlo, nonostante lo stile, contraddi-
stinto dall'uso della sola penna, si ri-
trovi in molti dei disegni realizzati da
Giandomenico verso la fine del de-
cennio 1740-1750 (cat. 16, 17, 18).
Va presa in considerazione l'ipotesi
che si tratti di un "primo pensiero"
che l'artista desiderò in seguito tra-
sporre rovesciato. Si confronti con il
disegno conservato a Milano (cat.
14).

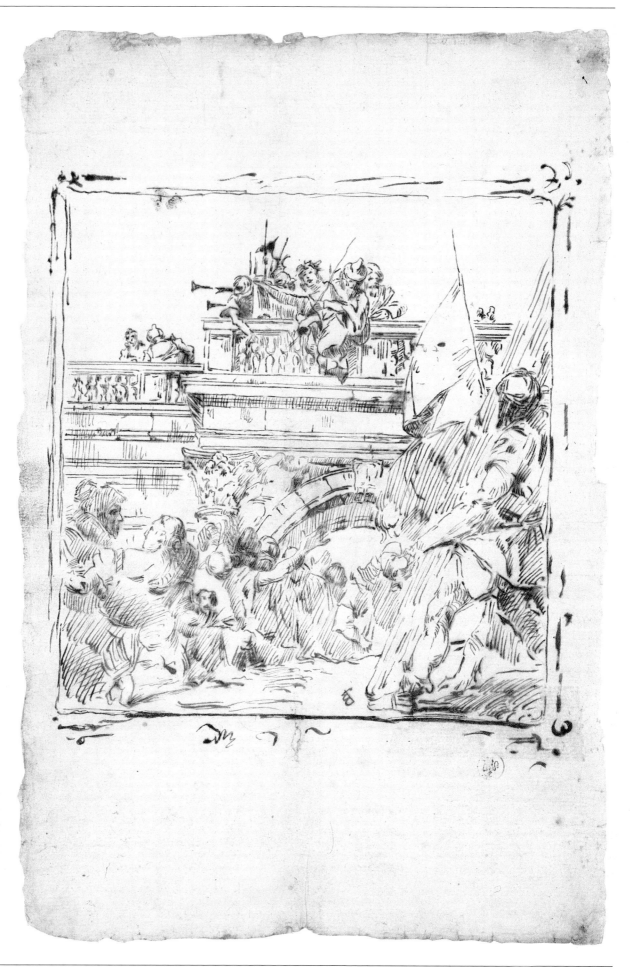

*Giandomenico Tiepolo, Cristo mostrato
alla folla, Via Crucis, stazione I, olio su tela,
100 x 70 cm, Venezia, San Paolo, Oratorio del
Crocifisso*

7

Cristo si carica la Croce sulle spalle

1747
Penna e acquerello, 182 x 137 mm
Non firmato
Washington, National Gallery of Art, dono di Mrs. Rudolf J. Heinemann e donatore anonimo
Provenienza: Udine, Tito Miotti; Piero Scarpa; alla Galleria d'arte nazionale, attribuito a Piranesi
Esposizioni: Parigi 1978, tav. 62, attribuito a Piranesi
Bibliografia: Knox 1979, tav. 15, attribuito a Domenico; Knox 1980, M.201A, tav. 80, attribuito a Giandomenico

Nel 1978 Piero Scarpa sostenne con vigore l'attribuzione di questo disegno a Piranesi, secondo i suggerimenti di Pierre Rosenberg e Antoine Schnapper, che gli attribuivano anche un disegno simile conservato a Rouen (cat. 9). Secondo questa tesi, i disegni erano da classificarsi fra i lavori dei primi anni di Piranesi a Venezia, attorno al 1744-45. L'attenta analisi degli spostamenti di Piranesi eseguita da Andrew Robison pone l'accento su una breve visita a Venezia nella primavera del 1744 e su un soggiorno veneziano durato due anni, dalla fine dell'estate del 1745 all'agosto 1747 (Robison 1986, pp. 9-10). Al contempo è stato notato che entrambi i disegni furono evidentemente utilizzati da Giandomenico come studi di composizione per i dipinti di San Polo, le Stazioni II e V della *Via Crucis* (ill. in basso a destra e a p. 116), e che il disegno di Rouen recava sì un'iscrizione, ma non una firma: Do. Tiepolo. Si fa notare qui che i primi disegni con figure di Piranesi citati come termine di paragone, per esempio il disegno di Oxford (Parker 1956, n. 1038, tav. ccxxviii; Venezia 1958a, tav. 108), non sono poi così simili, sebbene il giovane Giandomenico possa aver ben conosciuto e ammirato l'abilità di disegnatore del collega di poco più anziano. D'altro canto, il disegno qui riprodotto pare segnare l'inizio logico dello stile dei disegni preparatori che ha caratterizzato i primi anni del decennio 1750 (cat. 19, 23).

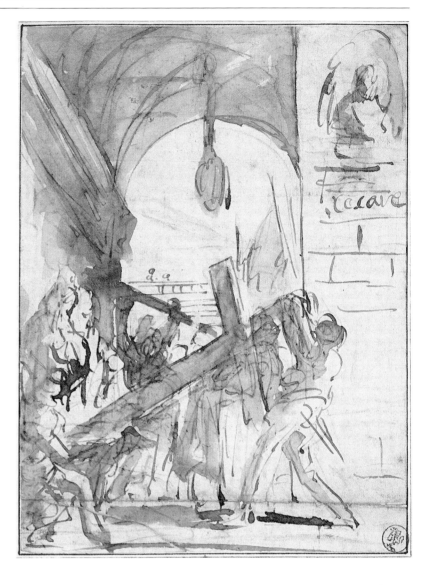

Giandomenico Tiepolo, Cristo si carica la croce sulle spalle, *Via Crucis, Stazione II, incisione, 218 x 187 mm*

Giandomenico Tiepolo, Cristo si carica la croce sulle spalle, *Via Crucis, Stazione II, olio su tela, 100 x 79 cm, Venezia, San Polo, Oratorio del Crocifisso*

8
Studio di braccia e mani
1747
Gessetto nero e bianco su carta
azzurra, 440 x 300 mm
San Pietroburgo, Museo di Stato
dell'Ermitage, inv. n. 35324
Non firmato
Provenienza: Alfred Beurdeley
Bibliografia: Dobroklonsky 1961,
n. 1545 verso; Knox 1980, A.40v.,
tavv. 78-80
Non esposta in mostra

Il disegno si trova sul verso del foglio
80 del Beurdeley Album all'Ermitage.
Si tratta di uno studio delle braccia
dell'uomo che maneggia un flagello
nella II Stazione della *Via Crucis* di
San Polo (ill. p. 114), e di fatto è l'u-
nico studio per la *Via Crucis* nel
Beurdeley Album. Il verso contiene
due disegni, di cui uno è uno studio
di Giandomenico per l'affresco *Il
martirio dei santi Faustino e Giovita*
della chiesa di San Faustino Maggio-
re a Brescia, del 1754-55 (cat. 29-31;
Knox 1980, B.42, tavv. 223-224).
Sul recto si trova uno della lunga se-
rie di studi di Giambattista per gli af-
freschi di Ca' Labia del 1744, in que-
sto caso uno studio per una testa
d'uomo sopra la spalla destra di An-
tonio nell'affresco *Il convito* (Knox
1980, A.40). Per un'analisi approfon-
dita dei disegni di Ca' Labia e della
data dell'affresco, si veda Knox 1980,
pp. 14-18: il disegno è qui riportato
come esempio della tecnica bozzetti-
stica di Giambattista verso la metà
degli anni 1740, in confronto a quel-
la di Giandomenico. Il recto contiene
inoltre un disegno di Giandomenico,
lo *Studio di uomo con la casacca* (Knox
1980, B.75).

9
**Cristo soccorso da Simone
di Cirene**
1747
Penna
Rouen, Bibliothèque Municipal,
collezione Hedou
Iscrizione: Do Tiepolo
Esposizioni: Rouen 1970, tav. 79,
attribuito a Piranesi

Qui identificato come uno studio di
Giandomenico per la Stazione V del-
la *Via Crucis* di San Polo (ill. a lato).
Le mura di Gerusalemme di questo
disegno furono utilizzate da Giando-
menico in numerose tavole della
Grande serie biblica degli anni 1780,
per esempio *La lapidazione di santo
Stefano* (cat. 105). Si veda la nota al
disegno conservato presso la Natio-
nal Gallery of Art (cat. 7): allo stesso
modo si rifiuta in questa sede l'attri-
buzione a Piranesi.

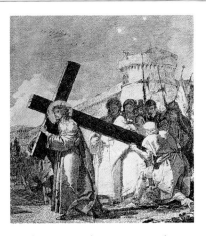

Giandomenico Tiepolo, Cristo aiutato da
Simone da Cirene, *Via Crucis, Stazione V,
incisione, 226 x 174 mm*

10
Studio per le mani di Cristo
Gessetto nero e bianco su carta
azzurra, 210 x 125 mm
Venezia, Museo Correr, Gabinetto
disegni e stampe, inv. n. 7172
Provenienza: Gatteri
Esposizioni: Venezia 1979b, tav. 18
Bibliografia: Knox 1966, tav. 24;
Knox 1980, tav. 86

Studio di Giandomenico per le mani
di Cristo nella Stazione V della *Via
Crucis* di San Polo (ill. in alto).

11
Ritratto di Anna Maria Tiepolo
1747-48
Gessetto nero, 236 x 168 mm
Varsavia, Muzeum Narodowe
Szczecin, inv. n. 190780
Non firmato
Codice: Xrs 12 C.M. n. 3469
(a matita: 380)
Provenienza: Bossi; Beyerlen
Bibliografia: Knox 1980, M.504

Questo studio per l'VIII Stazione del-
la *Via Crucis* di San Polo (ill. a lato) è
una galleria di ritratti della famiglia
Tiepolo. È molto diverso dagli altri
disegni di Giandomenico dell'epoca;
è possibile che la ricerca della somi-
glianza sia la ragione del tratto più
preciso. La stessa testa appare nel di-
segno conservato al Castello Sforze-
sco (cat. 14).

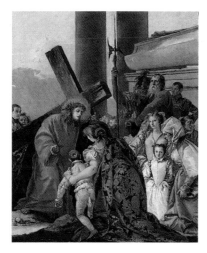

Giandomenico Tiepolo, Cristo consola le
donne piangenti, *Via Crucis, Stazione VIII,
olio su tela, 100 x 70 cm, Venezia, San Polo,
Oratorio del Crocifisso*

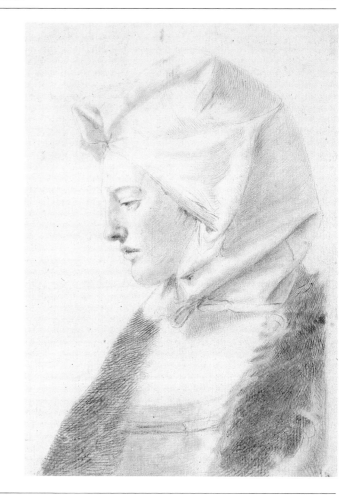

12
Uomo resuscitato
1748
Gessetto rosso e bianco su carta
azzurra, 285 x 445 mm.
Venezia, Museo Correr, Gabinetto
disegni e stampe, inv. n. 7114
Non firmato
Provenienza: Gatteri
Esposizioni: Venezia 1979b, tav. 32
Bibliografia: Lorenzetti 1946, tav. 56;
Knox 1980, C.56, tav. 111

Questo bel foglio dal Quaderno Gat-
teri, conservato al Civico Museo Cor-
rer, mostra una serie di studi di Gian-
domenico per uno dei dipinti dell'ar-
tista destinati all'Oratorio del Croci-
fisso a San Polo, *Il miracolo della vera
Croce* (ill. a lato). La pagina seguente
dell'album mostra un'ulteriore serie
di studi per la stessa figura (cat. 13).

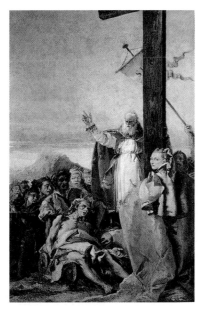

Giandomenico Tiepolo, Il miracolo della vera
Croce, *olio su tela, 100 x 60 cm, Venezia,
San Polo, Oratorio del Crocifisso*

13
Uomo resuscitato
1748
Gessetto rosso e bianco su carta
azzurra, 285 x 445 mm
Venezia, Museo Correr, Gabinetto
disegni e stampa, inv. n. 7115
Non firmato
Provenienza: Gatteri
Esposizioni: Venezia 1979b, tav. 33
Bibliografia: Lorenzetti 1946, tav. 57;
Knox 1980, C.57, tav. 112

Si veda scheda n. 12.

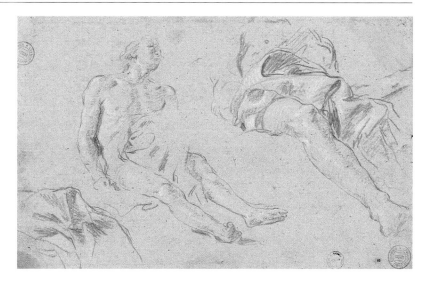

Giandomenico Tiepolo, Il miracolo della vera
Croce, *incisione, 214 x 142 mm*

14
L'adorazione dei pastori
1748-1750
Penna e acquerello, 167 x 280 mm
Milano, Castello Sforzesco, Civico
Gabinetto dei disegni
Firmato: Do. Tiepolo
Esposizioni: Passariano 1971, tav. 59

Anche Rizzi, nella mostra del 1971,
ha considerato quest'opera uno dei
primi disegni di Giandomenico. Ri-
tengo possibile che si tratti di uno
studio per *L'adorazione dei pastori*,
una delle due tele, andate perse, di-
sposte orizzontalmente su ciascun la-
to dell'altare nell'Oratorio del Croci-
fisso di San Polo a Venezia (Knox
1980, p. 306).
Le cornici in gesso sono sopravvissu-
te e indicano la dimensione e la for-
ma delle opere andate perse. Fra i di-
pinti di Giandomenico ha molto in
comune con *L'adorazione dei pastori* di
Stoccolma (Mariuz 1971, tav. 63),
particolarmente nel trattamento della
luce, a tal punto che occorre conside-
rare l'ipotesi che il disegno risalga a
qualche tempo prima di quanto indi-
cato da altre evidenze. Al centro di
entrambe le composizioni la luce ca-
de su una fanciulla dall'elaborato co-
pricapo, che ricorda molto Anna Ma-
ria Tiepolo nell'VIII Stazione della *Via
Crucis* di San Polo (cat. 11). È curio-
so come la stessa testa appaia sulla si-
nistra nel disegno a penna di una sce-
na di folla, attualmente parte di una
collezione privata a Londra, che deve
risalire allo stesso periodo (cat. 73).

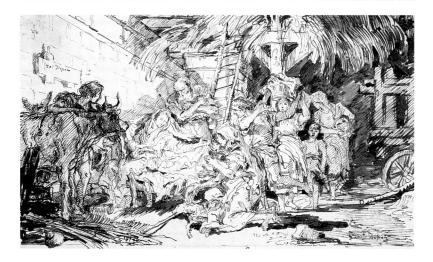

15
La fuga in Egitto
1748
Penna e acquerello, 200 x 136 mm
Varsavia, Muzeum Narodowe w
Warszawie, inv. n. Rys.ob.d.322
Iscrizione: jo. Dom: Tiepolo invent:

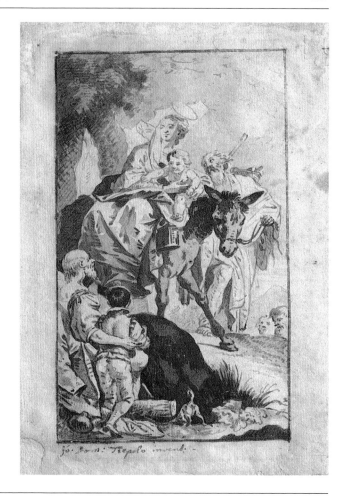

Qui proposto come tentativo di stu-
dio per un'incisione (ill. a lato), è sta-
to considerato da Rizzi come un "de-
bole lavoro di derivazione". Non è un
disegno di particolare pregio e può
essere considerato una copia su mo-
dello dell'incisione. Costituisce tutta-
via una prova non irrilevante dell'e-
voluzione dello sviluppo del primo
stile di Giandomenico come bozzetti-
sta, e ciò non va ignorato. La figura
del giovinetto in primo piano è chia-
ramente collegata a una figura simile
dell'VIII Stazione della *Via Crucis* di
San Polo (ill. p. 117), identificata nel
giovane Lorenzo Tiepolo (Knox
1980, p. 33). Ciò riporta alla data del
1748 circa. In ogni caso, l'idea di Ge-
sù Bambino che tende le braccia ver-
so il giovane fratello di Giandomeni-
co, allora undicenne, è piuttosto affa-
scinante, e l'incisione va considerata
il primo esperimento di Giandomeni-
co con il tema della fuga in Egitto.

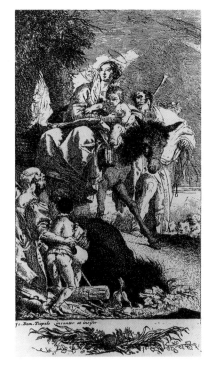

Giandomenico Tiepolo, La fuga in Egitto,
incisionee, 188 x 101 mm

16
Il Beato Gerolamo Emiliani
distribuisce le elemosine
1750
Penna, 187 x 104 mm
Besançon, Musée des Beaux-Arts et
d'Archéologie, inv. n. D.1673
Non firmato
Provenienza: Jean-François Gigoux
Esposizioni: Passariano 1971, tav. 60
Bibliografia: Rizzi 1971, tav. XXXV

Il pio veneziano Gerolamo Emiliani
fu beatificato da Benedetto XIV nel
1747 ed è probabile che questo stu-
dio per un'incisione sia stato eseguito
a celebrazione dell'evento, come il
sopraccitato San Pietro Regalato (cat.
5). Emiliani fu poi canonizzato da
Clemente XIII nel 1760. Va ricordato
che il fratello di Giandomenico, Giu-
seppe Maria Tiepolo, probabilmente
a quell'epoca faceva già parte dell'Or-
dine dei Somaschi, legame celebrato
nel piccolo dipinto di Giambattista a
Ca' Rezzonico (Venezia 1979, tavv.
66, 67). Si tratta in realtà della secon-
da incisione di Giandomenico sul te-
ma (cfr. Rizzi 1971, tav. 55 per il pri-
mo) ed entrambi risalgono al breve
periodo fra la beatificazione e i dipin-

ti più imponenti raffiguranti il santo
eseguiti da Giandomenico per San
Polo. Rizzi ipotizza inoltre che si trat-
ti di un primo studio di Giandomeni-
co per il dipinto, andato perso, per
l'Oratorio del Crocifisso di San Polo,
registrato da un'altra incisione (Knox
1980, p. 305, tavv. 118, 119). Si trat-
ta comunque di una composizione
del tutto diversa. Le tre figure sottoli-
neano l'interesse di Giandomenico
per la raffigurazione di personaggi
beatificati o santificati. Si veda anche
il disegno di Bayonne (cat. 42), che
offre prova ulteriore della devozione
della famiglia Tiepolo nei confronti di
Gerolamo.

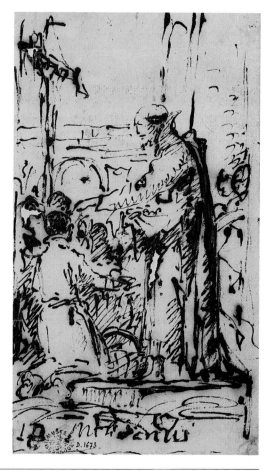

17

**San Proculo, vescovo di Verona,
visita i santi Fermo e Rustico**
1745-1750
Penna
Svizzera, Mr. e Mrs. A. Stein
Non firmato
Provenienza: Adolphe Stein

Questo disegno sembra essere una
prova di lavorazione legata alla com-
posizione di Giambattista che si ritro-
va in parecchi bozzetti (Morassi
1962, tavv. 137-139). Il titolo dell'o-
pera è alquanto controverso e spesso
viene citata come *I santi Massimo e
Osvaldo* sulla base della pala d'altare
della chiesa di San Massimo a Padova
(Gemin, Pedrocco 1993, pp. 384-
385). Nel disegno in mostra, a diffe-
renza della pala, appare sulla sinistra
un personaggio con una palma, sim-
bolo di martirio. Il titolo usato si rifa
a Morassi (1962, tav. 137). La que-
stione del titolo è stata oggetto di di-
scussione di Levey (1971, p. 213) e
Barcham (1989, p. 212, nota 122),
ma senza soluzione. Sebbene Beverly
Louise Brown abbia analizzato ap-
profonditamente i problemi presenta-
ti dai bozzetti (Forth Worth 1993,
pp. 235-241), non sembra prendere

in considerazione questo particolare
disegno. È opinione generale che i di-
segni vadano fatti risalire attorno al
1745, quando Giandomenico aveva
diciott'anni. Alcuni dettagli suggeri-
scono che il disegno si avvicini al
bozzetto conservato alla National
Gallery di Londra, ma non si tratta
certo di un'imitazione pedissequa.
Poiché l'unico lavoro paragonabile è
il disegno di Vevey, associato a *San
Giuseppe e Gesù Bambino*, eseguito
molto più tardi per Aranjuez (cat.
54), si può ipotizzare che a Giando-
menico a quell'epoca sia stato affida-
to il progetto della pala d'altare finale
derivante dai vari bozzetti sopraccita-
ti, nonostante il disegno non sia stato
squadrato per il riporto.

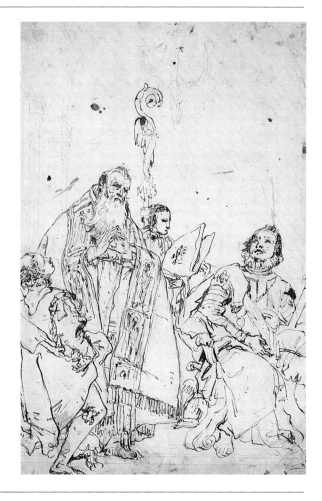

18

Paesaggio con due levantini
1750
Penna, 284 x 201 mm
Canterbury, The Royal Museum and
Art Gallery
Firmato: Dom. Tiepolo
Provenienza: J. Ingram; H. Ingram;
I.F. Godfrey
Esposizioni: Canterbury 1985, n. 28,
tav. 59
Bibliografia: Byam Shaw 1979, tav. 8

Nel 1979 Byam Shaw ha discusso il
notevole gruppo di disegni di Canter-
bury in un articolo in *Master
Drawings*. In questo esempio le due
figure hanno molti elementi in comu-
ne con il pannello decorativo di
Giambattista della National Gallery a
Londra, facente parte del ciclo del
Tasso, databile attorno al 1742 (Knox
1978, tav. 11). Parecchie tele di quel
gruppo furono incise da Giandome-
nico, ma non questa. Ciò, insieme ad
altri fattori, suggerisce che l'opera sia
stata eseguita nel periodo di poco
precedente la visita a Würzburg.

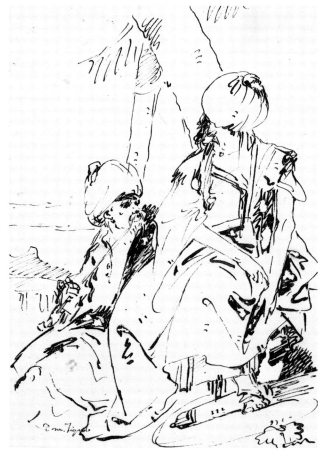

19

Foglio di studi

1750

Pennello e inchiostro bruno,
228 x 344 mm
Londra, Courtauld Institute
Galleries, collezione Witt,
inv. n. Witt 2349
Non firmato
Provenienza: Sir Henry Duff Gordon,
Bart.; asta Duff Gordon, Sotheby's,
19 febbraio 1936, lotto 88;
acquistato da Sir Robert Witt

Si tratta della metà destra di un foglio; la metà sinistra, di dimensioni 230 x 248 mm e di provenienza simile, si trova al Fogg Art Museum (Cambridge 1970, tav. 60). Il foglio originale deve essere stato eccezionalmente ampio, di dimensioni 230 x 592 mm. Le figure qui riprodotte sono molto simili nei modi alle *Sole figure per soffitti*, ma nessuna ne è copia, diversamente dal foglio appartenente a una collezione privata di Londra (cat. 47).

20

L'imbarco di Antonio di Montegnacco

1750

Gessetto rosso, 258 x 395 mm
San Pietroburgo, Museo di Stato
dell'Ermitage, inv. n. 11857
Non firmato
Provenienza: Alfred Beurdeley
Bibliografia: Dobroklonsky 1961,
n. 1639, tav. CLXVI, attribuito
a Domenico; Knox 1980, M.155,
tav. 128

Questo disegno è stato proposto (Knox 1980) come studio per un *pendant* del *Consilium in Arena* di Udine (ill. a lato). Alcuni documenti della Biblioteca Comunale di Udine, pubblicati da Joppi, indicano che a Giambattista fu commissionata l'esecuzione di tre dipinti per Antonio di Montegnacco e che per il primo, il *Consilium in Arena*, fu fornita una descrizione molto dettagliata, citata anche da Molmenti (1909, pp. 211-217). Non venne offerta alcune descrizione degli altri due dipinti, ma il soggetto di questo disegno e lo stile generale appaiono decisamente appropriati, con Montegnacco che par-

te per Malta in missione diplomatica. Il gruppo con parasole sulla sinistra compare nel dipinto di Giandomenico conservato a Mainz (Mariuz 1971, tav. 82). Non è azzardato rinvenire qui un largo collegamento con le incisioni di Stefano della Bella: la serie dei *Diversi imbarchi* (Baudi de Vesme 1906, nn. 802-817; Massar 1971, tavv. 802-827) e le *Vedute del porto di Livorno* (Baudi de Vesme 1906, nn. 845-849; Massar 1971, tavv. 845-849). Adriano Mariuz (Mariuz 1994, scheda 233) ha sottolineato che quando il giovane nobile mette piede sulla passerella viene accolto da un putto recante una torcia nuziale e da una giovane donna che pare essere sbarcata, conferendo alla scena l'apparenza di un *Incontro di Antonio e Cleopatra* di foggia moderna. Ciò appare decisamente stridente rispetto alla serietà della missione diplomatica di Antonio di Montegnacco.

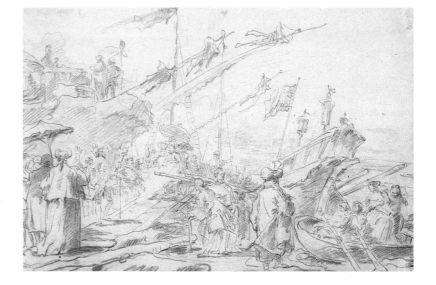

Giandomenico Tiepolo, Consilium in Arena, olio su tela, 125 x 194 cm, Udine, Museo Civico

21

Il riposo durante la fuga in Egitto
1750
Pennello su gessetto nero,
203 x 120 mm
Svizzera, collezione privata
Firmato: Dom.o Tiepolo
Provenienza: Mrs. F.M. Humphries;
asta Christie's, Londra, 6 luglio
1977, tav. 90
Bibliografia: Knox 1979, tav. 16

Giandomenico Tiepolo, Il riposo durante la
fuga in Egitto, *incisione, 192 x 246 mm*

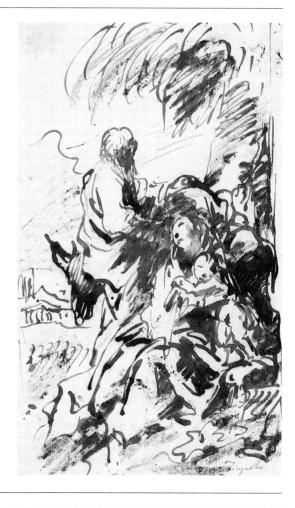

Questo studio è chiaramente collega-
to all'incisione *La fuga in Egitto* – XIII
(ill. a lato), firmata e datata 1750, no-
nostante il formato del disegno sia
verticale e rechi solo l'immagine del-
la Sacra Famiglia. Molti altri studi si
riferiscono alle incisioni di Giando-
menico sul tema (cat. 22; Würzburg
1996, pp. 172-183), ma questo costi-
tuisce l'unico esempio in cui è evi-
dente un collegamento diretto. Le in-
cisioni di Giandomenico su questo
tema sono state molto probabilmente
ispirate dal gruppo di sette incisioni
di Stefano della Bella (Baudi de Ve-
sme 1906, nn. 11-17; Massar 1971,
tavv. 11-17).

22

Studio di folla – e la "Fuga in Egitto"
1751-1753
Penna, 299 x 446 mm
Besançon, Musée des Beaux-Arts et
d'Archéologie, inv. n. 1658
Non firmato
Provenienza: Jean-François Gigoux
Esposizioni: Parigi 1971a, tav. 294;
Bruxelles 1983, tav. 47
Bibliografia: Byam Shaw 1962, tav. 7;
Würzburg 1996, p. 182 (abb. 3);
Pedrocco 1990, tav. 9

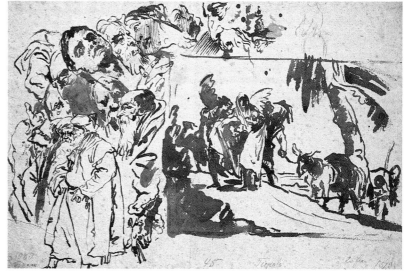

Byam Shaw ha sottolineato che que-
sto disegno è stato eseguito sulla stes-
sa carta gialla pesante dei fogli di di-
segni di Würzburg (Stoccarda 1970,
tavv. 194, 195) che riportano an-
ch'essi studi sul tema della *Fuga in
Egitto*. Nessuno di questi disegni, co-
munque, sembra essere stato utilizza-
to direttamente per le incisioni. La
massa di teste ricorda un foglio con-
servato al Fogg Art Museum (Cam-
bridge 1970, tav. 61).

23
La Maddalena unge i piedi di Cristo
1752
Pennello e inchiostro bruno,
220 x 350 mm
Collezione privata
Non firmato
Provenienza: Mrs. F.M. Humphries;
Sotheby's, 8 dicembre 1972, tav. 66;
Christie's, Londra, 6 luglio 1977,
tav. 66; Londra, Roberto Ferretti di
Castelferretto; Christie's, 20 aprile
1993, tav. 148
Esposizioni: Toronto 1985, tav. 62
Bibliografia: Knox 1979, tav. 17;
Whistler, in Würzburg 1996, ii,
p. 104, tav. 8

Identifico il disegno come studio per
uno dei quattro sovrapporta dipinti
nel 1753 per il "neuen hochfürstli-
chen Speisesaal" a Vietshöchheim, re-
sidenza episcopale nei dintorni di
Würzburg. Il dipinto è andato perso,
ma una versione precedente, firmata
e datata 1752, eseguita per la "neuen
Speis-Zimmer" della Residenz di
Würzburg, si trova attualmente nella
Staatsgalerie della Residenz (Mariuz
1971, tav. 41; Würzburg 1996, tav.
145). Il luogo richiedeva un dipinto

di dimensioni 99 x 149 cm, ma l'o-
pera in oggetto contiene tutti gli ele-
menti essenziali. Il disegno evidenzia
il formato effettivamente richiesto per
i sovrapporta di Vietshöchheim, 120
x 208 cm compresa la cornice. L'uni-
ca sovrapporta per la sala da pranzo
che pare essere sopravvissuto è *Cristo
scaccia i mercanti dal tempio*, nella col-
lezione Thyssen-Bornemisza (Mariuz
1971, tav. 40), ma è presumibile che
facesse parte dello stesso gruppo an-
che il *Cristo e il fico sterile* (Vancouver
1989, tav. 10; Düsseldorf 1992, tav.
80), a esso strettamente collegato,
che ritengo opera di Giandomenico
su disegno di Giambattista (Würz-
burg 1996, tav. 130). Il soggetto si
ispira alla grande tela di Veronese per
San Sebastiano e di Sebastiano Ricci
per il console Smith (Knox 1994,
tavv. 8 e 10).

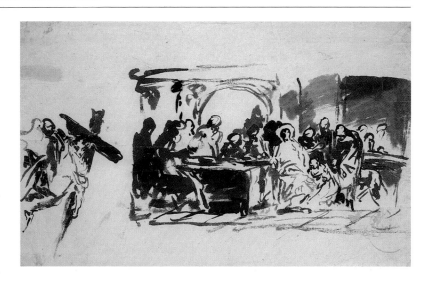

24
Cristo e le anime del Purgatorio
1752
Penna e acquerello, 457 x 314 mm
Trieste, Civici Musei di Storia ed Arte
Non firmato
Provenienza: Sartorio
Esposizioni: Trieste 1988-1989,
tav. 84
Bibliografia: Vigni 1942, tav. 208;
Vigni 1972, tav. 200; Knox 1979,
tav. 18

Questo grande disegno in folio e
quello che segue (cat. 25) raffigurano
Cristo con la croce e gli angeli nella
parte superiore; san Clemente e un
altro santo in basso a sinistra; le ani-
me del Purgatorio in basso a destra.
Gli elementi si riferiscono a un dipin-
to più piccolo su lastra di ferro con-
servato al Mainfrankisches Museum
di Würzburg (ill. a lato), dove è iden-
tificato come pannello per la porta di
un tabernacolo opera di Georg Anton
Urlaub. I disegni hanno una serie di
forme diverse per la cornice della
stessa porta. Il medesimo schema si
ritrova in una pala d'altare per l'Au-
gustinerkirche di Würzburg, perduta,
che si dice sia stata firmata dallo stes-

so Urlaub (Knott 1978, tav. 7). È mia
convinzione che anche la versione ri-
dotta e la grande pala d'altare siano
state dipinte da Giandomenico e che
forse la seconda sia rimasta incom-
piuta quando l'artista lasciò la città
alla fine del 1753. La tela con *La cir-
concisione*, sopra la pala d'altare, è
una tipica opera di Urlaub (Knott
1979, tav. 8), ma il disegno della tela
principale va oltre le sue capacità.

Giandomenico Tiepolo, Cristo e le anime del
Purgatorio, *olio su metallo, Würzburg,
Mainfrankisches Museum*

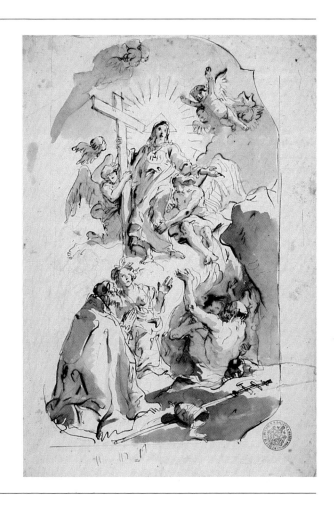

25

Cristo e le anime del Purgatorio

1752

Penna e acquerello, 446 x 300 mm

Trieste, Civici Musei di Storia ed Arte

Non firmato

Provenienza: Sartorio

Bibliografia: Vigni 1942, tav. 209;
Vigni 1972, tav. 201; Knox 1979,
tav. 19

Studio relativo a un dipinto conser-
vato al Mainfrankisches Museum di
Würzburg (vedi cat. 24 e ill. p. 123).

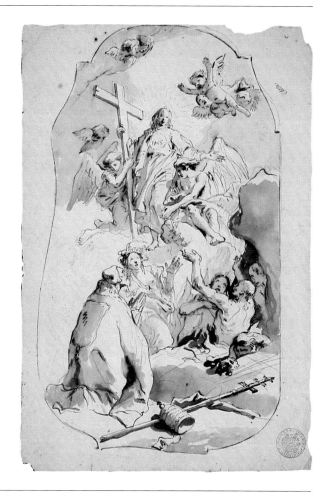

26

**San Gregorio Magno impartisce
la benedizione**

1751

Pennello, 240 x 162 mm

Besançon, Musée des Beaux-Arts et
d'Archéologie, inv. n. D.1662

Codice: Xrs 24 C.M. n. 3464

Firmato: Dom Tiepolo f

Provenienza: Bossi; Beyerlen

Esposizioni: Passariano 1971, tav. 72

Bibliografia: Gernsheim

San Gregorio è identificato dalla cro-
ce a tre bracci che appare chiaramen-
te in uno dei disegni di Stoccarda. Il
disegno ricorda uno dei sovrapporta
del Kaisersaal a Würzburg, partico-
larmente il *Sant'Ambrogio*. Si cono-
scono altri due studi sul tema a Stoc-
carda (Stoccarda 1970, tavv. 30, 31;
Whistler in Würzburg 1996, abb. 2,
3) e un altro si trova in una collezio-
ne privata di Londra (cat. 27).

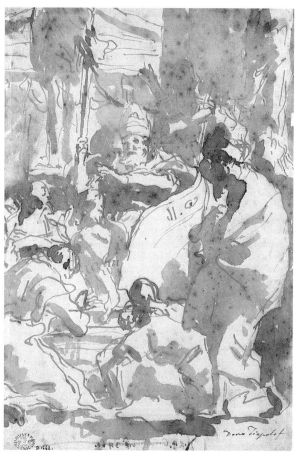

27
**San Gregorio Magno impartisce
la benedizione**
Pennello, 240 x 162 mm
Svizzera, collezione privata
Firmato: Dom.o Tiepolo f
Provenienza: Victor Bloch; asta
Bloch, Sotheby's, 19 novembre
1963, tav. 102; asta Karl Faber,
Monaco, 22 maggio 1969, tav. 406;
Sotheby's, New York, 10 gennaio
1995, tav. 30
Esposizioni: Londra, Yvonne Tan
Bunzl 1971, tav. 52
Bibliografia: Whistler in Würzburg
1996, ii, p. 100 (abb. 1)

Catherine Whistler sottolinea che
nessun altro progetto è stato svilup-
pato da Giandomenico in una bella
serie di disegni di questa natura, e lo
ha paragonato a una serie di disegni
simili a opera di Giambattista per l'*A-
pollo e Giacinto* di Bückeburg. Il pro-
getto pare risalire agli anni di Würz-
burg.

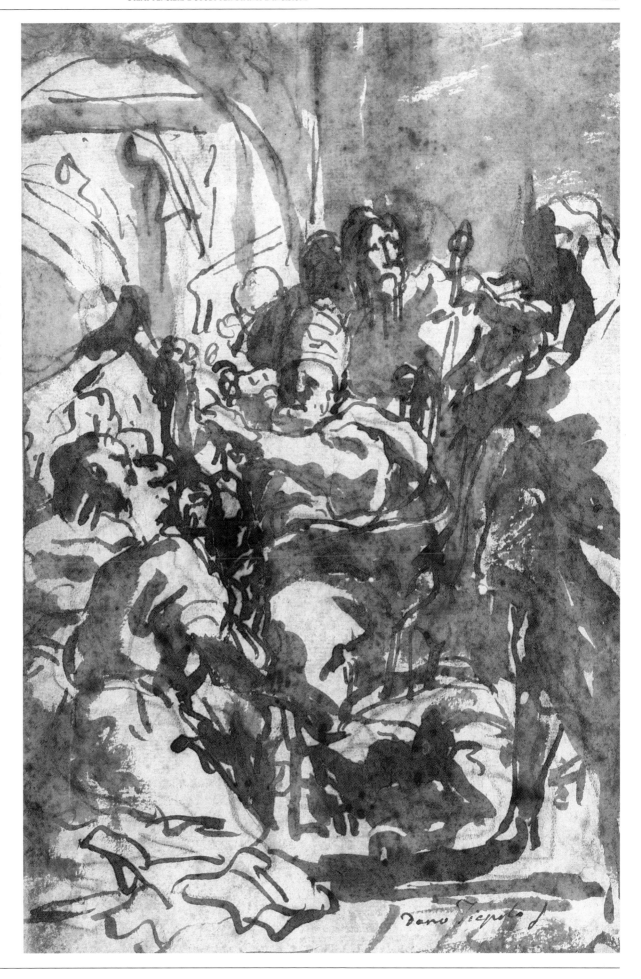

28
Sant'Ambrogio
1751
Penna e acquerello, 340 x 165 mm
Cambridge, Fogg Art Museum,
inv. n. 1965.422
Firmato: Dom.o Tiepolo f
Provenienza: Paul J. Sachs
Esposizioni: Chicago 1938, n. 84;
New York 1938, tav. 70; Cambridge
1979, tav. 55; Würzburg 1996,
tav. 28
Bibliografia: Mongan, Sachs 1940,
tav. 178; Byam Shaw 1962, tav. 13
Non esposta in mostra

Forse un disegno di Giandomenico a
registrazione dell'esecuzione della fi-
gura principale del sovrapporta nel
Salone del Kaiser a Würzburg,
Sant'Ambrogio nega l'ingresso in
chiesa a Teodosio (Würzburg 1996,
pp. 94-97).

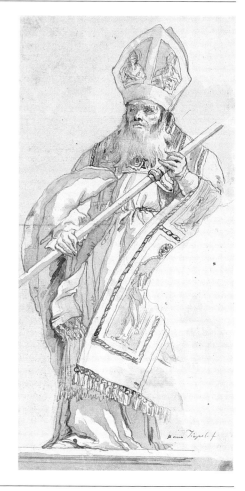

29
Sant'Agostino
1754-55
Penna e inchiostro bruno,
236 x 290 mm
Princeton, The Art Museum,
Princeton University, lascito Dan
Fellows Platt, inv. n. 48-702
Non firmato
Provenienza: Wheeler 1937;
Dan Fellows Platt
Esposizioni: Princeton 1967, tav. 101
Bibliografia: Knox 1979, tav. 217;
Knox 1980, tav. 217

Dan Fellows Platt ha attribuito que-
sto disegno a Francesco Guardi, ma
Jacob Bean lo ha riconosciuto come
lavoro di Giandomenico. La figura
principale, una delle tre sul foglio, è
uno studio per l'immagine di sant'A-
gostino, uno dei tre Padri della Chie-
sa dipinti da Giandomenico nell'af-
fresco nel 1754-55 per i pennacchi
della volta della chiesa di San Fausti-
no Maggiore a Brescia (ill. a lato). Gli
affreschi di Giandomenico nel coro di
San Faustino Maggiore costituiscono
la decorazione religiosa più estesa e
dicono molto sulla sua statura d'arti-
sta dopo il ritorno da Würzburg.

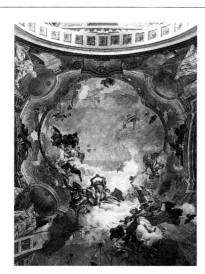

Giandomenico Tiepolo, Volta del presbiterio,
affresco, Brescia, San Faustino Maggiore

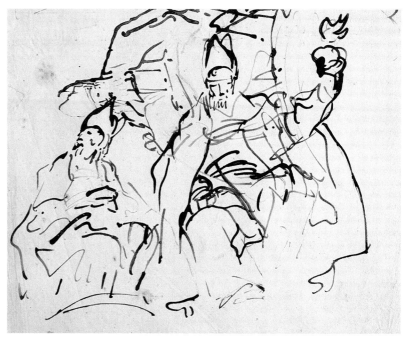

30
Un Padre della Chiesa
1754-55
Penna e inchiostro bruno,
170 x 194 mm
Princeton, The Art Museum,
Princeton University, lascito Dan
Fellows Platt, inv. n. 48-701
Non firmato
Provenienza: Wheeler 1937; Dan
Fellows Platt; Mrs. Platt, 1950
Bibliografia: Knox 1979, tav. 21a

Si tratta evidentemente di uno studio
non utilizzato per i pennacchi di San
Faustino Maggiore a Brescia. È possi-
bile che questo foglio fosse unito al
successivo lungo il bordo inferiore.

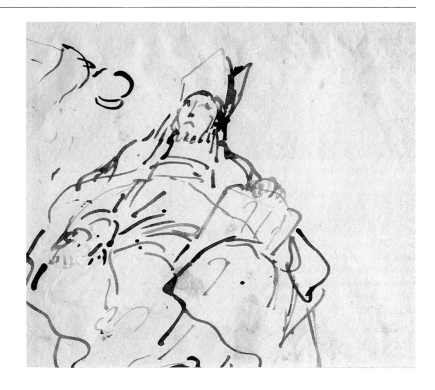

31
Un Padre della Chiesa
1754-55
Penna e inchiostro bruno,
198 x 122 mm
Norfolk (Virginia), The Chrysler
Museum of Art, inv. n. 50.48.95
Non firmato
Provenienza: Wheeler 1937, Dan
Fellows Platt; Mrs. Platt, 1950
Esposizioni: Norfolk 1979, tav. 31
Bibliografia: Knox 1979, tav. 21b

Si tratta evidentemente di uno studio
non utilizzato per i pennacchi di San
Faustino Maggiore a Brescia.

32

Giambattista Tiepolo
Studio per il soffitto della chiesa della Pietà
1754
Pennello, 240 x 319 mm
Svizzera, collezione privata
Non firmato

Questo magnifico foglio inedito rivela Giambattista intento a elaborare una prima idea per il soffitto ovale della Pietà a Venezia (ill. a lato). Si possono intuire la Croce, la Trinità e forse la grande superficie rotonda del globo. La figura della Vergine è meno facile da intravedere, ma gli angeli musicanti sono già collocati sull'arco inferiore dell'ovale. Il foglio è venuto alla luce nel corso della preparazione di questa mostra, e se ne propone l'attribuzione a Giandomenico. È stato inserito qui a illustrazione della stretta somiglianza esistente fra molti degli studi preparatori dei due Tiepolo, ma qui il tratto è di gran lunga più fluido. A opera di Giambattista è noto un solo studio realmente paragonabile: si tratta del lavoro preparatorio per il soffitto della chiesa dei Gesuati, del 1745, conservato alla Pierpont Morgan Library (Cambridge 1970, tav. 40), che è tuttavia notevolmente più piccolo e assai meno drammatico.

Giambattista Tiepolo, Il trionfo della Fede, affresco, Venezia, Santa Maria della Visitazione

33
Un cavaliere romano

Gessetto rosso su carta azzurra,
410 x 280 mm
Lviv, Museo dell'Arte Ucraina
Non firmato
Verso: *Studi degli zoccoli dello stesso cavallo*
Marchio del collezionista: C.M.
Provenienza: Maggiore Carl Mienzil, Märh. Schönberg; arcivescovo conte Szeptycki, Lemberg
Esposizioni: Lviv 1982, n. 219
Bibliografia: Sack 1910, n. 181; Knox 1980, M.444; Knox 1991, tav. 9

Si tratta di uno studio preparatorio per il cavaliere a cavallo che si trova sulla destra nell'affresco di Giandomenico del coro di San Faustino Maggiore a Brescia: *L'assedio di Brescia* (ill. a lato). Nonostante la figura derivi dall'immagine di destra nella *Caduta di Corioli* di Giambattista conservata a New York (Knox 1991, tav. 8), è utile paragonare lo stile dello studio del padre per la figura e quello di Giandomenico in questo disegno. Il paesaggio sullo sfondo dell'affresco è il soggetto di uno studio che a oggi non è stato rinvenuto (ill. p. 45). Un

tenue bozzetto appare inoltre sul verso di un disegno a Rotterdam (cat. 35) come pure in un altro disegno (Sotheby's, New York, 13 gennaio 1992, tav. 78). Un ulteriore studio dell'armatura dello stesso cavaliere si trova all'Ermitage (Knox 1980, tavv. 220-224).

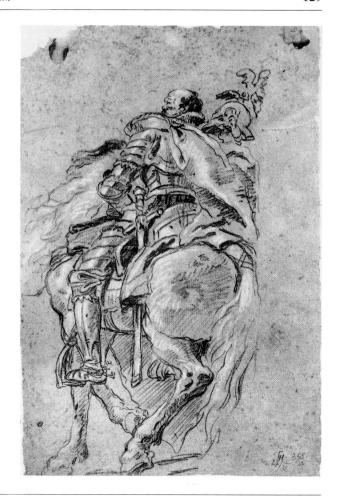

Giandomenico Tiepolo, L'assedio di Brescia, *affresco, Brescia, San Faustino Maggiore*

34
Cristo nel mare di Galilea

1755
Penna e acquerello, 200 x 280 mm
San Pietroburgo, Museo di Stato dell'Ermitage, inv. n. 14269
Firmato: Dom.o Tiepolo
Provenienza: Vorobyeva
Esposizioni: Venezia 1964, tav. 101
Bibliografia: Dobroklonsky 1961, n. 1631, tav. CLXIII

La scena è descritta in Marco 1, 16; Matteo 4, 18 e, più diffusamente, in Luca 5, 1-11. Lo stesso brano ha evidentemente ispirato il disegno nella collezione Heinemann (New York 1973, tav. 84), e forse il disegno di Stoccarda (Stoccarda 1970, tav. 39). I due disegni sono del tutto simili nello stile e nel carattere; entrambi provengono dalla collezione Bossi-Beyerlen e portano perfino numeri consecutivi di inventario: 3560, 3561. Si tratta evidentemente di studi per dipinti, ma non si ha conoscenza di alcuna opera simile.

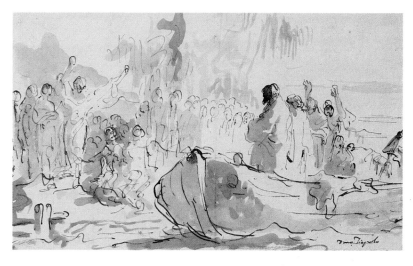

35

**Veduta della chiesa di San Felice
a Venezia**
1755
Penna e acquerello, 155 x 280 mm
Rotterdam, Boymans-van Beuningen
Museum, inv. n. I. 217
Iscrizione: Tiepolo f
Verso: *Veduta di Brescia*
Penna
Provenienza: vendita Bellingham-
Smith 1927, tav. 119; Koenigs
Esposizioni: Bruxelles 1983, tav. 30
Bibliografia: Hadeln 1927, tav. 114;
Knox 1974, tav. 43; Kranendonk
1988, tav. 1
Non esposta in mostra

Il disegno è molto famoso ed è stato
oggetto di discussone fin dal 1927,
anno in cui fu pubblicato da Hadeln.
Knox ha sottolineato che la mano
della firma è quella di Giandomenico,
anche se il consueto "Dom" sembra
essere stato cancellato, e che lo studio
sul verso riprende lo stesso punto di
un disegno di Giandomenico (ill. p.
45), identificato da Hadeln come uno
studio di Giandomenico per l'affresco
L'assedio di Brescia, del 1754-55. Do-
po l'identificazione della residenza
veneziana del Tiepolo al numero
2279 di Cannaregio da parte di Phi-
lip Sohm, Wim Kranendonk ha di-
mostrato che la veduta corrispondeva
a quella della finestra del piano supe-
riore dell'edificio. Qui viene attribui-
ta a Giandomenico. Per il confronto
con un disegno di Giambattista, si ve-
da Knox 1974, tav. 50.

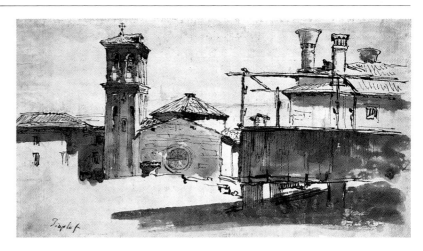

36

**L'imperatore Carlo V riceve
Ippolito Porto**
1757
Penna e inchiostro bruno,
215 x 165 mm
Norfolk (Virginia), The Chrysler
Museum of Art, inv. n. 50.48.101
Iscrizione: Tiepoleto
Provenienza: Wheeler 1937; Dan
Fellows Platt; Mrs. Platt 1950
Esposizioni: Norfolk 1979, tav. 32
Bibliografia: Knox 1979, tav. 22

Si tratta di uno studio per uno dei sei
affreschi a *grisaille* dipinti per Palazzo
Porto a Vicenza. Nessun documento
o prova circostanziale indica la data o
la corretta attribuzione di questi af-
freschi, ma è ragionevole supporre
che, insieme agli affreschi di Palazzo
Trento, siano stati eseguiti circa nello
stesso periodo degli affreschi di Villa
Valmarana, completati nell'estate del
1757.
Il disegno nell'affresco presenta mo-
difiche radicali: le figure risultano
compresse in uno spazio ristretto,
mentre l'altezza rimane invariata.
Carlo V, seduto sulla sinistra, appare
nella stessa posa, ma in abiti comple-
tamente diversi. Ippolito Porto, sedu-
to sulla destra, nell'affresco ha sem-
bianze molto diverse e porta la barba.
Giovanni Federico, duca di Sassonia,
prigioniero di Ippolito, è raffigurato
umilmente curvo fra i due.
Nonostante sia opinione generale che
gli affreschi siano stati eseguiti da
Giandomenico, esiste più di un moti-
vo per dubitare dell'attribuzione di
questo disegno. Nel 1979, l'ho attri-
buito senza esitazione a Giandomeni-
co e, sulla base di ciò, ho anche sug-
gerito che certi altri disegni di Giam-
battista potessero essere stati eseguiti
da Giandomenico. Oggi, a cospetto
della gran quantità di studi prelimi-
nari di Giandomenico raccolti per
questa mostra, ne sono meno certo.
Sia questo disegno sia il relativo stu-
dio di Trieste (Vigni 1942, tav. 195;
Vigni 1972, tav. 211) hanno, ritengo
ora, maggiori probabilità di essere
opera di Giambattista.

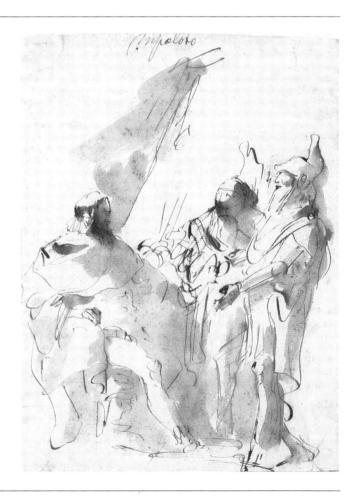

37

San Pietro in carcere
Penna, 278 x 176 mm
Stoccolma, Nationalmuseum,
inv. n. 199/1962
Non firmato
Verso: Profili di caricature
Iscrizione: All'Illmo Sig.r Sig Co..../il
Sig.r Gio Domco Tiep ... /Ali del
Ponte S. Lunardo Venezia
Codice sul verso: n. 2195 Xrs. 12
Provenienza: Bossi; Beyerlen;
Eckman
Esposizioni: Venezia 1974, tav. 114
Bibliografia: Bjurström 1979,
tav. 228

Questo disegno piuttosto insolito è
chiaramente un "primo pensiero" per
un dipinto simile alla *Decapitazione
del Battista* di Vicenza (Mariuz 1971,
tav. 175). Ricorda molto il dipinto
sullo stesso tema di Sebastiano Ricci
a San Stae.

38

San Marco evangelista
1758
Gessetto rosso e bianco su carta
azzurra, 234 x 195 mm
Stoccarda, Graphische Sammlung
der Staatsgalerie, inv. n. 1458
Non firmato
Provenienza: Bossi; Beyerlen
Esposizioni: Stoccarda 1970, tav. 156
Bibliografia: Knox 1980, M.429

Studio per uno dei quattro evangeli-
sti sui pennacchi della volta del coro
della chiesa parrocchiale di San Gio-
vanni Battista a Meolo, firmato e da-
tato 1758 (ill. a lato).

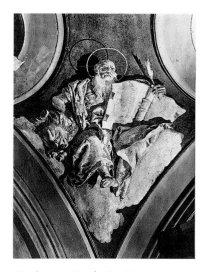

Giandomenico Tiepolo, San Marco
evangelista, *affresco, Meolo, San Giovanni
Battista*

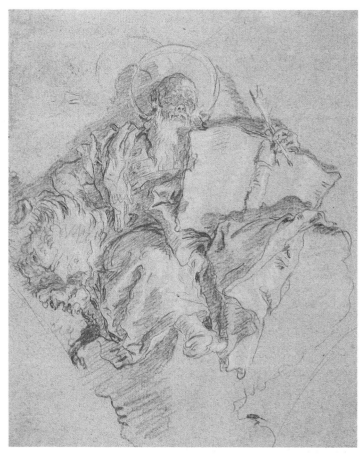

39

La madre dei Maccabei al cospetto di re Antioco

1759

Gessetto rosso e bianco su carta azzurra, 200 x 336 mm

Stoccarda, Graphische Sammlung der Staatsgalerie, inv. n. 1520

Non firmato

Codice sul verso: n. 3608

Provenienza: Bossi; Beyerlen

Esposizioni: Stoccarda 1970, tav. 159

Bibliografia: Byam Shaw 1962, tav. 11; Knox 1980, M.432

Studio di Giandomenico per uno degli affreschi murali a *grisaille* della Cappella della Purità a Udine, decorata tra il 14 agosto e il 16 settembre 1759 (Mariuz 1971, tav. 159).

40

La fattoria

Circa 1758

Penna e acquerello, 193 x 243 mm

Oxford, The Visitors of the Ashmolean Museum

Firmato: Tiepolo Dom

Provenienza: Alphonse Legros; asta Legros, 1918, lotto 111; Amsterdam, de Vries, 27 gennaio 1928, tav. 282; Tomas Harris, 1933

Esposizioni: Venezia 1958a, tav. 104

Bibliografia: Parker 1956, n. 1091; Knox 1974, tav. 21

Sir Karl Parker ha dimostrato che questo disegno segue fedelmente uno studio di Giambattista conservato al Fitzwilliam Museum (Knox 1974, tav. 3). Vi sono molte differenze nella luce e in altri particolari che suggeriscono che questo disegno possa essere stato uno studio a sé stante dello stesso edificio, pur se eseguito dallo stesso punto.

41

**Paesaggio con due fanciulle
e una vecchia**
Penna e acquerello, 223 x 193 mm
Edimburgo, National Gallery of
Scotland, inv. n. D.2233
Firmato: Dom.o Tiepolo f
Provenienza: W.F. Watson
(1881-1981)
Esposizioni: Londra, Colnaghi, 1966,
tav. 70; Edimburgo 1981, tav. 34
Bibliografia: Andrews 1968, tav. 810

Nessun disegno è stato utilizzato così
ripetutamente da Giandomenico nel
tardo periodo della sua carriera come
fonte per l'esecuzione di figure. La
fanciulla sulla sinistra è usata nel di-
segno *Cristo guarisce la suocera di san
Pietro dalla febbre* (New York 1973,
tav. 105); la fanciulla al centro è usa-
ta in un disegno di Princeton (Prince-
ton 1967, tav. 103) e in Recueil Fayet
63; entrambe appaiono in un disegno
di Colnaghi (Londra 1994, tav. 45); la
vecchia sulla destra appare in un di-
segno di Bayonne (Mariuz 1971, tav.
21) e in un disegno di Filadelfia (cat.
150) e in Recueil Fayet 45, 63 e 135.
Si propone qui una data verso la fine
del decennio 1750.

42

**Il Beato Gerolamo Emiliani
si rivolge a una congregazione
di orfani**
1759
Penna e acquerello bruno,
192 x 296 mm
Bayonne, Musée Bonnat,
inv. n. 1305
Firmato: ? Dom Tiepolo
Bibliografia: Bean 1960, tav. 164;
Byam Shaw 1962, tav. 17
Non esposta in mostra

Si tratta forse di uno studio per un af-
fresco simile, un tempo nella Cappel-
la di Zianigo e ora a Ca' Rezzonico,
databile 1759, che raffigura il Beato
Gerolamo mentre insegna il rosario,
ma in senso inverso (Mariuz 1971,
tav. 156). Un tema simile è inoltre il
soggetto del disegno di Besançon
(cat. 16).

43
Paesaggio con fanciulla
Penna e acquerello, 275 x 185 mm
Collezione privata
Debolmente firmato: Tiepolo f
Codice: DT. 1f CM No. 2887
Provenienza: Bossi; Beyerlen;
Christie's, New York, 12 gennaio
1988, tav. 41

La figura della fanciulla deriva da un
disegno nell'Album Beauchamp (asta
Christie's, 15 giugno 1965, tav. 159).

44
Cristo guarisce l'indemoniata
1759?
Penna, 260 x 420 mm
New York, collezione Janos Scholz,
The Pierpont Morgan Library
Non firmato
Provenienza: de Mestral; Janos Scholz

Un disegno molto interessante, per
certi versi molto vicino al *Cristo e l'a-
dultera* del Louvre (Knox 1980, tavv.
237-245). Sembra peraltro presenta-
re un problema: Cristo è in piedi e si
notano altre due persone, una donna
inginocchiata davanti a lui e sostenu-
ta da un uomo. Una scena abbastan-
za simile appare in Recueil Fayet 94.
Qui si suggerisce che il soggetto sia il
miracolo riportato in Luca 13, 10-16,
con particolare riferimento alla di-
sputa di Cristo con il capo della sina-
goga: "Costei che è figlia di Abramo,
e che Satana teneva legata da diciotto
anni, non doveva essere sciolta da
questa catena in giorno di sabato?".
Non si ha conoscenza di dipinti su
questo tema.

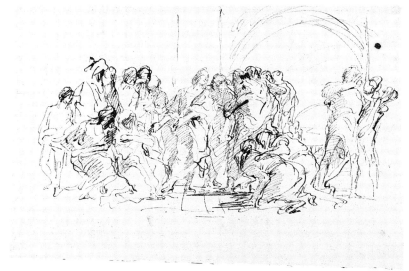

45
La testa della Vergine
1760
Gessetto rosso e bianco su carta
azzurra, 148 x 139 mm
Oxford, The Visitors of the
Ashmolean Museum, inv. n. 1078
Non firmato
Codice: (a matita) 1007
Provenienza: Bossi; Beyerlen;
Wendland; Savile Gallery; Tomas
Harris; Agnew
Esposizioni: Cambridge 1970, tav. 79
Bibliografia: Hadeln 1927, tav. 127;
Parker 1956, p. 535, n. 1078; Knox
1980, M.600, tav. 248

Studio della testa della Vergine sul
soffitto per la Scuola di San Giovanni
Evangelista, commissionato il 19 set-
tembre 1760 (ill. in alto).

Giandomenico Tiepolo, La Vergine Assunta al
cielo, *olio su tela, Venezia, Scuola di San
Giovanni Evangelista*

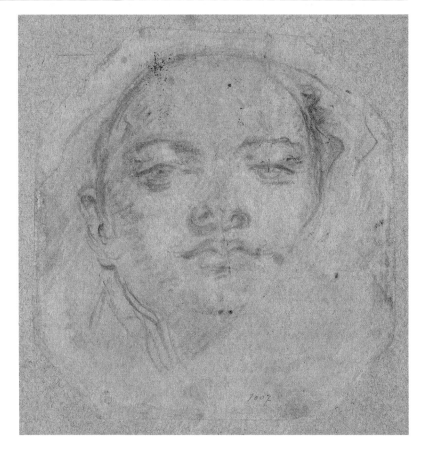

46
Toro
1761-62
Gessetto rosso e bianco su carta
azzurra, 202 x 283 mm
Ubicazione ignota
Provenienza: F.A. Drey 1943; Francis
Springell; Sotheby's, 30 giugno
1986, tav. 69
Esposizioni: Canterbury 1985, tav. 31
Bibliografia: Knox 1980, M.87,
tav. 252
Non esposta in mostra

Studio di Giandomenico per un par-
ticolare di uno degli affreschi a *gri-
saille* nella sala da ballo di Villa Pisa-
ni a Strà (ill. in basso).

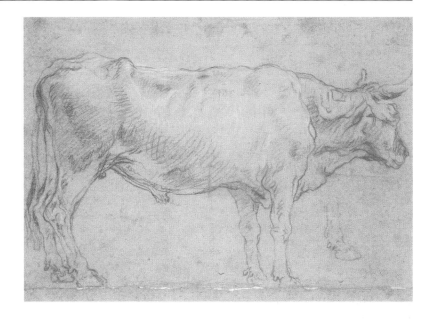

Giandomenico Tiepolo, Antico sacrificio,
affresco, Strà, Villa Pisani

47

Foglio di undici studi di "Sole figure per soffitti"

1760
Penna e acquerello, 260 x 189 mm
Svizzera, collezione privata
Firmato: Dom. Tiepolo f
Contrassegnato: in alto a sinistra
011/; al centro sul verso 707
Provenienza: asta Sotheby's, New York, 10 gennaio 1995, tav. 25

Questi studi sono rapidi bozzetti tratti da disegni di Giambattista della serie *Sole figure per soffitti*. In ciascuno Giandomenico ha selezionato figure femminili viste dal basso. Dieci degli studi vanno collegati a disegni noti: angolo in alto a sinistra (Princeton, inv. n. 48.833: Knox 1964, tav. 22 e Gibbons 1977, tav. 595); in alto a sinistra (Cambridge, Fitzwilliam Museum, inv. n. 2245: Venezia 1992, tav. 103, attribuito a Giandomenico); al centro a sinistra (Yale University Art Gallery, inv. n. 1941.284: Havercamp Begemann, Logan 1970, n. 319); in basso a sinistra (Princeton, inv. n. 48.835: Knox 1964, tav. 24 e Gibbons 1977, tav. 597); angolo in basso a sinistra (Yale University Art Gallery, inv. n. 1941.285: Havercamp Bege-

mann, Logan 1970, n. 317); angolo in alto a destra (vendita Bern, Gutekunst e Klipstein, 22 novembre 1956, 307); in alto a destra (Princeton, inv. n. 48.851: Knox 1964, tav. 36 e Gibbons 1977, tav. 611); in mezzo a destra (Sotheby's, New York, 20 gennaio 1982 [rovesciato]: Londra 1982, tav. 39 e Londra 1986, tav. 33); in basso a destra (Christie's, 5 luglio 1988, tav. 88); angolo in basso a destra (Heinemann, New York; New York 1971, tav. 119 e New York 1973, tav. 56). Esiste un foglio simile con otto studi tratti dalle *Sole figure per soffitti* a Princeton (Byam Shaw 1962, tav. 4; Knox 1964, tav. 86; Princeton 1966, tav. 104) ma in quel caso uno soltanto può essere identificato con un disegno esistente di Giambattista. Michael Cormack ha dimostrato che un altro foglio con otto disegni, conservato a Princeton (Knox 1964, tav. 87; Princeton 1966, tav. 105), costituisce un'ulteriore serie di copie di Giandomenico da disegni di Giambattista, di cui i due disegni in basso al centro si basano su un foglio singolo conservato a Cambridge (Venezia 1992, tav. 89).

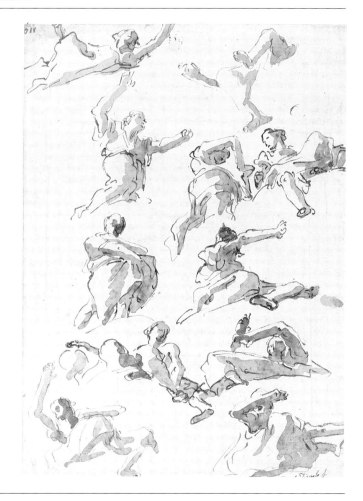

48

Il martirio di santa Giustina
Penna e acquerello, gessetto rosso, 184 x 283 mm
Charles Town (West Virginia), John O'Brien
Firmato due volte: Dom.o Tiepolo / Tiepolo
Provenienza: Christie's, 11 aprile 1978, tav. 77

Questo disegno è chiaramente uno studio per uno dei quattro elementi angolari di un soffitto molto elaborato. Non si sa nulla del resto del progetto. Può essere paragonato a un disegno di Giambattista dal soggetto simile che appartiene all'Album Orloff (vendita 1921, tav. 125: Hadeln 1927, tav. 21; Knox 1964, n. 8).

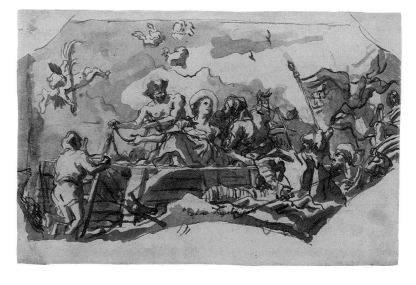

49
L'Annunciazione
Penna e acquerello, 223 x 309 mm
Parigi, Ecole Nationale supérieure
des Beaux-Arts, inv. n. M.2419
Firmato: Dom.o Tiepolo f
Provenienza: Masson
Esposizioni: Parigi 1971a, tav. 295;
Venezia 1988, tav. 59; Parigi 1990,
tav. 59

Questo curioso disegno si ispira evi-
dentemente al disegno di Berlino, al-
la maniera del dipinto di Sebastiano
Ricci, andato perso, che un tempo si
trovava nella chiesa del Corpus Do-
mini a Venezia, *Tre apostoli in una
stanza* (ill. p. 46), e va visto dal di
sotto, come fosse un quadro. Emma-
nuelle Brugerolles fa un importante
confronto con un disegno di Giam-
battista sullo stesso soggetto conser-
vato alla Pierpont Morgan Library
(New York 1971, tav. 148). Là il sog-
getto viene identificato nell'*Angelo al
sepolcro*.

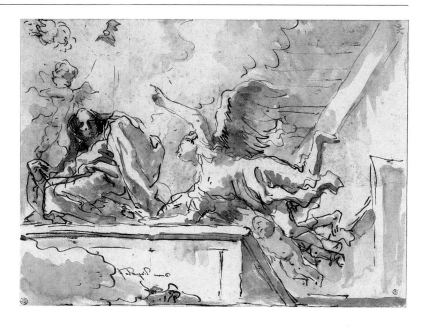

50
**Cupido sul carro trainato
da colombe**
Penna e acquerello, 180 x 366 mm
Svizzera, collezione privata
Firmato: Dom.o Tiepolo f

Si può notare il legame con il soffitto
Rothschild-Ephrussi (ill. a lato), il
che daterebbe il disegno agli anni
spagnoli o più tardi.

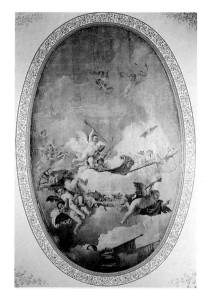

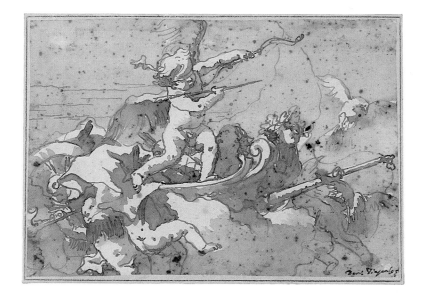

Giandomenico Tiepolo, Il trionfo di Cupido,
*olio su tela, Saint-Jean-Cap-Ferrat, Musée
Rothschild-Ephrussi*

51
La dea Cibele
Penna, 218 x 160 mm
Vancouver, George Knox
Non firmato
Marchio del collezionista: testa di
donna, non identificato

Si tratta evidentemente di uno studio
per una figura seduta presso una por-
ta o altro elemento architettonico. La
donna può essere identificata come
Cibele dalla corona con la cinta di
mura che porta sulla testa. Tali figure
sono molto frequenti negli affreschi
di Giambattista a Palazzo Clerici, Ca'
Rezzonico, Strà, nelle belle serie di
disegni a gessetto di Stoccarda e nei
disegni ad acquerello conservati al-
l'Horne Museum. È l'unico disegno
di Giandomenico di questo genere di
cui si abbia conoscenza.

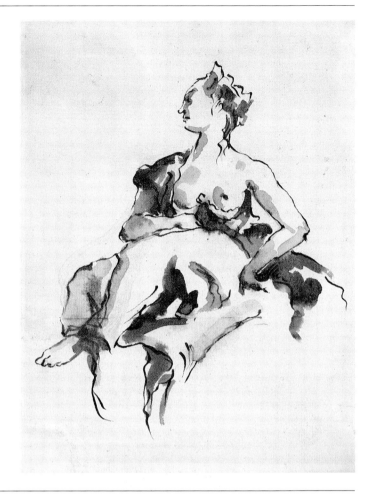

52
Virtù e Nobiltà scacciano
l'Ignoranza
Penna e acquerello, ovale,
265 x 193 mm
Svizzera, collezione privata
Non firmato

Il disegno ricorda quelli di Giambat-
tista sullo stesso tema eseguiti nei pri-
mi anni del decennio 1740, come
quello di Palazzo Caiselli a Udine, at-
tualmente conservato al Museo Civi-
co. Giandomenico pare essersi occu-
pato del tema della Virtù e della No-
biltà in una fase successiva, forse du-
rante gli anni spagnoli. Si può notare
il disegno estremamente ambizioso
dell'Ambrosiana, pubblicato da Ugo
Ruggeri (ill. p. 47), che è tratto co-
munque dal soffitto dipinto nel 1750
da Giambattista per Palazzo Vecchia a
Vicenza, che illustra il *Trionfo della*
Virtù (Knox 1980, tavv. 65-68).

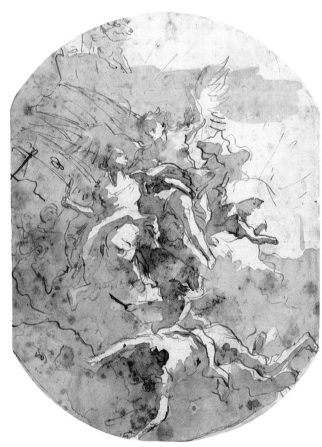

53

Virtù e Nobiltà
Penna e acquerello, 395 x 278 mm
Monaco, Galerie Siegfried
Billisberger
Firmato: Dom.o Tiepolo f
Provenienza: Monaco, Heinemann;
Stoccarda, collezione privata;
Sotheby's, 1 luglio 1995, tav. 62
Esposizioni: Stoccarda 1970, tav. 176;
Monaco, Billisberger 1992, p. 20
Bibliografia: Martini 1974, tav. 7

Egidio Martini, pubblicando per la
prima volta l'affresco di Giandomeni-
co di Ca' Donà delle Rose a San Stin,
riproduce anche questo disegno. Gli
elementi essenziali appaiono in en-
trambi i disegni, ma dato che il soffit-
to è un'opera tarda e un po' stanca
(Martini la fa risalire agli ultimi anni
del decennio 1790), il disegno sem-
bra rivelare l'esistenza di una versio-
ne più antica dello schizzo. È impro-
babile che si tratti dello studio per un
soffitto (si confronti il disegno che lo
precede) ma appare più simile ad al-
tri lavori di registrazione di dipinti (si
veda il disegno al Metropolitan Mu-
seum of Art, cat. 59).
Il tema è trattato ripetutamente da
Giambattista, e vi è molta confusione
circa l'identità delle figure. La Virtù
appare in un disegno di Trieste (Vigni
1942, tav. 11) come una donna alata
con il sole sul petto che impugna una
lancia nella mano destra e una ghir-
landa nella sinistra. Una donna che
impugna una lancia nella mano de-
stra e una statuetta di Pallade Atena
nella sinistra viene identificata come
la Nobiltà negli affreschi di Villa Lo-
schi a Biron (Morassi 1962, tav. 371).
Insieme rappresentano le qualità de-
siderate da ogni famiglia agiata. Lo
schizzo è molto vicino a un tardo af-
fresco di Giandomenico che com-
prende anche la figura allegorica del
Merito, a Zianigo, Villa Maggio (Man-
tovanelli 1989, tav. 196) e al soffitto
di Ca' Carigiani a Venezia (Mariuz
1971, tav. 342).

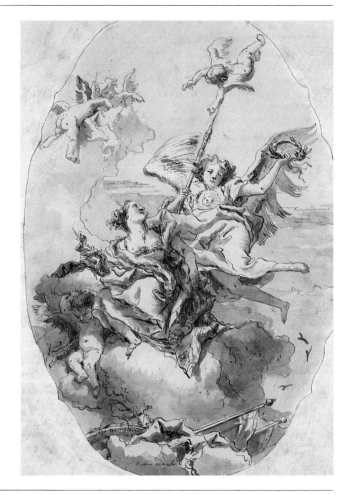

54

San Giuseppe e Gesù Bambino
1768
Penna, 405 x 260 mm
Vevey, Musée Jenisch
Non firmato
Provenienza: Armand de Mestral
de Saint-Saphorin
Bibliografia: Knox 1970a, tav. 12;
Knox 1980, K20, tav. 261
Non esposta in mostra

Si tratta di uno dei rarissimi disegni
progettuali dello studio del Tiepolo e
mostra l'intera composizione di una
delle tele smembrate di Aranjuez
(Gemin, Pedrocco 1993, tav. 524). È
servito inoltre per identificare un di-
segno di Rotterdam (Knox 1980, tav.
262). Si accetta generalmente l'attri-
buzione a Giandomenico.

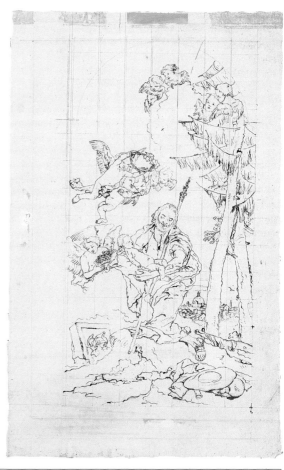

55
Gli avambracci di Abramo
1773
Gessetto rosso e bianco,
170 x 220 mm
Venezia, Museo Correr, Gabinetto
disegni e stampe, inv. n. 7442
Non firmato
Provenienza: Gatteri
Esposizioni: Venezia 1979b, tav. 86
verso
Bibliografia: Knox 1980, D.98 verso,
tav. 299; Pedrocco 1990, tav. 16
verso

Si tratta di *Abramo e gli angeli* (ill. in
basso), uno studio eseguito per l'Ac-
cademia. Sull'altro lato del foglio vi è
uno studio, *Mano che stringe un mar-
tello* per *I Greci costruiscono il cavallo
di legno* (ill. p. 66) di Hartford (Knox
1980, tav. 298-305). È noto anche il
disegno completo tratto da questa
composizione.

*Giandomenico Tiepolo, Abramo e gli angeli,
olio su tela, 199 x 281 cm, Venezia, Gallerie
dell'Accademia*

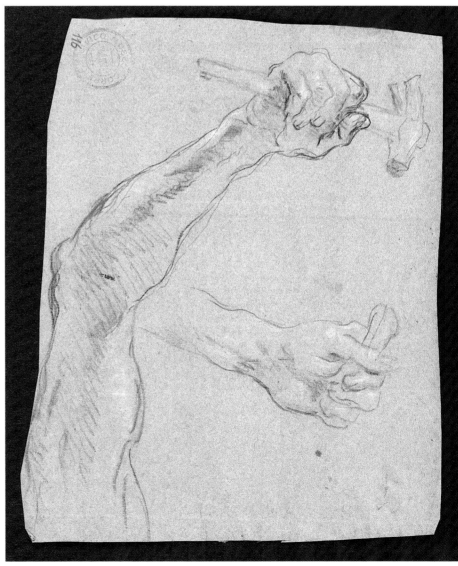

56
L'ultima cena
1775
Penna e acquerello, 235 x 369 mm
Collezione privata
Non firmato
Provenienza: Colnaghi; New York,
Stephen Spector
Esposizioni: Londra, Colnaghi, luglio
1963, tav. 13
Bibliografia: Knox 1980, tav. 319,
sotto P.266

Lo studio si riferisce a un dipinto nel-
la chiesa della Maddalena a Venezia
(Mariuz 1971, tav. 266). Il dipinto e
tre disegni a gessetto sono descritti in
Knox 1980, tavv. 311-314 (cat. 57).
È noto anche un altro bel disegno a
gessetto collegato al dipinto (ill. p.
49). Il dipinto nella chiesa della Mad-
dalena sembra essere datato 1775. La
mia riproduzione del dipinto e ancor
più quella di Mariuz (1971, tav. 266)
mostrano un taglio sulla destra dove
si è persa la maggior parte del viso di
un uomo con la barba. L'unica diffe-

renza sostanziale fra il disegno e il di-
pinto sta nel fatto che il disegno raffi-
gura metà di un candelabro a nove
bracci sulla sinistra, mentre il dipin-
to, forse più correttamente, mostra
un candelabro a sette bracci. Il dise-
gno, senza dubbio opera di Giando-
menico Tiepolo, manca della consue-
ta firma. Ciò non è insolito nel caso
di studi di composizione per dipinti.
Il disegno è eseguito un po' più at-
tentamente della maggior parte di
questi: si tratta probabilmente di un
modello per la presentazione al com-
mittente.
Si può notare il disegno simile, firma-
to, relativo ad *Abramo e gli angeli* del-
l'Accademia. Un altro esempio molto
simile, recante la firma e datato 1777,
si trova al Metropolitan Museum of
Art (cat. 59) e si riferisce a una pala
d'altare di Padova.

Giandomenico Tiepolo, *L'ultima cena, olio su
tela, 150 x 250 cm, Venezia, La Maddalena*

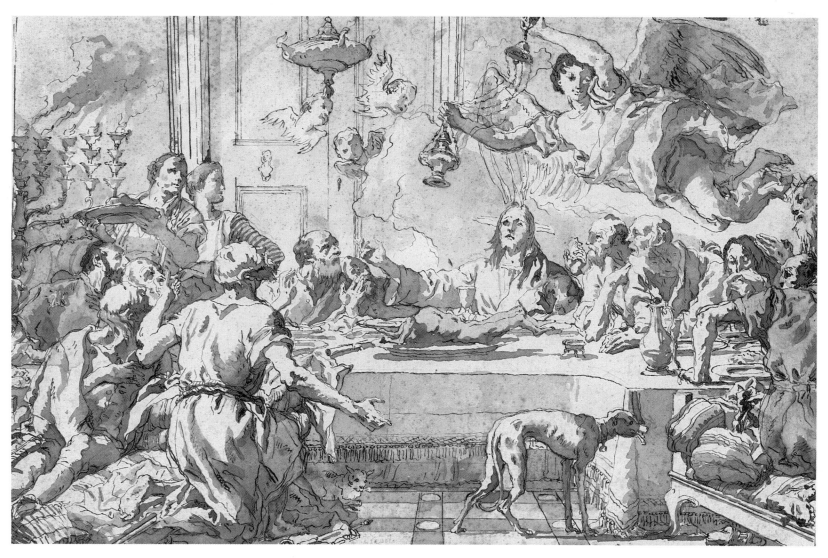

57

Studio per il braccio di un apostolo

1775
Gessetto rosso e bianco,
222 x 225 mm
Venezia, Museo Correr, Gabinetto
disegni e stampe, inv. n. 7448
Provenienza: Gatteri
Esposizioni: Venezia 1979, tav. 92
Bibliografia: Knox 1966, tav. 104;
Knox 1980, tav. 313

Studio di Giandomenico per il braccio di un apostolo alla destra di Cristo nell'*Ultima cena* situata nella chiesa della Maddalena. Il bello studio per la testa dell'apostolo sulla sinistra (ill. p. 49) è attualmente irreperibile.

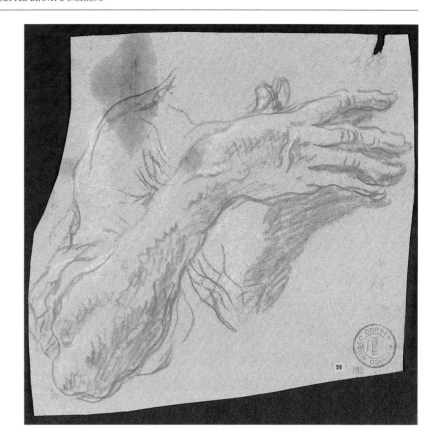

57a

L'entrata di Cristo a Gerusalemme

Penna e acquerello su gessetto rosso,
167 x 297 mm
Montpellier, Musée Fabre,
inv. n. 864.2.261
Firmato: Dom.o Tiepolo
Provenienza: lascito Bonnet-Mel,
1864
Esposizioni: Montpellier 1940,
n. 272; Montpellier 1941;
Montpellier 1980, n. 36
Bibliografia: "Apollo", gennaio 1984

La composizione è molto simile all'affresco di Giandomenico sullo stesso tema nella Cappella della Purità a Udine, sul quale esisteva uno studio a gessetto nell'Album Orloff (Knox 1980, tav. 238; cfr. cat. 39). La somiglianza è tale che si tratta probabilmente di uno studio preliminare per l'affresco. Tuttavia il tratto ha una leggerezza che contrasta con le figure un po' pesanti dell'affresco, suggerendo l'ipotesi di uno schizzo per un progetto indipendente e più tardo, mai eseguito. Il tema è raro nella pittura veneziana del Settecento; si può tuttavia citare il disegno di Diziani conservato al Civico Museo Correr (Pi-

gnatti 1981, tav. 229) e i relativi dipinti. Il confronto dimostra ancora una volta l'immediatezza della capacità narrativa di Giandomenico, in grado di attirare l'osservatore nella cerchia degli spettatori dell'evento. Vi è un trattamento di questa scena fra i disegni di Cormier (Petit, 30 aprile 1921, tav. 7; Guerlain 1921, tav. p. 71) ma è di gran lunga più drammatico, e manca completamente dell'audacia e della serenità del disegno qui esposto.

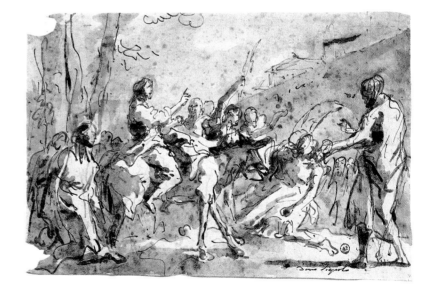

58
La Vergine e il Bambino con le sante Francesca Romana ed Eurosia
Penna, inchiostro di china e acquerello, foglio, 336 x 212 mm; immagine, 313 x 172 mm
Svizzera, collezione privata
Firmato: Dom.o Tiepolo
Provenienza: Sotheby's, 21 giugno 1970, tav. 54; Sotheby's, 23 marzo 1971, tav. 73

Si tratta evidentemente di uno studio di Giandomenico per la pala d'altare di Sant'Agnese a Padova, oggi a San Nicolò. L'immagine raffigura sant'Eurosia, con mani e piedi mozzati posti su un piatto. L'angelo è stato poi sostituito dalla figura di san Giuseppe (cat. 59).

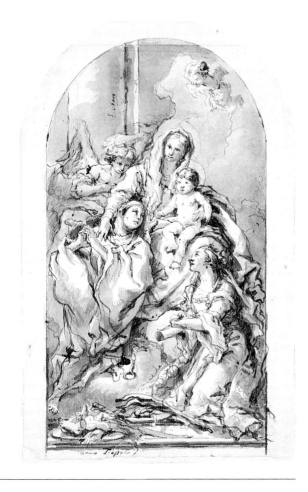

59
La Sacra Famiglia con le sante Francesca Romana ed Eurosia
1777
Penna e acquerello, 349 x 165 mm
New York, prestito the Metropolitan Museum of Art, Rogers Fund, inv. n. 1937.165.66
Firmato: Dom Tiepolo
Provenienza: Eugene Rodriguez, Parigi; marchese de Biron
Esposizioni: Cambridge 1970, tav. 98
Bibliografia: Knox 1980, M.213, tav. 315; Bean, Griswold 1990, tav. 244; Pedrocco 1990, tav. 19

Il disegno registra la composizione di una pala d'altare dipinta da Giandomenico per Sant'Agnese a Padova, oggi a San Nicolò. È firmata e datata 1777 (Mariuz 1971, tav. 275). Bean e Griswold osservano che sant'Eurosia veniva invocata a protezione contro il maltempo, da cui il fulmine che appare sul suo petto. Questo ne spiegherebbe la popolarità in Veneto, dove il tempo può essere inclemente. Sant'Eurosia appare spesso con mani e piedi mozzati, come sopra (cat. 58). Qui san Giuseppe sostituisce l'angelo.

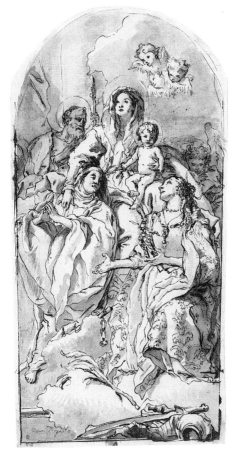

60
Studi di mani
1777
Gessetto rosso e bianco,
182 x 170 mm
Venezia, Museo Correr, Gabinetto
disegni e stampe, inv. n. 7392
Provenienza: Gatteri
Esposizioni: Venezia 1979, tav. 95
Bibliografia: Knox 1966, tav. 98;
Knox 1980, tav. 316

Studio di Giandomenico per le mani
giunte di santa Francesca Romana e
per la mano destra e sinistra della
Vergine della pala d'altare padovana.

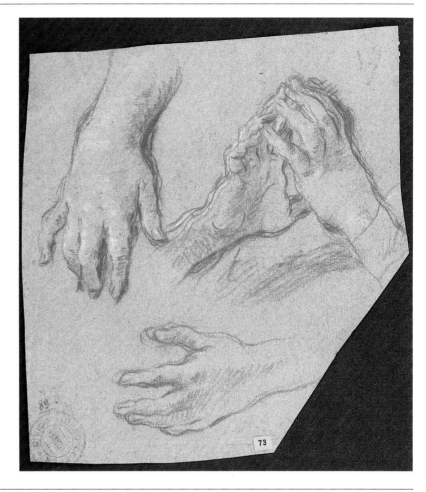

61
San Francesco da Paola,
sant'Antonio da Padova
e san Vincenzo Ferrer
1778
Penna e acquerello, 288 x 416 mm
Ottawa, National Gallery of Canada,
inv. n. 9495
Firmato: Dom.o Tiepolo
Provenienza: H.M. Calmann, Londra,
acquisto del 1960
Esposizioni: Vancouver 1989, tav. 75
Bibliografia: Popham, Fenwick 1965,
tav. 117

Adriano Mariuz ha osservato che
questo disegno è evidentemente uno
studio per la pala d'altare eseguita da
Giandomenico attorno al 1778 nella
chiesa parrocchiale di Zianigo, non
distante da Villa Tiepolo (ill. a lato).
Si nota che i santi in primo piano so-
no ridotti a due: sant'Antonio da Pa-
dova e san Vincenzo Ferrer. Uno stu-
dio ulteriore per il progetto, riprodu-
cente gli stessi due santi, si trova nel-
la collezione Janos Scholz, penna e
acquerello, 122 x 144 mm (Venezia
1957, tav. 74).

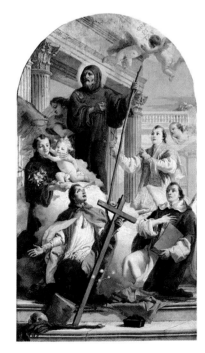

*Giandomenico Tiepolo, San Francesco da
Paola, olio su tela, 370 x 180 cm, Zianigo,
Parrocchiale*

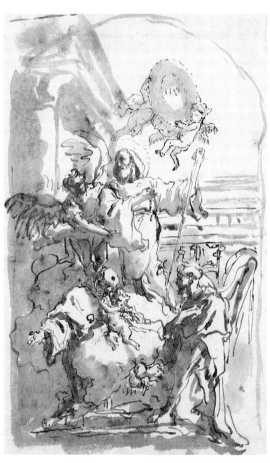

62

**Studi delle mani di san Francesco
da Paola**

1778
Gessetto rosso e bianco,
238 x 170 mm
Venezia, Museo Correr, Gabinetto
disegni e stampe, inv. n. 7410
Provenienza: Gatteri
Esposizioni: Venezia 1979, tav. 100
Bibliografia: Knox 1966, tav. 94;
Knox 1980, tav. 322
Non esposta in mostra

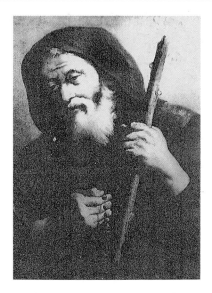

Uno studio di Giandomenico per le
mani del san Francesco di Paola della
pala d'altare di Zianigo, nonché, e forse
con maggior esattezza, per il dipinto di
piccole dimensioni conservato al Museo
Civico di Bassano (ill. a lato; Venezia
1979, tav. 144).

Giandomenico Tiepolo, San Francesco di
Paola, *olio su tela, Bassano, Museo Civico*

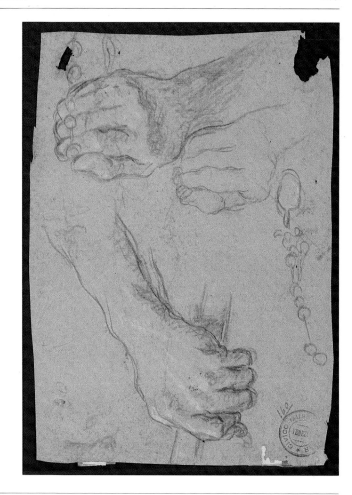

63

**Spalla sinistra; mano che stringe
un crocifisso**

1778
Gessetto rosso e bianco,
230 x 140 mm
San Pietroburgo, Museo di Stato
dell'Ermitage, inv. n. 35124 +
35246/47/49/50
Non firmato
Provenienza: Beurdeley
Bibliografia: Dobroklonsky 1961,
n. 1464; Knox 1980, B.76 (insieme
ad A.55; B.32, 77, 154 sul folio
n. 55)

Il folio n. 55 dell'Album Beurdeley
reca sul recto uno studio di Giambat-
tista per Ca' Labia apparentemente
non utilizzato. Sul folio sono montati
due disegni di Giandomenico: a sini-
stra vi è uno studio per la figura di
san Luigi Gonzaga con la mano che
stringe il crocifisso, nella pala d'altare
a Zianigo, risalente al 1778 circa (ill.
p. 144); sulla destra uno studio non
identificato (Knox 1980, B.154). Sul
verso, bianco, sono montati due dise-
gni: a sinistra uno studio di Giambat-
tista per una testa d'uomo dal *Ban-
chetto di Antonio e Cleopatra* di Ar-

changelskoye, inciso da Giandomeni-
co (ill. p. 110, Knox 1970 tav. *Teste
II*, 13; Knox 1980, B.32); sulla de-
stra, un altro studio di Giandomenico
per la cotta di san Luigi Gonzaga nel-
la pala d'altare a Zianigo (Knox 1980,
B.77).

64
**Le braccia di un angelo
con turibolo**
1778
Gessetto nero e bianco,
155 x 170 mm
Venezia, Museo Correr, Gabinetto
disegni e stampe, inv. n. 7386
Provenienza: Gatteri
Esposizioni: Venezia 1979, tav. 97
Bibliografia: Knox 1966, tav. 91;
Knox 1980, tav. 319

Studio di Giandomenico per le brac-
cia di un angelo con turibolo nell'*Isti-
tuzione dell'Eucarestia* dell'Accademia
(ill. in basso).

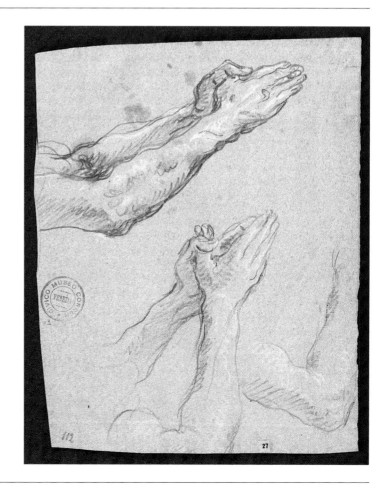

65
Studi di mani giunte
1778
Gessetto nero e bianco,
238 x 190 mm
Venezia, Museo Correr, Gabinetto
disegni e stampe, inv. n. 7380
Provenienza: Gatteri
Esposizioni: Venezia 1979, tav. 98
Bibliografia: Knox 1966, tav. 92;
Knox 1980, tav. 320

Studio di Giandomenico per le mani
giunte degli apostoli sulla sinistra
dell'*Istituzione dell'Eucarestia* dell'Ac-
cademia (ill. a lato).

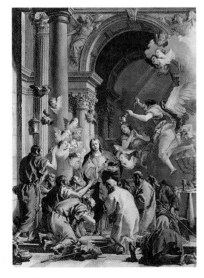

Giandomenico Tiepolo, Istituzione
dell'Eucarestia, *olio su tela,
137 x 99 cm, Venezia, Gallerie
dell'Accademia*

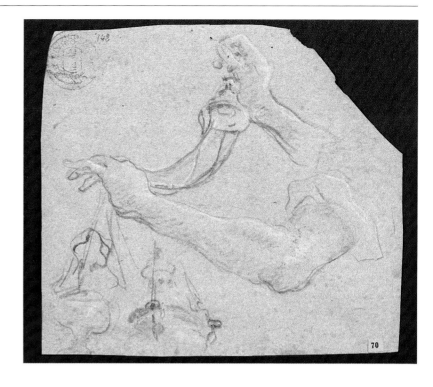

66

La sepoltura di Cristo
Penna e acquerello, 192 x 277 mm
Svizzera, Mr. e Mrs. A. Stein
Firmato: Dom.o Tiepolo f
Provenienza: Parigi, Hotel Drouot,
9 dicembre 1925, tav. 45
Esposizioni: Ginevra 1978, tav. 136;
Bruxelles 1985, tav. 50

Si suggerisce qui una data attorno all'inizio del decennio 1770. La composizione è molto più grandiosa ed elaborata della *Sepoltura di Cristo* di Madrid del 1772 (Mariuz 1971, tav. 239; Knox 1980, tavv. 294-297) anche se quella composizione sembra avere nobili ascendenze, in quanto pare derivi dal Tiziano conservato al Prado (Valcanover 1969, tavv. 403-467). Questo schizzo fa pensare a una Deposizione oltre che a una Sepoltura e può essere confrontato con il Tiziano del Louvre (Valcanover 1969, tav. 127). Inoltre il disegno ha qualcosa dell'equilibrio dell'*Abramo e gli angeli* eseguito per la Carità nel 1773.

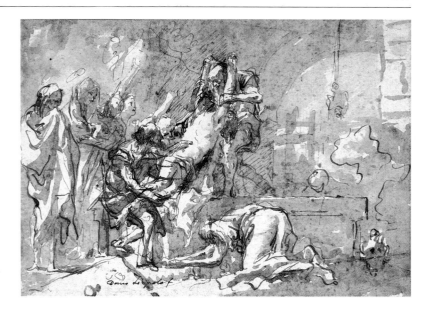

67

Sant'Ambrogio si rivolge al giovane sant'Agostino (?)
Penna e acquerello, 185 x 270 mm
Little Rock, Arkansas Art Center,
The Arkansas Arts Center
Collection; acquistato con una
donazione di James T. and Helen
Dyke, inv. n. 1993 93.35
Firmato: Dom.o Tiepolo f
Provenienza: Hill Stone 1992

Questo interessante e insolito elemento va fatto risalire agli ultimi vent'anni della carriera di Giandomenico. È difficile stabilire il soggetto qui proposto, ma il disegno indica chiaramente un evento storico.

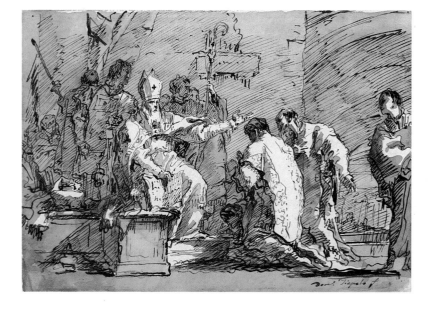

68
La Trinità
1781
Penna e acquerello, 273 x 305 mm
New York, collezione Janos Scholz,
The Pierpont Morgan Library
Non firmato
Provenienza: Janos Scholz
Esposizioni: Venezia 1957, tav. 75;
Cambridge 1970, tav. 100

Studio per una parte del soffitto della
chiesa parrocchiale di Casale sul Sile,
presso Treviso, dipinto da Giandome-
nico nel 1781 (Mariuz 1971, tav.
314). Lo studio per una parte adia-
cente del soffitto si trovava nell'Al-
bum Beauchamp (ill. a lato).

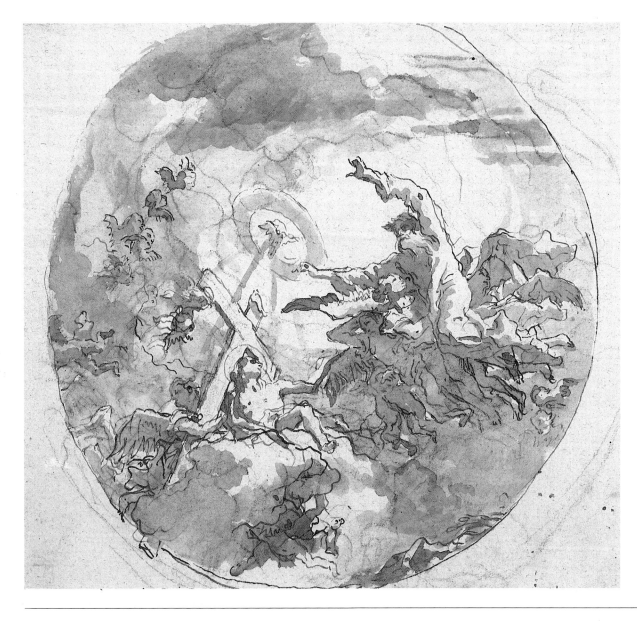

*Giandomenico Tiepolo, San Ciriaco, 1781,
penna e acquerello, 225 x 185 mm*

69

Ritratto di Giandomenico Tiepolo

1781-1785
Gessetto nero su carta bianca,
154 x 130 mm
Danimarca, The J.F. Willumsen,
inv. n. GS 1413
Iscrizione per mano di
Giandomenico: Ritratto di/del Sig.
Domenico Tiepolo
Provenienza: Londra, H.W. Parsons
& Sons, acquistato il 25 giugno
1928 da J.F. Willumsen
Esposizioni: Frederikssund 1984,
n. 20, tav. 17, attribuito a
Giambattista Tiepolo?

Il soggetto è evidentemente un uomo
attorno ai cinquant'anni o più, quindi se si accetta il disegno come ritratto di Giandomenico Tiepolo, come
proponiamo in questa sede, deve risalire almeno alla fine del decennio
1770, e non può essere opera di
Giambattista. Il particolare dell'affresco della scala di Würzburg del 1753,
raffigura Giandomenico all'età di
ventisei anni (Freeden, Lamb 1956,
tav. 124) e il ritratto di Franz Joseph
Degle, datato 1773, vent'anni più tardi, lo raffigura all'età di quarantasei
anni (Knox 1970, *Teste* II.1). Si può

ipotizzare che questo disegno lo mostri circa dieci anni più tardi, attorno
ai primi anni del decennio 1780, durante il periodo in cui fu presidente
dell'Accademia veneziana. La provenienza Parsons, che acquistò nove
volumi dell'opera dei disegni del Tiepolo nel 1885 e li vendette nel corso
degli anni, rafforza l'attribuzione a
Giandomenico.

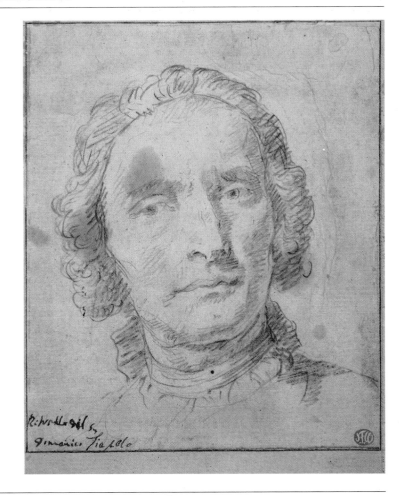

70

**L'elezione del primo Doge di
Venezia a Eraclea nel 697**

1795
Penna e acquerello su gessetto nero
e rosso, 215 x 288 mm
Oxford, The Visitors of the
Ashmolean Museum, inv. n. 1094
Non firmato
Provenienza: Guy Knowles, 1952
Esposizioni: Venezia 1958a, tav. 105
Bibliografia: Parker 1956, n. 1094;
Byam Shaw 1959; Byam Shaw 1962,
p. 66

Questo disegno incompiuto è uno
studio di Giandomenico per un'incisione di Ignazio Colombo dei *Fasti
della Veneta Repubblica* (1795). L'incisione (ill. a lato) riporta una lunga
descrizione dell'evento e una dedica a
Lodovico Manin, ultimo Doge di Venezia, il cui governo finì nel 1797,
esattamente 1100 anni dopo.

Ignazio Colombo, *L'elezione del primo
doge di Venezia a Eraclea nel 697,
da Giandomenico Tiepolo, incisione,
202 x 265 mm (disegno)*

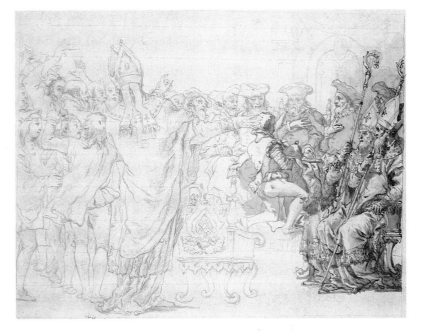

71

Scena di folla; anziani che si rivolgono a un vecchio seduto per terra

Penna, 300 x 453 mm
Trieste, Civici Musei di Storia ed Arte
Firmato: Gio. Dom.co Tiepolo
Provenienza: Sartorio
Esposizioni: Passariano 1971, tav. 64;
Bruxelles 1983, tav. 46
Bibliografia: Vigni 1942, tav. 173;
Vigni 1972, tav. 249; Pedrocco
1990, tav. 6

Discutendo su questo disegno, sia Vigni sia Rizzi sottolineano i legami compositivi con il Capriccio *La Morte dà udienza*, e quando si considerano i disegni a penna di Giambattista per l'incisione del Victoria and Albert Museum (Knox 1960, tavv. 106, recto e verso, e 107, recto e verso) pare lecito ipotizzare che Giandomenico abbia adottato questa metodo di disegno a penna per emulare il padre in una primissima fase della sua carriera, forse attorno al 1743, all'età di sedici anni. Qui si contano dieci disegni, in folio grande e in scala, che indicano che in questo primo periodo Giandomenico stava già lavorando a una serie di grandi modelli che nella scala e nel

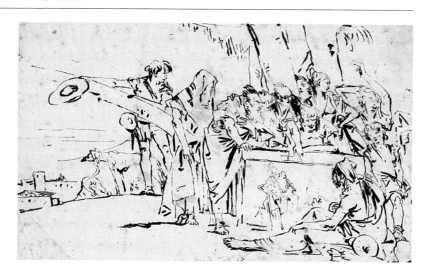

tratto anticipano le grandi serie di modelli che lo videro occupato durante gli ultimi vent'anni della sua vita. Gli altri disegni di questo gruppo di lavori in folio hanno soggetti diversi. Tra essi, il disegno della collezione Benno Geiger (Cambridge 1970, tav. 49) raffigura un soggetto tratto dal Vecchio Testamento, *Mosè si rivolge alla folla*; un altro, tratto dalla collezione Heinemann (Cambridge 1970, tav. 50; New York 1973, tav. 83) sembra rappresentare *Orazio difende il ponte*; un altro a Berlino (n. 15507, ex Bossi-Beyerlen) potrebbe mostrare *Saul e i re degli Amaleciti*; un altro ancora (cat. 74) sembra raffigurare un gruppo di donne (signore) in un giardino visitate da un gruppo di angeli; un ultimo (lettera di Sotheby's del 17 aprile 1972; R. 103119) è una variazione sul tema della *Fuga in Egitto*, con la Sacra Famiglia che scende dalla barca dopo aver attraversato il Giordano.

72

L'adorazione dei Magi

1754-1755
Penna, 195 x 280 mm
Collezione privata
Iscrizione: Tiepolo
Provenienza: Yousoupoff; San Pietroburgo, Ermitage; asta Ermitage, Lipsia, Boerner, 29 aprile 1931, tav. 235; T. Christ, Basilea; asta Sotheby's, 9 aprile 1981, tav. 57

Mentre la parte centrale del disegno deve chiaramente molto alla grandiosa pala d'altare eseguita da Giambattista nel 1753 per Munsterschwarzach, oggi a Monaco, il re nero è spostato sulla destra, ricordando la composizione di Ricci per il console Smith (Daniels 1976, tav. 144), e l'intera composizione ha una bella ampiezza e monumentalità. L'unica *Adorazione dei Magi* di Giandomenico che si registri è la piccola, insignificante tela di Colonia (Mariuz 1971, tav. 47) ma qui Giandomenico visualizza una composizione molto più grande e maestosa. Uno studio relativo nella stessa scala, con il re nero accovacciato, era tra l'importante grup-

po di disegni di questo tipo appartenenti a Mrs. Humphries (Sotheby's, 8 dicembre 1972, tav. 68, penna, 200 x 287 mm) e ciò pare stabilire che si tratti di due studi per un dipinto piuttosto che un disegno fine a se stesso. Si contano circa una dozzina di disegni in quarto di questo tipo, compreso il curioso elemento talvolta chiamato *La morte di san Pietro martire* (Christie's, 6 luglio 1977, tav. 67). Il santo è raffigurato come un vecchio che gesticola in direzione di un altare in prossimità del quale si scorge anche una figura umana. L'anziano è attaccato da due soldati armati di spade, ma fra loro vi è un uomo che regge un grosso sasso, nella stessa posa della figura principale nella *Lapidazione di santo Stefano*, del 1754. Altri disegni comprendono *Sant'Antonio predica ai pesci* (Byam Shaw 1962, tav. 16; Stoccarda 1970, tav. 21); *Il ciarlatano* (Morassi 1958, tav. 39; Sotheby's, 9 luglio 1981, tav. 74, ill. p. 44).

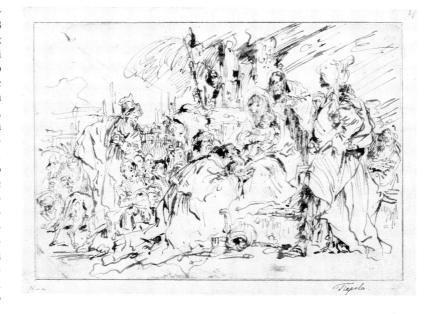

73

Scena di folla

1751-1753
Penna su cartapaglia montata
sulla pagina di un album,
298 x 434 mm
Svizzera, collezione privata
Non firmato
Provenienza: Sotheby's, New York,
10 gennaio 1995, tav. 37

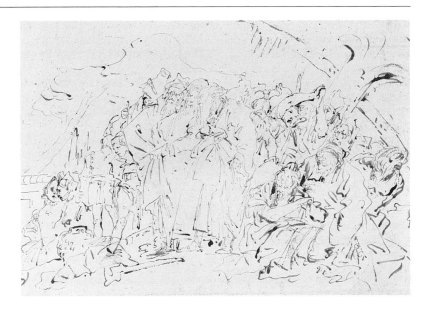

Un ulteriore esempio in folio dei numerosi disegni eseguiti alla prima maniera. La fanciulla sull'estrema sinistra richiama il ritratto di Anna Maria Tiepolo nell'VIII Stazione della *Via Crucis* di San Polo (ill. p. 117). Tutti i personaggi vestono panni che ricordano vagamente l'abbigliamento delle figure del Nuovo Testamento, tranne le due fanciulle sulla sinistra. Simili incongruenze infastidivano alcuni contemporanei di Giandomenico, ma l'artista ribadiva che anche Veronese incorreva in tali errori.

74

Scena di folla con angeli

Penna, 299 x 441 mm
Norfolk (Connecticut), Mia Wiener
Firma sulla sinistra, rimossa
Provenienza: William Bates (Lugl 2604); Sotheby's, 3 luglio 1989, tav. 124

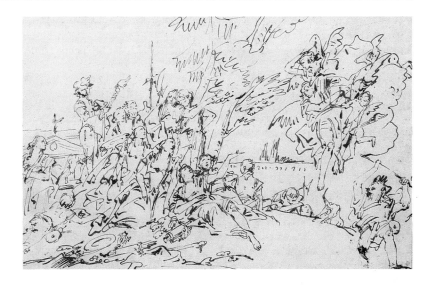

Il soggetto di questo disegno in folio è particolarmente sconcertante. La folla vi è raffigurata come gruppo costituito in prevalenza da giovani donne, due delle quali elegantemente vestite in costumi cinquecenteschi, insieme a tre dei quattro ragazzi. Al centro sullo sfondo si vede un uomo che indica il gruppo di putti con due angeli in volo sulla destra, catturando così l'attenzione di tutte le donne. L'uomo all'estrema destra sembra cercare di trattenere gli angeli, mentre il cane fugge terrorizzato.

75
Scherzo di fantasia
Penna, 220 x 220 mm
San Pietroburgo, Museo di Stato
dell'Ermitage, inv. n. 20111
Iscrizione: Tiepolo
Bibliografia: Dobroklonsky 1961,
n. 1638, attribuito a Giandomenico

Fra i primi disegni a penna di Gian-
domenico, questa è una ragguardevo-
le dimostrazione dell'influenza che
ebbe su di lui la serie di incisioni ese-
guita dal padre nel 1743, gli *Scherzi
di Fantasia*. Nella scena si nota la con-
sueta folla, riunita attorno a un altare
su cui è posato un bel vaso. L'unico
elemento insolito è l'angelo che vola
sulla destra, che suggerisce possa
trattarsi di un tema religioso.

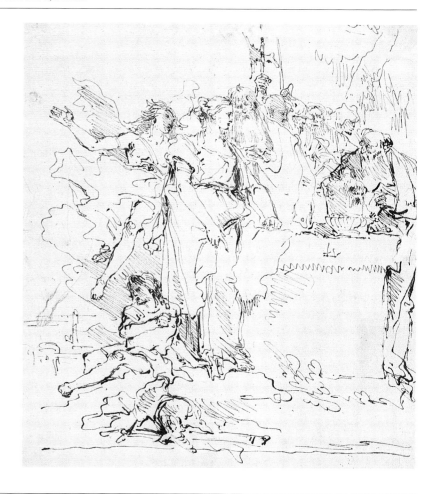

76
Due capre e cinque orsi
1748-1754
Penna, 225 x 330 mm
Collezione privata, Albert Fuss
Firmato: Dom. Tiepolo
Marchio del collezionista: AM –
Antonio Morassi (Lugt 143a)
Provenienza: Antonio Morassi,
Milano; asta Finarte, Milano, ottobre
1983, tav. 127; Kate Ganz
Esposizioni: Londra, Kate Ganz 1984,
tav. 32

Il bel foglio, evidentemente la pagina
di un album da schizzi, deve essere
collocato fra quelli simili della sezio-
ne precedente, disegnati a sola pen-
na, che vanno fatti risalire al periodo
tra il 1748 e il 1754. Il disegno si di-
stingue fra tutti gli altri studi di ani-
mali di Giandomenico, tranne forse i
due fogli della collezione Koenig-Fa-
chsenfeld (cat. 116). Il lotto 658 del-
l'asta Bossi-Beyerlen, Stoccarda, 27
marzo 1882, è descritto come "Ver-
schiedene Thiere, 4.o und Fol. 17
Bl.", e il presente foglio potrebbe far
parte di uno di questi.

77
Sant'Antonio predica sulla spiaggia di Rimini

Penna e acquerello, 166 x 258 mm
Svizzera, Mr. e Mrs. A. Stein
Firmato: Dom.o Tiepolo f
Provenienza: Parigi, Hotel Drouot, 18 marzo 1964, tav. 41
Esposizioni: Ginevra 1978, tav. 135
Bibliografia: Byam Shaw 1962, p. 75, sotto n. 16

Byam Shaw cita parecchi disegni su questo tema, compreso il presente, nel contesto di una discussione su un disegno di Stoccarda (Stoccarda 1971, tav. 21) a sola penna, con le teste dei pesci ben delineate. Egli data il disegno nel periodo tra il 1755 e il 1760, mentre il catalogo di Stoccarda parla del 1747-1750. Si contano ad oggi sei disegni raffiguranti scene dalla vita di sant'Antonio da Padova, tutti dal tratto più rapido del disegno di Stoccarda, e tutti eseguiti utilizzando una certa quantità di acquerello (Sotheby's, 15 luglio 1983, tav. 106; New York, Mrs. Heinemann, New York 1983, tav. 84, precedentemente Witt 2886; Parigi, Hotel Drouot, 11 aprile 1924, tav. 85, poi vendita Bellingham Smith, Amsterdam, 5 luglio 1927, tav. 308; Parigi, Hotel Drouot, 14 maggio 1936, tav. 110; Londra, Courtauld Institute Galleries, Witt 2885, *Sant'Antonio e il miracolo del mulo*, prima Sotheby's, 13 luglio 1937, lotto 11) e per tutti questi disegni sembra appropriata una data verso la fine del decennio 1750. Di essi, il più sviluppato è il disegno di Bellingham-Smith, una composizione che ricorda le due elaborate scene dalla vita di Cristo conservate al Louvre (Mariuz 1971, tavv. 167, 168; Knox 1980, tavv. 237-246) e senz'altro anche un altro disegno di Stoccarda, di carattere molto simile (Stoccarda 1970, tav. 39), è stato collegato con *Cristo e l'adultera* del Louvre.
La leggenda di sant'Antonio riferisce che gli abitanti di Rimini non vollero più sentire il santo predicare, allora i pesci si raccolsero sulla spiaggia ad ascoltarne i sermoni. Si noti il modo in cui è applicato l'acquerello prima che il tratto della penna sia asciugato, in modo da ridurre l'intensità delle pennellate.

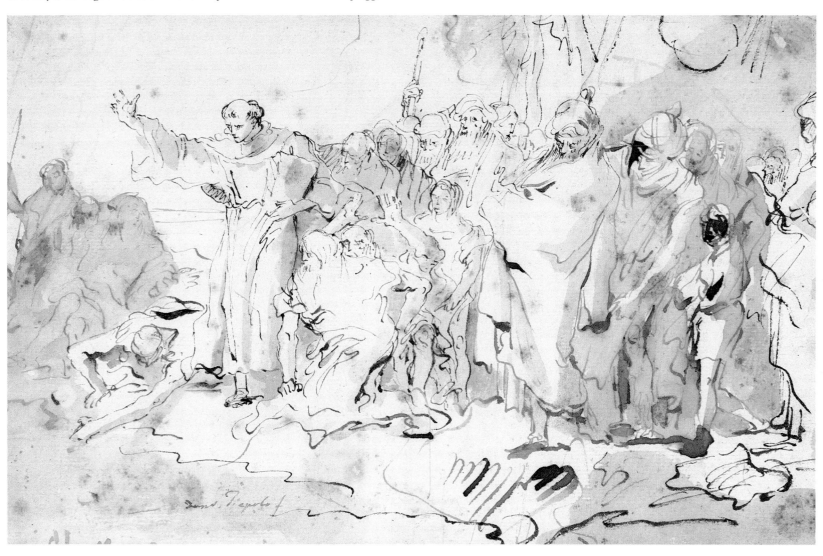

78
La flagellazione di Cristo
1747-1749
Penna, 195 x 175 mm
San Pietroburgo, Museo di Stato
dell'Ermitage, inv. n. 25191
Non firmato
Provenienza: Tomiloff; Schwarz
Bibliografia: Dobroklonsky 1961,
n. 1632, attribuito a Giandomenico

I disegni di Giandomenico di sogget-
to religioso, culminanti nella Grande
serie biblica degli anni 1780, vedono
un inizio molto precoce con una li-
mitata ma notevole serie di lavori sul
tema della Passione di Cristo, a sola
penna, che si riferiscono chiaramente
alla *Via Crucis* di San Polo. Byam
Shaw le analizza riproducendone uno
o due esempi del Musée Fabre di
Montpellier (Byam Shaw 1962, p. 35,
tav. 19) e suggerisce una data attorno
al 1760. A Stoccarda si trova un
gruppo di sette disegni religiosi
(Stoccarda 1970, tavv. 22-28) per i
quali è stata ipotizzata una data tra il
1747 e il 1749 circa. Essi sono chia-
ramente associati con gli altri precoci
disegni a penna di Giandomenico
(catt. 71-76) e forniscono prova ulte-
riore dell'intenzionalità con cui nei
suoi disegni egli si dedicò fin dall'ini-
zio all'esplorazione di temi specifici.
Si contano oggi circa ventidue dise-
gni e alcuni fogli sono disegnati su
entrambi i lati, il che è generalmente
atipico dell'artista. Byam Shaw pro-
pone un collegamento con il dipinto
di Tiziano su questo soggetto, oggi
conservato a Monaco. Peter Krück-
mann (Würzburg 1996, tav. 131)
ipotizza che Giandomenico possa
aver visto l'opera nel 1753 durante il
viaggio di ritorno dalla Franconia.

79
La flagellazione di Cristo
Penna, 122 x 172 mm
Venezia, Antichità Pietro Scarpa
Firmato: Dom.o Tiepolo f
Verso: altro studio sullo stesso tema
(ill. a lato)

Questo bellissimo e monumentale di-
segno è evidentemente di epoca assai
più tarda del disegno precedente.
L'intera concezione è molto più svi-
luppata del dipinto del 1772, conser-
vato al Prado, sebbene l'idea dell'uo-
mo sulla destra con il piede alzato,
soggetto di due bei disegni a gessetto
dell'Ermitage, proviene evidentemen-
te da quel dipinto (Knox 1980, tavv.
271-276). Il disegno anticipa il mo-
dello eseguito da Giandomenico sul-
lo stesso soggetto per la Grande serie
biblica (cat. 103), in cui le grandi co-
lonne sono ancora più prominenti.

Giandomenico Tiepolo, La flagellazione,
penna, 222 x 172 mm

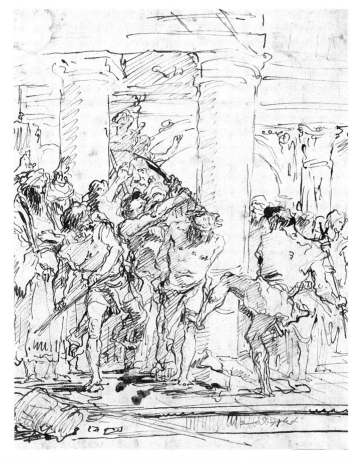

80
Sant'Antonio da Padova

Penna e acquerello, 254 x 183 mm
Ottawa, National Gallery of Canada,
inv. n. 17586, dono di Mrs.
Bronfman, O.B.E., Westmount,
Quebec 1973, in memoria del
marito Mr. Samuel Bronfman,
C.C., LL.D.
Firmato: Dom.o Tiepolo f
Contrassegnato, in alto a sinistra:
100
Provenienza: conte Beauchamp; asta
Beauchamp, Christie's, 15 giugno
1965, tav. 19, Charles Slatkin
Galleries; dono della moglie di Mr.
Samuel Bronfman
Esposizioni: New York, Slatkin, s.d.,
tav. 15; Ottawa 1974, tav. 14;
Vancouver 1989, tav. 74
Bibliografia: Byam Shaw 1962, p. 34;
Schulz 1978, p. 72; Byam Shaw,
Knox 1987, pp. 148-149

Byam Shaw discute la serie di disegni
nel 1962 e nuovamente nel 1987. La
serie è anche oggetto di un articolo di
Wolfgang Schulz, che illustra quindi-
ci esempi ed elenca trentacinque
esempi numerati, dal n. 5 al n. 125.
Questo è il primo di una ventina di
tali disegni a opera di Giandomenico

raccolti nell'Album Beauchamp (Ch-
ristie's, 15 giugno 1965, tavv. 19-38);
ve ne sono altri sette a Stoccarda
(Stoccarda 1970, tavv. 57-63); altri
sei sono proprietà della moglie di Mr.
Rudolph Heinemann (New York
1973, tavv. 93, 94). Il catalogo di
Stoccarda citava 45 esempi, compre-
so il n. 125, appartenente alla colle-
zione del conte Philipp von Hesse.
Questo esempio è strettamente colle-
gato al dipinto di Giambattista per
Aranjuez (Morassi 1962, tav. 179; Le-
vey 1960, tav. 123, ha suggerito che il
dipinto sia attribuito a Giandomeni-
co). Un disegno un tempo conserva-
to a Stoccarda (Knox 1980, M.439)
rafforza la tesi dell'attribuzione a
Giandomenico. Il collegamento con
Aranjuez fa ipotizzare per questa se-
rie di disegni una data attorno al
1770, sebbene sia stata proposta an-
che una data un po' più tarda, fra il
1776 e il 1779. Non c'è bisogno di ci-
tare una fonte di influenza spagnola
nella scelta di sant'Antonio (1195-
1231): nonostante fosse nativo di Li-
sbona, il santo divenne un seguace di
san Francesco d'Assisi e trascorse gli
ultimi dieci anni della sua vita in Ita-
lia. È seppellito a Padova, nella gran-
de chiesa a lui dedicata, il Santo.

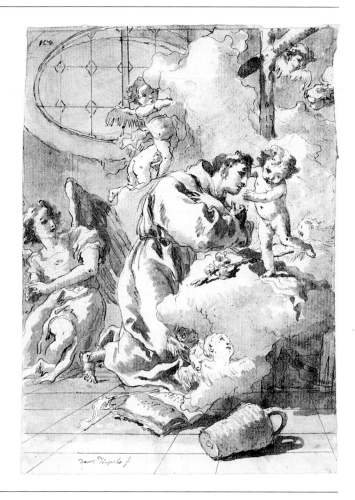

81
L'apoteosi di sant'Antonio con Gesù Bambino

Penna e acquerello, 229 x 167 mm
New York, collezione Mr. Peter
Marino
Firmato: Dom.o Tiepolo f
Provenienza: Christie's, 2 luglio
1985, tav. 77

Molte delle variazioni sul tema di
sant'Antonio da Padova di Giando-
menico raccolte a Stoccarda e nell'Al-
bum Beauchamp raffigurano l'apo-
teosi del santo, spesso sorretto dagli
angeli e, come nel disegno preceden-
te, sono contrassegnate da un nume-
ro posto nell'angolo in alto a sinistra.
Ciò consentiva a Giandomenico di
presentare le figure nella forma di un
arabesco fluttuante al centro della pa-
gina, un modo in generale assai più
caratteristico di Giambattista. Questo
disegno è insolito, in quanto manca
del numero ed è circondato da una
spessa linea nera. È un po' più picco-
lo della maggior parte degli altri, ma
non sembra essere stato ritagliato.

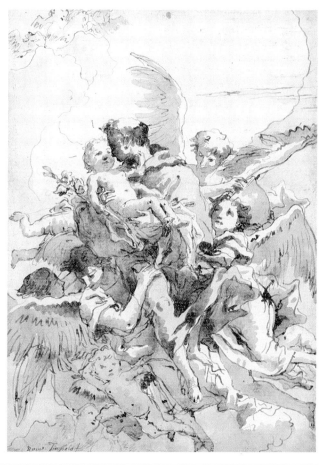

82

L'Onnipotente
Penna e acquerello, 260 x 180 mm
Venezia, Museo Correr, Gabinetto
disegni e stampe
Firmato: Dom.o Tiepolo f
Contrassegnato, in alto a sinistra: 80
Bibliografia: Lorenzetti 1940, tav. 96;
Byam Shaw 1962, tav. 21; Byam
Shaw, Knox 1987, pp. 148-149;
Pedrocco 1990, tav. 21

Byam Shaw fa notare che questo disegno è strettamente collegato alla parte superiore della pala d'altare realizzata da Giambattista, *Santa Tecla intercede per gli appestati d'Este*, nel Duomo di Este, commissionata nel giugno 1758 e inaugurata a Natale del 1759. Gli stessi elementi sono anche registrati in due disegni preparatori di Giambattista dell'Album Orloff (asta Petit, Parigi 1920, tavv. 142, 117; Hadeln 1927, tav. 100) e Byam Shaw sottolinea la frugalità dello stile bozzettistico di Giambattista in confronto a quello di Giandomenico. In ogni caso qui si tratta evidentemente di un disegno precedente al resto della lunga serie, che potrebbe essere all'incirca contemporaneo alla pala d'altare di Este. Byam Shaw era a co-noscenza di almeno sessanta disegni appartenenti a questa categoria, contrassegnati da numeri fino al 102. I numeri oggi arrivano fino a 140: un elemento proviene dalla collezione di Janos Scholz, conservata alla Morgan Library; il n. 139 si trova a Detroit (cat. 85). Un elemento, privo di numero (Christie's, s.d., 278 x 195 mm; foto GK), è particolarmente vicino al dipinto di Giandomenico *Il trionfo della Fede*, conservato al Louvre (Mariuz 1971, tav. 325) e proviene forse dall'oratorio di Palazzo Grimaldi a Genova, che Mariuz collega strettamente al soffitto di Genova del 1784.

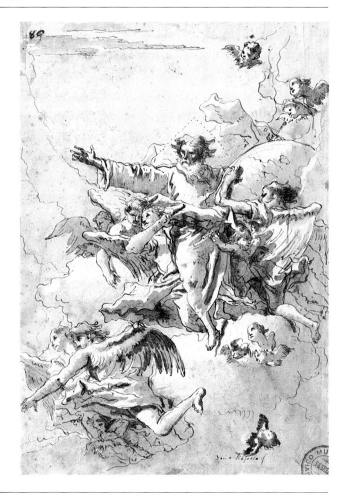

83

L'Onnipotente
Penna e acquerello, 178 x 223 mm
Napoli, Galleria Minerva
Firmato: Dom.o Tiepolo f
Contrassegnato, in alto a sinistra:
138
Provenienza: Milano, Rasini;
Sotheby's, 7 aprile 1976, tav. 182
Esposizioni: Venezia 1951, tav. 112
Bibliografia: Morassi 1937, tav. 74

Il disegno si ispira chiaramente alla grande pala d'altare di Giambattista del Duomo di Este (si veda la nota al disegno precedente), ma è posteriore di circa vent'anni. Simili figure dell'Onnipotente si trovano in dipinti e bozzetti più recenti a opera di Giandomenico (Mariuz 1971, tavv. 325-327).

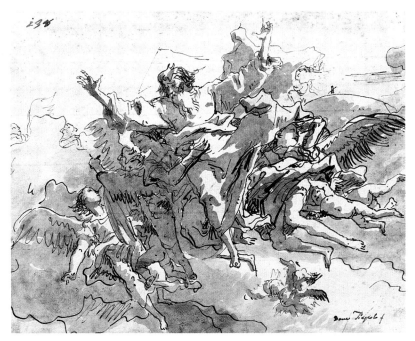

84
La Trinità
Penna e acquerello, ritagliato e
montato, circondato da una linea
nera, 251 x 166 mm
Snite Museum of Art, University of
Nôtre Dame, prestito esteso come
dono promesso da Mr. John D.
Reilly, classe 1963, L87.23.7
Firmato: Dom.o Tiepolo f
Contrassegnato, in alto a sinistra:
97 ?
Bibliografia: Byam Shaw 1962,
pp. 32-33

Byam Shaw ha discusso questa serie
di disegni nel 1962, riproducendo un
esempio custodito nell'Accademia Al-
bertina (Byam Shaw 1962, tav. 23). Il
putto che sostiene la croce è un gra-
zioso particolare.

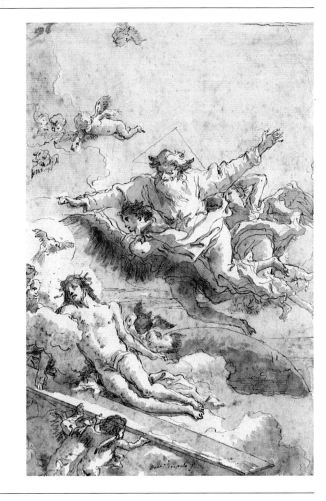

85
L'Onnipotente
Penna e acquerello, ritagliato e
montato, circondato da una linea
nera, 180 x 245 mm
Detroit, The Detroit Institute of Arts,
dono di John S. Newberry,
inv. n. 1947.99
Firmato: Dom.o Tiepolo f
Contrassegnato, in alto a sinistra:
139
Provenienza: New York, Haussmann;
New York, Schaeffer Galleries;
Detroit, John S. Newberry
Bibliografia: Knox in Sharp 1992,
tav. 63

Se non è lecito ipotizzare che la nu-
merazione di questi disegni offra pro-
va certa del loro ordine di esecuzio-
ne, sembra tuttavia che i disegni con-
trassegnati dai numeri più alti, come
quello qui riprodotto, siano contrad-
distinti da una tecnica bozzettistica
assai più libera, il che induce a ipo-
tizzare una data posteriore. Non si
vedono più le linee della croce trac-
ciate con il righello e ciononostante
simili linee dure si notano sovente
nella Grande serie biblica e nelle altre
serie posteriori di disegni in folio.

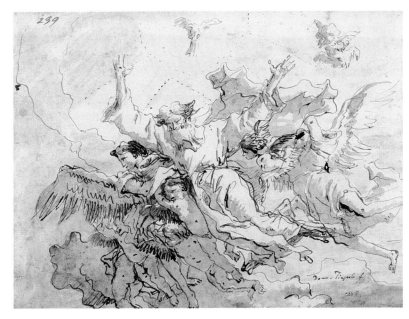

86

L'Onnipotente
Penna e acquerello, 173 x 238 mm
Washington, National Gallery of Art,
collezione Rosenwald,
inv. n. 1943.3.81.10
Firmato: Dom.o Tiepolo f
Contrassegnato, in alto a sinistra:
130
Bibliografia: Byam Shaw 1962,
p. 34; Byam Shaw, Knox 1987,
pp. 148-149

Questo disegno è forse ancora più
tardo del precedente e mostra tutta la
scioltezza di tratto osservata nel
gruppo simile, *Il trionfo della Fede*,
conservato al Louvre (Mariuz 1971,
tav. 325), lavoro che è considerato
databile attorno al 1785, eseguito
forse per Palazzo Grimaldi a Genova.

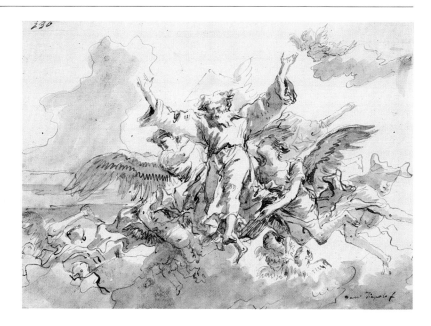

87

Il battesimo di Cristo
Penna e acquerello, 260 x 180 mm
Williamsburg, Muscarelle Museum
of Art, The College of William
and Mary in Virginia, acquisto
del museo e dono di Ralph Wark,
inv. n. 183.042
Firmato: Dom.o Tiepolo f
Contrassegnato, in alto a sinistra:
100
Provenienza: Ralph Wark
Bibliografia: Byam Shaw 1962,
pp. 33-34; Knox 1983a, pp. 95-98,
tav. p. 97; Byam Shaw, Knox 1987,
pp. 140-146

Oggi si contano circa quaranta dise-
gni in questo gruppo, sebbene origi-
nariamente ce ne possano essere stati
cento o più, dato che i numeri noti
vanno dal 2 al 98. Purtuttavia l'insie-
me era già sconnesso all'epoca in cui
vennero raccolti nell'Album Beau-
champ. L'album comprendeva tredici
elementi (Christie's, 15 giugno 1965,
tavv. 6-18), tutti intonsi, recanti sia il
numero nell'angolo in alto a sinistra
sia la firma. Fra i disegni dell'Album
Beauchamp vi è uno studio di Gian-
domenico per una parte del soffitto

dipinto a Casale sul Sile nel 1781 (ill.
p. 148). Ciò indica che l'Album
Beauchamp deve essere stato assem-
blato in una data posteriore. Un ulte-
riore gruppo di tredici disegni si tro-
va a Stoccarda (Stoccarda 1970, tavv.
44-46).
Nel *Battesimo di Cristo*, la figura di
Cristo e di Giovanni Battista occupa-
no necessariamente il centro della
scena, spesso sorretti da un gruppo
di spettatori testimoni, e a volte da
angeli. La Sacra Colomba è sempre
presente, e l'agnello di san Giovanni
non manca quasi mai. L'esempio di
Williamsburg è insolito in quanto
Cristo è raffigurato con le spalle com-
pletamente voltate all'osservatore e la
parte centrale del disegno è intera-
mente occupata dall'Onnipotente,
sorretto dagli angeli.
Fra i quaranta disegni di cui si ha una
riproduzione accessibile, l'Onnipo-
tente compare in due soltanto: uno si
trova nell'Album Beauchamp (*ibid.*,
tav. 14) e l'altro è conservato all'Ash-
molean Museum (Venezia 1958, tav.
96). Entrambi sono tra i disegni più
elaborati. In tutti e due Cristo è raffi-
gurato di spalle, sebbene non com-
pletamente come in questo caso.

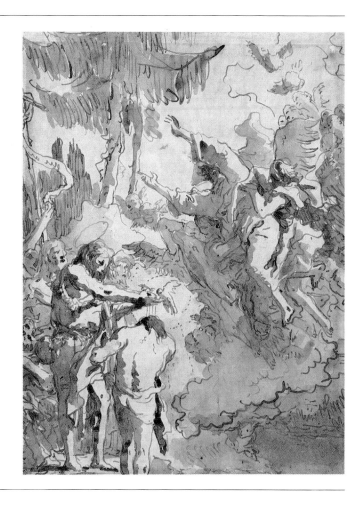

88

Rifiuto del sacrificio di Gioacchino

Penna e acquerello, 457 x 381 mm
New York, The Pierpont Morgan
Library, inv. n. IV.145
Firmato: Domenico Tiepolo f.
Provenienza: "Recueil Luzarches"?;
Charles Fairfax Murray, acquistato
nel 1905; J. Pierpont Morgan,
acquistato nel 1910
Esposizioni: New York 1971, tav. 252
Bibliografia: Fairfax Murray 1912,
tav. IV.145

La storia delle due serie di disegni re-
ligiosi di grandi dimensioni eseguiti
da Giandomenico, il Recueil Fayet al
Louvre e il Recueil Luzarches (ora di-
sperso), è già stata trattata nell'intro-
duzione. La Grande serie biblica ven-
ne descritta per la prima volta da Jim
Byam Shaw (Byam Shaw 1962, pp.
36-37, tavv. 28-33; per le sue ultime
teorie al riguardo, cfr. Byam Shaw,
Knox 1987, pp. 136-139, tavv. 111,
112. Cfr. anche: New York 1971,
tavv. 252-259; New York 1973, tavv.
100-111). Questa serie si differenzia
completamente dagli altri disegni di
Giandomenico per dimensioni, for-
mato verticale, relativa piccolezza
delle figure e le conseguenti ampie
aree da riempire con architetture
spesso disegnate in modo alquanto
meccanico con tratti duri, e paesaggi.
In questa sede si presuppone che i
due gruppi principali di questi dise-
gni che non appartengono al corpo
principale di 82 disegni di proprietà
di Roger Cormier di Tours, venduti
nel 1921 (17 appartenuti a Jean-
François Gigoux, di cui 9 legati per
testamento a Besançon nel 1894, e 8
acquistati da Charles Fairfax Murray
nel 1905), assieme a numerosi altri
che sono apparsi di quando in quan-
do, generalmente in Francia, proven-
gano dal Recueil Luzarches.
Il disegno qui presentato appartiene a
una serie di trenta fogli che formano
la prima fase della serie che illustra le
storie di Gioacchino e Anna e l'infan-
zia della Vergine. Per il soggetto di
questo disegno Domenico si è basato
sul Protovangelo apocrifo di Giaco-
mo (I-II), secondo il quale Gioacchi-
no era "un uomo molto ricco", ma la
sua offerta al Signore nel tempio ven-
ne rifiutata perché non aveva genera-
to prole. Gioacchino quindi "si ritirò
nel deserto e lì piantò la sua tenda e
digiunò quaranta giorni e quaranta
notti", determinato a continuare il di-
giuno "finché il Signore mio Dio non

mi avrà guardato benignamente". La
successiva annunciazione ad Anna
della nascita della Vergine (Giacomo
IV, 1) è illustrata in Recueil Fayet 62.
Nella sequenza dei disegni, quello
qui analizzato è preceduto dal Re-
cueil Fayet 135 (ill. p. 81), con me-
desima ambientazione, che mostra
Gioacchino mentre si reca al tempio

con le offerte, seguito da un uomo
che porta una pecora mentre il som-
mo sacerdote rifiuta loro l'ingresso.
Nel disegno in questione, invece,
l'uomo con la pecora e Gioacchino,
addolorato, se ne vanno, mentre il sa-
cerdote volge la schiena a quest'ulti-
mo.

89

La Vergine giovinetta riceve lo scarlatto e la vera porpora

Penna e acquerello, 460 x 360 mm
Williamstown, Sterling and Francine
Clark Art Institute, inv. n. 1463.
Firmato: Dom.o Tiepolo f
Provenienza: Luzarches, Tours; Roger
Cormier, Tours, vendita Cormier
Parigi, Georges Petit, 30 aprile 1921,
n. 49
Bibliografia: Havercamp-Begemann
1964, tav. 63; Cailleux 1974, tav. 8

Nel catalogo Clark il soggetto è de-
scritto come "Un gruppo sorpreso da
una giovinetta", ma può essere iden-
tificato come un altro episodio tratto
dal Protovangelo di Giacomo (X, 1)
in cui si richiede una tenda "per il
Tempio del Signore". A tale scopo
vennero chiamate sette vergini, e tra
esse la "giovinetta Maria" e il sommo
sacerdote disse: "'tiratemi a sorte chi
filerà l'oro e l'amianto e il bisso e la
seta e il giacinto e lo scarlatto e la ve-
ra porpora'. A Maria toccarono la ve-
ra porpora e lo scarlatto". Nel dise-
gno sono presenti anche le altre sei
vergini, mentre la donna in nero è
Anna, madre di Maria. L'interno del
tempio ricorda una grande casa vene-
ziana, con un ampio dipinto del Tie-
polo appeso alla parete raffigurante
un centauro che caccia con un arco,
molto simile alle decorazioni, di epo-
ca successiva, del *Camerino dei cen-
tauri* di Villa Tiepolo a Zianigo. Cail-
leux non trova una fonte diretta per
questa composizione. La parte inizia-
le del testo è descritta in un disegno
di collezione privata londinese (Vene-
zia 1980, tav. 104; Bruxelles 1983,
tav. 53) in cui vi sono sette vergini in-
tente a estrarre a sorte da una baci-
nella tenuta in mano da Anna, vestita
di nero. Una giovinetta in abiti bian-
chi effettua l'estrazione, mentre la
giovane Maria è in piedi di fronte a lei
sulla destra; la figura in piedi all'e-
strema destra alle spalle di Maria po-
trebbe raffigurare Gioacchino. La
stessa vergine in abiti bianchi è pre-
sente in questo disegno sulla destra,
sorpresa dal fatto che "la vera porpo-
ra e lo scarlatto" siano stati assegnati
a Maria.

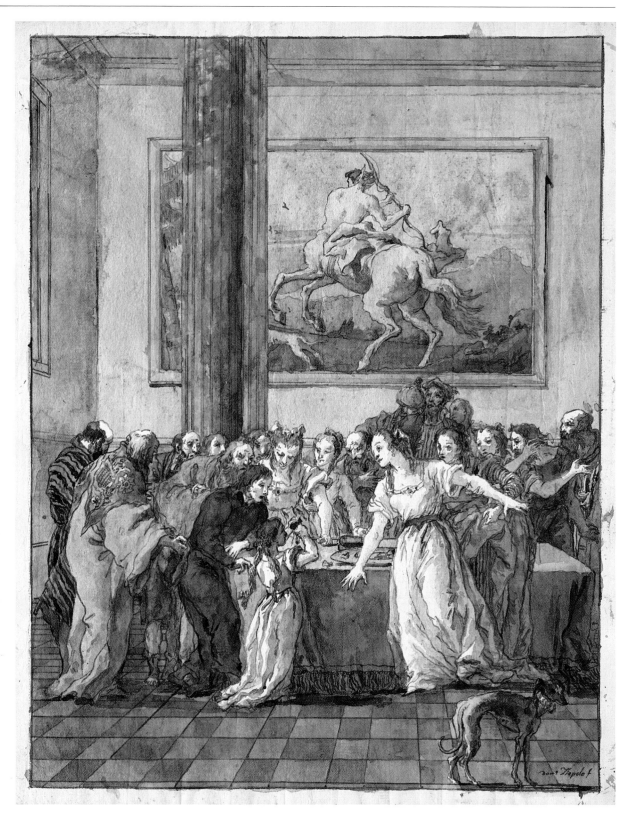

90

Gli angeli conducono sant'Anna via da casa

Penna e acquerello, 481 x 379 mm
Londra, P&D Colnaghi
Firmato: Dom. Tiepolo f
Provenienza: Roger Cormier, Tours,
asta Cormier, Parigi, Georges Petit,
30 aprile 1921, n. 36; Duc de
Trévise, vendita Duc de Trévise,
Hotel Drouot, 8 dicembre 1947,
n. 33; Sotheby's, 28 marzo 1968,
tav. 52; Colnaghi 1970; Sotheby's,
New York, 10 gennaio 1995, tav. 36
Esposizioni: Londra 1970, cat. 63,
tav. XVIII; New York, Colnaghi
1996, tav. 35

Sembra che il disegno sia apparso alla vendita Cormier con il titolo: *La Vierge Maria entourée d'anges*, ma la donna anziana è meglio identificata come sant'Anna. La scena descritta nel disegno è successiva a *L'annunciazione ad Anna* (Protovangelo di Giacomo IV; Recueil Fayet 62) e illustra Anna mentre lascia la casa per incontrarsi con Gioacchino alla porta d'oro del tempio, scena protagonista di Recueil Fayet 114, mentre in Recueil Fayet 113 Anna e Gioacchino salgono assieme le scale del tempio. Gioacchino e Anna all'interno del tempio si trovano in un disegno di Mrs. Heinemann (New York 1973, tav. 100) e in Recueil Fayet 132. Il Protovangelo di Giacomo non descrive la scena esattamente in questi termini, tuttavia le storie di Gioacchino e Anna sono il soggetto di circa dieci disegni della Grande serie biblica.

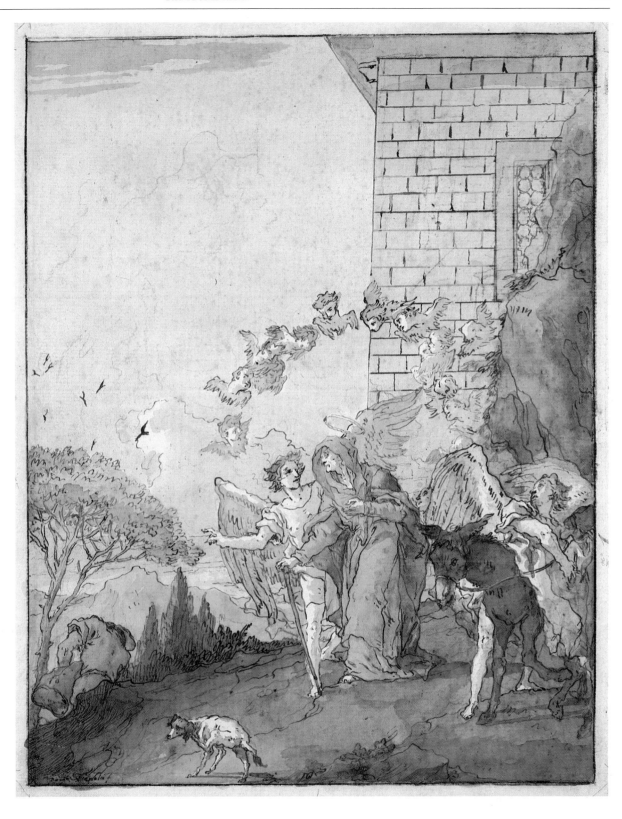

91

Sepoltura di sant'Anna

Penna e acquerello

Williamstown, Sterling and Francine Clark Art Institute

Firmato

Provenienza: Luzarches, Tours; Roger Cormier, Tours, vendita Cormier Parigi, Georges Petit, 30 aprile 1921, n. 38

Bibliografia: Havercamp-Begemann 1964, tavv. 60-64?

Il Nuovo Testamento apocrifo non sembra fornire alcun resoconto della morte e sepellimento di Anna. Da notare la presenza di san Giovanni Battista inginocchiato a sinistra, mentre quattro angeli depongono Anna nel sepolcro. Questa scena è preceduta dal Recueil Fayet 43 (ill. p. 82) che, analogamente, reca l'iscrizione "LA MORTE DI S.ANNA". Nella collezione inoltre è presente una scena simile, sempre con san Giovanni Battista, che può essere meglio identificata come *La morte di santa Elisabetta* (Protovangelo di Giacomo XXI, 3).

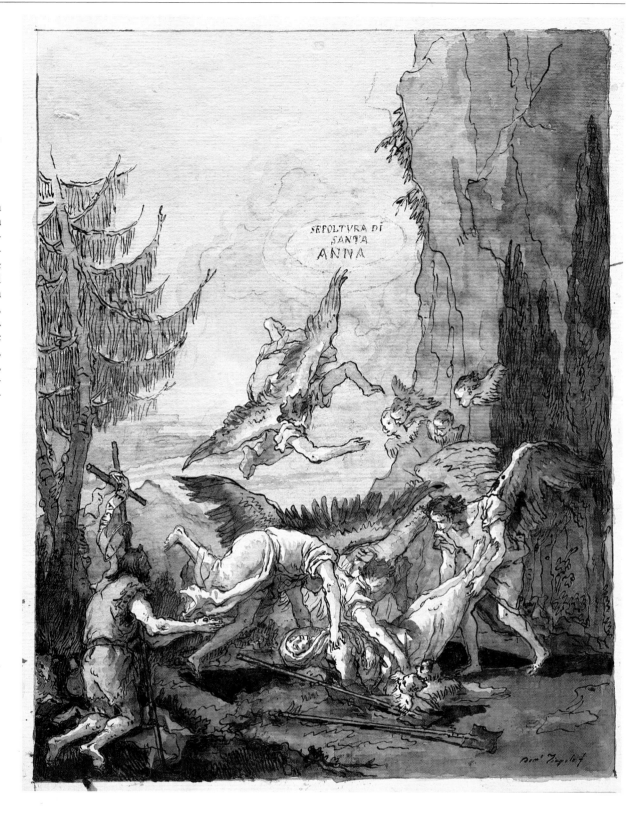

92

La fuga in Egitto
Penna e acquerello, 460 x 360 mm
New York, The Pierpont Morgan
Library, inv. n. IV.148
Firmato: Dom.o Tiepolo f
Provenienza: "Recueil Luzarches"?;
Charles Fairfax Murray, 1905; J.
Pierpont Morgan, 1910
Esposizioni: New York 1938, tav. 72
Bibliografia: Fairfax Murray 1912, IV,
tav. 148

Il disegno è un altro esemplare della
serie di otto fogli pubblicata da Char-
les Fairfax Murray nel 1912. Appa-
rentemente i disegni erano stati ac-
quistati nel 1905 da una fonte scono-
sciuta e quindi estranei al gruppo
Cormier. Si suppone comunque in
questa sede che provengano dal Re-
cueil Luzarches. I grandi disegni reli-
giosi di Domenico comprendono cir-
ca quaranta varianti sul tema della
Fuga in Egitto, sicuramente tratte dal
suo gruppo di incisioni giovanili
pubblicate nel 1753. Nel nostro caso
il gruppo della Sacra Famiglia con l'a-
sinello deriva direttamente dall'inci-
sione n. 10 (Rizzi 1971, tav. 76);
mentre l'Onnipotente appare in for-
me lievemente diverse nell'incisione
n. 8 (Rizzi 1971, tav. 74).

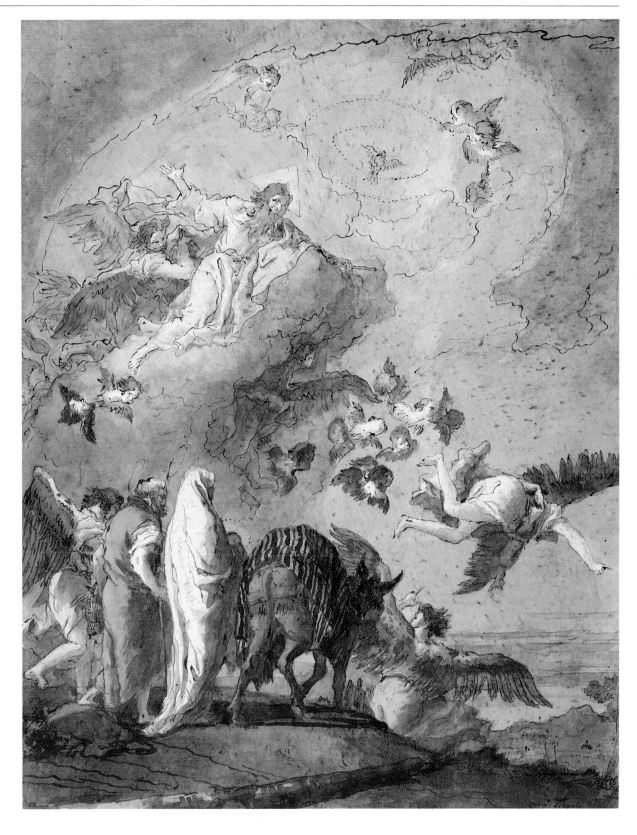

93

La Sacra Famiglia lascia la casa

Penna e acquerello, 474 x 373 mm
Besançon, Musée des Beaux-Arts et
d'Archéologie, inv. n. D.2232
Firmato: Dom.o Tiepolo f [tav.
tagliata]
Provenienza: Jean-François Gigoux
(1806-1894), lascito Gigoux 1894
Esposizioni: Venezia 1951, n. 115;
Parigi 1971a, tav. 298

L'esemplare fa parte della serie di no-
ve disegni entrati al museo attraverso
lascito testamentario nel 1894. Prece-
dentemente otto esemplari erano sta-
ti venduti alla vendita Gigoux del
1882, lotti 172-179.
Gigoux era sicuramente contempora-
neo di Fayet, Luzarches e anche di
Camille Rogier, e l'esatta fonte dei
suoi disegni è ancora sconosciuta,
possono comunque sempre proveni-
re dal Recueil Luzarches.
Nell'affrontare il problema relativo al-
la datazione della Grande serie bibli-
ca si può notare come molte di esse,
compresa quella in esame, riprenda-
no i disegni di paesaggio di Giambat-
tista degli ultimi anni 1750, i quali
determinano quindi un termine *ante
quem* (cfr. la nota relativa a *Lazzaro
alla porta* a Besançon, cat. 101); lo
stesso dicasi per il disegno qui di se-
guito: il *Ritorno dall'Egitto* della Mor-
gan Library, (cat. 96).
A parte questa indicazione, è notevol-
mente difficile tracciare dei collega-
menti precisi con altre opere, sia di
Giandomenico stesso che del padre.
Chiaramente questa serie, come le in-
cisioni sul tema della *Fuga in Egitto*,
aveva lo scopo di fornire un saggio
delle capacità inventive di Giando-
menico. Personalmente indicherei
una data intorno alla metà degli anni
1780. Nel nostro caso il gruppo della
Sacra Famiglia con l'asinello deriva
abbastanza chiaramente dall'incisio-
ne n. 8 (Rizzi 1971, tav. 74) mentre la
cancellata sullo sfondo è ben nota al-
la famiglia Tiepolo e compare in di-
versi disegni di paesaggio a opera di
Giambattista (Knox 1974, tavv. 2, 39,
40, 41, 73).

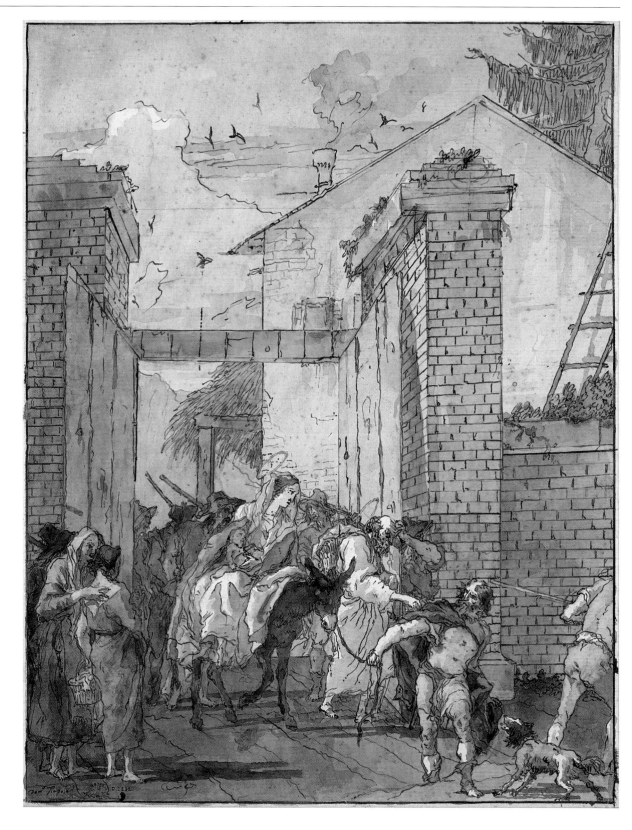

94

**Afrodisio s'inginocchia davanti
alla Sacra Famiglia**
Penna e acquerello, 487 x 383 mm
Parigi, Musée du Louvre, R.F. 6943
Firmato
Provenienza: Paul Henri Charles
Cosson, lascito 1926
Non esposta in mostra

La scena è tratta da Pseudo-Matteo
XXIV. Quando la Sacra Famiglia ar-
rivò alla città egizia di Sotine ed entrò
nel tempio, trecentosessantacinque
idoli caddero a terra in frantumi. Il
soggetto si trova in Recueil Fayet 115
(ill. p. 79) e l'ambientazione è fedele
alla descrizione. L'asino in Recueil
Fayet 115 è qui sostituito da un ca-
vallo, mentre un gruppo simile com-
posto da un angelo e da un asino è
qui riprodotto, rovesciato, sulla de-
stra. Poi "…Afrodisio, governatore di
quella città, …venne al tempio con
tutto il suo esercito. I pontefici del
tempio, quando videro che Afrodisio
accorreva verso il tempio con tutto il
suo esercito, pensavano di assistere
alla punizione di coloro per colpa dei
quali gli idoli erano crollati. Invece
egli, entrato nel tempio, appena vide
tutti gli idoli che giacevano prostrati
sulla loro faccia, si accostò a Maria e
adorò il bambino". "Allora tutta la
popolazione di quella città credette
nel Signore Iddio, per opera di Gesù
Cristo"

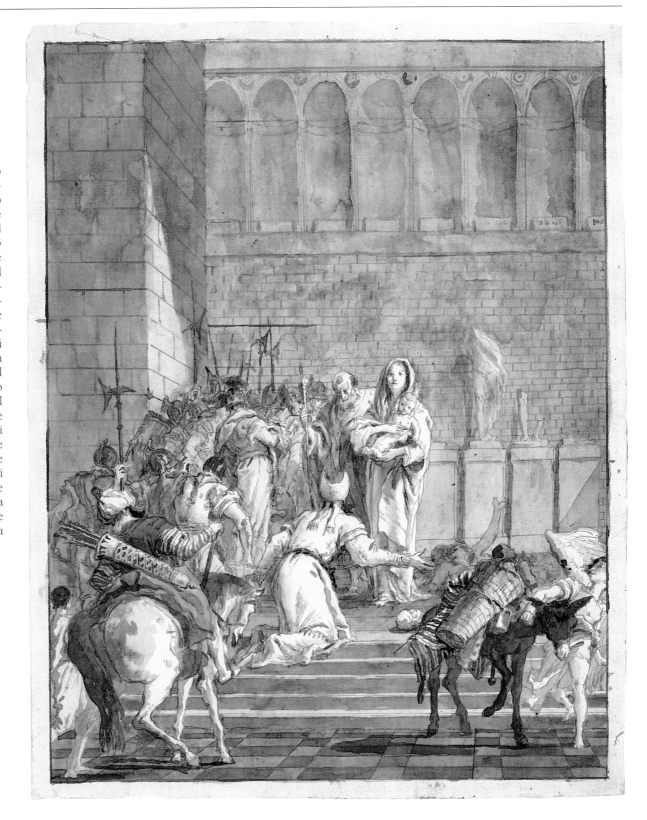

95

La Sacra Famiglia raggiunge le montagne e le città d'Egitto
Penna e acquerello, 492 x 390 mm
Parigi, Musée du Louvre, R.F. 6944
Provenienza: Paul Henri Charles Cosson, lascito 1926
Non esposta in mostra

Molti disegni della Grande serie biblica riguardanti la fuga in Egitto illustrano testi tratti dallo Pseudo-Matteo: *Gesù e i draghi* (Recueil Fayet 46) si basa su Pseudo-Matteo XVIII; *La palma si piega verso Maria* (Recueil Luzarches; Guerlain 1921, ill. p. 45) si basa su Pseudo-Matteo IX-XXI. La scena del presente disegno è tratta da Pseudo-Matteo XXII: "Mentre poi erano in viaggio, Giuseppe gli disse: 'Signore, l'eccessivo calore ci sfibra: se ti piace, prendiamo la strada lungo il mare, così potremo fare la traversata riposando nelle città marittime.' 'Non temere, Giuseppe' rispose Gesù 'io vi abbrevierò il viaggio, in modo che quello che avreste dovuto percorrere nello spazio di trenta giorni, lo compirete in questa sola giornata.' E mentre parlavano così, ecco che guardando innanzi cominciarono a scorgere i monti dell'Egitto e le sue città".

Nel disegno Giuseppe si rivolge a Gesù Bambino, mentre la Sacra Famiglia si avvicina a un ampio fiume sulla cui riva opposta si affaccia una città con delle montagne sullo sfondo. A sinistra si staglia una possente torre.

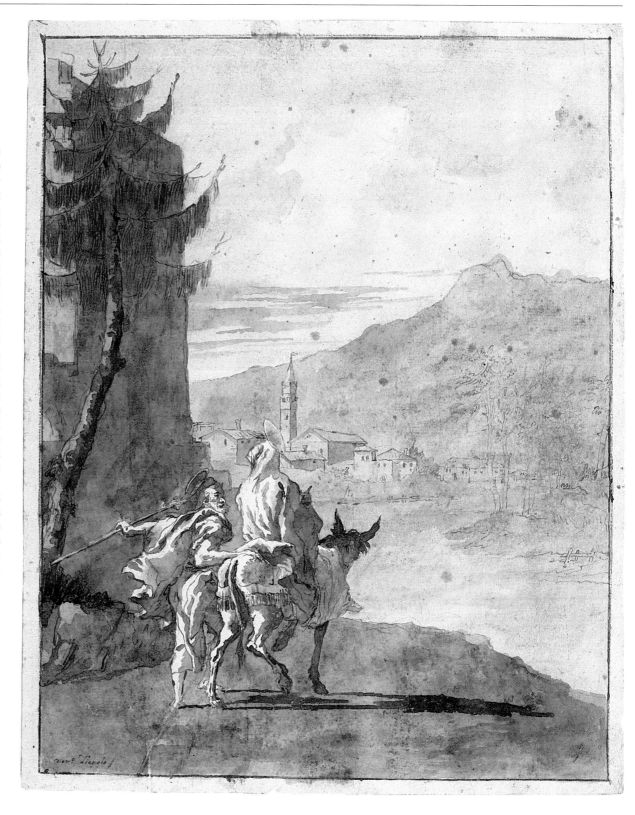

96
Il ritorno dall'Egitto
Penna e acquerello, 460 x 355 mm
New York, The Pierpont Morgan
Library, inv. n. IV.146
Firmato: Dom.o Tiepolo f
Provenienza: Charles Fairfax Murray,
1905; J. Pierpont Morgan, 1910
Esposizioni: New York 1971, tav. 255
Bibliografia: Fairfax Murray 1912,
tav. IV.146

Il gruppo della Vergine col Bambino e
l'asinello è tratto direttamente dall'in-
cisione *La fuga in Egitto*, n. 7 (Rizzi
1971, tav. 73). La composizione è
una variante del disegno di Besançon
(cat. 93), basato a sua volta sull'e-
semplare del Bristish Museum (Knox
1974, tav. 40).

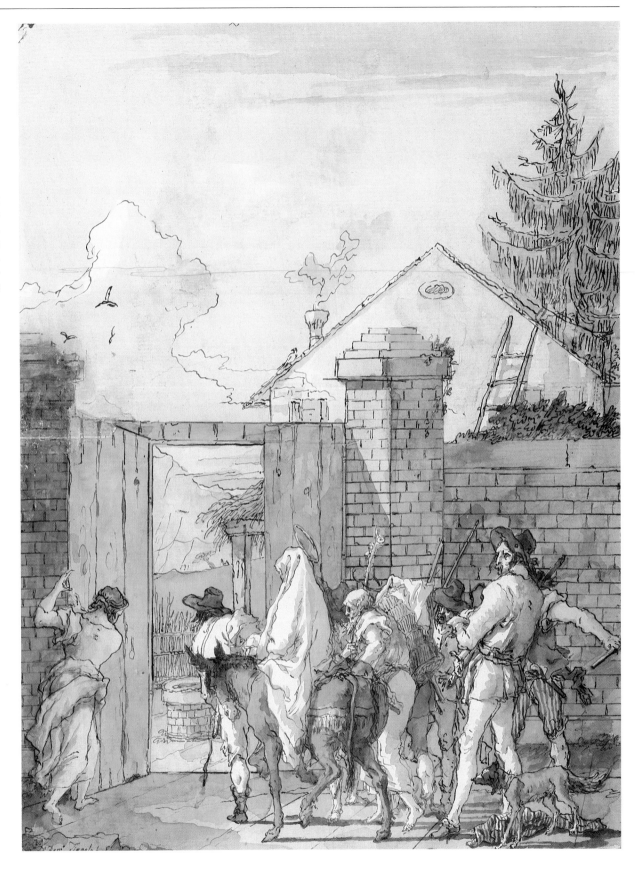

97
Attraversamento del Giordano
Penna e acquerello, 480 x 383 mm
Collezione privata

Il resoconto più completo della *Fuga in Egitto* si trova in Pseudo-Matteo (XVIII-XXV), in cui però non viene menzionato l'episodio dell'attraversamento del Giordano. Il soggetto comunque era comune a Venezia e la versione più significativa era offerta dal grande dipinto di Diziani nella sagrestia di Santo Stefano. Il soggetto era stato trattato diverse volte anche da Giambattista nei disegni dell'Album Orloff, due dei quali furono incisi da Giandomenico. Compare spesso anche nella serie di incisioni di Giandomenico dedicata a questo tema. Il nostro esemplare deriva esattamente dal disegno di Giambattista della collezione di Mrs. Vincent Astor (ill. in basso; Orloff 1921, tav. 90; Knox 1961, n. 29; New York 1971, tav. 123) che fu anche inciso da Giandomenico (Baudi de Vesme 1906, n. 20; Rizzi 1971, tav. 66).

Giambattista Tiepolo, La traversata del Giordano, *penna e acquerello, 419 x 298 mm, New York, Mrs. Vincent Astor*

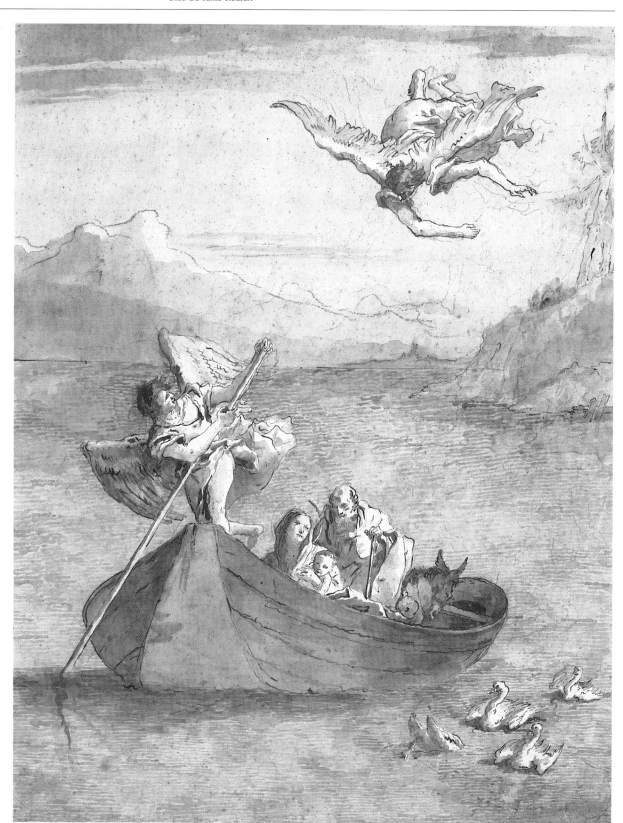

98
Circoncisione di Cristo
(Luca 2, 21)
Penna e acquerello, 465 x 355 mm
Collezione privata
Firmato: Dom.o Tiepolo f
Provenienza: "Recueil Luzarches"?;
Leon Suzor, Parigi, asta Suzor, Hotel
Drouot, 16 marzo 1966, tav. 63

Esiste un'altra versione di questo sog-
getto nella collezione Heinemann
(New York 1973, tav. 102) identifica-
ta come *La circoncisione di san Giovan-
ni Battista*. Vi compare infatti un put-
to reggicartiglio con l'iscrizione
"IOHANES BAT".

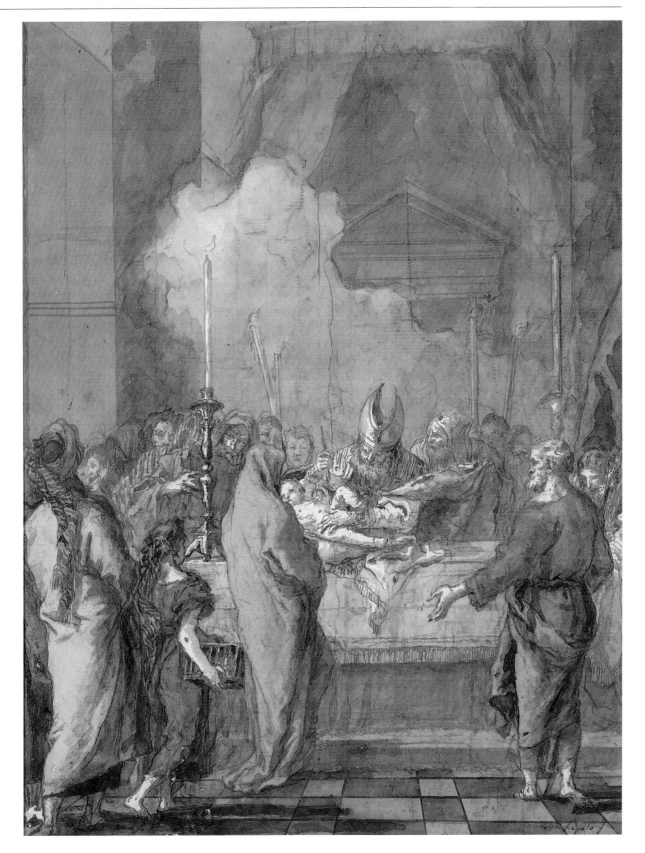

99
La purificazione della Vergine
Penna e acquerello, 485 x 383 mm
Parigi, Musée du Louvre, R.F. 44309
Provenienza: Roger Cormier, Tours;
vendita Cormier Parigi, Georges
Petit, 30 aprile 1921, n. 47; Duc
de Trévise, vendita Duc de Trévise,
Hotel Drouot, 8 dicembre 1947,
n. 38
Bibliografia: Guerlain 1921, tav. 95
Non esposta in mostra

Alla scena si accenna brevemente in
Luca 2, 22.

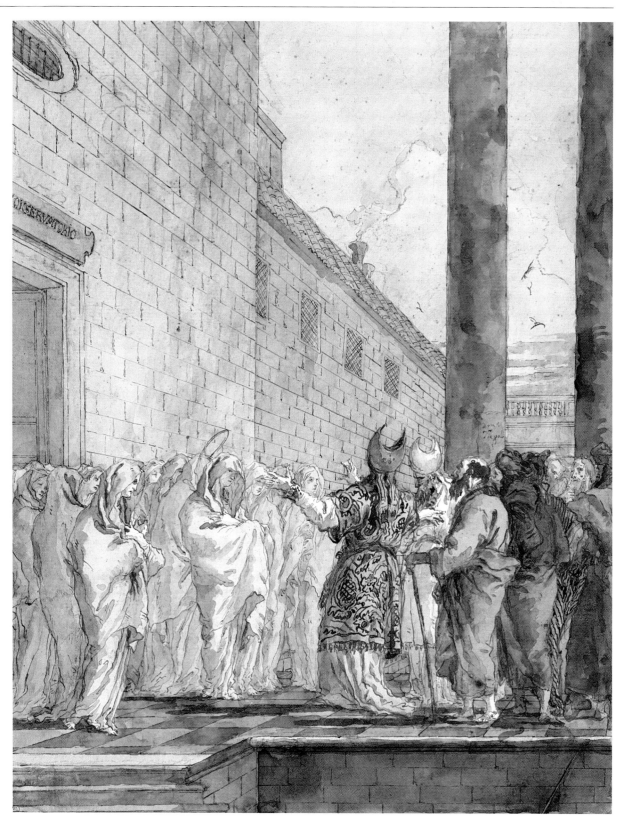

100
La parabola dei lavoratori nella vigna
(Matteo 20, 1-16)
Penna e acquerello, 460 x 360 mm
c/o Londra, Jean-Luc Baroni,
Colnaghi's
Firmato: Dom.o Tiepolo f
Provenienza: "Recueil Luzarches"?;
vendita di Parigi, s.d., tav. 80;
Londra, Jean-Luc Baroni, ottobre
1986
Esposizioni: New York, maggio 1987,
tav. 33

Giandomenico colloca la parabola in
un ambiente familiare della campa-
gna veneta, ripreso direttamente da
uno studio dell'arco d'entrata alla vil-
la, conservato precedentemente pres-
so la collezione di Leo Blumenreich a
Berlino (Knox 1974, tav. 44).

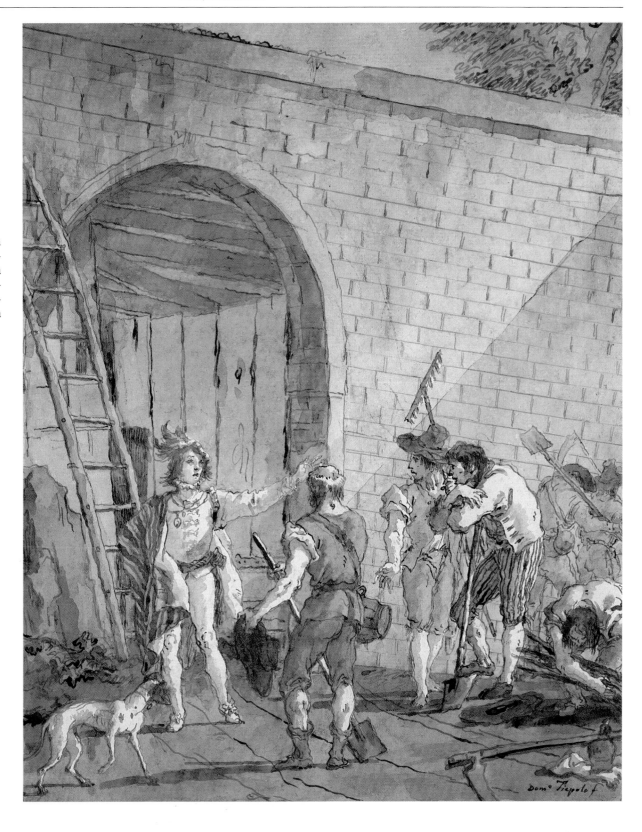

101

Lazzaro alla porta del ricco Epulone

(Luca 16, 19-21)

Penna e acquerello, 489 x 382 mm

Besançon, Musée des Beaux-Arts et d'Archéologie

Firmato: Dom.o Tiepolo f.

Provenienza: "Recueil Luzarches"?; Jean-François Gigoux

Esposizioni: Venezia 1951; Passariano 1971, tav. 74

Bibliografia: Byam Shaw 1962, tav. 33; Knox 1974, tav. 70

Byam Shaw osserva che "Giandomenico ha collocato il suo Lazzaro sui gradini di una tipica villa dell'entroterra veneto". Questo foglio era stato a suo tempo inserito nel volume sulle vedute poiché non si era riusciti a trovare il disegno originale del paesaggio di Giambattista che servì da modello. Quest'ultimo venne in seguito recuperato e si trova ora presso il J. Paul Getty Museum di Malibu (Goldner 1988, tav. 49).

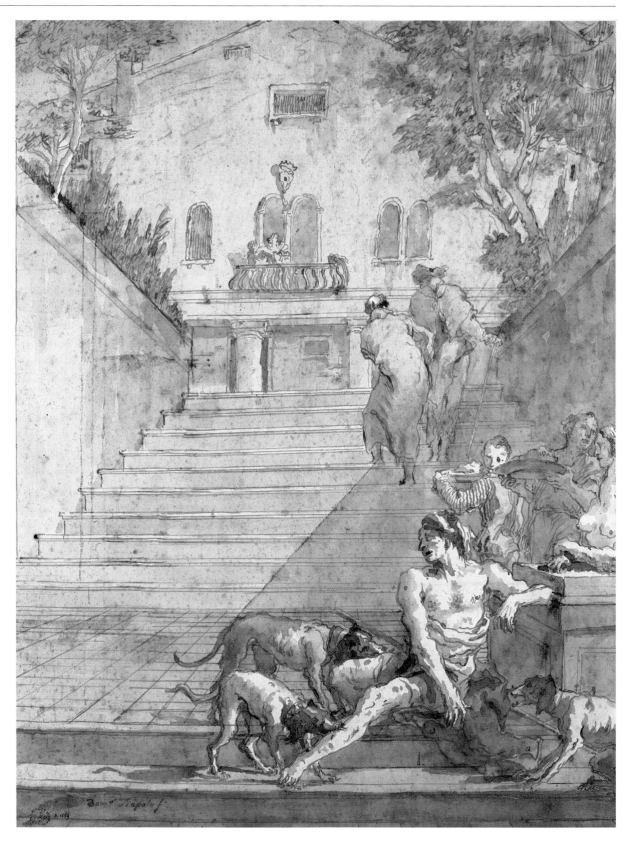

102

**Gesù sul Monte degli Ulivi
con Pietro, Giacomo e Giovanni**
(Luca 9, 28-33)
Penna e acquerello, 470 x 353 mm
Charles Town (West Virginia), John
O'Brien
Provenienza: Luzarches, Tours; Roger
Cormier, Tours; vendita Cormier,
Parigi, Georges Petit, 30 aprile 1921,
n. 50; asta Duc de Trévise, Hôtel
Drouot, 8 dicembre 1947, n. 39;
William H. Schab; Kimbell Art
Museum, Fort Worth
Esposizioni: New York 1968, tav. 165

Il fatto che Pietro sia sveglio mentre
Giacomo e Giovanni dormono sugge-
risce che il soggetto vada identificato
come *La Trasfigurazione*, come de-
scritto in Luca 9, 28-33. La rappre-
sentazione completa della *Trasfigura-
zione* appare nel Recueil Fayet 78.

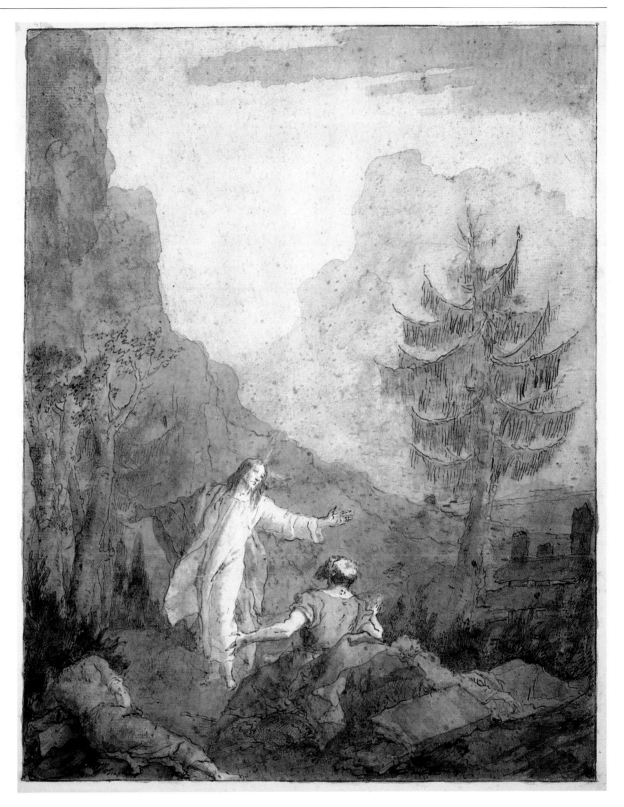

103
La flagellazione di Cristo
(Giovanni 19, 1-7)
Gessetto nero, penna e acquerello
bruno, 460 x 360 mm
New York, National Academy of
Design
Firmato sulla colonna a destra:
Dom.o Tiepolo f
Provenienza: Luzarches, Tours;
Londra, Fuerber e Maison; New
York, E.V. Thaw & Co. Inc.; Santa
Barbara, Robert M. Light; New York,
Peter J. Sharp
Esposizioni: New York 1994, tav. 30
Bibliografia: Guerlain 1921,
tav. opposta a p. 80

Questo disegno faceva chiaramente
parte di un raggruppamento più pic-
colo raffigurante *La passione di Cristo*.
Tra i disegni Cormier illustrati da
Guerlain c'è anche un'*Incoronazione
di spine*, una *Spoliazione di Cristo* e un
Cristo mostrato alla folla. Nei quadri,
Giandomenico trattò questo soggetto
solo una volta, in una delle otto sce-
ne dipinte per la chiesa di San Felipe
Neri a Madrid, ora al Prado (cfr.
Knox 1980, tavv. 267-297). Il sogget-
to è abbastanza raro tra i disegni: ne
sono stati individuati solo cinque
esempi all'inizio della sua carriera
(Byam Shaw 1962, p. 35; Stoccarda
1970, tav. 23). La composizione ri-
sulta curiosa per quanto riguarda le
figure che sono raggruppate assieme
come in un fregio, occupando esclu-
sivamente la metà inferiore della
composizione, mentre quella supe-
riore reca unicamente il maestoso
portico di colonne doriche. Ciò ricor-
da in qualche modo alcune composi-
zioni religiose di Giandomenico degli
ultimi anni 1750 (Mariuz 1971, tavv.
165-168; Knox 1980, tavv. 237-246.
Si veda anche un disegno di Piero
Scarpa).

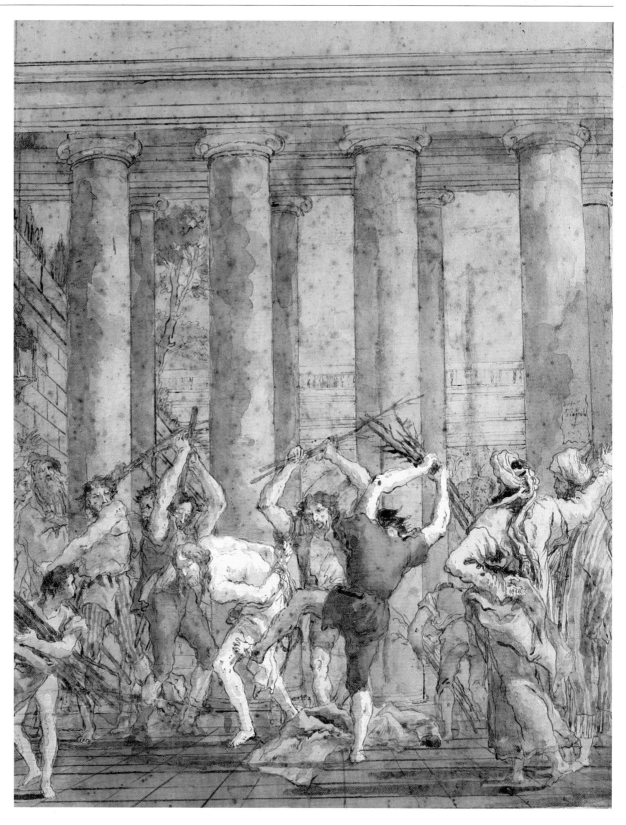

104
La spoliazione di Cristo
Penna e acquerello, 460 x 360 mm
Rhinebeck (New York), collezione
Martin Kline
Provenienza: Luzarches, Tours;
Camille Rogier; asta Christie's, New
York, 13 gennaio 1993, tav. 62
Bibliografia: Guerlain 1921, tav. 81

Apparentemente questo è uno dei
pochi disegni illustrati da Guerlain
che non può essere rintracciato nella
vendita Cormier del 1921. L'imposta-
zione riprende la *Salita al Calvario* di
Giambattista a Sant'Alvise e le altre
composizioni riprese da quest'ultima,
caratterizzate da un deciso scarto in
primo piano da destra a sinistra in
profondità, mentre un'opposta diago-
nale si leva sullo sfondo da sinistra a
destra. Molti elementi sono vicini al-
la Stazione X della *Via Crucis* nel Re-
cueil Fayet 30.

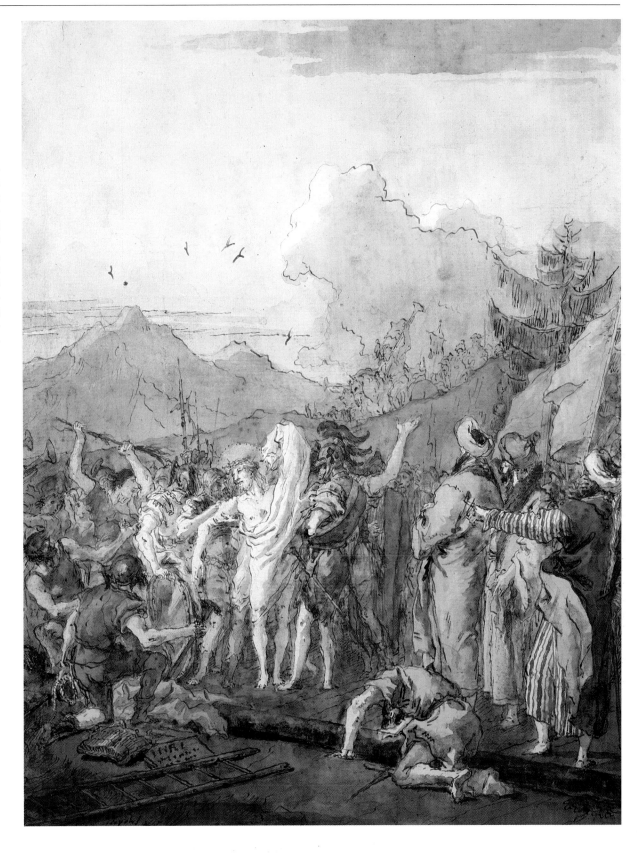

105
La lapidazione di santo Stefano
(Atti 7, 54-60)
Penna e acquerello, 481 x 380 mm
Danimarca, The J.F. Willumsen
Frederikssund
Non firmato
Provenienza: Luzarches, Tours; Roger
Cormier, Tours; vendita Parigi,
Georges Petit, 30 aprile 1921, n. 25;
J.F. Willumsen Museum, acquistato a
Parigi, 9 maggio 1921
Esposizioni: Frederikssund 1984, tav.
18
Bibliografia: Henri Guerlain 1921,
tav. 103

Molte grandi scene religiose sono
tratte dagli Atti degli Apostoli. Quel-
la qui esaminata era ben nota a Gian-
domenico essendo stato il soggetto
della celebre grande tela di Santo
Piatti collocata sulla controfacciata di
San Moisè a Venezia; fu più tardi il
soggetto di una pala d'altare realizza-
ta da Giandomenico stesso per Mun-
sterschwarzach nel 1754. La pala,
che era andata perduta, è stata per di-
verso tempo studiata attraverso una
sua riproduzione all'incisione (Knox
1980, tavv. 213, 214) ed è stata re-
centemente ritrovata al Berlin Mu-
seum (Mariuz 1978, tav. 4). L'angelo
recante la corona del martirio è deci-
samente ripreso dalla simile figura
dell'incisione, così come l'uomo che
tiene una pietra in ogni mano, subito
sopra santo Stefano. In fronte a esso,
la parte superiore dell'uomo che tiene
una grossa pietra con entrambe le
mani richiama *Il martirio di san Gio-
vanni Nepomuceno* di San Polo (Knox
1980, tavv. 101,102). Anche le mura
di Gerusalemme derivano in qualche
modo dall'incisione, ma la loro origi-
ne risale alla Stazione V della *Via Cru-
cis* di San Polo (ill. p. 116). Queste
ultime rappresentano un modello ri-
corrente in diversi grandi disegni re-
ligiosi.

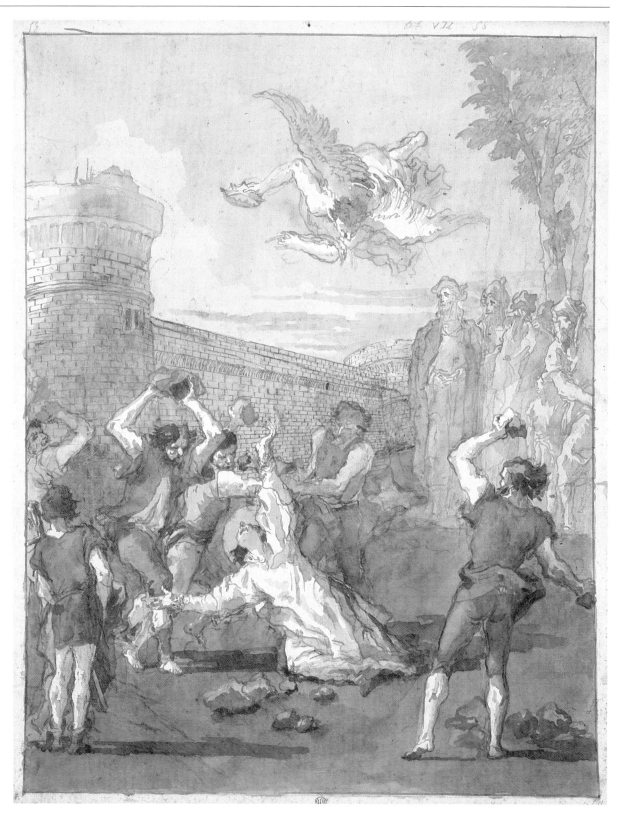

106
Ressurrezione di Tabita
(Atti 9, 36-42)
Penna e acquerello, 462 x 360 mm
Washington, D.C., Woodner
Collections, in prestito alla National
Gallery
of Art
Non firmato
Provenienza: "Recueil Luzarches "?;
Roger Cormier, Tours; vendita di
Parigi, Georges Petit, 30 aprile 1921,
n. 76 (?); New York, Ian Woodner
Esposizioni: New York, Schab,
Woodner II, 1973, tav. 73;
Washington 1995, tav. 95

È stato suggerito che il disegno fosse
il lotto 76 nella vendita del 1921, de-
finito come *Un apôtre operant la guéri-
son d'une femme agée*. Anche il *Cristo
che cura la suocera di Pietro* (Matteo 8,
14-15) di Heinemann è stato identifi-
cato con lo stesso lotto del 1921, ma
l'interpretazione viene messa in di-
scussione dall'osservazione di Cathe-
rine Whistler, secondo la quale il pro-
tagonista di quest'ultimo disegno è
più simile a Cristo che a un apostolo.
Scrive Catherine Whistler: "Il reali-
smo di Giandomenico è particolar-
mente evidente nel volto di Tabita,
raffigurata nell'atto di sollevarsi (co-
me riferito dal testo biblico) e la cui
espressione esterrefatta è giustamente
lasciata parzialmente in ombra. È
questo senso di empatia con il sog-
getto prescelto che genera lo straordi-
nario impatto della serie biblica di
Giandomenico."

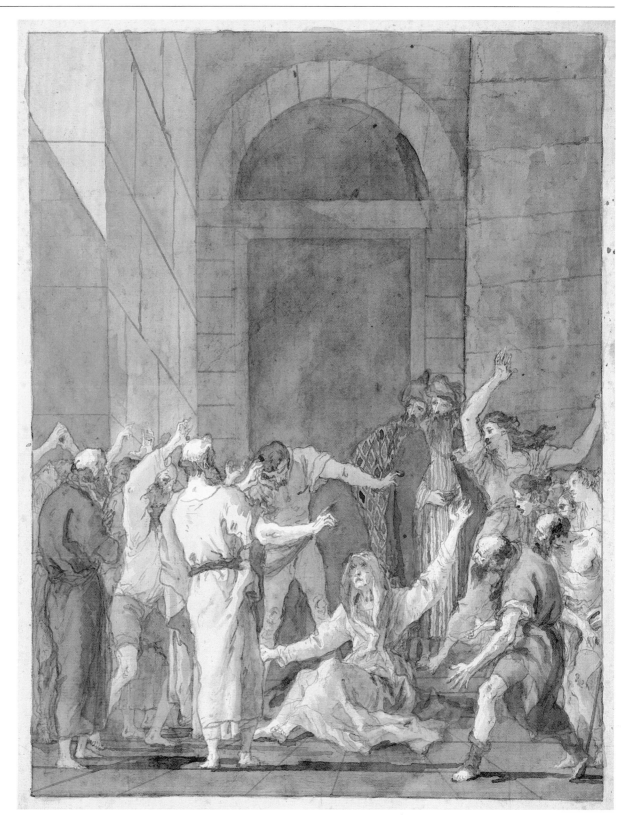

107
**San Pietro guarisce lo storpio
alla "Porta Bella"**
(Atti 3, 1-7)
Penna e acquerello, 483 x 386 mm
New York, The Pierpont Morgan
Library, inv. n. IV.150
Non firmato
Provenienza: Charles Fairfax Murray;
J. Pierpont Morgan 1910
Esposizioni: New York 1938, tav. 71;
New York 1971, tav. 259
Bibliografia: Fairfax Murray 1912, IV,
tav. 150

La composizione rappresenta un
estremo esempio della tendenza di
Giandomenico a disporre tutte le fi-
gure lungo la fascia inferiore del dise-
gno come in un fregio, lasciando la
metà superiore decisamente vuota.

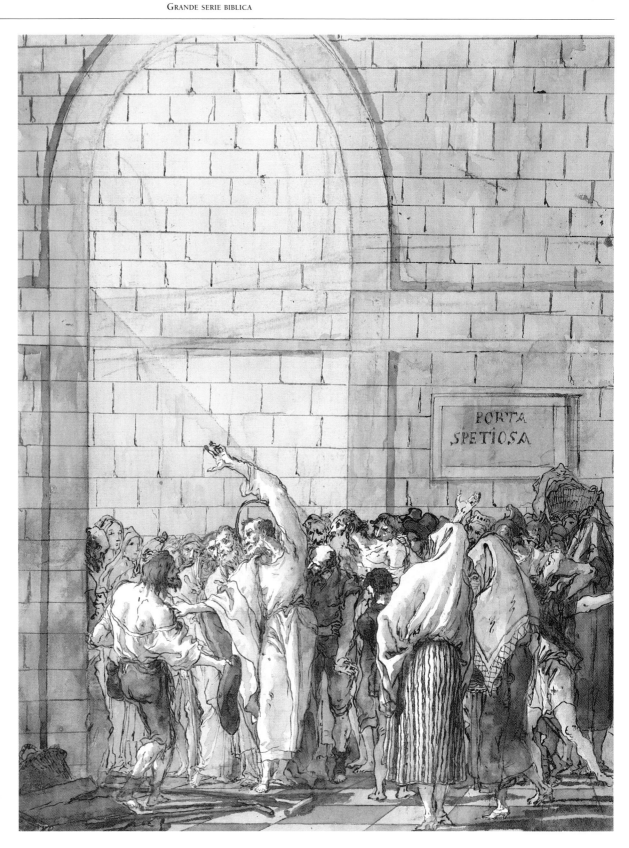

PORTA
SPETIOSA

108

**San Paolo di fronte al corpo
di Eutico**

Penna e acquerello, 487 x 380 mm
Parigi, Musée du Louvre, R.F. 44310
Firmato
Provenienza: Roger Comier, Tours;
vendita Cormier, Parigi, Georges
Petit, 30 aprile 1921, n. 75; Duc
de Trévise, vendita Duc de Trévise,
Hôtel Drouot, 8 dicembre 1947, n.
48; Principe Wladimir Nicolaevitch
Argoutinsky-Dolgoroukoff
Bibliografia: Guerlain 1921, tav. 122

La storia di Eutico (Atti 20, 8-12) è
trattata in tre disegni della Grande se-
rie biblica: la caduta dalla finestra
(Guerlain 1921, tav. 121); il disegno
qui presentato che lo ritrae disteso a
terra; la risurrezione (Recueil Fayet
10). La finestra da cui è precipitato è
raffigurata nell'angolo in alto a sini-
stra.

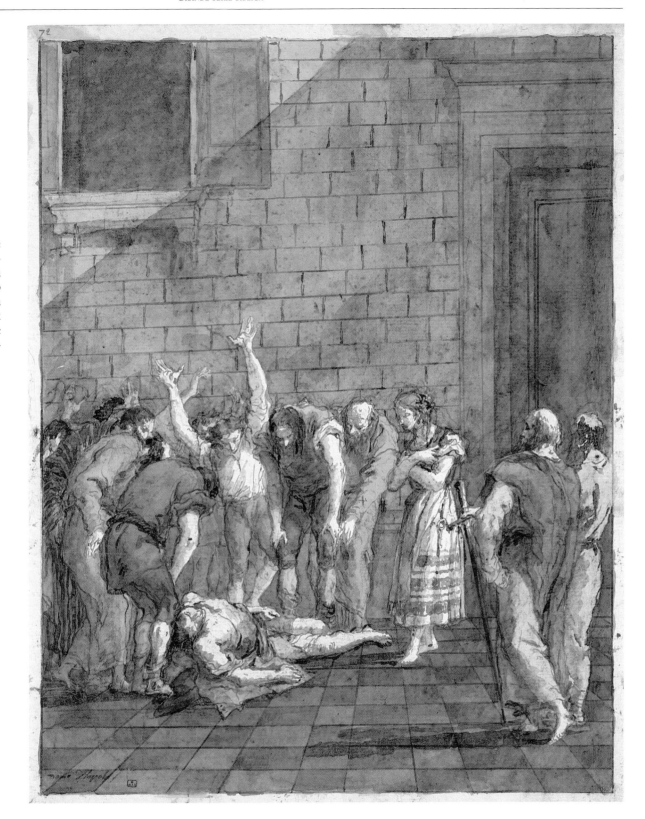

109
Personaggi in una cantina
Penna e acquerello, 489 x 380 mm
Parigi, Musée du Louvre, R.F. 44308
Firmato
Provenienza: Roger Cormier, Tours;
vendita Cormier, Parigi, Georges
Petit, 30 aprile 1921, n. 24; Duc
de Trévise, vendita Duc de Trévise,
Hôtel Drouot, 8 dicembre 1947,
n. 32

Non è stato finora possibile definire
con sicurezza il soggetto del disegno.
Potrebbe forse trattarsi di un episodio
delle storia di san Gerolamo Emiliani.

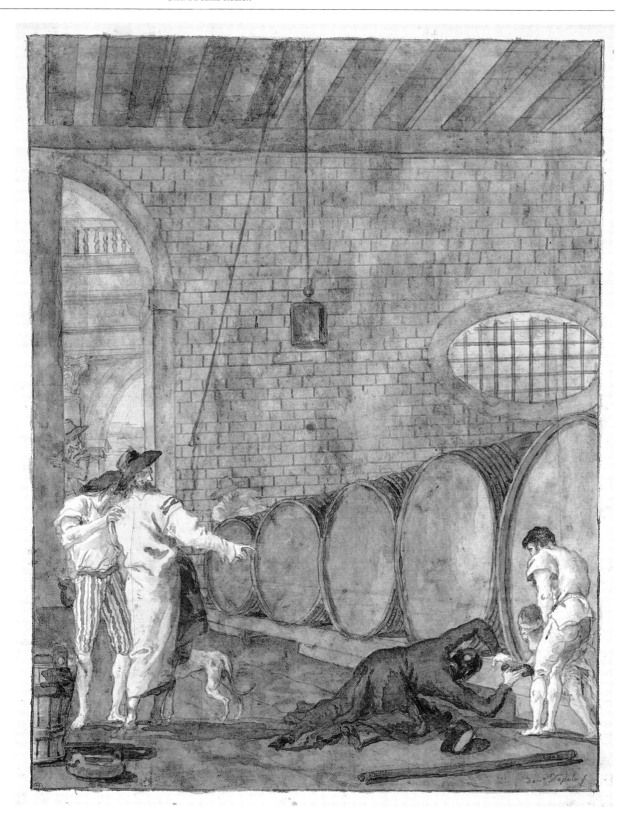

110

La separazione dei santi Pietro e Paolo

Penna e acquerello, 470 x 370 mm
Washington, National Gallery
of Art, collezione famiglia Woodner,
inv. n. 1993.51.5
Firmato: Dom.o Tiepolo f
Provenienza: Jean-François Gigoux
(1806-1894), vendita Gigoux, Féral,
Parigi, 20 marzo 1882, lotto 174;
Christie's, 9 dicembre 1986, tav. 64;
Ian Woodner
Esposizioni: Londra, Kate Ganz,
1897, tav. 34; Washington 1995,
tav. 94

La provenienza di questo disegno introduce un nuovo elemento all'interno della questione del "Recueil Luzarches", poiché Gigoux era chiaramente un contemporaneo di Fayet, Luzarches e Camille Rogier.

Il foglio, insieme ai due qui di seguito, appartiene al ristretto gruppo di soggetti non biblici, la maggior parte dei quali proveniente da Recueil Luzarches. Secondo la tradizione Pietro e Paolo furono martirizzati a Roma il 20 e 30 giugno, nell'anno 64 o forse 65 d.C. San Pietro venne crocifisso, mentre san Paolo, che era un cittadino romano, fu decapitato. Per la scena qui presentata Giandomenico sembra aver attinto alla *Legenda aurea*: "Quando venne l'ordine della loro separazione, Paolo disse a Pietro: 'La pace sia con te, prima pietra della Chiesa, pastore degli agnelli di Cristo', e Pietro disse a Paolo: 'Va in pace, portatore di verità e bene, mediatore di salvezza per il giusto!'"

Disegni raffiguranti *La crocifissione di san Pietro* e *La decapitazione di san Paolo* sono presenti alla vendita Cormier, lotti 82 e 16; entrambi sono poi illustrati in Guerlain 1921, tavv. 127, 129.

Il ricorso in quest'epoca alla *Legenda aurea* di Jacopo da Varagine appare interessante, dato che l'opera, nonostante i ripetuti successi editoriali degli inizi del Cinquecento, non venne più pubblicata fino agli inizi del XIX secolo. Non ne apparve alcuna edizione italiana tra il 1613 e il 1849.

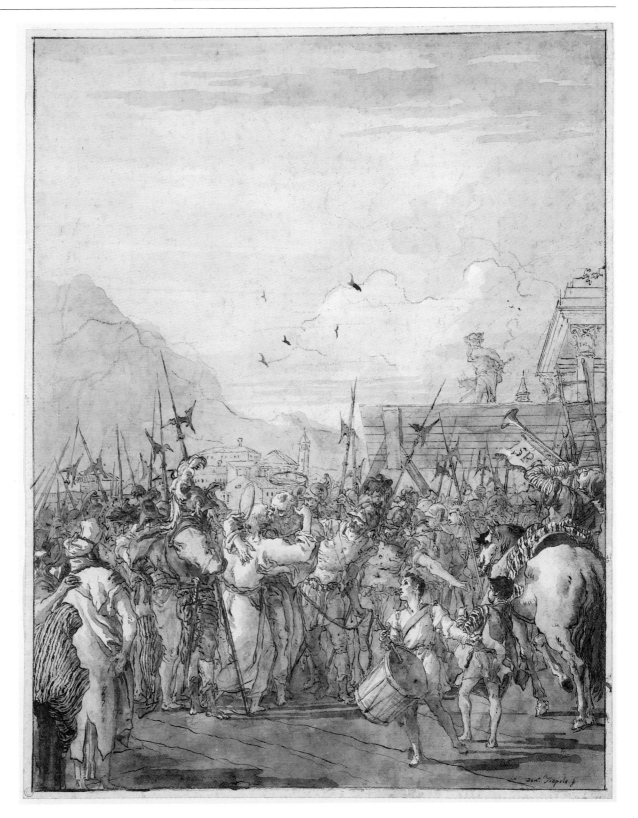

111
San Giovani Battista assistito dagli angeli
Penna e acquerello, 490 x 385 mm
Parigi, Musée du Louvre, R.F. 44311
Firmato
Provenienza: Roger Cormier, Tours,
vendita Cormier, Parigi, Georges
Petit, 30 aprile 1921, n. 80; Duc
de Trévise, vendita Duc de Trévise,
Hôtel Drouot, 8 dicembre 1947,
n. 51
Non esposta in mostra

La morte di san Gerolamo assistito
dagli angeli è rappresentata diverse
volte da Giambattista Tiepolo (vendi-
ta Orloff 1920, nn. 154, 155; Knox
1961, nn. 4, 40, tav. 97; Pallucchini
1968, tav. 83). In questo caso co-
munque l'iscrizione "ECCE AGNUS DEI"
porterebbe a identificare la figura co-
me quella di san Giovanni Battista.

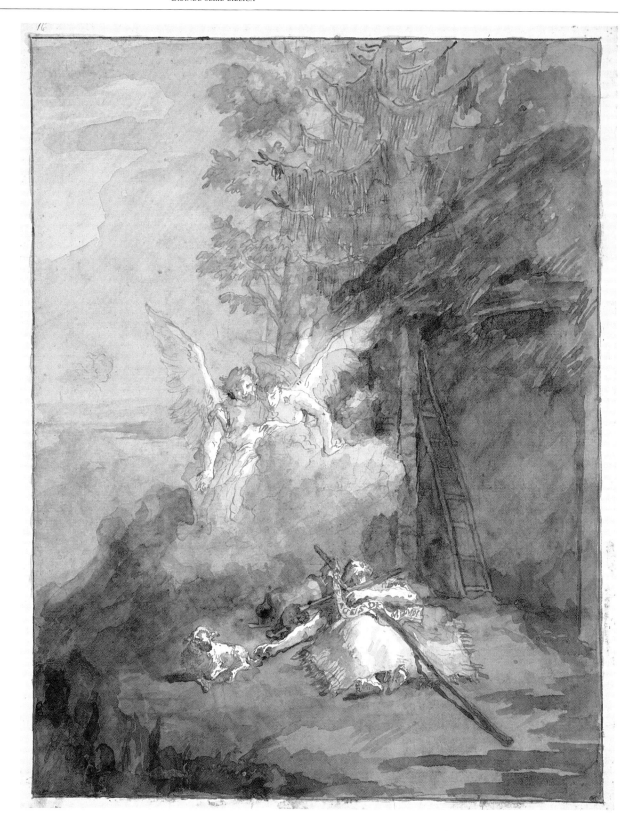

112
Il Credo degli apostoli

Penna e acquerello, 470 x 360 mm
Washington, National Gallery of Art,
dono di Stephen Mazoh and Co.,
Inc., in onore del 50° anniversario
della National Gallery of Art,
inv. n. 91.92.1
Firmato sul gradino: Dom.o
Tiepolo f
Provenienza: Jean-François Gigoux
(1806-1894), vendita Gigoux,
Parigi, Hôtel Drouot, 20-23 marzo
1882, n. 173; Wildenstein; New
York, Stephen Mazoh
Esposizioni: Venezia 1995, tav. 199

Il soggetto risulta di grande interesse
e merita ulteriori studi. A quanto si
dice, il primo racconto completo del-
la leggenda delle origini del credo de-
gli apostoli è offerto da Rufino di
Aquileia (345-410) nel suo *Commen-
tarius in symbolum Apostolorum*, scrit-
to nel 404. Si dice che dopo la Pente-
coste gli apostoli abbiano formulato
di comune accordo un "credo" o
"Symbolum Apostolorum", come si
può leggere nel disegno, sulla plac-
chetta del muro "SIMBOLO APOSTOLI-
CO/CREDO". Il termine era comunque
già presente in una lettera, scritta
probabilmente da sant'Ambrogio a
Milano nel 390 (cfr. J.N.D. Kelly,
Early Christian Creeds, London 1950,
pp. 1-3). La figura seduta sul seggio
vescovile al centro potrebbe rappre-
sentare san Pietro, circondato ai lati
dagli altri apostoli.
È chiaro che, essendo Rufino di Aqui-
leia uno dei primi teologi locali di lar-
ga fama, era molto rinomato nella Ve-
nezia del Settecento e la sua storia,
per quanto priva di biblica autorità,
fu prontamente adottata da Giando-
menico.

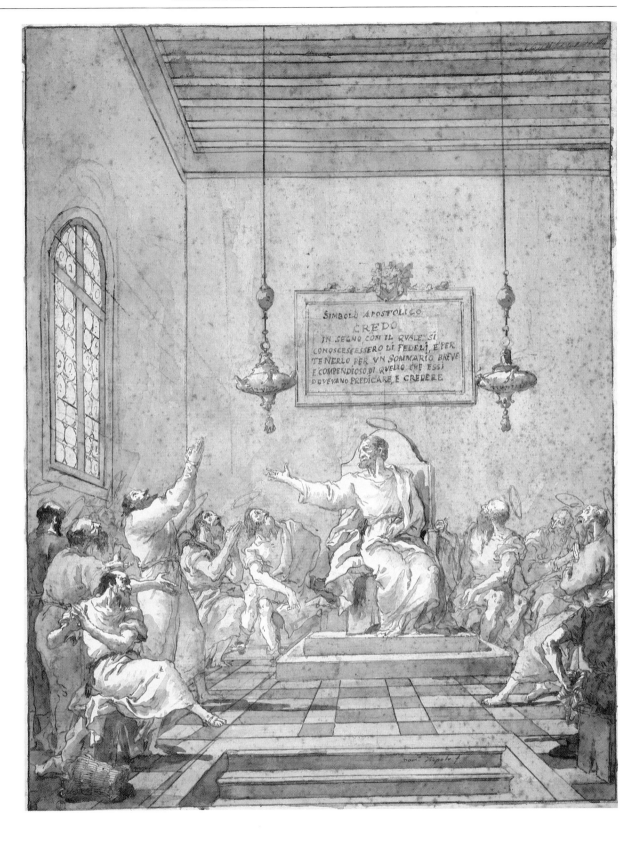

113
**Supplicanti davanti a papa
Paolo IV**
Penna e acquerello, 490 x 362 mm
Princeton, The Art Museum,
Princeton University, lascito Dan
Fellows Platt, inv. n. 1948-1289
(Gibbons 679)
Firmato: Dom.o Tiepolo f
Provenienza: Edward Bergson,
tav. Lugt 872a; Vienna, Heck;
Dan Fellows Platt, 1936, Gibbons
1977, tav. 679
Esposizioni: Princeton 1966, tav. 102
Bibliografia: Byam Shaw 1962, p.36,
nota 4; Gibbons 1977, tav. 679

L'iscrizione identifica il papa come
Paolo IV Carafa (1555-1559), ma ri-
mane oscura la vera ragione della
scelta del soggetto, unico tema mo-
derno all'interno della serie dei gran-
di disegni religiosi.

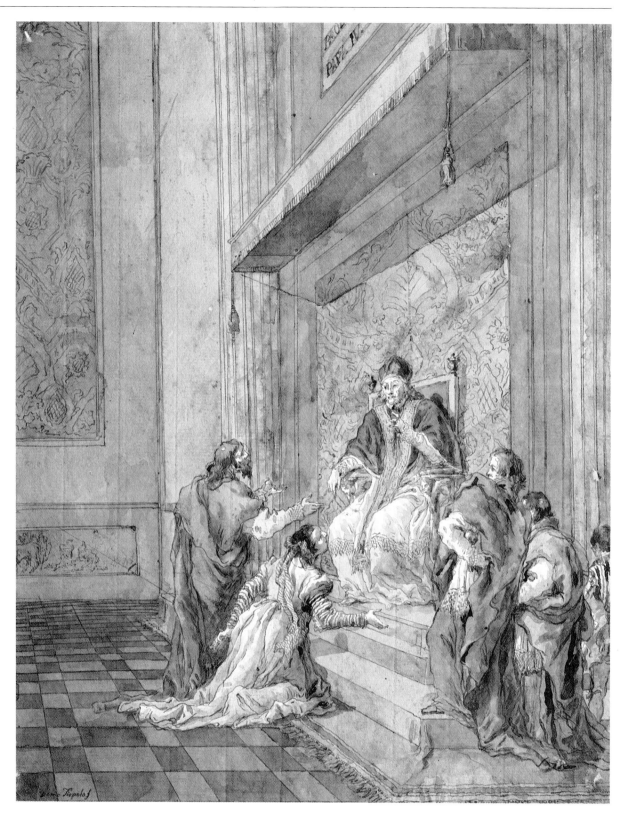

**Supplicanti davanti a papa
Paolo IV**

114
Studi di una farfalla
Penna e acquerello, 285 x 195 mm
Udine, Civici Musei e Gallerie di
Storia e Arte
Firmato: Dom.o Tiepolo f
Esposizioni: Bruxelles 1983, tav. 57;
Venezia 1995, tav. 205
Bibliografia: Byam Shaw 1962,
tav. 51; Rizzi 1970, tav. 36

Sembra ora che la lunga serie di raffi-
nati disegni in folio, qui denominati
Scene di vita contemporanea (catt.
135-154) fosse preceduta da una serie
in quarto in qualche modo simile che,
come le altre, era a volte composta da
disegni precedenti. In molti casi un di-
segno di questa serie viene successiva-
mente utilizzato nelle Scene di vita
contemporanea. Raramente questi fo-
gli sono numerati. Il disegno in que-
stione è una prova di Giandomenico in
veste di studioso di storia naturale, e si
distingue per essere chiaramente lo
studio di una creatura vivente. Uno
studio simile è conservato a Napoli
(cat. 115; Passariano 1971, tav. 84; cfr.
anche *ibid.*, tavv. 82, 83). Adelheid
Gealt presuppone che nel nostro caso
la farfalla così amorevolmente studiata
sia una sola.

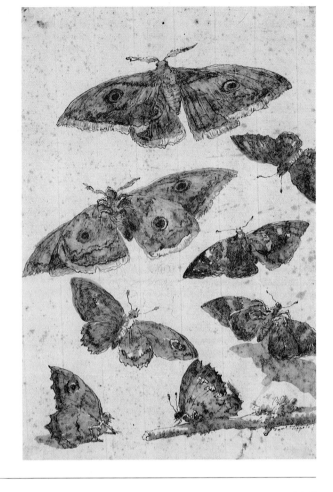

115
Studi per testa d'aquila
Penna e acquerello
Napoli, Accademia di Belle Arti
Iscrizione: Testa d'Aquila dal vero
Firmato: Dom.o Tiepolo f
Esposizioni: Passariano 1971, tav. 83

I cinque studi sembrano essere la se-
quenza di una testa d'aquila staccata
dal corpo. Nessun altro disegno di
Giandomenico reca una simile iscri-
zione, volta a conferma che si tratta
di una serie di studi dal vero.

116

Uno struzzo, un cervo e un cane

Gessetto nero su carta bianca,
265 x 170 mm
Stoccarda, Graphische Sammlung
Staatsgalerie, Sammlung Schloss
Fachsenfeld, inv. n. II/1665
Firmato: Dom.o Tiepolo
Provenienza: vendita Habich,
Stoccarda 1899, lotto 661, acquisto
Koenig, 6M; Aalen, Sammlung
Freiherr Koenig-Fachsenfeld; Stadt
Aalen
Bibliografia: Stoccarda 1970, p. 162;
Knox 1980, M.117a

Si presuppone in questa sede che il
disegno sia uno dei primi studi gio-
vanili di Giandomenico, tratto da due
incisioni di Stefano della Bella.
I due struzzi riprendono la *Caccia al-
lo struzzo* (Baudi de Vesme 1906, n.
732; Massar 1971, tav. 732) mentre il
cane che attacca il cervo è tratto dal-
la *Caccia al cervo* (Baudi de Vesme
1906, n. 737; Massar 1971, tav. 737).
La firma piuttosto elaborata suggeri-
sce che si tratti del disegno di un
principiante.
Le immagini comunque segneranno
Giandomenico per tutta la vita e i
medesimi soggetti riappariranno,

perfezionati, nel disegno della Fon-
dation Custodia (ill. p. 235), e in
quello Oberlin, *Gli struzzi* (cat. 174).

117

Il coccodrillo

Penna e acquerello, 232 x 168 mm
Londra, Courtauld Institute
Galleries, collezione Witt, inv. n.
Witt 2631
Firmato: Dom.o Tiepolo
Esposizioni: Venezia 1980, tav. 97
Bibliografia: Byam Shaw 1938,
tav. 59; Byam Shaw 1959b,
pp. 392-393; Byam Shaw 1962,
p. 43

Questa eccezionale composizione
vanta un nobile precedente: la *Caccia
al coccodrillo e all'ippopotamo* di Ru-
bens ora a Monaco. Quando il dipin-
to si trovava ad Augusta venne stu-
diato da Johann Elias Ridinger che lo
ripropose in una delle sue incisioni
(Thienemann 708). L'uso frequente
da parte di Giandomenico di queste
incisioni per raffigurare animali e uc-
celli è stato esaurientemente analizza-
to da Byam Shaw. Forse il coccodrillo
destava un particolare interesse in
quanto simbolo dell'America, tant'è
vero che figura con particolare rilievo
negli affreschi dello scalone di Würz-
burg. Uno studio di Giambattista per
quel coccodrillo si trova nell'Album

Beurdeley all'Ermitage (Knox 1980,
A.66v) e un disegno simile a opera di
Giandomenico è conservato presso la
collezione Lehman (Byam Shaw,
Knox 1987, tav. 149).

118

Elefante che attacca un cane
Penna e acquerello, 198 x 288 mm
Firenze, Gabinetto Disegni e Stampe
degli Uffizi, inv. n. 78175
Firmato: Dom.o Tiepolo f
Esposizioni: Passariano 1971, tav. 79

Giandomenico utilizza questo grup-
po per raffigurare l'elefante di sinistra
nella scena di vita contemporanea
Due ragazzi osservano due elefanti (ill.
p. 55). Il secondo elefante è tratto da
un altro disegno simile (ill. p. 55).
Sembra molto probabile che Giando-
menico non abbia mai visto un ele-
fante dal vivo e si sia formato un im-
magine dell'animale da Stefano della
Bella. Si noti a proposito il disegno di
Torino (cat. Bibl. Reale, tav. 545, ges-
setto nero e penna acquerellata, 210
x 150 mm) *Elefante morto in Firenze
addi 9 novembre 1655*.

119

**Cavallo in un paesaggio con
architetture**
Penna e acquerello, 190 x 265 mm
Venezia, Fondazione Cini,
inv. n. 30.079
Firmato: Dom.o Tiepolo f
Provenienza: Giuseppe Fiocco
Esposizioni: Venezia 1955, tav. 79;
Parigi 1971b, tav. 113; Londra,
Heim 1972, tav. 90

Il disegno appartiene a una serie di
disegni di cavalli, con o senza cava-
lieri, di cui circa ventisette si trovano
all'interno del nuovo raggruppamen-
to di Scene di vita contemporanea nel
formato in quarto. Alcuni di essi re-
cano i numeri: 26, 27, 28, 31, 68, e
molti saranno ripresi nelle Scene di
vita contemporanea in folio. Nel dise-
gno in questione, il gruppo principa-
le di edifici sulla sinistra è tratto da
un disegno appartenuto un tempo ad
Adolphe Stein (Knox 1974, tav. 35).

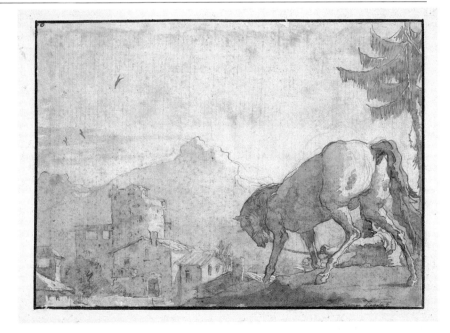

120

Tre cavalieri

Penna e acquerello, 195 x 280 mm
Collezione privata
Firmato: Dom.o Tiepolo f
Provenienza: Londra, Hallsborough
1965, tav. 57; Parigi, Antenor Patino
1974; Sotheby's, New York, 16
gennaio 1986, tav. 125

Si tratta di un altro esemplare dalle
Scene di vita contemporanea in quar-
to. Alcuni dettagli dei tre cavalieri
vennero utilizzati altre due volte da
Giandomenico: la prima in un curio-
so disegno, dall'oscuro significato re-
ligioso, della collezione Wallraf, che
si dice essere appartenuto alla Gran-
de serie biblica e provenire dalla col-
lezione Cormier (Venezia 1959, tav.
111). Venne ripreso una seconda vol-
ta in una delle Scene di vita contem-
poranea in folio (n. 23 della serie) re-
gistrata nella collezione di Mrs. Kil-
vert (Parigi 1952, tav. 32). Byam
Shaw nota come il resto del disegno,
a eccezione del cane, sia tratto da un
disegno della collezione Lehman,
che, a sua volta, deriva dalla stampa
di un'opera del Castiglione eseguita
da Pietro Monaco (Byam Shaw, Knox
1987, tav. 153). Il disegno qui pre-
sentato, con i cavalieri trasformati in
Pulcinella, è stato ripreso anche in un
disegno per il Divertimento (n. 59
della serie).

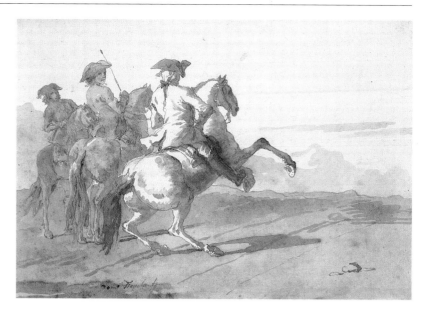

121

Cavaliere turco

Penna e acquerello, 205 x 292 mm
Collezione privata
Firmato: Dom.o Tiepolo f
Iscrizione in alto a sinistra: 68
Provenienza: San Pietroburgo,
Ermitage; Christie's, 3 aprile 1984,
tav. 36; Christie's, 16 gennaio 1986,
lotto 125; Christie's, New York, 12
gennaio 1995, lotto 56
Esposizioni: Praga, Lenz 1937,
tav. 137

Disegni di questo tipo sono stati ana-
lizzati da Byam Shaw (Byam Shaw
1962, pp. 40 e 41; Byam Shaw, Knox
1987, tav. 144). Il presente esempla-
re è eccezionalmente libero nel tratta-
mento e si distingue dalle tradiziona-
li raffigurazioni di Giandomenico di
cavalli magri e rigidi che, a detta di
Byam Shaw, appaiono "fin troppo
lunghi di gambe, troppo piccoli di te-
sta e, in generale, eccessivamente os-
suti e nodosi". Il nostro cavallo è ri-
preso mentre salta e, precisamente, in
una delle celebri posizioni del dressa-
ge nota come la "groppata", illustrata
in un disegno di Ridinger (Vienna,
Nebehay, "Handzeichnungen von
Joh. El. Ridinger" ca. 1985). Può dar-
si che Giandomenico abbia ancora
una volta tratto l'ispirazione da Stefa-
no della Bella, per esempio dal *Cava-
liere negro in Egitto* (181 x 185 mm,
Baudi de Vesme, p. 272), un esem-
plare della serie di undici Cavalieri
esotici incisi all'acquaforte nel 1650,
dei quali si pensa che fossero a volte
ispirati al mitico viaggio in Medio
Oriente del 1644 (Baudi de Vesme
1906, pp. 270-280; Massar 1971,
tavv. 270-280. Cfr. anche Bean, Gri-
swold 1990, tavv. 260 e 261).

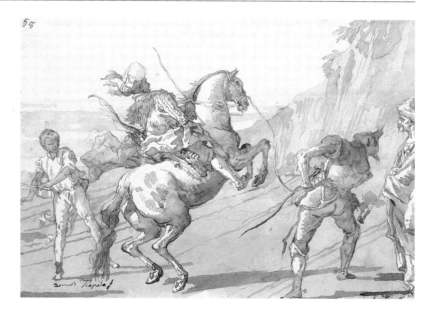

122

Cavaliere con Pulcinella

Penna e acquerello, 200 x 290 mm
San Pietroburgo, Museo di Stato
dell'Ermitage, inv. n. 25637
Firmato: Dom.o Tiepolo f
Iscrizione in alto a sinistra: 26
Provenienza: Schwarz
Bibliografia: Dobroklonsky 1961,
n. 1635, tav. CLXIV; Byam Shaw
1962, tav. 80

Il foglio apparteneva chiaramente alla
stessa serie del precedente. Anche
questo appare insolitamente libero
nel trattamento e il soggetto risulta
abbastanza eccezionale, essendo uno
dei pochi fogli di Giandomenico, a
parte la grande serie del *Divertimento*,
che tratti il soggetto dei Pulcinella.
D'altra parte questo è il tema di mol-
ti disegni di Giambattista, eseguiti
nell'arco di diversi anni (Knox 1984).
Gli edifici dello sfondo ricordano i
disegni di paesaggio degli ultimi anni
1750, ed effettivamente l'esemplare
qui presentato potrebbe risalire a
quell'epoca.
La posa del cavallo è classica, ispirata
in ultima analisi a *Le Grand Scipion*
(Knox 1992, tav. 19), viene utilizzata
da Giambattista per esempio nella

Battaglia dei Volsci per Ca' Dolfin
(Knox 1991, tav. 5), e ancora ripresa
da Giandomenico nell'*Assedio di Bre-
scia* (Knox 1980, tav. 221).

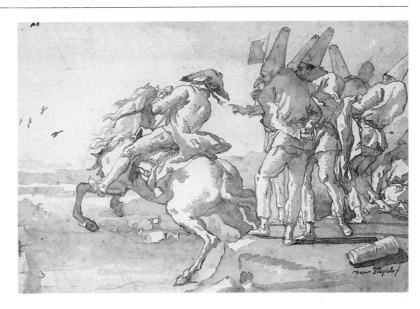

123

Sellando il cavallo

Penna e acquerello, 184 x 271 mm
New York, collezione Mr. Peter
Marino
Firmato: Dom.o Tiepolo f
Provenienza: Drouot Rive Gauche, 10
marzo 1980, tav. 5

Il muro di cinta del giardino a sinistra
sembra derivare dall'incisione di
Giandomenico tratta dall'*Armida e
Adrasto*, originariamente parte del ci-
clo del Tasso per Ca' Manin, ora alla
National Gallery di Londra (Rizzi
1971, tav. 129).

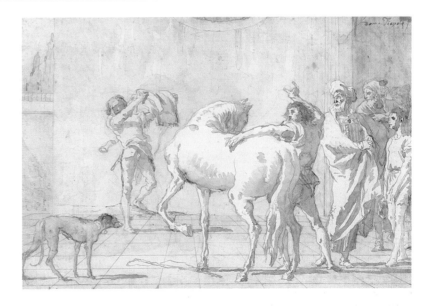

124
Centauro e satiressa in giardino
Penna e acquerello, 192 x 273 mm
Princeton, The Art Museum,
Princeton University, lascito Dan
Fellows Platt, inv. n. 1948.898
(Gibbons 669)
Firmato: Dom.o Tiepolo f
Bibliografia: Knox 1964, tav. 73;
Cailleux 1974, tav. 58

Il dettagliato studio di Jean Callieux sui disegni di Giandomenico raffiguranti centauri, fauni e satiri, pubblicato come supplemento al "Burlington Magazine" di giugno 1974, elenca un centinaio di esemplari. Il relativo saggio introduttivo affronta i problemi generali posti dalla serie, compreso quello della datazione. Lo studioso concorda con la tesi secondo cui molti disegni andrebbero collocati nel periodo tra gli anni 1754-1762. La tesi è certamente valida per quel che riguarda i disegni caratterizzati da un segno più libero, come quello qui presentato. Cailleux affronta anche la questione dell'origine dell'interesse di Giandomenico per queste creature mitologiche, citando la prima pubblicazione del 1757 di opere recuperate a Ercolano, e i plagi all'incisione del veneziano Giuseppe Guerra che apparvero anche prima di questa data. Comunque satiri e satiresse, o fauni e faunesse (e forse è più appropriato usare questo termine visto che i fauni non sempre hanno gambe caprine) abbondano anche tra gli incisori all'acquaforte del Seicento e tra i loro successivi ammiratori veneziani (Santifaller 1973). In ogni caso la miglior fonte letteraria è Filostrato (I, 20 Satiri; I, 22 Mida; I, 25 Gli Andrii; cfr. anche Filostrato il Giovane II, 2 Marsia ; e Callistrato 1 Su un satiro). Satiri e satiresse sono personaggi comuni nelle opere di Giambattista dei primi anni 1740. Compaiono a Palazzo Clerici a Milano nel 1740 – dei quali si ricordano i bellissimi studi preparatori del Metropolitan Museum of Art (Cambridge 1960, tav. 20) –; sulle sovrapporte per Ca' Manin del 1742 (Knox 1978, tavv. 12-14); e in quelle che considero essere le prime tavole degli *Scherzi di Fantasia*, databili all'incirca allo stesso periodo (Rizzi 1971, tavv. 13, 14; Knox 1972, p. 840). Negli ultimi anni 1750 i medesimi personaggi si ritrovano negli affreschi di Villa Valmarana, Ca' Rezzonico e Strà: da ricordare la raffinata serie di studi a gessetto per Strà a Stoccarda (Stoccarda 1970, tavv. 161-164) e la bella serie di disegni a penna del Horne Museum. Giandomenico inserisce questi soggetti in quelle stesse ambientazioni paesaggistiche trattate da Giambattista negli ultimi anni 1750. Nel disegno in questione, il paesaggio dello sfondo è ripreso dall'ambientazione disegnata da Giambattista negli ultimi anni 1750, ora al Boymans-van Beuningen Museum di Rotterdam (ill. p. 232), la stessa utilizzata anche per il Divertimento 63 (cat. 171) e che si ispira, pur con differenti gruppi di figure, a un disegno del Metropolitan Museum of Art: *Il centauro e un giovane satiro* (Cailleux 1974, tav. 62).

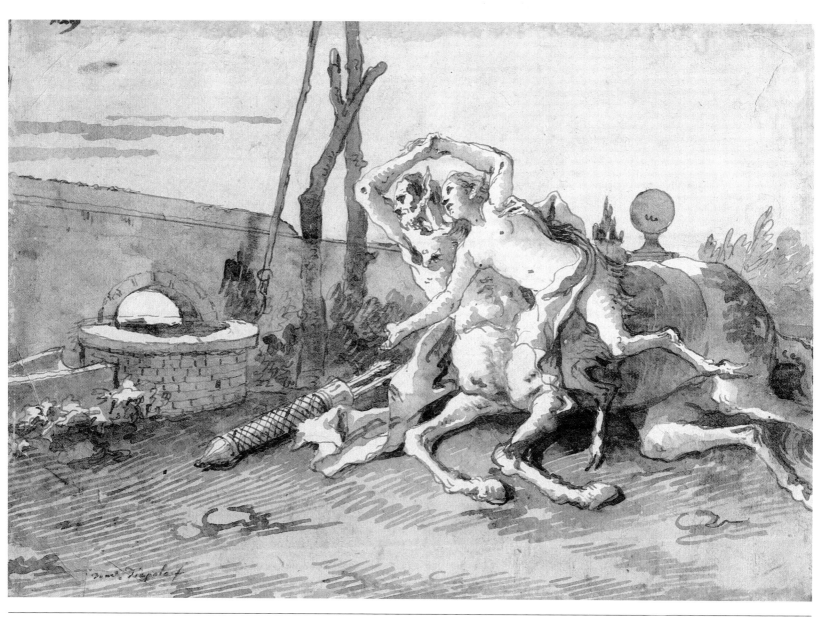

125
Centauro e due satiri che giocano
Penna e acquerello, 190 x 269 mm
Princeton, The Art Museum,
Princeton University, lascito Dan
Fellows Platt, inv. n. 1948.902
(Gibbons 673)
Iscrizione: 85
Firmato: Dom.o Tiepolo f
Provenienza: V.A.Heck, Venezia
1936; Dan Fellows Platt
Bibliografia: Knox 1964, tav. 77;
Cailleux 1974, n. 67, tav. 61

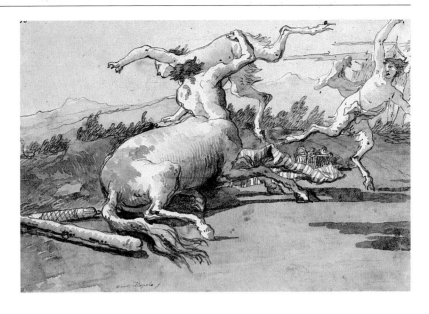

126
**Ercole attacca delle satiresse
con arco e freccia**
Penna e acquerello, 185 x 300 mm
Milano, Castello Sforzesco, Civico
Gabinetto dei disegni
Firmato: Dom.o Tiepolo f
Esposizioni: Venezia 1951, n. 150,
come Milano, Museo Civico
Bibliografia: Cailleux 1974, n. 79,
tav. 68, come Milano, collezione
privata

Ercole è identificato dalla clava posata a terra, mentre le satiresse, singolarmente dotate di ali, non sembrano minimamente preoccuparsi dell'arco e della freccia dell'eroe greco. Può darsi che esse siano degli spiriti della campagna, pertanto invisibili ai suoi occhi.

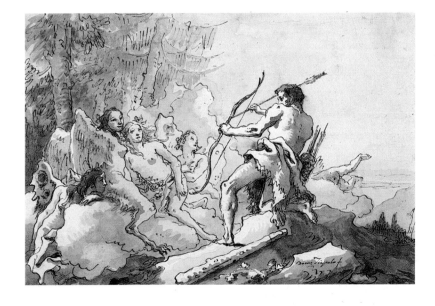

127

Famiglia di satiri in cucina
Penna e acquerello, 190 x 275 mm
Parigi, Ecole Nationale supérieure
des Beaux-Arts, inv. n. 2424
Firmato: Dom.o Tiepolo f
Esposizioni: Venezia 1988, tav. 65;
Parigi 1990, tav. 65
Bibliografia: Byam Shaw 1962,
tav. 40; Cailleux 1974, tav. 87;
Pedrocco 1990, tav. 25

Nell'ordinamento offerto da Jean
Cailleux, gli ultimi due disegni ap-
partengono a una categoria speciale,
la "Famiglia di satiri in un interno".
Il materiale iconografico della serie si
arricchisce improvvisamente di un
nuovo elemento di realismo, finora
offerto dall'occasionale apparizione
di familiari edifici di campagna nello
sfondo.
In questo senso la serie guarda avan-
ti alle Scene di vita contemporanea e
al *Divertimento per li Regazzi*, tanto
che Cailleux stabilisce un collega-
mento tra il disegno qui presentato e
il Divertimento 21 (Gealt 1986, tav.
21). Forse esiste un legame anche
con un'incisione di Stefano della Bel-
la, *La famille du Satyr en marche* (Bau-
di de Vesme 1906, 103.1; Massar

1971, tav. 103) che in realtà raffigura
L'infanzia di Giove, ed è stato ripreso
in un dipinto di Imperiale.

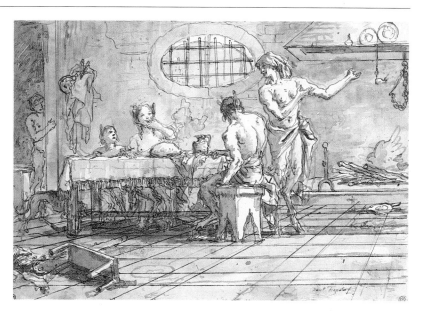

128

**Riposo di centauro con due
faunesse**
Penna e acquerello, 195 x 269 mm
Londra, Kate Ganz Ltd.
Firmato: Dom.o Tiepolo f
Iscrizione sul verso: 279
Provenienza: Sotheby's, 6 luglio
1992, tav. 100

Il disegno non è citato nella lista di
Cailleux

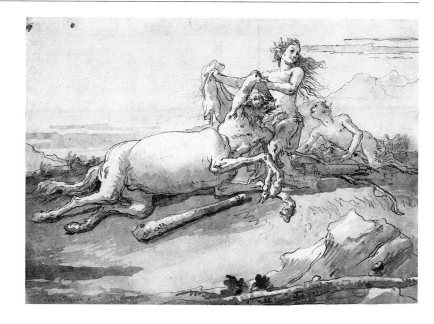

129

Centauro abbraccia una donna
Penna e acquerello, 250 x 312 mm
Collezione privata
Firmato: Dom.o Tiepolo f
Provenienza: Ian Woodner; Christie's
7 luglio 1992, tav. 40
Bibliografia: Prybram-Gladona 1969,
tav. 1

Questo vivace disegno non è citato da Cailleux che ne elenca altri cinque simili raffiguranti *Nesso e Deianira con putti* di cui uno nella collezione Lehman (Byam Shaw, Knox 1987, tav. 139). Pur non comparendo nelle opere di Giambattista, le storie di centauri sono frequenti nella pitture veneziane sin dall'inizio del Settecento, basti ricordare la grande *Battaglia tra Lapiti e Centauri* di Molinari per Ca' Correr, ora a Ca' Rezzonico, del 1698 circa (Knox 1992, tav. 12). La fonte letteraria più vicina sono ancora una volta Filostrato, Filostrato il Giovane e Callistrato. Nonostante ciò l'interesse di Giandomenico per i centauri negli ultimi anni 1750 è un'innovazione originale, e concordo con Catherine Whistler sul fatto che non possa essere efficacemente collegato alle scoperte di Ercolano. Nei di-

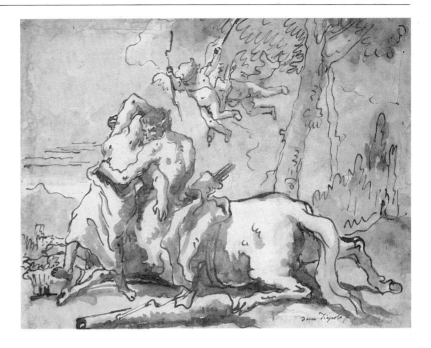

pinti di Giandomenico, la figura del centauro appare per la prima volta sul soffitto con il *Trionfo di Ercole*, ripreso all'acquaforte, in cui il carro dell'eroe appare trainato da quattro centauri. Il soffitto va identificato come uno dei tre per il palazzo Woronzov di San Pietroburgo, che sono arrivati a Lubecca nel giugno del 1759. Vale la pena notare che anche il soffitto di Giambattista del 1761 per palazzo Canossa a Verona raffigura una quadriga trainata da cavalli, così come lo schizzo di Manchester, mentre, come evidenziato da Catherine Whistler, Giandomenico ritorna allo schema della quadriga con centauri nel perduto soffitto sullo stesso tema per la sala da pranzo del Principe delle Asturie nel Palazzo Reale di Madrid, presumibilmente della metà degli anni 1760, riportato nel disegno Thyssen (Whistler 1994, pp. 107 sgg., tavv. 111-114). Nel disegno qui presentato, Deianira accetta quasi con tranquillità il rapimento mentre Cupido sembra garantire che l'azione è comunque guidata dall'amore; tuttavia, come generalmente richiesto dalla storia, Deianira si volge indietro verso il lontano Ercole in atto di tirare la sua freccia mortale.

130

Atteone
Penna e acquerello, 154 x 142 mm
Venezia, Fondazione Cini,
inv. n. 30.087
Firmato: Dom.o Tiepolo f
Esposizioni: Parigi 1971, tav. 120
Bibliografia: Byam Shaw, Knox 1987,
p. 162

Il disegno è il primo di una serie dedicata ai miti degli antichi. La storia di Atteone è narrata da Ovidio, *Metamorfosi*, III. La figura era evidentemente concepita come una scultura, e infatti come tale appare nella *Statua di Atteone* (n. 32 delle Scene di vita contemporanea). Un altro studio del gruppo si trova nella collezione Lehman (Byam Shaw, Knox 1987, tav. 132).

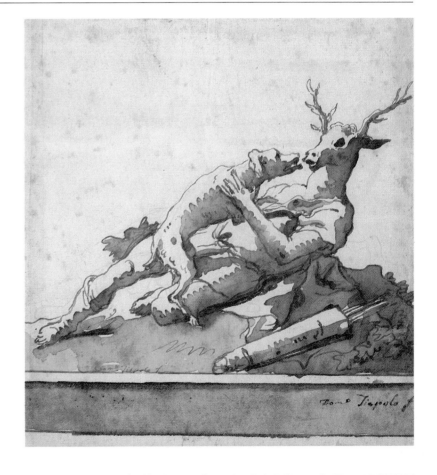

131

Atalanta

Penna e acquerello, 276 x 162 mm
Princeton, The Art Museum,
Princeton University, lascito Dan
Fellows Platt,inv. n. 1948-891
Firmato: Dom.o Tiepolo f
Iscrizione: 8
Provenienza: Naya 1924
Esposizioni: Princeton 1928
Bibliografia: Knox 1964, tav. 91

La testa di cinghiale giustifica l'iden-
tificazione con Atalanta, la cui storia
è narrata da Ovidio, *Metamorfosi*,
VIII. La serie di Giandomenico delle
Divinità è analizzata da Byam Shaw
(1962, pp. 39-40) e nuovamente da
Byam Shaw e Knox (1987, tavv. 135-
138). In alcuni casi questi disegni so-
no copie di una simile serie di alme-
no trenta esemplari numerati di
Giambattista: per esempio *Venere e
Cupido* (Byam Shaw 1962, tav. 35) è
una copia del n. 2 della serie di Berli-
no (inv. n. 4487) e sempre Byam
Shaw affianca l'originale *Meleagro* di
Giambattista (n. 16 della serie) a una
copia di Giandomenico, entrambi al-
la Fondation Custodia di Parigi (Ve-
nezia 1981, tavv. 88 e 89). Il disegno
in questione è una copia del *Narciso*

di Berlino (n. 12 della serie; Berlin
Staatliche Museen, inv. n. 4489; in
mostra Bonn 1989, tav. 123) con un
cambio di sesso!

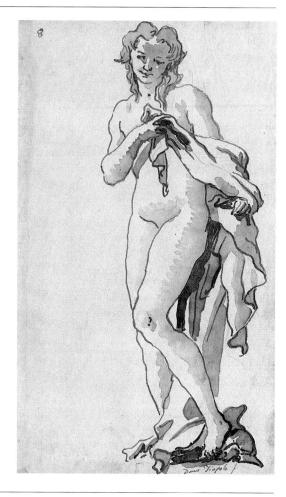

132

Cinque studi

Penna e acquerello, 255 x 183 mm
Venezia, Fondazione Cini,
inv. n. 30.090
Firmato: Dom.o Tiepolo f
Esposizioni: Parigi 1971, tav. 118

Le figure possono essere identificate
come Ercole, Mercurio (2) e Merito
(2). Il foglio appartiene a una serie di
cinque conservati presso la Fonda-
zione Giorgio Cini (Parigi 1971, tavv.
114-118) raffigurante soprattutto di-
versi studi – come in questo caso –
che rappresentano chiaramente delle
sculture da giardino, così comuni
nelle ville venete, spesso associate al
nome del Marinali (cfr.: Franco Bar-
bieri, in Vicenza 1990, pp. 226-246;
e anche Filippa Aliberti Gaudioso, in
ibid., pp. 334-338). Esiste una serie
di disegni a opera di Giambattista per
simili sculture per Villa Cordellina
(Knox 1960, tavv. 74-80).

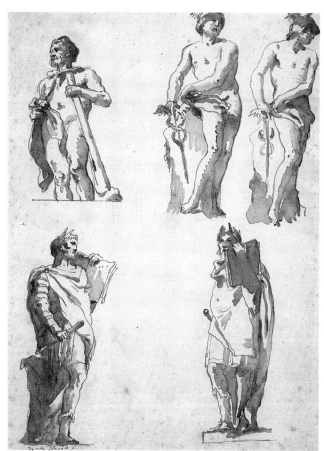

133

Ercole e Anteo su un piedistallo
Penna e acquerello, 216 x 147 mm
Venezia, Fondazione Cini,
inv. n. 30.083
Firmato: Dom.o Tiepolo f
Iscrizione: 2
Provenienza: Parigi, H. Bordes
Esposizioni: Venezia 1963, tavv. 103-112; Parigi 1971, tav. 127
Bibliografia: Byam Shaw 1962, p. 38;
Byam Shaw, Knox 1987, p. 164

Il disegno fa parte di una serie di undici studi simili della Fondazione Giorgio Cini (Venezia 1963, tavv. 103-112; Parigi 1971 tavv. 123-133), dieci dei quali provenienti dall'Album Bordes che conteneva trentotto esemplari. Alcuni sono registrati altrove. Questi sono analizzati da Byam Shaw nel 1962 e ancora nel 1987. Giambattista stesso aveva trattato il soggetto come parte della decorazione di Ca' Sandi a Venezia nel 1725 circa e sembra molto probabile che la fonte letteraria fosse Filostrato (II, 21 Anteo; Knox 1993, pp. 140-141), ma Byam Shaw cita anche i bronzi di Antico e il gigantesco marmo antico di Firenze.

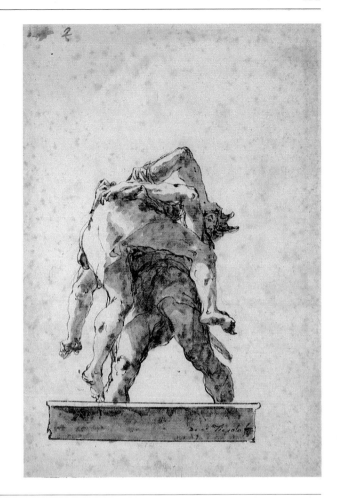

134

Rinaldo abbandona Armida
Penna, inchiostro di china e acquerello, 251 x 182 mm
New York, collezione privata
Non firmato
Provenienza: Christie's, New York, 13 gennaio 1993, tav. 64

Byam Shaw ha analizzato due disegni sul tema di Rinaldo e Armida della collezione Lehman (Byam Shaw, Knox 1987, tavv. 130, 131) rilevando come il secondo sia una trascrizione diretta del dipinto di Giambattista a Würzburg, dipinto che viene anche riportato al contrario in un'incisione di Lorenzo (Rizzi 1971, tav. 227). Sempre Byam Shaw ha notato altri sei fogli dell'Album Beauchamp, basati anch'essi sulla *Gerusalemme liberata* del Tasso, Canto XVI, 22-60 (Christie's 1965, tavv. 124-129), seguiti da nove variazioni sul tema di Angelica e Medoro tratto dall'*Orlando Furioso* dell'Ariosto, Canto XIX. Il disegno in questione, come i due della collezione Lehman, non è firmato. Ciò potrebbe suggerire che si tratti di un disegno preparatorio per un dipinto, anche se non esiste alcuna traccia di un dipinto simile nell'opera di Giandomenico. La disposizione generale delle figure ricorda il dipinto di Giambattista di Chicago (Knox 1978, tav. 10), comunque sembra appropriata una datazione intorno al 1757, corrispondente al periodo dedicato alla decorazione di Villa Valmarana.

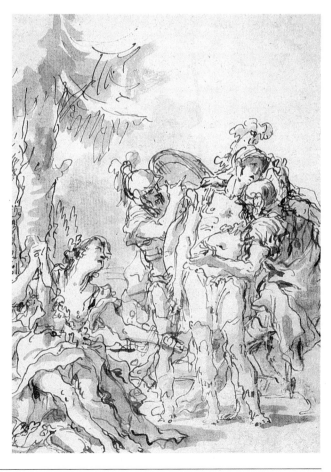

135
Tacchini sull'aia
Penna e acquerello, 285 x 410 mm
New Haven, Yale University Art
Gallery
Firmato: Dom.o Tiepolo f
Provenienza: Sotheby's, 11 novembre
1965, tav. 29
Bibliografia: "Art Quarterly" 1972
Non esposto in mostra

Il disegno è il n. 3 della serie. La composizione mostra il cortile di una casa colonica con una barchessa che è abbastanza simile agli edifici raffigurati nel disegno di Cleveland (cat. 136), i quali, a loro volta, riprendono il disegno di paesaggio di Giambattista della Fondation Custodia (Knox 1974, tav. 45).
Si fornisce il regesto dell'intera serie a pagina 240.

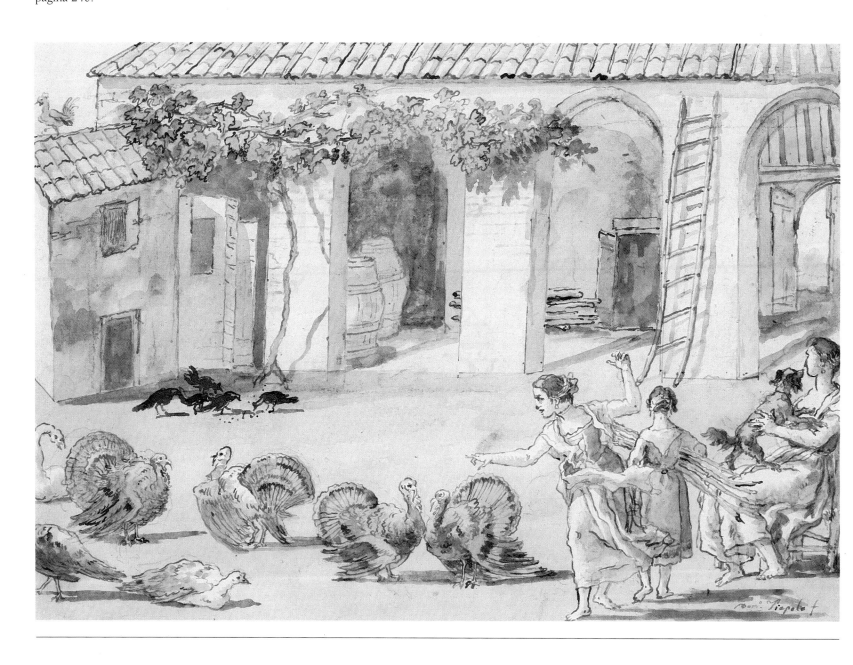

136

Contadini con carretto
Penna e acquerello, 287 x 413 mm
The Cleveland Museum of Art,
acquistato con il J.H. Wade Fund,
inv. n. 1937.568
Firmato: Dom.o Tiepolo f
Esposizioni: Birmingham 1978,
tav. 125
Bibliografia: Byam Shaw 1962,
tav. 63; Knox 1974, fig. 45

Il disegno è il n. 4 della serie. L'am-
bientazione è tratta dal disegno di
paesaggio di Giambattista della Fon-
dation Custodia (Knox 1974, tav.
45). L'interno del medesimo edificio è
raffigurato in *Tacchini sull'aia* (cat.
135), però in questo caso manca il
disegno di Giambattista. A parte gli
edifici che forniscono l'ambientazio-
ne, il carretto è ripreso da uno studio
delle Courtauld Institute Galleries
(Knox 1974, tav. 5) mentre il conta-
dino col mantello ricorda il disegno
del Victoria and Albert Museum
(Knox 1980, tav. 280).

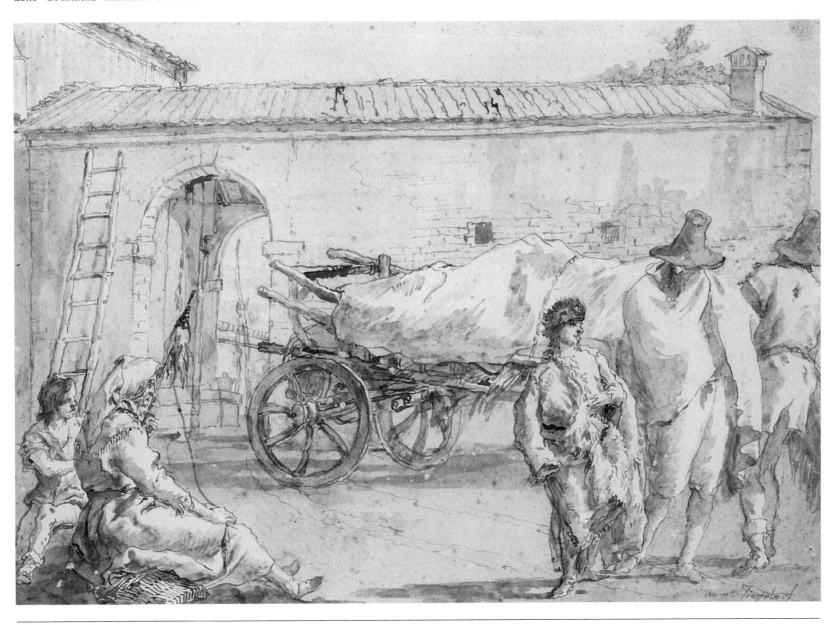

137

Famiglia di contadini in cammino verso la chiesa

Gessetto nero, penna e inchiostro bruno, acquerello bruno su carta, misure del foglio: 379 x 507 mm; misure del disegno: 286 x 412 mm
New York, National Academy of Design
Firmato: Dom.o Tiepolo f
Iscrizione a matita: 67 o 47?
Filigrana: tre stelle in un cartiglio coronato
Provenienza: Alfred Beurdeley (?); T.L. de Gara; Sotheby's, 11 novembre 1965, tav. 24, acquisto Agnew's; Christie's, 8 dicembre 1987, tav. 136; Christie's, New York, 10 gennaio 1990, tav. 88; New York, Peter Jay Sharp
Esposizioni: New York 1994, tav. 29
Bibliografia: Knox 1974, tav. 69

Il disegno è il n. 6 della serie. Appartiene a un gruppo di dodici fogli pre-senti all'asta Sotheby's del 1965 (vendita Sotheby's 1965, tavv. 18-29). L'intero sfondo è basato su un disegno, ora perduto, di Giambattista: esistono infatti altre tre riproduzioni di questo complesso architettonico (Knox 1974, tavv. 33, 53, 53), identificabile come la chiesa e il complesso conventuale della Madonna delle Grazie a Udine, sicuramente disegnato nell'estate del 1759, quando sia Giambattista che Giandomenico si trovavano nella città. Lo stesso gruppo di edifici appare in scala ridotta in un disegno del County Museum of Art di Los Angeles: *Un centauro e una faunessa* (Los Angeles 1975, tav. 81).

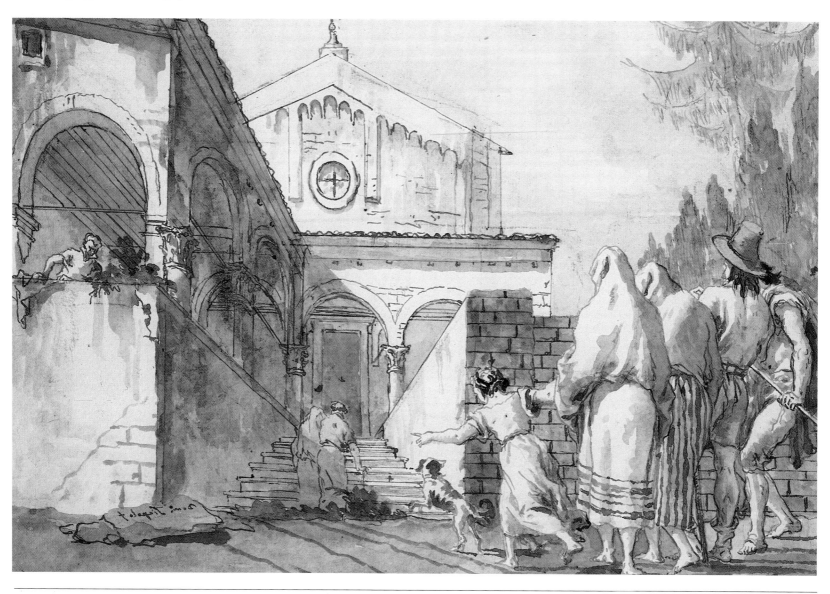

137
Famiglia di contadini in cammino verso la chiesa

138

**Quattro mucche, di cui una
durante la mungitura**
Penna e acquerello su gessetto nero,
292 x 419 mm
City of Nottingham Museums;
Castle Museum and Art Gallery,
lascito viscontessa Galway,
inv. n. 1891.146
Firmato: Tiepolo
Provenienza: viscontessa Galway
of Selby, 1891

Il disegno è il n. 10 della serie. La
parte sinistra della composizione vie-
ne ripresa nello sfondo a sinistra del
disegno del Louvre, Recueil Fayet
128. Ciò può implicare che il disegno
qui presentato sia l'originale, a meno
che entrambi siano stati ripresi da
una precedente fonte comune.

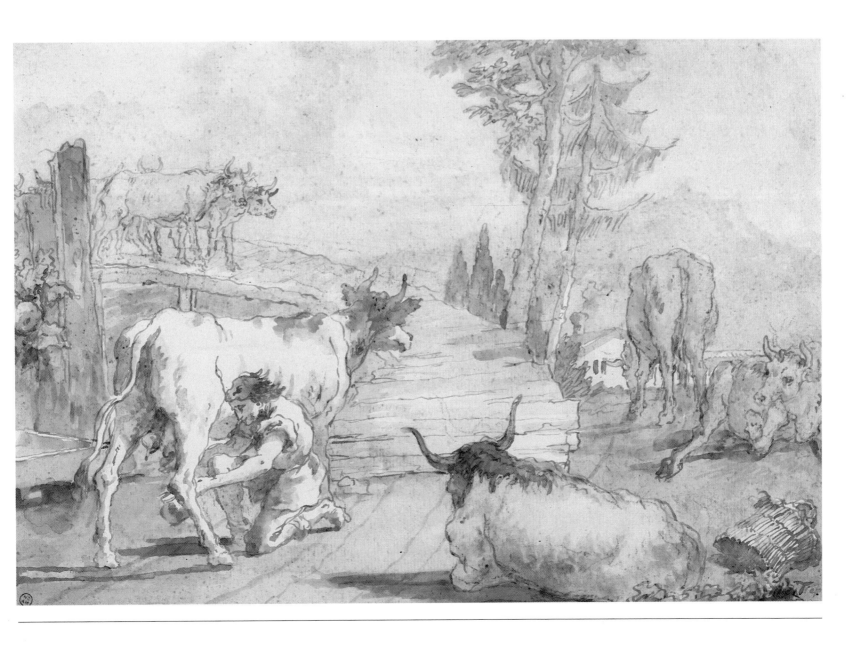

139
Un uomo osserva un branco
di cervi attraverso una staccionata
Penna e acquerello, 279 x 406 mm
New York, collezione Mr.Peter
Marino
Firmato: Dom.o Tiepolo / 1791
Iscrizione sul verso: No. 2 /
Fotografata dal Valencia / fa parte
della Raccolta de' 100 disegni
originali de Tiepolo
Provenienza: Christie's, New York,
7 gennaio 1981, tav. 86; Christie's,
7 luglio 1988, tav. 92
Bibliografia: Byam Shaw, Knox 1987,
fig. 29

Il disegno è il n. 17 della serie. Poiché
non ci sono dubbi circa l'appartenen-
za del disegno alle Scene di vita con-
temporanea, e non si sa niente circa
questa collezione di cento fotografie
di "Valencia", si può supporre che se
venissero ritovate, si potrebbe rico-
struire la serie. Sembra comunque
che fosse un gruppo di disegni molto
eterogenei. Byam Shaw osserva che il
branco di cervi deriva da diversi altri
disegni di cervi di Giandomenico. Per
esempio, come lo stesso studioso ha
dimostrato, i due in primo piano a si-
nistra sono ripresi da un disegno del-
la collezione Lehman, il quale, a sua
volta, è tratto da un'incisione di Ri-
dinger (Byam Shaw, Knox 1987, tav.
150; fig. 28). I due animali che si
muovono da destra sono tratti da un
disegno presente a una vendita Chri-
stie's (9 aprile 1988, tav. 90).

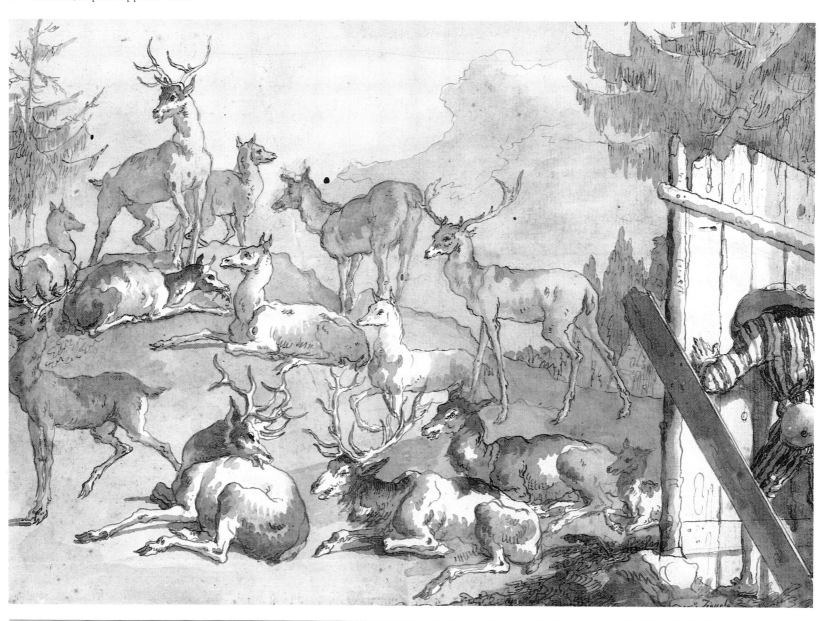

140

Uomini osservano un branco di leoni

Penna e acquerello su gessetto nero, 288 x 412 mm
Londra, Courtauld Institute Galleries, collezione Witt, inv. n. Witt 2676
Firmato: Dom.o Tiepolo f
Provenienza: Couturier; Peoli; Sir Robert Witt
Esposizioni: Whitechapel 1951, n. 137
Bibliografia: Byam Shaw 1959b, pp. 391 segg.; Byam Shaw 1962, p. 43

Il disegno è il n. 18 della serie. A partire da questo esemplare, in cui agli svaghi della campagna si affianca lo studio di animali esotici, si pensa che Giandomenico abbia introdotto all'interno delle Scene di vita contemporanea una serie di Animali selvaggi con cavalli e cavalieri. Come dimostrato da Byam Shaw quattro leoni del disegno compaiono negli affreschi di Giandomenico per Villa Tiepolo a Zianigo. Il leone sdraiato in primo piano invece deriva da un disegno conservato a Princeton (Knox 1964, tav. 83) e lo si trova anche in un disegno di Chicago, *Leone con leonessa e leoncino* (Joachim, McCullagh 1979, n. 141, tav. 150).

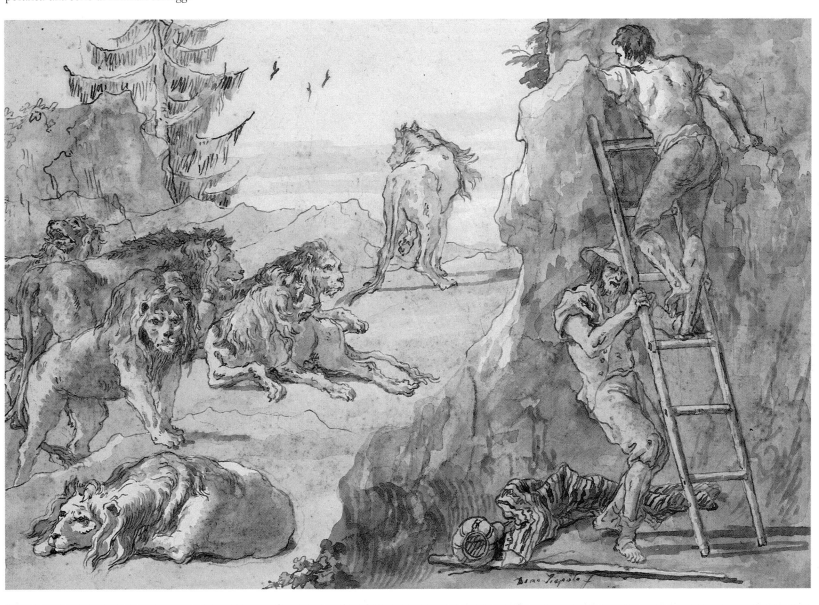

141
Il cavallo bianco
Penna e acquerello, 300 x 420 mm
Collezione privata – conte Michel de
Ganay
Firmato: Dom.o Tiepolo f
Provenienza: Parigi, collezione
privata
Esposizioni: Parigi 1971a, tav. 304

Il disegno è il n. 24 della serie. L'ambientazione è tratta dallo studio di un cortile a opera di Giambattista conservato al Fitzwilliam Museum (Knox 1974, tav. 2; Venezia 1922, tav. 76). L'uomo di schiena potrebbe derivare dall'incisione della Stazione II della *Via Crucis* di San Polo (Rizzi 1971, tav. 47).

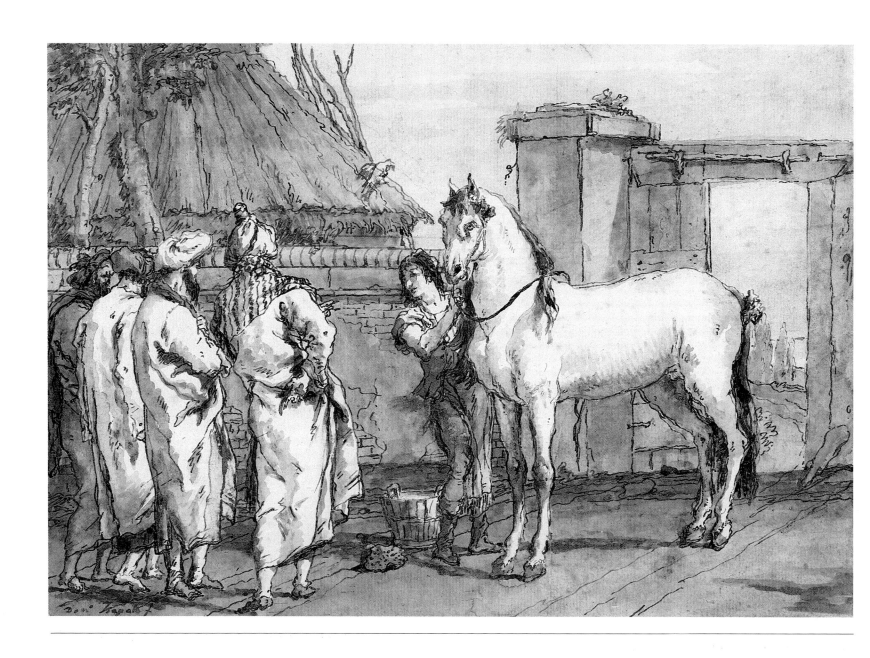

Il cavallo bianco

142
Il ciarlatano
Penna e acquerello, 290 x 416 mm
New York, The Pierpont Morgan
Library, collezione Thaw
Firmato in alto a sinistra: Dom.o
Tiepolo f
Provenienza: vendita Beurdeley,
1920; Sotheby's 1967, tav. 47;
Eugene Thaw
Esposizioni: New York 1975, tav. 61
Bibliografia: Byam Shaw 1962,
tav. 66

Il disegno è il n. 30 della serie. Può
essere collocato all'interno della se-
zione Divertimenti in campagna . Do-
menico torna su un tema a cui si era
dedicato con grande interesse negli
anni Cinquanta.

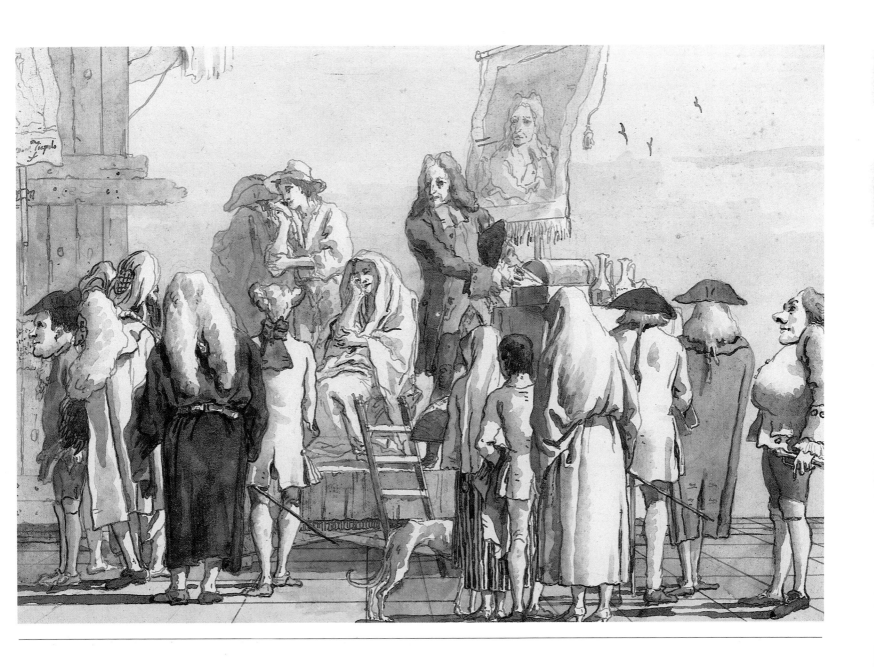

143

La gabbia dei leoni

Penna e acquerello, 295 x 410 mm
Ottawa, National Gallery of Canada,
dono Mrs. Samuel Bronfman,
O.B.E., Westmount, Quebec, 1973,
in ricordo del defunto marito, Mr.
Samuel Bronfman, C.C., LL.D.,
inv. n. 17580
Firmato: Dom.o Tiepolo f
Provenienza: asta Beurdeley, Rahir,
Parigi, 31 maggio 1920; Adrien
Fauchier Magnan; Parigi, Palais
Galliera, 12 giugno 1967, tav. 162;
New York, Charles Slatkin; dono
Mrs. Bronfman
Esposizioni: New York, Slatkin, s.d.,
tav. 15; Ottawa 1974, tav. 20
Bibliografia: "Connoisseur", marzo
1968; Byam Shaw, Knox 1987,
fig. 23

Il disegno è il n. 33 della serie. Può
essere collocato nella sezione Diverti-
menti in campagna. L'uomo in piedi
con le braccia conserte è tratto da un
disegno della collezione Lehman
(Byam Shaw, Knox 1987, tav. 101).
La composizione viene ripresa nel Di-
vertimento 39

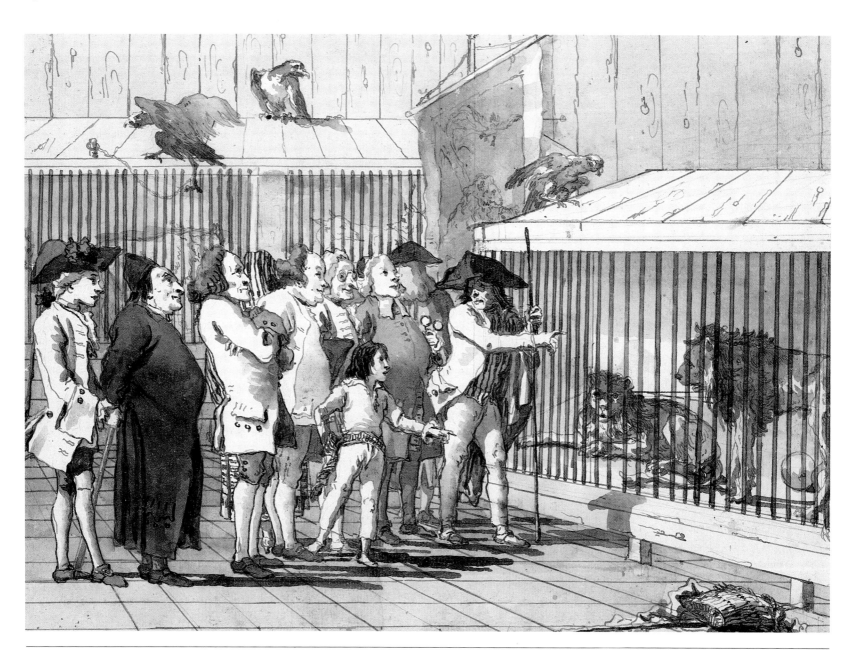

144

La visita alle scuderie

Penna e acquerello, 290 x 417 mm
New York, collezione privata
Firmato: Dom.o Tiepolo f / 1791
Provenienza: vendita Beurdeley,
31 maggio 1920; Fauchier Magnan;
Sotheby's, 6 luglio 1967, tav. 44;
Robert Lehman
Bibliografia: de Chennevières 1898,
tav. 131; Juynboll 1956, tav. 4; Byam
Shaw 1962, tav. 48, nota 1; Succi in
Mirano 1988, tav. 34

Il disegno è il n. 35 della serie. Il largo uso delle caricature di Giambattista è abbastanza insolito.
Il robusto uomo al centro è tratto da un disegno dell'Album Kay, precedentemente nella collezione di Sir William Walton (Sotheby's, New York, 13 gennaio 1988, tav. 158).
Il cane che si sta grattando è preso da

Gli angeli conducono sant'Anna via da casa (cat. 90), anche se rovesciato.

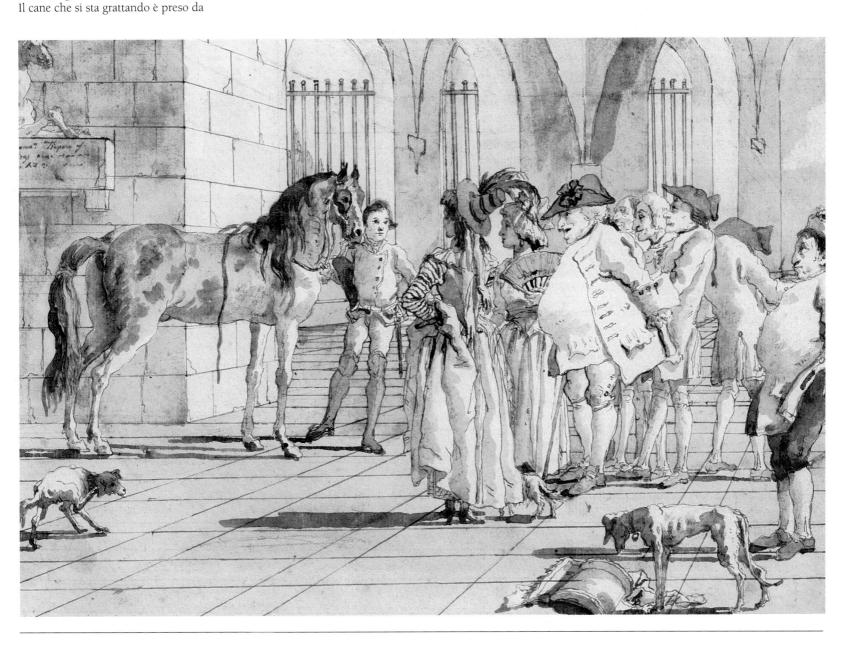

145

La passeggiata campestre I
Penna e acquerello, 287 x 415 mm
Ottawa, National Gallery of Canada,
dono Mrs. Samuel Bronfman,
O.B.E., Westmount, Quebec, 1973,
in ricordo del defunto marito, Mr.
Samuel Bronfman, C.C., LL.D.,
inv. n. 17582
Firmato: Dom.o Tiepolo f
Provenienza: Sotheby's 1967, tav. 46;
New York, Charles Slatkin Galleries;
dono Mrs. Samuel Bronfman 1973
Esposizioni: Ottawa 1974, tav. 19;
Washington 1989, tav. 25
Bibliografia: Knox in Washington
1989, tav. 25; Succi, in Mirano
1988, tav. 43

Il disegno è il n. 39 della serie. Appartiene alla terza sezione della serie La villeggiatura. Due disegni molto simili (nn. 40 e 41 della serie) sono tra quelli firmati e datati 1791. La probabile datazione permette di mettere in relazione i disegni con le decorazioni ad affresco realizzate da Giandomenico nello stesso anno per il *portego* della villa di famiglia situata su una strada di campagna che unisce Mirano a Zianigo. In alcuni casi il collegamento tra i disegni e gli affreschi è ancora più netto di questo: il *Mondo Novo*, n. 28 della serie nella sezione Divertimenti in campagna (Byam Shaw 1962, tav. 76), è riportato fedelmente nell'affresco (Mariuz 1971, tav. 366); così come *La presentazione della fidanzata - I*, n. 74 della serie nella sezione Divertimenti a Venezia (New York 1975, tav. 60), viene ripresa tale quale nel *Minuetto in villa* (Mariuz 1971, tav. 368).

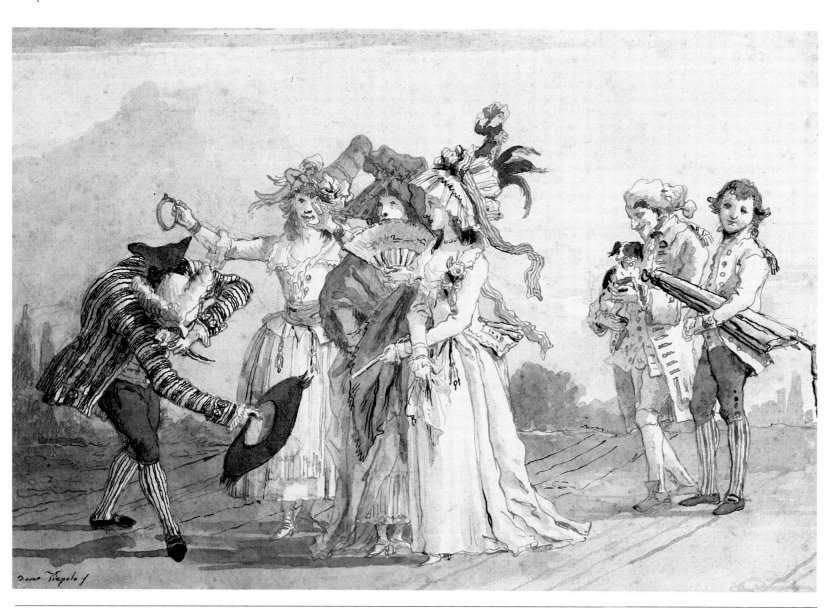

La passeggiata campestre I

146
Paesaggio con coppia
Penna e acquerello, 344 x 450 mm
Parigi, Musée du Louvre, R.F. 41566
Firmato: Dom.o Tiepolo f;
cancellato: 1791
Provenienza: Vienna, Fürst
Waldburg-Wolfegg, 1902; Parigi,
Otto Wertheimer, 1956; Sotheby's,
New York, 16 gennaio 1985,
tav. 200
Esposizioni: Düsseldorf, Boerner
1982, tav. 30
Bibliografia: Sack 1910, p. 323,
n. 180

Il disegno è il n. 48 della serie. A giu-
dicare dall'abbigliamento, soprattutto
dal bellissimo copricapo, si tratta di
uno degli ultimi disegni eseguiti da
Giandomenico, forse attorno al 1800.

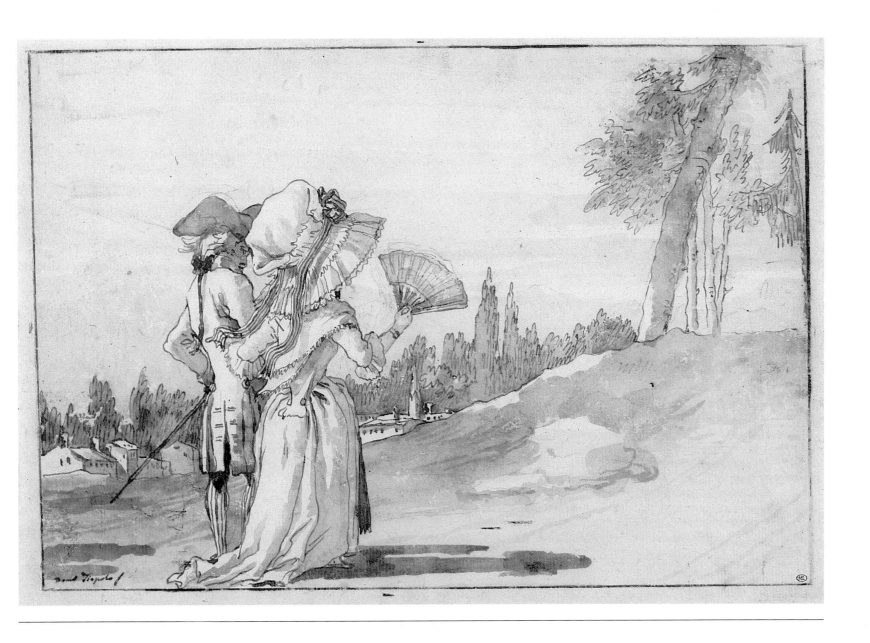

147

Una giovane coppia e una coppia anziana

Penna e acquerello, 370 x 500 mm
Venezia, Museo Correr, Gabinetto disegni e stampe
Firmato: Dom.o Tiepolo f
Esposizioni: Venezia 1951, n. 127; Venezia 1978, n. 48
Non esposta in mostra

Il disegno è il n. 43 della serie. La scena tende a illustrare il contrasto tra giovinezza e vecchiaia.

L'anziana coppia a destra guarda con una certa diffidenza i due giovani a sinistra che, mano sui fianchi e abiti eleganti, mostrano una vaga espressione di disprezzo. Ritroviamo la stessa ragazza sulla sinistra del *Venditore di pappagalli* (n. 77 della serie),

mentre un giovane molto simile a quello qui ritratto compare con un alto cappello nelle vesti del venditore di pappagalli sulla destra. Il confronto suggerisce una datazione intorno agli ultimi anni 1790. Lo stesso giovane compare con la sua ragazza nell'*Incontro al Liston* della collezione Lehman (n. 66 della serie).

Giandomenico doveva essere affascinato da questa coppia, dato che la stessa appare ancora una volta, leggermente ritoccata, nella *Statua di Ercole* (n. 46 della serie), in cui si ritrova sulla sinistra anche la stessa statua collocata al centro del disegno qui presentato. La statua è a sua volta tratta da un disegno di Giandomenico (asta Sotheby's, 28 giugno 1979, tav. 225).

Non si è invece ancora risaliti al mo-

dello della statua di sinistra, mentre le sfingi possono richiamare il *Regno di Flora* di Giambattista a San Francisco, suggerendo che Giandomenico volesse qui riproporre un'ambientazione simile.

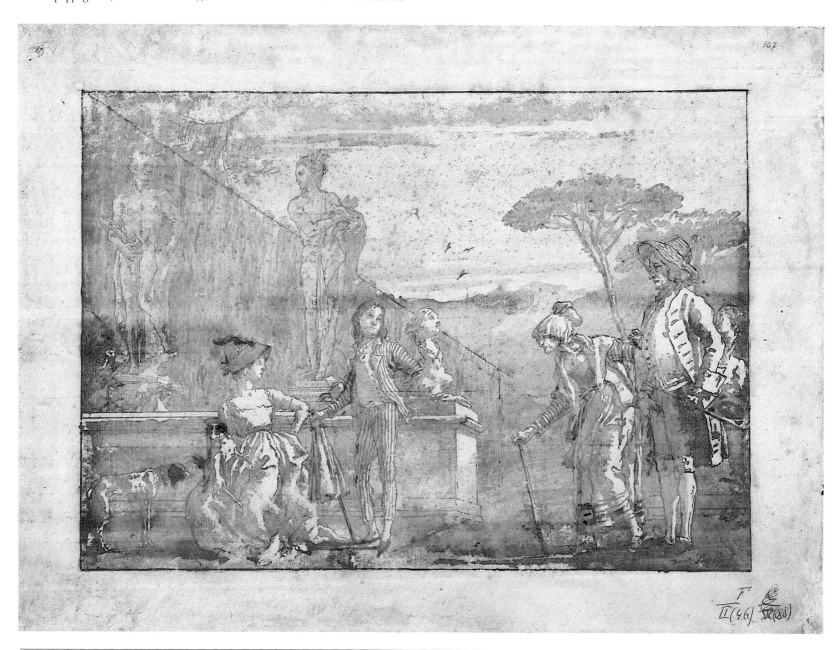

148
Gli uccelli prigionieri
Penna e acquerello, 296 x 421 mm
Cambridge, Fogg Art Museum,
Harvard University Art Museums,
lascito anonimo in memoria di
Louise G. Borroughs, inv. n. 75.1984
Firmato: Dom.o Tiepolo f / 1791
Provenienza: Baltimora, Mrs. Bryson
Burroughs
Esposizioni: Chicago 1938
Bibliografia: Byam Shaw 1962,
tav. 75; Mariuz 1971, tav. 24; Succi
in Mirano 1988, tav. 31
Non esposta in mostra

Il disegno è il n. 44 della serie.

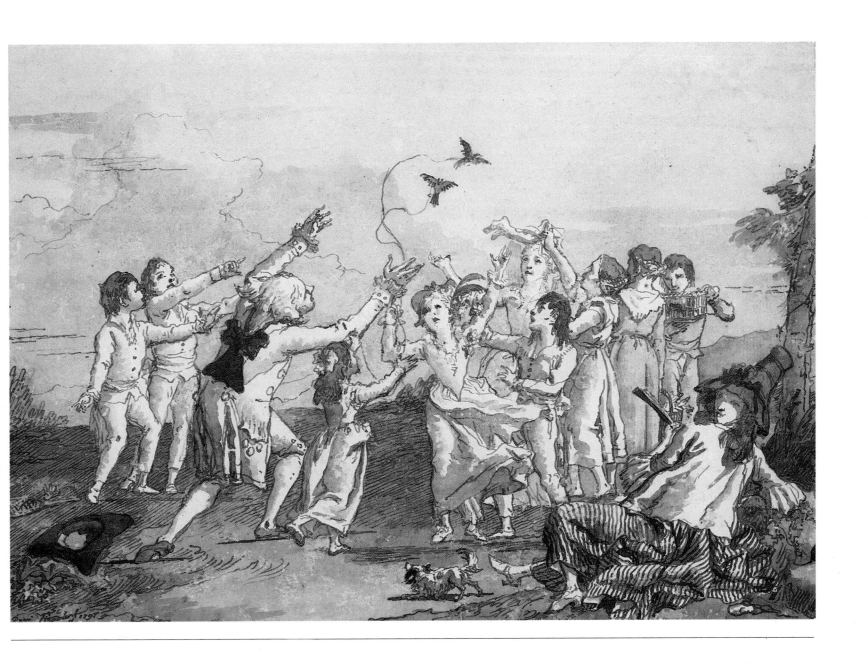

149
Il mercato
Penna e acquerello, 290 x 420 mm
New York, Mr. e Mrs. Gilbert Butler
Iscrizione a matita: 33
Firmato: Dom.o Tiepolo f / 800
Provenienza: Sotheby's, 11 novembre
1965, tav. 21; Agnew's
Bibliografia: Succi in Mirano 1988,
tav. 48
Non esposta in mostra

Il disegno è il n. 50 della serie e sembra essere datato 1800. La ricercatezza del disegno e lo stile del vestito della donna a sinistra rendono plausibile la data. Sotto questi aspetti è vicino al *Caffè sul molo* (n. 65 della serie) che anche secondo Byam Shaw "è difficilmente antecedente al 1800" (Byam Shaw 1962, tav. 71).

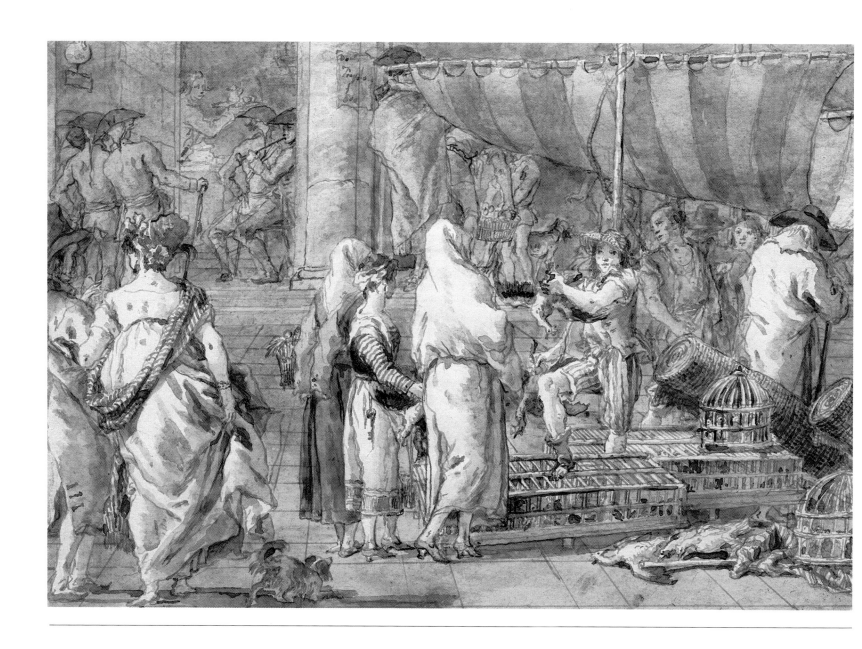

150

Il cavadenti
Penna e acquerello, 288 x 413 mm
Philadelphia Museum of Art,
acquistato con i fondi dello Smith
Kline Beecham (ex Smith Kline
Beckman) Corporation Fund
for the Ars Medica Collection,
inv. n. 1981.63.1
Firmato: Dom.o Tiepolo f
Provenienza: Sotheby's, 9 aprile
1981, tav. 118
Non esposta in mostra

Il disegno è il n. 59 della serie. I ve-
neziani del Settecento amavano mol-
to gli spettacoli (ill. p. 44), e, qualora
questi fossero assenti dai programmi
tradizionali, potevano essere rimpiaz-
zati dall'osservazione di un dentista
al lavoro. Il nostro dottore era evi-
dentemente una figura più modesta
di Bonafede Vitale, ciononostante
sembra avere una fitta coda di clienti,
niente affatto scoraggiati dalle soffe-
renze della signora che è appena sce-
sa dalla scala. La donna in piedi die-
tro di lei a destra è tratta ancora una
volta dal disegno di Edimburgo (cat.
41), mentre l'uomo grasso di schiena
a sinistra è una ripresa della caricatu-
ra di Giambattista apparsa all'asta di
Christie's il 15 luglio 1931, tav. 20.

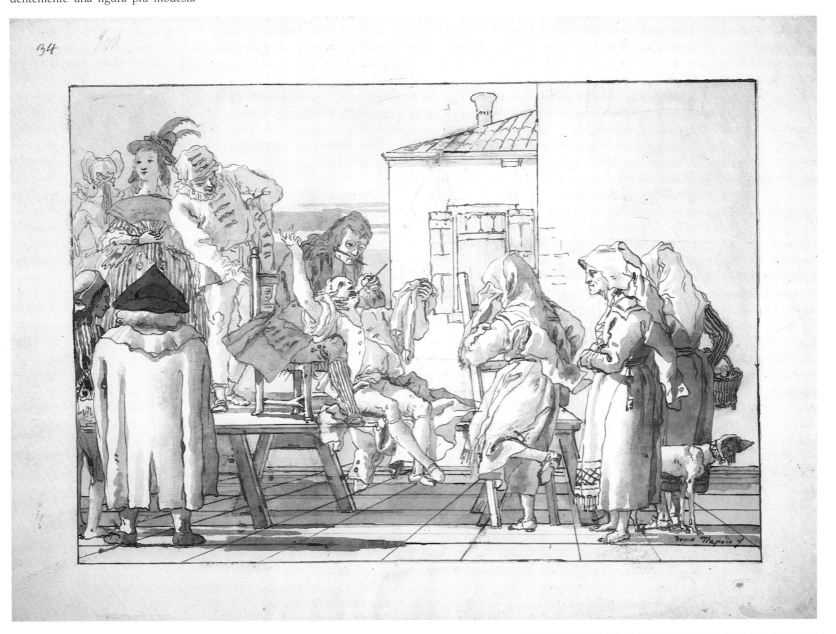

151

Il parlatorio - I

Penna e acquerello, 288 x 415 mm
Ottawa, National Gallery of Canada,
inv. n. 15349
Firmato: Dom.o Tiepolo f 1791
Provenienza: vendita Beurdeley,
31 maggio 1920; Sotheby's, 6 luglio
1967, tav. 47
Bibliografia: de Chennevières 1898,
tav. p. 141; Byam Shaw 1962, p. 49;
Succi in Mirano 1988, tav. 18

Il disegno è il n. 72 della serie. Può
essere collocato nella sezione Diverti-
menti a Venezia.
Esistono due scene di questo tipo
(l'altra è il n. 73 della serie), e la no-
stra è senz'altro la più dignitosa, con
maturi gentiluomini compostamente
seduti in conversazione con le paren-
ti che loro stessi hanno confinato al
di là delle grate.
La seconda versione è dominata da

uno spettacolo di marionette che atti-
ra l'attenzione delle recluse e dei visi-
tatori rendendo impossibile la con-
versazione.

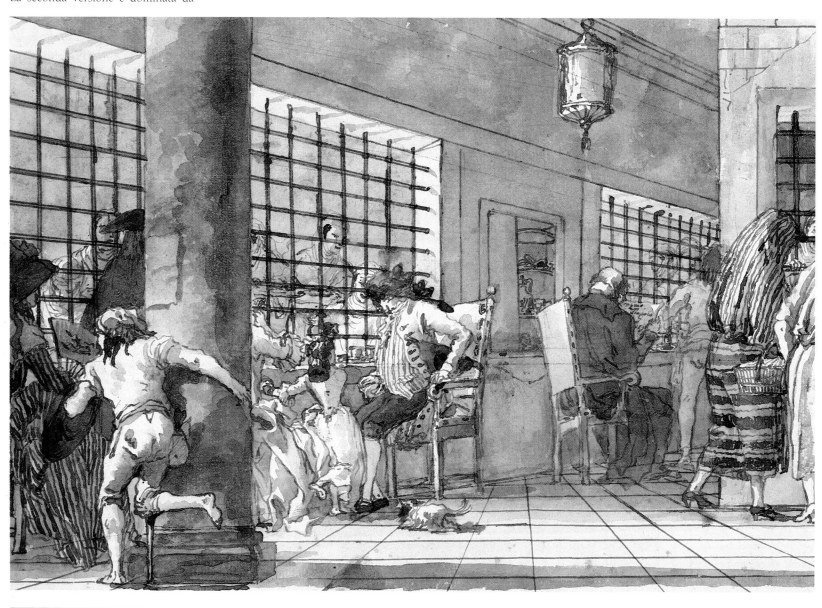

152
Il tè pomeridiano
Penna e acquerello, 288 x 415 mm
Collezione privata
Firmato: Dom.o Tiepolo f
Provenienza: de Chennevières 1898,
tav. 137; vendita Beurdeley, 31
maggio 1920; Sotheby's, 6 luglio
1967, tav. 42; Colnaghi
Esposizioni: Londra, Colnaghi 1995,
tav. 41
Bibliografia: Succi in Mirano 1988,
tav. 25

Il disegno è il n. 76 della serie.

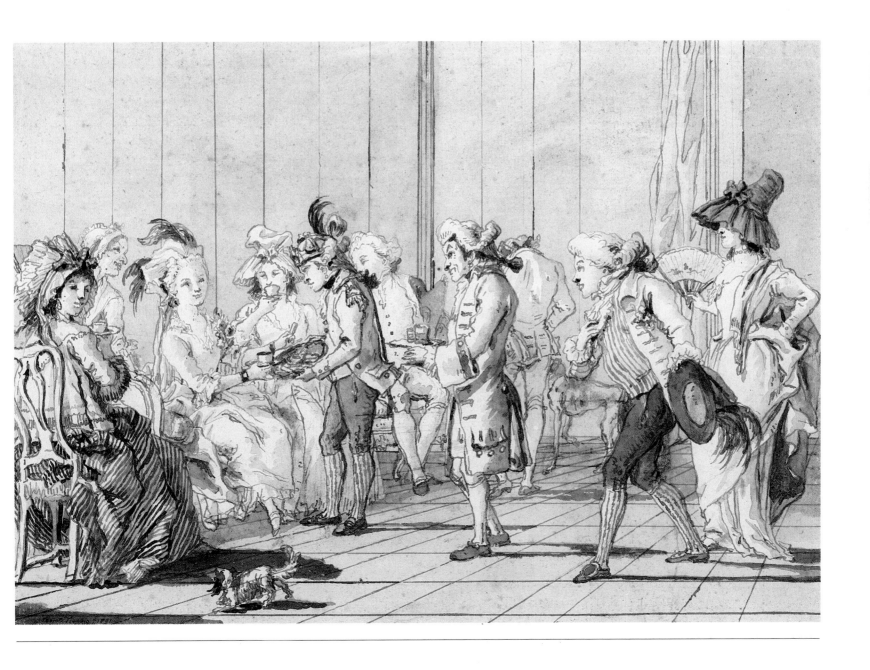

153
**Ragazzi che fanno il bagno
in canale**
Penna e acquerello
Cambridge, Fogg Art Museum,
Harvard University Art Museums,
donazione anonima in onore di
Louise G. Burroughs, inv. n. 5.1990
Firmato: Dom.o Tiepolo f
Non esposta in mostra

Il disegno è il n. 78 della serie ed è
l'unico del gruppo che illustri gli sva-
ghi dei giovanissimi popolani a Vene-
zia, svaghi a cui oggigiorno si assiste
più raramente.

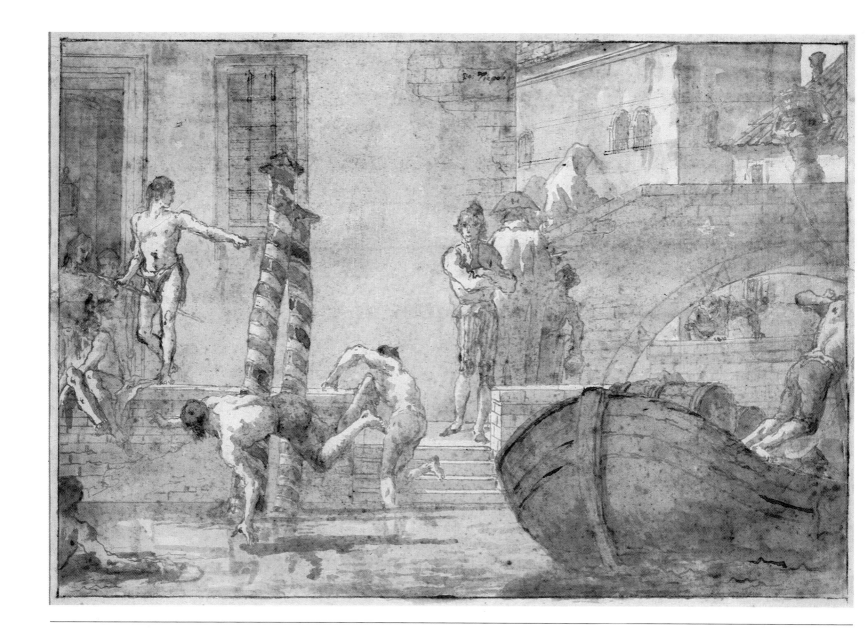

154
L'educazione dell'Infante di Spagna: la recita
Penna e acquerello, 286 x 416 mm
Prestito del Minneapolis Intitute of Arts, dono di Mr. Charles Loeser, inv. n. 1922, 22.10
Firmato: Dom.o Tiepolo f
Bibliografia: Byam Shaw 1962, tav. 58

Il disegno è il n. 80 del regesto in appendice. Insieme al disegno seguente si distingue dal resto della serie. Entrambi derivano da dipinti di Giandomenico, ora conservati presso una collezione privata di Bergamo (Mariuz 1971, tavv. 187, 188). I dipinti hanno una storia abbastanza complessa e il titolo scelto da Mariuz per il soggetto in questione, *Un episodio dell'educazione dell'Infante di Spagna*, è tratto da un'illustrazione pubblicata a Parigi nel 1876. Mariuz propone per i due dipinti una datazione intorno alla metà degli anni 1760, ed è possibile che essi siano rimasti presso Giandomenico per i successivi venticinque anni. Alcuni fattori mi spingono a suggerire per la datazione l'anno 1750 circa (Knox 1980, sotto P. 86 ecc.). Nessun altro disegno della serie si basa così direttamente su dipinti precedenti, per quanto anche qui la scena sia stata in qualche modo semplificata e alcuni personaggi alla moda eliminati. Come osservato da Byam Shaw, la figura seduta in primo piano al centro del disegno è tratta da uno studio di Giandomenico per la *Maddalena unge i piedi di Cristo* (Byam Shaw 1962, p. 85; Knox 1980, tavv. 165, 165).

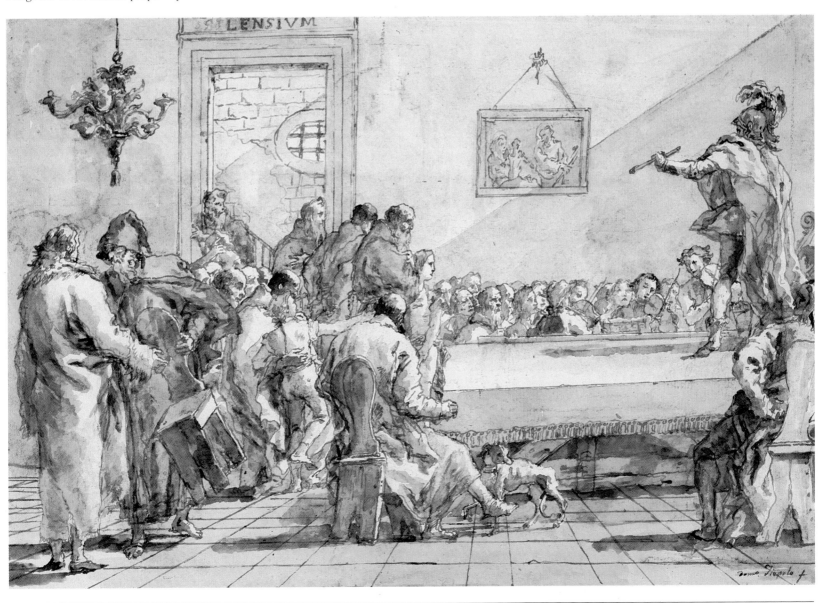

L'educazione dell'Infante di Spagna: la recita

155
Frontespizio

Penna e acquerello, 294 x 410 mm
Kansas City, The Nelson-Atkins
Museum of Art, inv. n. 32-193/9
Firmato: Dom.o Tiepolo f
Provenienza: Sotheby's, 6 luglio
1920, lotto 41: "Domenico Tiepolo.
Centodue scene di carnevale, con
molte figure, disegnate a penna e
bistro e arricchite con acquerelli di
bistro e inchiostro di china, firmato.
102.11 x 16 ins"; acquisto Colnaghi;
Parigi, Richard Owen
Esposizioni: Parigi 1921;
Bloomington 1979, tav. 1; Bruxelles
1983, fig. 46
Bibliografia: Byam Shaw 1962,
tav. 81; Mariuz 1971, tav. 30; Knox
1983, tav. 1; Knox 1984, tav. 1;
Gealt 1986, tav. 1
Non esposta in mostra

Il frontespizio fornisce il titolo alla serie, *Divertimento per li Regazzi*, e indica che questa era composta da centoquattro disegni; per quanto alla vendita Sotheby's del 1920 ne siano comparsi solo centodue oltre al frontespizio. I celebri disegni, numerati a inchiostro nel margine in alto a sinistra di ogni foglio, sono oggetto di studio di un intero capitolo di Byam Shaw. Lo studioso osserva che nelle diverse serie di fotografie dei disegni eseguite da Richard Owen prima della loro dispersione non compaiono i numeri a inchiostro. Sono comunque numerati a matita, sebbene ogni serie mostri delle varianti. I numeri più sicuri sono quelli sulla serie presso Sir Brinsley Ford a Londra. L'ordine dato da Giandomenico dovrebbe corrispondere ai numeri a inchiostro e un confronto, quando possibile, di questi ultimi con i numeri a matita dei disegni Brinsley Ford, fornisce un criterio perfettamente convincente. Per comodità viene fornito in Appendice il regesto completo della serie secondo quest'ordine.

Il frontespizio raffigura Pulcinella in piedi davanti a un blocco di pietra che assomiglia a un altare o a una tomba. Byam Shaw suggerì potesse trattarsi forse di una "blasfema parodia del frontespizio inciso da Giandomenico della *Via Crucis* del 1749", in realtà va vista come la tomba di Pulcinella stesso. La maschera tiene una grande bambola tra le mani e una scala è appoggiata alla "tomba" che richiama l'affresco di Giandomenico a Brescia (cat. 8; Knox 1980, tavv. 223 e 224). Sopra la tomba sono diversi vasi di coccio, probabili pentole per cucinare gli gnocchi, mentre in primo piano si distinguono un piatto di gnocchi e un fiasco di vino. Questi elementi forniranno delle tracce importanti per l'interpretazione dell'intera serie.

Questa versione di Pulcinella è una creazione di Giambattista, che utilizzò il personaggio in diversi disegni, in due dipinti e in due incisioni, una delle quali è *La scoperta della tomba di Pulcinella* (Knox 1984). Giandomenico lo raffigurò più raramente. Si conosce solo un disegno al di fuori di questa serie (cat. 122), oltre qualche piccolo dipinto e la famosa *Camera del Pulcinella* per Villa Tiepolo a Zianigo, ora a Ca' Rezzonico (Mariuz 1971, tavv. 370-383) che Sack sostiene di aver visto datata 1793.

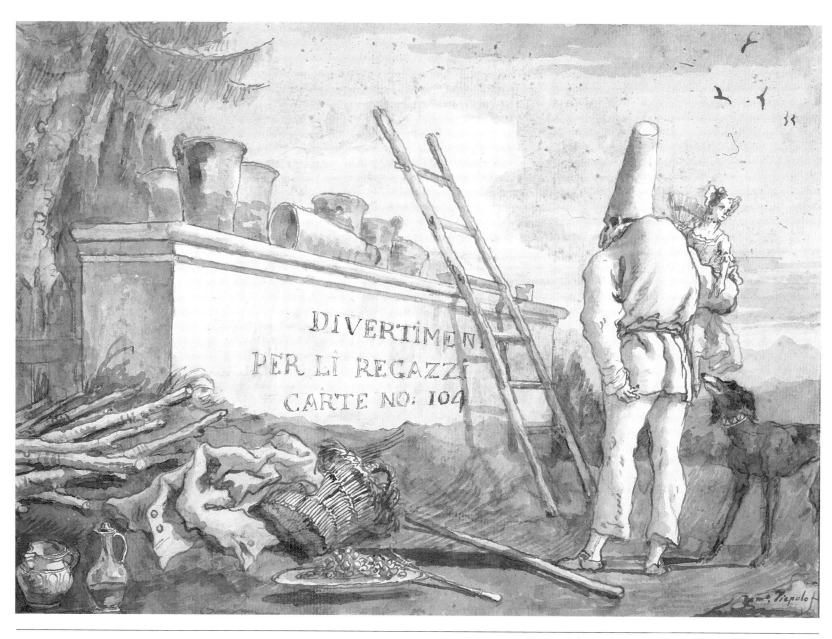

156

Il matrimonio del padre di Pulcinella

Penna e acquerello, 350 x 467 mm
Chicago, The Art Institute,
collezione Helen Regenstein,
inv. n. 1968.312
Firmato sulla colonna:
Dom.o Tiepolo f
Iscrizione sul margine in alto a
sinistra: 3
Provenienza: Sotheby's, 6 luglio
1920, acquisto Colnaghi; Richard
Owen
Esposizioni: Bloomington 1979,
tav. S18
Bibliografia: Joachim, McCullagh
1979, n. 144, tav. 151; Knox 1983,
p. 127; Gealt 1986, tav. 10;
Pedrocco 1990, tav. 34
Non esposta in mostra

Il disegno è il n. 3 della serie. Come
auspicabile per ogni buona biografia,
la storia comincia con i precedenti fa-
miliari e la prima scena si riferisce al-
le origini del nome Pulcinella, che
potrebbe derivare da "pulcino" inteso
come piccolo di tacchino (n. 1 dei
Divertimenti).
Vi viene raffigurata *La nascita del pa-
dre di Pulcinella*, avvenimento indub-
biamente prodigioso in cui il prota-
gonista sbuca fuori da un mostruoso
uovo di tacchino (ill. p. 97). L'uovo
viene covato dal tacchino femmina
mentre il marito è orgogliosamente in
piedi sulla sinistra sotto il ritratto de-
gli antenati appeso al muro.
La storia così raccontata trascura
completamente l'educazione e la cre-
scita del padre di Pulcinella per pas-
sare subito al corteggiamento e al ma-
trimonio.
Il corteggiamento (n. 2 della serie)
viene visto come una sorta di versio-
ne rustica dell'*Incontro di Antonio e
Cleopatra*. Il matrimonio del padre di
Pulcinella qui raffigurato non è meno
sfarzoso di quello di Federico Barba-
rossa e la principessa Beatrice dipinto
da Giambattista per il soffitto del Kai-
sersaal a Würzburg.

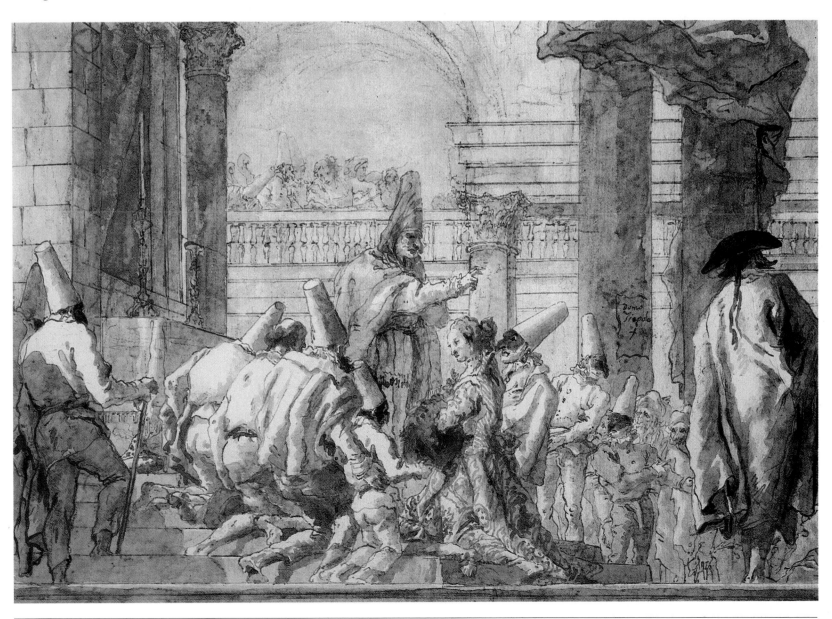

157

La festa di nozze

Penna e acquerello, 354 x 472 mm
New York, The Pierpont Morgan
Library, collezione Thaw
Firmato: Dom.o Tiepolo f
Iscrizione nel margine in alto a
sinistra: 5
Provenienza: Sotheby's, 6 luglio
1920, acquisto Colnaghi; Richard
Owen; Thaw; Artemis
Esposizioni: New York 1975, tav. 62;
Bloomington 1979, tav. 8
Bibliografia: Gealt 1986, tav. 11

Il disegno è il n. 5 della serie. Dopo la
cerimonia la coppia torna a casa per
salutare la nonna (n. 4 della serie).
All'episodio fa seguito la *Festa di noz-
ze*, che richiama ancora i dipinti di
Giambattista degli anni 1740 sul te-
ma del *Banchetto di Antonio e Cleopa-
tra*. Appare evidente il confronto con
il grande dipinto della National Gal-
lery of Victoria a Melbourne, tuttavia
la scena è basata più direttamente sul
Banchetto, n. 69 delle Scene di vita
contemporanea (Succi in Mirano
1988, tav. 42).

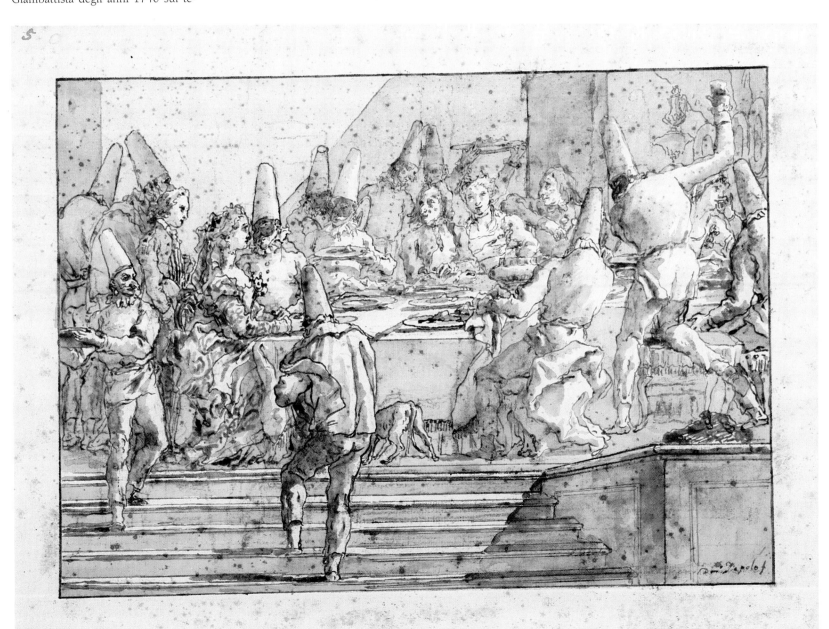

158
La danza campestre
Penna e acquerello, 362 x 476 mm
Rhode Island, Museum of Art,
Rhode Island School of Design,
inv. n. 57.239, lascito testamentario
di George Pierce Metcalf
Firmato: Dom.o Tiepolo f
Iscrizione sul margine in alto a
sinistra: 6
Provenienza: Sotheby's, 6 luglio
1920, acquisto Colnaghi; Richard
Owen
Esposizioni: Wellesley 1960, tav. 30;
Providence 1967, tav. 142;
Bloomington 1979, tav. 19;
Providence 1983, tav. 26
Bibliografia: Gealt 1986, tav. 24;
Pedrocco 1990, tav 36
Non esposta in mostra

Il disegno è il n. 6 della serie. *La dan-*

za campestre segue *La festa di nozze*: lo
sfondo è tratto da un piccolo studio
di fienile di Giambattista (ill. a lato).
Lo stesso disegno viene ripreso anche
nell'ultimo foglio di Recueil Fayet, *La
Sacra Famiglia con gli angeli e san Gio-
vannino.*

*Giambattista Tiepolo, Il fienile, penna e
acquerello, 102 x 152 mm, Londra, The
Walpole Gallery*

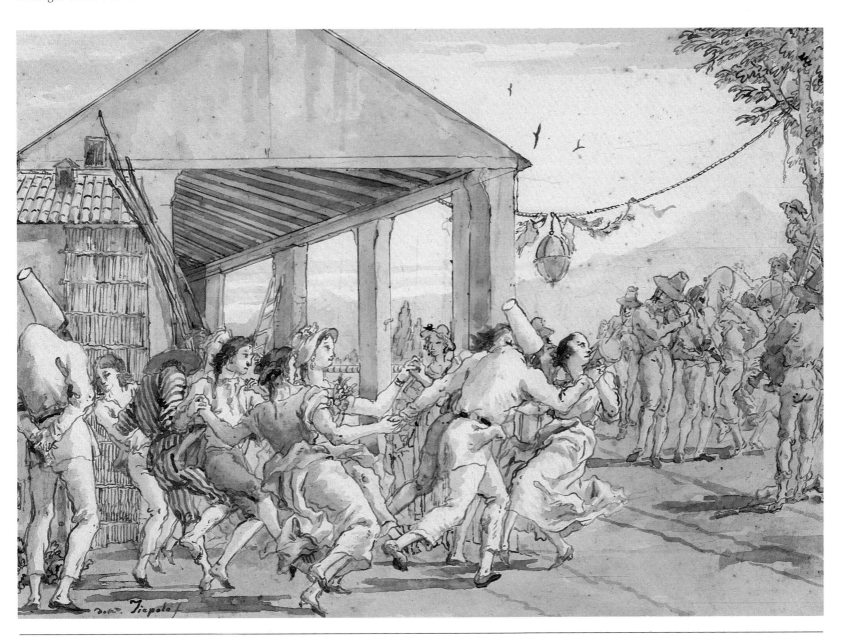

159
L'idillio in giardino
Penna e acquerello, 356 x 474 mm
Londra, Colnaghi's
Iscrizione sul margine in alto a
sinistra: 7
Provenienza: Sotheby's, 1967, tav. 39;
New York, Mrs. Regina Slatkin
Esposizioni: New York, Colnaghi
1994, tav. 41
Bibliografia: Byam Shaw 1962,
tav. 83; Gealt 1986, tav. 9

Il disegno è il n. 7 della serie e con-
clude la prima sezione del *Diverti-
mento*. Raffigura i felici sposini come
Rinaldo e Armida nel giardino del Pa-
lazzo Incantato nelle Isole Fortunate.
La loro felicità porterà direttamente
alla nascita del bambino, Pulcinella
stesso (n. 8 della serie che ha inizio
nella prossima sezione).

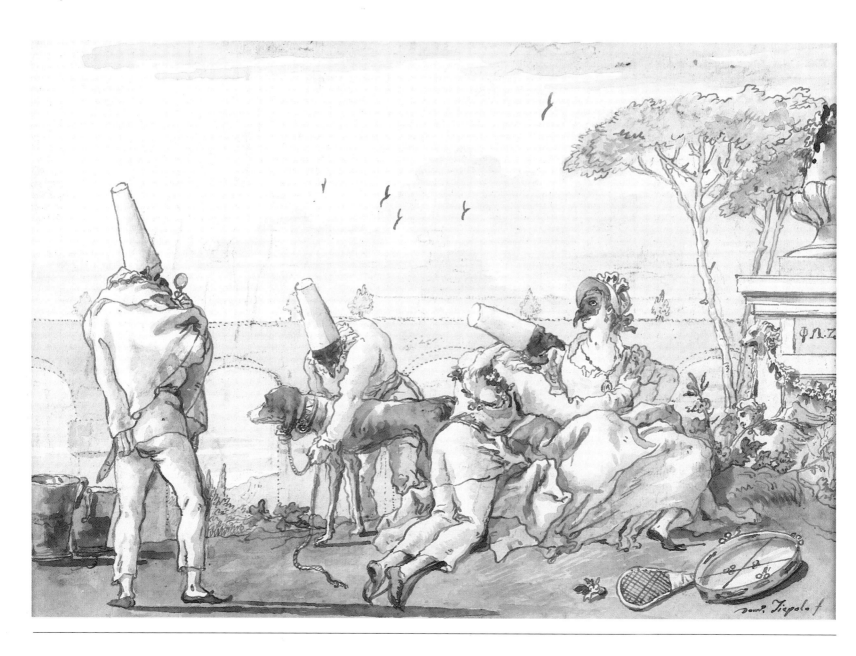

160
L'infanzia di Pulcinella

Penna e acquerello, 355 x 470 mm
Collezione privata, per gentile
concessione di Artemis Group
Firmato: Dom.o Tiepolo f
Iscrizione sul margine superiore
sinistro: 9
Provenienza: vendita Reitlinger,
9 dicembre 1953, tav. 105;
Christie's, 2 luglio 1969, tav. 166
Esposizioni: Londra, RA, 1953,
n. 178
Bibliografia: Byam Shaw 1962,
tav. 84; Gealt 1986, tav. 81

Il disegno è il n. 9 della serie. La se-
zione dedicata all'infanzia e alla gio-
vinezza di Pulcinella è formata da do-
dici disegni. Da questo momento l'in-
tera atmosfera del racconto cambia
radicalmente. Le grandiose fantasie e
i riferimenti alle illustri opere della

carriera di Giambattista lasciano il
posto alla realtà. Si può ben creder
che le scene riguardanti l'infanzia e
l'adolescanza di Pulcinella rendano
fedelmente l'immagine della crescita
di Giandomenico, avvenuta in una
semplice ma benestante casa venezia-
na. La scena segue logicamente *La
nascita di Pulcinella* della collezione
Lehman (Byam Shaw, Knox 1987,
tav. 168).

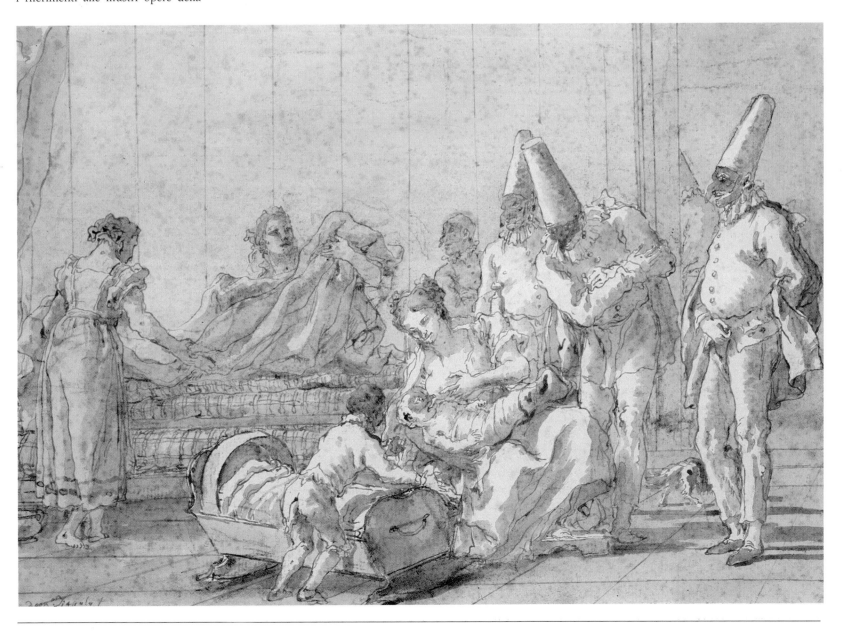

161

Il piccolo Pulcinella con i genitori

Penna e acquerello, 292 x 413 mm
Bloomington, Indiana University Art
Museum, inv. n. 75.52.2
Non firmato
Iscrizione sul margine in alto
a sinistra: 10
Provenienza: Sotheby's, 6 luglio
1920; acquisto Colnaghi; Richard
Owen
Esposizioni: Bloomington 1979, tav.2
Bibliografia: Knox 1983, tav. 2; Knox
1984, tav. 2; Gealt 1986, tav. 3

Il disegno è il n. 10 della serie. Da no-
tare la ciotola sul tavolo ricolma di
gnocchi, non proprio il cibo più adat-
to a un infante! Il dettaglio ci riman-
da ad alcuni aspetti tematici del fron-
tespizio (cat. 155). Il Pulcinella di
Giambattista, spesso ritratto nell'atto
di cucinare e mangiare gli gnocchi
nella stessa pentola, è ripreso dalla
sagra veronese detta Venerdì gnocco-
lare. Sembra che Verona, "città scali-
gera e gnoccolona" abbia contribuito
non poco alle abbuffate di gnocchi; si
aggiunga poi il fatto che la festa cade-
va nell'ultimo Venerdì di carnevale.
Tale tradizione, così come poteva es-
sere stata tramandata all'inizio del
XIX secolo, venne raccolta e pubbli-
cata dal dotto veronese Alessandro
Torri.

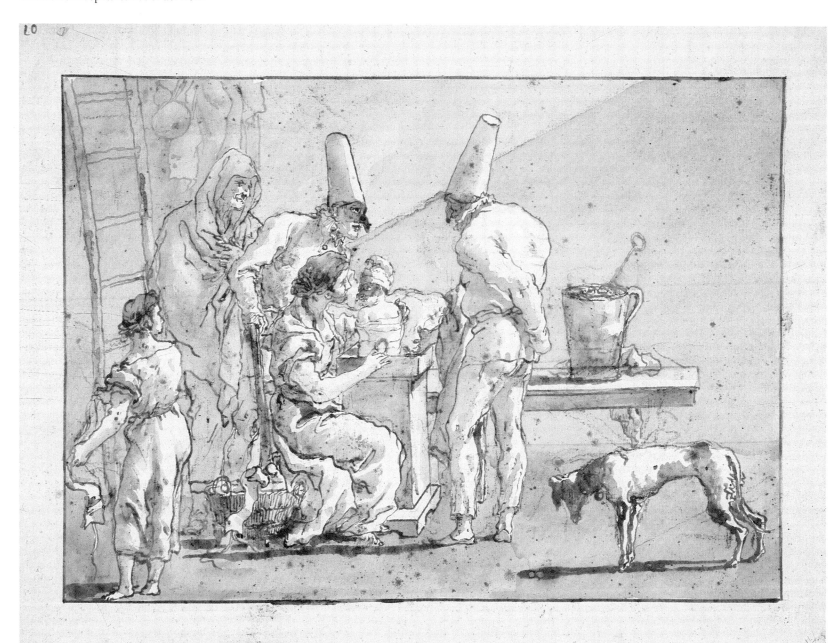

162
La festa di compleanno alla fattoria

Penna e acquerello, 348 x 468 mm
San Francisco, The Fine Arts
Museums of San Francisco, acquisto
Achenbach Foundation for Graphic
Arts, collezione George de Batz,
inv. n. 1967.17.134
Firmato: Dom.o Tiepolo f
Iscrizione sul margine in alto a
sinistra: 17
Provenienza: Sotheby's, 6 luglio
1920, acquisto Colnaghi; Richard
Owen
Esposizioni: Bloomington 1979, tav. 3
Bibliografia: Gealt 1986, tav. 5
Non esposta in mostra

Il disegno è il n. 17 della serie. Presto Pulcinella impara a camminare (n. 11 della serie) e ora lo troviamo ragazzo, intento a guardare sua madre che si veste (n. 12 della serie). Ma i disegni illustrano anche esperienze più traumatiche della sua infanzia: *La malattia del padre di Pulcinella* (n. 13 della serie) e *La madre di Pulcinella ammalata* (nn. 14 e 15 della serie). Presto però gli avvenimenti assumono una piega più felice: *La madre di Pulcinella gli regala un uccello* (n. 16 della serie), seguito dal disegno qui presentato: *La festa di compleanno alla fattoria*. L'ambientazione dello sfondo di quest'ultimo disegno era certamente familiare a Giandomenico, dato che gli edifici raffigurati sono presenti in due disegni di Giambattista (Knox 1974, tavv. 44, 45), il secondo dei quali fornisce l'ambientazione per la Scena di vita contemporanea di Cleveland (n. 4 della serie; cat. 136) che a sua volta diventa la base del nostro disegno. Quest'ultimo è presto seguito dalla *Festa con bambini* (n. 18 della serie) e la sezione si chiude con un ritratto di gruppo della famiglia di Pulcinella in giardino, con l'orgoglioso padre circondato dai figli (n. 19 della serie).

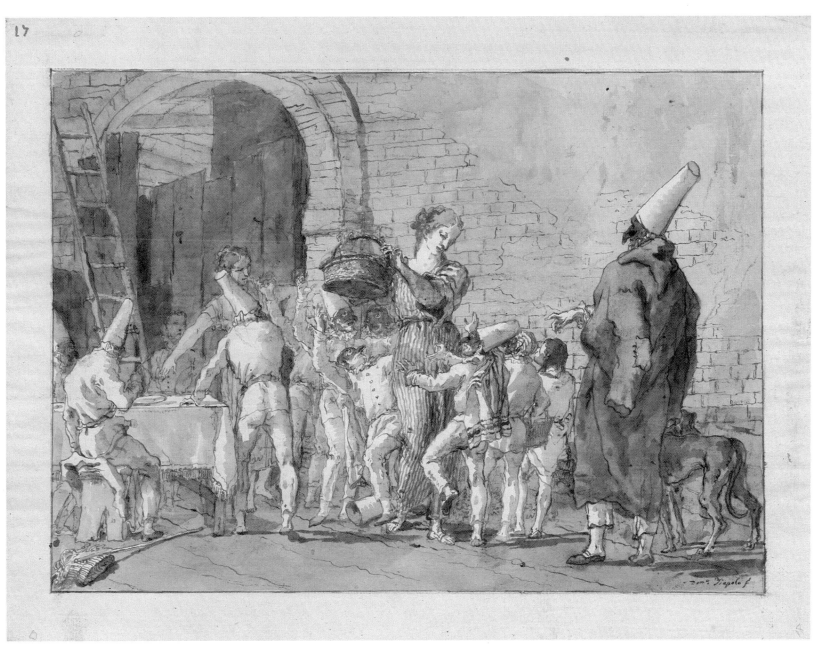

163

La partita a bocce
Penna e acquerello, 355 x 474 mm
The Cleveland Museum of Art,
acquistato con il J.H. Wade Fund,
inv. n. 1937.571
Iscrizione sul margine in alto a
sinistra: 20
Bibliografia: Gealt 1986, tav. 23;
Pedrocco 1990, tav. 35

Il disegno è il n. 20 della serie.

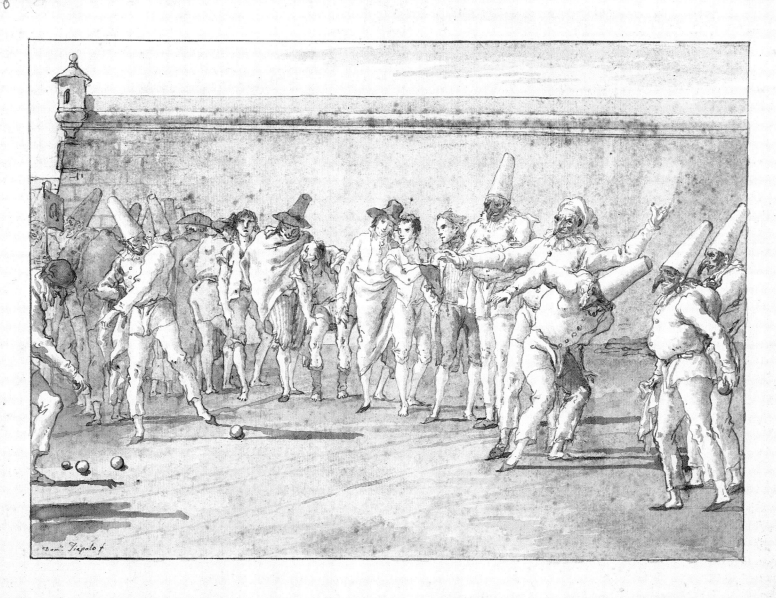

164
I cani ballerini
Penna e acquerello, 350 x 473 mm
Cambridge, Fogg Art Museum,
inv. n. 1965.421
Firmato: Dom.o Tiepolo f
Iscrizione in alto a sinistra: 22
Provenienza: Sotheby's, 6 luglio
1920, acquisto Colnaghi; Richard
Owen, Paul J. Sachs
Esposizioni: Cambridge 1970, tav.104
Bibliografia: Mongan, Sachs 1940,
tav. 181; Gealt 1986, tav. 26;
Pedrocco 1990, tav. 38
Non esposta in mostra

Il disegno (n. 22 della serie) è basato
su *I cani sapienti* (ill. p. 73) delle Sce-
ne di vita contemporanea (n. 8 della
serie; Succi in Mirano 1988, tav. 39)

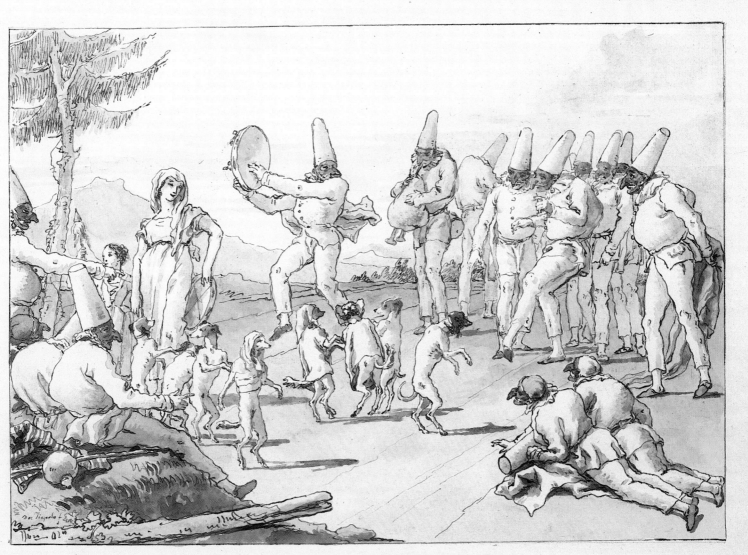

165
La danza campestre
Penna e acquerello, 353 x 468 mm
San Francisco, The Fine Arts
Museums of San Francisco, acquisto
Achenbach Foundation for Graphic
Arts, collezione george De Batz,
inv. n. 1967.17.133
Iscrizione sul margine in alto a
sinistra: 31
Bibliografia: Gealt 1986, tav. 25
Non esposta in mostra

Il disegno è il n. 31 della serie. Dopo
altri giochi e delizie, *Pulcinella si iscri-
ve a scuola* (n. 25 della serie) e subito
dopo, nel *Trionfo di Pulcinella in cam-
pagna* (ill. p. 57; n. 28 della serie),
prende il diploma. Circondato dai
suoi compagni, cavalca un mulo, agi-

ta uno gnocco, e guida l'animale ver-
so un altare all'antica su cui svetta or-
gogliosamente una pentola di gnoc-
chi.

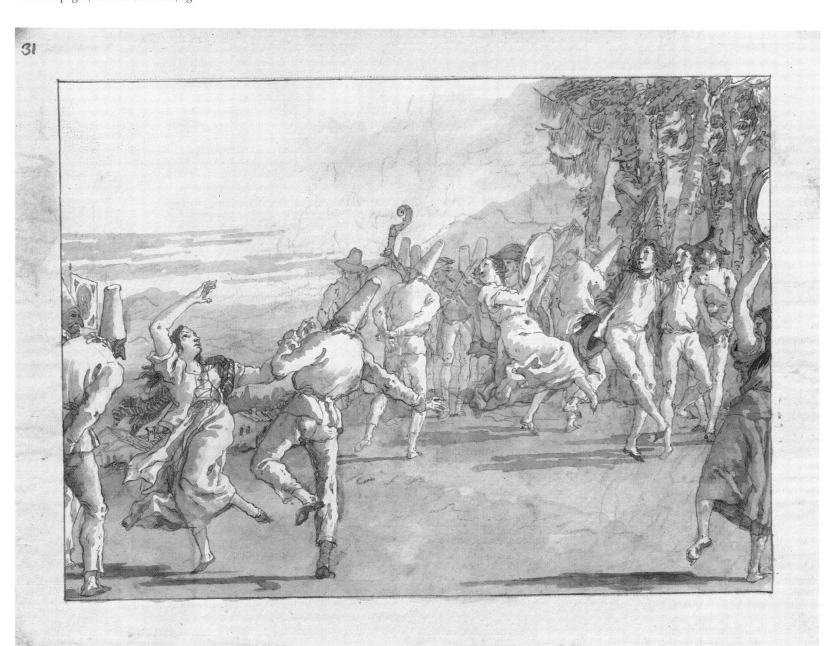

166

La caccia all'anatra
Penna e acquerello, 348 x 472 mm
Washington, Woodner Collections,
in prestito alla National Gallery of
Art
Iscrizione sul margine in alto a
sinistra: 32
Esposizioni: New York, Schab 1973,
tav. 71; Washington 1995, tav. 96
Bibliografia: Gealt 1986, tav. 62

Il disegno è il n. 32 della serie. Come
osserva Byam Shaw, può darsi che la
caccia fosse di frodo, dato che è im-
mediatamente seguita dall'*Arresto di
Pulcinella* (cat. 167). È interessante
notare che *La raccolta delle mele*, o
forse più esattamente *Saccheggiando il
frutteto* (n. 88 della serie), reca an-
ch'esso la numerazione 32 nell'ango-
lo in alto a sinistra – la stessa della
Caccia all'anatra – e che questa bra-
vata avrebbe potuto a maggior ragio-
ne portare all'arresto di Pulcinella.
Seguendo la numerazione di Brinsley
Ford la collochiamo al n. 88 della se-
rie. Ciononostante, l'incertezza ri-
guardo la numerazione dei due esem-
plari è un'ulteriore prova dell'impor-
tanza attribuita da Giandomenico al-
la sequenza dei disegni.

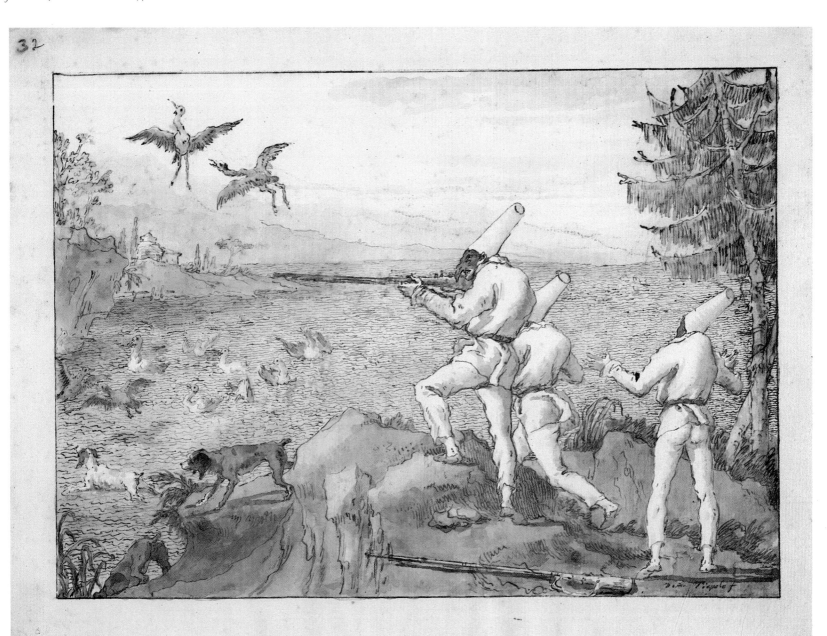

167

L'arresto di Pulcinella
Penna e acquerello, 352 x 466 mm
The Cleveland Museum of Art,
acquistato con il J.H. Wade Fund,
inv. n. 1937.570
Bibliografia: Gealt 1986, tav. 36

Il disegno è il n. 33 della serie. La
rappresentazione dell'incontro con
un'autorità ostile e intollerante non
prevede alcuna affinità tra i rappre-
sentanti della legge e i compari di
Pulcinella. Le guardie, raffigurate con
i loro mantelli, sono pesanti, torve e
implacabili, mentre i compagni di
Pulcinella sulla destra si coprono il
volto per il dolore, come Agamenno-
ne davanti al sacrificio di Ifigenia.

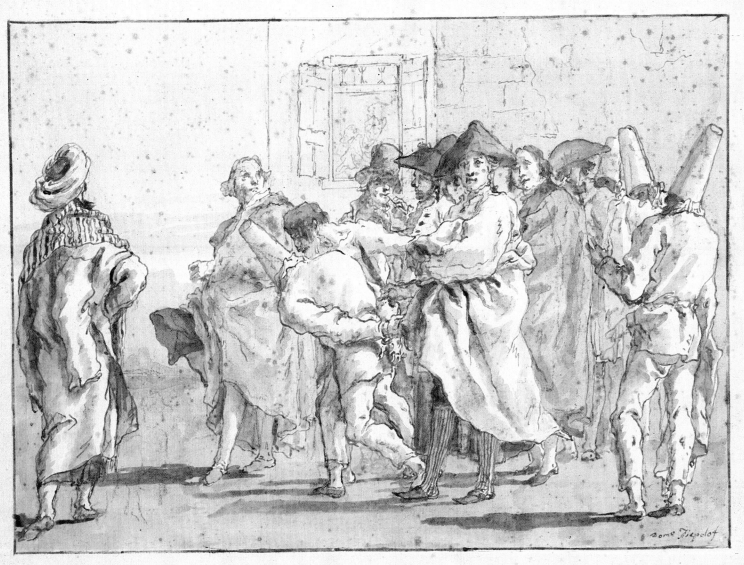

168
La visita in prigione
Penna e acquerello, 349 x 465 mm
Washington, National Gallery of Art,
dono di Robert H. e Clarice Smith,
inv. n. 1979.76.3
Esposizioni: Parigi 1971, tav. 310;
Londra 1994, tav. 224; Venezia
1995, tav. 202
Bibliografia: Gealt 1986, tav. 38

Il disegno è il n. 34 della serie. In
questi momenti difficili è necessario
sollevare il morale del prigioniero:
cosa c'è di meglio degli amici se non
l'arrivo di questi con una buon rifor-
nimento del piatto preferito dal pri-
gioniero? All'esterno della prigione
una pentola colma di gnocchi viene
scaricata insieme ad altre vivande.

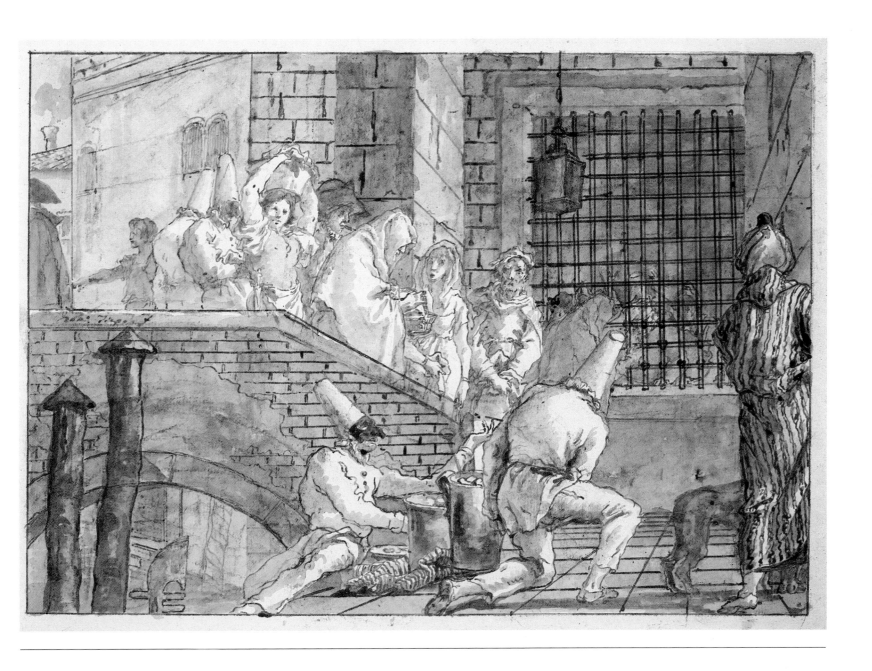

169
Il processo
Penna e acquerello, 351 x 465 mm
The Cleveland Museum of Art,
acquistato con il J.H. Wade Fund,
inv. n. 1937.569
Iscrizione sul margine in alto
a sinistra: 35
Bibliografia: Pignatti 1966, tav. 120;
Gealt 1986, tav. 39

Il disegno è il n. 35 della serie. Il pro-
cesso sembra volgere in favore di Pul-
cinella. Qualcuno solleva una peti-
zione con le parole "Grazia a Puci-
ch/nela": il giudice appare abbastanza
benevolo e sembra che Pulcinella sia
sul punto di essere rilasciato. Il caso è
chiuso con un'ammonizione!

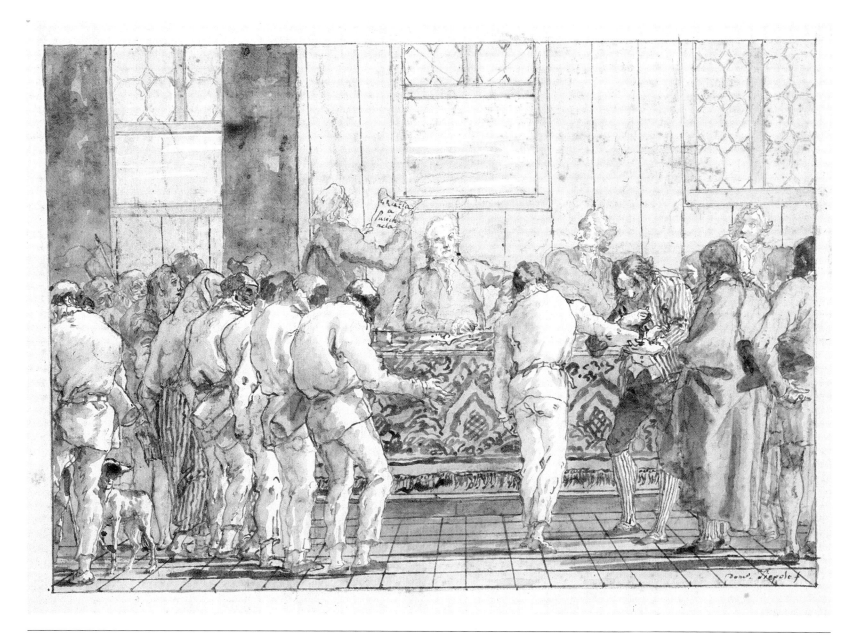

170

La felice liberazione

Penna e acquerello, 346 x 463 mm
Washington, National Gallery of Art,
dono di Robert H. e Clarice Smith,
inv. n. 1979.6.4
Firmato: Dom.o Tiepolo f
Esposizioni: Venezia 1995, tav. 203
Bibliografia: Gealt 1986, tav. 40;
Pedrocco 1990, tav. 32

Il disegno è il n. 36 della serie. L'isola
di San Giorgio Maggiore sullo sfondo
indica che Pulcinella viene sicura-
mente liberato dalle "Prigioni" sulla
Riva degli Schiavoni, le stesse da cui
Casanova aveva eseguito la sua cele-
bre fuga qualche tempo prima. I
compagni di Pulcinella, in parte an-
cora distrutti dall'esperienza dell'ami-
co – e quale veneziano non lo sareb-
be stato – gli si fanno intorno e lo ab-
bracciano gioiosamente. Lo scontro
con la legge, avvenuto a un terzo del
programma, sembra segnare la fine
dell'adolescenza e l'inizio della matu-
rità del nostro eroe.

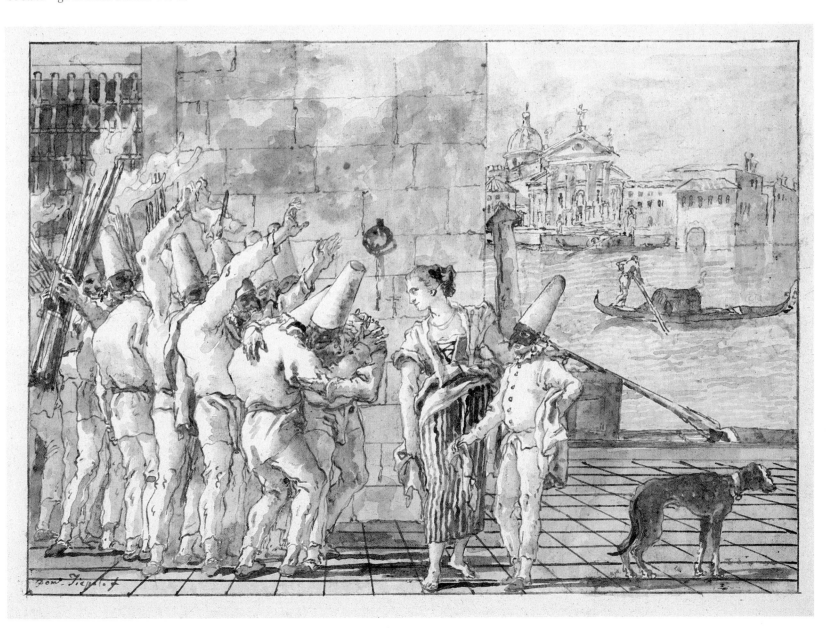

171

Il centauro gioca con Pulcinella

Penna e acquerello, 297 x 414 mm
Boston, Jeffrey E. Horvitz
Non firmato
Provenienza: Sotheby's, 6 luglio
1920, acquisto Colnaghi; Richard
Owen; Sotheby's, New York, 16
gennaio 1985, tav. 126
Esposizioni: Bloomington 1979,
tav. S61
Bibliografia: Cailleux 1974, tav. 64;
Gealt 1986, tav. 59
Non esposta in mostra

Il disegno è il n. 63 della serie. L'atmosfera cambia ancora una volta. Sull'onda della fantasia veniamo trasportati nell'età dell'oro. Un centauro viene a far visita alla nota villa veneziana sulla *terra firma* e gioca con i bambini. Siamo nell'ultimo terzo della storia e va detto che il filo conduttore si rompe e cambia direzione con una certa frequenza. L'ambientazione del paesaggio deriva da un disegno di Giambattista a Rotterdam (ill. a lato), utilizzato da Giandomenico anche per un disegno di Princeton: *Centauro con giovane satiro* (Cailleux 1974, tav. 58); il gruppo principale invece è tratto da un disegno del Metropolitan Museum of Art (Cailleux 1974, tav. 62).

Giambattista Tiepolo, L'aia, penna e acquerello, 197 x 282 mm, Rotterdam, Boymans-van Beuningen Museum

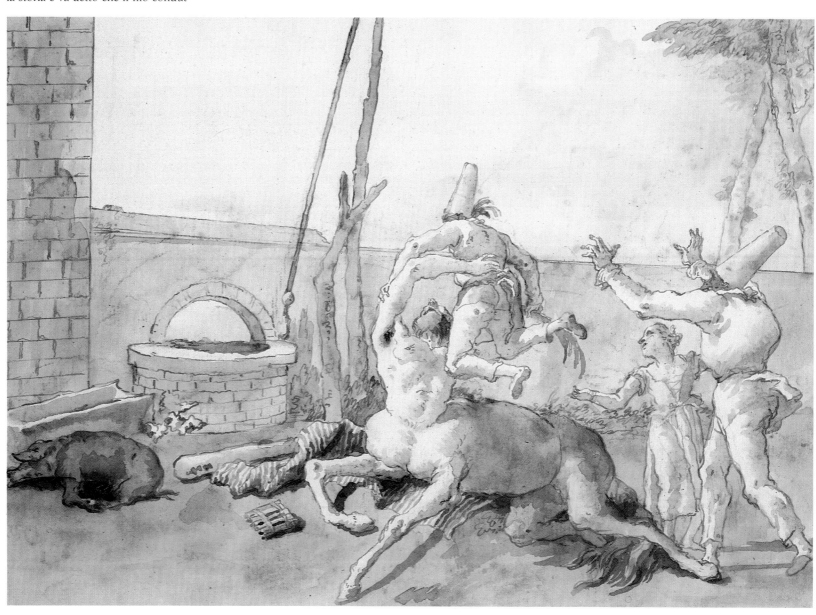

172

Pulcinella cavalca un dromedario
Penna e acquerello, 302 x 420 mm
Philadelphia, collezione privata
Bibliografia: Byam Shaw 1962,
tav. 91; Gealt 1986, tav .57

Il disegno è il n. 72 della serie. I dromedari evidentemente esercitavano un certo fascino su Giandomenico: se ne possono contare almeno quattro tra le Scene di vita contemporanea in quarto e altrettanti tra i *Divertimenti*. Uno di questi (n. 64 della serie; Gealt 1986, tav. 55) parrebbe raffigurare la partenza della carovana, due, il riposo dei viaggiatori (nn. 42 e 65 della serie) e l'ultimo, qui presentato, il ritorno della carovana. La ragione per cui questo gruppo omogeneo di disegni risulta separato in questa serie non è chiara. La composizione del primo disegno deriva dai *Tre drome-*

dari davanti a una piramide (Christie's, 20 marzo 1973, tav. 146); il terzo è in parte ripreso dal *Riposo di due dromedari* (vendita Pobe, Basilea, 1979, tav. 105). Un disegno di dromedario della collezione di Mrs. Heinemann (ill. a lato) è chiaramente ispirato a un animale che appare, capovolto, nella prima della splendida serie di sei grandi incisioni, pubblicate da Stefano della Bella con una dedica al granduca di Firenze per celebrare l'ingresso a Roma dell'ambasciatore polacco George Ossolinsky il 27 novembre 1663 (Baudi de Vesme 1906, n. 44; Massar 1971, tav. 44). Una parte dell'iscrizione recita: "Dieci Camelli con superbissime valdrappe di velluto rosso / ricamate con ferri testiere e tortori d'Argento guidati da Persiani / e Armeni con diverse foggie".

Giandomenico Tiepolo, Il dromedario, penna e acquerello, 194 x 261 mm, New York, Mrs. Rudolf J. Heinemann

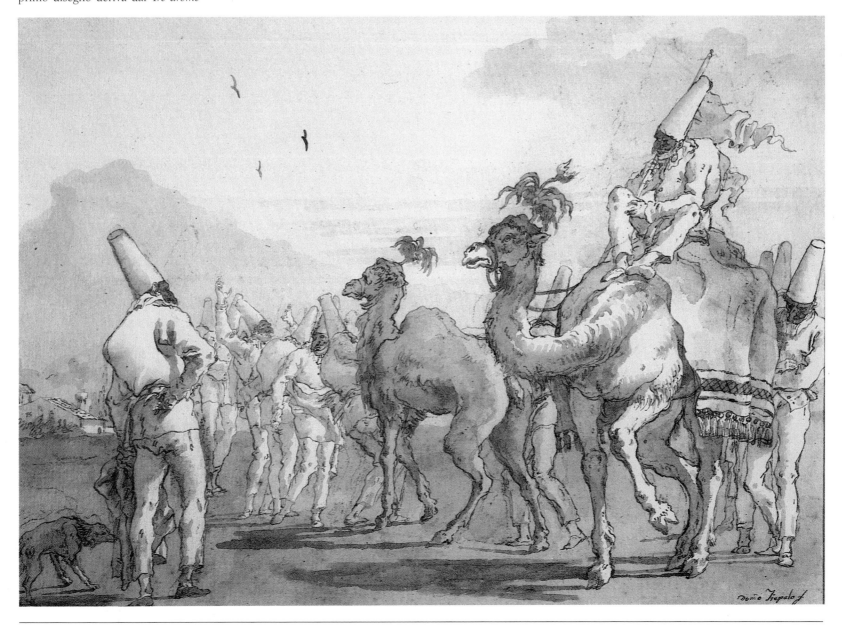

173

Pulcinella a cavallo dell'asino
Penna e acquerello, 358 x 472 mm
Bloomington, Indiana University
of Art, inv. n. 75.52.1
Bibliografia: Gealt 1986, tav. 69

Il disegno è il n. 78 della serie. Secondo Adelheid Gealt la scena raffigura i preparativi per una festa, e in effetti danze e stendardi fanno da sfondo al compunto Pulcinella in sella al docile mulo. La studiosa colloca il nostro foglio prima del disegno Heinemann *Il trionfo di Pulcinella in campagna* (fig. p. 57). Si potrebbe pensare che il paragone indichi che il disegno Heinemann sia uno dei primi disegni eseguiti, mentre quello Bloomington sia tra gli esemplari successivi, più fluidi.

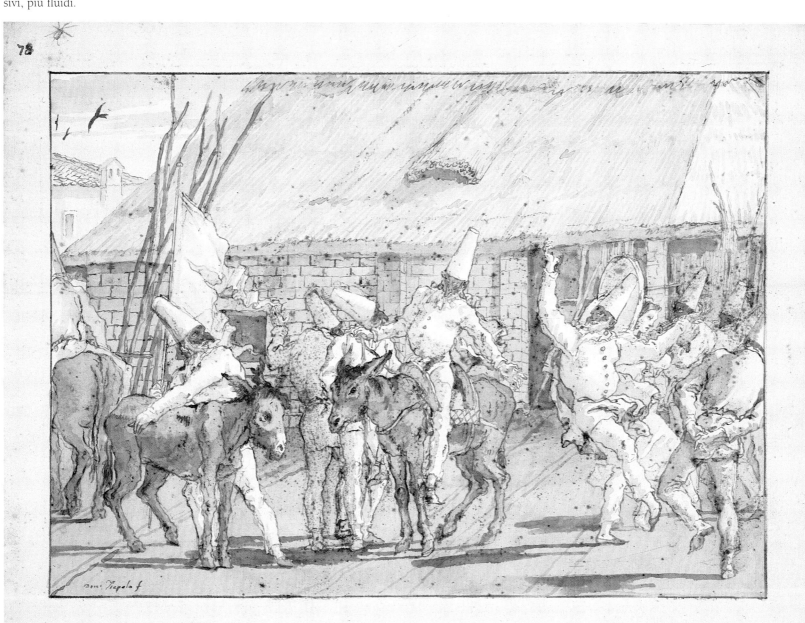

Pulcinella a cavallo dell'asino

174

Gli struzzi

Penna e acquerello, 375 x 473 mm
Oberlin, Collection of the Allen
Memorial Art Museum, Oberlin
College, Ohio, USA; R.T. Miller, Jr.
Fund, 1955
Provenienza: contessa Wachtmeister,
Sotheby's, 15 dicembre 1954,
tav. 108
Esposizioni: New York, Knoedler
1959, tav. 42
Bibliografia: Byam Shaw 1962,
tav. 93; Gealt 1986, tav. 33;
Pedrocco 1990, tav. 37

Il disegno è il n. 81 della serie. Byam
Shaw osserva che "questo è un esem-
pio limite del complesso metodo di
Giandomenico di accostare disegni
provenienti da fonti diverse, ripresi
da opere proprie e altrui". Lo struzzo

al centro è tratto da un dettaglio del-
l'affresco con l'*Africa* sullo scalone
della Residenz di Würzburg a opera
di Giambattista (Freeden, Lamb
1956, tav. 95) o forse piuttosto da un
disegno conservato a Stoccarda (Stoc-
carda 1970, tav. 88). Lo struzzo a si-
nistra e lo struzzo piccino riprendono
un disegno della Fondation Custodia
(ill. a lato) mentre in precedenza era-
no stati il soggetto di uno studio di
Giandomenico (cat. 116). Byam
Shaw nota che tutti gli elementi del
disegno qui presentato derivano dal-
le incisioni di Stefano della Bella, so-
prattutto dalla *Caccia allo struzzo*
(Baudi de Vesme 1906, n. 732; Mas-
sar 1971, tav. 732). La stessa incisio-
ne aveva precedentemente ispirato il
Piazzetta per un disegno a Torino per
il finale del Canto XI della *Gerusa-
lemme liberata* del 1745 (Maxwell

White, Sewter 1969, tav. 62a; fig. X).
Sempre Byam Shaw fa derivare le fi-
gure del pubblico dagli affreschi di
Giandomenico per la Villa Contarini
di Mira (Gemin, Pedrocco 1993, tavv.
362 e 363) o più probabilmente dal
disegno di Giandomenico presso Sir
Brinsley Ford. La statua che s'intrave-
de a sinistra è tratta da un disegno
della collezione Lehman (Byam Shaw,
Knox 1987, tav. 135), mentre quella
in mezzo da un disegno di Giando-
menico dell'Album Beauchamp (Ch-
ristie's, 15 giugno 1965, tav. 143).

*Giandomenico Tiepolo, Lo struzzo, penna e
acquerello, 167 x 188 mm, Parigi, Fondation
Custodia*

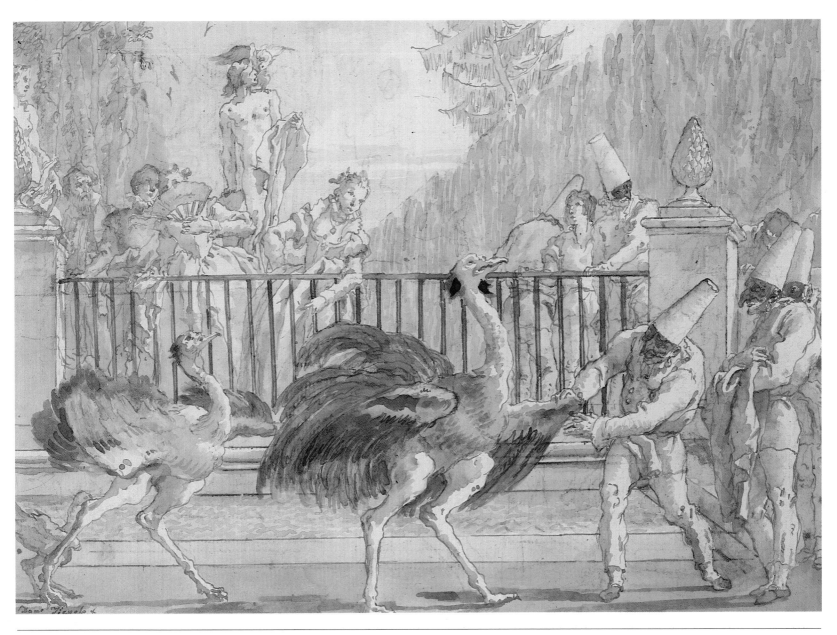

175
A cavallo dell'asino al contrario
Penna e acquerello
Collezione privata
Iscrizione sul margine in alto a
sinistra
Provenienza: Parigi, Paul Suzor;
vendita Nouveau Drouot, 29 aprile
1972, tav. 7
Bibliografia: Gealt 1986, tav. 97

Il disegno è il n. 87 della serie.
Adelheid Gealt lo definisce "uno dei
fogli più enigmatici" e senza dubbio
lo è. Non si ricava nessuna indicazio-
ne dai disegni vicini nella serie, e ri-
sulta difficile stabilire una relazione
logica tra le due parti del disegno:
sullo sfondo Pulcinella a cavallo di
un asino al contrario e in primo pia-
no lo stesso Pulcinella supplicante in
ginocchio.

Si potrebbe ipotizzare un riferimento
alla parabola del figliol prodigo, con
la precedente vita dissoluta a sinistra
e la supplica del perdono a destra.

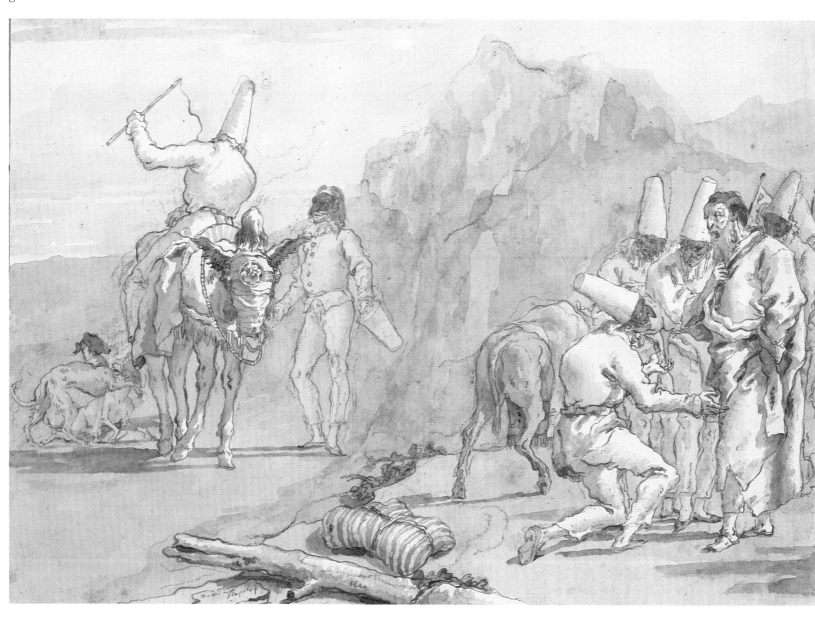

A cavallo dell'asino al contrario

176

Il funerale

Penna e acquerello, 355 x 470 mm
Londra, Thomas T. Solley
Iscrizione sul margine in alto a sinistra: 102
Provenienza: Sotheby's, 28 giugno 1979, tav. 237; Sotheby's, 3 luglio 1980, tav. 64; New York, Paul Rosenberg
Bibliografia: Gealt 1986, tav. 75

Il disegno è il n. 102 della serie. È difficile individuare cosa stia succedendo all'interno della rappresentazione. Pulcinella nella bara viene caricato sulla barca; in realtà si direbbe piuttosto trattarsi di un catafalco con grandi candele per una veglia funebre. L'idea che si stia deponendo il corpo in una tomba di famiglia è suggerita dal monumentale busto di un antenato di Pulcinella sul muro a destra. L'architettura della chiesa sullo sfondo ricorda l'interno della chiesa di San Polo a Venezia.

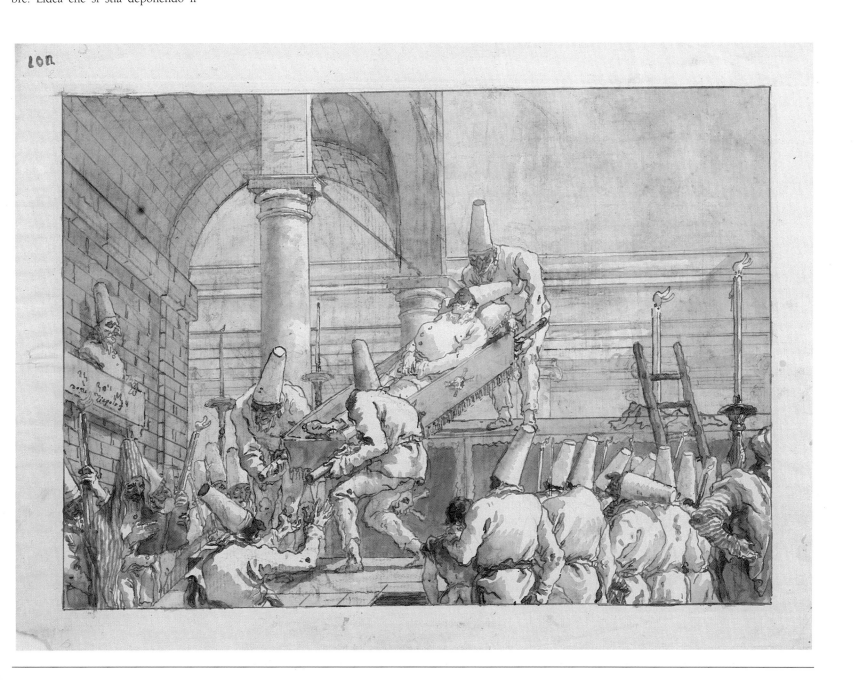

APPARATI

1. Il gregge di capre
Penna e acquerello, 287 x 419 mm
New York, Regina Slatkin
Firmato: Dom.o Tiepolo f
Provenienza: Sotheby's, 11 novembre
1965, tav. 27

2. Il branco di maiali
Penna e acquerello, 290 x 415 mm;
375 x 500 mm (carta)
Bayonne, Musée Bonnat, inv. n. 1307
Firmato: Dom.o Tiepolo f
Provenienza: barone de Schwiter, vendita Parigi, Hôtel Drouot, 20 aprile
1883, lotto 141
Bibliografia: Mariuz 1971, tav. 21

3. I tacchini sull'aia (cat. 135)
Penna e acquerello, 285 x 410 mm
New Haven, Yale University Art
Gallery

4. Contadini con carretto (cat. 136)
Penna e acquerello, 287 x 413 mm
Cleveland Museum of Art

5. Una stalla d'asini
Penna e acquerello, 300 x 425 mm
Varsavia, Museo Nazionale
Firmato: Dom.o Tiepolo f / 1791
Esposizioni: Venezia 1958, tav. 63
Bibliografia: Mariuz 1971, tav. 22;
Succi in Mirano 1988, tav. 35

6. Famiglia di contadini in cammino verso la chiesa (cat. 137)
Penna e acquerello, 286 x 412 mm
New York, proprietà di Peter J.
Sharp

**7. Un viaggiatore guarda un cane
che gioca**
Penna e acquerello, 302 x 422 mm
Ubicazione ignota
Esposizioni: New York 1971, tav. 268

8. I cani sapienti
Penna e acquerello, 290 x 417 mm
New York, collezione Thaw
Firmato: Dom.o Tiepolo f
Provenienza: Sotheby's, 6 luglio 1967,
tav. 55; Norton Simon
Bibliografia: Succi in Mirano 1988,
tav. 39

9. La fattoria
Penna e acquerello, 284 x 419 mm
New York, Arthur Ross
Firmato: Dom.o Tiepolo f
Provenienza: Christie's, 25 giugno
1974, tav. 52
Esposizioni: Londra, Colnaghi 1978,
tav. 68

10. Quattro mucche di cui una durante la mungitura (cat. 138)
Penna e acquerello, 292 x 419 mm
Nottingham, City of Nottingham
Museums; Castle Museum and Art
Gallery, lascito viscontessa Galway,
inv. n. 1891.146

**11. Gregge di pecore, un asino, due
donne**
Penna e acquerello, 290 x 422 mm
Zurigo, Kurt Meissner

12. Orsi e scimmie ballerini
Penna e acquerello, 290 x 410 mm
Ubicazione ignota
Firmato: Dom.o Tiepolo f
Provenienza: Sotheby's, 6 luglio 1967,
tav. 57
Esposizioni: Londra 1953, n. 72
Bibliografia: Byam Shaw 1962, tav. 64

**13. Suonatore di cornamusa con un
orso**
Penna e acquerello, 298 x 421 mm
Ubicazione ignota
Firmato: Dom.o Tiepolo f
Provenienza: Tomas Harris, Londra;
Parigi, Wertheimer, 1960-1964; New
York, Robert Lehman, non in lascito
Esposizioni: Londra 1953, n. 172;
New York 1971, tav. 267

14. Contadini e muli su un trattturo
Penna e acquerello, 290 x 400 mm
Londra, Colnaghi (1996)
Firmato: Dom.o Tiepolo f
Provenienza: Christie's, 18 aprile
1967, lotto 12 (non pubblicato)
Esposizioni: Londra, Colnaghi 1992,
tav. 42

15. Impresario con un dromedario
Penna e acquerello, 290 x 410 mm
Ubicazione ignota
Firmato: Dom.o Tiepolo f

Provenienza: de Chennevières 1898,
tav. 142; Beurdeley 1920; Sotheby's,
6 luglio 1967, tav. 56; Boston, Mrs.
Edinburg
Bibliografia: Succi in Mirano 1988,
tav. 40

**16. Tre gentiluomini osservano un
branco di cervi**
Penna e acquerello, 300 x 425 mm
Ubicazione ignota
Firmato: Dom.o Tiepolo f
Provenienza: Sotheby's, 9 aprile 1981,
tav. 106
Esposizioni: Monaco, Grünewald
1983, tav. 29
Bibliografia: Byam Shawn, Knox
1987, fig. 27

**17. Un uomo osserva un branco di
cervi attraverso una staccionata**
(cat. 139)
Penna e acquerello, 279 x 406 mm
New York, Peter Marino
Firmato: Dom.o Tiepolo f/1791

**18. Uomini osservano un branco di
leoni** (cat. 140)
Penna e acquerello, 290 x 415 mm
Londra, Courtauld Institute Galleries, collezione Witt, inv. n. Witt
2676
Firmato: Dom.o Tiepolo f

19. Due ragazzi guardano due elefanti (ill. p. 55)
Penna e acquerello, 283 x 410 mm
Monaco, Staatliche Graphische
Sammlung, collezione Ratjen
Firmato: Dom.o Tiepolo f / 1791
Provenienza: Sotheby's, 21 marzo
1974, tav. 134; Wolfgang Ratjen
Esposizioni: Monaco 1977, tav. 101

**20. Lancere orientale in prossimità
di una città**
Penna e acquerello, 286 x 411 mm
New York, The Metropolitan Museum of Art, inv. n. 37.165.67
Firmato: Dom.o Tiepolo f
Bibliografia: Bean, Griswold 1990,
tav. 261

**21. Cavallo senza cavaliere fuori da
una città moresca**

Penna e acquerello, 281 x 402 mm
Ubicazione ignota
Firmato: Dom.o Tiepolo f
Provenienza: vendita Ehlers, Lipsia,
Boerner, 9-10 maggio 1930, tav. 492

22. Cavallo e palafreniere
Penna e acquerello, 290 x 420 mm
New York, The Metropolitan Museum of Art, collezione Lehman, inv. n.
1975.1.515
Firmato: Dom.o Tiepolo f
Bibliografia: Byam Shaw, Knox 1987,
tav. 144

23. Cavallo e palafreniere
Penna e acquerello, 285 x 414 mm
Ubicazione ignota
Firmato: Dom.o Tiepolo f
Bibliografia: Byam Shaw 1962, tav. 43

24. Cavallo bianco (cat. 141)
Penna e acquerello, 300 x 420 mm
Parigi, collezione conte Michel de
Ganay

25. Due cavalli e un palafreniere
Penna e acquerello, 286 x 406 mm
Ubicazione ignota
Firmato: Dom.o Tiepolo f
Esposizioni: New York, Schickman
Gallery 1968, tav. 46

26. La caccia interrotta
Penna e acquerello, 280 x 403 mm
Ubicazione ignota
Firmato: Dom.o Tiepolo f
Esposizioni: Parigi 1952, tav. 32

27. L'altalena
Penna e acquerello, 297 x 425 mm
Ubicazione ignota
Firmato e datato: Dom.o Tiepolo f/
1791
Provenienza: Sotheby's, New York, 14
gennaio 1992, tav. 95

28. Il mondo nuovo
Penna e acquerello, 290 x 420 mm
Ubicazione ignota
Firmato: Dom.o Tiepolo f
Provenienza: Parigi, Palais Galliera, 12
giugno 1967, tav. 160
Bibliografia: Byam Shaw 1962, tav. 76

29. Il chitarrista
Penna e acquerello, 290 x 415 mm
Ubicazione ignota
Firmato: Dom.o Tiepolo f
Provenienza: Parigi, Palais Galliera, 12
giugno 1967, tav. 159

30. Il ciarlatano (cat. 142)
Penna e acquerello, 290 x 416 mm
New York, The Pierpont Morgan Li-
brary, collezione Thaw

31. I burattini
Penna e acquerello, 280 x 410 mm
Ubicazione ignota
Firmato: Dom.o Tiepolo f
Esposizioni: Venezia 1980, tav. 101;
Bruxelles 1983, tav. 53; Canterbury
1985, tav. 35
Bibliografia: Morassi 1958, tav. 43;
Byam Shaw 1962, tav. 67

32. Gli acrobati
Penna e acquerello, 289 x 416 mm
New York, The Metropolitan Muse-
um of Art, inv. n. 68.54.4
Firmato: Dom.o Tiepolo f
Bibliografia: Byam Shaw 1962, tav.
65; Bean, Griswold 1990, tav. 263

33. Leone in gabbia (cat. 143)
Penna e acquerello, 295 x 410 mm
Ottawa, National Gallery of Canada,
dono di Mrs. Samuel Bronfman,
O.B.E., Westmount, Quebec, 1973,
in memoria del defunto marito Mr.
Samuel Bronfman, C.C.,LL.D., inv. n.
17580
Firmato: Dom.o Tiepolo f

34. Leopardo in gabbia
Penna e acquerello, 288 x 415 mm
New York, The Metropolitan Muse-
um of Art, collezione Lehman, inv. n.
1975.1.516
Firmato: Dom.o Tiepolo f
Bibliografia: Byam Shaw, Knox 1987,
tav. 166
Utilizzato per *Divertimento per li
Regazzi* n. 38.

35. La visita alle scuderie (cat. 144)
Penna e acquerello, 290 x 417 mm
Collezione privata
Firmato e datato: Dom.o Tiepolo f/1791

36. Combattimento tra tori
Penna e acquerello, 395 x 420 mm
Ubicazione ignota
Firmato: Dom.o Tiepolo f / 1791
Provenienza: Sotheby's, 11 novembre
1965, tav. 18
Esposizioni: New York, Stogdon 1986,
tav. 28
Bibliografia: Succi in Mirano 1988,
tav. 36

Sezione E - La villeggiatura

37. Ritratto di famiglia
Penna e acquerello, 290 x 418 mm
Ubicazione ignota
Firmato: Dom.o Tiepolo f
Provenienza: vendita Beurdeley, 31
maggio 1920; Sotheby's, 6 luglio
1967, tav. 45
Bibliografia: Byam Shaw 1962, tav. 70

38. Gruppo di famiglia
Penna e acquerello, 372 x 500 mm
San Pietroburgo, Ermitage, inv. n.
25095
Firmato: Dom.o Tiepolo f
Esposizioni: Venezia 1964, tav. 107
Bibliografia: Dobroklonsky 1962,
CLXV, n. 1641; Mariuz 1971, tav. 26

39. La passeggiata campestre - I
(cat. 145)
Penna e acquerello, 287 x 415 mm
Ottawa, National Gallery of Canada,
dono di Mrs. Samuel Bronfman,
O.B.E., Westmount, Quebec, 1973,
in memoria del defunto marito Mr.
Samuel Bronfman, C.C.,LL.D., inv. n.
17582
Firmato: Dom.o Tiepolo f

40. La passeggiata campestre - II
Penna e acquerello, 285 x 420 mm
Ubicazione ignota
Firmato: Dom.o Tiepolo f / 1791
Provenienza: Tomas Harris; Tal-
leyrand; BRPF
Esposizioni: Whitechapel 1951, n.
140; Venezia 1980, tav. 102; Londra,
Hazlitt 1993, tav. 17
Bibliografia: Morassi 1958, tav. 42;
Byam Shaw 1962, tav. 72; Mariuz
1971, tav. 25

41. La passeggiata campestre - III
Penna e acquerello, 330 x 450 mm
Parigi, Musée du Louvre, R.F. 41566
Firmato: Dom.o Tiepolo f / 1791
Provenienza: Vienna, Fürst Waldburg-
Wolfegg, 1902; Parigi, Otto
Wertheimer, 1956; Sotheby's, New
York, 16 gennaio 1985, tav. 199
Bibliografia: Sack 1910, 323, n. 181;
Byam Shaw 1962, tav. 73; Succi in
Mirano 1988, tav. 30

42. La passeggiata campestre - IV
Penna e acquerello, 290 x 410 mm
Ubicazione ignota
Firmato: Dom.o Tiepolo f
Provenienza: Agnew 1982; Venezia pc
Bibliografia: Mariuz 1971, tav. 37

**43. Una giovane coppia e una cop-
pia anziana** (cat. 147)
Penna e acquerello, 370 x 500 mm
Venezia, Civico Museo Correr
Firmato: Dom.o Tiepolo f

44. Gli uccelli prigionieri (cat. 148)
Penna e acquerello, 296 x 421 mm
Cambridge, Fogg Art Museum
Firmato: Dom.o Tiepolo f/1791

45. La statua di Atteone
Penna e acquerello, 284 x 403 mm
Ubicazione ignota
Firmato: Dom.o Tiepolo f
Provenienza: vendita Beurdeley, 31
maggio 1920; Fauchier Magnan;
Sotheby's, 6 luglio 1967, tav. 54
Esposizioni: Udine 1966, tav. 134
Bibliografia: Byam Shaw 1962, tav.
69; Byam Shaw e Knox 1987, fig. 25

46. La statua di Ercole
Penna e acquerello, 292 x 416 mm
New York, Mrs. Douglas Williams
Iscrizione a matita: 42
Firmato: Dom.o Tiepolo f
Provenienza: Sotheby's, 11 novembre
1965, tav. 25
Esposizioni: New York 1971, tav. 266

47. Il traghetto (ill. p. 94)
Penna e acquerello, 291 x 410 mm
Ubicazione ignota
Firmato: Dom.o Tiepolo f
Provenienza: vendita Beurdeley, 31

maggio 1920; Fauchier Magnan;
Sotheby's, 6 luglio 1967, tav. 58;
Hans Calman; C.R. Coburn (fig. 50)

48. Paesaggio con coppia (cat. 146)
Penna e acquerello, 344 x 450 mm
Ubicazione ignota
Firmato: Dom.o Tiepolo f

49. Paesaggio con gentiluomini
Penna e acquerello,
Torino, Biblioteca Reale
Firmato: Dom.o Tiepolo f
Provenienza: Juynboll 1956, tav. 7;
Mariuz 1971, tav. 29

50. Il mercato (cat. 149)
Penna e acquerello, 290 x 420 mm
New York, Mr. e Mrs. Gilbert Butler
Iscrizione a matita: 33
Firmato: Dom.o Tiepolo f / 800

51. Il venditore di uccelli
Penna e acquerello, 286 x 408 mm
Ubicazione ignota
Senza firma
Provenienza: Sotheby's, 11 novembre
1965, tav. 23; Agnew's

52. La salumeria
Penna e acquerello, 295 x 210 mm
Ubicazione ignota
Firmato: Dom.o Tiepolo f/1791
Esposizioni: Washington 1974, tav.
109
Bibliografia: Hadeln 1927, tav. 196
Mezzo foglio. È difficile appurare se
la metà mancante sia andata perduta
o tralasciata da Giandomenico.

53. Il commerciante
Penna e acquerello, 289 x 417 mm
New York, The Pierpont Morgan Li-
brary, inv. n. 1967.23
Firmato: Dom.o Tiepolo f / 1791
Esposizioni: New York 1971, tav. 261

54. Il prestatore
Penna e acquerello
Ubicazione ignota
Firmato: Dom.o Tiepolo f / 1791
Provenienza: vendita Beurdeley, 31
maggio 1920; Fauchier Magnan;
Sotheby's, 6 luglio 1967, tav. 53

55. **I magistrati**
Penna e acquerello, 290 x 413 mm
Ubicazione ignota
Firmato: Dom.o Tiepolo f / 1791
Provenienza: vendita Beurdeley, 31 maggio 1920; Sotheby's, 6 luglio 1967, n. 51; Norton Simon; New York, Eugene Thaw
Esposizioni: Washington 1974, tav. 110; New York 1975, tav. 59
Bibliografia: Succi in Miano 1988, tav. 23

56. **La scuola**
Penna e acquerello, 368 x 502 mm
New York, The Metropolitan Museum of Art, collezione Lehman, inv. n. 1975.1.512
Firmato: Dom.o Tiepolo f / 1791
Bibliografia: Parker, OMD 1931/2, tav. 42; Byam Shaw, Knox 1987, tav. 164

57. **La Malvasia**
Penna e acquerello, 297 x 430 mm
Parigi, Ecole des Beaux-Artes, inv. n. Masson 2426
Firmato: Dom.o Tiepolo f / 1791
Provenienza: Masson
Esposizioni: Venezia 1951, tav. 126; Parigi 1971, tav. 308; Venezia 1988, tav. 66; Venezia 1995, tav. 201
Bibliografia: Byam Shaw 1933, tav. 64; Mariuz 1971, tav. 23; Brugerolles 1990, tav. 66; Pedrocco 1990, tav. 28
Utilizzato per *Divertimento per li Regazzi* n. 41.

58. **Il medicastro**
Penna e acquerello, 347 x 478 mm
Princeton, The Art Museum, inv. n. 48-904
Firmato: Dom.o Tiepolo f
Provenienza: Sotheby's, 30 giugno 1925, tav. 20
Esposizioni: Princeton 1967, tav. 103
Bibliografia: Knox 1964, tav. 84

59. **Il cavadenti** (cat. 150)
Penna e acquerello, 288 x 413 mm
Philadelphia Museum of Art, acquistato con i fondi di Smith Kline Beecham (ex Smith Kline Beckman) Cooperation fund for the Ars Medica Collection, inv. n. 1981.63.1

Firmato: Dom.o Tiepolo f
Provenienza: Sotheby's, 9 aprile 1981, tav. 118

Sezione G - Avvenimenti quotidiani a Venezia

60. **Il Burchiello - I**
Penna e acquerello
Rotterdam, Boymans-van Beuningen Museum, inv. n. I.169 (andato perduto durante la guerra)
Firmato: Dom.o Tiepolo f
Bibliografia: Byam Shaw 1962, p. 47, nota 3
Il gruppo di palazzi in secondo piano è presente anche in altri disegni, cfr. nn. 57 e 59 della serie.

61. **Il Burchiello - II**
Penna e acquerello, 281 x 408 mm
Rotterdam, Boymans-van Beuningen Museum, inv. n. I.550
Firmato: Dom.o Tiepolo f
Esposizioni: Venezia 1985, tav. 110
Bibliografia: Vigni 1959, tav. 15; Byam Shaw 1962, p. 47, nota 3
Questo disegno e il precedente riportano con esattezza la composizione del dipinto di Vienna (Mariuz 1971, tav. 190).

62. **L'incontro al molo**
Penna e acquerello, 290 x 417 mm
New York, collezione famiglia Goldyne
Firmato: Dom.o Tiepolo f / 1791
Provenienza: vendita Beurdeley, 31 maggio 1920; Sotheby's, 6 luglio 1967, n. 43; Dr. Joseph P. Goldyne
Esposizioni: Washington 1974, tav. 111; Londra, Hazlitt 1988, tav. 43
Bibliografia: de Chennevières 1898, tav. p. 138; Juynboll 1956, tav. 3
Cfr. *Al molo* (Rotterdam) nella serie delle piccole caricature, n. 82.

63. **Cantanti alle Fondamenta**
Penna e acquerello, 375 x 505 mm
Venezia, Civico Museo Correr, inv. n. 6042
Firmato: Dom.o Tiepolo f / 1791
Esposizioni: Venezia 1964, tav. 109;

Venezia 1995, tav. 200
Bibliografia: Mariuz 1971, tav. 27; Pedrocco 1990, tav. 31

64. **L'imbarco**
Penna e acquerello, 290 x 419 mm
Ubicazione ignota
A penna: 91
Firmato: Dom.o Tiepolo f
Provenienza: Sotheby's, 11 novembre 1965, tav. 28; Zurigo, Feilchenfeld 1965

65. **Il caffè sul molo**
Penna e acquerello, 288 x 413 mm
Londra, Mrs. F.A. Shaw
Firmato: Dom.o Tiepolo f
Bibliografia: Byam Shaw 1962, tav. 71

66. **Incontro al Liston - In Piazza**
Penna e acquerello, 290 x 420 mm
New York, The Metropolitan Museum of Art, collezione Lehman, inv. n. 1975.1.510
Firmato: Dom.o Tiepolo f
Esposizioni: Venezia 1959, tav. 114; Washington 1974, tav. 112; Birmingham 1978, tav. 126; New York 1981, tav. 163
Bibliografia: Byam Shaw 1933, tav. 65; Byam Shaw, Knox 1987, tav. 163

67. **Dalla sarta**
Penna e acquerello, 293 x 418 mm
New York, J. Pierpont Morgan Library, inv. n. 1967.22
Firmato: Dom.o Tiepolo f / 1791
Esposizioni: New York 1971, tav. 260
Bibliografia: de Chennevières 1898, p. 133; Byam Shaw 1962, tav. 68

68. **Il minuetto**
Penna e acquerello, 290 x 422 mm
Ubicazione ignota
Firmato: Dom.o Tiepolo f
Provenienza: Londra, Sotheby's, 11 novembre 1965, tav. 20

69. **Il banchetto**
Penna e acquerello, 292 x 421 mm
Boston, Museum of Fine Arts, Arthus Tracy Fund, inv. n. 66.834
Iscrizione a matita: 64
Firmato: Dom.o Tiepolo f

Provenienza: Sotheby's, 11 novembre 1965, tav. 19

70. **La partita a carte**
Penna e acquerello, 287 x 412 mm
Ubicazione ignota
Firmato: Dom.o Tiepolo f / 1791
Provenienza: vendita Beurdeley, 31 maggio 1920; Sotheby's, 6 luglio 1967, tav. 50; Brookline, Paul Bernat; Christie's, New York, 11 gennaio 1994, tav. 262
Esposizioni: Cambridge 1970, tav. 103; Birmingham 1978, tav. 115

71. **Dalla modista** (ill. p. 91)
Penna e acquerello, 299 x 424 mm
Boston, Museum of Fine Arts, William E. Nickerson Fund, inv. n. 47.2
Firmato: Dom.o Tiepolo f
Provenienza: vendita Oppenheimer, Christie's, 1936, lotto 188
Esposizioni: Londra 1930, n. 829; Cambridge 1970, tav. 102; Birmingham 1978, tav. 113; Londra 1994, tav. 228; Udine 1996, tav. 141
Bibliografia: Vasari Society X, tav. 11; Popham 1931, n. 315, tav. CCLXIII; Byam Shaw 1962, tav. 74; Mariuz 1971, tav. 28; Pedrocco 1990, tav. 30

72. **Il parlatorio - I** (cat. 151)
Penna e acquerello, 288 x 415 mm
Ottawa, National Gallery of Canada, inv. n. 15349
Firmato: Dom.o Tiepolo f / 1791
Provenienza: vendita Beurdeley, 31 maggio 1920; Sotheby's 6 luglio 1967, tav. 47

73. **Il parlatorio - II**
Penna e acquerello, 285 x 412 mm
Ubicazione ignota
Firmato: Dom.o Tiepolo f / 179-
Provenienza: vendita Beurdeley, 31 maggio 1920, Sotheby's, 6 luglio 1967, tav. 49
Esposizioni: Londra, Colnaghi 1982, n. 45, tav. XXXI
Bibliografia: de Chennevières 1898, p. 141; Byam Shaw 1962, p. 47, nota 1

74. **La presentazione della fidanzata - I**

Penna e acquerello, 290 x 420 mm
New York, Eugene Thaw
Iscrizione a matita: 74
Firmato: Dom.o Tiepolo f
Provenienza: Sotheby's, 11 novembre 1965, tav. 26
Esposizioni: New York, 1971, tav. 265; New York 1975, tav. 60; Birmingham 1978, tav. 114
Bibliografia: L'Oeil, marzo 1967, tav. 12
Il disegno è ripetuto a Villa Tiepolo (Mariuz 1971, tav. 368).

75. **La presentazione della fidanzata - II** (ill. p. 93)
Penna e acquerello, 287 x 406 mm
New York, Mrs. Heinemann
Firmato: Dom.o Tiepolo f
Provenienza: Martin Wilson
Esposizioni: New York, 1971, tav. 264; New York 1973, tav. 112; Londra 1994, tav. 227
Bibliografia: Pignatti 1966, tav. 119

76. **Il tè** (cat. 152)
Penna e acquerello, 288 x 415 mm
Collezione privata
Firmato: Dom.o Tiepolo f

77. **Il venditore di pappagalli**
Penna e acquerello, 285 x 410 mm
Ubicazione ignota
Iscrizione a matita: 5
Firmato: Dom.o Tiepolo f
Provenienza: Sotheby's, 11 novembre 1965, tav. 22; Sotheby's, 26 marzo 1976, tav. 88
Esposizioni: Londra, Hazlitt 1993, tav. 18
Il pappagallo sul trespolo deriva da un disegno conservato al Museo Pushkin (Aosta 1992, tav. 90). Il giovane con un elegante vestito a righe appare con la fidanzata nel disegno n. 61 della serie.

78. **Ragazzi fanno il bagno in canale** (cat. 153)
Penna e acquerello
Cambridge, Fogg Art Museum, Harvard University Art Museums, prestito anonimo in onore di Louise G. Borroughs
Firmato: Dom.o Tiepolo f

79. **Coppia d'innamorati**
Penna e acquerello, 286 x 222 mm
New York, The Metropolitan Museum of Art, collezione Lehman, inv. n. 1975.1.513
Non firmato
Provenienza: Julius Herz von Hertenreid; Vienna, Oscar von Bondy; Leopold Blumka; Wildenstein; Robert Lehman 1961
Bibliografia: Byam Shaw, Knox 1987, tav. 165
Sicuramente appartenente alla serie, anche se tagliato.

Sezione H - Due disegni sciolti

80. **L'educazione dell'Infante di Spagna: la recita** (cat. 154)
Penna e acquerello, 286 x 416 mm
Minneapolis Institute of Arts, inv. n. 22.10
Firmato: Dom.o Tiepolo f

81. **I monaci bruciano i libri eretici**
Penna e acquerello, 285 x 416 mm
Rotterdam, Boymans-van Beuningen Museum, inv. n. I.170
Firmato: Dom.o Tiepolo f
Esposizioni: Bruxelles 1983, tav. 51; Udine 1996, tav. 145
Bibliografia: Byam Shaw 1962, tav. 58; Pedrocco 1990, tav. 27

Sezione I - Serie delle piccole caricature

82. **Sul Molo**
Penna e acquerello, 255 x 350 mm
Rotterdam, Boymans-van Beuningen Museum, inv. n. 1955/T.1.
Firmato: Dom.o Tiepolo f
Provenienza: asta Geiger, Sotheby's, 1920, n. 337; Brinsley Ford; Sotheby's, 10 novembre 1954, tav. 42
Esposizioni: Whitechapel 1951, n. 139; Venezia 1951, n. 142; Venezia 1985, tav. 109
Bibliografia: Juynboll 1956, p. 68, tav. 1; Gernsheim 30260
Cfr. *L'incontro al molo,* n. 62 della se-

rie. Il gruppo a destra proviene dalle caricature Kay (Christie's, 9 aprile 1943, lotti 248/3, 248/6, 246f).
N.B. Asta Geiger, 1920, lotto 338 "Serie di nove schizzi satirici di vita veneziana, preparati per incisioni" gessetto nero e acquerello, 250 x 350 mm
Il Pranzo
Il Regalo
Gli sposi vanno a spasso
Accademia
Il primo abboccamento
Il ballo
L'anello
I rinfeschi
La buona notte

83. **Il picnic**
Penna e acquerello, 257 x 353 mm
Berlino-Dalem, inv. n. 13691-173-1929
Firmato: Dom.o Tiepolo f
Provenienza:
Esposizioni:
Bibliografia: Juynboll 1956, tav. 8

84. **L'altalena**
Penna e acquerello, 253 x 352 mm
Hertford, The Wadsworth Atheneum
Firmato: Dom.o Tiepolo f
Provenienza: Leningrado, Museo di stato dell'ermitage
Esposizioni: Birmingham 1978, tav. 117
Bibliografia: Byam Shaw 1962, tav. 77; Pedrocco 1990, tav. 29

85. **Cantori di strada**
Penna e acquerello
Ubicazione ignota
Firmato: Dom.o Tiepolo f
Provenienza: Arnoldi-Livie, Monaco "1972-1992"

86. **L'orso ballerino**
Penna e acquerello
Ubicazione ignota
Provenienza: Parigi Strohlin

N.B. Anche sei incisioni di Viero (non viste da JBS, Byam Shaw 1962, pp. 50-51).

REGESTO
DIVERTIMENTO PER LI REGAZZI

L'ordine si basa soprattutto sulla numerazione a inchiostro apposta nell'angolo superiore sinistro di ogni foglio. Un asterisco dopo il numero indica che tale numero è registrato. Quando il numero non è registrato oppure non è chiaro, il seguente ordine segue la numerazione "Brinsley Ford", che si trova scritta a matita sulla serie di fotografie Brinsley Ford: indicazione BF. La serie di fotografie Henry Sale Francis riporta numeri a matita simili, con leggere variazioni: indicazione HSF. Si riporta anche la numerazione del catalogo di Marcia Vetrocq: indicazione MV.
Vengono fornite le dimensioni registrate, quelle maggiori (circa 350 x 470 mm) riguardano l'intero foglio, quelle minori (circa 290 x 410 mm) riguardano il solo disegno. Tutti i disegni sono firmati.

Frontespizio (cat. 155)
Penna e acquerello, 294 x 410 mm
Kansas City, Nelson-Atkins Gallery, inv. n. 32-193/9

1*. **La nascita del padre di Pulcinella** (ill. p. 97)
Penna e acquerello
Londra, Brinsley Ford
BF 1; HSF 1; MV S 1
Bibliografia: Mariuz 1971, tav. 31; Gealt 1986, tav. 2

2*. **Il corteo degli sposi**
Penna e acquerello, 283 x 404 mm
Ubicazione ignota
BF 2; HSF 4; MV 7
Provenienza: San Francisco, Celia Tobin Clark; Sotheby's, 1 luglio 1971, tav. 65; Eugene Thaw; collezione privata
Bibliografia: Byam Shaw 1962, tav. 82; Gealt 1986, tav. 80

3*. **Il matrimonio del padre di Pulcinella** (cat. 156)
Penna e acquerello, 350 x 467 mm
Chicago, The Art Institute, inv. n. 1968.312
BF 3; HSF 3; MV S 18

4*. **Il padre di Pulcinella conduce a casa la sposa**
Penna e acquerello, 295 x 400 mm
New York, National Academy of Design
BF 4; HSF 7; MV S 14
Esposizioni: New York 1995, tav. 31
Bibliografia: Gealt 1986, tav. 12

5*. **La festa di nozze** (cat. 157)
Penna e acquerello, 354 x 472 mm
New York, The Pierpont Morgan Library, collezione Thaw
BF 5; HSF 5; MV 8
Esposizioni: New York 1975, tav. 62
Bibliografia: Gealt 1986, tav. 11

6*. **La danza campestre** (cat. 158)
Penna e acquerello, 362 x 476 mm
Providence, Rhode Island School of Design, inv. n. 57.239
BF 6; HSF 6; MV 19
Esposizioni: Providence 1983, tav. 26
Bibliografia: Gealt 1986, tav. 24; Pedrocco 1990, tav. 36

7*. **L'idillio in giardino** (cat. 159)
Penna e acquerello, 290 x 410 mm
Londra, Colnaghi's
BF 7; HSF 2; MV 6

8*. **La nascita di Pulcinella**
Penna e acquerello, 351 x 467 mm
New York, The Metropolitan Museum of Art, collezione Lehman, inv. n. 1975.1.465
BF 8; HSF 8; MV S 2
Bibliografia: Gealt 1986, tav. 15; Byam Shaw e Knox 1987, tav. 168

9*. **L'infanzia di Pulcinella** (cat. 160)
Penna e acquerello, 290 x 410 mm
BF 9; HSF 9; MV S 3

10*. **Il piccolo Pulcinella con i genitori** (cat. 161)
Penna e acquerello, 292 x 413 mm
Bloomington, Indiana University Art Museum, inv. n. 75.52.2
BF 10; HSF 10; MV 2

11*. **L'infanzia di Pulcinella**
Penna e acquerello, 297 x 415 mm
Londra, Brinsley Ford
BF 11; HSF 11; MV S 5

Bibliografia: Byam Shaw 1962, tav. 85; Gealt 1986, tav. 16

12*. **La madre di Pulcinella prova un abito**
Penna e acquerello, 354 x 470 mm
New York, The Metropolitan Museum of Art, collezione Lehman, inv. n. 1975.1.466
BF 12; HSF 12; MV S 17
Bibliografia: Gealt 1986, tav. 53; Byam Shaw e Knox 1987, tav. 169

13. **Pulcinella colto da malore per strada**
Penna e acquerello, 305 x 420 mm
Parigi, Leon Suzor
BF 13; HSF 13; MV S 20
Esposizioni: Parigi, Cailleux 1952, tav. 36; Parigi 1971, tav. 311
Bibliografia: Gealt 1986, tav. 100

14. **La madre di Pulcinella ammalata**
Penna e acquerello, 358 x 475 mm
Londra, David Carritt
BF 14; HSF 14; MV S 15
Bibliografia: asta Sotheby's, 28 giugno 1979, tav. 236; asta Sotheby's, 3 luglio 1980, tav. 63; Wertheimer; Gealt 1986, tav. 2

15*. **La madre di Pulcinella vomita**
Penna e acquerello, 295 x 414 mm
New York, The Metropolitan Museum of Art, collezione Lehman, inv. n. 1975.1.470
BF 15; HSF 15; MV S 16
Bibliografia: Gealt 1986, tav. 14; Byam Shaw e Knox 1987, tav. 167

16*. **La madre di Pulcinella gli regala un uccello**
Penna e acquerello
Ubicazione ignota
BF 16, HSF 16; MV S 6
Provenienza: Santa Barbara, Robert M. Light; Mr. & Mrs. Leigh B. Block; Sotheby's, New York, 20 maggio 1981, tav. 302
Bibliografia: Gealt 1986, tav. 4

17*. **La festa di compleanno alla fattoria** (cat. 162)
Penna e acquerello, 348 x 468 mm

San Francisco, Achenbach Foundation, inv. n. 1967.17.134
BF 17; HSF 17; MV 3

18. **Festa con bambini**
Penna e acquerello
Parigi, Richard Owen
BF 18; HSF 18; MV S 4
Bibliografia: Gealt 1986, tav. 82

19. **Festa in giardino**
Penna e acquerello
Parigi, Mme. Henri Lapauze
BF 19; HSF 19; MV S 11
Bibliografia: Gealt 1986, tav. 83
Basato su Vita contemporanea n. 25.

20*. **La partita a bocce** (cat. 163)
Penna e acquerello, 355 x 474 mm
Cleveland Museum of Art, inv. n. 37.571
BF 20; HSF 20; MV 21

21. **La cena**
Penna e acquerello, 295 x 414 mm
Ubicazione ignota
BF 21; HSF 21; MV S 9
Provenienza: New York, Sotheby's, 15 gennaio 1985, tav. 125
Esposizioni: Udine 1996, tav. 115
Bibliografia: Gealt 1986, tav. 21

22*. **I cani danzanti** (cat. 164)
Penna e acquerello, 350 x 473 mm
Cambridge, Fogg Art Museum, inv. n. 1965.421
BF 22; HSF 22; MV 22

23*. **Il granchio gigante**
Penna e acquerello
Londra, Brinsley Ford
BF 23; HSF 23; MV S 34
Bibliografia: Gealt 1986, tav. 27

24*. **La vittoria al gioco del volano**
Penna e acquerello, 352 x 472 mm
Providence, Rhode Island School of Design, inv. n. 57.240
BF 24; HSF 24; MV 5
Esposizioni: Providence 1967, tav. 145; Providence 1983, tav. 27
Bibliografia: Gealt 1986, tav. 18

25*. **Pulcinella si iscrive a scuola**
Penna e acquerello, 294 x 413 mm

Ubicazione ignota
BF 25; HSF 25; MV 4
Provenienza: Talleyrand; BRPF
Bibliografia: Morassi 1958, tav. 41;
Gealt 1986, tav. 19
Basato su Vita contemporanea n. 43.

26*. Il trionfo di Flora
Penna e acquerello, 305 x 419 mm
New York, Mrs. Heinemann
BF 26; HSF 26; MV S 42
Esposizioni: New York 1973, tav. 114
Bibliografia: Mariuz 1971, tav. 32;
Gealt 1986, tav. 79

27. L'altalena
Penna e acquerello, 290 x 410 mm
Parigi, Richard Owen
BF 27; HSF 27; MV S 39
Bibliografia: Byam Shaw 1962, tav.
86; Gealt 1986, tav. 78

28*. Il trionfo di Pulcinella in campagna (ill. p. 57)
Penna e acquerello, 279 x 404 mm
New York, Heinemann
BF 28; HSF 28; MV S 41
Esposizioni: New York 1973, tav. 113
Bibliografia: Knox 1983, tav. 4; Knox
1984, tav. 4; Gealt 1986, tav. 70

29*. Il volano
Penna e acquerello
Londra, Brinsley Ford
BF 29; HSF 29; MV S 13
Bibliografia: Gealt 1986, tav. 17

30*. La polenta
Penna e acquerello
Londra, Brinsley Ford
BF 30; HSF 30; MV S 10
Bibliografia: Gealt 1986, tav. 20

31*. La danza campestre (cat. 165)
Penna e acquerello, 353 x 468 mm
San Francisco, collezione Achenbach,
inv. n. 1967.17.133
BF 31; HSF 31; MV 20

32*. La caccia all'anatra (cat. 166)
Penna e acquerello, 348 x 472 mm
New York, collezione Woodner
BF 32; HSF 32; MV 18

33*. L'arresto di Pulcinella (cat. 167)

Penna e acquerello, 352 x 466 mm
Cleveland Museum of Art, inv. n.
37.570
BF 33; HSF 33; MV 32

34*. La visita in prigione (cat. 168)
Penna e acquerello, 295 x 410 mm
Washington, National Gallery of Art,
inv. n. B-31, 304
BF 34; HSF 42; MV 33

35*. Il processo (cat. 169)
Penna e acquerello, 351 x 465 mm
Cleveland Museum of Art, inv. n.
37.569
Bf 35; HSF 34; MV 36

36*. La felice liberazione (cat. 170)
Penna e acquerello, 346 x 463 mm
Washington, National Gallery of Art,
inv. n. 1979.6.4
BF 36; HSF 36; MV 37

37*. Il trionfo di Pulcinella (ill. p. 58)
Penna e acquerello, 355 x 473 mm
Detroit Institute of Arts, inv. n.
1955.487
BF 37; HSF 37; MV S 53
Esposizioni: Parigi 1920; Birmingham
1958, tav. 20
Bibliografia: Knox 1984, tav. 3; Gealt
1986, tav. 41; Knox in Sharp 1992,
tav. 65

38* Pulcinella e il leopardo in gabbia (ill. p. 101)
Penna e acquerello, 354 x 473 mm
Ottawa, National Gallery of Canada,
inv. n. 17585
BF 38; HSF 38; MV 30
Provenienza: Sotheby's 1967, tav. 37;
Slatkin
Esposizioni: New York, Slatkin, s.d.,
tav. 15; Ottawa 1974, tav. 18
Bibliografia: Gealt 1986, tav. 30

39*. Il leone in gabbia
Penna e acquerello
Ubicazione ignota
BF 39; HSF 39; MV S 55
Provenienza: New York, Robert
Goelet; asta Sotheby's, Londra, 6
luglio 1967, tav. 36; Agnew's
Bibliografia: Gealt 1986, tav. 84

Basato su Vita contemporanea n. 21.

40*. L'albero abbattuto
Penna e acquerello, 353 x 473 mm
New York, The Metropolitan Museum of Art, collezione Lehman, inv. n.
1975.1.468
BF 40; HSF 91; MV S 28
Bibliografia: Gealt 1986, tav. 2; Byam
Shaw, Knox 1987, tav. 171

41*. La Malvasia
Penna e acquerello, 288 x 410 mm
New York, Gilbert Butler
BF 41; HSF 40; MV 27
Esposizioni: Londra 1994, tav. 226
Bibliografia: Gealt 1986, tav. 52

42. Il dromedario e il riposo del viaggiatore
Penna e acquerello
Parigi, Richard Owen
BF 42; HSF 41; MV S 59
Bibliografia: Gealt 1986, tav. 89

43* Adamo scava
Penna e acquerello
Londra, Brinsley Ford
BF 43; HSF 35; MV 30
Bibliografia: Gealt 1986, tav. 8

44*. Eva fila
Penna e acquerello
Londra, Brinsley Ford
BF 44; HSF 43; MV S 7
Bibliografia: Gealt 1986, tav. 6

45*. La fune
Penna e acquerello
Ubicazione ignota
BF 46; HSF 45; MV S 56
Provenienza: Parigi, Victor Rosenthal;
vendita, Palais d'Orsay, 24 novembre
1977, tav. 21
Bibliografia: Gealt 1986, tav. 85

46* Il trapezista volante
Penna e acquerello, 350 x 468 mm
Londra, Hazlitt Gooden e Fox
Bf 46; HSF 45; MV 31
Provenienza: Parigi, Victor Rosenthal;
Londra, collezione privata
Esposizioni: Venezia 1980, tav. 103;
Bruxelles 1983, tav. 54; Canterbury
1985, tav. 36

Bibliografia: Byam Shaw 1962, tav.
87; Gealt 1986, tav. 31

47* Pulcinella come Ganimede (ill. p. 99)
Penna e acquerello
Londra, Brinsley Ford
BF 47; HSF 46; MV S 65
Bibliografia: Gealt 1986, tav. 58

48. Pulcinella sega un tronco
Penna e acquerello, 290 x 410 mm
Providence, RI, John Nicolas Brown
BF 48; HSF 47; MV 12
Bibliografia: Gealt 1986, tav. 45

49. I venditori ambulanti
Penna e acquerello
Parigi, Richard Owen
BF 49; HSF 48; MV S 48
Bibliografia: Gealt 1986, tav. 47

50*. All'esterno del circo
Penna e acquerello, 349 x 464 mm
New York, The Metropolitan Museum of Art, collezione Lehman, inv. n.
1975.1.469
BF 50; HSF 49; MV S 54
Bibliografia: Gealt 1986, tav. 28;
Byam Shaw, Knox 1987, tav. 172

51*. Il banco di verdure
Penna e acquerello
Londra, Brinsley Ford
BF 51; HSF 50; MV S 47
Bibliografia: Gealt 1986, tav. 48

52*. Pulcinella spaccalegna
Penna e acquerello, 345 x 467 mm
Chicago, The Art Institute, inv. n.
1957.309
BF 52; HSF 92; MV S 27
Bibliografia: Joachim, McCullagh
1979, n. 145, tav. 149; Gealt 1986,
tav. 43

53*. Il barbiere
Penna e acquerello
Londra, Brinsley Ford
BF 53; HSF 51; MV S 49
Bibliografia: Gealt 1986, tav. 49

54*. Raccogliere legna
Penna e acquerello, 350 x 470 mm
Cleveland Museum of Art, inv. n.

37.572
BF 54; HSF 52; MV S 26
Bibliografia: Gealt 1986, tav. 42

55*. **Il sarto**
Penna e acquerello, 293 x 411
New York, The Metropolitan Museum of Art, collezione Lehman, inv. n. 1975.1.472
BF 55; HSF 53; MV S 50
Bibliografia: Byam Shaw 1962, tav. 88; Gealt 1986, tav. 50; Byam Shaw, Knox 1987, tav. 170

56*. **Pulcinella falegname**
Penna e acquerello
Londra, Brinsley Ford
BF 56; HSF 54; MV S 51
Provenienza: Roma, Contini
Bibliografia: Mariuz 1971, tav. 34; Gealt 1986, tav. 51

57*. **Il rapimento**
Penna e acquerello, 355 x 473 mm
Londra, The British Museum, inv. n. 1925.4.6.1
BF 57; HSF 55; MV S 62
Bibliografia: Byam Shaw 1962, tav. 90; Gealt 1986, tav. 61

58. **Il cavallo morto**
Penna e acquerello
Parigi, Richard Owen
BF 58; HSF 56; MV S 33
Bibliografia: Gealt 1986, tav. 91

59. **I cavalieri**
Penna e acquerello
Parigi, Mme H. Lapauze
BF 59; HSF 57; MV S 32
Bibliografia: Gealt 1986, tav. 98

60*. **Centauro e donna con un tamburello**
Penna e acquerello, 355 x 473 mm
Cleveland Museum of Art, inv. n. 1947.12
BF 60; HSF 58; MV 39
Bibliografia: Gealt 1986, tav. 56

61. **Il rapimento di una donna**
Penna e acquerello
Parigi, Richard Owen
BF 61; HSF 59; MV S 64
Bibliografia: Gealt 1986, tav. 90

62. **Il rapimento di Pulcinella**
Penna e acquerello
Parigi, Musée du Louvre, Recueil Fayet 36.506
BF 62; HSF 60; MV S 63
Bibliografia: Gealt 1986, tav. 60

63. **Il centauro gioca con Pulcinella**
(cat. 171)
Penna e acquerello, 297 x 414 mm
Boston, Jeffrey E. Horvitz
BF 63; HSF 61; MV S 61

64. **Pulcinella cavalca un dromedario**
Penna e acquerello, 302 x 420 mm
Parigi, collezione privata
BF 64; HSF 63; MV S 58
Esposizioni: Parigi 1971, tav. 312
Bibliografia: Gealt 1986, tav. 55

65. **I cammelli**
Penna e acquerello
Parigi, Richard Owen
BF 65; HSF 64; MV S 60
Bibliografia: Gealt 1986, tav. 88

66. **Asini, pecore e capre**
Penna e acquerello
Parigi, Richard Owen
BF 66; HSF 65; MV S 29
Bibliografia: Gealt 1986, tav. 92

67. **La caccia al cervo**
Penna e acquerello, 290 x 410 mm
New York, Mr. e Mrs. Paul Wick
BF 67; HSF 66; MV S 37
Bibliografia: Byam Shaw 1962, tav. 92; Gealt 1986, tav. 64

68*. **La caccia al cinghiale**
Penna e acquerello, 350 x 473 mm
Cambridge, Fogg Art Museum, inv. n. 1965.420
BF 68; HSF 67; MV S 38
Bibliografia: Gealt 1986, tav. 63

69. **Dar da mangiare ai pavoni**
Penna e acquerello
New Haven, Yale University Art Gallery, Mrs. Paul Wick
BF 69; HSF 68; MV S 43
Bibliografia: Gealt 1986, tav. 65

70*. **Pulcinella pittore di ritratti**

Penna e acquerello, 305 x 426 mm
New York, Mr. e Mrs. Jacob B. Kaplan
BF 70; HSF 69; MV 28
Provenienza: Sotheby's 1967, tav. 38
Esposizioni: New York 1971, tav. 279; Londra 1995, tav. 225
Bibliografia: Gealt 1986, tav. 54

71. **Pulcinella pittore di storia**
Penna e acquerello, 290 x 410 mm
Parigi, Richard Owen
BF 71; HSF 70; MV 52
Bibliografia: Byam Shaw 1962, tav. 89; Mariuz 1971, tav. 35; Gealt 1986, tav. 87

72. **Pulcinella cavalca un dromedario** (cat. 172)
Penna e acquerello, 290 x 410 mm
Philadelphia, Mr. e Mrs. George Cheston
BF 72; HSF 62; MV S 38

73. **Passeggiata in campagna**
Penna e acquerello
Parigi, Richard Owen
BF 73; HSF 71; MV S 46
Bibliografia: Gealt 1986, tav. 94

74. **Passeggiata sotto la pioggia**
Penna e acquerello, 355 x 472 mm
Cleveland Museum of Art, inv. n. 47.13
BF 74; HSF 72; MV 23
Esposizioni: Londra 1994, tav. 223; Venezia 1995, tav. 204
Bibliografia: Mariuz 1971, tav. 36; Gealt 1986, tav. 68; Pedrocco 1990, tav. 39

75*. **Pecore e mucche**
Penna e acquerello, 355 x 473 mm
Cleveland Museum of Art, inv. n. 47.13
BF 75; HSF 75; MV S 31
Bibliografia: Gealt 1986, tav. 66

76. **Passeggiata in campagna**
Penna e acquerello
Parigi, Lady Mendl
BF 76; HSF 74; MV S 44
Bibliografia: Gealt 1986, tav. 93

77*. **Scimmia a cavallo dell'asino**
Penna e acquerello, 360 x 470 mm

Londra, The British Museum, inv. n. 1925.4.6.2
BF 77; HSF 73; MV S 40
Bibliografia: Gealt 1986, tav. 32

78*. **Pulcinella a cavallo dell'asino**
(cat. 173)
Penna e acquerello, 358 x 472 mm
Bloomington, Indiana University Museum of Art, inv. n. 75.521
BF 78; HSF 77; MV 24

79. **Il venditore di asini**
Penna e acquerello
Ubicazione ignota
BF 79; HSF 76; MV S 35
Provenienza: Parigi, Paul Suzor; vendita, Drouot, 16 marzo 1966, tav. 66
Bibliografia: Gealt 1986, tav. 96
Basata su Vita contemporanea n. 5.

80. **Il venditore di bestiame**
Penna e acquerello, 354 x 472 mm
Cleveland Museum of Art, inv. n. 37.574
BF 80; HSF 78; MV 14
Bibliografia: Gealt 1986, tav. 46

81. **Gli struzzi** (cat. 174)
Penna e acquerello, 355 x 473 mm
Oberlin, Allen Memorial Art Museum, inv. n. 55.7
BF 81; HSF 79; MV 25

82. **La visita del dottore**
Penna e acquerello
Londra, Osbert Sitwell; Sacheverell Sitwell
Bf 82; HSF 80; MV S 21
Bibliografia: Gealt 1986, tav. 101
Basato su Vita contemporanea n. 45.

83*. **Pulcinella cade sul ciglio della strada**
Penna e acquerello, 355 x 472 mm
Stanford University Museum of Art, inv. n. 41.277
BF 82; HSF 81; MV 9
Bibliografia: Gealt 1986, tav. 73

84*. **Pulizia del pozzo**
Penna e acquerello, 290 x 413 mm
New York, The Metropolitan Museum of Art, collezione Lehman, inv. n. 1975.1.471

BF 84; HSF 82; MV S 8
Bibliografia: Gealt 1986, tav. 7; Byam Shaw, Knox 1987, tav. 173; Pedrocco 1990, tav. 33

85*. **La flagellazione**
Penna e acquerello, 355 x 472 mm
New York, The Metropolitan Museum of Art, collezione Lehman, inv. n. 1975.1.467
BF 85; HSF 83; MV S 57
Bibliografia: Gealt 1986, tav. 37; Byam Shaw, Knox 1987, tav. 174

86*. **La cena**
Penna e acquerello
Londra, Brinsley Ford
BF 86; HSF 84; MV S 12
Bibliografia: Gealt 1986, tav. 22

87. **A cavallo dell'asino al contrario** (cat. 175)
Penna e acquerello
Zurigo, Galerie Nathan
BF 87; HSF 85; MV S 36

88*. **La raccolta delle mele**
Penna e acquerello, 292 x 406 mm
New York, Mr. e Mrs. Powis Jones
BF 88; HSF 86; MV 32
Esposizioni: New York 1971, tav. 282
Bibliografia: Gealt 1986, tav. 34

89*. **Pagamento degli stipendi**
Penna e acquerello, 290 x 412 mm
Canberra, National Gallery of Australia
BF 89; HSF 87; MV 17
Bibliografia: Gealt 1986, tav. 86

90. **Giocare con i cervi**
Penna e acquerello
Bf 90; HSF 88; MV S 45
Ubicazione ignota
Provenienza: San Francisco, Celia Tobin Clark; Sotheby's, 1 luglio 1971, tav. 64; Colnaghi
Bibliografia: Gealt 1986, tav. 95

91. **Disegno mancante**

92. **Giardino con statue**
Penna e acquerello, 292 x 413 mm
Providence, John Nicolas Brown
BF 92; HSF 90; MV 16

Bibliografia: Byam Shaw 1962, tav. 94; Binicatti 1970, tav. 19; Gealt 1986, tav. 35

93*. **La passeggiata in campagna**
Penna e acquerello
Philadelphia, Mr. e Mrs. George Cheston
BF 93, HSF 89; MV 26
Bibliografia: Gealt 1986, tav. 67

94. **L'elefante**
Penna e acquerello, 294 x 411 mm
New York, J. Pierpont Morgan Library, inv. n. IV. 151b
Esposizioni: New York 1971, tav. 276
Bibliografia: Gealt 1986, tav. 29

95*. **Il carro**
Penna e acquerello, 290 x 351 mm
Oxford, Ashmolean Museum (solo la parte sinistra)
BF 96; HSF 96; MV 13
Bibliografia: Parker 1956, n. 1097; Gealt 1986, tav. 99

96*. **La poltrona**
Penna e acquerello, 353 x 470 mm
Malibu, J. Paul Getty Museum, inv. n. 84.GG.10
BF 91; HSF 93; MV S 19
Bibliografia: Byam Shaw 1962, tav. 95; Gealt 1986, tav. 103; Goldner 1988, tav. 50

97*. **La fucilazione**
Penna e acquerello, 353 x 472 mm
Ubicazione ignota
BF 94; HSF 95; MV 34
Provenienza: Londra, Henry Reitlinger; Sotheby's, 9 dicembre 1953, tav. 106; Zurigo, Mrs. Feilchenfelt, 1959; Richard S. Davis; New York, J.N. Street
Esposizioni: Londra, Hazlitt, 1991, tav. 25
Bibliografia: Gealt 1986, tav. 71

98*. **L'impiccagione**
Penna e acquerello, 355 x 475 mm
Stanford University, inv. n. 42.27BL
BF 95; HSF 94; MV 35
Bibliografia: Gealt 1986, tav. 72

99*. **L'ultima malattia**

Penna e acquerello, 351 x 465 mm
New York, Eugene Thaw
BF 97; HSF 97; MV 10
Esposizioni: New York 1975, tav. 62
Bibliografia: Byam Shaw 1962, tav. 96; Bonicatti 1970, tav. 2; Gealt 1986, tav. 74

100. **L'estrema unzione**
Penna e acquerello
Parigi, Leon Suzor
BF 98; HSF 98; MV S 22
Bibliografia: Gealt 1986, tav. 102

101. **La veglia funebre**
Penna e acquerello
Parigi, Leon Suzor
BF 99; HSF 99; MV S 23
Bibliografia: Gealt 1986, tav. 104

102. **Il funerale** (cat. 176)
Penna e acquerello, 355 x 470 mm (carta)
Londra, Thomas Solley
BF 100; HSF 102; MV S 24

103*. **La sepoltura**
Penna e acquerello, 295 x 413 mm
New York, The Metropolitan Museum of Art, collezione Lehman, inv. n. 1975.1.473
BF 101; HSF 100; MV S 25
Bibliografia: Gealt 1986, tav. 76; Byam Shaw, Knox 1987, tav. 175; Pedrocco 1990, tav. 40

104*. **Lo scheletro di Pulcinella esce dalla tomba** (ill. p. 98)
Penna e acquerello, 305 x 429 mm
New York, Mrs. Jacob B. Kaplan
BF 102; HSF 101; MV 11
Esposizioni: New York 1971, tav. 284
Bibliografia: Gealt 1986, tav. 77

BIBLIOGRAFIA

Alpago-Novello 1939-1940
Luigi Alpago-Novello, *Gli incisori bellunesi*, in "Atti del Reale Istituto Veneto di scienze, lettere ed arti", 99, 1939-1940, pp. 471-716.

Ananoff 1970
Alexandre Ananoff, *L'Œuvre dessiné de Fragonard*, Parigi 1970.

Andrews 1968
Keith Andrews, *National Gallery of Scotland: Catalogue of Italian Drawings*, Cambridge 1968.

Anonimo 1775
Anonimo 1775, *Plan de réforme proposè aux cinq Correcteurs de Venise*, Amsterdam 1775.

Arslan 1932
Wart Arslan, *Quattro lettere di Pietro Visconti a Gian Pietro Ligari*, in "Rivista archeologica dell'antica Provincia di Como", n. 133, 1932.

Barcham 1989
William Barcham, *The Religious Paintings of Giambattista Tiepolo*, Oxford 1989.

Baudi de Vesme 1906
A. Baudi de Vesme, *Le peintre-graveur italien*, Milano 1906.

Bean 1960
Jacob Bean, *Les dessins italiens de la collection Bonnat: Inventaire générale des dessins des musées de province*, Paris 1960.

Bean, Griswold 1990
Jacob Bean, William Griswold, *18th Century Italian Drawings in the Metropolitan Museum of Art*, New York 1990.

Binion 1983
Alice Binion, *Algarotti's Sagredo Inventory*, in "Master Drawings", 21/4, 1983, pp. 392-396.

Bjurström 1979
Per Bjurström, *Italian Drawings*, Stockholm 1979.

Brocchi 1775
G.A. Brocchi, *S. Sebastiano. Villa suburbana a Vicenza della nobile famiglia Valmarana. Versi*, Vicenza 1775.

Brugerolles 1990
Emmanuelle Brugerolles, *Les dessins vénitiens des collections de l'Ecole des Beaux-Arts*, Paris 1990.

Byam Shaw 1933
James Byam Shaw, *Some Venetian draughtsmen of the Eighteenth Century*, in "Old Master Drawings", 7, 1933, pp. 47-63.

Byam Shaw 1938
James Byam Shaw, *Giovanni Domenico Tiepolo*, in "Old Master Drawings", XII, marzo 1938, pp. 56-57.

Byam Shaw 1959a
James Byam Shaw, *Two drawings by Domenico Tiepolo*, in "Festschrift Friedrich Winckler", Berlin 1959, pp. 340-341.

Byam Shaw 1959b
James Byam Shaw, *The remaining frescoes in the Villa Tiepolo at Zianigo*, in "Burlington Magazine", CI, novembre 1959, pp. 391-395.

Byam Shaw 1962
James Byam Shaw, *The Drawings of Domenico Tiepolo*, London 1962.

Byam Shaw 1971
James Byam Shaw, *Tiepolo Celebrations: three catalogues*, in "Master Drawings", IX, 1971, pp. 264-276.

Byam Shaw 1979
James Byam Shaw, *Some unpublished drawings by Giandomenico Tiepolo*, in "Master Drawings", 17 marzo 1979, pp. 239-244.

Byam Shaw, Knox 1987
James Byam Shaw, George Knox, *The Lehman Collection, VI; Italian Eighteenth-Century Drawings*, New York-Princeton 1987.

Cailleux 1974

Jean Cailleux, *Centaurs, fauns, female fauns, and satyrs among the drawings of Domenico Tiepolo*, in "Burlington Magazine", 116, giugno 1974, supplemento.

Calvino 1988
Italo Calvino, *Lezioni americane. Sei proposte per il prossimo millennio*, Milano 1988.

Cassinelli Lazzeri 1990
Paola Cassinelli Lazzeri, *Temi caricaturali nella produzione incisoria di Carlo Lasinio*, in "Critica d'arte", LV, aprile-settembre 1990.

Chiarelli, 1980
Renzo Chiarelli, *I Tiepolo a Villa Valmarana*, Milano 1980.

Corner 1749
Flaminio Corner, *Ecclesiae Venetae...*, II, Venetiis 1749.

Daniels 1976
Jeffery Daniels, *Sebastiano Ricci*, Hove 1976.

de Chennevières 1898
Henri de Chennevières, *Les Tiepolo*, Paris 1898.

Dobroklonsky 1961
Mikhail Dobroklonsky, *State Hermitage Museum: Drawings of the Italian Schools of the 17th and 18th Centuries*, Leningrado 1961.

Fahy 1973
Everett Fahy, *The Wrightsman Collection*, V, New York 1973.

Fairfax Murray 1912
Charles Fairfax Murray, *J. Pierpont Morgan Collection of Drawings by the Old Masters*, 4 voll., London 1905-1912.

Fehl 1978
Philipp P. Fehl, *A farewell to jokes: the last capricci of Giovanni Domenico Tiepolo and the tradition of irony in painting*, in "Critical Inquiry", V, 1978-79, pp. 761-791.

Freeden, Lamb 1956
M.H. von Freeden, Carl Lamb, *Das Meisterwerk des Giovanni Battista Tiepolo: Die Fresken der Würzburger Residenz*, Munich 1956.

Frerichs 1971a
L.C.J. Frerichs, *Nouvelles sources pour la connaissance de l'activité de graveur des trois Tiepolo*, in "Nouvelles de l'Estampe", 1971-1974, pp. 213-228.

Frerichs 1971b
L.C.J. Frerichs, *Mariette et les eaux-fortes de Tiepolo*, in "Gazette des Beaux-Arts", ottobre 1971, pp. 233-252.

Gealt 1986
Adelheid Gealt, *Domenico Tiepolo: the Punchinello Drawings*, New York 1986.

Gemin, Pedrocco 1993
Massimo Gemin, Filippo Pedrocco, *Giambattista Tiepolo: i dipinti, opera completa*, Venezia 1993.

Gibbons 1977
Felton Gibbons, *Catalogue of Italian Drawings in the Art Museum, Princeton University*, Princeton 1977.

Gli affreschi... 1978
Gli affreschi nelle ville venete dal Seicento all'Ottocento, Venezia 1978.

Goethe 1908
Wolfgang von Goethe, *Tagebuch der italienischen Reise*, Berlin 1908.

Goldner 1988
George Goldner, *European Drawings I*, The J. Paul Getty Museum, Malibu 1988.

Guerlain 1921
Henri Guerlain, *Giovanni Domenico Tiepolo: au temps du Christ*, Tours 1921.

Guiotto 1976
Mario Guiotto, *Vicende storiche e restauro della "Villa Tiepolo" a Zianigo di Mirano*, in "Ateneo Veneto", 1976.

Hadeln 1927
Detlev von Hadeln, *Handzeichnungen von G.B. Tiepolo*, Munich 1927.

Havercamp-Begemann 1964
Egbert Havercamp-Begemann, *Drawings from the Clark Art Institute*, Williamstown 1964.

Havercamp-Begemann, Logan 1970
Egbert Havercamp-Begemann, Anne-Marie Logan, *European Drawings and Watercolors in the Yale University Art Gallery, 1500-1900*, New Haven-London 1970.

Heinemann 1962
Rudolf Heinemann, *Giovanni Bellini e i Belliniani*, Venezia 1962.

I Tiepolo…
I Tiepolo e il Settecento vicentino, catalogo della mostra di Vicenza, Milano 1990.

Ives 1972
Colta Feller Ives, *Picturesque Ideas on the Flight into Egypt Etched by Giovanni Domenico Tiepolo*, The Metropolitan Museum of Art, New York, 1972.

James 1953
M.R. James, *The Apocryphal New Testament*, Oxford 1953.

Joachim, McCullagh 1979
Harold Joachim, Suzanne Folds McCullagh, *Italian Drawings in the Art Institute of Chicago*, Chicago 1979.

Juynboll 1956
W.K. Juynboll, *Een Caricatuur van Giovani Domenico Tiepolo*, in "Bulletin Boymans Museum", 1956.

Keyes 1955
Francis Parkinson Keyes, *St. Anne, Grand Mother of Our Savior*, New York 1955.

Knott 1978
Nagia Knott, *Georg Anton Urlaub (1713-1759)*, Würzburg 1978.

Knox 1960/1975
George Knox, *Catalogue of the Tiepolo Drawings in the V & A*, London 1960/1975.

Knox 1961
George Knox, *The Orloff Album of Tiepolo Drawings*, in "Burlington Magazine", 103, giugno 1961, pp. 269-275.

Knox 1964
George Knox, *Drawings by Giambattista and Domenico Tiepolo at Princeton*, in "Record of the Art Museum, Princeton University", 23/1, 1964, pp. 1-28.

Knox 1965
George Knox, *A group of Tiepolo drawings owned and engraved by Pietro Monaco*, in "Master Drawings", 3/4, 1965, pp. 389-396.

Knox 1966
George Knox, *Giambattista-Domenico Tiepolo: the supplementary drawings of the Quaderno Gatteri*, in "Bollettino del Musei Civici Veneziani", 11/3, 1966, pp. 3-23.

Knox 1968
George Knox, *G.B. Tiepolo and the ceiling of the Scalzi*, in "Burlington Magazine", CX, luglio 1968, pp. 394-398.

Knox 1970
George Knox, *Tiepolo Drawings from the Saint-Saphorin Collection*, in "Atti del Congresso Internazionale di Studi su Tiepolo", a cura di Elettra Quargnal, Udine 1970, pp. 58-63.

Knox 1970
George Knox, *Domenico Tiepolo: Raccolta di Teste, 1770-1970*, Udine 1970.

Knox 1972
George Knox, *G.B. Tiepolo: the dating of the 'Scherzi di Fantasia' and the 'Capricci'*, in "Burlington Magazine", 119, dicembre 1972, pp. 837-842.

Knox 1973
George Knox, *A footnote to the exhibition of Tiepolo Drawings from the Heinemann Collection*, in "Master Drawings", 11/4, 1973, pp. 387-389.

Knox 1974
George Knox, *Un Quaderno di vedute di Giambattista Tiepolo e figlio Domenico*, Milano 1974.

Knox 1975
George Knox, *Catalogue of the Tiepolo Drawings in the Victoria and Albert Museum*, London 1975.

Knox 1976
George Knox, *Francesco Guardi as an apprentice in the studio of Giambattista Tiepolo*, in "Studies in Eighteenth Century Culture", V, a cura di Ronald Rosbottom, Madison, University of Wisconsin Press, 1976, pp. 29-39.

Knox 1978
George Knox, *The Tasso Cycles of Giambattista Tiepolo and Gianantonio Guardi*, in "Museum Studies", 9, The Art Institute of Chicago, 1978, pp. 49-95.

Knox 1979
George Knox, *Primi pensieri by Domenico Tiepolo, and a new painting*, in "Master Drawings", 17/1, 1979, pp. 28-34.

Knox 1980
George Knox, *Giambattista and Domenico Tiepolo: a Study and Catalogue Raisonné of the Chalk Drawings*, Oxford 1980.

Knox 1983a
George Knox, *The Baptism of Christ by Domenico Tiepolo*, in "Eighteenth Century Life", VIII.3., maggio 1983, pp. 95-98.

Knox 1983b
George Knox, *Domenico Tiepolo's Punchinello Drawings: Satire or Labour of Love*, in "Satire in the Eighteenth Century", a cura di John Browning, New York 1983, pp. 124-146.

Knox 1984
George Knox, *The Punchinello Drawings of Giambattista Tiepolo*, in "Interpretazioni veneziane: studi di storia dell'arte in onore di Michelangelo Muraro", a cura di David Rosand, Venezia 1984, pp. 439-446.

Knox 1991
George Knox, *Tiepolo Triumphant: the Roman history cycles of Ca' Dolfin, Venice*, in "Apollo", novembre 1991, pp. 301-310.

Knox 1992
George Knox, *Giovanni Battista Piazzetta, 1682-1754*, Oxford 1992.

Knox 1993
George Knox, *Ca' Sandi: 'La forza dell'Eloquenza'*, in "ARTE/documento", VII, 1993, pp. 135-142.

Knox, Novembre 1993
George Knox, *Francesco Guardi in the studio di Giambattista Tiepolo*, in "Atti del Congresso su Guardi", Fondazione Giorgio Cini, Venezia, novembre 1993 (di prossima pubblicazione).

Knox 1994
George Knox, *The paintings of Marco and Sebastiano Ricci for Consul Smith*, in "Apollo", settembre 1994, pp. 17-25.

Knox 1995
George Knox, *Antonio Pellegrini, 1675-1741*, Oxford 1995.

Knox, Martin 1987
George Knox, Thomas Martin, *Giambattista Tiepolo: A Series of Chalk Drawings after Alessandro Vittoria's Bust of Giulio Contarini*, in "Master Drawings", 25/2, 1987, pp. 158-163.

Kranendonk 1988
Wim Kranendonk, *La vista dalla casa veneziana di Giambattista Tiepolo*, in "Arte veneta", 42, 1988, p. 154.

Lacombe 1768
M. Lacombe, *Dizionario portatile delle belle Arti*, Venezia 1768.

Levey 1959
Michael Levey, *Painting in XVIII-Century Venice*, London 1959, 2a ed. Oxford 1980.

Levey 1960
Michael Levey, *Count Seilern's Italian Pictures and Drawings*, in "Burlington Magazine", 102, 1960, p. 123.

Levey 1963
Michael Levey, *Domenico Tiepolo: his earliest activity and a monograph*, in "Burlington Magazine", marzo 1963, pp. 128-129.

Levey 1986
Michael Levey, *Giambattista Tiepolo*, New Haven 1986.

Levey 1993
Michael Levey, *Painting and Sculpture in France, 1700-1789*, New Haven 1993.

Lorenzetti 1935
Giulio Lorenzetti, *Tre note tiepolesche*, in "Rivista di Venezia", agosto 1935.

Lorenzetti 1940
Giulio Lorenzetti, *Ca' Rezzonico*, Venezia 1940.

Lorenzetti 1946
Giulio Lorenzetti, *Il Quaderno dei Tiepolo al Museo Correr di Venezia*, Venezia 1946.

Macandrew 1983
Hugh Macandrew, *Catalogue of the Italian Drawings in the Musem of Fine Arts, Boston*, Boston 1983.

Mantovanelli 1989
Maria Stefani Mantovanelli, *Le ville e i parchi comunali di Mirano*, Mirano 1989.

Mariuz 1971
Adriano Mariuz, *G.D. Tiepolo*, Venezia 1971.

Mariuz 1972
Adriano Mariuz, *Una precisazione sul "Consilium in Arena" del Museo Civico di Udine*, in "Arte Veneta", XXVI, 1972.

Mariuz 1978
Adriano Mariuz, *La "Lapidazione di santo Stefano" di Giandomenico Tiepolo ritrovata*, in "Arte Veneta", XXXII, 1978.

Mariuz 1978a
Adriano Mariuz, *Le acqueforti di Giandomenico Tiepolo*, in *Giandomenico Tiepolo 1727-1804. Acqueforti, tele, disegni nel 250° della nascita*, Bassano del Grappa 1978.

Mariuz 1979
Adriano Mariuz, *Due mostre su Giandomenico Tiepolo*, in "Arte Veneta", XXXIII, 1979.

Mariuz 1983
Adriano Mariuz, *The Drawings of Domenico Tiepolo*, catalogo mostra, Bruxelles 1983.

Mariuz 1986
Adriano Mariuz, *I disegni di Pulcinella di Giandomenico Tiepolo*, in "Arte Veneta", XL, 1986.

Mariuz 1993
Adriano Mariuz, *Giandomenico Tiepolo a Cartura*, Padova 1993.

Martini 1974
Egidio Martini. *I ritratti di Ca' Corner di G.B. Tiepolo giovane: notizie da Palazzo Albani*, Urbino 1974, pp. 30-35.

Martini 1982
Egidio Martini, *La pittura del Settecento veneto*, Udine 1982.

Massar 1971
Phyllis Dearborn Massar, *Stefano della Bella: Alessandro de Vesme*, New York 1971.

Mathews 1993
H. Mathews, *Giandomenico Tiepolo*, Charenton 1993.

Maxwell White, Sewter 1969
D. Maxwell White, A.C. Sewter, *I disegni di G.B. Piazzetta nella Biblioteca Reale di Torino*, Roma 1969.

Molmenti 1907
Pompeo Molmenti, *La villa di Zianigo e gli affreschi di Giandomenico Tiepolo*, in "Emporium", settembre 1907.

Molmenti 1909
Pompeo Molmenti, *Tiepolo*, Milano 1909.

Molmenti 1928
Pompeo Molmenti, *Tiepolo: la Villa Valmarana*, Venezia 1928.

Mongan, Sachs 1940
Agnes Mongan, Paul J. Sachs, *Catalogue of Drawings in the Fogg Museum of Art*, Cambridge 1940.

Montecuccoli degli Erri 1994
Federico Montecuccoli degli Erri, *Giambattista Tiepolo e la sua famiglia. Nuove pagine di vita privata*, in "Ateneo Veneto", 1994.

Morassi 1941
Antonio Morassi, *Giambattista e Domenico Tiepolo alla villa Valmarana*, in "Le Arti", XIX, aprile-maggio 1941.

Morassi 1941a
Antonio Morassi, *Domenico Tiepolo*, in "Emporium", XLVII, giugno 1941.

Morassi 1958
Antonio Morassi, *Dessins vénitiens du dix-huitième siècle de la collection du duc de Talleyrand*, Milano 1958.

Morassi 1962
Antonio Morassi, *A complete catalogue of the paintings of G.B. Tiepolo*, London 1962.

Morassi 1960
Antonio Morassi, *La "Fuga in Egitto" di Domenico Tiepolo*, Milano 1960.

Moschini 1815
Gianantonio Moschini, *Guida di Venezia*, Venezia 1815.

Moschini 1924
Gianantonio Moschini, *Dell'incisione in Venezia*, Venezia 1924.

Moschini 1967
Sandra Moschini, *Il catalogo delle Gallerie dell'Accademia. Nuovi accertamenti*, in "Ateneo Veneto", 1967.

Moschini-Marconi 1970
Sandra Moschini-Marconi, *Gallerie dell'Accademia di Venezia. Opere d'arte secoli XVII, XVIII e XIX*, Roma 1970.

Muneratti 1992
Giovanni Muneratti, *La Famiglia dei Tiepolo a Mirano, in sedici atti notarili inediti. Settembre 1762-Agosto 1778*, Mirano 1992.

Oppé 1930
A. Paul Oppé, *A fresh group of Tiepolo Drawings*, in "Old Master Drawings", settembre 1930, p. 2.

Parker 1956
Karl Parker, *Catalogue of the Collection of Drawings in the Ashmolean Museum, II, Italian Schools*, Oxford 1956.

Pedrocco 1988
Filippo Pedrocco, *Giandomenico Tiepolo a Zianigo*, Villorba 1988.

Pedrocco 1989-1990
Filippo Pedrocco, *L'Oratorio del Crocifisso nella chiesa di San Polo*, in "Arte Veneta", XLIII, 1989-1990.

Pedrocco 1990
Filippo Pedrocco, *Disegni di Giandomenico Tiepolo*, Milano 1990.

Pignatti 1966
Terisio Pignatti, *I disegni veneziani del Settecento*, Roma 1966.

Pignatti 1981
Terisio Pignatti, *Disegni antichi del Museo Correr di Venezia*, II, Venezia 1981.

Pignatti 1982
Terisio Pignatti, Filippo Pedrocco, Elisabetta Martinelli Pedrocco, *Palazzo Labia a Venezia*, Torino 1982.

Popham, Fenwick 1965
A.E. Popham, Kathleen Fenwick, *European Drawings in the Collection of the National Gallery of Canada*, Toronto 1965.

Posse 1931
H. Posse, *Die Briefe des Grafen Francesco Algarotti an den sächsischen Hof und seine Bilderkaüfe für die Dresdner Gemäldegalerie, 1743-47*, in "Jahrbuch der Preuszischen Kunstsammlungen", 52, supplemento, Berlin 1931.

Precerutti Garberi 1960
Mercedes Precerutti Garberi, *Asterischi sull'attività di Domenico Tiepolo a Wüzburg*, in "Commentari", 11, 1960.

Prybram-Gladona 1969
C. von Prybram-Gladona, *Unbekannte Zeichnungen alter Meister aus Europäischen Privatbesitz*, Munich 1969.

Puppi 1968
Lionello Puppi, *I Tiepolo a Vicenza e le statue dei 'nani' di villa Valmarana a S. Bastiano*, in "Atti dell'Istituto Veneto di Scienze, Lettere ed Arti", CXXVI (1968), pp. 211-250.

Rizzi 1969
Aldo Rizzi, *La Galleria d'Arte Antica de Musei Civici di Udine*, Udine 1969.

Rizzi 1971
Aldo Rizzi, *L'opera grafica dei Tiepolo. Le acqueforti*, Milano 1971.

Robison 1986
Andrew Robison, *Piranesi: Early Architectural Fantasies*, Chicago 1986.

Ruggeri 1976
Ugo Ruggeri, *Disegni veneti del Settecento nella Biblioteca Ambrosiana*, Vicenza 1976.

Russell 1972
H. Diane Russell, *Rare Etchings by Giovanni Battista and Giovanni Domenico Tiepolo*, National Gallery of Art, Washington DC, 1972.

Ryand, Ripperger 1969
The Golden Legend, trad. di G. Ryand, H. Ripperger, New York, 1969.

Sack 1910
Eduard Sack, *G. und D. Tiepolo*, Hamburg 1910.

Santifaller 1973
Maria Santifaller, *Un problema Zanetti-Zompini in margine alle ricerche tiepolesche*, in "Arte veneta", 27, 1973, pp. 189-200.

Santifaller 1976
Maria Santifaller, *Giandomenico Tiepolos 'Hl. Joseph mit dem Jesuskind' in der Staatsgalerie Stuttgart und seine Stellung in der Ikonographie des Barock*, in "Jahrbuch der Staatlichen Kunstsammlungen in Baden-Württemburg", 13, 1976, pp. 65-86.

Schulz 1978
Wolfgang Schulz, *Tiepolo Probleme: ein Antonius-Album von Giandomenico Tiepolo*, in "Wallraf-Richartz-Jahrbuch", XI, 1978, pp. 63-73.

Scrase 1983
David Scrase, *A Sidelight on the Artistic Personality of Count Carlo Lasinio*, in "Master Drawings", XXI, 1, 1983.

Sharp 1992
Ellen Sharp, *The Collections of the Detroit Institute of Arts: Italian, French, English and Spanish Drawings and Watercolors*, New York 1992.

Spike 1986
John T. Spike, *Giuseppe Maria Crespi and the Emergence of Genre Painting in Italy*, Kimbell Art Museum, Fort Worth 1986.

Starobinski 1973
Jean Starobinski, *1789. Les emblèmes de la raison*, Milano-Paris 1973 (ed. it. *1789. I sogni e gli incubi della ragione*, Milano 1981).

Thiem 1993
Christel Thiem, *Lorenzo Tiepolos innerhalb der Kunstfamilie Tiepolo*, in "Pantheon", LI, 1933, pp. 138-150.

Thiem 1994
Christel Thiem, *Lorenzo Tiepolo as a draughtsman*, in "Master Drawings", 32/4, 1994, pp. 315-350.

Thiem 1996
Christel Thiem, *Ein Zeichnungsalbum der Tiepolo in Würzburg*, Munich 1996.

Torri 1818
Alessandro Torri, *Cenni storici… Il venerdì ultimo di Carnevale, denominato Gnoccolare*, Verona 1818, II ed., Verona 1847.

Urbani de Ghelthof 1879
G. M. Urbani de Gheltof, *Tiepolo e la sua famiglia*, 1879.

Urrea 1988
Jesús Urrea, *Una famiglia di pittori veneziani in Spagna: i Tiepolo*, in "Venezia e la Spagna", Milano 1988, pp. 221-252.

Vetrocq 1979
E. M. Vetrocq, *Domenico Tiepolo, the Punchinello Drawings*, New York-Milano 1986.

Vancouver 1969
Francesco Vancouver, *L'opera completa di Tiziano*, Milano 1969.

Vigni 1942
Giorgio Vigni, *Disegni del Tiepolo*, Padova 1942.

Vigni 1943
Giorgio Vigni, *Note su Giambattista e Giandomenico Tiepolo*, in "Emporium", luglio 1943, pp. 14-24.

Vigni 1972
Giorgio Vigni, *Disegni del Tiepolo*, Trieste 1972.

Whistler 1993
Catherine Whistler, *Aspects of Domenico Tiepolo's early career*, in "Kunstchronik", agosto 1993, pp. 385-398.

Whistler 1994
Catherine Whistler, *Hercules and the centaurs*, in "Verona Illustrata", 7, 1994, pp. 107-121.

White, Sewter 1969
D. Maxwell White, A. C. Sewter, *Disegni di G.B. Piazzetta nella Biblioteca Reale di Torino*, Roma 1969.

Zampetti 1969
Pietro Zampetti, *Dal Ricci al Tiepolo. I pittori di figura del Settecento a Venezia*, catalogo della mostra, Venezia 1969.

Zanetti 1771
Anton Maria Zanetti, *Della pittura veneziana e delle opere pubbliche de' veneziani maestri*, Venezia 1771.

Zanetti 1733
Anton Maria Zanetti, *Descrizione… della città di Venezia*, Venezia 1733.

ESPOSIZIONI

Baltimora 1959
Baltimore Museum of Art, *The Age of Elegance*.

Birmingham 1978
Birmingham Museum of Art, *The Tiepolos: Painters to Princes and Prelates*, catalogo a cura di Edward Weeks.

Bloomington 1979
Indiana University Art Museum, *Domenico Tiepolo's Punchinello Drawings*, catalogo a cura di Marcia Vetrocq.

Bonn 1989
Rheinisches Landesmuseum, *Himmel, Ruhm und Herrlichkeit*, catalogo a cura di Hans M. Schmidt.

Bruxelles 1983
Palais des Beaux-Arts, *Masterpieces of 18th Century Venetian Drawing*.

Cambridge 1970
Fogg Art Museum, *Tiepolo: a Bicentenary Exhibition, 1770-1970*, catalogo a cura di George Knox.

Canterbury 1985
The Royal Museum, *Guardi, Tiepolo and Canaletto...*, catalogo a cura di Julien Stock.

Chicago 1938
Art Institute, *Paintings, Drawings and Prints by the Two Tiepolos*.

Düsseldorf 1992
Kunstmuseum, *Venedigs Ruhm im Norden*.

Edimburgo 1981
National Gallery of Scotland, *Drawings from the bequest of W.F. Watson, 1881-1981*.

Fort Worth 1993
Kimbell Art Museum, *Tiepolo, Master of the Oil Sketch*, catalogo a cura di Beverly Louise Brown.

Frederikssund 1984
Willumsen Museum, *Italian Drawings in the J.F. Willumsen Collection II*, catalogo a cura di Chris Fischer.

Ginevra 1978
Musée d'Art et d'Histoire, *L'art vénitien en Suisse et Lichtenstein*.

Gorizia 1983
Palazzo Attems, *Da Carlevarijs ai Tiepolo*, catalogo a cura di Dario Succi.

Gorizia 1985
Castello di Gorizia, *Giambattista Tiepolo: il segno e l'enigma*, catalogo a cura di Dario Succi.

Londra 1955
The Arts Council, *Drawings and Etchings by G.B. and G.D. Tiepolo*, catalogo a cura di Tomas Harris.

Londra 1963
Colnaghi, *Old Master Drawings*.

Londra 1966
Colnaghi, *Old Master Drawings*.

Londra 1971
Yvonne Tan Bunzl

Londra 1976
Kate de Rothschild

Londra 1979
Lorna Lowe, Jean-Luc Baroni, *Old Master Drawings*.

Londra 1981
Lorna Lowe

Londra 1982
Lorna Lowe, *Master Drawings*.

Londra 1983
Adolphe Stein, *Master Drawings*.

Londra 1984
Kate Ganz, *Old Master Drawings*.

Londra 1986
Colnaghi, *Old Master Drawings*.

Londra 1987
Kate Ganz, *Italian Drawings, 1500-1800*.

Londra 1991
The Walpole Gallery, *Italian Old Master Drawings*.

Londra 1994
Royal Academy of Arts, *The Glory of Venice*, catalogo a cura di Jane Martineau, Andrew Robison.

Los Angeles 1975
Los Angeles County Museum, *A Decade of Collecting: 1965-75*.

Mirano 1988
Barchessa Villa XXV Aprile, *I Tiepolo: virtuosismo e ironia*, catalogo a cura di Dario Succi.

Monaco 1977
Staatliche Graphische Sammlung, *Stiftung Ratjen: Italienische Zeichnungen des 16.-18. Jahrhunderts*.

Monaco 1992
Galerie Siegfried Billisberger, *Zeichnungen, 1400-1900*.

New York 1938
Metropolitan Museum of Art, *Tiepolo and his Contemporaries*.

New York 1960
Charles Slatkin Galleries, *Eighteenth Century Italian Drawings*.

New York 1968
The William H. Schab Gallery

New York 1971
Metropolitan Museum of Art, *Drawings from New York Collections III: the 18th Century in Italy*, catalogo a cura di Jacob Bean, Felice Stampfle.

New York 1973a
The J. Pierpont Morgan Library, *Drawings from the Collection of Rudolf and Lore Heinemann*, catalogo a cura di Felice Stampfle, Cara Denison, con introduzione di James Byam Shaw.

New York 1973b
The William H. Schab Gallery, *Woodner Collection II: Old Master Drawings*.

New York 1975
The J. Pierpont Morgan Library, *Drawings from the Collection of Mr &*

Mrs Eugene V. Thaw, catalogo a cura di Felice Stample, Cara D. Denison.

New York 1994a
National Academy of Design, *European Master Drawings from the Collection of Peter Jay Sharp*.

New York 1994b
Colnaghi, *An Exhibition of Master Drawings*.

Norfolk 1979
Chrysler Museum, *One Hundred Drawings...*, catalogo a cura di Eric M. Zafran.

Ottawa 1974
National Gallery of Canada, *The Bronfmman Gift of Drawings*, catalogo a cura di Mary Cazort Taylor.

Ottawa 1976
National Gallery of Canada, *Etchings by the Tiepolos*, catalogo a cura di George Knox.

Parigi 1921
Musée des Arts Dècoratifs, senza catalogo.

Parigi 1952
Galerie Cailleux, *Tiepolo et Guardi dans les collections françaises*.

Parigi 1962
Institut néerlandais, *Le dessin italien dans les collections hollandais*.

Parigi 1971a
Orangerie, *Venise au dix-huitième siécle*.

Parigi 1971b
Galerie Heim, *Le dessin vénitien au XVIIIe siècle*, catalogo a cura di Alessandro Bettagno.

Parigi 1978
Grand Palais, *Dessins anciens*, Pietro Scarpa, Venezia.

Parigi 1990
Ecole des Beaux-Arts, *Les dessins véni-*

tiens…, catalogo a cura di Emmanuelle Brugerolles.

Passariano 1971
Villa Manin, *Mostra del Tiepolo*, catalogo a cura di Aldo Rizzi.

Princeton 1966-1967
The Art Museum, *Italian Drawings from the Art Museum* catalogo a cura di Jacob Bean.

Providence 1967
Rhode Island School of Design, *Venice in the Eighteenth Century*, catalogo a cura di Henri Zerner.

Providence 1983
Rhode Island School of Design, *Old Masters Drawings from the Museum of Art*.

Rouen 1970
Bibliothèque Municipale, *Choix de dessins*, catalogo a cura di Pierre Rosenberg, Antoine Schnapper.

Stoccarda 1970
Staatsgalerie, *Zeichnungen von Giambattista, Domenico und Lorenzo Tiepolo*, catalogo a cura di George Knox, Christel Thiem.

Toronto 1985-1986 (+ New York)
Art Gallery of Ontario, *Italian Drawings… Roberto Ferretti*, catalogo a cura di David McTavish.

Trieste 1988-1989
Civico Museo Sartorio, *Giambattista Tiepolo*, catalogo a cura di Aldo Rizzi.

Udine 1966
Chiesa di San Francesco, *Mostra della pittura veneta del Settecento in Friuli*, catalogo a cura di Aldo Rizzi.

Udine 1970
Loggia del Lionello, *Le acqueforti dei Tiepolo*, catalogo a cura di Aldo Rizzi.

Udine 1971
Villa Manin, Passariano, *Mostra del Tiepolo: catalogo dei disegni e acqueforti*, catalogo a cura di Aldo Rizzi.

Vancouver 1989
Vancouver Art Gallery, *Eighteenth Venetian Art in Canadian Collections*, catalogo a cura di George Knox.

Vassar 1977
Vassar College Art Gallery, *Promised Gifts, 1977*.

Venezia 1951
Giardini, *Mostra del Tiepolo*, catalogo a cura di Giulio Lorenzetti.

Venezia 1955
Fondazione Giorgio Cini, *Cento antichi disegni veneziani*, catalogo a cura di Giuseppe Fiocco.

Venezia 1957
Fondazione Giorgio Cini, *Disegni veneti della collezione Janos Scholz*, catalogo a cura di Michelangelo Muraro.

Venezia 1958a
Fondazione Giorgio Cini, *Disegni veneti di Oxford*, catalogo a cura di K.T. Parker.

Venezia 1958b
Fondazione Giorgio Cini, *Disegni veneti in Polonia*, catalogo a cura di Maria Mrozinska.

Venezia 1959
Fondazione Giorgio Cini, *Disegni veneti del Settecento nella collezione Paul Wallraf*, catalogo a cura di Antonio Morassi.

Venezia 1963
Fondazione Giorgio Cini, *Disegni veneti del Settecento della Fondazione Giorgio Cini e delle collezioni veneti*, catalogo a cura di Alessandro Bettagno.

Venezia 1964
Fondazione Giorgio Cini, *Disegni veneti del Museo di Leningrado*, catalogo a cura di Larissa Salmina.

Venezia 1974
Fondazione Giorgio Cini, *Disegni veneti del Museo di Stoccolma*, catalogo a cura di Per Bjurström.

Venezia 1978
Venezia nell'età di Canova

Venezia 1979a
Fondazione Giorgio Cini, *Disegni veneti dell'Ambrosiana*, catalogo a cura di Ugo Ruggeri.

Venezia 1979b
Palazzo Ducale, *Tiepolo: tecnica e immaginazione*, catalogo a cura di George Knox.

Venezia 1980
Fondazione Giorgio Cini, *Disegni veneti di collezioni inglesi*, catalogo a cura di Julien Stock.

Venezia 1981
Fondazione Giorgio Cini, *Disegni veneti della collezione Lugt*, catalogo a cura di James Byam Shaw.

Venezia 1983
Fondazione Giorgio Cini, *G.B. Piazzetta: disegni – incisioni – libri – manoscritti*.

Venezia 1988
Fondazione Giorgio Cini, *Disegni veneti dell'Ecole des Beaux-Arts di Parigi*, catalogo a cura di Emmanuelle Brugerolles.

Venezia 1992
Fondazione Giorgio Cini, *Da Pisanello a Tiepolo: disegni veneti dal Fitzwilliam Museum di Cambridge*, catalogo a cura di David Scrase.

Venezia 1995
Ca' Rezzonico, *Splendori del Settecento Veneziano*.

Vicenza 1990
Basilica, *I Tiepolo e il Settecento vicentino*.

Washington 1983
National Gallery of Art, *Piazzetta: a tercentenary exhibition of drawings, prints and books*, catalogo a cura di George Knox.

Washington 1989
National Gallery of Art, *Master Drawings from the National Gallery of Canada*.

Washington 1995
National Gallery of Art, *The Touch of the Artist: Master Drawings from the Woodner Collection*.

Weissenhorn 1992
Museum Weissenhorn, *Die Zeichnungen des Franz Martin Kuen*, catalogo a cura di Matthias Kunze.

Wellesley 1960
Jewett Arts Center, *Eighteenth Century Italian Drawings*.

Whitechapel 1951
Whitechapel Art Gallery, *Eighteenth Century Venice*.

Würzburg 1996
Residenz, *Der Himmel auf Erden: Tiepolo in Würzburg*.

Questo volume è stato stampato dalla Elemond spa
presso lo Stabilimento di Martellago (Venezia)
nell'anno 1996.